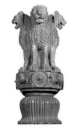

인도미술사

국립중앙도서관 출판예정도서목록(CIP)

인도미술사 = (The) history of Indian art : 인더스 문명부
터 19세기 무갈 왕조까지 / 지은이: 왕용 ; 옮긴이: 이재연.
 -- 서울 : 다른생각, 2014
 p. ; cm. -- (세계의 미술 ; 5)

원표제: 印度美□
원저자명: 王□
중국어 원작을 한국어로 번역
ISBN 978-89-92486-21-7 93600 : ₩65000

인도 미술[印度美術]
미술사(역사)[美術史]

609.15-KDC5
759.06-DDC21 CIP2014029820

인도미술사

THE HISTORY OF INDIAN ART

왕용(王鏞) 지음 | 이재연 옮김

다른생각

인도미술사

초판 1쇄 인쇄 2014년 10월 20일
초판 1쇄 발행 2014년 10월 31일

지은이 | 왕용(王鏞)
옮긴이 | 이재연
펴낸이 | 이재연
편집 디자인 | 박정미
표지 디자인 | 박정미
펴낸곳 | 다른생각

주소 | 서울 종로구 창덕궁3길 3 302호
전화 | (02) 3471-5623
팩스 | (02) 395-8327
이메일 | darunbooks@naver.com
등록 | 제300-2002-252호(2002. 11. 1)

ISBN 978-89-92486-21-7 93600
 값 65,000원

* 잘못된 책은 구입하신 서점이나 저희 출판사에서 바꾸어드립니다.

4500년의 시간 여행을 마치며

　이 책은 중국인민대학출판사(中國人民大學出版社)에서 출간한 〈世界美術通史〉 시리즈 중 한 권인 『印度美術』을 완역한 것이다.

　중국의 출판사와 번역 저작권 계약을 체결한 지 꼬박 4년 만에, 번역을 시작한 지 1년 만에 번역본이 출간되게 되었으니, 옮긴이로서 소회가 없을 리 없기에, 서문 삼아 몇 마디 간략하게 쓰려고 한다.

　옮긴이는 2011년 10월경에 『중국미술사』(전4권, 다른생각)라는 제법 방대한 책을 출간한 바 있다. 200자 원고지 기준으로 약 1만 3천여 매에 달하는 원고를 4년이라는 긴 시간 동안 번역하고, 생소한 용어나 개념에 대해 주(注)를 만들어 달고, 교정·교열하는 작업을 했다. 그 과정에서 불교나 밀교 등에 관한 내용을 거슬러 올라가다 보면 결국은 인도에 이르러서야 문제가 해결되었다. 즉 그 원류에 대한 이해가 없으면 공부도 번역도 안 된다는 것을 새삼스럽게 다시 깨닫게 되었다. 중국 미술뿐 아니라 한국 미술도 마찬가지일 것이다. 우리나라 고대 미술에서 불교 미술은 절대적인 지위를 차지하기 때문이다. 하지만 시중에서 판매되는 책들 중에 인도 미술 전반에 대해 깊이 있고 폭넓게 다룬 책은 고작 한두 권에 불과했다. 그 책들조차도 도판이 매우 적은데다 흑백이고, 활자도 깨알 같이 작아 읽기가 쉽지 않았다. 그리하여 인도 미술에 관한 책을 출간해야겠다는 필요성을 느끼게 되었다. 이것이 바로 이 책을 번역하기로 결정한 동기이다. 그리고 이왕 일을 벌인 김에 아예 세계 미술사를 시리즈로 출간하자는 데에까지 생각이 미쳐, 『중국미술사』를 〈세계의 미술〉이라는 시리즈의 첫 작품으로 삼기로 했다. 떡 본 김에 제사 지낸 격이라고나 할까. 이렇게 졸지에 세계 미술사를 출간하겠다는 '웅대한 포부'를 갖게 되었지만, 어디까지 실현할 수 있을지는 미지수다. 갈수록 열악해지는 출판 환경이 앞날을 예측할 수 없

게 만들고 있기 때문이다. 하지만 갈 데까지 가 볼 생각이다.

이 책에서 다루는 범주는, 시기적으로는 인도 문명의 발상기인 인더스 문명 초기, 즉 대략 기원전 2500년경부터 무갈 왕조가 멸망하는 1854년까지, 4500여 년의 기간에 걸친 인도 미술사를 시대별·왕조별 편년 체제로 서술하고 있다. 그리고 미술의 분야별로는, 건축(각종 종교의 사원·탑·능묘 등)·조소(불상을 비롯한 여러 종교들의 신상·시바상·약시상·약샤상 및 종교 고사 등을 새긴 부조와 환조)·회화(벽화·세밀화 등) 등 주요 미술 영역 전반을 두루 폭넓고 깊이 있게 다루고 있다. 다만 직물·자기·장신구 등의 공예 분야는 매우 제한적으로만 다루고 있다.

인도는 지리적으로 유라시아 대륙에 딸려 있으면서도, 히말라야 산맥과 힌두쿠시 산맥으로 인해 상대적으로 고립된 아대륙(亞大陸) 성격을 지니고 있다. 그리하여 비교적 안정적으로 자신들만의 독특한 문화를 창조하여 장기간 유지해 올 수 있었다. 그러한 지리적 조건으로 인해 독특한 민간신앙이 발달했고, 이어서 힌두교·불교·자이나교 등 다수의 세계적인 거대 종교들도 탄생하여, 문화와 예술에 커다란 영향을 미쳤다. 또한 실크로드 상에서 유럽과 아시아의 중간에 위치하고 있어, 항상 양쪽 지역과 활발하게 교역을 하거나 혹은 양쪽으로부터 잦은 침입을 받음으로써, 능동적이든 피동적이든 간에 동서 문물의 교류지 역할을 하기도 했다. 따라서 자신들의 유구한 전통 위에 새롭게 유입된 외래 요소를 융합하여 찬란한 문화를 꽃피워 왔다. 이 책은 그러한 역사적·정치적 맥락에서 각 시대별·왕조별로 어떠한 예술 풍격이 어떠한 과정을 거쳐 나타나게 되었는지를 명쾌하게 풀어내고 있다. 아울러 주요 예술 작품들에 대해 풍부한 도판과 함께, 그것이 만들어진 역사적 내역과 주요 제원, 그에 얽힌 고사 등도 상세하게 서술하고 있다.

인도는 한국인에게는 아직까지는 분명 변방으로 인식되고 있다. 두 나라의 국력에 비해서는 정치·경제적으로도 비교적 소원한 관계이고, 학술적·문화적으로도 서로에 대한 연구와 이해는 미미하다고 할 수 있을 것이다. 옮긴이의 인도에 대한 인식도 그러한 범주를 크게 벗어나지 않았었다. 따라서 이 책을 번역하면서 알게 된 인도는 나에게 큰 문화적 충격을 주었다. "와"하고 나도 모르게 감탄사를 내뱉은 적이 한두 번이 아니었다. 실물을 보지 못하고 글과 도판만으로 예술 작품을 접한다는 것은 분명 한계가 있을 수밖

에 없다. 하지만 그러한 한계는 역으로 끊임없이 나의 상상력을 자극하여, 저절로 머릿속에서 생생하게 형상화되어 그림이 그려졌다. 그렇게 그려 낸 그림들은 실물과 크게 다르지 않게 내 머릿속에 또렷이 각인되어 있다. 힘들긴 했지만 4500년에 걸친 장구한 역사를 거슬러 올라가는 환상적인 시간여행을 한 셈이다. 이 책을 번역하면서 느낀 인도 예술에 대한 소감을 한마디로 요약하라고 한다면, 나는 감히 "인도 예술은 웅장함과 정교함을 겸비한 세계 최고 수준의 예술"이라고 평하고 싶다.

이 책은 기본적으로 학술서라고 할 수 있지만, 일반 독자들도 그다지 어렵지 않게 읽을 수 있는 고급 교양서로서도 손색이 없다. 인도 미술에 대한 이해와 함께 인도의 일반 역사에 대한 지식도 함께 제공해 줄 수 있을 것이다. 비록 인도 예술에 대해 단지 타지마할 정도만을 알고 있는 독자라 할지라도, 이 책을 읽는다면 아마 옮긴이와 똑같은 감동과 희열을 느끼게 될 것이라고 확신한다.

여러 가지 면에서 부족한 옮긴이가 이처럼 방대한 분량의 책을 완역할 수 있었던 것은, 많은 분들의 도움이 있었기에 가능했다. 우선 번역 과정에서 어려움에 직면할 때마다 전화나 메일로 문의하면 친절하게 가르쳐 주신 원광대학교 건축학과의 홍승재 교수님과 한양대학교 건축학부의 한동수 교수님으로부터 큰 도움을 받았음을 밝힌다. 그리고 동국대학교 역경원의 윤찬호 선생님과 고려대학교 중문과의 정명기 선생님을 비롯한 여러 분들에게도 많은 신세를 졌다. 그밖에도 도움을 주신 모든 분들께 다시 한 번 깊은 감사를 올린다.

나름대로 최선을 다해 성실히 번역에 임했으나, 크고 작은 오류가 없지 않을 것이다. 독자 여러분의 따가운 질책과 가르침을 부탁드린다.

2014년 10월
옮긴이 이재연

이 책의 출판에 대한 설명

이 책은 중국은 물론 세계적 범위 내에서 출판된, 중국의 학자들이 편찬하여 완성한 〈世界美術通史〉의 제1부이다. 따라서 이는 또한 개척성·창조성과 선명한 학술적 특색을 갖추고서, 고금의 중국 내외의 중대한 미술 현상 및 미술 발전의 개황을 관찰하고 연구한 도판 자료와 문자 자료의 집대성이기도 하다.

〈世界美術通史〉를 집필하고, 비교적 완정(完整)하고 분명하게 세계 각 민족의 미술 발전의 역사적 과성을 반영하는 것은, 매우 많은 중국 학자들의 숙원이었다. 중국은 세계의 일부분이며, 수천 년 동안 끊임없이 이어져 온 중국 미술도 세계 역사라는 커다란 환경 속에서 성장하고 발전해 온 것이다. 현대의 중국은 바야흐로 진지하게 세계를 이해하며 연구하고 있으며, 세계 각국의 인민들도 진지하게 중국에 관심과 주의를 기울이면서, 중국의 역사와 현재 상황을 연구하고 있는 중이다. 최근 백 년 이래로, 중국과 세계 각국의 우호적 교류(문화 교류도 포함하여)는 끊임없이 증대되어 왔으며, 중국의 전체 세계에 대한 시야도 끊임없이 넓어졌는데, 그것은 중국과 세계의 진보에 대하여, 그리고 문화 예술의 번영에 대하여 이미 긍정적인 영향을 미쳤으며, 또한 여전히 영향을 미치고 있다. 현재 그러한 과정은 계속되고 있을 뿐만 아니라, 끊임없이 확대 발전하고 있다.

이와 같은 상황에서, 중국의 학자들이 〈世界美術通史〉를 집필하고 출판하는 이 작업은 특히 중요하다고 생각한다. 그 까닭은 다음과 같다. 첫째, 역사 환경과 연구 조건의 제한으로 인해 수십 년 이래로 우리들은 이 작업을 질질 끌면서 일정을 잡지 못하고 있었기 때문이다. 또 다른 측면에서는, 적지 않은 서구의 학자들이 편찬한 세계 미술사는, 비록 자료의 수집과 학술적 관점에서 나름대로 각자의 특색을 지니고 있기는 하지만, 적지 않은 저작들은 유럽 중심론과 서방 중심론의 영향을 받았기 때문에, 아시아에 대해, 특히

중국 예술사의 면모에 대해 매우 불충분하게 반영하고 있으며, 러시아와 동유럽 예술에 대해서도 편견이 존재하여, 아예 소개를 하지 않거나 혹은 간단히 언급만 한 채 서술은 하지 않고 지나쳐 버리고 있기 때문이다. 특히 더욱 사람들을 불안하게 하는 것은, 일부 저작들 속에서는 중국 고유의 영토인 서장(西藏 : 티베트-역자)과 신강(新疆) 지구의 미술을 중국 이외의 미술로 소개하여 기술하고 있다는 점이다. 분명히 이와 같이 역사적 진실과 관점에 대한 위배는 형평성을 잃은 미술사로서, 예술사 지식의 전파에 이롭지 못하며, 세계 각국 인민의 상호 이해에도 이롭지 않고, 또한 마찬가지로 예술사의 깊이 있는 연구에도 이롭지 않다고 본다. 이와 같은 상황은 이미 중국을 포함하여 세계의 수많은 유명한 예술사가들로부터 주목을 받고 있다. 우리가 다행으로 생각하는 것은, 적지 않은 서구와 아시아의 학자들이 바로 이러한 상황을 바로잡기 위해 여러 가지 노력을 하고 있다는 점인데, 그들도 중국의 미술사학자들이 자신들의 공헌을 내놓기를 기대하고 있기 때문이다.

10여 년 전, 우리는 첫걸음으로 〈中國美術全集〉의 편찬·출판 작업을 완성한 후, 곧 〈世界美術通史〉의 기획과 출판 작업을 시작하였다. 중앙미술학원(中央美術學院) 미술사계(美術史系)가 집필하여 편찬한 외국 미술사와 중국 미술사 교재의 기초가 있었고, 또한 대만(臺灣)의 광복서국(光復書局)으로부터 지원과 찬조가 있었기 때문에, 이 작업은 순조롭게 진행될 수 있었다. 20여 명의 동료들이 힘을 모아 협력하면서, 수년 동안 바쁘게 작업을 하여, 마침내 전체 초고를 완성하였는데, 애석하게도 예상치 못한 곤란에 직면하여 제때 출간되지 못하였다. 현재 우리가 보고 있는 이 20권짜리 〈世界美術通史〉는 중국인민대학출판사의 대대적인 지원을 받아, 위에서 언급한 초고를 기초로 하여, 보완하고 수정하여 완성한 것이다. 통사의 편찬 작업에 참가한 사람들은 중앙미술학원·중국예술연구원(中國藝術研究院)·청화대학(清華大學) 미술학원·중국인민대학(中國人民大學) 예술학원(藝術學院)·북경대학(北京大學)·중국사회과학원(中國社會科學院)·고궁박물원(故宮博物院)·상해박물관(上海博物館)·중국미술가협회(中國美術家協會)의 교수와 연구원들이다.

과학적이고 객관적인 역사관은 우리들이 편찬한 이 〈世界美術通史〉의 지도 사상이다. 우리는 사실(史實)을 기초로 삼으려고 힘썼고, 진실하고 객관적으로 각 역사 시기와

각 민족의 예술 창조를 서술하고 분석하며, 인류의 물질문화와 정신문화가 조형 예술과 실용 공예 미술 속에서 창조한 성취를 펼쳐 보이고, 세계 각국 인민들의 예술 창조의 지혜와 재능을 반영하려고 노력했다. 우리는 기나긴 역사의 대하(大河) 속에서 각 민족들 간의 우호적인 예술 교류에도 관심과 주의를 기울였는데, 바로 각 민족들 간 예술의 상호 영향은 세계 예술의 번영을 촉진하였다. 우리는 가능하면 전체 세계 미술의 역사적 과정을 전면적으로 반영할 수 있도록 최선을 다했지만, 두말할 나위 없이 진정으로 이상적인 목표에 도달하기 위해서는 또한 우리와 이후 중국 학자들의 계속적인 노력을 기다려야 한다. 한편으로는 세계 미술사의 연구가 중국에서 상대적으로 많이 늦었기 때문에, 학술 진영도 강고하지 못하며, 다른 한편으로는 또한 일부 국가와 지역의 미술사 연구는 기존의 연구에서는 아직 공백 상태에 속하기 때문에, 중국 내외 미술사가들의 협력을 받아 그 부족한 점들을 보완해 가기를 기다릴 필요가 있다.

이 책은 세계 미술사 지식을 보급하는 것을 주요 목적으로 삼았는데, 미술사 연구에서의 일부 학술 문제는 지면의 제한으로 인해 단지 약간만을 다룰 수 있었을 뿐 충분히 전개하지는 못했다. 하지만 다행히도 적지 않은 중국의 학자들이 이미 독립적으로 전문 저서들을 출판했기 때문에, 더 깊이 있게 읽고 연구하려는 독자들의 요구를 만족시켜 줄 수 있을 것이다.

<世界美術通史> 편찬위원회
주 편(主 編) : 金維諾
부주편(副主編) : 邵大箴, 佟景韓, 薛永年
2004년 3월 북경에서

일러두기

책을 읽기 전에, 이 책의 편집은 다음과 같은 몇 가지 원칙에 따랐음을 알려 드립니다.

1. 본문에 별색으로 표시한 용어나 구절들은 책의 접지면 안쪽 좌우 여백에 각주 형태로 설명을 부가한 것들이다. 이것들은 모두 역자가 독자들의 이해를 돕기 위해 별도로 추가한 내용이므로, 원저자와는 관계가 없다. 독자들의 편리를 위하여 반복하여 수록한 것들도 있다.

2. 중국의 지명이나 인명은 모두 한국식 한자 독음(讀音)으로 표기하는 것을 원칙으로 하였다.

3. 숫자의 표기는 가능하면 아라비아 숫자를 배제하고 한글로 표기하였으나, 숫자가 길어지는 것은 일부 아라비아 숫자로 표기하였으며, 번호나 조대(朝代)를 표기하는 것은 아라비아 숫자로 표기하였다. 상황에 따라 읽기 편리하도록 하여, 표기에 일관성을 기하지 않았다.

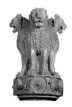

인도미술사 | 차례 |

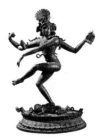

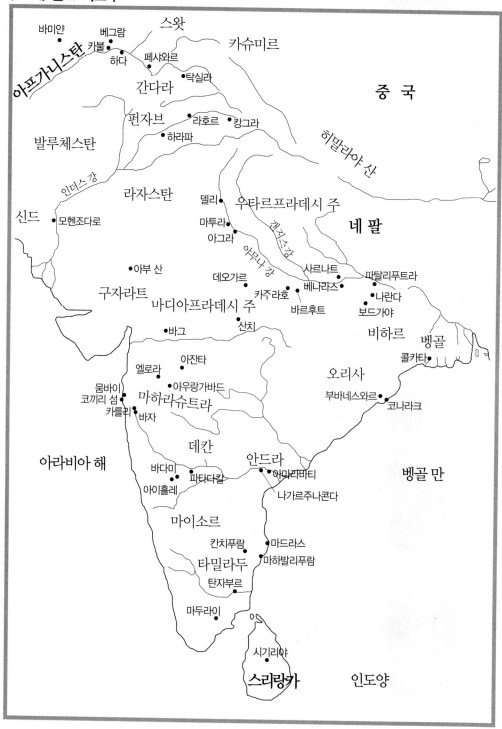

바미얀
베그람
스왓
카슈미르
아프가니스탄 카불
하다
페샤와르
중 국
간다라
탁실라
펀자브
라호르
캉그라
발루체스탄
하라파
히말라야 산
인더스 강
라자스탄
신드
모헨조다로
델리
우타르프라데시 주
네 팔
마투라
아그라
갠지스강
아부 산
데오가르
아무나 강
사르나트
파탈리푸트라
구자라트
마디아프라데시 주
카주라호
베나라스
나란다
바르후트
보드가야
비하르
벵골
바그
산치
콜카타
아잔타
엘로라
오리사
아우랑가바드
뭄바이
코끼리 섬
마하라슈트라
부바네스와르
카를리
바자
코나라크
데칸
바다미
안드라
파타다칼
아마라바티
벵골 만
아이홀레
나가르주나콘다
아라비아 해
마이소르
칸치푸람
마드라스
타밀라두
마하발리푸람
탄자부르
마두라이
시기리야
스리랑카
인도양

총론

'인도(印度)'라는 이 명칭은 산스크리트어 명사인 Sindhu에서 유래했는데, 원래는 인더스 강(Indus River)을 가리키며, 또한 인더스 강 유역을 가리키기도 한다. 고대 페르시아어는 이를 Hindu라고 했으며, 그리스인들은 이를 Indus라고 했고, 또한 인더스 강 유역 및 그 동쪽 지역에서는 India라고 불렀으므로, India는 훗날 인도 아(亞)대륙(Indian subcontinent)을 일반적으로 가리키는 말이 되었다. 인도인들은 스스로 본토를 '바라타(Bharata)'라고 부르는데, 이는 전설 속에 나오는 국왕인 바라타의 국토(Bharatavarsh)를 줄여서 부르는 말이다. 인도인들이 스스로 일컫는 나라 이름인 바라타는 서양인들이 통상적으로 사용하는 명칭인 인디아와 줄곧 지금까지 함께 사용되어 오고 있다. 중국 한대(漢代)의 역사 기록들에서는 인도를 '신독(身毒)'·'천축(天竺)' 능으로 부르고 있으며, 당대(唐代)의 고승 현장(玄奘)은 『대당서역기(大唐西域記)』에서 음역(音譯)에 따라 '印度'라고 하였다. 1947년에 인도와 파키스탄이 분리되기 전에, 인도는 줄곧 인도 아대륙 전체를 일컫는 말이었다.

이 책에서 인도 미술을 논하는 것은 역사적 개념의 용어로서, 주로 1947년 이전의 인도 아대륙, 즉 지금의 인도와 파키스탄의 경계 내에 있는 건축·조소·회화·공예 미술 등의 조형 예술을 가리키며, 관습상 이를 인도 예술이라고 부른다.

인도 아대륙의 지리적 환경

인도 아대륙은 "삼면이 큰 바다이고, 북쪽은 설산을 등지고 있다. 북쪽은 넓고 남쪽은 좁아, 그 형상이 마치 반달과 같다.[三垂大海, 北背雪山. 北廣南狹, 形如半月.]"[『大唐西域記』卷 第二]라고 하였다. 즉 아대륙의 동쪽은 벵골(Bengal) 만에 닿아 있고, 서쪽은 아라비아

아대륙(亞大陸) : 차대륙(次大陸)이라고도 하며, 영어로는 'subcontinent'라 하는데, 대륙의 한 부분이 상대적으로 독립되어 있는 지역을 일컫는 말이다. 지리학적으로는 통상 산맥·사막·고원 및 바다 등에 의해 격리되어 있어, 자신이 속한 대륙의 여타 지역들과의 교류가 어려워 상대적으로 고립되어 있는 지역을 가리킨다. 대표적인 것이 인도(印度) 아대륙이다. 문화적으로도 대륙의 다른 지역들에 비해 상대적으로 지신민의 색제가 상한 지역을 일컫는 말로 사용한다.

해에 접해 있으며, 남쪽은 인도양으로 들어가 있고, 북쪽은 히말라야산과 닿아 있다. 고대 인도는 신화의 나라였다. 히말라야 설산은 예로부터 인도인들에게는 온갖 신들이 살고 있는 천국의 신산(神山)이라고 여겨졌으며, 설산에서 발원하는 갠지스 강은 천국에서 흘러내리는 성스러운 강으로 존중되어 왔다. 지금도 매일 수천 수만 명의 힌두교도 선남선녀들이 바라나시(Varanasi)의 갠지스 강 나루터에서 목욕을 하면서, 성수(聖水)로 세속의 때를 씻어 내어, 자신의 영혼을 정화하고 있다. 설산의 남쪽, 즉 인도 북방의 인더스 강-갠지스 강 평원은 가장 풍요로우며, 토지가 비옥하고, 농작물이 풍성하며, 꽃과 과일이 무성하고, 인구가 조밀하여, 역대에 모두 인도의 정치·경제 및 문화의 중심이었으며, 역사적으로 수많은 유명한 도시와 종교의 성지들이 출현했다. 인도 중부의 빈디야(Vindhya) 산맥 이남의 데칸(Deccan) 고원은, 관목(灌木)들이 무성하게 자라고 있으며, 구릉이 줄줄이 이어지고 있어, 석굴을 파기에 가장 적합하여, 인도예술의 양대 보고인 아잔타(Ajanta) 석굴과 엘로라(Ellora) 석굴이 모두 이곳 데칸 고원에 있다. 인도 남방의 비옥한 연해(沿海) 평원 지대는, 야자수나무가 널리 분포되어 있고, 야생 코끼리들이 무리를 이루며, 인도 토착 원주민의 원시 문화가 이 지역 안에서 무수히 번성하고 있다. 인도의 대부분 지역은 열대 계절풍 기후에 속하여, 일년을 봄·여름·우기·가을·겨울·건기 등 여섯 계절로 나누거나, 혹은 열계(熱季)·우계(雨季)·건계(乾季) 등 세 계절로 나눌 수 있다. 열계(대략 2월부터 5월까지)에는 평상시의 기온이 45℃ 이상이나 되며, 뙤약볕과 열풍이 사람들로 하여금 등줄기에서 땀이 줄줄 흘러내리게 하여, 거의 옷을 입고 있을 수 없는데, 우계가 되어 호우가 내려야 비로소 무더위가 물러간다. 고대 인도인들의 나체 습속·목욕 의식·정좌(靜坐)·고행[산스크리트어로는 tapa인데, 원래의 의미는 '열(熱)'이

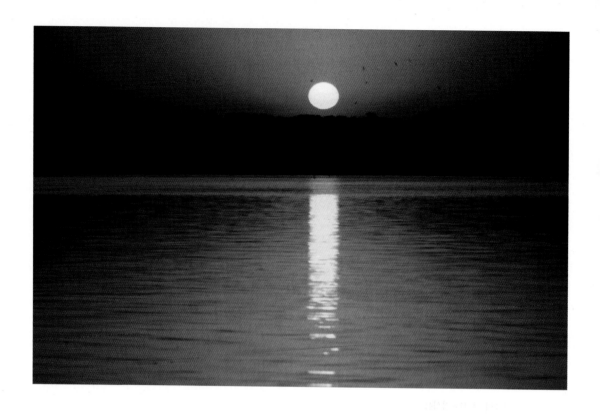

대·동굴 생활[穴居]·숲속 은거 및 삼림(森林) 현학(玄學)은, 아마 모두 인도의 찌는 듯이 무더운 기후와 관계가 있을 것이다. 바로 이와 같은 불볕 더위·풍요로움·신기함의 대지 위에서 더없이 아름답고 진귀하며 심오한 인도 예술이 탄생했다.

인도 예술의 문화적 배경

인도는 고대 세계 4대 문명 발상지의 하나이다. 인도의 문명은 기원전 3000년부터 기원전 2000년경에 아대륙 서북부의 인더스 강 유역에서 기원했는데, 역사에서는 이를 인더스 문명(Indus civilization, 대략 기원전 2500~기원전 1500년)이라고 일컫는다. 베다 시대(Vedic Age, 대략 기원전 1500~기원전 800년)에 인도 문명의 중심은 점차 동쪽으로

갠지스 강의 일출

갠지스 강은 인도인들의 마음속에서는 성스러운 강으로, '모든 강의 어머니'라고 찬미되고 있다. 갠지스 강은 히말라야 설산의 천국에서 인간 세상으로 흘러내리며, 만물을 적셔 주고, 영혼을 정화한다고 전해진다.

갠지스 강 유역까지 이동하여, 갠지스 강 유역을 중심으로 다민족·다종교·다양성의 통일이라는 인도 문화를 발전시켰다.

인도는 '인종박물관'으로 잘 알려져 있는데, 현존하는 인도의 많은 민족들의 대부분은 오스트레일리아 인종·코카서스 인종·몽골 인종·니그로 인종의 혼혈 후예들이다. 인도의 원래 토착민은 드라비다인(Dravidians)으로, 아마도 오스트레일리아 인종이나 니그로 인종에 속했을 것이다. 또 중아아시아에서 온 아리아인(Aryans)은 코카서스 인종에 속했을 것이다. 드라비다인의 농경문화에서는 생식 숭배가 성행했으며, 아리아인의 유목 문화에서는 자연 숭배가 성행했다. 아리아인이 드라비다인을 정복한 이후 오랜 기간에 걸친 민족 융합 과정에서, 드라비다 문화와 아리아 문화는 상호 침투하며 융합되어, 함께 인도 문화의 주체를 이루었다. 농경문화의 전통에 뿌리 박은 생식 숭배는 자연 숭배의 요소를 융합했고, 또한 우파니샤드(Upanishad) 초험(超驗) 철학의 추상화와 우주화를 거쳐, 점차 초험 철학 본체론(本體論)적인 의미에서의 우주 생명 숭배로 승화하여, 인도 문화의 본질과 영혼을 형성하였다. 인도 본토에서 발흥한 3대 종교, 즉 힌두교(Hindusim)·불교(Buddhism)와 자이니교(Jainism)에는 모두 우주 생명 숭배의 정신이 스며들었다. 인도 문화의 정통으로서의 힌두교는 물론 가장 경건하게 우주 생명 숭배의 뜻을 받들어 실행했으며, 비정통인 불교와 자이니교도 또한 점차 힌두교에 동화되어, 우주 생명 숭배의 관념을 흡수했다. 인도 민족은 매우 다양하여, 언어가 다르고, 풍속이 각기 다르며, 종교가 복잡했기 때문에, 역사적으로 소국(小國)들이 난립하여 오랜 기간 동안 분열되어 할거했다. 그리하여 본토의 통치자들 중에는 단지 마우리아 왕조(Maurya Dynasty, 대략 기원전 321~기원전 185년 : '공작 왕조'라고 번역함—옮긴이)와 굽타 왕조(Gupta Dynasty, 대략 320~550년)만이 두 차례의 짧은 통일을

초험(超驗) : 인간의 인식과 지식을 구성하는 것은 경험과 선험의 요소들인데, 이것을 뛰어넘는 것들, 즉 신(神), 유(有), 무(無) 등과 같이 인간의 경험이나 선험을 뛰어넘는 요소들을 가리킨다.

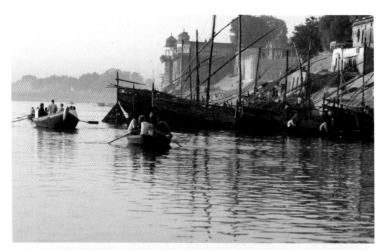

힌두교의 성스러운 도시인 바라나시의 갠지스 강 나루터

이곳은 보통의 나룻배만의 나루터가 아니라, 사람의 영혼을 피안의 세계로 인도해 가는 나루터이다.

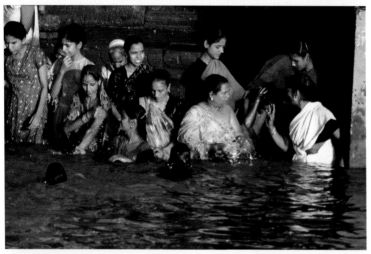

갠지스 강 나루터에서 목욕하는 부녀자들

갠지스 강에서 목욕하면, 죄업(罪業)을 씻어 내고, 영혼을 정화할 수 있으며, 갠지스 강변에서 시신을 화장하여 뼛가루를 갠지스 강에 뿌려 넣으면, 영혼이 곧바로 천국으로 올라갈 수 있다고 한다.

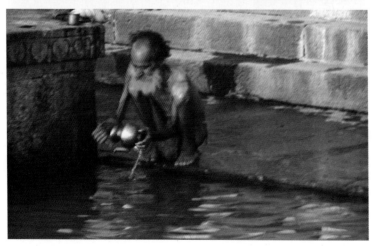

갠지스 강 나루터에서 물을 긷는 노인

노인이 깨끗이 닦은 구리 물통을 이용하여 갠지스 강의 성수(聖水)를 가득 채워, 멀지 않은 강기슭에 있는 시바(Shiva) 황금 사원(Golden Temple) 안에 가져가 제사를 지내고, 이 성수를 시바의 상징인 링가 위에 뿌린다.

바라나시에 있는 시바 황금 사원의 금정(金頂)

시바는 힌두교에서 번식과 훼멸을 주재하는 대신(大神)으로, 인도에서 가장 많은 신도를 보유하고 있다. 이 황금 사원은 1776년에 건립되었으며, 금정 위에는 시바의 상징인 삼차극(三叉戟)을 곧게 세워 놓았다.

이루었을 뿐이다. 게다가 외족(外族)의 침입이 빈번하여 이질적인 문화가 뒤섞였고, 이로 인해 인도 문화의 형태가 대단히 복잡다단해졌다. 그러나 인도 문화는 시종일관 인도 본토의 전통 정신의 연속성과 통일성을 유지함으로써, 다양성의 통일이라는 특성을 나타냈다. 아대륙의 상대적으로 독립된 지리적 환경과, 인도 농경 사회의 자급

자족적이며 지극히 안정된 형태의 경제 구조와, 전설 속에서 천하를 통치했다고 전해지는 '전륜성왕(轉輪聖王)'이 대표하는 정치적 통일의 이상은, 의심할 바 없이 모두 인도 문화의 통일성을 촉진하였다. 그런데 우주 생명 숭배의 전통 정신은, 아마 인도 문화가 다양하면서도 통일을 이룬 내재적 원인일 것이다. 왜냐하면 우파니샤드 초험 철학은, 유형적(有形的)이고 변화적이며 잡다한 현상 세계의 배후에는 무형적이고 불변적이며 유일한 우주 정신인 '범(梵 : Brahman)'이 있다고 주장하기 때문이다. '범'은 우주 생명의 본원이자 우주 통일의 원리이며, 다양화된 현상 세계는 단지 '범'의 허황된 출현이나 혹은 외화(外化)이다. 개체의 영혼인 '아(我 : Atman)'는, 본질적으로 우주 정신인 '범'과 동일한 최종적인 실재이다. "범과 아는 동일하다[梵我同一]"는 것을 몸소 증명하는 것이 인도인들이 영혼의 해탈을 추구하는 최고의 경지이다.

인도 예술의 조형 특징

인도 예술은 인도 문화의 본질을 정확하게 반영하고 있다. 인도 예술의 조형 특징은, 인도 문화의 다양성의 통일이라는 특성을 체현하고 있으며, 인도의 풍부하고 심오한 종교와 철학 사상을 반영하고 있고, 우주 생명 숭배의 전통 정신이 스며들어 있다.

상징주의(symbolism)는 인도 예술의 가장 뚜렷한 특징이다. 곧 그 원초적인 기능의 측면에서 말하자면, 인도 예술은 주로 종교 신앙과 철학 관념을 도해(圖解)하고 상징하는 데 사용되었으며, 제사 예배의 대상이나 혹은 깊고 조용히 생각하는[선정(禪定)] 대상으로 삼았고, 속세를 초월하여 영혼의 해탈을 얻거나 열반하는 보조수단으로 삼았다. 인도 예술의 상징주의는 통상 신비주의적인 우주 의식(意識)

을 띠고 있는데, 그것은 우주 구조·우주 역량·우주 본원(本原)·우주 생명의 상징이다. 아소카 왕(Ashoka : 阿育王) 석주(石柱)는 우주의 기둥을 상징하고, 산치 대탑(Sanchi Stupa)의 안다(anda)는 우주의 알을 상징하며, 힌두교 사원의 높은 탑은 우주의 산(히말라야 설산)을 상징하고, 링가(linga : 남근)는 우주의 남성 활력을 상징하며, 심지어 카주라호(Khajuraho) 사원의 외벽에 남녀 연인의 성행위를 묘사한 조상(彫像)도 우주의 음양(陰陽) 양극의 합일(合一)을 은유하는 것이다. 인도 예술의 상징주의는 추상적 형이상학 관념에 구체적 형상을 부여하고, 무형의 우주 생명에 유형의 표현을 가하려고 매우 힘썼는데, 대체로 사람·동물·식물 등 자연의 형식에서 도움을 받았으며, 간혹 초자연적인 과장된 변형을 가하기도 하여, 우주 생명의 환상을 창조하였다. 인도인들은 또한 서양인들과는 달리 사람을 우주의 중심이나 자연의 지배자로 간주했으며, 사람을 우주 생명의 영원한 흐름 속에 있는 자연의 일부분으로서, 자연에 존재하는 모든 생명 형태와 혈연 관계를 갖는다고 보았다. 이와 같이 상대적으로 생명력을 지닌 사물들의 특수한 친밀감은 인도 예술로 하여금 모든 종(種)들, 특히 동물을 묘사하는 데 뛰어나게 해 주었다. 사람의 형상도 왕왕 동물이나 식물의 조형을 참고로 삼았다. 즉 남성의 몸은 일반적으로 가슴이 넓고 허리가 가늘어 사자와 비슷하고, 여자 몸의 부드럽고 아름다우며 풍만하고 매끄러운 곡선은 마치 넝쿨·화초·과일 속에서 영감을 얻은 것 같다. 여러 신(神)들의 초인적 성질을 표현해 내기 위해, 인도 예술 특히 힌두교 예술에는 수많은 다면다비(多面多臂 : 얼굴과 팔이 여러 개인 형상—옮긴이)·반인반수(半人半獸)·반남반녀(半男半女)의 기이하고 괴상한 조형들이 출현하는데, 이는 우주 생명의 각기 다른 측면을 상징하는 것들이다. 코끼리섬(Elephant Island)의 석굴에 있는 시바(Shiva)의 삼면상(三面像)은 곧 우주 생명

안다(anda) : 부처의 사리를 봉안한 건축물인 스투파(Stupa)의 윗부분에 돔 형상으로 되어 있는 부분을 가리킨다. 그 모양이 마치 사발을 엎어 놓은 것 같다고 하여 한자로는 '복발(覆鉢)'이라고 번역하여 표현한다.

의 창조·파괴·보존 혹은 초월의 영원한 상징이다. 인도 예술은 또한 항상 인체의 자유로운 동태(動態)와 춤의 운율(韻律)을 채용하는데, 이는 우주 생명 운동의 활력과 신비한 리듬을 표현하는 것이다. 남인도(南印度)의 동상인 〈춤의 왕 시바〉는 바로 경쾌하고 활발하게

수신(樹神)

사석

46cm×18cm×18cm

11세기

게야라스푸르에서 출토

괄리오르박물관

춤을 추는 자세로써 우주 생명의 율동을 상징하고 있다.

장식성(裝飾性 : ornateness)은 인도 예술의 또 한 가지 뚜렷한 특징이다. '장식'(산스크리트어로는 alankara이다)의 원래 의미는 꾸밈·미화(美化)인데, 후에 뜻이 바뀌어 수사(修辭 : 문장을 다듬고 꾸밈-옮긴이)·비유(譬喩)가 되었으며, 이는 인도 전통 미학의 중요한 범주의 하나이다. 그것은 산스크리트어 시학(詩學)에서는 해음(諧音 : 음을 맞춤-옮긴이)·은유(隱喩)·과장·기상(奇想) 등 상상에서 유래한 수사 방식을 가리키며, 인도 예술에서는 건축·조소·회화에 덧붙이는 장식 문양이나 그림을 가리킨다. 인도의 불탑과 사원들에는 거의 빠짐없이 복잡하고 화려한 동·식물이나 인물로 장식된 부조들이 가득 채워져 있는데, 조소나 벽화 속의 남녀 인물들은 일반적으로 모두 각종 호화로운 진주보석류의 장식물들을 착용하고 있다. 인도 예술의 장식은 왕왕 상징주의적 의미가 풍부하며, 도안과 부호의 두 가지 기능을 겸비하고 있는데, 일부 장식 문양은 그 자체가 곧 상징 부호이다. 예를 들면, 덩굴풀은 상서롭고 뜻한 바가 이루어진다는 길상여의(吉祥如意)를 상징하고, 연꽃은 여성의 생식 능력을 나타내 주며, 악어형 괴수인 마카라(Makara)는 물[水]의 번식 능력을 암시하는 것 등등이다. 인도 예술의 장식은 마치 동·서양 각 나라들의 예술에 비해 더욱 복잡하고 화려해 보이는 것 같다. "천축 사람들은 번잡한 것을 좋아했는데[天竺好繁]"[『宋高僧傳』卷二十七], 인도인들의 복잡한 장식을 매우 좋아하는 심미 관념은, 아마도 생식(生殖) 숭배 내지 우주 생명 숭배의 종교·철학 사상에서 유래한 듯하다. 이런 의미에서, 인도 예술 장식의 복잡함은 우주 생명의 번성을 상징한다.

형식화(formularization)도 인도 예술의 뚜렷한 특징이다. 인도 예술에서의 인물의 조형은 일반적으로 모두 어떤 고정된 형식을 따르고 있는데, 조소나 회화 속의 인물 형상은 종종 시가(詩歌)나 희곡

기상(奇想) : 문학에서의 수사법(修辭法)의 하나로, 상식적으로는 결부시키기 어려운 두 가지 이상의 관계에서 억지로 공통성을 찾아 내어 견강부회적으로 연관 짓는 비유 형식을 가리킨다.

의 과장된 묘사(특히 둥근 유방과 풍만한 엉덩이의 여성미를 묘사한 미사여구가 그렇다)를 그대로 따르고 있으며, 신체의 자태와 손동작은 춤의 어휘나 선정(禪定)의 자세에서 파생된 것들이다. 이것은 인도 문화가 지닌 다양성의 통일이라는 특성을 보여주는 또 하나의 예증이다. 즉 조형 예술이 문학·춤·종교 등 제반 문화 형태들 가운데에서 임의로 조형의 요소를 추출할 수 있었다는 것이다. 인도 예술의 형식화는 대개 상징주의와 서로 표리(表裏) 관계를 이룬다. 초기 불교 조각들 가운데 부처의 존재를 암시하는 보리수·대좌(臺座)·산개(傘蓋)·발자국·법륜(法輪) 등의 상징 부호들은 일련의 형식화의 관례를 형성했다. 그 후 불상이나 신상(神像)의 선 자세나 앉은 자세, 특히 춤을 출 때의 손동작 어휘에서 정제되어 나오는 형식화된 손동작(mudra) 및 머리 모양[髮型]·복식(服飾)·상징물과 들고 있는 물건들은 모두 특정한 상징적인 의미를 담고 있다. 산치 대탑 동문(東門)의 수신(樹神 : 나무의 신—옮긴이)인 약시(yakshi) 조상(彫像)이 처음으로 창조해 낸 '삼굴식(三屈式 : tribhanga)'은 이미 인도 예술이 즐겨 사용하는 표준 여성미를 표현하는 본보기가 되었다. 삼굴식을 극단적으로 과장하여 휘어지게 해 놓은 '극만식(極彎式 : atibhanga)'도 또한 절주(節奏)가 강렬한 춤 동작에서 나왔는데, 항상 춤의 왕 시바가 우주의 춤을 추는 동작을 표현하는 데 사용하였다.

삼굴식(三屈式 : tribhanga) : 가슴·허리·엉덩이가 일종의 S자형 곡선을 이루는 자세를 가리키는데, 우리나라에서는 '삼곡(三曲) 자세'라고도 번역한다.

인도의 전통적인 예술가들은 실제로 수공업 동업자 조합이나 작업장의 수공예 기술자나 장인들이었는데, 그들은 고작 신성(神性)을 전달하는 도구로 여겨졌다. 그리하여 단지 대대로 전해오는 의궤(儀軌 : 의례의 본보기—옮긴이)의 격식을 준수하여 성상(聖像)을 제작할 수만 있었을 뿐이었으므로, 작품에 자신의 이름을 남긴 경우는 거의 없다. 설사 아잔타 벽화인 '지연화보살(持蓮花菩薩)' 같은 걸작이라 할지라도 작자의 서명이 없다. 이 때문에 인도의 전통 예술은 기

지연화보살(持蓮花菩薩) : '오른손에 연꽃을 쥐고 있는 보살'이라는 의미이다.

본적으로 일종의 무명(無名)의 예술(anonymous art)이다. 비록 이러하지만, 인도 예술의 걸작들에서는 여전히 이름을 알 수 없는 위대한 장인들의 천재적인 개성의 광채를 덮어 감출 수는 없다.

인도 예술의 풍격(風格) 변화

인도 예술에 대한 연구는 근대의 고고학 연구에서 시작되었다. 영국의 고고학자인 존 마셜(John Marshal, 1876~1958년) 등과 같은 사람들이 인도에서 여러 해 동안 고고 발굴 조사에 종사했는데, 그들의 고고학적 성과는 인도 예술 연구에 기초를 다져 놓았다. 스리랑카의 학자인 A. K. 쿠마라스와미(Ananda Kentish Coomaraswamy, 1877~1947년)는 국제 학계에서 인도 예술사의 권위자로 인정받고 있는데, 그는 주로 우파니샤드 철학과 불교 지혜로써 인도 예술 도상(圖像)들의 신비한 상징주의 정신을 해석하여, 이미 도상학(圖像學 : iconology) 연구 영역에 진입해 있었다. 인도 예술의 풍격에 대한 분석은 20세기에 매우 유행하였다. 수많은 서양과 인도의 학자들은 모두 유럽 예술사의 풍격 분류 방법을 참조하여, 인도 예술 풍격의 역사적 변화 단계를 고풍(古風 : Archaic)·고전주의(Classicism)·매너리즘(Mannerism)·바로크(Baroque)·로코코(Rococo) 등의 발전 단계로 구분했다. 당연히 문화적 배경이 다르기 때문에, 이러한 풍격 분류는 유럽의 예술과 결코 상응하지는 않으며, 내용 면에서도 역시 완전히 같지는 않다. 이 때문에 '인도적(印度的)'이라는 한정어를 덧붙일 필요가 있다. 동시에 인도 예술의 풍격 변화는 단지 형식적인 자율(autonomy) 법칙의 지배를 받을 뿐만 아니라, 또한 다시 인도의 종교와 철학의 변화로부터도 제약을 받았다. 인도 예술의 양대 계통 — 즉 불교 예술과 힌두교 예술 — 을 예로 들어 보자. 불교 철학은 주

로 심리학(心理學)으로, 깊은 생각에 잠겨 안으로 성찰하는 것을 중요시하며, 불교 예술은 평온·평정을 강조하여, 고전주의적인 조용함과 엄숙함 및 조화로움을 최고의 경계로 삼는다. 반면 힌두교 철학은 주로 우주론(宇宙論)으로, 생명의 활력을 숭상하며, 힌두교 예술은 곧 운동과 변화를 추구하여, 바로크적인 격렬한 운동과 과장을 궁극적인 목표로 삼는다. 말기의 불교는 힌두교에 동화되어 밀교(密敎)로 변화했는데, 밀교 예술도 바로크적으로 자질구레하고 기괴하고 허황된 방향으로 기울어 갔다. 이 밖에도 인도 문화의 전통은 유구하고 풍성하면서도 완강하고 견고하여, 심미 취향이 시대의 풍조에 따라 변화했을 터인데도, 전통적 정신은 오히려 오랜 세월 동안 변함없이 지속되었다. 이 때문에 인도 예술의 풍격 변화는 상당히 완만했고, 형식은 급격히 변하지 않고 점진적으로 변했으므로, 상징주의·장식성(裝飾性)·형식화 등과 같은 조형의 특징들은 단지 정도의 차이는 있었지만 근본적인 변화는 없었다. 인도의 고전주의, 심지어는 고풍식 예술도, 비록 단순하고 질박하기까지 하지만, 결코 화려한 장식을 포기하지는 않았다. 그리고 인도의 바로크 예술도 결코 정태(靜態)의 표현을 배척하지 않았다. 인도 예술에서 두 종류의 완전히 상반되는 것들이 왕왕 기이하게도 한데 결합하기도 하는데, 그것이 곧 인도 문화의 모순되면서 상호 보완하는 특성을 결정지어 준다. 즉 경건하게 종교를 믿으면서도 세속에 미련을 갖고, 해탈을 탐구하면서도 인생에 집착하고, 정신을 숭배하면서도 성적 매력에 탐닉하며, 고행(苦行)을 높이 평가하면서도 또한 애욕(愛欲)에 도취하고, 가장 추상적인 형이상학적 관념이 왕왕 가장 구체적인 자연주의적인 형식으로 상징되어 온 것들이 그러하다. 인도 문화의 특징을 깊이 이해하고, 인도의 종교와 철학의 심오한 뜻을 이해해야만, 비로소 인도 예술 풍격이 변화해 온 맥락을 정확히 파악할 수

있고, 인도 예술의 특징과 정수도 정확히 파악할 수 있다.

'풍격(산스크리트어는 riti)'은 또한 인도 전통 미학의 중요한 범주 중 하나이다. 산스크리트어 시학(詩學)에서는 일찍이 한때 "풍격은 시의 영혼이다"고 여겼는데, 통상 시(詩)의 언어 형식에 의거하여 지역에 따라 남방·동방·북방 풍격으로 나누며, 혹자는 속성에 따라 자연스러움·지나치게 꾸밈·적당함의 세 가지 풍격으로 나누기도 한다. 그러나 인도 전통 미학의 가장 큰 특징은 심미 정감(情感)의 가치를 강조한다는 점이다. 인도 제1의 미학 경전인 『나티야샤스트라(Natyashastra)』에서부터 인도 중세기의 미학가인 아비나바굽타(Abhinavagupta)에 이르기까지, 모두 심미 정감의 기조인 '미(味 : rasa)'를 인도 전통 미학의 핵심 범주에 포함시켰다. 아비나바굽타의 주석(注釋)에 따르면, 심미 정감을 대표하는 '미'와 '정(情 : bhava)', 그리고 심미 정감을 암시하는 '운(韻 : dhvani)'과 같이, 형체가 없어 직관에 의거하여 감지하고 체험할 수 있는 것들이야말로 예술의 진정한 영혼이라고 한다. 그리고 '장식'이나 '풍격' 등과 같이 형체가 있어 이지적으로 관찰하고 가늠할 수 있는 특징들은 단지 예술의 형체에 불과하다는 것이다. 근래에 인도와 서양의 몇몇 학자들은 현대의 미학 연구 방법으로 인도 전통 미학 이론인 미론(味論)과 운론(韻論)을 다시 새롭게 설명하고 있다. 즉 설령 인도의 종교 예술이 초험 철학의 우주 정신을 표방하고, 매우 신비한 상징주의적 내용이나 아주 심오한 형이상학적 관념을 표현하고는 있을지라도, 실제로는 여전히 인간적인 것에 속하며, 사람들의 감각과 정감과 정서에 호소하여, 분명하게 사람들의 심미 정감을 불러일으킨다는 것이다. 그런데 인도 예술의 이와 같은 핵심적인 의의는, 항상 이전에 널리 행해졌던 종교적이거나 현학적인 성격의 그림 해석에 한정됨으로써 소홀히 되었다.

『나티야샤스트라(Natyashastra)』 : 『무론(舞論)』으로 번역하기도 한다.

이 책은 고고학·문화학·종교철학·도상학 및 풍격 분석 방법을 종합적으로 운용하여 인도 예술의 전통 정신을 탐구하려고 시도하였으며, 인도 전통 미학 이론으로 인도 예술의 심미 정감의 가치를 상세히 해석하는 방면에서도 여러 가지 초보적인 시도를 진행하였다.

인도 예술의 국제적 교류

삼면이 바다로 둘러싸인 인도 아대륙은 결코 완전히 봉쇄된 반도가 아니며, 히말라야 설산이라는 천연 장벽은 결코 인도를 국제 문화 교류와 단절시킬 수 없었다. 역사상 외래 침입자·상인과 승려들은 항상 인도 서북부의 힌두쿠시 산맥의 입구로부터 인도에 진입하면서, 각종 이질적인 문화들을 가지고 들어왔다. 몇몇 시기에, 어느 정도는 인도 예술이 이질적인 문화가 융합된 산물이라고 말할 수 있는데, 그 중 인도 예술에 가장 큰 영향을 미친 것은 페르시아(현재의 이란)와 그리스였다. 마우리아 왕조의 궁전과 조각인 〈사르나트(Sarnath) 사자 주두(柱頭)〉는 분명히 페르시아 예술의 영향을 받았다. 쿠샨 시대에 인도의 불교와 헬레니즘 예술의 혼인은 동·서양 문화의 혼혈아인 간다라 예술(Gandhara art)을 탄생시켰다. 무갈(Mughal) 시대에는 이슬람 문화와 인도 본토 문화가 결합하여, 세계 건축의 기적으로 일컬어지는 타지마할과 동방 회화의 진품(珍品)인 무갈 세밀화를 창조했다. 무갈 세밀화는 페르시아 세밀화와 인도 본토 회화에 서방의 사실주의적 요소를 결합하여 자신만의 신기한 매력을 갖게 되었다. 1638년부터 1656년까지, 네덜란드의 화가인 렘브란트(Rembrandt, 1606~1669년)는 무갈 세밀화를 모방하여 그렸는데, 이는 인도와 서양 예술의 교류사에서 한 토막의 미담으로 전해지고 있다. 또한 바로 무갈 시대에 인도는 비로소 체계적인 편

년의 역사 기록을 갖게 되는데, 이로 인해 다스완트(Daswanth)·바사완(Basawan)·비샨 다스(Bishan Das)·고바르단(Govardhan)·마노하르(Manohar)·비치트르(Bichitr) 등과 같은 인도 화가들의 이름이 비로소 정식으로 역사책에 기재되었다. 이질적인 문화들이 융합되는 과정에서, 인도 예술은 시종일관 본토 문화의 강대한 동화(同化) 능력과 전통 정신을 유지하였다.

인도 예술, 특히 불교 예술의 전범(典範)인 간다라 불상(Gandhara Buddha)과 굽타 불상(Gupta Buddha)은, 중국을 포함하여 아시아 여러 나라들의 예술에 거대한 영향을 미쳤다. 불법(佛法)을 구하러 서역으로 갔던 중국의 고승인 법현(法顯)의『불국기(佛國記)』와 현장(玄奘)의『대당서역기(大唐西域記)』에는, 인도 예술의 진품들에 관한 견문(見聞)들이 적지 않게 기록되어 있다. 비록 지금은 불교가 인도 본토에서 이미 쇠퇴하여, 고대 중국인들이 마음속으로 흠모했던 '부처의 나라[佛國]'는 이미 역사 속의 지난 일이 되어 버렸지만, 불교는 필경 인도에서 1500여 년 동안이나 유행하면서 아시아 문화에 불후의 공헌을 하였다. 오늘날 우리는 인도의 불교 성지를 순례하면서, 옛 사찰의 불탑 유적지를 떠날 줄 모르고 배회하며, 저절로 옛 감정을 곰곰이 생각하지 않을 수 없게 된다.

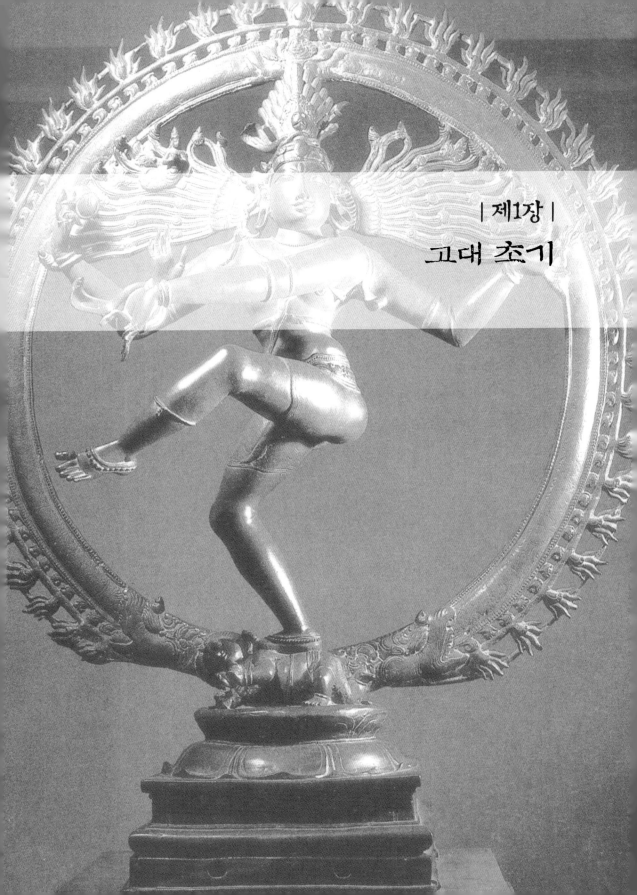

| 제1장 |

고대 초기

인도 예술의 기원

인더스 문명과 생식(生殖) 숭배

고대 인도 문명은 인더스 강 유역(Indus Valley)에서 기원했다. 인더스 강 유역에 있는 고성(古城) 유적의 발굴은 20세기 고고학의 중대한 성과들 중 하나로, 메소포타미아(Mespotamia)의 우르(Ur) 성터와 중국의 은허(殷墟) 발굴과 더불어 언급할 만하다. 1922년 전후로, 영국의 고고학자 존 마셜이 주관했던 인도고고조사국(印度考古調査局)은 인더스 강 유역에서 두 곳의 고성 유적을 발굴했다. 하나는 지금의 파키스탄 국경 내에 있는 펀자브(Punjab) 지구의 인더스 강 지류(支流)인 라비 강(Rivi River) 좌안(左岸)에 있는 하라파(Harappa)이며, 다른 하나는 지금의 파키스탄 국경 내에 있는 신드(Sind) 지구의 인더스 강 우안(右岸)의 모헨조다로[Mohenjo-daro, 신드어로 '사자(死者)의 언덕'이라는 뜻임]이다. 1946년에 인도고고조사국 국장이자 영국 고고학자였던 모티머 휠러(Mortimer Wheeler, 1890~1976년)가 이들 두 고성 유적에 대해 더욱 과학적인 발굴과 더욱 치밀한 연구를 진행하였다. 1947년에 인도와 파키스탄이 분리된 이후, 인도 고고학자가 인도의 라자스탄 주(Rajasthan State) 북부의 칼리방간(Kalibangan)과 구자라트 주(Gujarat State) 캠베이 만(Cambay Gulf) 서쪽의 로탈(Lothal) 등지에서 모두 인더스 유형의 고성 유적들을 발견했다. 이들 고성 유

적들 및 그 주위의 많은 농경 촌락 폐허를 통틀어 인더스 문명이라 부르며, 또한 하라파 문화(Harappa culture)라고도 부른다. 인더스 문명의 분포 면적은, 남북으로 약 1100킬로미터, 동서로 약 1500킬로미터에 이르러, 이집트 문명이나 메소포타미아 문명의 분포 지역을 초과한다. 인더스 문명의 연대는, 1931년에 마셜이 기원전 3250년부터 기원전 2750년까지일 것이라고 가정했으며, 1953년에 휠러는 기원전 2500년부터 기원전 1500년까지일 것이라고 추측했다. 그리고 1964년에 인도 고고학자인 아그라왈(D. P. Agrawal)이 탄소 14를 이용하여 기원전 2300년부터 기원전 1750년까지라고 측정했다. 현재 국제 학계에서는 일반적으로 휠러가 추측한 연대를 채택하고 있다. 인더스 문명의 발견으로 인해 인도 문명의 역사가 기원전 3000년부터 기원전 2000년경까지 거슬러 올라갈 수 있게 되어, 인도를 세계 문명 고국(古國)의 대열에 위치하도록 했다.

인더스 문명의 고성 유적은 엄격한 도시 계획으로 유명한데, 도시의 총체적인 구도는 일반적으로 서쪽의 흙벽돌 제방 위에 우뚝 솟은 성채(城壘)와 동쪽의 크고 작은 거리들이 바둑판처럼 늘어선 도심으로 나뉜다. 모헨조다로 성채의 북쪽에는 벽돌로 쌓은 장방형의 대형 욕조가 하나 있는데, 길이는 약 12미터, 너비는 약 7미터, 깊이는 약 2.5미터로, 추측하기로는 일종의 종교 목욕 의식을 거행하는 장소였을 것이라고 한다. 이는 사람들로 하여금 훗날 힌두교도들이 성수(聖水) 속에서 목욕하는 습속을 연상케 한다. 대형 욕조의 서쪽에는 대형 곡창(穀倉)이 있다. 하라파 성채에도 더욱 큰 곡창과 함께 비슷한 욕조가 있다. 로탈의 시가지 동쪽에는 벽돌로 쌓은 하나의 도크(dock : 배를 만들거나 수리하는 시설-옮긴이)와 캠베이 만으로 통하는 하나의 운하가 있었다. 로탈 유적에서는 도제(陶製) 범선 모형·석제(石製) 닻과 페르시아 만(灣) 인장이 발견되었고, 메소포타

미아의 우르 유적에서도 또한 인더스 인장이 발견되었는데, 인더스 강 유역과 이들 두 강 유역(로탈과 메소포타미아—옮긴이)은 일찍이 무역 왕래와 문화 교류가 있었을 것으로 추정된다. 인더스 문명 유적들 가운데 도시 유적은 단지 소수에 불과하고, 대량으로 존재하는 것은 원시 농경 촌락의 폐허들이다. 비록 인더스 문명이 이미 도시의 형태를 갖추고 있었지만, 실질적으로는 여전히 농경문화의 환경에 놓여 있었다.

인더스 문명의 고성 유적들에서는 대량의 테라코타[terra-cotta : 적도(赤陶)]로 구워 만든 모신(母神 : mother goddess) · 수소(수컷 소—옮긴이) · 산양 등과 같은 작은 토우(土偶)들 및 갈아서 반들반들하게 만

모헨조다로의 고성(古城) 유적
기원전 2500~기원전 1500년

멀리 위쪽에 보이는 것은 서기 2세기의 쿠샨 시대에 만들어진 불탑 폐허로, 고성 유적은 바로 불탑의 아래에 매장되어 있었다. 가까이에 보이는 것이 인더스 문명 시대에 벽돌을 쌓아 만든 대형 욕조이다.

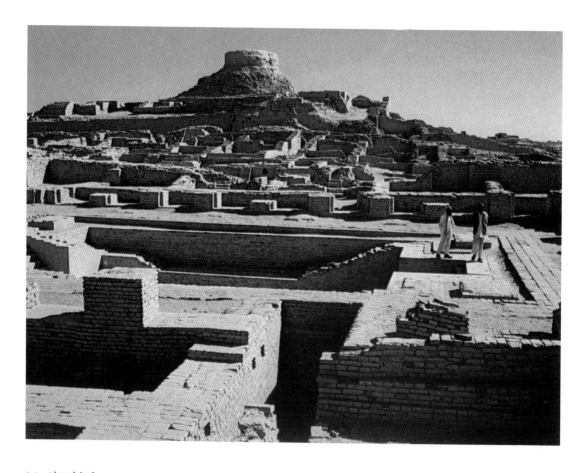

든 원추형(圓錐形)의 작은 석주(石柱)와 큰 석환(石環)(이것들은 남성과 여성의 성기를 추상적으로 만든 것임)이 출토되었는데, 이는 인더스의 토착민들에게 생식 숭배가 성행했음을 증명해 준다. 생식 숭배는 원시 인류 공통의 사유방식이자 보편적인 무술(巫術) 행위였는데, 인더스 토착민들의 농경문화 속에서는 그 토대가 더욱 튼튼했고, 표현이 특별히 두드러졌다. 동·식물의 번식과 인류의 번성을 관장하는 모신의 숭배는, 인더스 강 유역에 앞서 하라파 문화 속에서 이미 존재했다. 모신은 인도의 광대한 농촌에서 지금까지도 여전히 마을

진주보석류 장식물

황금·보석

기원전 3000년~기원전 2000년

하라파에서 출토

뉴델리 국립박물관

당시 이러한 진주보석류 장식물들이 출토되었을 때, 마셜은 이렇게 말했다. "그것들은 지금 런던의 본드 스트리트(Bond Street)의 보석 상점들에서 파는 것들과 별 차이가 없다."

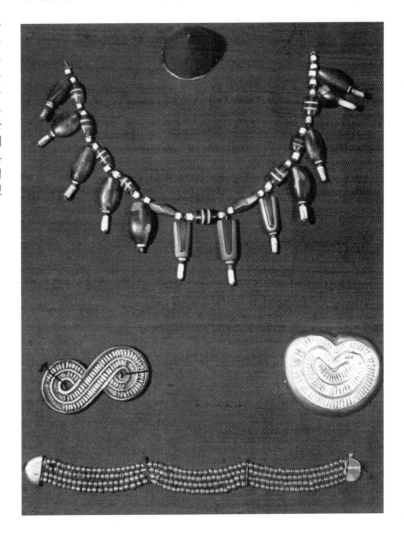

이나 가정의 수호여신(守護女神)으로 받들어지고 있다. 인더스 모신의 소형 토우들은 일반적으로 높이가 약 10센티미터 정도이고, 조형이 예스럽고 소박하면서 투박하고 서툴며, 과장되고 기괴하며, 고도로 양식화되어 있고, 원시 민간 예술의 토속적인 맛을 지니고 있다. 모신의 얼굴은 조류나 파충류와 비슷한데, 눈은 덧붙인 두 개의 작은 타원형 점토 덩어리로 되어 있고, 코는 부엉이의 부리 모양으로 빚었으며, 입은 한 줄로 파 냈다. 그리하여 표정이 기괴하고, 심지어는 약간 흉하고 무서워 보이기까지 한다. 기묘하게 생긴 머리 장식은 부채꼴로 우뚝 솟아 있는데, 아마도 묶어 놓은 곡물(穀物)을 대신 표현한 것 같다. 모신은 기본적으로 나체이며, 유방과 엉덩이가 풍만하고, 귀걸이·목걸이·팔찌·허리띠 등 귀중한 장식품[똑같은 모양의 금·은·동·동석(凍石)·벽옥(碧玉)·마노(瑪瑙)·홍옥수(紅玉髓) 장식품 실물들이 인더스 문명 고성 유적들 모두에서 출토되었다]들을 착용하고 있다. 번잡하고 화려한 진주보석류 장식물들은 인더스 모신부터 후세의 인도에 존재하는 여신 형상과 많은 다른 것들의 조형 특징인데, 이는 대체로 인도인들이 자질구레하고 번잡한 장식을 좋아하는 심미 취향을 반영하고 있으며, 또한 여신 자체가 풍요와 다산(多産)을 상징한다는 것을 의미하기도 한다. 모헨조다로에서 출토된 테라코타의 작은 소상(塑像)인 〈모신(母神 : Mother Goddess)〉은 대략 기원전 3000년부터 기원전 2000년 사이에 만들어졌으며, 현재 카라치 국립박물관(National Museum, Karachi)에 소장되어 있는데, 이는 수많은 같은 종류의 인더스 모신 토우들의 견본 중 하나이다. 인더스의 인물 토우들 중에는 또한 임신했거나 어린아이를 안고 있는 여인도 있고, 수소나 산양의 뿔로 머리를 장식한 나체의 남신(男神)도 있다. 인더스에서 출토된 수소 형상의 테라코타 조소(彫塑)는, 주로 하나의 낙타 등처럼 생긴 육봉(肉峰)이 있는 인도 특산의 혹소(zebu 혹은

humped bull)이다. 혹소는 수컷의 생식 능력을 대표하는 것으로 여겨지며, 성스러운 짐승[聖獸]으로 존중되고 있다. 훗날 힌두교에서 생식과 훼멸을 주재하는 대신(大神)인 시바(Shiva)가 타고 다녔다는 수소인 난디(Nandi)가 바로 혹소이다. 인더스의 혹소 토우 조형은 둔중

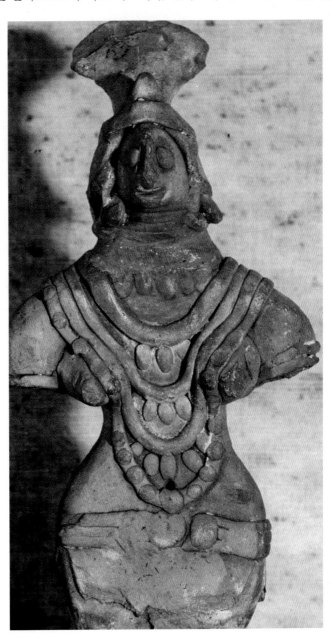

모신(母神)

테라코타

높이 약 10cm

기원전 3000년~기원전 2000년

모헨조다로에서 출토

카라치 국립박물관

모신은 온몸에 각종 진주보석류 장식물들을 착용하고 있다. 이것은 아마도 가정에서 모셔 놓고 예배했던 우상인 것 같다.

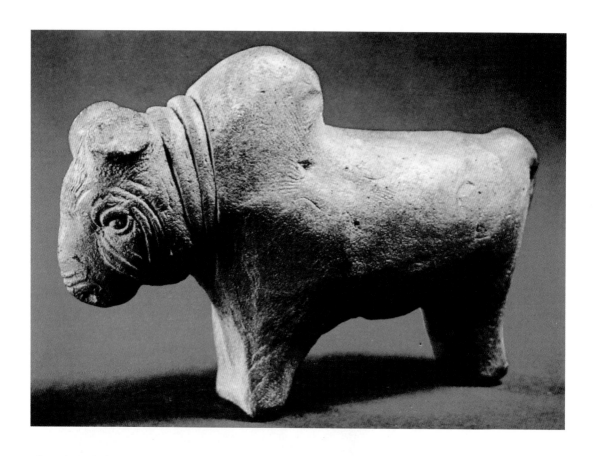

혹소
테라코타
높이 7.4cm
기원전 2000년경
모헨조다로에서 출토
콜카타 인도박물관

하고 온순하며, 선이 부드럽고, 목에는 화환을 두르고 있다. 또 목 부위의 주름살과 다리의 관절은 음각 문양으로 새겼고, 등에 있는 육봉과 복부는 불룩하게 부풀어 오른 면으로 이루어져 있으며, 근육의 기복(起伏)이 자연스러워, 마치 호흡[산스크리트어로 '호흡(prana)'이라는 말은 생명의 기운을 나타내 주는 말로, 인도의 조각 작품들에서는 항상 호흡의 형식으로 내재적 생명을 표현하고 있다]을 하고 있는 것처럼 보인다. 인더스의 동물 토우들 중에는 또한 머리 부위를 끈으로 조종하여 움직이게 할 수 있는 혹소·서로 다투어 나무에 기어오르는 사자·앞발로 솔방울을 움켜쥐고 있는 다람쥐·날개를 펴고 꼬리를 치켜든 할미새 등등도 있는데, 이런 것들은 대개 어린이들의 장난감이다.

인더스 문명의 고성 유적에서 2천여 개의 인장들이 출토되었는

끈으로 조종하는 혹소

높이 7.5cm

기원전 3000년~기원전 2000년

모헨조다로에서 출토

뉴델리 국립박물관

이것은 대개 어린이들의 장난감으로, 머리 부위는 끈으로 조종하여 움직이게 할 수 있다.

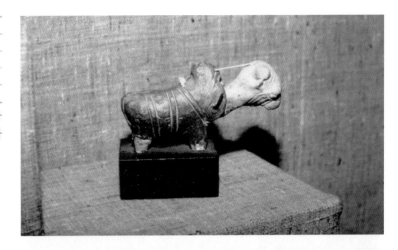

물소 대가리와 수중생물

테라코타

물소 대가리의 높이는 5.5cm

기원전 3000년~기원전 2000년

모헨조다로에서 출토

뉴델리 국립박물관

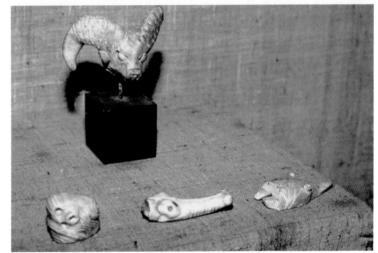

새장

테라코타

기원전 3000년~기원전 2000년

모헨조다로에서 출토

뉴델리 국립박물관

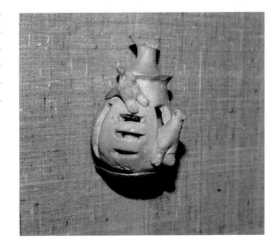

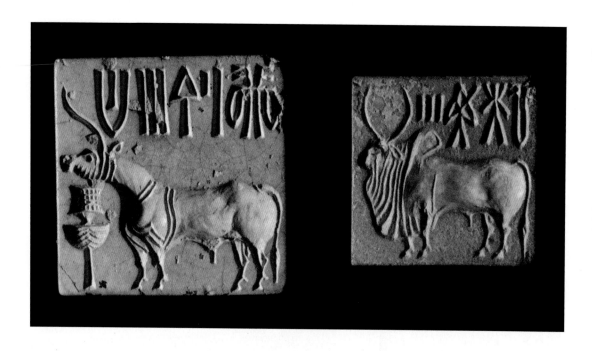

데, 대부분은 동석[凍石 : 스테아타이트(steatite), 조석(皀石)]에 조각했으
며, 또한 마노·수석(燧石 : 부싯돌─옮긴이)·상아·동(銅)·테라코타 등
의 재료로 만든 것들도 있다. 인장의 용도는 부적·족휘(族徽 : 부족
이나 씨족의 상징 문양─옮긴이)·개인의 신분 증명·화물 확인용 도장
등 여러 가지로 추측되고 있다. 인장의 크기는 대개 한 변의 길이가
3~5센티미터의 정사각형이다. 앞면은 일반적으로 혹소 같은 동물들
의 형상과 일종의 상형문자처럼 생긴 명문(銘文)이 새겨져 있다. 이
러한 명문들은 인더스 문명의 신비함을 풀어 주는 암호 해독 코드
이지만, 수십 년 이래로 세계 각국의 수많은 학자들이 온갖 노력을
다 기울였음에도 아직 해독하는 데 성공하지는 못했다. 근래에 일
부 학자들은 컴퓨터 분석의 힘을 빌려, 인더스 명문의 언어는 원시
드라비다어(proto-Dravidian)였을 것이고, 남인도(南印度)의 고대 타밀
어(Tamil)와 비슷했을 것이며, 또한 이에 근거하여 인더스 문명의 창
조자는 인도 아대륙의 토착민인 드라비다인이었을 것이라고 추측하

(왼쪽 그림) 독각수 인장
(오른쪽 그림) 혹소 인장
동석(凍石)
한 변의 길이는 약 3~5cm
기원전 3000년~기원전 2000년
모헨조다로에서 출토
카라치 국립박물관

혹소와 독각수는 인더스 인장에
서 가장 흔히 보이는 동물 형상이
다.

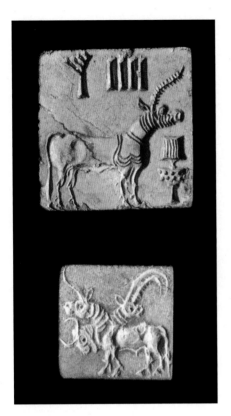

고 있다. 인더스의 인장에 새겨진 형상들의 대부분은 각종 동물의 형상들로, 혹소·야생 물소·코뿔소·산양·영양·사슴·산토끼·코끼리·호랑이·악어·뱀 등등을 포괄하고 있으며, 또한 수많은 환상적이며 모양이 기이한 황당무계한 동물이나 복합동물(composite animal)들도 있다. 예컨대 독각수(unicorn)·상비우(象鼻牛 : 코끼리처럼 긴 코가 달린 소─옮긴이)·우각호(牛角虎)·삼두수(三頭獸) 같은 것들이다. 독각수는 뿔이 하나인 수소처럼 생겼는데, 목덜미 아래쪽에는 통상 하나의 기이하게 생긴 구유(소나 말의 먹이를 담아주는 나무 그릇─옮긴이) 향로가 세워져 있다. 우각호의 호랑이 대가리 위에는 한 쌍의 소뿔이 나 있다. 삼두수는 수소의 몸통을 주체로 하여, 두 개의 뿔 혹은 하나의 뿔이 달려 있는, 형상이 서로 다른 세 개의 짐승 대가리를 하고 있는데, 아마도 후세의 힌두교의 삼신일체(三神一體) 혹은 일신삼면(一神三面)의 원형일 것이다. 이러한 복합동물들은 어떻게 변형되었고, 어떻게 터무니없이 기괴한가에 관계없이, 수소로 대표되는 생식 숭배가 인더스 문명의 농경문화 속에 깊이 뿌리내리고 있었음을 알 수 있다. 아마도 생식 숭배라는 종교의 광기가 바로 인더스 원주민들이 복합동물을 창조하는 기이한 상상력을 불러일으켰을 것이다. 심지어 인더스 인장에 새겨진 인물 형상은, 어떤 경우에는 또한 소의 뿔이나 소의 꼬리나 소의 발굽[메소포타미아의 원통형 인장에는 유사한 반인반우(半人半牛)의 기괴한 형상이 출현한다]이 달려 있다. 모헨조다로에서 출토된 동석(凍石) 인장인 〈수주(獸主 : Pasupati)〉는 대략 기원전 2500년부터 기원전 2000년 사이에 만들어졌는데, 한 변의 길이는 3.5센티미터이며, 현재 카라치 국립박물관에 소장되어 있다. 이 인장의 중앙에는 머리 위에 두 개의 거대한 소뿔이 달린 남신(男神)

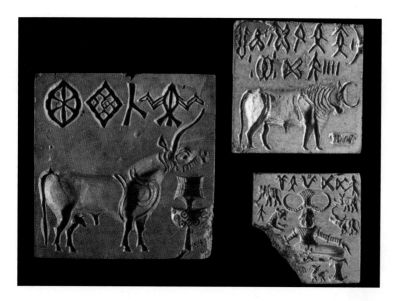

(왼쪽 그림) 독각수 인장
(오른쪽 위 그림) 수소 인장
(오른쪽 아래 그림) 수주(獸主) 인장

동석

한 변의 길이는 약 3~5cm

기원전 3000년~기원전 2000년

모헨조다로에서 출토

카라치 국립박물관

　수주의 형상이 가장 사람들의 주목을 끄는데, 추측에 따르면 이는 아마도 훗날 힌두교의 대신(大神)인 시바의 원형일 것이다.

이 하나 새겨져 있는데, 소뿔 사이에 높이 솟은 부채꼴의 머리 장식과 두 개의 뿔들이 삼지창 형상을 이루고 있다(위 그림들 중 오른쪽 아래 그림 참조—옮긴이). 이 남신은 방향이 서로 다른 세 개의 얼굴(한 쌍의 가면을 착용한 것일 수도 있음)이 달려 있고, 중첩된 V자형 가슴 장식과 팔찌를 착용하고 있으며, 두 팔은 벌리고 있고, 손은 무릎을 짚고 있다. 그리고 요가[Yoga : 요가의 원래 뜻은 '연결'·'상응(相應)'인데, 이는 인도 전통의 수련 방법으로, 정좌·조식(調息 : 요가의 호흡법—옮긴이)·선정(禪定) 등이 포함되며, 인도의 각종 종교들이 계속하여 사용하고 있다] 자세로 두 다리를 구부리고서 낮은 걸상 위에 단정하게 앉아 있는데, 발바닥은 서로 맞닿아 있으며, 남근(男根)은 발기되어 있다. 그의 몸 주위에는 호랑이·코끼리·코뿔소·물소와 영양이 둘러싸고 있어, 장엄하고 신성한 생식 숭배 의식을 거행하고 있는 것 같다. '수주'는 힌두교의 대신(大神)인 시바의 칭호들 중 하나이다. 마셜은 이 인장에 새겨진 남신의 소뿔·남근·세 개의 얼굴·요가 자세와 여러 짐승들이 둘러싸고 있는 것 등등의 특징에 근거하여, 최초로 이것이 바로 수주인 시바의 원시 형태일 것이라고 추측했다. 수많은 인

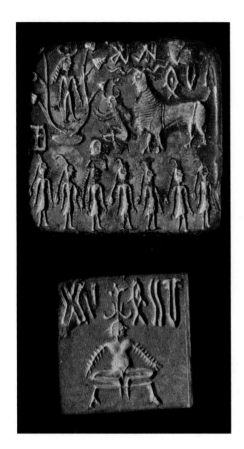

(위 그림) 보리수 여신 인장
(아래 그림) 요가하는 남신 인장
동석
한 변의 길이는 약 3~5cm
기원전 3000년~기원전 2000년
모헨조다로에서 출토
카라치 국립박물관

요가하는 남신의 조형은 수주(獸
主)와 유사하다.

길상(吉祥) : 산스크리트어 śrī의 한역
으로, 좋음·좋은 일이 있을 조짐·경
사스러움·운수가 좋을 조짐·순조로
움 등을 뜻한다. 이로부터 부와 행복
을 관장하는 여신의 이름이 되었다.

장들로부터, 인더스 문명의 생식 숭배에서 한 가지 중요
한 방면은 성수(聖樹) 숭배라는 것을 알 수 있다. 보리수
(菩提樹 : Bodhi tree)는 또한 필발라수(畢鉢羅樹 : pipal tree)
라고도 부르는데, 나뭇잎이 항상 매우 가벼워 약한 미
풍만 불어도 흔들리기 때문에, 여신이나 정령(精靈)이 사
는 곳이라고 여겨진다. 그래서 인도에서는 예로부터 성
수로 여겨 숭배했으며, 지금 인도의 부녀자들도 보리수
를 향해 사내아이를 낳게 해달라고 고사를 지내며 기원
한다. 모헨조다로에서 출토된 동석 인장인 〈보리수 여신
(Goddess of Bodhi Tree)〉은, 나뭇가지로 머리를 장식한 한
무리의 신도들이 바로 보리수나무의 가장귀 중간에 서
있는 한 여신에게 예배 드리는 장면을 새겼다. 다른 하
나의 동석 인장은 한 그루의 양식화된 보리수를 새겼는
데, 나무 줄기 위에는 방향이 상반된 두 마리의 독각수
가 대가리와 목을 내밀고 있다. 또 하나의 황동(黃銅) 인
장에는 거꾸로 선 한 나체 여신의 갈라진 두 다리 사이에서 한 그루
의 나무가 자라나오는 것을 직접 표현한 것도 있다. 후세에 인도 조
각이 즐겨 사용했던 소재인 수신(樹神)은, 원시의 성수 숭배에까지
거슬러 올라갈 수 있다. 이 밖에 인더스 인장에는 또한 항상 보리수
잎과 十자·卍자(swastika)·다중(多重)의 동그라미와 원점(圓點) 등 기
하학적 문양들도 출현하는데, 모두 생식 숭배나 태양 숭배와 관련
된 길상(吉祥) 부호들에 속한다.

인더스 문명의 고성 유적에서 출토된 소량의 석조(石彫) 남성 소
형 조상(彫像)들은 아마도 남성 생식 숭배의 우상일 것이다. 하라파
곡창(穀倉)의 제4층부터 제5층까지의 유적에서 출토된 짙은 회색의
석회석 조각인 〈춤추는 남성 토르소(Dancing Male Toroso)〉는, 대략

기원전 3000년부터 기원전 2000년 사이에 만들어
졌으며, 높이는 10센티미터이고, 현재 뉴델리 국립
박물관(National Museum, New Delhi)에 소장되어 있
는데, 아마 이는 바로 생식 숭배의 우상 중 하나일
것이다. 하라파의 소형 조상들은 일반적으로 먼저
머리 부위·몸통과 팔다리를 나누어 조각한 다음
한데 조립했다. 이러한 소형 조상들은 단지 몸통·
목 부위·어깨와 두 다리의 윗부분만 남아 있는데,
목 부위와 어깨 위에는 모두 조립했던 장붓구멍이
있고, 서혜부(鼠蹊部 : 몸통과 허벅지가 연결되는 사타
구니 부위-옮긴이) 가운데에 뚫어 놓은 구멍은, 고고
학자들의 추측에 따르면 이전에 발기한 남근을 조
립했던 곳이었을 것이라고 한다. 전체 몸통은 오른
쪽 다리로 지탱하고 있고, 비스듬히 솟아 있는 어
깨·약간 수축된 흉복부와 들어 올린 왼쪽 다리는

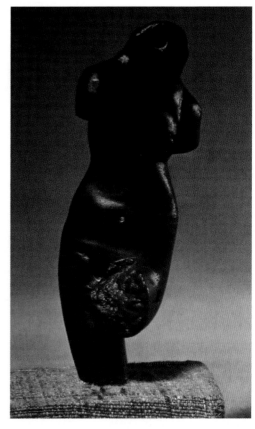

틀어져서 일종의 춤추는 동작을 이루고 있다. 이러한 춤 동작과 남
근을 과시하는 등의 조형 요소들에 근거하여, 요즘의 학자들은 이
소형 조상이 후세의 힌두교에서 생식과 훼멸을 주재하는 우주의 대
신(大神)인 '춤의 왕' 시바의 원형일 것이라고 추측하고 있다.

　하라파 곡창의 제3층부터 제4층까지의 유적에서 출토된 또 하나
의 홍갈색 사석(砂石) 조각인 〈남성 토르소(Male Torso)〉는, 대략 기
원전 3000년부터 기원전 2000년 사이에 만들어졌으며, 높이가 9.2
센티미터로, 현재 뉴델리 국립박물관에 소장되어 있는데, 역시 생
식 숭배의 우상에 속한다. 소형 조상의 남아 있는 몸통은, 목 부위
와 어깨 부위에 조립하는 장붓구멍이 뚫려 있고, 두 어깨의 앞면에
둥글게 움푹 파인 것은 용도를 알 수 없다. 정면을 향해 직립한 조

춤추는 남성 토르소

석회석

높이 10cm

기원전 3000년~기원전 2000년

하라파에서 출토

뉴델리 국립박물관

　이 소형 조상은 주로 과장되게 신
체가 뒤틀린 동태를 통해 내재적
생명력을 표현했다.

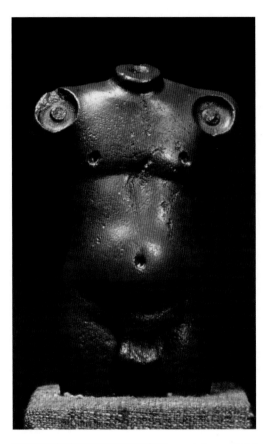

남성 토르소
홍사석(紅砂石)
높이 9.2cm
기원전 3000년~기원전 2000년
하라파에서 출토
뉴델리 국립박물관

이 소형 조상은 주로 근육과 피부가 팽팽한 성적 매력을 통해 내재적 생명력을 표현했다.

형인데, 근육이 발달했고, 지방이 풍만하며, 가슴은 넓고 두툼하며, 복부는 볼록하게 나와 있어, 미묘한 기복의 변화와 핍진한 근육과 피부의 질감은 고대 그리스의 사실주의 조각들과 함께 아름다움을 겨루기에 족하다. 어떤 학자는 추측하기를, 이처럼 놀라운 사실적인 조상은 아마도 지중해 세계로부터 여러 곳들을 거쳐 수입된 유품(遺品)일 것이라고 했다. 그러나 미국의 학자인 벤자민 롤런드(Benjamin Rowland)는 바로 이것은 전적으로 인도에서 창조된 것이라고 강력히 주장했다. 왜냐하면 조상(彫像)의 생명력은 주로 내재적 활력에서 오는 것이지 해부학적 정확성이 아니기 때문이라는 것이다. 좁아진 갈빗대 부위와 볼록하게 나온 복부로써 인도 요가의 조식(調息 : pranayama, 호흡 조절) 상태를 표현했는데, 이는 인도 조각에서 내재적 생명력을 표현하는 전통적인 기법이다. 하라파에서 출토된 이 두 건의 나체 남성 소형 조상들은 모두 곡창(穀倉)에서 출토되어, 사람들의 주목을 끌고 있으며, 의미심장하다.

모헨조다로 성채 유적에서 출토된 석회석 조각인 〈사제 흉상(Bust of Prist)〉은, 대략 기원전 2300년부터 기원전 2000년 사이에 만들어졌으며, 높이가 17.8센티미터이고, 현재 카라치 국립박물관에 소장되어 있는데, 이는 아마도 인더스 문명 상류 사회의 귀족이거나 혹은 사제왕(司祭王)의 흉상일 것이다. 이 조상의 조형은 고졸하고 중후하며, 앞이마가 좁고, 코가 비교적 넓적하며, 아랫입술이 두툼한 것이, 인도의 토착민인 드라비다인 모습의 특징을 지니고 있다. 묶어 올린 머리와 구레나룻은 가지런한 평행선으로 표현했고, 윗입술의

콧수염은 말끔하게 깎았으며, 왼쪽 어깨에 비스듬히 걸친 장포(長袍 : 두루마기 모양의 옷-옮긴이) 위에는 삼엽문(三葉紋 : 세 갈래의 나뭇잎 문양-옮긴이) 도안으로 장식되어 있다. 삼엽문은 일찍이 하라파의 구슬꿰미와 도기(陶器)에서도 보이며, 또한 메소포타미아와 이집트의 문물에서도 보이는데, 별을 대신 표현한 것이라고 한다. 모헨조다로에서 출토된, 청동으로 주조한 작은 조상인 〈무희(舞姬 : Dancing Girl)〉는, 대략 기원전 3000년부터 기원전 2000년 사이에 만들어졌으며, 높이는 10.8센티미터로, 현재 뉴델리 국립박물관에 소장되어 있는데, 이는 인더스 문명이 이미 청동기 시대에 진입해 있었다는 증거들 가운데 하나이다. 이 나체 무희 동상(銅像)은 눈이 매우 크며, 코는 비교적 넓적하고, 목 부위는 돌출되어 있으며, 아랫입술이 두툼한 것이, 전형적인 인도 토착민인 흑인종의 모습이다. 그녀는 머리를 묶어 틀어 올렸으며, 목에는 목걸이를

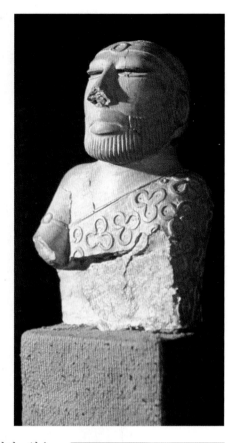

사제 흉상
석회석
높이 17.8cm
기원전 2300년~기원전 2000년
모헨조다로에서 출토
카라치 국립박물관

사제의 수염·머리띠와 삼엽문(三葉紋)의 옷 장식은 아마도 일찍이 메소포타미아 문화의 영향을 받은 것 같다.

걸었고, 오른팔에는 단지 소수의 팔찌만을 착용하고 있지만, 왼손에는 팔찌를 가득 착용하고 있다. 그녀의 머리 부위는 약간 위쪽을 쳐다보고 있으며, 오른팔은 구부리고 있고, 오른손은 허리를 짚고 있으며, 왼팔은 늘어뜨리고 있고, 왼손에는 하나의 사발 같기도 하고 수고(手鼓 : 탬버린처럼 생긴 악기-옮긴이) 같기도 한 악기를 들고 있다. 또 오른쪽 다리는 약간 구부리고 있고, 왼쪽 다리는 들어 올리고 있어, 마치 쟁쟁대며 소리를 내는 팔찌나 악기의 반주에 맞춰 사뿐사뿐 춤을 추는 듯한데, 춤추는 자세가 경쾌하면서도 우아하고 아름답다. 추측에 따르면, 기원전 3000년부터 기원전 2000년 사이에 만들어진 이 나체 무희는, 아마도 생식 숭배 의식을 거행하는 무도자(舞蹈者)인 것 같은데, 이는 후세에 힌두교 신전의 무녀인 '데바다

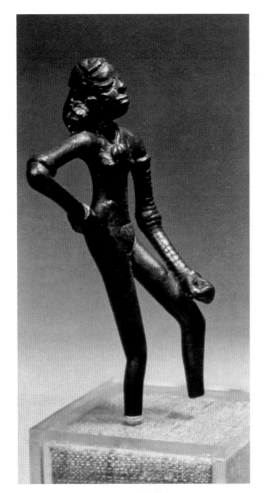

무희
청동
높이 10.8cm
기원전 3000년~기원전 2000년
모헨조다로에서 출토
뉴델리 국립박물관

무희와 사제는 모두 인도 토착민의 모습을 나타내고 있다. 무희의 호리호리한 몸매는 중세의 남인도(南印度) 여신 동상의 조형에 가깝다.

시(devadasi : 신의 노예)'의 선조일 것이다.

인더스 문명 고성 유적에서 물레를 이용하여 제작한 대량의 도기(陶器)들이 출토되었는데, 여기에는 장식이 없는 소도(素陶 : 유약을 바르지 않은 본색 도기-옮긴이)와 붉은색 바탕에 검은색 무늬가 있는 채도(彩陶)를 포함하고 있으며, 형상과 구조는 저장용 항아리·여과기[濾器]·탁완(托碗 : 주발 받침-옮긴이)·고각배(高脚盃 : 다리가 긴 잔-옮긴이)·개호(蓋壺 : 뚜껑이 있는 주전자-옮긴이)·물동이 등이 있는데, 통틀어 하라파 도기(Harappan pottery)라고 부른다. 오늘날 모헨조다로 부근 촌락의 전통적 습속에 의거하여 추단해 보면, 물레 위에서 형체를 만드는 공정은 남성들이 완성했고, 채도 위의 장식 도안은 부녀자들이 그렸을 것이다. 이 때문에 이러한 장식 도안들은 여성 생식의 공감주술(共感呪術)과 관계가 있는 것으로 여겨지는데, 아마도 생식 숭배의 상징 부호에 속할 것이라고 한다. 가장 유행했던 도안은 일련의 중첩된 동그라미와 꽃잎 무늬로 이루어진 연속 문양인데, 양식화된 나무나 보리수 잎·교차하는 격자와 삼각형·안쪽에 점선이나 둥근 점이 있는 물고기 비늘 문양과 타원형 문양 등의 도안들도 비교적 흔히 보이는 것들이다. 영양(羚羊)·공작 등 동물 형상은 비교적 적게 보인다. 중국의 학자인 자오궈화(趙國華 : 1943~1991년)의 생식 숭배 문화이론에 따르면, 중국의 상고 시대 채도(彩陶)의 어문(魚紋)·와문(蛙紋 : 개구리 문양-옮긴이)·화훼문(花卉紋 : 꽃 문양-옮긴이)·조문(鳥紋 : 새 문양-옮긴이) 등의 장식 문양들은 모두 생식 숭배의 상징 부호에 속한다고 한다. 하라파 채도의 동·식물 문양과 추상적인 기하학 문양들은 아마

뒤편 위쪽의 도관(陶罐)은 시신이나 유골을 담아 두는 유골 항아리인데, 높이가 70여 센티미터이다. 붉은색 바탕 위에 그린 검은색 공작(?)은 사자(死者)의 영혼을 운송하는 신조(神鳥)로 추측된다.

공감주술(共感呪術) : 『황금가지(The Golden Bough)』의 저자인 스코틀랜드의 인류학자 제임스 프레이저(James Fraser, 1854~1941년)는 이것이 단지 인과(因果) 관념의 잘못된 연상(聯想)이라고 여겼다. 그는 이것을 공감주술(sympathetic magic)과 모의주술(摸擬呪術 : Imitable magic)로 나누었다. 공감주술은 두 종류의 무술로 나뉘는데, 하나는 인체에서 분리되어 나간 부분은 여전히 서로 감응할 수 있다는 것인데, 이를 유감주술(類感呪術 : Homoeopathic magic)이라고 부른다. 예를 들면, 머리카락·손톱·눈썹·겨드랑이 털 등은 비록 인체에서 떨어져 나와도, 여전히 인체와 밀접한 관계를 가지고 있으므로, 만약 그것에 주술을 가하면 곧 인체에 영향을 미칠 수 있다는 것이다. 다른 하나는 바로 일찍이 접촉한 적이 있는 모든 두 종류의 사물들은 이후에 곧 분리되더라도 서로 감응할 수 있다는 것으로, 이것은 접촉주술(接觸呪術 : contagious magic)이라고 불린다. 예를 들면 발자국·옷에 주술을 가하면, 이 발자국·옷도 또한 인체와 서로 감응할 수 있어, 피해자가 곧 영향을 받는다는 것이다.

도 생식 숭배의 상징적 의의를 띠고 있을 것이다.

대략 기원전 1500년을 전후하여, 인더스 문명은 갑자기 쇠망했다. 모헨조다로의 번화함은 사라지고, 명실상부하게 '사자(死者)의 언덕'으로 변해 버렸다. 어떤 학자는 인더스 문명이 쇠망한 원인을 중

앙아시아 유목민족인 아리아인의 침입에서 비롯되었다고도 하고, 또 어떤 학자는 인더스 강 삼각주(三角洲)의 지각변동이나 사막화가 인더스 강 유역의 생태 환경을 파괴했기 때문이라고 여긴다. 비록 인더스 문명은 쇠퇴했지만, 인더스 토착민이 창조한 농경문화의 요소, 특히 모신(母神)·수소·남근·성수(聖樹) 숭배 등과 같은 생식 숭배 문화의 기본 요소들은 결코 소멸되지 않았으며, 전체 인도 문화의 심층 구조 속에 오랫동안 축적되어 계속 성장하고 있다. 전체 인도 예술의 발전사에서, 인더스 문명은 후세의 인도 예술의 모태를 내포하고 있었으며, 후세의 인도 예술은 전통 정신에서 인더스 문명과 일맥상통하고 있다고 할 수 있다.

베다 문화와 종교의 흥기

'베다(Veda)'의 원래 의미는 지식, 특히 하늘이 계시해 준 종교 지식으로, 이는 인도 최고의 종교 문헌을 총칭하는 말이다. 근대 유럽의 일부 비교언어학자들은 인도의 베다 산스크리트어(Sanskrit)를 연구할 때, 놀랍게도 산스크리트어는 내재적 구조와 발음에서 모두 그리스어(Greek) 및 라틴어(Latin)와 매우 밀접한 혈연관계가 있다는 것을 발견했는데, 공통의 언어는 곧 공통의 문화를 의미하므로, 이로부터 역사적으로 일종의 공통 언어를 말하는 인도-유럽인(Indo-Europeans)이라는 가설을 추론해 냈다. 인도-유럽인은 중앙아시아 코카서스 일대에서 최초로 출현했으며, 물과 초원을 찾아다니는 유목생활을 했다. 그 후 한 갈래는 지중해 연안으로 가서 흩어져 살았고, 다른 갈래는 이란 고원 북부로 유입되었다. 대략 기원전 1500년 전후에, 이란 고원의 인도-유럽인들은 힌두쿠시 산맥의 협곡을 넘어 펀자브(Punjab) 평원으로 진입했다. 이들 침입자들은 스스로 아리

아인(Aryans : 즉 '고귀한 것'이라는 뜻)이라고 불렀는데, 인더스 유역의 토착민인 다사인(Dasas : 후에는 '노예'를 지칭함)을 정복하고, 또한 계속 동쪽으로 갠지스 강 유역(Ganges Valley)까지 밀고 나갔다. 아리아인의 침입과 동진(東進)에 따라, 인도 문명의 중심은 인더스 강 유역으로부터 점차 갠지스 강 유역으로 옮겨 갔는데, 역사에서는 이를 베다 문화(Vedic culture) 혹은 갠지스 문화(Gangetic culture)라고 부르며, 연대는 대략 기원전 1500년부터 기원전 800년까지이다.

베다는 인도 아리아인의 성전(聖典)이다. 베다의 본집(本集)은 모두 4부(部)로 구성되어 있다. 『리그베다[Rig Veda : 송시(頌詩)]』, 『사마베다[Sama Veda : 성가(聖歌)]』, 『야주르베다[Yajur Veda : 제사(祭祀) 기도문]』, 『아타르바베다[Atharva Veda : 무술(巫術) 주문(呪文)]』가 그것이다. 가장 오래된 『리그베다』는 대략 기원전 1500년부터 기원전 1000년까지 완성되었으며, 여러 신들을 찬송하는 1028수의 송시들을 모아 놓은 것이다. 베다의 여러 신들을 통틀어 데바[deva : 한역(漢譯)은 '天']라고 부르는데, 처음에는 광명(光明)을 의미했다. 베다의 여러 신들은 대부분 자연 숭배(nature worship)의 대상들로, 아리아인들의 유목생활과 밀접한 관계가 있는 태양·천둥과 번개·물·불 등 자연력의 화신들이다. 베다의 주신(主神)인 인드라(Indra)는 천둥과 번개의 신이자, 또한 아리아인의 전쟁신으로, 그는 손에 금강저(金剛杵 : Vajra)를 들고서, 검은색 피부에 넓적한 코를 가진 남근 숭배자들인 다사인들의 성채(아마도 이는 인더스 강 유역의 고성이었을 것이다)를 파괴했다. 베다 신화에서 중요한 태양신인 수리야(Surya)는, 일곱 마리의 준마들이 끄는 금마차[金車]를 타고 제천(諸天)을 순시한다. 비슈누(Vishnu)도 베다 신화에 나오는 태양신의 하나로, 세 걸음에 우주 공간을 뛰어넘는데, 이는 태양의 아침·정오·저녁의 운행을 암시하며, 후세에 힌두교의 보호(保護)를 주재하는 대신(大神)이 된

금강저(金剛杵) : 산스크리트어로 Vajra이며, 불교에서 사용하는 법구(法具)의 하나이다. 원래는 인도에서 사용하던 무기(武器)였는데, 밀교(密敎)에서 번뇌(煩惱)를 깨뜨리는 보리심을 뜻하므로, 이것을 갖지 않으면 불도(佛道) 수행(修行)을 완성(完成)하기 어렵다고 한다.

제천(諸天) : 불교에서는 마음을 수양하는 경계에 따라 하늘이 여덟 개로 나뉘어 있다고 하는데, 이 여덟 개의 하늘을 가리킨다.

다. 시바(Shiva)의 전신(前身)은 베다의 주신인 인드라의 호종(扈從)인 폭풍의 신 루드라(Rudra)인데, 후세에 힌두교에서 생식과 훼멸을 주재하는 대신이 된다. 이 밖에도 또한 수신(水神)인 바루나(Varuna)·화신(火神)인 아그니(Agni)·주신(酒神)인 소마(Soma)·사신(死神)인 야마(Yama) 등등이 있다. 『리그베다』 말기의 송시들에서 베다 다신교(多神敎 : polytheism)는 점차 일신교(一神敎 : monotheism)나 일원론(一元論 : monism)으로 변화하며, 여러 신들은 마치 수많은 강들이 바다로 모이듯이 하나로 귀착된다. 동시에 존재와 생명의 신비에 대한 호기심과 경외심은 철학적 사고를 불러일으켜, 우주의 기원을 끝까지 따져 묻는 의문을 낳게 하였다. 대략 기원전 800년 이후에, 베다 본집의 뒤에 부속되어 철학적 이치를 밝혀 주는 문헌인 우파니샤드(Upanishad)는, 일원론의 초험(超驗) 철학 관념인 '범아일여(梵我一如 : Brahmatmaikyam)'를 제시했다. '범(梵 : Brahman)'은 어근(語根)인 '생장(生長 : Brih)'에서 파생되었는데, 우주의 최고 본체 혹은 궁극적 실재, 즉 우주 정신을 지칭하는 말로 사용된다. 또 '아(我 : Atman)'의 원래 의미는 호흡·생명·영혼인데, 개체의 영혼을 지칭하는 말로 사용된다. 이른바 '범아여일'의 의미는, 즉 우주 정신인 '범'과 개체 영혼인 '아'는 본질적으로 동일한 궁극적 실재라는 것이다. 우파니샤드는 주장하기를, 개체 영혼은 단지 '범아일여'를 몸소 증명해야만 비로소 생(生)과 사(死)가 순환하는 '윤회(輪回 : samsara)' 속에서 영혼의 '해탈(解脫 : moksha)'을 획득할 수 있다고 한다. 독일의 철학자 쇼펜하우어(Schopenhauer, 1788~1860년)는 우파니샤드를 가리켜, "인류 최고 지혜의 산물"이라고 격찬했다.

대략 기원전 9세기에, 아리아인의 베다교(Vedism)는 브라만교(Brahmanism), 즉 후세의 힌두교의 전신(前身)으로 변화했다. 브라만교는 하늘이 계시한 베다 성전을 받들어 봉행하고, 번잡한 제사 의

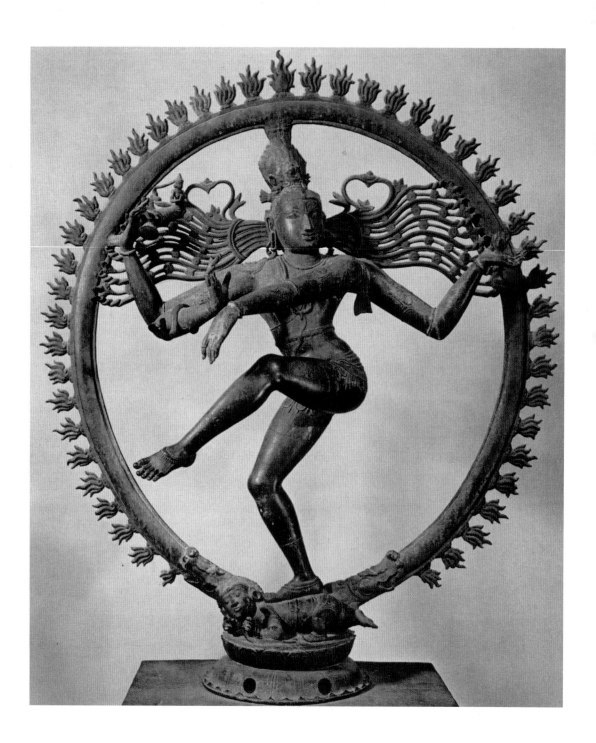

식을 거행하며, '범'의 인격화된 신인 범천(梵天 : Brahma)·비슈누·시바 등 3대 주신을 숭배한다. 당시 아리아인은 이미 인도의 토착민인 드라비다인을 정복한 상태였다. 아리아인은 피부색이 희고, 깊은 눈과 높은 코를 가졌다. 반면 드라비다인은 피부색이 까무잡잡하고, 입술이 두툼하며, 코는 펑퍼짐하다. 드라비다인을 정복한 후에, 아리아인의 '고귀한' 혈통을 유지·보호하기 위해, 브라만교는 피부색과 직업에 따라 사회 각 계층을 4대 종성(種姓 : Varna, 원래의 의미는 '얼굴색'·'피부색'이다)으로 구분했다. 즉 브라만(Brahmana : 사제)·크샤트리아(Kshatriya : 왕족·무사)·바이샤(Vaishya : 상인)·수드라(Shudra : 육체 노동자)가 그것이다. 앞의 세 종성은 아리아인인데, 브라만은 제사를 주관하고, 최고의 지위를 향유했으며, 수드라는 대부분이 정복당한 인도 토착민인 드라비다인이었다. 비록 종성 제도에 따른 등급이 엄격하고, 직업이 세습되었으며, 다른 종성과의 혼인을 금지했지만, 아리아인이 인도에 정착한 이후에 드라비다인과의 장기간에 걸친 민족 간 교류 과정에서, 아리아인의 자연 숭배를 중심으로 하는 유목문화는 드라비다인의 생식 숭배를 중심으로 하는 농경문화와 불가피하게 서로 스며들어 혼합되었다. 아리아 문화는 점차 드라비다 문화의 생식 숭배 요소들을 흡수했는데, 거기에는 모신(母神)·수소·남근·성수 숭배 등 민간신앙과 요가 수련 및 목욕 의식을 포함하고 있다. 늦게 출현한 『아타르바베다』에는 대량의 드라비다 문화의 요소들이 섞여 있다. 예컨대 베다에서 폭풍의 신인 루드라는 '수주(獸主)'라는 칭호를 획득하는데, '수주'는 바로 인도 토착민의 생식(生殖)의 신('수주'의 형상은 이미 인더스 인장에서 보았음 : 44쪽 참조-옮긴이)이다. 폭풍의 신 루드라와 생식의 신 '수주'가 융합하여, 훼멸과 생식을 주재하는 대신(大神)인 시바로 변했는데, 이는 바로 아리아인 유목문화의 자연 숭배와 드라비다인 농경문화의 생식 숭배가

상호 스며든 결과이다. 동시에 드라비다인 농경문화의 생식 숭배도 아리아인 자연 숭배의 영향을 받았으며, 또한 우파니샤드 초험 철학의 추상화와 우주화(宇宙化)를 거쳐, 점차 원시 생식 숭배로부터 우주의 기원과 영혼의 신비를 추구하는 우주 생명 숭배(worship of the life of the universe)로 승화되었다.

대략 기원전 6세기경, 북인도 아리아인의 초기 점령지는 점차 일련의 왕국들을 형성했는데, 16개의 나라들이 있었다고 전해진다. 그 중 갠지스 강 유역 중류의 대국이었던 마가다(Magadha)의 세력이 가장 강했다고 한다. 크샤트리아 종성 출신의 왕족이 국가 정치 영역에서 권력을 장악한 것과 서로 상응하여, 종교 사상 영역에서도 크샤트리아의 이익을 대표하고 브라만의 특권을 반대하는 사조가 출현했다. 자이나교와 불교의 흥기는 곧 반(反)브라만교 사조의 집중적인 구현이었다.

자이나교의 조사(祖師 : 창시자 혹은 최고의 경지에 오른 성인—옮긴이)인 바르다마나(Vardhamana, 대략 기원전 599~기원전 527년)는 호칭이 마하비라[Mahavira : 대웅(大雄)]이며, 자인[Jain : 승자(勝者)]이라고도 불렸는데, 자이나교라는 명칭은 여기에서 얻은 이름이다. 마하비라는 원래 바이사리(Vasali) 왕국의 크샤트리아였는데, 30세에 출가하고, 42세에 득도하여 자이나교를 창립했다. 그는 자이나교의 제24대 티르탕카라(Tirthankara : 조사)로 받들어졌으며, 마가다의 여러 나라들을 돌아다니며 포교하였다. 자이나교는 우주 공간에 있는 일체의 모든 것들은 영혼을 가지고 있으며, 이들이 생존하는 목적은 영혼을 정화하는 데 있다고 하면서, 극단적인 금욕·고행과 아힘사(ahimsa : 비폭력)를 주창했다. 자이나교는 시베탐바라[Shvetambaras : 백의파(白衣派)]와 디감바라[Digambaras : 천의파(天衣派) 혹은 나체파(裸體派)]로 나뉜다. 시베탐바라는 몸에 흰 도포를 입는다. 디감바라는 옷을 입으

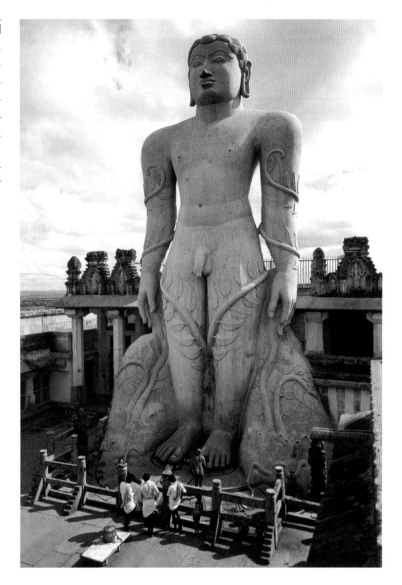

바후발리(Bahubali : 자이나교의 나체
파 성자)

통바위

높이 약 18m

981년

카마타카(Kamataka)

　이 나체의 자이나교 성자는 오랜
기간 동안 수련과 고행을 했는데,
움직이지 않고 서 있었으므로, 포
도나무가 그의 두 다리와 두 팔을
온통 휘감아 올라갔다.

면 세속의 굴레를 벗어나지 못한다고 여겼으며, 이 때문에 하늘을
옷으로 삼았다. 후세의 자이나교 조사나 성자(聖者)의 조상(造像)들
은 대부분 나체인데, 육체의 벌거벗음으로써 영혼의 순수함을 드러
냈다.

　불교의 창시자인 석가모니(Shakyamuni, 대략 기원전 566~기원전 486
년)는, 원래 이름이 고타마 싯다르타(Gotama Siddhartha)로, 석가모니

(석가족의 성자)와 붓다(Buddha : 깨달은 자)라고 존칭되었는데, 불교
(Buddhism)라는 명칭은 여기에서 유래된 것이다. 석가모니는 마하비
라와 같은 시대 사람으로, 그의 일생은 더욱 신비한 색채가 강하다.
그는 히말라야 산기슭의 작은 나라였던 카필라바스투(Kapilavastu)국
의 석가족(釋迦族 : Shakyas) 크샤트리아 가문에서 출생했는데, 아버
지는 슈도다나[Suddhodana : 정반왕(淨飯王)]이고, 어머니는 마야부인
(摩耶夫人 : Queen Maya)이다. 그는 비록 태자로 확정되었고, 야쇼다
라(Yasodhara)와 결혼하여 아들인 라훌라(Rahula)를 낳았지만, 도리어
인생의 고통을 속속들이 꿰뚫어 보고, 궁정의 향락에 염증을 느꼈
다. 그는 29세에 출가하고, 35세에 가야(Gaya)의 한 그루 보리수나무
아래에서 득도하여 부처가 되었다. 부처는 사르나트[Sarnath : 녹야원
(鹿野苑)]에 가서 그의 다섯 제자들을 위해 처음으로 설법을 했으며
[이를 초전법륜(初轉法輪)이라 함], 이후에 줄곧 갠지스 강 유역인 마가
다의 여러 나라들을 자유롭게 유람하면서 설법을 하고, 아울러 승
단(僧團)을 세웠다. 그리고 80세에 쿠시나가르(Kushinagar) 성 밖에 있
는 두 그루의 사라수[shala : 娑羅樹] 사이에서 열반(涅槃 : nirvana)했
다. 불교는 일체의 현상들은 모두 피차가 서로 인과(因果 : 원인과 결
과-옮긴이)이고, 서로 의존하는 일정한 조건[인연(因緣)]은 변화한다
고 여겨, 브라만교 정통 철학의 '범아(梵我)'는 영구불변한다는 관념
을 부정한다. '사제(四諦)'에 근거하여 인생에서 일체의 고통의 원인
은 모두 무지[無知 : avidya, 무명(無明)]와 탐욕에서 비롯되므로, 욕망
을 없애고 정도(正道)를 따라야만 비로소 생사의 윤회에서 해탈할
수 있고, 열반의 경지에 도달할 수 있다고 규명하여 밝혔다. 원시불
교는 원래 소박한 무신론(無神論)에 속했지만, 신화의 나라 인도에서
는 부처가 열반한 후에 또한 신화(神化)되었다. 그리하여 부처 생애
의 사적(事迹)은 미묘하게 사람을 감동시키는 신화 전설로 변했으며,

카필라바스투(Kapilavastu) : '迦毘羅
衛(가비라위)'라고 번역하기도 한다.

두 그루의 사라수 : 흔히 '사라쌍수(娑
羅雙樹)'라고 한다.

사제(四諦) : 사성제(四聖諦)라고도 하
는데, '諦'는 산스크리트어 'satya'의
한역(漢譯)이다. '사제'는 불교의 교의
에서 말하는 네 가지의 영원히 변치
않는 진리, 곧 고제(苦諦) · 집제(集諦) ·
멸제(滅諦) · 도제(道諦)를 가리킨다. 고
제란, 인생은 곧 고통이라는 진리이
다. 집제란, 고통의 원인은 바로 번뇌
(무지 · 욕망 · 집착 등) 때문이라는 진리
이다. 멸제란, 번뇌를 모두 떨쳐 없앤
상태가 가장 이상적인 상태라는 진리
이다. 도제란, 고통이 없는 이상적인
상태를 실현하기 위해서는 팔정도(八
正道)에 따라 실천하고 수행해야 한다
는 진리이다.

부처의 두상(頭像)과 비천(飛天)

사석(砂石)

6세기

사르나트 고고박물관

원시불교는 본래 소박한 무신론(無神論)으로, 인도 초기의 불교 예술은 부처의 우상을 조각하지 않았는데, 서력(西曆) 기원 이후에 이르러서야 비로소 부처를 신화(神化)하고 우상화(偶像化)했다.

협시(脇侍) : 본존인 부처를 가까이에서 모시는 보살.

브라만교의 대신(大神)인 범천(梵天)과 베다의 주신(主神)인 인드라[제석천(帝釋天)]는 모두 부처의 협시(脇侍)가 되었다. 동시에 또한 부처의 전생의 각종 화신(化身)들을 이야기해 주는 우언고사(寓言故事)인 『본생경(本生經 : Jatakas)』[본생담(本生譚)이라고도 함-옮긴이]도 출현했다. 이 본생고사(本生故事)와 불전고사(佛傳故事)는 후세에 불교 예술 속에 모두 생동감 있게 묘사되었다.

유감스러운 것은, 인더스 문명이 쇠망하면서부터 베다 시대가 끝나는 기원전 4세기 말엽까지의 1천여 년은, 인도 예술사에서 지금까지 또한 하나의 커다란 공백으로 남아 있다. 베다 문헌들 및 그 후의 서사시(敍史詩)와 경전들에서 베다 시대의 건축·벽화 및 목조(木

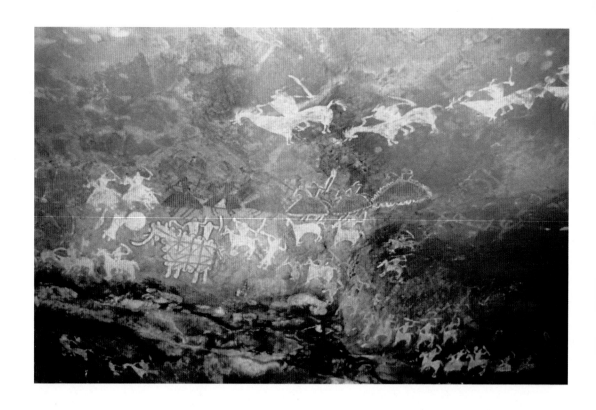

빔베트카의 암각화
코끼리의 길이는 약 50cm
대략 기원전 1000년

彫)를 언급하고는 있지만, 오늘날까지 아직 어떠한 유물도 발견되지 않고 있다. 1970년 이래, 인도 마디아프라데시(Madhya Pradesh) 주의 주도(州都)인 보팔(Bhopal) 부근의 빔베트카(Bhimbetka) 등지에서 세계 최대의 암각화군(巖刻畵群)의 하나가 발견되었다. 이 암각화는 대부분 야생동물·수렵 혹은 전쟁 장면들을 그려 냈는데, 풍격은 세계 각지의 원시 암각화와 비슷하다. 적지 않은 암각화들이 마치 X선을 투시한 것 같은 방식으로 동물이나 심지어는 무생물(예컨대 암석)의 내부 기관(器官)과 태아(새끼 동물)를 그려 내어, 생식 숭배나 애니미즘(animism)의 기묘한 상상력을 발휘했다. 일부 암각화들은 말을 탄 유목민과 코끼리를 탄 토착민이 손에 활과 화살·칼과 창 및 방패를 쥐고 격투를 벌이는 전쟁 장면을 표현했는데, 혹시 이것은 아리아인이 드라비다인을 정복한 기록이 아닐까? 애석하게도 지금 이러한

애니미즘(animism) : 생물뿐 아니라 무생물까지 포함하여 우주 만물은 모두 영혼이 있다고 믿는 세계관으로, 물활론(物活論)이라고도 한다.

인도 암각화의 연대는 아직도 확정하기 어려워(대략 기원전 5500년부터 서기 2~3세기까지 연속되었다), 베다 시대 예술의 공백을 채워 넣기에는 부족하다. 그러나 이 시기의 기나긴 공백의 역사 시기는 인도 예술사에서 대단히 중요하다. 이 시기에 잇따라 흥기한 브라만교·자이나교와 불교라는 3대 종교는, 후세의 인도 예술에 영원한 주제를 제공해 주었다. 인도 초기 왕조의 예술은 곧 불교 예술의 위대한 시작을 상징한다.

마우리아 왕조

인도 예술의 첫 번째 전성기

마우리아 왕조(Maurya Dynasty, 대략 기원전 321~기원전 185년)는 인도 역사상 첫 번째로 통일된 대제국을 수립했다. 마우리아 왕조의 건축과 조각은 인도 본토의 문화 전통을 계승한 기초 위에서, 외래 문화 가운데 주로 페르시아 예술의 영향을 흡수하여, 전에 없이 웅장하고 기이한 걸작을 창조함으로써, 인도 예술사에서 첫 번째 전성기를 이루었다.

기원전 518년에, 페르시아 제국인 아케메네스 왕조(Achaemenid Dynasty, 기원전 550~기원전 330년)의 다리우스 1세(Darius I)는 인더스 강 유역을 정복하여, 인도 서북부를 페르시아 제국의 행성(行省)으로 분리하여 편입시켰다. 아케메네스의 왕들은 그들이 돌아가면서 머물렀던 수사(Susa)·엑바타나(Ekbatana)·바빌론(Babylon)과 페르세폴리스(Persepolis)에 웅장한 왕궁들을 지었다. 페르시아 왕궁의 건축과 조각은 아시리아(Assyria) 예술의 유산을 물려받고, 또한 그리스의 이오니아(Ionia) 예술의 요소를 융합했는데, 페르시아인이 인도의 서북부를 200년 가까이 통치함에 따라, 점차 인도 내지(內地)의 영향을 받았다.

기원전 327년부터 기원전 326년까지, 마케도니아(Macedonia) 국왕 알렉산더 대제(Alexander the Great)는 페르시아 제국을 멸망시킨 후

마우리아 왕조(Maurya Dynasty) : 공작 왕조(孔雀 王朝)라고 번역한다.

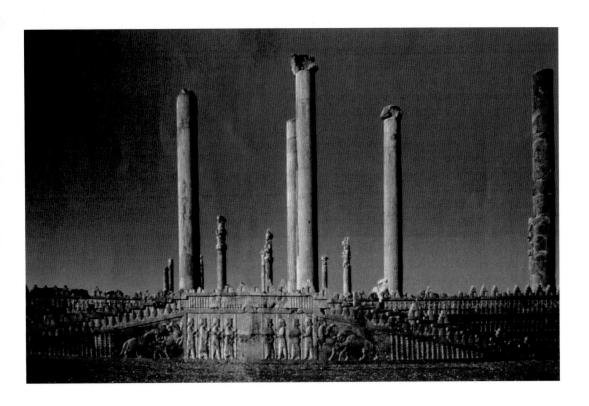

페르세폴리스 왕궁 유적
석회석
기원전 5세기

이것은 페르시아 제국의 수도 중 하나였던 페르세폴리스 왕궁의 근견전(覲見殿 : 왕이 외국 사신 등을 친히 알현하는 건물-옮긴이) 유적으로, 원래 72개의 석주(石柱)가 있었으나, 지금은 단지 13개만 남아 있다.

에, 계속 동진하여 인도 서북부를 정복하였다. 그리스 사병들이 전쟁에 염증을 느끼고 고향으로 돌아가고 싶어 하자, 알렉산더는 회군(回軍)하도록 압박을 받았는데, 기원전 323년에 바빌론에서 객사했다. 알렉산더가 인도 서북부를 침입함으로써, 인도와 지중해 세계가 직접 연결되는 통로를 통하게 하여, 그리스 문화가 인도에 들어오는 문호를 열었다. 기원전 321년에, 북인도의 비하르(Bihar) 주 남부에 있던 마가다국의 마우리아족(Mauriyas) 왕자인 찬드라굽타 마우리아[Chandragupta Mauriya : 의역하면 '월호(月護) 공작(孔雀)'으로, 대략 기원전 321~기원전 297년 재위]는, 인도 서북부의 그리스인 세력을 제거하고, 마가다의 난다 왕조(Nanda Dynasty, 대략 기원전 343~기원전 321년)를 전복한 뒤 마우리아 왕조를 건립하고, 파탈리푸트라[Pataliputra, 즉 지금의 파트나(Patna) : 한역은 화씨성(華氏城)]에 도읍을 정했다. 기

원전 305년에, 알렉산더의 부장(部將)이었던 셀레우코스 니카토르 (Seleucus Nikator), 즉 셀레우코스 왕조(Seleucid Dynasty)의 국왕은 인도의 서북부를 침범했다가 찬드라굽타에게 패배하자, 부득이 영토를 떼어 주고 강화(講和)하여, 마우리아 왕조와 혼인 관계를 맺고 우호를 체결했다. 셀레우코스는 일찍이 그리스의 사절 메가스테네스 (Megasthenes)를 파견하여 파탈리푸트라에 있는 마우리아 왕조의 궁정에 주재하도록 했다.

찬드라굽타의 손자인 아소카 왕[Asoka : 번역은 아육왕(阿育王) 또는 아수가(阿輸迦)·무우왕(無憂王)이라고도 번역하며, 대략 기원전 273 혹은 268~기원전 232년 재위]은 마우리아 왕조의 제3대 황제인데, 불교를 널리 전파하여 청사에 이름을 떨쳤다. 아소카 왕은 두 선왕(先王)들이 일으킨 제업(帝業)을 계승하여, 대략 기원전 261년에 인도 동해안의 강국이던 칼링가[Kalinga : 지금의 오리사(Orissa)]를 정복함으로써, 전체 인도 아대륙의 거의 대부분이 마우리아 제국의 영토에 편입되었다. 칼링가 전투는 포로 15만 명, 살육 10만 명이었는데, 전란으로 인해 죽은 자는 이보다 몇 배나 되었다. 이렇게 참혹한 비극은 아소카 왕을 놀라게 하여, 그는 깊이 후회했으며, 이때부터 정벌을 포기하고 불교에 귀의하여, '다르마(dharma : 達摩)' 즉 '법(法)'을 강연하고 아울러 몸소 실천했다. 아소카 왕의 다르마는 불법(佛法)에 한정되지 않고, 종교의 도덕규범이나 사회의 공정한 준칙을 총괄적으로 가리킨다. 그는 다르마의 정복이나 정신의 정복이야말로 유일하고 진정한 정복이라고 주장했다. 따라서 넓디넓은 제국 각지의 암석이나 석주 위에 조서를 새겨, 다르마를 널리 선양함으로써, 전쟁의 북소리가 설법(說法)의 소리로 바뀌게 하였다. 그는 불교 성지를 순례하고 많은 불탑들을 세웠으며, 사원에 영전을 수여했다. 또 파탈리푸트라에서 불교 경전의 제3차 결집(結集)을 시작했으며, 전교(傳

결집(結集) : 산스크리트어 상기티 (saṁgīti)의 번역어이며, 합송(合誦)이라고도 한다. 불교의 창시자인 부처는 자신의 가르침을 글로 남기지 않았으므로, 그의 제자들이나 후세의 불교 지도자들이 주도하여, 부처의 가르침을 함께 모아 암송함으로써 부처의 가르침을 확인하고, 불경을 편찬하기 위하여 승려나 신도들을 소집한 것을 가리킨다. 역사상 결집은 여러 차례 있었다. 제1차 결집은 부처가 입멸한 이듬해의 우계에 부처의 제자인 마하가섭(摩訶迦葉)이 왕사성 밖에 있는 칠엽굴(七葉窟)에 500명의 비구를 모아 놓고 결집을 거행했는데, 이를 오백(五百) 결집이라고도 한다. 또 부처가 입멸한 후 약 100년이 지나자 계율에 대한 새로운 주장을 하는 자들이 나타나면서, 불교 교단이 보수적인 상좌부(上座部)와 진보적인 대중부(大衆部)로 분열되자, 야사(耶舍)가 중심이 되어 베샬리(Vaisali)에서 700명의 상좌부 장로들이 결집했는데, 이를 칠백(七百) 결집이라고도 한다. 이에 대응하여 진보적인 비구들이 1만 명이나 되는 사람들을 모아 놓고 별도의 결집을 열었다고 하는데, 이를 대결집(大結集)이라고도 한다. 제3차 결집은 부처가 입멸한 후 약 200년이 지난 아소카 왕 시대에 열렸는데, 이를 천인(千人) 결집이라고도 한다.

教) 사절을 실론(Ceylon : 지금의 스리랑카)·버마(Burma)와 서아시아·북아프리카·동남부 유럽의 헬레니즘 제국(諸國)에 이르기까지 파견하여 불교를 전파함으로써, 불교를 갠지스 강 유역에 제한된 지역적 종교에서, 거대한 세계적 종교가 되도록 하였다. 그러나 아소카 왕은 결코 불교만을 존숭한 것이 아니라, 브라만교·자이나교·아지비카[Ajivika : 사명외도(邪命外道)]도 똑같이 존숭했다.

마우리아 왕조의 예술은 기본적으로 궁정 예술에 속한다. 왕권을 지지하는 종교 예술은 또한 황가(皇家)의 의뢰와 찬조를 받았다. 찬드라굽타와 아소카 왕은 다리우스 1세와 알렉산더의 제왕(帝王)으로서의 위엄을 추모하여, 궁정 건축과 조각의 풍격에서 모두 페르시아 제국 아케메네스 왕조의 양식을 모방했다. 페르시아와 헬레니즘 예술 등 외래 예술의 영향을 받아, 마우리아 왕조의 건축과 조각은 아소카 왕 시대부터 광범위하게 내구성이 강한 석재(石材)를 채택함으로써 쉽게 썩는 목재(木材)를 대체했다. 마우리아 왕조의 황가 석조(石彫) 작업장에서는 아마도 페르시아나 헬레니즘 제국의 숙련된 장인들을 초빙하여, 인도의 공인(工人)들이 석조 예술을 터득하도록 지도했을 것이다. 마우리아 왕조, 그 중에서도 특히 아소카 왕 시대 예술의 전형적인 특징으로서, 사석(砂石) 표면이 매우 광택이 나는 것을 '마우리아 광택(Maurya polish)'이라고 부르는데, 아마 이것도 페르시아 장인들이 들여온 기술일 것이다. 이러한 광택은 페르시아 왕궁의 건축과 조각에서 흔히 볼 수 있는데, 마우리아 왕조 이전의 인도 예술에서는 아직 발견되지 않았으며, 후세의 인도 예술에서도 매우 보기 드문 것이다. 동시에 마우리아 왕조의 예술, 특히 아소카 왕 석주(石柱)의 주두(柱頭) 조각은 필경 인도 본토 문화의 전통 정신에 뿌리를 내리고 있다. 이는, 멀리는 인더스 문명을 이어받았고, 가까이는 베다 문화를 계승한 것으로, 인도 본토의 전통적인 상징주

아지비카(Ajivika) : 고대 인도의 이단 종파들 가운데 하나이다.

마우리아 광택(Maurya polish) : '공작마광(孔雀磨光)'이라고 번역한다.

의와 생명 활력을 외래 예술 양식의 영향과 융합하여, 마우리아 제국의 명성과 위엄에 어울리는 표현 형식을 창조하였다. 따라서 인도 예술사에서 인더스 문명이 쇠망한 이래 천여 년 동안의 공백기 다음에, 마치 기묘한 봉우리가 갑자기 나타난 것처럼 웅장하게 우뚝 솟아났다.

마우리아 왕조 시대의 건축

마우리아 왕조의 궁정 건축 및 그 장식 조각들은 분명히 페르시아 아케메네스 왕조 예술의 영향을 받았다. 아소카 왕 시대 이전의 건축은 목조 구조가 주를 이루었는데, 아소카 왕 시대의 건축은 목조 구조에서 석조 구조로 넘어가기 시작했다.

찬드라굽타 시대의 그리스 사절인 메가스테네스가 지은 『인도지(印度誌 : Indica)』의 기록에 따르면, 마우리아 왕조의 도성인 파탈리푸트라는 갠지스 강 연안을 따라 약 15킬로미터 이어져 있었다. 성채는 평행사변형 모양이었으며, 성 주위를 광활한 수로와 높은 목책으로 둘러 놓았고, 성벽 위에는 570개의 탑루(塔樓)를 설치했으며, 64개의 성문을 냈다. 파탈리푸트라 왕궁 내외의 열주(列柱 : 줄지어 늘어서 있는 기둥들—옮긴이)는 황금으로 부조(浮彫)한 넝쿨들이 휘감고 있고, 금·은으로 만든 각종 새나 무성한 나뭇잎 도안들로 장식해 놓아, 페르시아 제국의 수도인 수사(Susa)나 엑바타나(Ekbatana)의 왕궁들에 비해 더욱 웅장하고 화려했다. 5세기 초에, 중국 동진(東晉)의 고승인 법현(法顯, 대략 337~422년)이 서역에 불법(佛法)을 구하러 갔는데, 그가 지은 『불국기(佛國記)』에서는 파탈리푸트라의 왕궁을 다음과 같이 크게 칭송하고 있다. "파련불읍(巴連弗邑 : 파탈리푸트라)은 아소카 왕이 다스리는데, 성 안의 왕궁전(王宮殿)은 모두

탑루(塔樓) : 건물 꼭대기나 성채 위에 감시 초소나 전망대 용도로 지은, 탑 모양의 작은 건물.

귀신을 시켜 만들었으며, 돌을 쌓아 성곽과 궁궐을 세우고, 그림을 그리고 문양을 아로새긴 것은, 인간이 만든 것이 아니다.[巴連弗邑是 阿育王所治, 城中王宮殿, 皆使鬼神作, 累石起墻闕, 雕文刻鏤, 非世所造.]"
1896년에 파트나 부근 불란디바그(Bulandibagh)의 촌락인 쿰라하르 (Kumrahar)에서는, 강가 모래톱의 모래 속에서 몇 개의 거대한 목책 (木柵) 잔편들을 발굴해 냈는데, 이는 아마 파탈리푸트라의 성곽 주위에 둘러쳤던 유적인 것 같다. 1912년에, 쿰라하르에서 열주 회당 (會堂) 유적 한 곳을 발견했는데, 이것은 사람들로 하여금 페르세폴리스 왕궁의 백주대전(白柱大殿)을 연상하게 한다. 불란디바그에서 출토된 황갈색 사석(砂石) 조각인 〈파탈리푸트라 왕궁 주두(Capital of Pataliputra Palace)〉는, 지금 파트나박물관(Patna Museum)에 소장되어

파탈리푸트라 왕궁 유적

기원전 4세기 말

쿰라하르

이 마우리아 왕조 왕궁의 열주 회당(會堂)의 구조는, 페르시아 제국의 페르세폴리스 왕궁 건축의 영향을 받았다.

파탈리푸트라 왕궁 주두

사석

87cm×126cm×55cm

대략 기원전 3세기(혹은 약간 늦음)

불란디바그에서 출토

파트나박물관

있는데, 페르시아 왕궁에서 유행했던 주두의 부조 장식 문양을 흡수했으며, 그 가운데에서 마우리아 왕조 궁정 건축의 일부를 엿볼 수 있다. 이 주두는 한 덩어리의 돌로 새긴 계단 모양의 아치형 받침대인데, 각각 평평한 측면의 중앙에는 모두 부채 모양의 종려나무 잎 도안을 부조로 새겨 장식했다. 정판(頂板) 위에는 한 줄로 연속된 해당화 무늬를 부조로 새겨 놓았고, 그 아래에는 연속된 여의주 무늬·물결 무늬·연꽃 무늬를 새겨 놓았으며, 주두의 맨 아래쪽은 두 줄로 연속된 물고기의 비늘 무늬로 장식했다. 주두의 양 옆에는 또한 네 개가 위아래에서 서로 쌍을 이룬 원통처럼 생긴 소용돌이 모양의 장식이 있고, 그 중심에도 해당화 장식 무늬로 꾸며 놓았다. 종려나무 잎 장식과 해당화 장식은 페르시아 왕궁에서 유행했던 장식 도안들이고, 소용돌이 모양의 장식은 바로 그리스 이오니아 주두의 소용돌이와 유사하다.

　마우리아 왕조의 종교 건축은 아소카 왕 시대에 흥성했다. 아소

정판(頂板) : 건축학 용어로는 애버커스(abacus)라고 하며, 주두 맨 윗부분의 네모난 판을 가리킨다. 이는 위에서 내리누르는 하중을 기둥에 균등하게 전달하는 기능을 한다.

카 왕 시대에는 불교 건축의 기본적인 형태와 구조가 처음으로 만들어졌는데, 스투파(stupa)·차이티야(chaitya)·비하라(vihara)가 그것이다.

스투파, 즉 탑은 원래 성자의 유골이나 '사리(舍利 : sharira)'를 매장하는 기념비적 묘지와 관계가 있는데, 후에 점차 상징적인 예배 대상이 되었다. 불교와 자이나교는 모두 일찍이 탑을 건립했다. 탑신(塔身)은 대체로 기단(基壇) 위에 반구형(半球形) 복발(覆鉢 : 사발을 엎어 놓은 모양—옮긴이)을 쌓는데, 안쪽에는 진흙을 채우고, 바깥쪽에는 벽돌로 쌓아, 석함(石函) 속에 봉해 놓은 금·동·수정 등 귀중한 재료로 만든 사리 용기(容器)를 매장하였다. 석가모니가 열반하자 화장한 다음에 사리를 여덟 몫으로 나누고, 탑을 세워 보존했다고 전해진다. 아소카 왕이 불교에 귀의한 후, 그 중 일곱 개의 탑들에 보관되어 있던 사리들을 취합하고, '팔만사천탑'을 각지에 분산하여 건립하도록 칙명을 내렸다고 한다. '팔만사천'은 인도인들이 관용적으로 과장하여 말하는 숫자인데, 예를 들면 '갠지스 강의 모래 알 개수'라는 표현은 그것이 많음을 극단적으로 말하는 것과 같다. 7세기 전반 무렵, 중국 당나라의 고승인 현장(玄奘, 대략 600~664년)은 인도로 건너가 불경을 구해 왔는데, 그가 지은 『대당서역기(大唐西域記)』의 기록에서, 그는 인도의 각지에서 아소카 왕이 건립한 스투파가 아직 100여 기가 남아 있는 것을 보았으며, 높은 것은 200여 척(尺)에 달했고, 어떤 것은 "보석으로 가장자리를 장식했으며, 돌로 난간을 만들었고[寶爲廁飾, 石作欄檻]", 어떤 것은 "높은 기단이 이미 함몰되었지만, 복발은 여전히 남아 있었다[崇基已陷, 覆鉢猶存]"고 했다. 1794년에 사르나트에서 발견된 다르마라지카 스투파(Dharmarajika Stupa) 유적은, 고증에 따르면 바로 현장이 『대당서역기』에서 아소카 왕이 건립한 스투파라고 기록한 그것이다. 인도에 현존하는 가장 완벽한 불탑인 산치 대탑(Great Stupa at Sanchi)은, 추측에 따르면 그

복발의 핵심적인 부분들은 아소카 왕 시대에 처음 건설되기 시작했다고 한다.

차이티야는, 일반적으로 예배 장소를 가리키는데, 불교 건축, 특히 상징적인 스투파를 안치해 놓은 탑묘·사당(祠堂)이나 불당(佛堂)을 가리킨다. 비하라[산스크리트어로 'vihara'이며, 비가라(毘訶羅)·외가라(畏訶羅)라고도 함-옮긴이]는 원래 쉬면서 안거(安居)하는 정원이나 숲을 가리키는데, 불교 건축, 특히 출가한 승려들이 모여 거주하면서 마음을 고요히 하고 수련하는 승방(僧房)·정사(精舍)나 사원을 가리킨다. 초기의 차이티야와 비하라는 대부분 독립식 목조 건축에 속했으며, 지금 남아 있는 것들은 대다수가 목조 구조를 모방하여 바위를 뚫어 만든 석굴들로, 차이티야 굴[지제굴(支提窟)·탑묘굴(塔廟窟)-옮긴이]·비하라 굴[비가라굴(毘訶羅窟)-옮긴이]이라고 부른다. 아소카 왕 시대에 개착한 석굴은 다행히도 비하르(Bihar) 주의 바라바르 언덕(Barabar Hills)에 남아 있다. 비록 바라바르 석굴은 아소카 왕이 아지비카(65쪽 참조-옮긴이)의 고행자에게 기증한 것이지만, 후세의 불교 차이티야 굴 및 비하라 굴의 형태와 구조에 대한 원형을 제공해 주었다. 그 가운데 로마스 리시 석굴(Lomas Rishi Cave)은 내부가 목조 구조의 원통형 돔 천장을 모방한 장방형 홀인데, 홀의 끝에는 한 칸을 분리한 원형 석실(石室, 아마도 예배 대상을 안치해 놓았던 것 같다)이 있으며, 윤기가 나는 석벽(石壁)은 거울처럼 반들반들하다. 석실의 정면도 역시 목조 구조를 모방한 것에 속하는데, 입구에 조각해 놓은 두 기둥의 위쪽 끝부분에는 둥그렇게 휘어진 넓적한 띠 모양의 서까래가 두 개의 좁고 긴 호면(弧面) 창과 서로 잇닿아 있다. 위쪽 창에는 대오리(대나무를 가늘고 길게 쪼갠 것-옮긴이)를 엮은 것 같은 체크무늬 창문 구멍을 투각해 놓았으며, 아래쪽 창에는 일렬로 세 개의 스투파를 향해 예배하는 코끼리들을 부조로 새

차이티야(Caitya) : 인도 불교 건축의 한 형식으로, 산스크리트어이며, 세티야(Cetiya)라고도 하고, '지제(支提)' 혹은 '탑묘(塔廟)'라고 번역한다. 원래의 의미는 성자(聖者)가 세상을 떠난 곳이나 그 시신을 화장한 곳에 지은 집 혹은 제단을 가리키는데, 인도 불교 건축으로서의 차이티야는 기념비적인 스투파를 안치한 탑·사당·불전(佛殿)을 가리키며, 일반적으로 예배 장소를 가리킨다. 그 구조는 평면도가 U자형이고, 전전(前殿)은 장방형이며, 양 옆에는 각각 일렬 종대로 기둥들이 세워져 있어, 중전(中殿)과 곁채를 구분해 내고 있다. 후전(後殿)은 반원형이고, 건물의 중앙에 하나의 소형 스투파가 놓여 있으며, 건물의 지붕은 목조 구조를 모방한 원통형 서까래로 되어 있고, 정면에는 아치형 창문이 있다. 차이티야의 건축 형식은 불교가 중국에 전해짐에 따라, 중국 본토 고유의 석굴사(石窟寺)와 서로 융합되어 중국화(中國化)되었는데, 예를 들면 돈황의 차이티야 굴은 바로 인도의 그것과는 다르다.

로마스 리시 석굴의 정면
대략 기원전 260년
바라바르 언덕

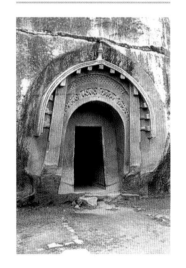

겨 장식해 놓았다. 둥근 아치형 마룻대와 서까래는 초가집 지붕을 모방하여 아치형 지붕을 떠받치고 있는데, 지붕 꼭대기에는 하나의 나뭇잎 끝처럼 뾰족한 장식을 씌워 놓아, 전형적인 말굽형 차이티야 아치(chaitya arch) 혹은 차이티야 창(chaitya window)을 이루고 있다. 그리하여 후세의 불교·자이나교, 심지어는 힌두교 건축에서까지 이를 계속 사용했다.

아소카 왕 석주(石柱)의 주두(柱頭) 조각(彫刻)

아소카 왕은 왕권을 과시하고, 법음(法音 : 부처의 말씀-옮긴이)을 널리 전파하기 위해, 마우리아 제국의 국경 내의 교통 요충지나 불교 성지에 대략 30개의 독립식 기념비적 석주를 건립하도록 칙명을 내렸는데, 이것이 바로 인도 역사에서 그 유명한 '아소카 왕 석주 (Ashoka pillars)'이다. 현존하는 석주는 깨진 조각들을 포함하여 모두 15개인데, 그 중 10개의 기둥 몸통에는 아소카 왕의 조칙(詔勅 : 칙령-옮긴이)을 새겨 놓았다. 각각의 석주의 기둥 몸통은 모두 옹근 덩이의 사석을 통째로 가공하여 윤기를 낸 수수한 원형 기둥으로, 높이는 10미터 정도이다. 석주의 주두는 또 다른 옹근 덩이의 사석으로 조각하였다. 주두는 다음과 같이 세 부분들로 이루어져 있다. 먼저 아래쪽은 거꾸로 늘어져 있는 연꽃잎 모양이나 종(鍾) 모양의 받침대이며, '페르세폴리스의 종(Persepolitan bell)'이라고 불린다. 다음으로 중간 부분은 대개 원형 북 모양의 정판(頂板)인데, 정판 주위에는 저부조(低浮彫 : 얕은 부조-옮긴이) 도안으로 장식했다. 마지막으로 맨 윗부분은 한 마리 혹은 한 조(組)의 사자·코끼리·혹소 혹은 말 등의 동물 형상들을 환조(丸彫)로 새겨 놓았으며, 종종 바퀴 모양의 상징물들을 조각해 놓은 것도 있다.

아소카 왕 석주의 상징주의는, 인도 본토 문화의 성수(聖樹)·성주(聖柱) 숭배 전통까지 거슬러 올라갈 수 있는데, 이는 인도 신화에 나오는 '우주의 축(軸)' 혹은 '우주의 기둥(axis mundi)'이라는 관념을 구체적으로 표현해 낸 것이다. 주두에 조각해 놓은 동물 형상은 모두 신성한 상징적 의미를 띠고 있다. 사자·코끼리·혹소와 말 등 네 가지 신성한 동물들은 각각 우주의 네 방향을 대표한다. 즉 사자는 북쪽을 대표하고, 코끼리는 동쪽을 대표하며, 혹소는 서쪽을 대표하고, 말은 남쪽을 대표한다. 동시에 사자는 베다 시대 이래로 인도인들에게 모든 동물들의 왕으로 받들어졌으며, 사람들 가운데 영웅호걸이나 정신적 지도자를 비유하는 말로 사용되었다. 석가모니는 바로 일찍이 석가족의 사자로 존칭되었으니, 부처의 가르침은 마치 사람들을 일깨우는 사자의 울음소리와 같았다. 태양을 나타내는 부호에서 기원한 바퀴(chakra)는 두 가지의 상징적인 의미를 지니고 있는데, 인도 전설 속에서 세계를 정복한 '전륜성왕(轉輪聖王 : chakravartin)'의 윤보(輪寶)를 나타낼 뿐만 아니라, 또한 다르마 혹은 불법(佛法)을 상징하는 법륜(法輪 : dharmachakra)을 나타내기도 한다. 아소카 왕 석주 주두의 조각은, 페르시아 아케메네스 왕조나 혹은 헬레니즘 조각의 영향을 받았다. 페르세폴리스 왕궁 석주의 종 모양 받침대·장식 부조(浮彫)·몸통이 연결되어 있는 두 마리의 소로 이루어져 있는 주두 및 윤이 나는 표면은, 분명히 아소카 왕 석주에 대해 영감을 주었다. 아소카 왕 석주 주두에 조각되어 있는 사자의 조형은 페르세폴리스나 수사(susa)의 왕궁에 있는 양식화된 사자와 유사하며, 말의 조형은 헬레니즘 조각의 사실주의에 가깝고, 코끼리나 특히 혹소의 조형은 바로 인더스 예술의 자연주의 전통을 직접 계승하였다. 아소카 왕 석주의 석재(石材)는 비하르 주 베나라스[Benaras : 지금의 바라나시(Varanasi)] 부근의 추나르(Chunar) 채

윤보(輪寶) : 인도의 전통 사상에서 천하를 통일하고 지배했다는 전륜성왕의 칠보(七寶) 가운데 하나이다. 본래는 인도의 전통 병기(兵器)로, 수레바퀴 모양이며, 팔방(八方)에 바퀴살이 튀어나와 있다. 이 윤보는 스스로 움직여, 산을 무너뜨리고, 바위를 부수고, 땅을 평탄하게 하고, 모든 것을 원래대로 회복시켰다고 한다.

석장에서 채취한 사석(砂石)이다. 이와 같은 옅은 청회색의 추나르 사석은 표면을 불가사의한 기교로써 고도로 윤을 냈는데, 그 광택이 마치 옥 같고 반들반들하여 사람이 비칠 정도이다. 현장(玄奘)은 『대당서역기』에서 자신이 본 아소카 왕 석주를 묘사하기를, "색은 검푸르고 광택이 나며, 재질은 견고하고 결이 고우며[色紺光潤, 質堅密理]", "푸르고 선명하기는 마치 거울 같아, 광택이 응결되어 흐른다[碧鮮若鏡, 光潤凝流]"고 했다. 이 석주는 지금도 여전히 선명한 광택을 보존하고 있다.

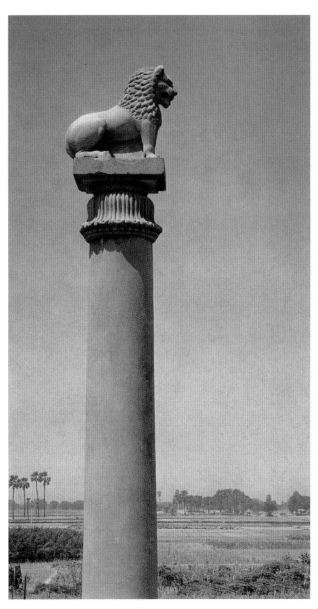

바키라 사자 주두(또한 '바이샤리 사자 주두'라고도 함)
사석
대략 기원전 257년 이후 오래지 않음
바키라

비하르 주의 고성인 바이샤리(Vaisali)의 옛 지역인 바키라(Bakhira)에서 발견된 〈바키라 사자 주두(Lion Capital at Bakhira)〉는 대략 기원전 257년 이후 오래지 않아 만들어졌는데, 이는 현존하는 최초의 아소카 왕 석주 주두이다. 종 모양의 받침대 위에 한 개의 네모난 정판(頂板)이 있고, 정판 위에 한 마리의 웅크리고 있는 사자는 페르시아 왕궁 조각의 양식화된 조형을 그대로 모방했다. 우타르프라데시(Uttar Pradesh) 주의 상키사(Sankisa)에서 발견된 〈상키사 코끼리 주두(Elephant Capital at Sankisa)〉는 제작 연대(年代)가 〈바키라 사자 주두〉에 비해 약간 늦은데, 종 모양의 받침대 위에 있는 정판은 이미 원형으로 변했으며, 주변은 연꽃·종려나무 잎 혹은 인

람푸르바 혹소 주두

사석

높이 2.67m

대략 기원전 250년

뉴델리 총독부

주두는 페르시아의 영향과 인도 전통을 융합했다.

동문(忍冬紋)으로 이루어진 부조 도안으로 되어 있다. 정판 위에는 한 마리의 코끼리가 서 있는데, 조각 기법도 비교적 원시적이고, 코끼리의 다리 사이의 공간은 재료인 돌로 메워져 있다. 이는 아마도 인도 전통의 목조(木彫)를 모방하여 만들었을 것이다. 〈람푸르바 혹소 주두(Zebu Capital from Rampurva)〉는 비하르 주 람푸르바 지구에서 출토되었는데, 대략 기원전 250년에 만들어졌으며, 광택이 있는 추나르 사석으로 조각했고, 높이는 2.67미터로, 현재 뉴델리 총독부(Rashtrapati Bhavan, New Delhi)에 소장되어 있다. 이 주두는 페르시아 조각의 영향과 인도 본토의 전통이 기묘하게 혼합되었음을 뚜렷이 나타내 주고 있다. 종 모양의 받침대와 원형 정판 주변의 해당화·종려나무 잎과 인동문 부조 도안들은 페르시아 왕궁에서 유행한 문

양들과 유사하다. 기둥 꼭대기의 혹소는 의외로 페르시아 조각에서 볼 수 있는 양식화된 수소와는 다르고, 인더스 인장에 새겨진 혹소의 형상과 놀랄 만큼 유사하다. 비록 이 혹소의 다리 사이의 공간이 여전히 바탕 재질인 석재로 메워져 있고, 목조를 모방하여 만든 흔적이 남아 있긴 하지만, 살지고 건장한 몸통, 뒤쪽으로 기울어져 있는 육봉(肉峰), 기복이 자연스러운 근육, 선이 부드러운 코와 입, 정중하게 뭔가를 들고 있기라도 하듯이 쫑긋이 세운 두 귀는 모두 인도 전통 예술 특유의 생명 활력을 표현하였다. 같은 곳에서 출

로리야 난단가르 석주
사석
높이 약 12m
대략 기원전 242년 혹은 기원전 241년
로리야 난다가르

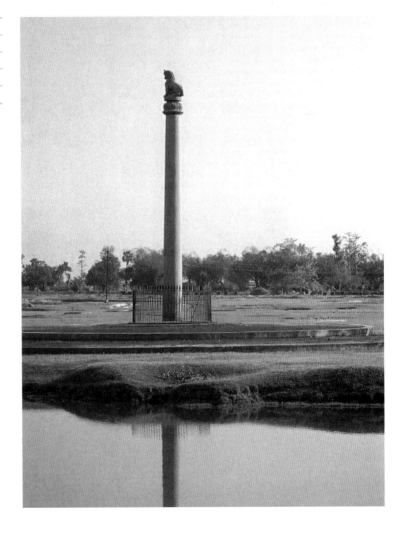

토된 〈람푸르바 사자 주두(Lion Capital from Rampurva)〉는, 종 모양의 받침대 위에 올려져 있는 원형 정판의 주변을 부조로 새긴 거위들로 장식했고, 기둥 꼭대기에 웅크리고 있는 한 마리의 사자는 여전히 페르시아 조각의 양식을 그대로 따랐다. 〈로리야 난단가르 석주(Pillar at Lauriya Nandangarh)〉는 비하르 주와 가까운 네팔(Nepal) 변경의 로리야 난다가르에 우뚝 솟아 있는데, 대략 기원전 242년이나 241

로리야 난다가르 사자 주두

년에 만들어진 것으로, 현존하는 가장 완전한 아소카 왕 석주이다. 이 석주의 비례는 가장 균형이 잡혀 있으며, 전체 기둥의 높이는 대략 12미터이고, 기둥 몸통의 높이는 10미터에 달한다. 또 기둥 밑 부분의 직경은 90센티미터인데, 위로 갈수록 점차 가늘어져, 기둥의 끝 부분은 직경이 57센티미터이다. 종 모양의 받침대·원형 정판과 위쪽 끝에 웅크리고 앉아 있는 사자를 보면, 조각 기법이 이미 대단히 세련되어 있다.

〈사르나트 사자 주두(Lion Capital at Sarnath)〉는 대략 기원전 242년부터 기원전 232년 사이에 만들어졌으며, 높이는 2.13미터이고, 1904년에 인도의 불교 성지인 사르나트(녹야원)에서 출토되었다. 현재 사르나트 고고박물관(Archaeological Museum, Sarnath)에 소장되어 있는데, 이것은 아소카 왕 석주 주두 조각들 가운데 가장 뛰어난 작품이다. 원래 석주의 전체 높이는 12.8미터였는데, 현재 기둥 몸통은 이미 잘려져 나갔으며, 주두는 기본적으로 온전하게 잘 보존되어 있다.

주두의 맨 위에 네 마리가 한 조를 이루어 등을 맞댄 채 웅크리고 앉아 있는 환조(丸彫) 수사자들은, 등이 서로 연결되어 있으며, 얼굴은 사방을 향하고 있다. 이 네 마리 수사자들의 조형은 분명히 페르시아 아케메네스 왕조의 사자 조각 형식의 요소들을 흡수했다. 사자의 얼굴 모습은 양식화된 것으로, 눈은 삼각형이고, 볼록 튀어나온 입과 코 사이의 콧수염은 세 가닥의 위쪽으로 휘어진 호선(弧線 : 둥근 선-옮긴이)으로 새겼으며, 목과 가슴의 갈기 털은 한 다발씩 밀집하여 배열된 화염 모양이나 물결 모양으로 새겼다. 그리고 수사자의 포효하는 큰 입, 드러낸 날카로운 이빨, 앞다리의 팽팽하게 당겨진 많은 힘줄들이 드러난 근육, 강건한 발바닥과 갈고리발톱은 매우 핍진하게 형상화했다. 주두 중간의 원형 정판 주위는 부

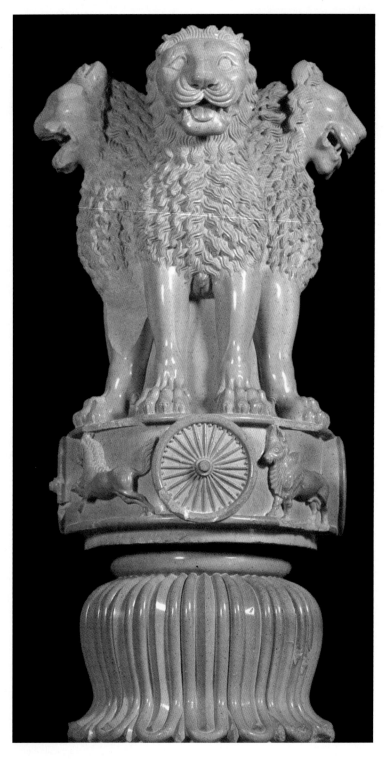

사르나트 사자 주두

광택을 낸 추나르 사석

높이 2.13m

대략 기원전 242~기원전 232년

사르나트 고고박물관

1950년에, 이 주두는 인도공화국 국장(國章 : 국가를 상징하는 휘장—옮긴이)의 도안으로 선정되었다.

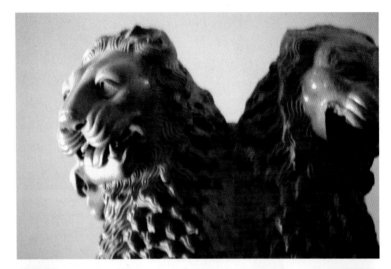

사르나트 사자 주두 꼭대기에 있는 환조 수사자의 머리 부분

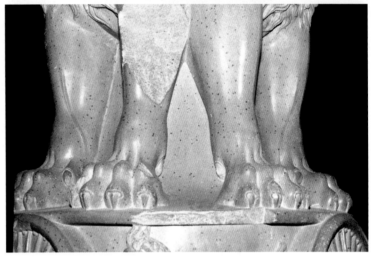

사르나트 사자 주두 꼭대기에 있는 환조 수사자의 앞발과 발톱

조 장식 띠로 한 바퀴 두르고, 비교적 작은 네 마리의 성수(聖獸)들을 새겼다. 사자·코끼리·혹소와 달리는 말이 그것인데, 각각 두 마리의 성수들 사이에는 하나씩의 법륜(法輪)으로 따로 분리했다. 이 부조 동물들, 특히 혹소와 코끼리의 조형은 인더스 문명 이래의 인도 본토의 전통을 직접 계승하여, 인도 조각 특유의 생명 활력으로 넘쳐난다. 주두 아래쪽의 종 모양 받침대는 페르시아 왕궁에서 유행했던 기둥 장식으로, 그것은 거꾸로 드리워진 연꽃의 꽃잎과 꽃

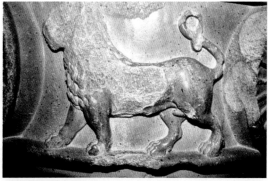

사르나트 사자 주두의 부조 장식 띠에 새겨진 사자

사자는 북쪽을 대표한다.

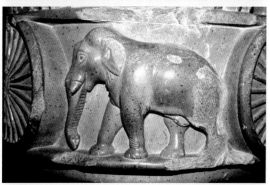

사르나트 사자 주두의 부조 장식 띠에 새겨진 코끼리

코끼리는 동쪽을 대표한다.

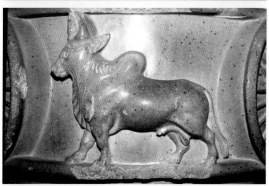

사르나트 사자 주두의 부조 장식 띠에 새겨진 혹소

혹소는 서쪽을 대표한다. 혹소의 조형은 인더스 문명 이래의 본토 전통을 계승했다.

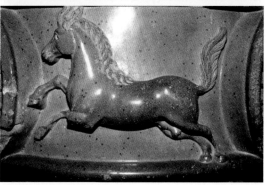

사르나트 사자 주두의 부조 장식 띠에 새겨진 말

말은 남쪽을 대표한다.

받침처럼 생겼는데, 도안이 균형 잡혀 있으며, 선이 뚜렷하다. 주두는 옹근 덩이의 옅은 청회색 추나르 사석으로 조각했으며, 표면은 매우 광택이 나는데, 이는 바로 현장이 『대당서역기』에서 이 석주에 대해 "돌이 아름다운 윤기를 머금고 있어, 비추어 보면 맑게 비친다[石含玉潤, 鑑照映澈]"고 했던 것과 같다. 〈사르나트 사자 주두〉는 정치적·종교적인 이중의 상징적 의미를 지니고 있다. 즉 석주 자체는 우주의 기둥을 상징하며, 윤보나 법륜(원래는 기둥 꼭대기에 있는 네 마리의 수사자가 등으로 직경이 83센티미터인 커다란 법륜을 떠받치고 있었음)은 동시에 왕권과 불법(佛法)을 상징하는데, 높은 우주의 꼭대기에 있으면서, 부처가 초전법륜(初轉法輪 : 58쪽 참조—옮긴이)한 성지를 굽어보고 있다. 기둥 꼭대기의 네 마리의 수사자는 사방을 향하여 포효하고 있는데, 이는 부처가 세계를 향해 설법하는 소리가 울려 퍼지는 것을 은유하며, 또한 마우리아 왕조가 멀리 사방에 떨친 명성과 위엄을 나타내 준다. 정판의 부조 장식 띠에는 우주의 사방을 대표하는 네 마리의 성수와 네 개의 법륜이 사이사이에 번갈아 가며 교차하고 있어, 법륜이 끊임없이 굴러가며, 설법의 소리가 널리 퍼지고, 왕의 기개가 멀리 뒤덮음을 상징하고 있다. 이 주두의 독특한 설계는 조각의 취지, 즉 아소카 왕이 전륜성왕(轉輪聖王)이라고 허풍을 떨며, 불법의 위력에 의지하여 세계를 정신적으로 지배하려고 한 것을 잘 구현해 냈다. 영국의 학자인 빈센트 A. 스미스는 이 주두를 다음과 같이 격찬했다. "어떤 나라에서든 이 훌륭한 예술 작품보다 뛰어나거나 혹은 같은 수준의 고대 동물 조각의 실제 사례를 찾아보기 어려운데, 이것은 사실적인 형상화와 이상적인 장엄함을 성공적으로 결합하여, 모든 세세한 부분들마다 흠잡을 데 없이 정확하게 완성했다."[Vincent A. Smith, *A History of Fine Art in India and Ceylon*, p.18, Mumbai, 1969] 이 주두는 아소카 왕 시대의 왕권과 불

법을 상징할 뿐만 아니라, 또한 인도 전통 문화의 상징이기도 한데, 1950년에는 인도공화국 국장(國章)의 도안으로 선정되었다.

〈산치 사자 주두(Lion Capital at Sanchi)〉는 아소카 왕 시대 말기의 작품이다. 원래 석주의 깨진 조각이 마디아프라데시 주에 있는 산치 대탑 동문(東門) 부근에 남아 있으며, 주두는 현재 산치박물관(Sanchi Museum)에 소장되어 있다. 이 주두는 〈사르나트 사자 주두〉와 유사하며, 주두의 꼭대기에는 또한 네 마리가 한데 몸이 연결되어 있는 환조 수사자들이 웅크리고 앉아 있는데, 조형이 〈사르나트 사자 주두〉보다 더욱 양식화되어 있어, 마치 마우리아 왕조 궁정 예술의 쇠락을 나타내 주는 듯하다.

석주 주두 위의 동물 조각 말고도, 오리사(Orissa) 주의 다울리(Dhauli)에 있는 천연 암석에 파서 새긴 한 마리의 환조 코끼리도 역시 마우리아 왕조 시대의 동물 조각 유물에 속한다. 이 다울리 코끼리의 자연주의 조형 방식은 주두 위에 있는 이러한 양식화된 사자와는 다르고, 상키사의 코끼리·람푸르바의 혹소·사르나트 주두 정판 위에 있는 코끼리와 혹소에 가까운데, 이는 인더스 유역에서 기원한 본토 예술의 전통을 계승하였다. 이러한 본토의 특성은 후세의 인도 예술 속에서 한층 더 발전할 수 있었다.

마우리아 왕조의 약샤와 약시 조상(彫像)

약샤(yaksha)와 약시(yakshi)는 인도 민간 신앙에서 자연의 정령 혹은 생식(生殖)의 정령인데, 약샤는 남성 정령이고, 약시는 여성 정령이다. 약샤와 약시의 기원은, 아리아 시대 이전의 인도 토착민의 생식 숭배 전통까지 거슬러 올라갈 수 있다. 이 두 정령은 드라비다인 농경문화의 생식 숭배의 산물로서, 대지 만물의 원초적인 힘의 화

신이다. 약샤는 주로 산림의 광야 속에 거주하면서 지하의 광물을 수호하기 때문에, 재물의 신[財神]으로 여겨지기도 한다. 약시는 주로 과일나무와 꽃나무 사이에 살면서 생명이 자라고 번성하도록 하기 때문에, 나무의 신[樹神]으로 여겨지기도 한다. 약샤와 약시는 대개 어떤 한 마을이나 나무를 관할하는 향토의 작은 신[小神]으로서, 민간 생활과 매우 밀접한 관계가 있는데, 그것을 믿으면 곧 자비를 베풀고 복을 주지만, 그것을 거역하면 곧 나쁜 짓을 하여 혼란을 일으킨다고 한다. 이러한 민간 신앙은 또한 불교에 스며들어, 불경(佛經)에서 약샤는 부처를 보호하는 '천룡팔부(天龍八部)'의 하나에 포함된다. 마을 안에, 성수(聖樹) 밑에, 그리고 궁전 앞이나 불탑 옆에 약샤나 약시 조상(彫像)을 공양하여, 수호신이나 문신(門神)의 복을 기원하고, 재앙을 쫓고, 상서롭고, 그릇된 것을 물리치는 작용을 할 수 있다.

마우리아 왕조 시대의 인물 조각은 약샤와 약시 조상이 주를 이루며, 모두 사석에 새겼는데, 어떤 조상은 표면이 '마우리아 광택'(65쪽 참조-옮긴이)을 띠고 있다. 만약 아소카 왕 석주 주두의 동물 조각이 마우리아 왕조의 궁정 예술 체계를 대표한다면, 이 약샤와 약시 조상은 바로 석주 주두보다 더욱 인도 본토에 속하는 민간 예술 전통을 대표하는데, 이러한 사석 조상들은 목조(木彫)에서 변화되어 나온 흔적이 더욱 뚜렷하다.

마우리아 왕조 시대의 약샤 조상은 전형적인 고풍식(古風式) 예술의 특징을 지니고 있어, 조형이 고졸(古拙)하고 질박하면서 생경하고 튼튼하며, 엄격하게 정면(正面) 직립(直立)의 자세를 유지하고 있다. 약샤는 일반적으로 상반신이 나체이며, 뚱뚱하고 커다란 배[요가의 호흡 조절이나 혹은 재신(財神)의 모습]가 뚜렷하게 드러나 있다. 하반신은 안에 요포(腰布 : 허리에 두르는 넓적한 천-옮긴이)를 두르고 있으며,

허리띠의 양쪽 끝은 두 다리 사이에 늘어뜨리고 있다. 파트나에서
출토된 추나르 사석 조상인 〈파트나 약샤(Patna Yaksha)〉는, 대략 기
원전 240년부터 기원전 185년 사이에 만들어졌으며, 높이가 165센티
미터로, 현재 뉴델리 국립박물관에 소장되어 있다. 이 약샤 조상은
상반신이 광택이 나며, 정면 직립 자세이고, 심신(心身)이 강건하며,
머리 부위와 팔뚝은 사라지고 없는데, 오른손에는 원래 하나의 불
진(拂塵 : 존귀함의 상징)을 쥐고 있었다. 마투라(Mathura) 부근의 파르
캄(Parkham)에서 출토된 사석 조상인 〈파르캄 약샤(Parkham Yaksha)〉
는 대략 기원전 2세기의 마우리아 왕조 말기에 만들어졌으며, 높
이는 264센티미터로, 현재 마투라 정부박물관(Government Museum,
Mathura)에 소장되어 있다. 이 정면 직립의 거대한 약샤 조상은 표면
에 아직 광택을 내지 않았으며, 풍화(風化)로 인해 심하게 손상되어
있는데, 조형이 중후하고 튼튼하며, 용맹하고 힘이 넘치는 것이, 늠
름한 용사의 기백으로 넘쳐난다. 이처럼 늠름한 용사의 모습을 한
약샤 조상은 후세에 마투라 최초 불상(佛像)의 원형이다.

마우리아 왕조 시대의 약시 조상도 고풍식 풍격을 보이는데, 조
형이 과장되고, 장식이 풍부하며 화려한 것은, 또한 인도 예술만의
독특한 특징에 속한다. 약시는 일반적으로 상반신이 나체이며, 반구
형(半球形) 유방이 동그랗게 높이 솟아 있고, 엉덩이 부위가 대단히
풍만하며, 허리에는 투명한 비단치마를 묶었고, 온몸에 각종 보석
장신구들을 착용하고 있다. 파트나 부근의 디다르간지(Didarganj)에
서 출토된 추나르 사석 조상인 〈디다르간지 약시(Didarganj Yakshi)〉는
대략 기원전 3세기(최근의 고증에 따르면, 이 약시 조상의 제작 연대는 이보
다 약간 늦으며, 심지어는 서기 1, 2세기의 것일 수도 있다고 함)에 만들어졌
으며, 높이는 212센티미터로, 현재 파트나박물관에 소장되어 있다.
이 조상은 마우리아 왕조 시대 인물 조각의 진품(珍品)으로, 아마

불진(拂塵) : 불교의 법기(法器) 중 하
나로, 오늘날의 먼지떨이처럼 생겼다.
다른 이름으로는 솔자(㧘子)·불자(拂
子)·진미(塵尾)·운전(雲展)이라고도
한다. 짐승의 꼬리털이나 삼실 등을
긴 자루에 묶은 것인데, 날벌레를 쫓
거나 먼지를 터는 용도로 사용하며,
불교에서는 예불을 올리거나 설법할
때 이것을 손에 쥐고 하여, 존귀함을
상징하기도 한다.

파르캄 약샤

사석

높이 2.64m

대략 기원전 2세기

마투라 정부박물관

쿠샨 시대의 마투라 최초의 불상은 바로 이처럼 용맹스럽고 힘이 센 약샤 조상을 참조하여 형상화한 것이다.

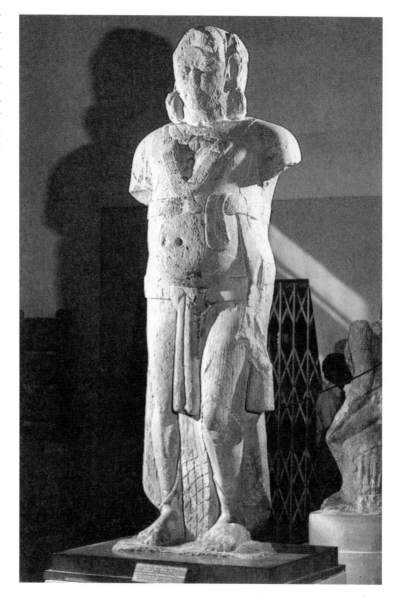

도 궁전 문을 지키는 수호신상(守護神像)으로 만들어 사용했을 것으로 여겨진다. 약시는 정면 직립의 고풍식 자세를 취하고 있는데, 알몸을 드러낸 상반신은 약간 앞쪽으로 기울이고 있으며, 오른손에는 어깨 위에서 발뒤꿈치까지 늘어진 기나긴 불진을 쥐고 있다. 그녀의 얼굴은 크고 포동포동하면서 함치르르하고, 단정하면서 장중하고,

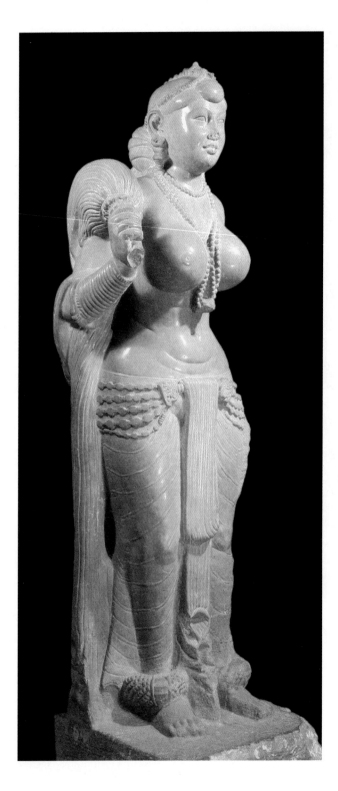

이것은 전형적인 인도의 고풍식 여성 조상이다.

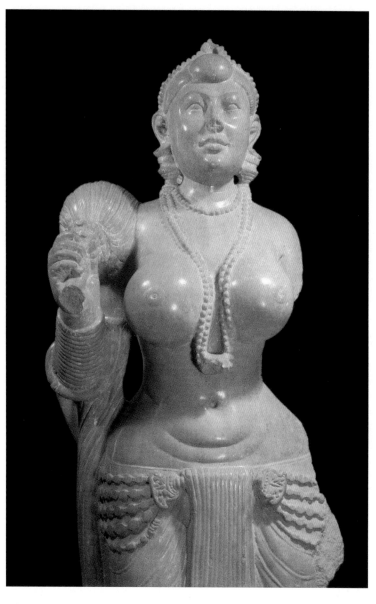

정주(頂珠) : 모자의 꼭대기에 붙이는 구슬을 말한다.

온화하면서 우아하다. 또 입가에는 고풍식 미소를 머금고 있고, 앞 이마 위에는 한 알의 매우 커다란 정주(頂珠)로 장식되어 있으며, 빽 빽한 긴 머리는 뒤통수에 빙빙 틀어서 낭자머리를 했다. 몸 전체의 조형은 중후하고 질박하면서도 또한 풍만하고 과장되어 있으며, 동 그란 반구형 유방·매우 가는 허리 부위와 풍만한 엉덩이 부위 및

허벅지는 지극히 여성의 매력이 넘치는 곡선을 이루고 있다. 추나르 사석의 표면은 대단히 광택이 나는데, 마치 온몸에 밝고 아름다운 도란(dohran)을 바른 듯하여, 조상의 피부가 반들반들한 성적 매력을 더해 준다. 머리 장식·귀걸이·목걸이·팔찌·허리띠·발고리 등 진주보석류 장신구들은 풍만한 육체와 대비를 이루고 있다. 이 디다르간지 약시 조상의 몸에는 인도 예술의 표준적인 여성 인체미(人體美)의 원형이 내포되어 있다.

마우리아 왕조 시대 말기에, 민간에서는 또한 테라코타(terra-cotta) 모신(母神) 소상(塑像)이 유행했는데, 치졸한 조형은 인더스 모신과 유사하다. 마우리아 왕조가 쇠망함에 따라, 외래의 영향이 뚜렷했던 궁정 예술은 점차 본토의 전통이 강고한 민간 예술로 대체되어 갔다. 인도 예술은 민간으로부터 새로운 생명을 획득하였다.

도란(dohran) : 배우들이 무대에서 연기할 때 얼굴에 바르는 유성(油性) 분을 말한다.

슝가 왕조

인도 본토 민간 예술의 발전

아소카 왕이 세상을 떠난 지 얼마 지나지 않아, 마우리아 왕조는 곧 나날이 쇠락해져 갔다. 대략 기원전 185년에, 마우리아 왕조의 마지막 황제인 브리하드라타(Brihadratha)가 그의 군대의 총사령관이었던 푸쉬야미트라 슝가(Pushyamitra Shunga)에게 살해되었다. 푸쉬야미트라 슝가는 왕위를 찬탈하고, 슝가 왕조(Shunga Dynasty, 대략 기원전 185~기원전 75년)를 건립하였다. 슝가 왕조는 단지 마우리아 제국의 드넓었던 영토의 중부인 마가다(Magadha) 일대만을 차지했으며, 인도 서북부는 이미 그리스인 등 외족 침입자들의 손에 함락되었고, 동부의 칼링가(Kalinga) 왕국은 다시 독립하였다. 푸쉬야미트라는 브라만교를 신봉했는데, 재위 기간에 브라만교의 전통에 따라 두 차례의 아스바메다(Asvamedha) 대제전(大祭典)을 거행했다. 불경(佛經)에서는 그가 '불교를 훼손한 왕'이라고 전하고 있는데, 비록 꼭 그처럼 엄중하지는 않았지만, 불교는 슝가 시대에 들어서면서 마우리아 왕조 시대처럼 그렇게 황실의 비호를 받지는 못했다. 그러나 불교 예술은 슝가 시대에도 여전히 뛰어난 성취를 이루었다. 슝가 시대의 바르후트(Bharhut) 스투파 탑문(塔門)과 울타리 조각(彫刻)·보드가야(Bodh Gaya : 우리말 번역에서는 '부드가야'·'붓다가야'로도 표기함—옮긴이)의 울타리 조각과 산치 스투파 2호(Stupa No. 2 at Sanchi)의 울타리 조

아스바메다(Asvamedha) : 말[馬]을 희생(犧牲)으로 바치고 제사를 지내는 브라만교의 전통 의식을 가리키며, 마제(馬祭)라고도 한다.

각은 모두 인도 초기 불교 예술을 대표하는 것들이다.

　마찬가지로 마우리아 왕조의 궁정 예술에 비해, 슝가 시대의 예술은 기본적으로 더욱 인도 본토의 민간 예술에 속한다. 본토성(本土性)과 민간성(民間性)은 슝가 예술의 두 가지 큰 특성이다. 마우리아 예술은 페르시아나 헬레니즘 등 외래 예술의 영향을 깊게 받았고, 슝가 예술도 비록 외래 예술의 몇몇 요소들이 뒤섞여 있기는 하지만, 인더스 문명 이래의 본토의 전통을 더욱 많이 계승하여, 현지에서 나고 자란 인도인의 생활 맥락과 서로 맞닿아 있었다. 비록 불교의 기념비적 건축이 마우리아 왕조 시대에 이미 출현했고, 또한 비록 더욱 웅장한 건축 유적들은 그 이후 시대에 속하지만, 바로 슝가 시대에는 건축과 조각 분야에서 인도 예술이 처음으로 완전히 본토 언어를 사용하였고, 외래의 음조(音調)를 포기했으며, 어떤 것은 이미 외래의 음조를 본토의 언어 환경 속으로 융합해 넣었다. 마우리아 예술은 황실의 위탁을 받았으며, 황제의 뜻을 엄격하게 따라서 표현했다. 슝가 예술은 왕실의 직접적인 지원을 상실했지만, 오히려 광대한 민간에서 상인·공인(工人)·승려와 비구니 등 대중들의 지지를 구했으며, 민간의 세속 생활과 전통문화 속에서 더욱 풍부한 영감의 원천과 더욱 자유로운 표현 형식을 획득했다. 바르후트·보드가야와 산치 등지의 불교 조각의 제재(題材)들은, 대량으로 인도 민간의 우언(寓言)들을 수집한 『본생경(本生經)』, 즉 부처의 전생의 고사들을 묘사해 냈으며, 대량으로 약샤·약시·천신(天神)·사신(蛇身) 등과 같은 인도 본토의 민간신앙의 신령(神靈)들을 표현했고, 대량으로 인도의 세속 생활 장면과 민간 장식 도안들을 형상화해 냈다. 이러한 사석(砂石) 조각들의 기법은, 목조(木彫)·도소(陶塑 : 도기 공예─옮긴이)·상아 조각과 금은보석 세공 등 민간 공예의 특징들을 흡수했다. 특히 슝가의 도소, 예를 들면 마투라에서 출토된 테

모신(母神)

테라코타

높이 26cm

기원전 2세기

마투라 정부박물관

모신의 조형과 슝가 시대의 약시 조상은 비슷하다.

라코타 모신(母神) 소상(塑像)은 마우리아 시대의 도소에 비해 수량이 훨씬 많고, 기예가 정밀하고 뛰어날 뿐만 아니라, 또한 슝가의 석조와 조형이 유사하고, 풍격이 일치한다. 총체적인 풍격의 측면에서 말하자면, 마우리아 예술은 고아(高雅)하고, 전아하면서 장중하고, 신중하고 조심스러우며, 매우 능수능란하여, 궁정의 분위기를 매우 강하게 띠고 있다. 반면 슝가 예술은 통속적이고, 소박하면서 정감

이 넘치며, 꾸밈없고 진솔하며, 치졸하여, 다분히 원시적이며, 또한 명실상부하게 고풍식 예술에 속한다. 설령 호화로운 궁정의 경관을 표현한 것일지라도, 슝가 예술은 민간의 짙은 토속미(土俗味)를 띠고 있다.

바르후트 스투파 유적

바르후트 스투파(Stupa at Bharhut)는 인도 초기 불탑의 중요한 유적들 중 하나인데, 원래의 위치는 지금의 인도 마디아프라데시(Madhya Pradesh) 주의 사트나(Satna) 현(縣) 소재지에서 남쪽으로 약 15킬로미터 떨어진 곳에 있는 촌락인 바르후트였다. 1873년에 영국의 고고학자인 알렉산더 커닝엄(Alexander Cunningham, 1814~1893년)이 가장 먼저 바르후트 스투파 유적지를 발견했는데, 복발(覆鉢)은 이미 붕괴되어 있었고, 단지 무너진 담과 부러진 기둥만 남아 있었다. 이듬해에 커닝엄은 발굴대원들을 인솔하여 이 유적을 발굴했다. 이 조사에 따르면, 이 탑의 기단(基壇)은 직경이 약 20.7미터이고, 처음 지었을 때는 높이가 약 2.15미터인 80개의 돌기둥들로 이루어진 울타리(vedika)와 동서남북에 네 개의 탑문(torana)들이 있었다. 이 탑의 벽돌들이 이미 부근의 부락민들에 의해 거의 모두 절취되었음을 감안하여, 1875년 이후 바르후트 스투파의 잔존해 있던 탑문과 일부 울타리들은 콜카타의 인도박물관(Indian Museum, Kolkata)에 옮겨져 복원된 뒤 지금까지 진열되어 있다.

바르후트 스투파가 건립된 연대는 대략 기원전 150년부터 기원전 100년 사이인데, 이는 바로 슝가 왕조의 통치 기간에 해당한다. 이 탑의 동문(東門) 옆에 있는 기둥과 울타리의 부조에 브라미(Brahmi) 문자로 새겨져 있는 속어(俗語) 명문(銘文)에 따르면, 동문은 슝가 시

복발(覆鉢) : 스투파의 맨 윗부분에 있는, 바리때를 엎어 놓은 것과 같은 둥근 부분을 가리킨다.

콜카타(Kolkata) : 옛 명칭은 캘커타(Calcutta)였는데, 1995년에 전통 명칭인 '콜카타'로 개명했으나, 세계적으로는 여전히 '캘커타'라는 명칭으로 더 잘 알려져 있다. 이 책의 중국어 원본에도 '캘커타'로 되어 있으나, 번역에서는 현재의 정식 명칭인 '콜카타'로 표기했다.

브라미(Brahmi) 문자 : 인도의 고대 시기에 가장 중요하고 가장 널리 사용되었던 문자이다. 'Brahmi'의 원래 의미는 '대범천(大梵天)에서 유래한 것'이라는 뜻이다. 대범천은 바로 비슈누·시바와 더불어 힌두교의 3대 주신(主神)의 하나이다.

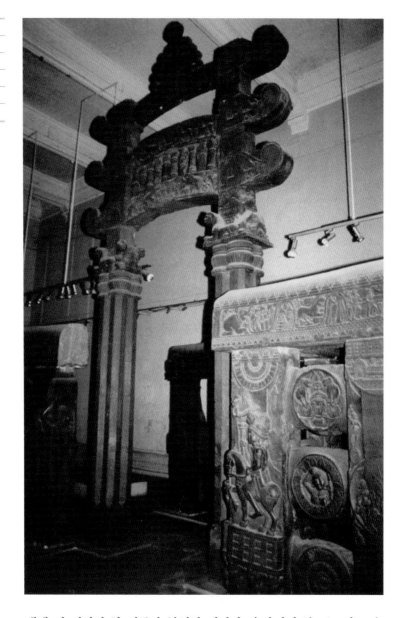

대에 이 지역의 한 영주가 봉헌한 것이며, 울타리의 부조는 바로 수
많은 상인·공인(工人)·귀족·평민 등 재가(在家) 신도들과 비구·비구
니 등 출가(出家) 승려들이 단체로 헌납한 것이라고 한다. 헌납한 사
람들 중에는 마우리아 왕조가 쇠망한 후에 민간에 흩어져 살던 궁
정의 장인들도 포함되어 있고, 멀리 파트나와 뭄바이[Mumbai : 옛 명

칭은 봄베이(Bombay)-옮긴이] 부근에서 온 순례자들도 포함되어 있다. 이러한 배경은 바르후트가 일찍이 수많은 사람들이 모여드는 요충지였으며, 상업이 번성했고, 불교가 성행했다는 것을 나타내 준다. 또한 바르후트 예술이 슝가 시대에 사회 각계각층 사람들의 심미 취향을 융합해 냈다는 것을 나타내 준다.

　바르후트 스투파 최초의 탑문과 울타리는 아마도 목조 구조였던 것 같은데, 현존하는 탑문과 울타리는 모두 단단한 재질의 홍갈색 사석으로 만들어져 있다. 동문의 양 옆에 있는 기둥은 네 개의 팔각형으로 된 가는 기둥들이 다발을 이루고 있는 모양인데, 주두(柱頭)의 종 모양 받침대의 정판(頂板)에는 엎드려 있는 사자를 새겨 놓았고, 횡량(橫梁)의 위쪽에는 종려나무 잎 장식이 떠받치고 있는 법륜(法輪)이 새겨져 있어, 마치 아소카 왕 석주 주두 유풍의 여운이 남아 있는 듯하다. 홍사석 울타리의 기둥들 하나하나는 각각 세 개의 관석(貫石 : 구멍이나 홈에 끼워 넣은 돌-옮긴이)들로 목조 구조의 장부를 끼워 넣는 방법을 모방하여 서로 연결했으며, 위쪽에는 반원형의 갓돌[笠石]을 씌워 놓았다. 울타리의 기둥들과 관석들에는 원형·반원형 혹은 사각형 부조로 장식하였다. 이러한 홍사석 부조의 시각 효과는 민간의 목조(木彫)와 유사하여, 여전히 목조 공예 도법(刀法)을 모방한 흔적들을 볼 수 있다. 부조의 장식 문양은 각종 변형된 연꽃 도안이 주를 이루고 있다. 많은 원형 부조들은 전반적으로 한 송이의 활짝 핀 연꽃들인데, 꽃잎들이 중첩되어 있어, 방사형 모양을 나타낸다. 또 일부 활짝 핀 연꽃 도안의 중심에는 또한 약샤와 약시의 두상(頭像)이나 흉상(胸像)을 새겨서 박아 놓은 것도 있다. 갓돌에는 인도의 민간에서 유행한, 구부러져 활짝 피어 있는 연꽃·만초(蔓草 : 덩굴풀-옮긴이) 도안이 새겨져 있는데, 만초 장식 무늬 중에는 종종 불교 고사 부조를 끼워 놓기도 했다.

횡량(橫梁) : 두 개의 기둥 사이에 가로로 교차시키거나 장부를 이용하여 끼워 넣는 가로 기둥.

바르후트의 본생고사(本生故事)와 불전고사(佛傳故事) 부조

본생고사 : 부처가 인간으로 태어나 성불하기 전의 전생(前生)에 얽힌 고사.

불전고사 : 부처가 태어나 성불하고 열반하기까지의 생애에 얽힌 고사.

바르후트 스투파 울타리의 기둥이나 갓돌에 새겨져 있는 불교고사 부조의 제재는 본생(本生 : Jatakas)고사와 불전(佛傳 : Buddha's Life)고사로 나눌 수 있다. 각각의 부조 위에 새겨져 있는 브라미 문자의 속어 명문에 따르면, 바르후트의 울타리 부조에는 분별할 수 있는 본생고사가 32개이고, 불전고사가 16개이다. 모든 부조들은 단단한 재질의 홍사석에 조각했으며, 대략 기원전 2세기에 만들어졌는데, 현재 콜카타 인도박물관에 소장되어 있다.

『본생경(本生經)』 : 부처의 본생고사를 수록한 불교 경전.

바르후트의 본생고사 부조는, 『본생경(本生經)』 가운데 부처의 전생의 화신(化身)이 갖가지 인자하고 의로운 짐승이었거나 현철(賢哲)이나 명군(明君)이었던 고사를 표현하여, 불교의 자기 희생과 중생을 가엾게 여기는 교의(教義)를 선양하였다. 바르후트의 조각가들은 이렇게 인도 민간의 우화(寓話)들에서 비롯된 본생고사를 매우 좋아하여, 동물과 삼림이 있는 장면을 묘사하는 데 뛰어났는데, 그러한 부조들에 등장하는 사슴·코끼리·원숭이는 모두 온순하고 평화로우며 친절한 인정미(人情味)로 충만해 있다. 이것은 바로 인도 민간 예술의 전통적인 특색이다. 바르후트의 부조는 종종 한 폭의 그림에 여러 장면들을 묘사한 연속성 구도(즉 한 폭의 단독 부조 화면 안에, 동일한 고사가 다른 시간과 다른 지점에서 발생하는 각각의 연속적인 장면들을 표현한 것)와 조밀하고 빈틈없는 전충식(塡充式) 구도(즉 화면상에 동물·인물·경물을 가득 채워 넣어, 거의 공백이 없는 것)를 채용하고 있다. 이러한 구도 방식은 원래 목조(木彫)에 종사하던 민간의 공인들이 한정된 판면(板面)을 충분히 이용하는 습관을 구현해 내어, 다른 시간과 다른 공간에서 일어나는 고사를 동시에 배치하고 함께 조합함으로써, 시간과 공간의 제한을 타파하여, 표현에서의 자

유로움을 획득하였다. 바르후트 본생고사 부조인 〈루루 본생(Ruru Jatakas)〉·〈마하카피(위대한 원숭이 왕-옮긴이) 본생(Mahakapi Jatakas)〉 등의 작품들은 모두 그러한 구도 방식을 채용하였다. 바르후트 울타리의 원형 부조인 〈루루 본생〉은, 한 폭의 그림에 여러 장면들이 있는 연속성 구도를 채용했는데, 한 폭의 화면 속에 하나의 고사가 다른 시간과 다른 지점에서 발생하는 세 가지의 줄거리를 표현하였다. 부조 위쪽의 세 그루의 나무와 아래쪽의 한 줄기 강은 삼림과 갠지스 강을 대신 표현한 것인데, 마치 무대 위에 고정된 세트처럼 생겼다. 부조 아래의 바닥 부분은 고사의 첫 번째 줄거리를 표현하였다. 즉 부처의 전생의 화신 중 하나인 금색 수사슴인 루루가 물에 빠진 상인의 아들을 구조하고 있는데, 그를 등에 태워 강가로 보내고 있다. 오른쪽 상반부는 두 번째 줄거리이다. 즉 베나라스 왕후가 금사슴[金鹿]을 잡기 위해 현상금을 내걸자, 상인의 아들이 국왕에게 밀고하고 있는데, 손가락으로 중앙에 있는 루루를 지목하자,

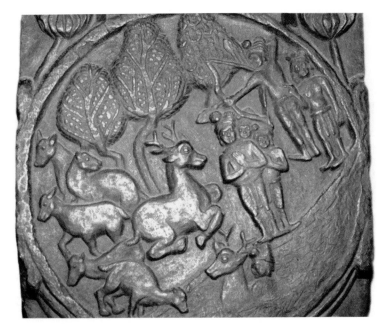

루루 본생

홍사석

직경 54cm

기원전 2세기

콜카타 인도박물관

　이 부조는 한 폭의 그림에 세 개의 장면을 표현한 연속성 구도를 채용하였다.

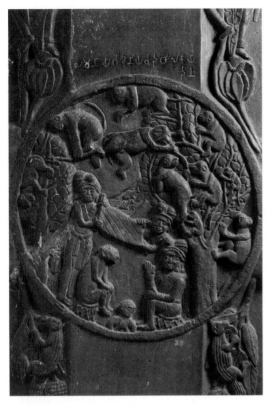

국왕이 활을 당겨 쏘려 하고 있다. 마지막 줄거리는 중앙에 나타나 있다. 즉 루루가 무릎을 꿇고 엎드려 아뢰자, 국왕이 그의 선행에 감동을 받아 합장하여 예배하고 있다. 중국 돈황의 벽화인 구색록본생(九色鹿本生 : 아홉 색깔 사슴 본생-옮긴이)이 묘사하고 있는 것이 바로 이 고사인데, 역시 마찬가지로 유사한 연속성 구도를 채용하였다.

바르후트의 불전고사 부조는, 본생고사 부조와 똑같은 구도 방식을 채용했을 뿐만 아니라, 또한 부처를 표현하는 상징주의 기법도 발명했다. 불전고사는 바로 부처 생애의 약전(略傳)에 나오는 큰 사건이나 혹은 기적에 관한 전설이다. 인도의 초기 불교 조각들에서, 이때까지는 아직 부처를 사람 형태로 묘사하지 않고, 단지 상징으로만 표현하였다. 그것은 아마도 원시불교가 우상 숭배를 주장하지 않았고, 부처는 이미 열반했으며, 윤회에서 철저히 해탈했으므로, 당연히 더 이상 사람의 형태로 나타내서는 안 되며, 단지 상징을 이용해서만 대체할 수 있을 뿐이라고 여겼기 때문일 것이다. 또한 어떤 학자는, 초기의 불교도들이 부처를 극단적으로 숭배하고 존경하여, 저 비범한 성자(聖者)를 평범한 사람의 형태로 묘사하기를 원치 않았으므로, 사람의 형태를 이용하여 부처 본인의 형상을 묘사하는 것을 꺼려했기 때문일 것이라고 추측했다. 비록 일부 불경(佛經)들에서는 일찍이 아소카 왕 시대에, 심지어는 부처가 생존해 있던 기간에 이미 불상이 만들어졌다고 언급하고 있지만, 이러한 서술들은 대부분이 후세 사람들의 억측이거나 지어낸 말이며, 줄곧 실증이 없어 믿을 수 없다. 바르후트의 불전고사 부조들 중에는 상징주

마하카피 본생

홍사석

직경 54cm

기원전 2세기

콜카타 인도박물관

이 부조는 한 폭의 그림에 두 장면을 묘사했다. 즉 위쪽의 마하카피는 덩굴과 자신의 몸을 이용하여 갠지스 강의 양안에 있는 나무 사이에 현수교를 놓아, 궁수(弓手)에게 포위된 원숭이 무리들이 그의 등을 밟고 강을 건너 구사일생으로 목숨을 구하게 해주고 있다. 아래쪽은 척추가 부러진 위대한 원숭이 왕 마하카피가 죽기 전에 베나라스 국왕에게 설법을 하고 있다.

의 기법으로 부처의 무형(無形)의 형상을 표현하기 시작했는데, 대개 보리수·법륜(法輪)·대좌(臺座)·산개(傘蓋)·발자국 등의 상징 부호로써 부처의 존재를 암시했다. 바르후트의 불전고사 부조인 〈삼십삼천(三十三天)으로부터의 강생(降生)(Descent from the Trayatrimsa)〉은 상징 기법으로 부처를 표현한 최초의 시도 중 하나이다. 전설에 따르면 석가모니가 성불한 뒤 곧 삼십삼천으로 날아 올라가, 일찍이 세상을 떠난 어머니 마야부인을 위하여 설법한 다음, 금·은·유리의 세 종류로 된 3중의 보계(寶階 : 보물로 만든 계단이나 사다리-옮긴이)를 따라 강생했다고 한다. 이 사각형 부조의 중앙에는 3중의 계단이 똑바로 세워져 있는데, 맨 꼭대기와 맨 아랫부분의 계단 위에는, 족심(足心 : 발바닥의 움푹 들어간 부분-옮긴이)에 법륜이 있는 발자국이 각각 한 개씩 새겨져 있다. 이 두 개의 발자국은 바로 부처 본인이 삼십삼천으로부터 계단을 한 층 한 층 내려오는 것을 상징하고 있다. 부조의 오른쪽에 있는 한 그루의 보리수와 하나의 화환이 걸려 있는 산개와 생화를 가득 뿌려 놓은 대좌도 또한 부처가 존재한다는 징표이다. 보리수·산개·대좌를 에워싸고 있는 신도들이 합장을 한 채 경건하게 서 있는 모습은, 부처의 설법을 겸허하게 듣고 있는 듯하다.

바르후트 불전고사 부조의 걸작인 〈기원(祇園) 보시(布施)(Presentation of Jetavana Park)〉·〈나가라자(뱀왕) 엘라파트라의 예불(Nagaraja Elapatra Adoring

산개(傘蓋) : 탑의 꼭대기에 있는 우산 모양의 장식물, 혹은 햇빛을 가려 주는 일산(日傘), 혹은 불전(佛殿) 내에 불상이 있는 곳의 천장을 장식하는 일종의 닫집 등을 가리킨다.

〈기원 보시〉의 내용 : 수다타, 즉 아나타삔디까는 원래 코살라(Kosala)국의 수도인 스라바스티(Śrāvastī: 舍衛城) 출신의 부상(富商)으로, 갠지스 강
▸▸

삼십삼천으로부터의 강생
홍사석
높이 약 57cm
기원전 2세기
콜카타 인도박물관

계단의 위와 아래에 있는 두 개의 발자국으로써 부처가 하늘에서 내려오는 것을 상징하였다.

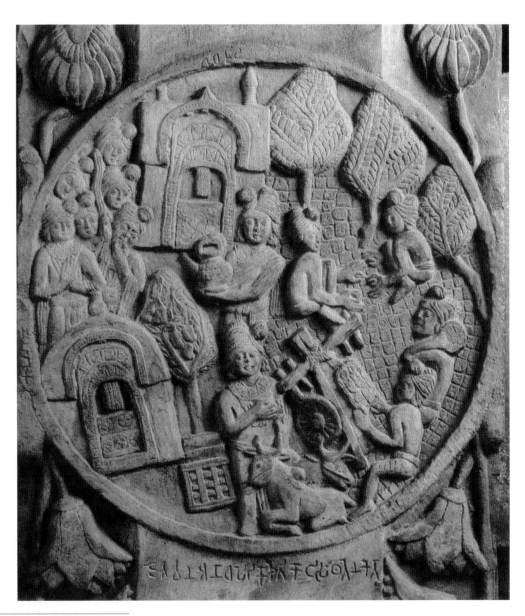

기원 보시

홍사석

직경 54cm

기원전 2세기

콜카타 인도박물관

중간에 있는 성수(聖樹)와 정사(精舍) 안의 대좌는 부처의 존재를 암시한다.

the Buddha)〉 등의 작품들은 모두 성수나 대좌 같은 상징 부호들로써 부처를 암시하였다. 〈기원 보시〉 부조 위에 새겨진 속어 명문은 다음과 같이 상세히 주(注)를 달아 밝히고 있다. "아나타핀디카(Anathapindika)가 많은 금화로 땅을 덮어 기원(祇園)을 구입하여 헌납했다." 부조의 오른쪽 절반 부분은 사위성(舍衛城)의 부상(富商)인

아나타핀디카가 기원을 구매하는 장면이다. 위쪽에 있는 세 그루의 단향목(檀香木)은 기원을 나타내고, 아래쪽에는 아나타핀디카가 엎드려 있는 두 마리 혹소의 우거(牛車) 옆에 서서 두 명의 남자 하인으로 하여금 수레 위에서 금화를 뿌리도록 하고 있으며, 나무 아래의 두 남자 하인은 땅 위에 쭈그리고 앉아 사각형의 금화를 이용하여 땅을 덮고 있다. 왼쪽 절반 부분은 아나타핀디카가 기원을 부처에게 기부하여 정사(精舍)를 짓는 장면을 묘사하고 있다. 중앙에 있는 아나타핀디카는 재산의 양도를 나타내 주는 하나의 물주전자를 받쳐 들고서, 울타리 속에 있는 한 그루의 성수(聖樹)—부처의 상징—에게 바치고 있다. 두 동(棟)의 첨두아치형 지붕을 하고 있는 정사의 문 안쪽에 생화를 가득 뿌려 놓은 대좌도 부처의 존재를 암시하고 있다. 〈나가라자 엘라파트라의 예불〉도 성수 아래에 있는 빈 대좌로써 부처를 상징하였다. 이러한 상징 부호와 상징 대상 사이에는 직접적이거나 간접적인 연관이 있는데, 일반적으로 모든 상징 부호들은 부처의 생애에서 하나의 큰 사건을 대신 나타내 준다. 동시에 이러한 상징 부호들은 또한 임의로 조합하여 배치되어, 어떤 하나의 특정한 고사 장면을 표현하는 데 기여한다. 이렇게 인물의 존재를 암시하지만 인물 자체를 드러내지 않는 상징성 조형 기법은, 반복하여 사용함으로써 그다지 이해하기 어렵지 않은 수수께끼식 묘사 기교인데, 무형(無形)의 형상, 허구의 실재(實在), 금기(禁忌) 속의 자유, 불표현(不表現)의 표현이라고 할 수 있다. 이는 인도 조각가들이 독자적으로 창조해 낸 절묘한 시각예술 언어이다. 상징주의 기법으로 부처를 표현하는 것은, 인도 초기의 불교 조각이 공통적으로 따랐던 관례이자 법식이었는데, 산치 대탑의 불전고사 부조 속에서 이러한 상징 기법은 한층 더 완전해졌다.

바르후트 부조는 또한 고대 인도 사회의 건축의 형상과 구조·용

을 오르내리며 무역에 종사하였다. 어느 날 그는 마가다(Magadha)국에 있는 친척집에 갔다가, 말로만 듣던 석가모니가 왔다는 말을 듣고 감격하여, 그가 있는 시타 숲(Sitava : 寒林)으로 찾아가 설법을 듣고는 곧바로 재가(在家) 신도가 될 것을 맹세하였다. 그리고는 석가모니에게 자신의 고향인 스라바스티에 와서 설법해 줄 것을 청한 뒤, 자신이 석가모니의 거처를 마련하기로 마음먹었다. 그가 스라바스티로 돌아와 석가모니의 거처를 물색하던 중 코살라국의 태자인 기타(祇陀)가 소유하고 있던 숲이 석가모니가 거처하기에 가장 적당하다고 판단하여, 기타 태자에게 그 숲을 자신에게 팔도록 요청했다. 그러나 기타 태자는 숲 전체를 금화로 덮는다 해도 팔지 않겠다고 거절하였다. 마침내 기타 태자의 신하가 중재하여, 금화로 숲을 덮으면 그 부분만큼만 수다타에게 팔기로 약속하였다. 그리하여 수다타는 금화로 그 숲을 덮기 시작하였다. 그러나 그가 가진 전 재산을 털어도 숲 전체를 금화로 덮기에는 부족했다. 그런데 기타 태자는 수다타의 지극한 정성에 감복하여 숲 전체를 바쳤으며, 정사를 짓는 데 필요한 목재까지 내놓았다. 그리고 그는 사리불(舍利弗)의 조언을 들었으며, 자기의 모든 재산을 바친 뒤, 건물을 세우고 우물을 팠으며, 정원을 가꾸어, 석가모니에게 바쳤다. 이 정사의 본래 이름은 기수급고독원정사(祇樹給孤獨園精舍)인데, 그것은 기타 태자가 목재를 내놓고, 수다타가 의지할 곳 없는 이들에게 바쳤다는 의미이다.

〈나가라자 엘라파트라의 예불〉: 나가(Naga)는 인도 신화에 나오는 사신(蛇神) 혹은 용신(龍神)이며, 나가라자(Nagaraja)는 이들 사신들 중 가장 유력한 존재 즉 뱀의 왕을 가리킨다. 엘라파트라(Elapatra)의 한역(漢譯)은 '伊羅鉢(이라발)'이다.

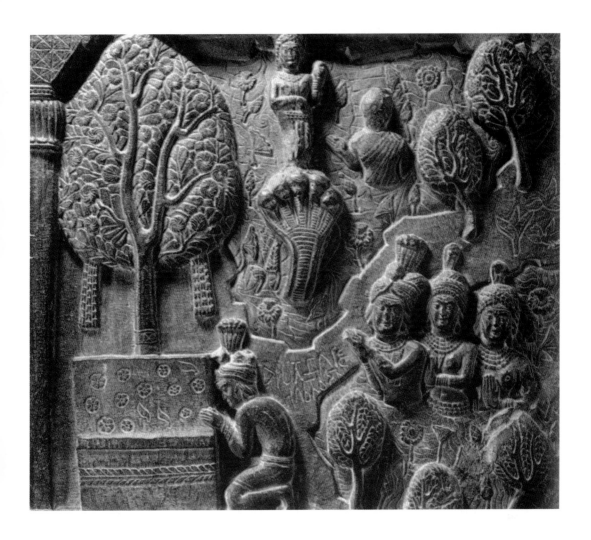

나가라자(뱀왕) 엘라파트라의 예불

홍사석

높이 약 57cm

기원전 2세기

콜카타 인도박물관

다섯 개의 코브라 대가리가 달린 나가라자 엘라파트라가 연지(蓮池) 속에서 떠올라, 사람의 형태로 변한 뒤, 부처(성수와 대좌로써 상징했음)를 향하여 무릎을 꿇고 엎드려 절하고 있다.

구(用具)의 형태·복식(服飾)과 발형(髮形 : 머리 스타일-옮긴이) 등 일련의 흥미로운 세속 생활 장면도 제공해 주고 있다. 예를 들면 바르후트의 저명한 원형 부조인 〈마야부인의 태몽(Dream of Queen Maya)〉은, 부처가 코끼리로 변하여 입태(入胎 : 뱃속에 들어감-옮긴이)한 고사를 표현하였다. 전설에 따르면, 카필라바스투(Kapilavastu)국의 국왕인 슈도다나[Suddhodana : 정반왕(淨飯王)]의 왕후인 마야부인이, 꿈에서 한 마리의 흰 코끼리가 그녀의 오른쪽 옆구리를 통해 태내로 들어오는 것을 보고 나서, 싯다르타 태자를 임신하여 낳았는데, 그

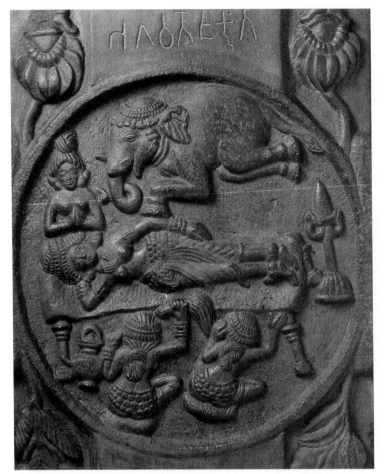

마야부인의 태몽

홍사석

직경 54cm

기원전 2세기

콜카타 인도박물관

아나타핀디카(Anathapindika) : 원래 이름은 수다타(Sudatta)이다. 아나타핀 디카는 팔리어이며, 산스크리트어로 는 anāthapiṇḍada이고, 한역(漢譯)은 '給孤獨(급고독)'이다.

사위성(舍衛城) : 산스크리트어 '스라 바티(Sravasti)'의 한역(漢譯)으로, 인도 북부에 있는 불교 유적이다. 기원전 6~기원전 5세기까지의 코살라국의 수 도였으며, 이 성의 밖에 기원정사(祇園 精舍)가 있었다.

마야부인의 태몽 : '탁태영몽(托胎靈 夢)'이라고 번역하기도 한다.

가 바로 미래의 부처라고 한다. 부조의 중간에 마야부인이 침대 위에 가로누워 있으며, 그녀의 머리는 오른쪽 팔을 베고서 왼쪽 옆구리를 드러낸 채 잠을 자는 모습인데, 마치 평온하고 아름다운 꿈속에 빠져 있는 듯하다. 침대의 밑동에 특이하게 생긴 하나의 등잔이 나타내 주는 것은 지금이 밤이라는 것이다. 부조 위쪽에는 대가리를 진주와 보석들로 장식한 코끼리 한 마리가 공중에서 내려와 코를 말고 다리를 구부려 마야부인을 향해 가고 있다. 부조 아래쪽에 뒷모습을 보이고 있는 두 명의 시녀들은 둥근 방석 위에 앉아 있는데, 한 시녀는 불진(拂塵)을 휘두르며 모기와 파리를 쫓고 있으며, 다

른 시녀는 기적을 발견하고는 팔을 들어 놀랍고 의아해 하는 모습을 취하고 있는 듯하다. 침대의 머리맡에도 또한 한 시녀가 합장을 하고서 예배를 드리고 있으며, 침대 아래에는 물주전자 하나가 놓여 있다. 이 부조에서 만약 흰 코끼리가 강생(降生)하여 잉태하는 신화의 색채를 제거한다면, 바로 숭가 시대 궁정 생활의 실제 모습과 똑같다.

바르후트의 약샤와 약시 조상(彫像)

바르후트 스투파의 탑문과 울타리가 서로 이어지는 모기둥[隅柱, 기둥의 높이는 약 2.15미터]의 표면에는, 실제 사람과 같은 크기의 고부조(高浮彫) 수호신 입상(立像)을 새겨 놓았는데, 대부분이 인도 민간 신앙의 생식(生殖) 정령(精靈)인 약샤와 약시이다. 이러한 생식 정령들은 탑문의 기둥 위에 안치되어 있는데, 이는 불교의 성지(聖地)를 수호하고, 참배객들이 많아지도록 하며, 또한 탑문과 울타리에 들어가 성스러운 상에 참배하는 선남선녀들에게 복을 내려 주기 위해서이다. 기원전 2세기에 만들어진 이 홍사석 조상의 조형은 전형적인 인도 고풍식 풍격에 속하여, 정면 형태를 강조하였으며, 얼굴 모습이 유형화(類型化)되어 있고, 살구씨 모양의 큰 눈을 동그랗게 뜨고 있다. 또 표정은 딱딱하고, 원통형의 몸매는 꼿꼿이 서 있으며, 움직이는 자세가 부족한데, 비록 목조(木彫)처럼 질박하고 간소하지만, 인도의 고풍식 풍격은 의외로 질박한 가운데 자질구레하고 화려한 장식을 혼합하였다. "인도 사람은 번잡한 것을 좋아하는데[天竺好繁]", 옛날부터 역시 그러했으니, 번잡하고 자질구레한 장식을 좋아하는 것은 인도 본토의 문화 전통에서 비롯되었다. 이러한 심미의식(審美意識)의 심층에는 어쩌면 원시 생식 숭배의 번식 관념이 숨어

天竺好繁 : 『송고승전(宋高僧傳)』「함광전(含光傳)에 나오는 "秦人好略, 天竺好繁[중국 사람은 간략한 것을 좋아하고, 인도 사람은 번잡한 것을 좋아한다]"라는 말에서 인용한 구절이다.

있는지도 모른다. 바르후트의 약샤와 약시는 모두 각종 화려한 장식
품들을 착용하고 있다. 약샤 조상은 대개 크샤트리아 왕족의 옷차
림을 하고 있는데, 하나의 둥그런 두건을 착용하였으며, 정면을 향
해 직립(直立)한 채, 가슴에 합장을 하고 있다. 그리고 약시 조상은
일반적으로 귀부인 치장을 하고 있는데, 온몸에 진주나 보석이 휘
황찬란하게 빛나는 장식물을 착용했으며, 반나(半裸)의 자태는 아
름답고 풍만하다. 조상의 발밑에는 일반적으로 자연의 번식 능력을
대표하는 새끼 코끼리·괴수(怪獸)나 난쟁이를 밟고 있다. 일부 조상
의 모기둥에는 약샤나 약시의 신분을 나타내 주는 명문(銘文)을 새
겨 놓기도 했다. 바르후트 스투파 모기둥의 표면에
새겨져 있는 고부조인 〈약샤 입상(Standing Yaksha)〉은
높이가 약 1.60미터이고, 현재 콜카타 인도박물관에
소장되어 있는데, 이는 전형적인 인도 고풍식 조상이
다. 조상의 조형은 질박하고 치졸하여, 마치 민간에
서 만든 목조(木彫)와 비슷하다. 체구는 편평하고, 원
통형을 나타내며, 사지(四肢)는 전환이 어색하고, 모
서리(능선형 모서리와 뾰족한 모서리─옮긴이)가 보인다.
얼굴 표정은 딱딱하며, 살구씨 모양의 큰 눈을 완전
히 뜨고 있다. 두건의 무늬는 정교하고 세밀하며, 위
쪽에 하나의 둥근 공(이러한 둥근 공이 달린 두건은 바르
후트 조각의 모든 남성 인물에게 통용된다)을 말아 놓았
다. 귀걸이·목걸이·팔찌와 요대(腰帶)도 역시 매우 섬
세하게 새겨 놓았다. 허리에 두른 천의 늘어진 구김
살은 연속 문양으로 이루어져 있다. 조각가는 투시법
의 축소 처리 방법을 알지 못하여, 부득이 약샤가 가
슴 앞에 합장한 두 손을 부자연스럽게 억지로 내리

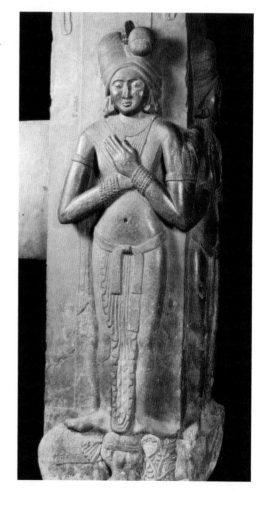

약샤 입상
홍사석
높이 약 1.60m
기원전 2세기
콜카타 인도박물관

눌러 한쪽으로 비스듬하게 했고, 두 다리도 양 옆을 향해 벌어져 있다. 약샤는 자연의 번식 능력을 대표하는 한 마리의 새끼 코끼리의 등 위에 서 있는데, 이는 그가 생식 숭배에서 토지의 정령이라는 것을 말해 준다. 같은 박물관에 소장되어 있는 바르후트 스투파의 북문(北門) 모기둥에 새겨져 있는 부조인 〈쿠베라 약샤(Kubera Yaksha)〉도 바르후트 약샤 조상의 견본이라 할 수 있다. 쿠베라는 약샤의 통솔자이자 재부(財富)를 관장하는 북방의 수호신으로, 로카파라스(Lokapalas : '세상의 수호자'라는 의미—옮긴이), 즉 '사호세(四護世)' 혹은 '사천왕(四天王)'의 하나에 포함된다. 또한 바이슈라바나(Vaishravana), 즉 '비사문천(毘沙門天)' 혹은 '다문천왕(多聞天王)'이라고도 부른다. 이 쿠베라 약샤 조상은 뚜렷이 고풍식 조형에 속하는데, 정면을 향해 직립한 원통형 체구는 경직된 자세를 유지하고 있으며, 토지의 번식 능력을 대표하는 한 난쟁이의 등 위에 서 있다. 이와 같은 문을 지키는 약샤나 천왕은 바로 인도 고대의 문신(門神)들이다.

바르후트 북문의 모기둥에, 〈쿠베라 약샤〉와 인접한 측면 위에 조각되어 있는 〈찬드라 약시(Chandra Yakshi)〉는 바로 바르후트 약시 조상의 본보기적인 작품이다. 그 약시는 비록 정면 직립의 자세이고, 표정이 판에 박은 듯이 딱딱하며, 살구씨 모양의 큰 눈을 동그랗게 뜨고 있지만, 팔과 다리는 이미 어색하나마 동태(動態)를 나타내고 있다. 약시는 피곤한 듯이, 무성한 꽃이 활짝 핀 한 그루의 과일나무에 기대고 있는데, 상체는 발가벗었으며, 유방은 풍만하고, 오른팔은 들어 올려 손으로 나뭇가지를 꽉 쥐고 있다. 왼팔과 오른쪽 다리로는 나무줄기를 껴안고 있으며, 왼손은 자기의 음부에서 생화 한 송이를 끄집어내고 있고, 발밑에는 양 대가리에 물고기 꼬리를 한 초기 형태의 마카라(Makara : 마카라는 강물의 번식 능력을 대표하는 괴수로, 대체로 모습이 악어를 닮았다)를 밟고 있는데, 이는 그녀가

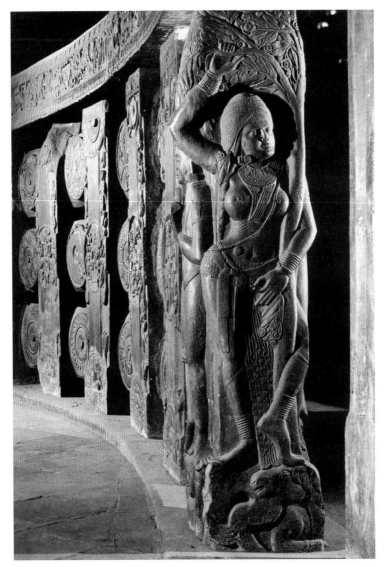

찬드라 약시

홍사석

기둥의 높이 약 2.15m

기원전 2세기

콜카타 인도박물관

꽃나무의 정령이자 생식의 여신이라는 것을 나타내 준다. 그녀의 두
건 도안은 정교하고 아름다우며, 기나긴 머리 위에는 한 송이의 생
화를 꽂고 있다. 귀걸이·여러 겹으로 된 목걸이·요대·팔찌와 발찌
등 진주보석류의 장식물들 외에도, 이마와 볼 위에는 또한 길상(吉
祥) 문양으로 단장하였다. 바르후트 약시 조상의 본보기적인 작품
으로는 또한 〈순다르사나 약시(Sundarsana Yakshi)〉와 〈출라코카 약시

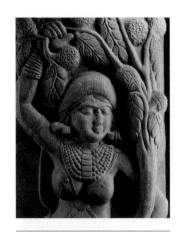

출라코카 약시(일부분)
홍사석
기원전 2세기
콜카타 인도박물관

(Chulakoka Yakshi)〉 등이 있다. 이러한 약시 조상들은 모두 고풍식 조형에 속하지만, 진주보석류 장식물들은 약샤 조상에 비해 더욱 자질구레하고 번잡하며, 몸자세의 동태도 약샤 조상에 비해 약간 부드럽다. 〈출라코카 약시〉는 출라코카의 수신(樹神 : 나무의 신―옮긴이)으로, 오른팔은 구부리고 있고, 오른손으로는 과일이 가득 열린 나뭇가지를 쥐고 있다. 또 왼팔과 왼쪽 다리는 나무줄기를 껴안고 있으며(전설에 따르면, 아름다운 나무의 신이 과일나무를 손과 팔을 이용하여 껴안거나 다리를 이용하여 한 번 접촉하면, 과일나무에 꽃이 피고 열매가 열린다고 한다), 두 다리는, 코로 나무줄기를 감고 있는, 자연의 번식 능력을 대표하는 한 마리의 새끼 코끼리 위에 밟고 서 있다. 그녀는 온몸에 온갖 진주보석류 장식물들을 착용하고 있어, 반나의 여성 육체의 풍만함과 아름다움을 한층 더 돋보이게 해준다. 구부린 팔다리와 구부러진 나뭇가지가 서로 어우러져 아름다운 운치를 더해 주고 있으며, 얼굴 부위도 더 이상 순수한 정면 모습이 아니라 약간 측면 모습으로, 한쪽을 향하고 있다. 이러한 동태의 표현은 이미 고풍식 조형의 관행을 뛰어넘었는데, 동태가 이러한 민간 신앙의 생식 여신의 생명 활력을 더욱 적절하게 표현해 주었기 때문에, 조형상에서 자세는 정면·직립·부동(不動)의 교착 상태를 타파할 필요가 있었다.

보드가야의 울타리 조각

보드가야(Bodh Gaya)는 보리가야(菩提伽耶)라고도 하며, 지금의 인도 비하르 주의 가야(Gaya) 시 남쪽 약 8킬로미터 지점에 있다. 석가모니가 이곳에 있는 한 그루의 보리수 밑에서 도를 깨치고 성불(成佛)하였기 때문에 불교 성지의 하나가 되었다고 전해진다. 전설에 따르면, 아소카 왕이 일찍이 보드가야의 보리수를 참배하고, 나무

밑에 회색 사석(砂石)으로 하나의 '금강보좌(金剛寶座 : Vajrasana)'를 건립했으며, 보좌 위에는 마우리아 시대의 종려나무와 거위 떼 부조 도안으로 장식했다고 한다. 기원전 1세기경의 슝가 시대 말기에 보드가야의 보리수 둘레에 사각형의 홍사석 울타리를 설치했다. 울타리의 기둥들 사이에는 세 개의 관석(貫石)을 끼워 넣어 연결했는데, 기둥과 관석들 위에는 모두 바르후트 울타리와 비슷한 원형이나 반원형 부조 장식 도안을 새겨 놓았으며, 갓돌 위에도 역시 연꽃 문양이나 늘어서 있는 동물들을 새겨 놓았다. 이 울타리의 일부분은 여전히 보드가야의 원래 위치에 남아 있으며, 일부 깨진 조각들은 현재 콜카타 인도박물관 등 여러 곳에 소장되어 있다.

보드가야의 울타리
홍사석
높이 약 2.40m
기원전 1세기

보드가야의 울타리 기둥에 새겨져 있는 본생고사와 불전고사 부조는, 제재(題材)가 바르후트와 비슷한데, 기법은 약간 개량되었다. 바르후트의 부조는 일반적으로 한 폭의 화면에 여러 장면들이 있는 연속성 구도와 조밀하고 빈틈없는 전충식 구도(95쪽 참조−옮긴이)를 채용했으며, 묘사가 어색하고 복잡하며 자질구레하다. 반면 보드가야의 부조는 한 폭의 그림에 하나의 장면이 있는 단순성 구도와 공백이 남아 있는 분방한 구도를 채용했으며, 묘사는 개괄적이고 간결하다. 바르후트 부조의 인물은 주로 선각(線刻)으로 묘사하여, 단조롭고 입체감이 부족하며, 동작의 표현이 비교적 어색하다. 반면 보드가야 부조의 인물은 조각할 때 약간 각도를 가했으

며, 어느 정도 둥그스름하게 볼록한 입체감을 지녔고, 동작의 표현
이 비교적 자연스럽다. 예를 들면 보드가야의 부조 작품들 중 바르
후트의 부조 작품(99쪽 그림 참조-옮긴이)과 이름이 같은 원형 부조
인 〈기원(祇園) 보시〉라는 작품은, 현재 보드가야박물관(Bodh Gaya
Museum)에 소장되어 있는데, 화면이 줄어들어 단지 금화로 기원을
구매하는 하나의 줄거리와 세 명의 인물만이 새겨져 있다. 즉 오른
쪽 가장자리의 한 남자는 한 광주리의 금화를 받쳐 들고 있고, 왼
쪽 가장자리의 두 남자는 금화를 땅에 깔고 있으며, 그 나머지의 줄
거리와 인물들은 모두 생략하였다. 인물의 조형도 정상적인 인체의
비례에 가깝고, 약간 둥그스름하게 볼록하며, 동작의 표현도 자연
스러운 것이, 바르후트 부조의 인물들처럼 키가 작고 통통하며 단

조롭고 어색하지 않다. 그러나 보드가야 부조의
기법이 약간 개량되기는 했지만, 바르후트 부조
처럼 민간 예술 특유의 치졸한 정취는 아직 감
퇴되지 않았다.

보드가야의 울타리 기둥에는 바르후트와 유
사한 약샤와 약시 조상들을 새겨 놓았지만, 그
러한 조상들은 바르후트의 번잡하고 자질구레
하며 경직되고 딱딱한 고풍식 조형에 비해, 분
명히 간결하고 자연스러우며 부드럽다. 이러한
조각 기법의 발전은 아마도 헬레니즘 예술의 영
향을 받았을 것이며, 이러한 영향은 또한 이미
인도 본토의 전통에 동화되었던 것 같다. 보드
가야의 고고박물관(Archaeological Museum, Bodh
Gaya)에 소장되어 있는 사석(砂石) 조각인 〈보드
가야 약시(Yakshi of Bodh Gaya)〉는, 대략 기원전 1
세기에 만들어졌으며, 높이는 1.06미터이다. 이
약시의 얼굴은 약간 위를 쳐다보고 있으며, 용
모의 윤곽선은 부드럽고 온화한 것이, 이미 바

보드가야 약시
사석
높이 1.06m
기원전 1세기
보드가야박물관

르후트 약시와 같이 딱딱하지 않다. 텁수룩하게 감아올린 긴 머리
는 정교하게 짠 모자 밑에 모아 묶어 놓았다. 귀걸이·목걸이·가슴
장식물·요대·팔찌·발찌 등 진주보석류 장식물들은 간결하고 개괄
적으로 묘사하였다. 발가벗은 상반신·유방과 허리 부분의 기복을
이룬 곡선은 자연스러우면서 미묘하고, 두 다리를 교차한 자세와
얇은 비단치마의 늘어진 구김살도 자연스럽고 우아하다. 그녀의 발
옆에는 사람의 얼굴을 닮은 호랑이 대가리를 하나 조각해 놓았다.
보드가야의 울타리 기둥에는 또한 베다(Veda)의 주신(主神)인 인드라

가 발로 신수(神獸)를 밟고 있는 조상과 태양신인 수리야(Surya)가 마차에 타고 있는 조상이 출현한다. 수리야의 마차 좌우에서 서로 마주보며 뛰어오르면서 나뉘어 내달리는 준마(駿馬)는, 아마도 페르시아나 헬레니즘 예술에서 힌트를 얻었을 것이다.

초기 안드라 왕조

중인도(中印度) 스투파의 전형인 산치 대탑

기원전 1세기에, 원래 마우리아 왕조에 굴복하여 지내던 남인도 부락의 안드라인(Andhras)들이 데칸(Deccan) 지역에서 들고 일어나 안드라 왕조(Andhra Dynasty, 대략 기원전 1세기~서기 3세기)를 건립했는데, 이를 또한 사타바하나 왕조(Stavahana Dynasty)라고도 부른다. 이 왕조의 초기 수도는 프라티슈타나[Pratishthana : 지금의 파이탄(Paithan)]에 있었으며, 서인도(西印度)의 마하라슈트라(Maharashtra)와 중인도 지역을 통치했는데, 역사에서는 이를 초기 안드라 왕조(Early Andhra Dynasty, 대략 기원전 1세기~서기 124년)라고 부른다. 마우리아 왕조 시대 이래로, 스투파는 이미 불교 예배의 중심이 되었다. 초기 안드라 왕조 시대에 인도 마디아프라데시 주의 산치 대탑(Great Stupa at Sanchi)은 인도 초기 불교 예술 발전의 최고 수준을 상징한다.

산치(Sanchi)는 지금의 인도 마디아프라데시 주의 주도(州都)인 보팔(Bhopal) 부근에 있으며, 고대 말와(Malwa) 동부의 유명한 도시인 비디샤[Vidisa : 지금의 빌사(Bhilsa)]에서 서남쪽으로 약 8킬로미터 떨어져 있다. 1819년에 영국군 상위(上尉) 에드워드 펠(Edward Fell)이 산치의 작은 산 위에서 세 곳의 스투파 유적을 발견했다. 1851년에 영국의 고고학자인 알렉산더 커닝엄이 이 세 곳의 스투파를 1, 2, 3호로 구분하였다. 산치 대탑이란 특별히 스투파 1호(Stupa No. 1)를 가리킨

다. 1912년에 존 마셜이 직접 주관하여 산치 유적을 발굴하고, 산치 대탑의 원래 모습을 성공적으로 복구하였다.

산치 대탑은 인도 초기 불교 스투파의 전형이며, 특히 중인도(中印度) 스투파의 형상과 구조를 대표한다. 대탑의 직경은 약 36.6미터, 높이는 약 16.5미터이다. 대탑 중심의 반구형(半球形) 복발(覆鉢, 즉 탑신)은 기원전 3세기의 마우리아 왕조 아소카 왕 시대에 처음 지어졌을 것으로 추측되는데, 크기는 현존하는 것의 단지 절반에 지나지 않았다. 기원전 2세기 중엽의 슝가 왕조 시대에, 이 지역의 부유한 상인으로부터 자금을 지원받은 한 승려 단체가 대탑을 확장하여 건립했는데, 작은 흙더미로 된 복발의 외부에 벽돌과 돌을 쌓아 올리고, 은백색과 황금색 모르타르를 발라 장식했으며, 복발의 꼭대기에는 하나의 네모난 평대(平臺)와 3층의 산개(傘蓋)를 증축했

산치 대탑

흙·벽돌·사석

기단의 직경은 약 36.6m, 복발의 높이는 약 16.5m

기원전 3세기 중엽~서기 1세기 초

산치 대탑은 인도에 현존하는 가장 오래되고 가장 완벽한 불탑이다.

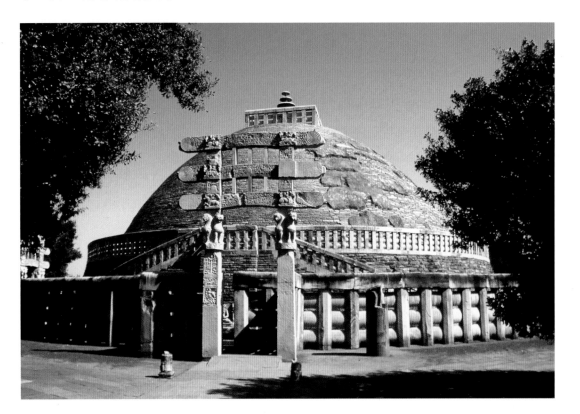

다. 그리고 바닥 부분에는 사석(砂石)으로 된 기단(基壇)과 이중의 계단을 쌓고, 우요(右繞) 용도(甬道)와 위아래 두 개의 울타리를 설치하였는데, 이로 인해 이것이 현재의 규모를 갖추게 되었다. 기원전 1세기 말기부터 서기 1세기 초엽에 걸친 초기 안드라 왕조 시대, 즉 대략 사타카르니 1세(Satakarni I, 대략 기원전 75~기원전 20년 재위)의 통치기간에는, 대탑의 아래층 울타리의 사방에 또한 잇달아 남·북·동·서 네 개의 사석으로 된 탑문(塔門)들을 건립했다. 산치 대탑은 흔히 우주 도식(cosmic diagram)으로 해석되곤 한다. 탑신인 복발을 가리키는 '안다(anda)'라는 산스크리트어의 원래 의미는 '알'인데, 이는 인도 신화 가운데 우주를 낳아 길렀다는 금알[金卵]을 상징한다. 평대와 산개는 고대의 울타리와 성수(聖樹)에서 변화 발전해 온 것이며, 산주(傘柱 : 산개를 지탱하고 있는 기둥 - 옮긴이)는 우주의 축을 상징하고, 3층으로 된 산개는 제천(諸天 : 52쪽 참조 - 옮긴이)을 대신 나타내고 있다. 산개 꼭대기[傘頂]의 바로 아래쪽에 매장되어 있는 사리에는 만법(萬法 : 삼라만상의 온갖 법도 - 옮긴이)을 변화시켜 실현해 내는 씨앗이 숨겨져 있다. 네 개의 탑문은 우주의 네 방위를 상징한다. 참배자들은 일반적으로 동문을 통해 성역에 들어가서, 오른쪽으로 용도를 따라 시계바늘 방향으로 탑을 돌며 순례한다. 전해지는 바에 따르면 이는 태양이 운행하는 궤도와 일치하며, 우주의 율동과 조화를 이루는데, 이를 따르면 속세로부터 벗어나 영계(靈界)에서 극락왕생할 수 있다고 한다. 그렇지만 원시불교 사상은 윤리학이나 심리학에 편중되어 있었으며, 브라만교 철학처럼 우주론에 편중되어 있지 않았다. 따라서 초기의 불교도들은 단지 스투파를 부처가 열반한 상징으로 삼아 예배했을 뿐이고, 우주 도식으로 스투파의 상징적 의의를 해석한 것은 분명히 후기 불교 철학의 관념에 속한다. 당연히 산치 대탑 안에는 이미 우주 도식에 따르는 상징적 의미의 맹아

우요(右繞) : 산스크리트어 프라닥시나(pradakshina)를 음역한 말이다. 승려나 신도들이 경을 읽으면서 걷거나 부처의 주위를 도는 것을 행도(行道)라 하는데, 우요는 행도하는 방법의 하나로서, 부처를 중심하여 오른쪽에서부터 시계바늘 방향으로 도는 것을 가리킨다.

용도(甬道) : 성곽이나 정원·큰 무덤 등에 만드는 통로로, 바닥에는 벽돌이나 돌을 깔고, 양 옆에는 담이나 난간이 설치되어 있는 것을 말한다.

를 내포하고 있었을 것인데, 그 가운데에서 우리는 희미하게나마 불교 윤리학이 브라만교의 우주론으로 변화해 가는, 종교 변혁이 태동하는 심장소리를 들을 수 있다.

풍부하고 화려한 산치 탑문의 조각

산치 대탑의 탑문 조각에는 인도 초기 불교 예술의 정수가 집중되어 있다. 모든 탑문들은 높이가 약 10미터 정도이고, 가운데가 약간 볼록한 세 개의 횡량(橫梁)과 두 개의 사각형 기둥으로 장부를 끼워 넣는 방식을 사용하여 짜 놓았다. 그리고 횡량과 기둥과 주두(柱頭) 위에는 정교하고 섬세하게 새긴 부조나 환조(丸彫)들을 가득 채워 놓아, 장식이 아름답고, 풍부하며 화려하다.

산치 대탑의 탑문 조각은 단지 마우리아 왕조 이래로 페르시아·헬레니즘 등 외래 예술의 영향을 받았을 뿐만 아니라, 슝가 시대 이래로 인도 본토의 민간 예술, 특히 상아(象牙) 조각의 공예 전통도 계승하였다. 산치 부근의 비디샤는 파탈리푸트라와 초기 안드라 왕조의 수도인 프라티슈타나 등지와 이어져 있는 교통의 요충지이자 상업의 중심지였다. 슝가 시대에 인도 서북부의 그리스인 국왕인 안티알키다스(Antialkidas)는 일찍이 그리스 사절인 헬리오도로스(Heliodoros)를, 비디샤 국왕인 바가브하드라(Bhagabhadra)의 궁정에 주재하면서 공무를 처리하도록 파견하였다. 헬리오도로스는 비디샤에서 멀지 않은 베슈나가르(Beshnagar)에 브라만교의 대신(大神)인 비슈누가 타고 다니는 금시조(金翅鳥) 가루다(Garuda)에게 제사 지내는 석주(石柱) 하나를 건립했다. 이것은 그리스인의 영향이 이미 인도의 깊숙한 지역에까지 침투했으며, 그리스인도 인도 본토의 문화를 받아들였음을 나타내 준다. 산치 대탑의 탑문 조각들 가운데, 페르시

아 아케메네스 왕조 조각의 날개 달린 사자·날개 달린 수소·사자 몸에 독수리 대가리를 한 괴수가, 인도 특유의 법륜을 등에 지고 있는 코끼리·약샤를 태우고 있는 준마·과일 나무를 껴안고 있는 약시와 혼합되어 함께 배치되어 있다. 또한 페르시아나 헬레니즘 조각의 종(鐘) 모양 기둥 장식·인동 문양·톱니 모양의 장식 띠는 인도에서 유행하던 연꽃과 덩굴풀 문양·야생 오리·마우리아 장식 도안들과 어지럽게 뒤섞여 있다. 각각의 탑문마다 두 기둥 위에서 횡량을 떠받치고 있는 주두는 넷이 한 조를 이룬 동물이나 인물 조상들로 이루어져 있다. 이와 같은 조합 형식은 마우리아 왕조의 아소카 왕 석주 주두 조각의 선례를 따랐지만, 또한 변화와 발전도 있었다. 최초로 만들어진 남문 위에 네 마리가 한 조를 이루어 등을 맞대고 있는 사자 주두는, 사르나트와 산치에 있는 아소카 왕 시대의 사자 주두를 모방하여 만든 작품이라는 것을 분명하고도 쉽게 알 수 있다. 약간 늦게 만들어진 북문 위에 네 마리가 한 조를 이루어 등을 맞대고 있는 코끼리 주두와, 뒤따라 만들어진 동문 위에 네 마리가 한 조를 이루어 대가리와 꼬리가 서로 이어져 있는 코끼리 주두, 그리고 가장 늦게 만들어진 서문 위에 네 명이 한 조를 이루어 등을 맞대고 팔을 든 채 둘러 서 있는 난쟁이 약샤 역사(力士) 주두는 모두 이러한 조합 형식의 변형체에 속한다. 동시에 비디샤는 예로부터 인도의 상아 조각으로 유명한 도시였는데, 이 도시에서 생산된 상아 조각은 멀리 중앙아시아와 로마에까지 팔려 나갔다. 산치 대탑의 탑문 조각은 초기 안드라 시대 비디샤의 부유한 상인들과 민간의 수많은 불교도들이 헌납한 것들로, 대부분은 비디샤에 거주하던 상아 조각 장인들의 손으로 만들어진 것들이다. 산치 대탑 남문의 첫 번째(순서는 맨 위부터임-옮긴이) 횡량의 뒷면에 있는 명문의 기록은 사타카르니 1세를 위하여 작업한 장인 조장(組長)인 아

산치 대탑의 남문
사석
대략 기원전 35년

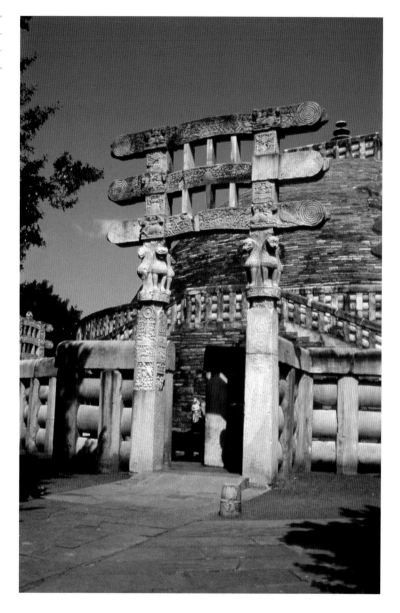

난다(Ananda)가 봉헌했다고 되어 있고, 남문 왼쪽 기둥 부조의 명문
은 이것이 비디샤에 거주하는 상아 조각 장인의 작품이라고 설명
하고 있다. 남문뿐만 아니라, 산치 대탑에 딸린 네 개의 탑문에 새
겨진 사석(砂石) 조각들의 총체적 시각 효과는 마치 확대한 상아 조
각 같기도 하다. 바르후트 조각처럼 조밀하고 빈틈없는 전충식 구도

는, 이러한 상아 조각 같은 시각 효과를 더욱 두드러지게 해주고 있다. 산치 대탑의 탑문 위에 새겨진 고부조나 환조는 기본적으로 좌우 대칭이며, 법륜·삼보표(三寶標 : triratna) 등 상징 부호들과 코끼리·사자·수소·준마·괴수·공작 등 동물들, 그리고 약샤·약시·사신(蛇神)·귀족 등 인물들을 포함하고 있다. 인물 조상들은 비록 고풍식 조형에 속하지만, 이미 바르후트 조상들처럼 그렇게 딱딱하고 어색하지는 않으며, 비교적 인체 동태의 자연스럽고 유연한 표현을 중시했다. 탑문의 횡량과 기둥의 표면에 새겨진 본생고사와 불전고사 부조들 속의 인물의 형상도 역시 고풍식 풍격에 속하지만, 이것들도 또한 바르후트 울타리의 부조들에 비해 더욱 정교하고 자연스러우며 입체감이 풍부하다. 탑문 위의 장식 부조들은 연꽃과 덩굴풀 도안이 주를 이루는데, 북문의 세 번째 횡량 밑 부분의 연꽃 장식띠는 더욱 정교하고 아름답다. 산치 대탑의 북문은 네 개의 탑문들 가운데 가장 완전하게 보존되어 있는 문이다. 탑문의 두 사각형 기둥 위에 끼워 놓은 세 개의 횡량에는 환조와 부조를 거의 가득 새겨 놓았다. 탑문의 꼭대기에는 환조로 된 법륜·수호신·삼보표와 날개 달린 사자가 있으며, 횡량의 사이에는 말을 타고 있거나 코끼리를 타고 있는 약샤와 나무 밑에 있는 약시를 환조로 새겨 놓았다. 세 번째 횡량을 떠받치고 있는 사각형 기둥의 주두 위에는 네 마리가 한 조를 이루어 등을 맞대고 있는 코끼리를 조각해 놓았으며, 주두와 횡량이 교차하는 모서리에도 또한 나무 밑에 있는 약시를 비교적 큰 환조로 새겨 놓았다. 사각형 기둥의 측면과 횡량의 앞뒤 양면에는 모두 본생고사와 불전고사 부조나 장식 문양이 있다. 첫 번째와 두 번째 횡량의 앞면 부조는 각각 스투파와 성수(聖樹)를 배열하여 과거칠불(過去七佛 : Manusi Buddhas)을 상징하였으며, 뒷면은 〈찻단타 본생(Chaddanta Jataka)〉과 〈항마성도(降魔成道 : Defeat of Mara

삼보표(三寶標 : triratna) : 삼보(三寶)란 불교가 성립하기 위해 반드시 필요한 세 가지 보배이자, 불교도의 세 가지 근본 귀의처인 불보(佛寶)·법보(法寶)·승보(僧寶)를 가리키며, 이 삼보를 상징하는 표시를 삼보표라 한다.

과거칠불(過去七佛) : 현세의 부처인 석가모니불(釋迦牟尼佛)과 이전 세상에서 나타났던 여섯 부처를 합쳐서 부르는 말이다. 과거 세상에 출현했던 여섯 부처는 비바시불(毘婆尸佛)·시기불(尸棄佛)·비사부불(毘舍浮佛)·구류손불(拘留孫佛)·구나함불(拘那含佛)·가섭불(迦葉佛)이다.

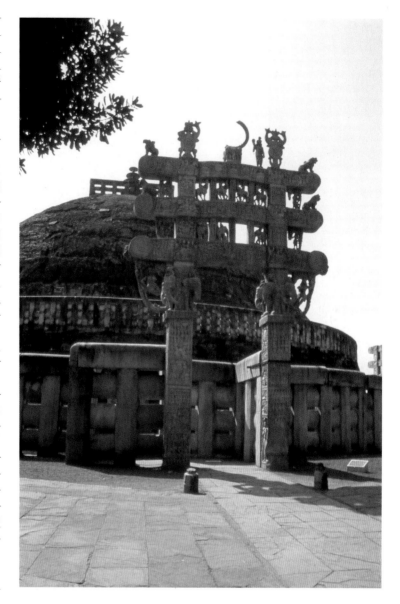

산치 대탑의 북문
사석
높이 약 10m
대략 기원전 1세기 말엽~서기 1세기 초엽

찻단타 본생(Chaddanta Jataka) : 부처는 전생에 500마리의 코끼리를 거느리는 찻단타라는 코끼리였던 적이 있는데, 이 코끼리는 상아가 여섯 개인 코끼리 왕이었다. 어느 날 그는 아름다운 연지(蓮池)가 있는 히말라야의 산속에서 다른 코끼리들과 평화롭게 살고 있었다. 그에게는 두 명의 아내가 있었는데, 첫 번째 부인을 더 사랑했다. 어느 날 그가 연지에서 예쁜 연꽃을 구하자, 첫 번째 부인에게 주었다. 이에 질투를 느낀 두 번째 부인은 코끼리 왕에게 복수하기로 결심하고, 스스로 목숨을 끊었다. 그 후 그는 인간 세상에서 다시 태어나 국왕의 왕비가 되었으며, 전생의 남편인 코끼리 왕을 살해하기로 마음먹는다. 그리하여 사냥꾼으로 하여금 코끼리 왕의 상아를 잘라 오도록 명했다. 사냥꾼은 코끼리 왕이 사는 산속으로 가서 기회를 엿보다가 독화살로 코끼리 왕을 쏘았다. 이를 보고 다른 코끼리들이 모여들자 코끼리 왕은 그 사냥꾼이 코끼리들에 의해 해를 입을까 봐 자신의 배 밑으로 들어와 숨도록 했다. 이에 감복한 사냥꾼이 죽어 가는 코끼리 왕에게 자초지종을 알리면서, 자신은 상아를 자를 수 없다고 했다. 그러자 코끼리 왕은 오히려 자신의 코로 상아를 잘라 사냥꾼에게 주었다. 찻단타는 상아가 여섯 개인 코끼리였으므로, 〈육아상(六牙象) 본생〉이라고도 한다.

항마성도(降魔成道) : 싯다르타가 성불(成佛)하기 전야에, 부처가 성불하지 못하도록 방해하는 마왕과 싸워 항복시키고 마침내 석가모니가 성불하였는데, 이를 가리킨다.

and Enlightenment of Buddha)〉가 새겨져 있다. 세 번째 횡량의 앞뒤 양면의 부조는 연속하여 〈베산타라 본생(Vessantara Jataka)〉을 묘사하고 있다. 산치 대탑의 동문은 비록 북문처럼 완전하게 보존되지는 못했지만, 동문의 조각은 네 개의 탑문들 중 오히려 가장 높은 명성을 지니고 있다. 첫 번째 횡량의 앞면과 뒷면의 긴 부조는 각각 스투파

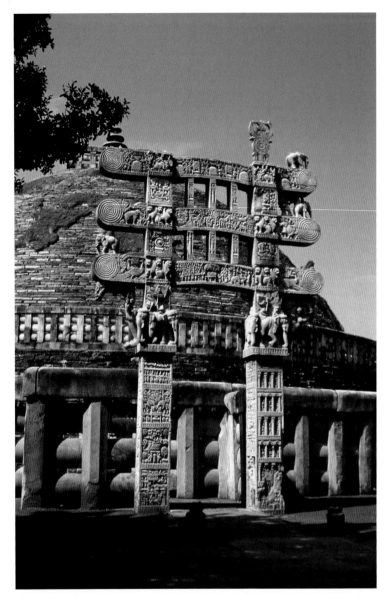

산치 대탑의 동문

사석

대략 기원전 1세기 말엽~서기 1세기 초엽

베산타라 본생(Vessantara Jataka) : 산스크리트어 'Vessantara'는 현장(玄奘)의 『대당서역기(大唐西域記)』에 '소달라(蘇達拏)' 태자로 되어 있다. '蘇達拏'는 인도어 Sudâna의 음역으로, '잘 베풀다[善施]' 혹은 '잘 주다[善與]'라는 뜻이며, 부처가 태자 직위에 있으면서 보살 수행을 할 때의 이름이다. 한역(漢譯)으로는 '수대나(須大拏)'·'수달라(須達拏)'·'수제리나(須提梨那)'·'소달라(蘇達那)' 등으로도 표기한다. 베산타라는 엽자국의 왕자로, 자애롭고 효성스러우며 총명했을 뿐만 아니라, 항상 다른 사람에게 베풀기를 좋아했다. 그 사람이 옷을 구하면 옷을 주고, 먹을 것을 구하면 먹을 것을 주어, 자신이 가진 것을 모두 베풀었다고 한다. 심지어 국보인 백신상(白神象 : 비를 내리게 할 수 있는 코끼리로, 나라의 보배였음)을 적국에 주었을 뿐 아니라, 두 아들도 브라만에게 바쳤고, 아내도 제석(帝釋)에게 바쳤다고 한다.

와 성수를 배열하여 과거칠불을 상징하고 있다. 두 번째 횡량의 앞면에 있는 〈유성출가(逾城出家 : Great Departure from Kapilavastu)〉는 아무도 타고 있지 않은 빈 말이나 발자국 등으로 싯다르타 태자의 출가를 암시하였다. 뒷면은 〈뭇짐승들의 보리수 예배〉이다. 세 번째 횡량 앞면의 긴 부조는 〈아소카 왕의 보리수 참배(Ashokas Visit to

유성출가(逾城出家) : 태자 싯다르타가 고행을 통해 성불하기 위해, 카필라바스투 성을 넘어 집을 나간 것을 말한다.

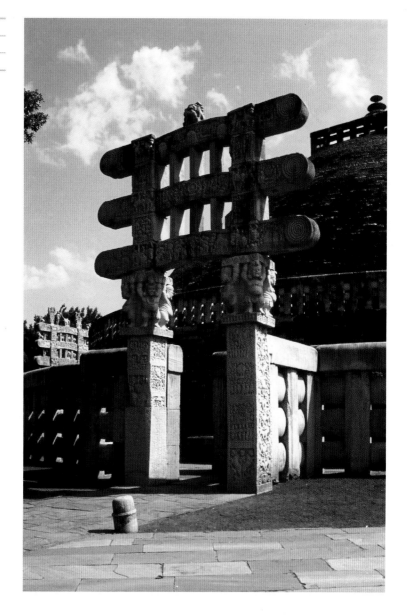

Bodhitree)〉이고, 뒷면은 〈코끼리의 스투파 참배〉이다. 탑문의 오른쪽 기둥 위에 네 마리가 한 조를 이루어 대가리와 꼬리가 이러져 있는 코끼리 주두 옆에는 산치에서 가장 아름다운 수신(樹神) 약시의 조상이 비스듬히 걸쳐져 있다.

　산치 스투파 2호(Stupa No. 2)의 건립 연대는 산치 대탑보다 이르

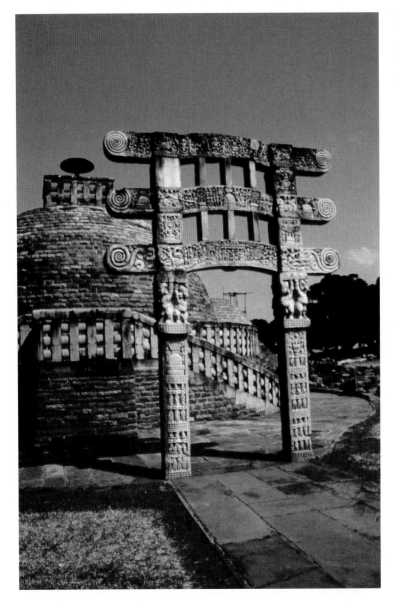

산치 스투파 3호
흙·벽돌·사석
기단의 직경 10m
대략 기원전 1세기

며, 탑문은 없고, 단지 울타리만 있다. 이 탑의 울타리 부조는 심지
어 바르후트 울타리 부조보다 일찍 만들어졌다. 슝가 시대 조각의
초기 실례로서, 부조 인물의 치졸하면서 예스럽고 소박한 조형은
순수한 고풍식 풍격에 속한다. 산치 스투파 3호(Stupa No. 3)는 산치
대탑보다 늦게 만들어졌으며, 단지 동쪽에 하나의 탑문만 있는데,

구조는 산치 대탑의 서문과 유사하다. 탑문의 부조에는 연꽃과 덩굴풀 장식 도안이 있으며, 또한 불전고사와 인드라 천국 등의 장면도 있는데, 풍부하고 화려한 시각 효과는 또한 마치 방대한 상아 조각을 보는 듯하다.

산치의 본생고사와 불전고사 부조

산치 대탑의 탑문에 새겨진 서사성(敍事性) 부조의 제재는 주로 본생고사와 불전고사인데, 바르후트 울타리 부조와 비교하면, 불전고사 부조의 수량이 많아졌다. 산치의 본생고사와 불전고사 부조는 일반적으로 탑문의 횡량 앞면과 뒷면 및 기둥의 사각형으로 된 구역이나 감판(嵌板 : 문양을 새겨 박아 놓은 판—옮긴이) 위에 새겨 놓았다. 모든 횡량의 양쪽 끝에는 모두 나선형 문양이 새겨져 있어, 횡량 위의 긴 부조는 마치 권축화(卷軸畵)가 펼쳐져 있는 듯한데, 이것은 바르후트의 원형 부조에 비해 더욱 연속적인 묘사에 적합하다. 모든 부조는 사석(砂石)에 조각한 것들이다.

산치 대탑의 본생고사와 불전고사 부조는 바르후트 부조와 마찬가지로, 왕왕 한 폭의 화면에 여러 장면들이 묘사된 연속성 구도와 조밀하고 빈틈없는 전충식 구도를 채용했다. 산치 부조의 구도를 보면 더욱 조밀하고 빈틈이 없어, 상아 조각의 정교함과 세밀함을 지니고 있다. 예를 들면, 남문의 두 번째 횡량 뒷면의 부조인 〈찻단타 본생〉을 보면, 왼쪽 가장자리에 한 무리의 야생 코끼리들이 연지(蓮池) 속에서 목욕을 하고 있는데, 그 중 여섯 개의 상아가 나 있는 한 마리의 코끼리의 위쪽에 산개(傘蓋)와 불진(拂塵)을 새겨 놓아, 코끼리 왕의 신분을 상징하였다. 그리고 오른쪽 가장자리에 상아가 여섯 개 달린 코끼리 왕은 다시 두 번 출현하는데, 한 번은 사

권축화(卷軸畵) : 동양화에서 가로 방향으로 길게 마는 두루마리 그림을 '권(卷)'이라 하고, 세로 방향으로 길쭉하게 펼쳐 거는 족자 그림을 '축(軸)'이라 하는데, 이를 합쳐 '권축화'라 한다.

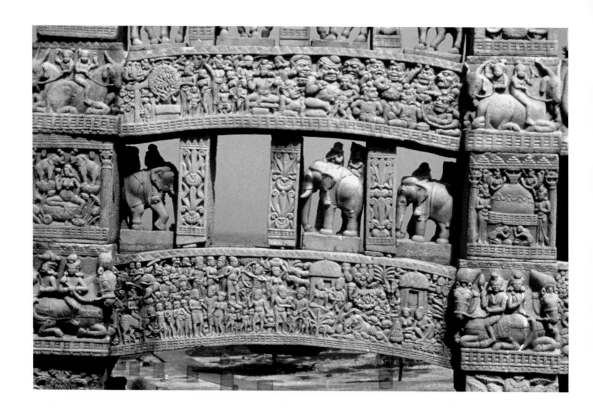

냥꾼이 잠복해 있는 지점을 향해 가고 있고, 다른 한 번은 바로 사
냥꾼이 활을 당길 때 구석진 곳에서 출현한다. 동일한 한 폭의 화
면에 연속하여 고사 줄거리를 표현하여, 야생 코끼리와 연지와 삼
림이 화면을 가득 채우고 있다. 북문의 세 번째 횡량의 앞뒤 양면
에 새긴 부조는 연속하여 〈베산타라 본생〉을 묘사하였다. 고사는
횡량의 앞면에서부터 시작하는데, 앞면의 내용은 다음과 같다. 즉
하나의 성첩(城堞 : 성 위에 있는 낮은 담으로, 여기에 숨어 총이나 활을 쏘
는 용도임-옮긴이)이 있는 성벽의 뒷면에 시비(Sibi)국의 태자인 베산
타라(Vessantara)가 한 마리의 코끼리를 타고 있는데, 이는 그가 구름
을 일으켜 비를 내리게 할 수 있는 시비국의 보배 코끼리를 가뭄의
재해를 당한 칼링가(Kalinga)국에게 희사한 것을 나타내 준다. 그리
고 성문 밖에 있는 한 대의 마차 위에는 태자와 그의 가족들이 타

아래쪽 세 번째 횡량의 부조는
〈베산타라 본생〉 고사의 후반부
이며, 위쪽 두 번째 횡량의 부조는
〈항마성도〉이다. 〈항마성도〉의 왼
쪽 가장자리에는 보리수 아래의 빈
대좌로써 부처를 상징하였다.

고 있는데, 이는 그가 나라의 보물을 잃어 버렸기 때문에 쫓겨나는 것을 나타내 준다. 앞쪽 장면에서 태자는 마차를 희사하고 있으며, 뒤쪽 장면에서 태자는 말을 희사하고 있다. 또 횡량 앞면의 볼록 튀어나온 왼쪽 끝에는 태자가 아내와 자식들을 데리고 걸어서 떠돌아다니는 장면이 새겨져 있다. 고사는 다시 횡량의 뒷면으로 넘어가는데, 뒷면에는 다음과 같은 내용들이 묘사되어 있다. 즉 중간에는 태자 일가가 추방지(追放地)인 바마카(Vamaka) 산기슭의 한 초가집에서 거주하고 있으며, 맨 오른쪽 가장자리는 이 가족들이 삼림에 도착한 다음 태자가 두 자녀를 브라만인 주자카(Jujaka)에게 희사하고 있고, 태자의 아내는 바로 삼림 속에서 한 광주리의 야생 과일을 채취하고 있는 장면이다. 태자는 또한 그의 아내를 브라만으로 변신한 샤크라[Shakra, 제석천(帝釋天)]에게 시주하자, 샤크라는 그의 강개함에 감동하여 그의 아내를 돌려주며, 아울러 그를 시비국에 돌려보내 부왕(父王)과 함께 살도록 하고, 주자카로부터 자녀들을 되찾게 해준다. 이와 같이 곡절이 복잡한 고사 줄거리는 횡량의 앞뒤 양면의 부조에 연속하여 질서정연하게 표현되어 있어, 사람들을 황홀한 경지로 끌어들인다. 특히 과일나무가 무성하고 야생 코끼리가 출몰하는 삼림의 경치는 〈찻단타 본생〉 부조와 마찬가지로, 고대 인도의 열대림이 우거진 생활의 색다른 정취로 충만해 있다.

산치 대탑의 불전고사 부조는 인도 초기 불교 조각의 관례를 따르고 있으며, 또한 부처 본인의 형상을 나타내는 것을 금기하여, 단지 보리수·법륜(法輪)·대좌(臺座)·산개(傘蓋)·발자국 등의 상징 부호들만을 이용하여 부처의 존재를 암시하고 있다. 산치의 부조가 부처를 표현한 상징주의 기법은 바르후트에 비해 더욱 체계적이고 완전해졌으며, 상징 부호도 더욱 풍부해졌고, 그 운용이 더욱 빈번해지고 광범위해졌다. 단지 부처 일생에서의 네 가지 큰 사건, 즉 탄

생·성도(成道)·설법·열반이 각각 서로 다른 상징 부호들로 대신 표현될 뿐만 아니라, 또한 여타 사건이나 기적들도 각종 상징 부호들로 나타냈다. 일반적으로 한 마리의 새끼 코끼리나 한 송이의 연꽃은 부처가 코끼리로 변하여 강생(降生)하고 입태(入胎)하는 것을 대신 나타내며, 두 마리의 새끼 코끼리가 연꽃 위에 앉아 있는 마야부인을 향해 물을 뿜는 것은 싯다르타 태자의 탄생을 암시한다. 또한 사람이 타지 않은 한 필의 말, 산개나 불진을 받쳐 들고 있는 것은 싯다르타 태자의 사문출유(四門出遊)나 유성출가(120쪽 참조-옮긴이)를 은유하며, 한 그루의 보리수와 하나의 빈 대좌가 있고, 그 주위에서 수많은 마귀들이 난무하는 것은 석가모니의 항마(降魔)를 말해 준다. 또 단지 한 그루의 보리수가 있고, 하나의 빈 대좌가 있는 것은 석가모니가 성도한 것을 실증해 주며, 중간에 하나의 법륜이 있고, 양 옆에 사슴 무리와 신도들이 있는 것은 부처가 사르나트(녹야원-옮긴이)에서 초전법륜(初轉法輪)하는 것을 상징하고, 단지 하나의 돌기둥이 법륜을 받치고 있는 것은 부처의 설법을 상징한다. 그리고 족심(足心)에 법륜 자국이 새겨져 있는 것은 부처의 행적을 나타내 주며, 하나의 스투파는 부처의 열반을 암시하고, 일곱 개의 스투파나 일곱 그루의 성수(聖樹)가 열 지어 늘어서 있는 것은 과거칠불(118쪽 참조-옮긴이)을 나타내 준다. 또 한 자루의 삼고차(三股叉 : 삼지창-옮긴이)는 불보(佛寶)·법보(法寶)·승보(僧寶)의 삼보(三寶)를 상징하는 등등 수없이 많다. 이러한 상징 부호들이 사실적인 형상들 사이에 섞여 있어, 허(虛)와 실(實)이 상생하고, 환상적이면서도 실제적인 초현실적 화면을 조성하고 있다. 이와 같이 초현실적인 상징주의 기법과 시공(時空)을 초월한 연속성 구도와 전충식 구도의 결합은 기묘한 심미적인 시각 환상을 만들어 내고 있다. 산치 대탑 북문의 두 번째 횡량의 뒷면에 새겨져 있는 부조인 〈항마성도〉는, 마

사문출유(四門出遊) : 싯다르타 태자가 왕궁의 동서남북 네 문을 통해 밖에 나아가, 세상의 여러 가지 생로병사의 고통을 목격한 경험을 가리키는 말로, 이 일은 그가 출가하여 성도하기로 결심하는 중요한 계기가 된다.

왕인 마라(Mara)가 중앙의 보좌(寶座) 위에 앉아 있고, 오른쪽 가장 자리는 이빨을 드러내고 발톱을 치켜세운 대가리가 큰 마군(魔軍)이며, 왼쪽 가장자리에는 보리수 아래의 빈 대좌로써 부처를 상징했다. 북문의 두 번째와 세 번째 횡량 사이에 세워져 있는 기둥 표면의 왼쪽 가장자리의 사각형 부조 구역에는 두 마리의 새끼 코끼리가 연꽃 위에 앉아 있는 마야부인을 향해 물을 뿜는 것으로써 부처의 탄생을 암시하였다. 그리고 오른쪽 가장자리의 부조 구역은 신도들이 한 스투파에 예배드리는 것으로써 부처의 열반을 대신 나타냈다. 동문의 두 번째 횡량 앞면의 부조인 〈유성출가〉는 상징 기법을 채용하여 불전고사를 표현한 본보기이다. 부조의 왼쪽 끝에는 카필라바스투국의 성채와 누각이 높이 솟아 있고, 마부 찬다카(Chandaka)는 타고 있는 사람이 보이지 않는 애마 칸타카(Kanthaka)를 끌고서 성문을 나서고 있는데, 천신(天神)은 사람이 타지 않은 빈 말 위쪽에서 산개와 불진을 받쳐 주고 있어, 싯다르타 태자가 말을 타고 성을 나가고 있다는 것을 암시해 준다. 사람이 타지 않은 이 빈 말은 앞뒤로 다섯 차례 출현하는데, 앞의 네 번은 모두 산개와 불진이 있다. 부조 오른쪽 끝은 삼림을 나타내 주는 나무 위에, 중심에 법륜을 새긴 한 쌍의 커다란 발자국이 있고, 발자국의 위쪽에는 역시 산개와 불진이 있으며, 마부가 발자국 앞에서 무릎을 꿇고 예배를 드리고 있어, 태자가 여기에서 말을 내려온다는 것을 은유

유성출가(逾城出家)
사석

산치 대탑 동문의 두 번째 횡량 앞면의 부조는, 사람이 타고 있지 않은 빈 말과 발자국으로써 싯다르타 태자가 말을 타고 성을 나가 삼림에 은거하는 것을 상징적으로 표현했다.

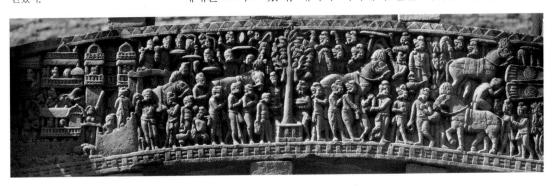

하였다. 부조의 오른쪽 아래 부분에 다섯 번째로 출현하는 말은 마부가 끌고 돌아가고 있으며, 위쪽에는 이미 산개와 불진이 없어졌는데, 이는 태자가 이미 삼림 속으로 자취를 감추었음을 나타내 준다. 중앙에 있는 성수(聖樹)인 잠부(Jambu)는 또한 태자가 출가를 결심했음을 상징해 준다. 동일한 한 폭의 부조 속에 반복하여 다섯 차례 출현하는 동일한 한 필의 빈 말(앞의 네 번은 위쪽에 모두 산개를 받치고 있어, 말을 타고 있는 싯다르타 태자를 암시해 준다)들은 서로 다른 배경 하에서 전후(前後) 고저(高低)의 위치 이동을 통해 싯다르타 태자가 성을 넘어 출가하여 삼림에 은거하는 과정을 표현했다. 이는 마치 만화영화와 마찬가지로 공간의 이동 속에서 시간의 추이와 줄거리의 전환을 나타내 주는 듯하다. 동문의 왼쪽 기둥 앞면에 새겨진 사각형 부조인 〈나이란자나(Nairanjana) 강의 도보 횡단〉은 한 덩어리의 길쭉한 돌이 물결 모양의 수면 위에 떠 있는 것으로써, 부처가 배를 타지 않고 걸어서 나이란자나 강을 건너는 기적을 암시하고 있다.

이 밖에 산치 대탑의 탑문 부조는 또한 고대 인도 사회를 성채부터 삼림에 이르기까지, 궁정부터 민간에 이르기까지의 각종 장

나이란자나 강의 도보 횡단
사석

산치 대탑 동문의 왼쪽 기둥의 앞면 부조는 수면 위에 떠 있는 길쭉한 돌로써 부처가 걸어서 나이란자나 강을 건너는 것을 나타냈는데, 오른쪽 아래 모퉁이에 있는 보리수와 대좌도 또한 부처의 상징이다.

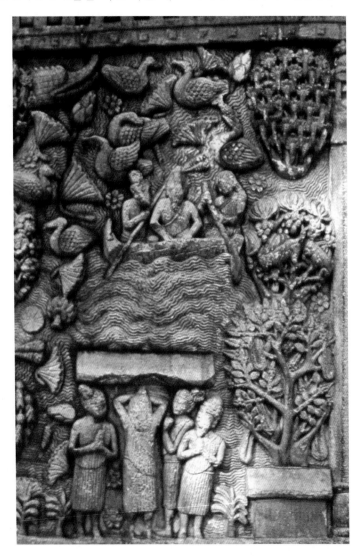

면들을 기록하고 있다. 동문의 세 번째 횡량 앞면에 새겨진 부조인 〈아소카 왕의 보리수 참배〉는 경건하고 정성스러운 아소카 왕이 악대가 반주하는 가운데 궁녀들에 둘러싸인 채, 엎드려 있는 코끼리의 등 위에서 막 몸을 일으켜 내려와 보리수에 예배하는 장엄한 장면을 묘사하고 있는데, 이는 단지 예술적인 매력을 지니고 있을 뿐만 아니라, 진귀한 역사 문헌적 가치도 지니고 있는 것이다.

산치의 약시 조상과 삼굴식(三屈式)의 창시(創始)

산치 대탑 탑문의 약시 조상은 인도 본토의 디다르간지와 바르후트의 약시 조상에 비해 더욱 자연스럽고 유연할 뿐 아니라, 그리스 조각의 여성 조상들과도 아름다움을 견줄 만하다.

원래 산치 대탑의 북문에 속했던 하나의 사석 환조인 〈산치 약시(Sanchi Yakshi)〉는 대략 기원전 1세기에 만들어졌는데, 단지 몸통만 남아 있으며, 높이는 72센티미터로, 현재 보스턴 미술관(Museum of Fine Arts, Boston)에 소장되어 있다. 이는 산치 약시 조상의 본보기적인 작품 중 하나이다. 미국의 학자인 벤자민 롤런드(Benjamin Rowland)는 일찍이 그의 명저인 *Art in East and West*에서 이 산치 약시 조상과 그리스의 대리석 조상인 〈키레네의 아프로디테(Aphrodite of Cyrene)〉 간의 차이점과 공통점을 비교하였다. 서로 유사한 점은, 이들 두 나체 여성의 석조상이 모두 생식 숭배의 우상(偶像)에 속한다는 것이다. 아프로디테는 그리스의 사랑과 미(美)의 여신으로, 애정·결혼·출산을 관장하고, 약시는 인도의 수신(樹神)이자 생식의 정령으로, 식물의 풍요와 다산(多産)을 주재할 뿐만 아니라, 인류의 생식과 번성도 관장한다. 이 때문에 조상학(彫像學)적으로는 모두 그들이 여성의 성적 매력과 감각적인 자극성을 지닐 것을 요구하였다

나이란자나(Nairanjana) 강 : 갠지스 강의 지류로, 벵골 지방에서 발원하여 보드가야를 거쳐, 파탈리푸트라 부근에서 갠지스 강 본류와 합류한다. 한역(漢譯)은 이련선하(尼連禪河)로 표기한다.

산치 약시(토르소)
사석
높이 72cm
대략 기원전 1세기
산치에서 출토
보스턴미술관

는 점이다. 서로 다른 점은, 이들 두 조상은 확연히 상반되는 조형
기법을 채용하여 유사한 관념을 표현했다는 점이다. 즉 키레네의 아
프로디테 대리석 조각은 이상화(理想化)된 사실적 기법을 채용했으
며, 인체 해부학적으로 정확하고, 대리석 표면을 한층 더 윤이 나게
함으로써 핍진하게 피부의 매끄럽고 보드라운 여성의 인체를 모방
하여, 하나의 구체적인 여인 형상을 표현해 냈다. 그리하여 여성 인

체의 질감과 우아함과 완전무결함을 힘써 추구하였다. 그런데 산치의 약시 사석 조상은 상징성 있는 추상이나 혹은 비사실적 기법을 채용하여, 여성의 성적 특징과 육감적 매력을 과장했다. 그리하여 모양이 마치 '금관(金罐 : 쇠로 만든 단지-옮긴이)'처럼 생긴 구형(球形)을 허공에 드리운 유방과 넓고 살집이 좋은 엉덩이와 굵고 튼튼한 허벅지를 강조했으며, 심지어 적나라하게 음부(陰部)까지 새겨 넣어, 일종의 추상적인 여성의 모델을 표현해 냄으로써, 보편적인 여성의 생식 능력의 속성을 드러내 보이는 데 주의를 기울였다. 때로는 비사실적인 조형이 사실적인 조형에 비해 대상의 본질을 더 잘 나타내 주기도 한다. 산치의 약시 조상은 표면적인 사실의 핍진함에는 관심을 두지 않았으며, 석재를 어떻게 하면 마술을 부리듯이 근육으로 변화시킬 것인가에는 관심을 두지 않았다. 그것보다는 내재적인 생명 에너지를 중시하고, 적절한 추상적 조형 언어로써 여성 육체의 부드럽고 윤택하며 성숙되고 풍만함을 표현하는 것을 중시하여, 암석 조각의 풍만하고 팽창한 근육으로 여성의 생식 능력이 왕성함을 암시했다. 이와 같은 비사실적인 상징이라든가 추상화(抽象化)의 구상(具象)은 바로 인도 조형 예술의 오묘함이 담겨 있는 곳이다. 이 산치 약시 조상의 가슴·배·골반은 미묘하게 솟아오른 볼록면이 서로 잇닿아 있고, 한 가닥 구슬꿰미 요대는 배 부위의 살 주름을 볼록하게 훤히 드러내 주고 있는데, 비록 조형이 〈키레네의 아프로디테〉처럼 사실적으로 핍진하거나 우아하고 완전무결하지는 않지만, 마치 더욱 격동적이고 따스하며, 성감(性感)이 강렬한 듯하다. 바로 벤자민 롤런드가 다음과 같이 말한 바와 같다. "요컨대 이 두 조상들은 모두 숭배자들로 하여금 에로틱한 향락과 생식 능력을 연상시키는 데에 목적을 두고 있는데, 둘 사이의 근본적인 차이는, 그리스의 조상은 대리석으로 실제의 인체를 핍진하고 사실적으로 모

방함으로써 그러한 목적을 탐구하여 도달하는 데에 목적이 있으며, 약시 조상은 기본적으로 추상적 수단을 통하여 똑같은 조상학적 효과를 발휘하는 데에 목적이 있다는 것이다. 그리고 이러한 수단은 둘 다 똑같이 완전하게 형상화해 낼 수 있는 가능성을 지니고 있으며 유효하다."(Benjamin Rowland, *Art in East and West*, Boston, 20쪽, 1954년 초판, 1968년 제3쇄판)

현존하는 산치 대탑의 동문에 사석(砂石)으로 환조(丸彫)해 놓은 보아지(甫兒只) 조각상인 〈산치 약시(Sanchi Yakshi)〉는, 대략 기원전 1세기 말엽이나 서기 1세기 초엽에 만들어졌으며, 산치 혹은 더 나아가 전체 인도의 조각들 중에서 가장 아름다운 여성 조상의 하나로 공인되고 있다. 이 유명한 〈산치 약시〉라는 보아지 조각상은, 산치 대탑의 동문 오른쪽 기둥과 세 번째 횡량의 오른쪽 끝부분이 이루어 내는 모서리에 비스듬히 걸쳐져 있다. 이 보아지 조각상이 하는 작용, 즉 구조를 공고히 하고 장식을 강화하는 역할은, 그리스 신전의 여성상 기둥(caryatid)과 유사하다. 그러나 그리스의 단정한 얼굴에 치마를 늘어뜨린 채 반듯하게 서 있는 소녀 형상의 여인상 기둥은 또한 단지 건물을 떠받치고 있는 사람 모양의 돌기둥으로, 반듯하게 선 채 움직임이 없으며, 차분하면서 진지하고, 전체 건축의 구조 안에 고정되어 있을 뿐이다. 그러나 산치의 약시 보아지 조각상은 반대로 전체 건축 구조의 바깥에 비스듬하게 걸쳐져 있으며, 몸의 휘어짐과 사지의 움직이는 자세가 건축 구조와 배합되어 조화를 이루고 있다. 또한 두 팔은 망고나무 가지를 붙잡고 있으며, 몸을 훌쩍 솟구쳐 바깥쪽으로 기울이고 있어, 마치 하늘 높이 솟아올라 떠 있는 것 같고, 그리스의 여성상 기둥에 비해 더욱 흔들거리는 다양한 자태를 보여주어, 생기발랄하고 사랑스럽다. 그는 망고나무의 정령이자 생식력(生殖力)의 화신(化身)으로, 두 팔은 위아래로 자유스

보아지(甫兒只) 조각상 : 원문에는 '托架像'이라고 되어 있는 것을 '보아지(甫兒只) 조각상'이라고 번역했다. '탁가(托架)'는 우리나라 전통 건축 용어 중 '보아지'·'양봉(樑奉)' 혹은 '까치발'에 해당한다. 즉 수직의 기둥과 수평의 들보가 만나는 부분을 견고하게 해주기 위해 첨자처럼 끼워 넣는 부재를 가리킨다. '托架像'은 이것을 조상으로 새겨 놓은 것을 가리킨다. 마땅한 용어를 찾지 못해 '보아지 조각상'이라고 풀어서 번역하였다.

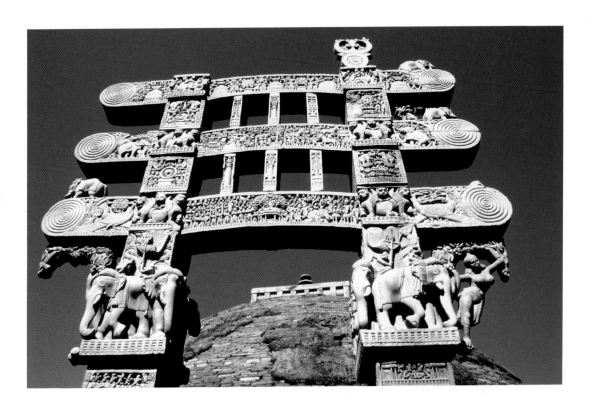

산치 대탑 동문의 윗부분

럽게 펼치고 있는데, 오른팔은 망고나무 줄기를 껴안고 있으며, 왼손은 잎이 무성하게 나고 망고 열매가 주렁주렁 열린 나뭇가지를 잡고 있다. 또 두 다리는 앞뒤로 자연스럽게 교차하였으며, 왼쪽 다리는 들어 올려 나무줄기를 버티고 있다. 이는 그녀가 접촉하면 망고나무로 하여금 꽃이 피고 열매를 맺게 해준다는 것을 나타내 준다. 그녀와 그녀가 붙잡고 있는 망고나무는 하나로 어우러져 있어, 그녀의 허리와 사지가 나무 위에서 뻗어 나온 살아 있는 나무 줄기나 나뭇가지처럼 생겼으며, 한 쌍의 동그란 유방은 또한 마치 잘 익은 망고처럼 사람을 유혹한다. 귀걸이·목걸이·길쭉한 꿰미의 팔찌와 발찌, 그리고 금속 고리 장식들을 가득 달아 놓은 요대를 제외하면, 그녀는 거의 완전 나체인데, 이 활력이 충만하고 성감이 강렬한 생식 숭배 우상과 비교하면, 그리스의 여성상 기둥은 지나치게 냉정

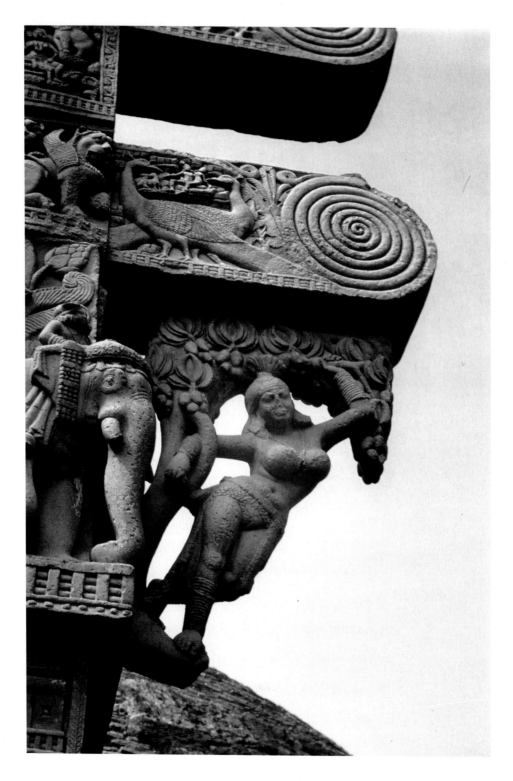

산치 약시
사석
기원전 1세기 말엽
산치 대탑 동문의 보아지 조각상

이 산치 약시 조상은 인도 표준 여성 인체미(人體美)의 삼굴식 규범을 최초로 형상화해 냈다.

삼위(三圍) : 오늘날 여성의 몸매를 측정할 때 재는, 가슴 둘레, 허리 둘레, 엉덩이 둘레를 일컫는 말이다.

하고 딱딱해 보인다. 이 〈산치 약시〉 조상은 디다르간지와 바르후트의 약시에 비해 몸의 자세가 더욱 우아하고 아름다우며, 동작이 더욱 유연하다. 그녀는 정면(正面) 직립(直立)의 어색하고 딱딱한 조형을 타파했을 뿐만 아니라, 또한 머리는 오른쪽을 향해 옆으로 기울이고 있고, 가슴은 왼쪽으로 비틀었으며, 엉덩이는 다시 오른쪽으로 우뚝 솟아 있어, 몸 전체가 율동감이 풍부한 S자형 곡선을 이루고 있다. 이와 같이 신체가 S자형으로 휘어져 있는 자세는 '삼굴식[三屈式 : tribhanga, 혹은 삼절(三折)]'이라고 불리는데, 〈산치 약시〉 조상이 최초로 이러한 양식을 창조해 낸 이래, 점차 인도 표준 여성 인체미를 형상화하는 예술적 규범으로 발전하여, 후세의 인도 조각과 회화가 답습하여 따르게 되었다. 여성의 인체미는 주로 가슴·허리·엉덩이 등 세 부분의 위치에서 구체적으로 드러나, 그 형상·비례·동태가 특히 중요한데, 오늘날의 이른바 '삼위(三圍)'도 여성 인체미를 평가하는 중요한 척도이다. 삼굴식의 S자형 곡선은 바로 여성 인체미를 집중적이고 과장되게 또렷이 표현해 냈기 때문에, 가장 좋은 심미 효과를 거두었다. 시각적인 심미 심리의 관성에 따라, S자형 곡선 구조는 자연스러운 직선으로 복귀하려는 추세를 지니기 때문에, 삼굴식 여성 인체의 동작은 펼쳐지려는 탄성과 안에서 밖으로 향하는 장력(張力)으로 충만해 있어, 여성에게 내재되어 있는 요동치며 불안정한 성적 욕망과 생명의 충동을 남김없이 모두 표현해 낼 수 있었다. 이러한 삼굴식 조형 규범은 바로 약시의 생식 정령으로서의 본질적인 특징에 부합된다. 풍격에 대하여 논하자면, 〈산치 약시〉 조상은 이미 고풍식의 정형화된 패턴을 탈피했지만, 아직 고전주의의 심오한 경지에는 진입하지 못하고, 머나먼 중세기 인도 바로크 풍격의 시초를 열었을 뿐이다.

승가 왕조와 초기 안드라 왕조 시대의 저명한 불교 예술 유적으

로는, 중인도의 바르후트 스투파와 산치 대탑 외에도 또한 서인도
(西印度)의 바자 석굴(Bhaja Caves)과 카를리 석굴(Karli Caves)이 있다.
바자 석굴은 서인도 마하라슈트라 주(Maharashtra State)의 주도(州都)
인 뭄바이 동쪽 163킬로미터 지점에 있으며, 대략 기원전 150년부터
기원전 100년 사이에 만들어졌다. 바자의 바위를 뚫어 만든 차이티
야(chaitya) 굴은 목조 구조를 모방하였다. 차이티야 굴 오른쪽의 바
위를 뚫어 만든 비하라(vihara) 굴의 동쪽 전실(前室) 안에 있는 한
칸의 작은 방 입구의 양 옆에는 서로 마주보고 있는 한 쌍의 베다
신상을 저부조(低浮彫)로 새겨 놓았는데, 왼쪽은 마차를 타고서 암
흑의 마귀를 몰아내고 있는 태양신 수리야이며, 오른쪽은 아이라바
타(Airavata)라는 코끼리를 타고 있는, 모든 신들의 왕인 인드라이다.
여기에서 이들은 각각 불교의 광명(光明)과 위력(威力)을 상징하는데,
조형은 바르후트의 고풍식 부조이다. 카를리 석굴은 뭄바이 동남쪽
약 160킬로미터 지점에 있으며, 바자 석굴과 멀지 않은데, 대략 기원
전 40년부터 서기 100년 사이에 만들어졌다. 카를리의 바위를 파서
만든 차이티야 굴도 역시 목조 구조에 속하는데, 내부의 중전(中殿)
양 옆에는 팔각형의 석주(石柱)들이 늘어서 있다. 주초(柱礎)는 병
(瓶) 모양이며, 주두(柱頭)는 코끼리나 말을 타고 있는 왕실의 부부
(夫婦)를 새겨 놓았다. 중전의 위쪽은 마치 화려한 부조 장식 띠를
쭉 연결해 놓은 것 같고, 반원형의 후전(後殿) 중앙에는 바로 소박한
스투파가 하나 있다. 카를리의 바위를 파서 만든 차이티야 굴 정면
입구의 양 옆에는 여섯 쌍의 반나체 남녀 조상들을 고부조로 새겨
놓았는데, 이는 아마도 공양인(供養人 : donors)들이거나 연인(戀人 :
mithuna)들일 것이다. 나란히 서서 서로를 기대고 있는 이들 남녀 조
상들의 조형은 매우 소박하고 중후하면서도 힘이 넘쳐나는데, 마치
보디빌딩 선수처럼 근육이 옹골지고, 신체와 정신이 건장하다.

바자 석굴
대략 기원전 2세기

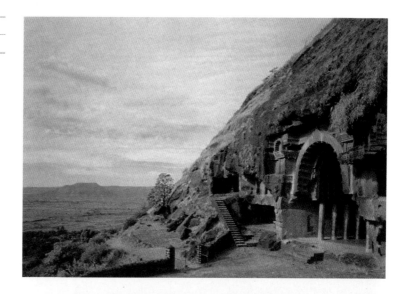

카를리의 차이티야 바위굴 내부
대략 1세기

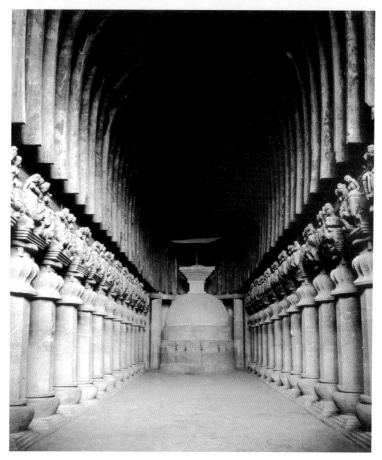

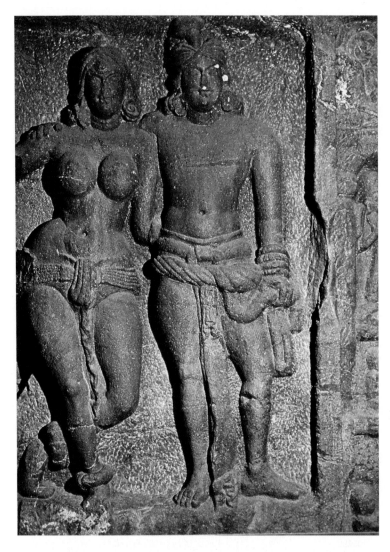

산치 대탑의 탑문 조각은 인도 초기 왕조 예술의 최고 성취를 대
표한다. 여기에서 우리는 인도 조각과 그리스 조각의 조형 기법의
차이를 중점적으로 비교해 보았는데, 이들 두 가지 기법의 차이는
결국 두 가지 이질적인 문화의 차이에 따른 것이다. 그리고 역사는
마침내 참으로 극적으로 인도와 그리스의 이처럼 이질적인 두 문화
를 결혼시켜, 동양과 서양의 문화가 뒤섞인 혼혈의 귀염둥이인 간다
라 예술(Gandhara art)을 탄생시켰다.

| 제2장 |

쿠샨 시대

간다라 예술

간다라 예술 : 동·서양 문화가 뒤섞인 혼혈의 귀염둥이

간다라 예술은 동양과 서양의 문화가 뒤섞인 혼혈의 귀염둥이로, 주로 인도의 불교와 헬레니즘 예술[Hellenistic art : 헬레니즘 시대는 일반적으로 마케도니아 국왕 알렉산더가 세상을 떠난 뒤부터, 로마가 이집트를 정복하고, 아우구스투스 황제가 즉위하기까지의 시기(기원전 323~기원전 30년)를 가리킨다. 또한 일부 학자들은 헬레니즘 시대가 서기 300년경까지 계속되었으며, 이 때문에 넓은 의미의 헬레니즘 예술도 또한 헬레니즘적 로마 예술을 포함한다고 주장한다]이 융합된 산물이다. 일반적으로 '그리스식 불교 예술(Graeco-Buddhist art)', '로마식 불교 예술(Roman-Buddhist art)' 혹은 '그리스-로마식 불교 예술(Graeco-Roman-Buddhist art)'이라고 불린다.

간다라(Gandhara)는 고대 인도의 서북부에 위치했으며, 지금의 파키스탄 페샤와르(Peshawar) 일대에 있었는데, 인더스 강과 카불 강(Kabul River) 사이에 끼여 있다. 그리고 예술 유파(流派)—즉 간다라 파(Gandhara school)로서의 간다라가 포괄하는 범위는 그러한 역사지리적 실제 영역을 훨씬 초과하여, 지금의 파키스탄 서북 지역과 거기에 인접한 아프가니스탄 동부 지역에 해당하는데, 인더스 강 서쪽의 페샤와르 계곡을 포괄할 뿐 아니라, 인더스 강 동쪽의 탁실라(Taxila), 북쪽으로는 스왓 계곡(Swat Valley), 서쪽으로는 아프가니스탄

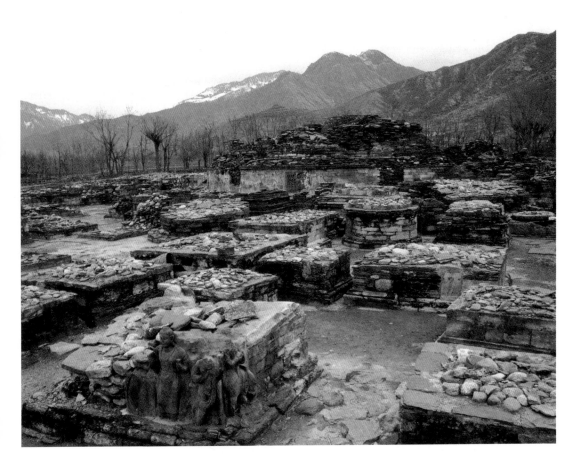

의 카불 강 유역 상류의 하다(Hadda) 등지도 포괄한다.

간다라는 예로부터 인도의 서북쪽 문호(門戶)여서, 외족이 침입할 때 반드시 지나는 지역이었으며, 인도와 중앙아시아·서아시아·지중해 세계를 이어 주는 연결고리이자, 동양과 서양의 문화가 합류하는 교차로였다. 간다라는 고인도(古印度)의 16열국(列國)들 중 하나로, 『리그베다』 시대에 이미 이름이 알려져 있었다고 전해진다. 기원전 6세기 후반 무렵, 간다라는 페르시아 제국인 아케메네스 왕조의 행성(行省 : 지방 행정구역-옮긴이)으로 전락했다. 기원전 326년에, 간다라는 다시 마케도니아의 국왕인 알렉산더에게 정복되었으며,

알렉산더의 부하 장수였던 셀레우코스의 관할에 귀속되었다. 기원전 305년에, 인도 마우리아 왕조의 찬드라굽타는 셀레우코스의 수중에서 간다라 지역을 탈환했다. 기원전 3세기 중엽에, 아소카 왕은 일찍이 인도의 고승인 맛잔티카(Majjhantika)를 간다라 지역에 보내 불교를 전파하고 불탑을 건립하여, 훗날 인도 불교와 헬레니즘 예술이 융합하기 위한 기초를 다졌다. 기원전 250년 전후에, 옥수스 강(Oxus River), 즉 아무다리야 강(Amu Darya River) 유역의 박트리아[Bactria : 중국의 역사서들에서는 이를 대하(大夏)라고 부른다]의 그리스인들이 셀레우코스 왕조를 배반하고 독립했다. 기원전 190년경에, 박트리아 그리스인들(Bactria Greeks)이 간다라 지역을 정복하고, 이곳을 1세기 이상 통치함으로써, 헬레니즘 문화의 영향은 점차 이 지역에 깊이 스며들었으며, 아울러 인도 문화와 혼합되는 추세가 나타났다. 박트리아 그리스인들은 그리스 도시국가의 양식에 따라 간다라 고국(古國)의 옛 도읍인 탁실라의 시르캅(Sirkap)에 새로운 성(城)을 다시 건립했다. 전해지기로는, 박트리아 그리스인 국왕인 메난드로스(Menander)는 또한 밀린다(Milinda)라고도 불리는데, 일찍이 인도의 고승인 나가세나 비구(Bhikshu Nagasena)와 불교의 교의(敎義)에 대해 토론하고, 후에 불교 명저(名著)인 『밀린다팡하(Milindapanha)』[한역(漢譯)은 『나선비구경(那先比丘經)』 혹은 『미란타문경(彌蘭陀問經)』이다]를 편찬하였다. 또 메난드로스가 발행한 주화 위에는 불교의 상징인 법륜(法輪)을 새겨 놓았다. 헬레니즘 문화의 침투로 인해 박트리아는 간다라 예술의 요람으로 변했다.

기원전 85년경, 중앙아시아의 유목민족인 사카인[Sakas : 한역은 색가인(塞卡人) 혹은 색종인(塞種人)]들이 간다라 지역에 침입해 왔다. 서기 25년경에 간다라는 다시 이란 북쪽에 거주하던 파르티아[Parthia : 중국의 역사서들에는 안식(安息)이라고 한다] 왕국의 파르티아

조로아스터교(Zoroastrianism) : 기원전 6세기경에 페르시아에서 조로아스터가 창시한 고대 종교로, 『아베스타』를 경전으로 한다. 불을 숭배했기 때문에 '배화교(拜火敎)'라고 번역한다.

벽주(壁柱) : 벽면의 지탱력이나 강도를 높이기 위해 편평한 벽면에서 부조처럼 돌출되어 나오도록 만들어 놓은 기둥을 가리킨다.

벽감(壁龕) : 벽면에 각종 장식물을 비치하거나 불상을 안치하기 위해 오목하게 파 놓은 공간을 가리킨다. 특히 불상을 안치하는 공간을 불감(佛龕)이라 하며, 벽감은 대부분 불감을 가리킨다.

그리스 신전 스타일의 산장(山牆) 묘문(廟門) : '산장(山牆)'이란 지붕의 모양이 '人'자형인 박공지붕 건축물의 양 옆에 생기는 삼각형 모양의 벽, 즉 박공벽을 가리킨다. 지붕이 온전히 보존되어 있는 그리스 신전을 정면에서 보면, 아래에는 일정한 높이의 열주(列柱)가 있고, 열주의 상단과 人자형 지붕 사이는 이등변삼각형의 박공벽으로 되어 있는데, 이러한 형태의 사원문을 가리킨다.

흡후(翕侯) : 고대 오손(烏孫)·월지 등 부족들의 귀족 칭호의 하나였으며, 그 뜻은 '수령'이다. 그 지위는 왕(王) 바로 다음이었다.

인(Parthians : 안식인)들에게 점령당했다. 사카인과 파르티아인들은 모두 헬레니즘 문화를 좋아했다. 그들은 페르시아의 조로아스터교(Zoroastrianism)를 신봉했는데, 간다라를 침입한 후에는 또한 박트리아 그리스인처럼 인도 불교에 감화되었다. 사카-파르티아 시대(대략 기원전 85~서기 60년)에 건립된, 탁실라의 잔디알에 있는 배화신전(Fire Temple at Jandial)의 구조는 그리스 신전과 유사하다. 탁실라의 시르캅 성터 F 구역에 있는 쌍두독수리 스투파(Stupa of the Double-headed Eagle)는 사각형 기단의 측면 벽 위에 코린트식(Corinthain)의 잎사귀가 무성하게 새겨진 주두(柱頭)를 가진 벽주(壁柱)로 분할하여 벽감(壁龕)을 만들어 놓았다. 이 벽감은 그리스 신전 스타일의 산장(山牆) 묘문(廟門)·꼭대기에 쌍두 독수리를 조각하여 장식한 인도의 차이티야식 아치형 문과 한 마리의 독수리 대가리로 씌운 산치식 탑문을 포함하고 있어, 헬레니즘 요소와 인도 요소 및 중앙아시아 요소가 혼합된 문화적 특징을 보여 주고 있다. 시르캅에서 출토된 석조(石彫) 화장(化粧) 용기·소형 조각상과 금은보석류 장식물들도 여러 가지 문화가 혼합된 성격을 띠고 있다. 어떤 학자는 바로 사카-파르티아 시대의 문물에 근거하여, 간다라 예술의 발단을 찾기도 한다.

간다라 예술의 번영은 쿠샨 시대(Kushan Period, 1~3세기)에 이루어졌다. 쿠샨인(Kushans)은 원래 중국 돈황(敦煌)과 기련산(祁連山) 일대에 거주하던 유목민족인 월지(月氏)의 한 갈래이다. 기원전 2세기에, 월지는 흉노의 핍박을 받아 서쪽으로 이주했는데, 대략 기원전 130년경에 옥수스 강 유역으로 이주하여 박트리아를 점거했다. 1세기 초엽에, 월지의 5부락[五部] 흡후(翕侯)의 한 명이던 쿠샨 흡후 쿠줄라 카드피세스[Kujula Kadphises : 중국의 역사서들에서는 '丘就却(구취각)'이라고 일컫는다]가 월지의 각 부락들을 통일하여, 카불 강 유역에 쿠샨 왕조(Kushan Dynasty)를 건립했는데, 역사에서는 이를 제1 쿠

샨 왕조라고 부르며, 중국의 역사서들에서는 이를 대월지(大月氏)라
고 부른다. 기원전 60년에, 쿠줄라의 아들인 비마 카드피세스[Vima
Kadphises : 중국의 역사서들에서는 '閻膏珍(염고진)'이라고 일컫는다]가 간
다라의 파르티아인 영토를 정복하고, 북인도 마투라의 사카족 주
장(州長 : 지방 장관—옮긴이)을 몰아냄으로써, 쿠샨 제국의 패업을 공
고히 했다. 쿠샨의 여러 왕들은 박트리아 그리스인·사카인 및 파르
티아인의 문화유산을 계승했다. 쿠줄라와 비마는 모두 로마 제국
(Roman Empire)의 주화를 모방하여 쿠샨의 화폐를 주조했는데, 주화
에 로마 황제와 쿠샨 국왕의 초상을 새겨 넣었다.

쿠샨의 전성기 통치자였던 카니슈카[Kanishka, 대략 서기 78~144년
재위 : 카니슈카가 즉위한 연대는, 국제 학계에 서기 78년, 128년, 144년이라는
여러 가지 주장이 있는데, 아직 정설은 없다. 서기 78년은 사카족의 기원(紀
元) 원년으로, 카니슈카는 하나의 신기원(新紀元)을 창시한 사람이라는 전설
에 부합되므로, 이 책에서는 이 설을 임시로 채택했다]가 동인도(東印度)의
갠지스 강 중류 유역을 정복하여, 그 세력이 멀리 베나라스까지 미
치자, 쿠샨의 통치 중심을 중앙아시아에서 간다라 지역으로 옮겨,
푸루샤푸라(Purushapura : 지금의 페샤와르)를 수도로 정했는데, 역사
에서는 이를 제2 쿠샨 왕조(대략 서기 78~241년)라고 부른다. 카니슈카
가 중앙아시아를 제패하고, 인도 북부에 군림함으로써, 쿠샨 제국
으로 하여금 중국·로마·파르티아와 나란히 당시 세계 4대 강국의
하나가 되게 하였다. 당시 간다라는 중국과 로마 간에 통상(通商)하
던 '실크로드'의 환승역으로서, 동·서양 무역과 문화 교류의 중심이
었다. 쿠샨 왕조와 로마 제국의 외교와 무역 왕래는 매우 긴밀했다.
카니슈카는 일찍이 로마 황제 트라야누스(Trajan, 98~117년 재위)에게
사절을 파견했다. 카니슈카의 하도(夏都)인 카피사(Kapisa : 지금의 베
그람) 성터에서, 수많은 로마의 유리 그릇·청동상(靑銅像)과 석고(石

하도(夏都) : 여름철 수도를 말한다.
고대의 큰 나라들에서는 계절에 따라
최고 통치자가 거주하기에 좋은 기후
조건을 가진 곳에 수도를 정해 놓고
그곳으로 옮겨가 정사를 돌보았는데,
카피사는 쿠샨 왕조의 카니슈카 시대
에 여름철 수도였다.

로마 청년 흉상
석고
직경 23.5cm
1세기 혹은 2세기
베그람(Begram)에서 출토

이 원판(圓板) 부조는 로마 문화가 동쪽으로 전파되었다는 증거의 하나이다.

膏) 부조(浮彫) 및 중국의 칠기(漆器)와 인도의 의자 등받이 장식 상아(象牙) 조각들이 출토되었다. 로마의 폼페이(Pompeii) 고성 유적에서도 한 건의 정교하고 아름다운 인도의 상아 조각 거울 손잡이가 출토되었다. 이와 같은 무역과 문화 교류는 간다라 예술로 하여금 더욱 직접적으로 헬레니즘적 로마 예술의 영향을 받도록 하였다.

쿠샨 제국의 광대한 영토에서 다른 신앙을 가진 수많은 민족들에 대한 통치를 유지하기 위해, 조로아스터교를 신봉하는 카니슈카는 또한 불교에 귀의하여, 불교를 비호한 '제2의 아소카 왕'이라는 찬사를 받았다. 전해지기로는, 카니슈카가 인도의 파탈리푸트라를 정복할 무렵에, 인도의 불교 철학자이자 시인인 아슈바고사(Aśvaghosa), 즉 『불소행찬(佛所行贊 : Buddhacarita)』의 작자를 쿠샨의 궁

아슈바고사(Aśvaghosa) : 우리나라와 중국 등 한자 문화권에서는 한역인 '마명(馬鳴)'으로 많이 알려져 있다.

탑문(塔門) 아래에서 화장하는 여인

상아

높이 41cm

1세기 혹은 2세기

베그람에서 출토

카불박물관

　이 의자 등받이 장식판 상아 조각의 탑문은, 마치 축소된 산치 대탑의 탑문 같고, 여인의 조형도 흡사 산치의 약시 조상처럼 생겼다.

정으로 초빙했다고 한다. 카니슈카 시대에, 카슈미르(Kashmir)에서 불교 경전(經典)의 제4차 결집(64쪽 참조-옮긴이)을 소집하고, 간다라 지역에 대량의 불탑 사원들을 건립했으며, 아울러 그리스·로마의 신상(神像)들을 모방하여 대량의 불상(佛像)과 보살상(菩薩像)들을

상아 조각 거울 손잡이

1세기

높이 25cm

폼페이에서 출토

나폴리 국립박물관

이것은 서기 79년에 베수비오 화산이 폭발했을 때 로마의 폼페이 고성 유적의 흙먼지 속에 매몰되었던 인도의 사치품이다. 거울 손잡이 위에는 한 사람의 인도 귀족 여인 혹은 명기(名妓)와 그녀의 곁에서 시중을 드는 두 시녀를 조각해 놓았다.

척(尺) : 당대(唐代)에는 1척이 약 30.7 센티미터였다고 한다. 따라서 4백 척은 대략 120미터가 넘는다.

리(里) : 중국 고대에 1리는 약 500미터 였으므로, 1.5리는 약 750미터에 해당한다.

통견식(通肩式) 승의(僧衣) : 승려들이 입는 승의는 두 가지 형식이 있는데, 양쪽 어깨를 모두 덮는 형식인 통견식과 오른쪽 어깨만 덮는 편단우견식(偏袒右肩式)이 있다.

조각하였다. 페샤와르 근교의 샤지키델리(Shah-ji-ki-Dheri)에 있는 카니슈카 대탑(Great Stupa of Kanishka)은 궁정 장인인 아게실레스(Agesiles : 아마도 그리스인의 후예이거나 유럽인과 아시아인의 혼혈인 것 같다)가 감독하여 만들었다. 현장(玄奘)이 지은 『대당서역기』의 기록에 따르면, 이 대탑은 "4백 척(尺)이 넘었다. 기단은 우뚝 솟아 있고, 둘레가 1.5리(里)였다. 5층으로 되어 있고, 높이는 150척이었는데, ……그 위에 다시 25층의 금동 상륜(金銅相輪)을 세웠다[踰四百尺. 基址所峙, 周一里半. 層基五級, 高一百五十尺……其上更起二十五層金銅相輪]". 1908년에 이 대탑의 유적지에서 출토된 한 건의 청동제 〈카니슈카 사리 용기(Kanishka's Reliquary)〉는 현재 페샤와르박물관(Peshawar Museum)에 소장되어 있는데, 불상과 카니슈카의 초상이 주조되어 있다. 이 청동 사리 용기는 원통형으로, 직경이 약 13센티미터이다. 용기의 뚜껑 위에는 세 개의 작은 조상들이 주조되어 있는데, 가운데는 불좌상(佛坐像)이고, 양 옆의 것은 인드라와 범천(梵天)의 입상(立像)으로, 조형은 치졸하고 작달막하며 굵다. 불상의 몸에는 통견식(通肩式) 승의(僧衣)를 걸치고 있는데, 옷의 앞자락은 책상다리를 하여 틀어 올린 두 다리를 가리고 있고(이는 당시의 조소가들이 또한 결가부좌한 두 다리를 처

카니슈카 사리 용기
청동
높이 19.5cm, 직경 약 13cm
2세기
샤지키델리에서 출토
페샤와르박물관

리하는 데 능숙하지 않았다는 것을 말해 준다), 오른손은 시무외인(施無畏
印)을 취하고 있으며, 머리 뒤쪽의 광배(光背) 위에는 활짝 핀 연꽃을
새겨 놓았다. 뚜껑의 측면은 백조들로 한 바퀴 장식해 놓았다. 용기
의 몸통 위에는 일렬로 어린 사랑의 신들이 뱀처럼 생긴 화승(花繩 :
무늬가 있는 밧줄—옮긴이)을 어깨에 메고 있는데, 화승 위에는 불좌상
과 페르시아의 일신(日神)과 월신(月神)이 새겨져 있다. 일신과 월신
사이에는 융장(戎裝 : 전투복—옮긴이) 차림에 장화(長靴)를 신은 쿠샨
의 국왕이 서 있는데, 그 형상이 카니슈카 금화(金貨) 위에 새겨진
국왕의 모습과 비슷하다. 같은 유적지에서 출토된 한 닢의 〈카니슈
카 금화(Gold Coin of Kanishka)〉는 대략 1세기 말엽이나 2세기 초엽에

시무외인(施無畏印) : 불교에서 부처
나 보살이 취하는 여러 가지 수인(手
印 : Mudra)들 가운데 하나이다. 이 수
인은 부처가 중생들에게 두려움을 없
애 주기 위해 취하는 자세로, 구체적
인 모습은 오른손을 구부려 어깨 높
이까지 들어 올리고, 다섯 손가락을
가지런히 펴서 손바닥이 밖으로 향하
게 한다. 그 자세가 마치 어떤 물건을
주는 듯하며, 이포외인(離怖畏印)이라
고도 한다.

카니슈카 금화
황금
1세기 말엽 혹은 2세기 초엽
샤지키델리에서 출토
보스턴박물관

만들어졌으며, 현재 보스턴박물관에 소장되어 있다. 이 금화의 앞면에는 카니슈카의 초상이 새겨져 있는데, 전신에 중앙아시아 유목민족 우두머리의 융장 차림을 하고서, 불의 제단(祭壇) 옆에서 창을 들고 도도하게 서 있다. 금화의 뒷면에는 헬레니즘 풍격의 불입상이 새겨져 있고, 그 옆에는 그리스 문자 명문(銘文)인 'Boddo'(부처)를 새겨 놓는데, 이 소형 불상은 이미 간다라 불상의 일반적인 조형 특징을 갖추고 있다.

카니슈카의 계승자들로는 바시슈카(Vasishka), 카니슈카 2세(Kanishka Ⅱ), 후비슈카(Huvishka), 바수데바(Vasudeva) 등 여러 왕들이 있었다. 대략 241년에, 페르시아 제국 사산 왕조(Sassanian Dynasty, 224~652년)의 샤푸르 1세(Shapur Ⅰ, 241~272년 재위)가 간다라를 침입하여 페샤와르를 함락시키자, 쿠샨 제국은 이로 인해 와해되었다. 4세기 말에, 키다라 쿠샨인(Kidara Kushans, 대략 390~465년)들이 쿠샨의 잔여 세력을 부흥시키면서, 간다라 예술도 절멸되지 않고 이어지게 되었다. 대략 465년에, "불교를 믿지 않는" 에프탈족[Ephthalites : 백흉노(白匈奴)라고 함]이 간다라 지역을 침입하여 수많은 불탑 사원들을 파괴하자, 간다라의 불상과 보살상들도 찾는 사람이 드물어졌으며, 점차 역사의 먼지 속에 묻혀 갔다.

1849년에, 영국인이 가장 먼저 펀자브에서 간다라 불상을 발굴해 냈다. 20세기 이래, 영국령 인도·프랑스·이탈리아·파키스탄·아프가니스탄·미국·소련·일본 등의 고고대(考古隊)들이 잇달아 간다라 및 그 인근 지역에서 고고 발굴을 진행했다. 1913년부터 1934년까지 존 마셜(John Marshall)이 탁실라에서 진행한 발굴은 특히 사람들의 주목을 끈다. 간다라 예술은 동·서양 문화가 융합된 산물이기 때문에, 특히 불상(佛像)의 기원이라는 중대한 문제와 관련이 있기 때문에, 동·서양 학자들이 백 년 이상 연구하고 토론하며 논쟁하도록 흥미를 불러일으켰다.

헬레니즘 풍격의 간다라 불상

쿠샨 시대 간다라 예술의 가장 큰 공헌은, 바로 헬레니즘 풍격의 간다라 불상을 창조했다는 점이다. 고고 발굴에 따르면, 불상의 기원, 간다라 불상의 창시(創始)는 쿠샨 왕조 이전까지 거슬러 올라갈 수 없으며, 심지어는 카니슈카 시대 이전까지도 거슬러 올라갈 수 없다고 한다. 불상의 출현은 분명히 1세기 이후 인도의 대승불교(大乘佛敎 : Mahayana Buddhism)의 발흥과 관련이 있다. 원시불교의 소박한 무신론 사상에 근거하면, 부처는 이미 열반(涅槃)에 들었고, 윤회(輪回)를 영원히 해탈했으며, 적멸(寂滅)하여 형체가 없고, 사라져 나타나지 않는다고 한다. 이 때문에 우상 숭배를 금지했으므로, 바르후트·산치 등지의 인도 초기 불교 조각들은 모두 부처의 형상을 묘사하지 않는 관례를 준수하였다. 따라서 사람 모습을 한 부처상을 출현시키지 않고, 단지 보리수·대좌(臺座)·법륜·발자국 등 상징 부호로만 부처의 존재를 암시했을 뿐이다. 쿠샨 시대는 바로 부파불교(部派佛敎 : Sectarian Buddhism)에서 대승불교로 변화하는 단계

부파불교(部派佛敎) : 석가모니가 열반에 든 후에, 그의 제자들 사이에서는 견해의 차이가 나타났다. 그리하여 부처가 열반한 지 100년 정도 지났을 때 보수적인 상좌부(上座部)와 진보적인 대중부(大衆部)로 분열되었고, 이어서 이 두 부파(部派 : 종파)로부터 다시 여러 지파(支派)들이 분리되어 나옴으로써 불교가 여러 부파들로 나뉘어졌는데, 이 시대의 불교를 일컫는 말이다. 시기적으로는 원시불교 이후에 속한다.

에 놓여 있었다. 주로 부파불교의 대중부(大衆部 : Mahasanghika) 지파(支派)가 변화 발전해 온 대승불교는, 자아의 해탈을 추구했을 뿐 아니라, 또한 일체 중생의 제도(濟度 : 인도하여 구제함—옮긴이)를 표방 했는데, 원시불교의 교의를 고수하는 지파를 구분하여 소승(小乘 : Hinayana)이라고 폄하하여 불렀다. 실제로 대승불교는 이미 원시불 교의 소박한 무신론을 위배하고 브라만교의 유신론 사상을 흡수하 여, 일종의 새로운 유신적(有神的) 우주론을 형성했다. 그리하여 우 주의 유일한 실재이자 최고의 본체인 '여래(如來 : Tathagata)'를 지고 무상(至高無上)의 신으로 여겨 숭배해 왔으며, 불교의 창시자인 석가 모니는 단지 여래의 수많은 일시적인 화신(化身)들 중 하나일 뿐으 로, 중생을 구제하기 위하여 사람의 모습으로 나타난 구세주이자, 신격화된 초인(超人) 혹은 인격화된 신이라고 여겼다. 대승불교가 그 처럼 부처를 신화화(神話化)하고 인격화(人格化)한 관념은, 간다라 지 역에서 수백 년 동안 유행했던 헬레니즘 문화의 '신인동형(神人同形 : 신과 인간의 모습이 같음—옮긴이)'의 조형 전통과 꼭 부합한다. 그리스 의 신들은 모두 인격화된 신이다. 그리스인들은 예로부터 바로 건강 미 넘치는 인체를 모방하여 신의 모습을 묘사하는 관습을 가지고 있었으며, 로마인들도 그리스인들이 사람 모습을 한 신상(神像)을 조각하던 전통을 계승했다. 쿠샨 시대에, 카니슈카가 시행했던 종교 에 대한 관용·절충·조화의 정책 하에서, 간다라 예술가들(그 가운데 에는 아마 일부 지중해 세계인 그리스·로마나 소아시아에서 온 장인들도 있 었을 것이다)은 자연히 상징 부호를 사용하여 이미 인격화된 새로운 신인 부처의 우상을 대체하는 데에 불만을 갖고 있었으므로, 곧 인 도 초기 불교 조각의 불합리한 계율에 조금도 구애되지 않고 그리 스·로마 조각의 관례를 따르기 시작했으며, 그리스·로마 신상의 견 본을 모방하여 직접 부처 본래의 사람 모습을 한 형상을 조각해 냈

소아시아 : 아시아 대륙의 서쪽 끝, 즉 흑해나 에게 해 인근 지역을 통틀어 일컫는 말이다.

다. 이리하여 헬레니즘 풍격의 간다라 불상이 탄생했다.

간다라의 불상 조각은 불교 건축에 덧붙여졌다. 쿠샨 시대 간다라 스투파의 형상과 구조에는 이미 변혁이 나타났는데, 중인도(中印度) 스투파의 울타리와 탑문은 사라지고, 그것을 복발과 기단을 둘러싸는 벽주(壁柱)와 벽감(壁龕)으로 대체했다. 복발은 눈에 띄게 높아졌으며, 산개(傘蓋)에는 7층 이상에 달하는 하나의 긴 상륜(相輪)을 덧붙여 놓았다. 대탑 주위에는 대탑과 형상이나 구조가 유사한 봉헌탑(奉獻塔, votive stupa : 왕이나 신도들이 봉헌한 탑-옮긴이)들을 많이 세웠다. 대탑과 소형 봉헌탑의 복발 주위와 기단의 측면에는 불교고사를 부조로 새긴 감판(嵌板 : 박아 넣은 판-옮긴이)들로 장식했으며, 벽감 안에는 불상·보살상을 모셔 놓았다. 간다라 지역의 대탑들은 이미 모두 사라지고 남아 있지 않다. 탁실라의 모흐라 모라두(Mohra Moradu) 사원에 잔존해 있는 하나의 봉헌탑(높이가 약 366센티미터)과 아프가니스탄의 비마란(Bimaran)에서 출토된 루비가 박힌 사리(舍利) 용기[높이는 약 7센티미터로, 현재 런던의 대영박물관(British Museum, London)에 소장되어 있다]에 근거하면, 간다라 지역 대탑의 형상과 구조 및 부조 감판과 벽감 불상의 배치를 추측해 볼 수 있다.

간다라 불상의 조각은 대략 1세기 후반에 불전고사 부조에서 시작되었는데, 점차 단독으로 불감(佛龕 : 집이나 방에 불상을 모시는 작은 불당-옮긴이)을 설치하여 예배하는 불상을 모시는 것으로 발전해 갔다. 간다라 불교고사 부조의 제재는 바르후트·산치 등지의 부조와 마찬가지인데, 본생고사와 불전고사로 나눌 수 있다. 그러나 간다라 지역의 본생고사 부조는 비교적 적고, 주로 사람의 모습으로 출현하는 보살 등의 인물들을 묘사하고 있으며, 바르후트나 산치의 부조에서 흔히 보이는 야생동물과 삼림 등의 장면은 매우 적게 묘사되어 있다. 예컨대 간다라의 편암(片巖) 부조인 〈시비왕 본생(Sibi

봉헌탑
편암(片巖)
높이 3.66m
대략 4세기 혹은 5세기
탁실라의 모흐라 모라두 사원 유적지에서 출토
탁실라

황금 사리 용기

황금 용기에 루비를 박음

높이 7cm

대략 2세기

아프가니스탄 비마란에서 출토

런던 대영박물관

시비왕이 살점을 떼어 내어 할미새와 교환한 고사 : 부처는 전생에 시비(尸毘)라는 이름을 가진 왕이었다. 시비왕은 보시하기를 좋아했는데, 제석천이 시비왕의 보시를 시험하기 위해 자신은 매로 변장하고 변방의 왕은 할미새로 변장한 뒤 시비왕 앞에 나타났다. 그리고 매가 시비왕에게 말하기를, 할미새는 자신의 먹잇감인데, 자신은 몹시 배가 고프니 할미새를 자신에게 돌려달라고 재촉했다. 그러자 왕은 말하기를, 자신은 일체 중생을 제도하는 일을 하는데, 할미새가 자신에게 의지해 왔으므로 절대로 돌려줄 수 없다고 했다. 그러면서 대신 자신의 살점을 떼어 주겠다고 하자, 매는 시비왕에게 할미새와 똑같은 무게의 살점을 달라고 요구했다. 처음에 살점을 떼어 저울에 달아 보니 할미새의 무게보다 가벼웠다. 그리하여 살점을 더 떼어 무게를 달아 보았으나 역시 할미새의 무게에 미치지 못했다. 결국 시비왕이 저울에 올라서서 달아 보았더니, 그제야 마침내 할미새의 무게와 같아졌다. 이 고사를 통해 부처의 자비로움을 드러내 보여 주고 있다.

수하관경(樹下觀耕) : 싯다르타 태자가 부왕(父王)을 따라 농촌을 시찰하다가, 힘들게 일하는 농부들의 모습과 벌레가 새들에게 잡혀 먹히는 장면을 보고서 큰 충격을 받아, 나무 밑에 정좌하여 생사와 고통에 대해 사색에 잠겼다는 고사를 가리킨다.

삼가섭(三迦葉)의 귀불 : 세 명의 가섭, 즉 우루빈라가섭(優樓頻螺迦葉)과 나제가섭(那提迦葉)과 가야가섭(伽耶迦葉)의 삼형제는 모두 불[火]을 섬기

Jataka)〉은 상당히 사실적인 기법으로 부처의 전생의 화신들 중 하나인 시비왕이 살점을 떼어 내어 할미새와 교환하는 장면을 묘사하였다. 간다라의 불전고사 부조는 바르후트나 산치의 부조에 비해 크게 증가하여, 100여 개의 장면에 달하는데, 마야부인의 태몽·부처 탄생·관정(灌頂) 목욕·입학하여 스승을 놀라게 한 어린 왕자·무예 경시·궁정 생활·사문출유·수하관경(樹下觀耕)·유성출가·브라만 방문·고행 수련·항마성도(降魔成道)·초전법륜(初轉法輪)·기원(祇園) 보시·제석굴(帝釋窟) 설법·삼가섭(三迦葉)의 귀불에서부터 열반(涅槃)·분화(焚火 : 부처가 열반한 뒤 그 시신을 화장함—옮긴이)·사리 배분·기탑(起塔 : 사리를 모실 탑을 세움—옮긴이)에 이르기까지, 마치 한 부의 형상화한 『불소행찬(佛所行贊)』처럼, 한 세트의 완벽한 불전(佛傳 : 불

교 전설-옮긴이) 영상을 구성하고 있다. 불교 전설의 주인공인 부처는 더 이상 상징적인 암시로써 묘사하지 않고, 모두 사람의 모습으로 묘사하였다. 간다라 부조의 구도 방식은 바르후트나 산치의 부조처럼 하나의 그림에 여러 장면들이 있는 연속성 구도나 밀집되고 빈틈 없이 빽빽한 전충식 구도가 아니라, 하나의 그림에 하나의 장면만이 있는 단폭(單幅) 구도를 채용했다. 즉 한 폭의 부조마다 하나의 단독 고사 줄거리만을 표현했으며, 연속적인 고사 줄거리는 곧 두 폭이나 여러 폭의 부조 화면들에 표현했다. 한 폭의 부조의 양 옆이나 두 폭의 부조들 사이에는 왕왕 코린트식 벽주(壁柱)를 모방하여 테두리를 설치하거나 칸을 나누었다. 부조 화면은 인물, 특히 부처를 중심으로 하며, 기본적으로 서양의 평행투시(平行透視)를 채용하여, 각 그룹의 인물들은 일반적으로 오른쪽에서 왼쪽을 향해 일렬 횡대로

시비왕 본생
편암
대략 2세기
런던 대영박물관

왼쪽 가장자리는 바로 살점을 떼어 내어 할미새와 교환하는 시비왕이며, 오른쪽 가장자리는 손에 금강저(金剛杵)를 들고 있는 제석천과 고행자(苦行者) 차림을 한 범천(梵天)인데, 인물의 조형이 그리스인이나 중앙아시아인에 가깝다.

◀◀ 는 사화외도(事火外道)였지만, 부처가 성도(成道)한 직후에 맏형인 우루빈라가섭이 부처의 설법을 듣고 500명의 제자들과 함께 부처에게 귀의하자, 나머지 두 동생들도 각각 300명과 200명의 제자들을 데리고 함께 부처에게 귀의했다는 고사이다.

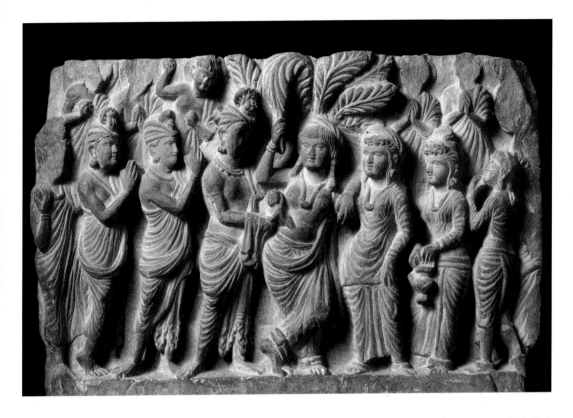

부처 탄생
편암
2세기 초엽
페샤와르박물관

마야부인이 손으로 나뭇가지를
잡고 있는 자세는 인도 본토의 조
각들 가운데 나무 아래에서 약시
등의 여성들이 나무를 붙잡고 있는
모습을 답습한 것으로, 이는 그 여
성들이 모두 출산의 여신들이라는
것을 말해 준다.

서 있다. 그리고 가끔씩은 무대 장치 방식의 경물(景物)로 장식하기
도 하여, 빽빽하고 듬성듬성한 장면들이 번갈아 나타나고, 공백을
남겨 놓은 것이, 마치 그리스·로마 부조와 유사하다. 간다라 지역에
서 출토된 청회색 편암 부조인 〈부처 탄생(Birth of Buddha)〉은 대략 2
세기 초엽에 만들어졌으며, 현재 페샤와르박물관에 소장되어 있는
데, 이는 사실적인 기법으로 부처를 묘사한 간다라 불전고사 부조
의 본보기 중 하나이다. 산치에서 출토된 같은 제재(題材)의 부조는
두 마리의 새끼 코끼리가 연꽃 위에 앉아 있는 마야부인을 향해 물
을 뿜는 것으로써 부처의 탄생을 상징했지만, 이 부조는 귀여운 알
몸 상태의 한 갓난아이가, 손으로 사라수(娑羅樹) 나뭇가지를 붙잡
고 있는 마야부인의 오른쪽 겨드랑이 밑에서 세상에 나오는 장면
을 직접적으로 묘사하였다. 부조 중앙에 있는 반나(半裸)의 마야부

인은 룸비니(Lumbini) 동산의 잎이 커다란 사라수 아래에 서 있으며, 오른팔을 들어 올려 손으로 나뭇가지를 잡고 있는데, 머리 뒤에 광환(光環)이 있는 아기 부처가 그녀의 오른쪽 겨드랑이 밑에서 태어나고 있다. 그녀의 주위에 나란히 서 있는 인드라(제석천)는 새로 태어난 아기를 강보에 받쳐들고 있으며, 범천 등의 신들은 합장한 채 예배를 드리고 있다. 마야부인의 누이동생은 그녀를 부축하고 있고, 한 시녀는 손에 정병(淨瓶 : 부처에게 바칠 깨끗한 물을 담은 병-옮긴이)을 들고 있으며, 다른 한 시녀는 놀라고 기뻐서 어쩔 줄 몰라 하는 것 같다. 앞줄에 있는 사람들의 몸 뒤의 위쪽에서는 일렬로 늘어선 천신(天神)들이 합장한 채 예배를 드리거나 꽃을 뿌리고 있다. 남녀 인물들의 조형과 복식(服飾)은 모두 그리스·로마나 중앙아시아의 영향을 받았다. 마야부인이 손으로는 나뭇가지를 잡고서 두 다리를 교차한 채 서 있는 자세는, 곧 사람들로 하여금 인도 본토의 전통 조각에서 나무 아래에 있는 약시의 모습을 연상하게 해준다. 마르단(Mardan)에서 출토된 편암 부조인 〈기원 보시〉는 대략 1세기 말에 만들어졌으며, 현재 페샤와르박물관에 소장되어 있는데, 존 마셜은 이것이 최초로 사람 모습의 부처상이 등장하는 간다라 조각 작품이라고 여겼다. 같은 제재를 묘사한 바르후트의 부조는 보리수와 대좌로써 부처를 암시하고 있는데, 이 부조에서 보통사람의 외모를 하고 있는 부처는 나머지 다섯 명의 크기가 같은 인물들과 일렬로 서 있으며, 단지 머리 뒤에 있는 광환만이 부처의 신성한 신분을 나타내 주고 있다. 간다라 지역에서 출토된 편암 부조인 〈삼십삼천(三十三天)으로부터의 강생(降生)〉은, 바르후트의 명칭이 같은 부조(98쪽 도판 참조-옮긴이)와 서로 비교하면 기법이 완전히 다르다. 즉 부처는 이미 상징 부호로부터 몸에 가사(袈裟)를 걸친 사람 모습의 부처상으로 변했으며, 세 개의 보계(寶階 : 부처가 하늘에서 내려온 계단-

삼십삼천(三十三天)으로부터의 강생(降生)

편암

49.5cm×57cm

3세기

범천(梵天)과 제석천(帝釋天)의 두 협시가 모시고 내려오는 부처의 형상은 세 번 중복하여 출현하는데, 이는 그가 천국에서 인간 세계로 내려오고 있음을 나타내 준다.

옮긴이)를 따라 중앙에서 한 계단 한 계단 내려오고 있다. 초기의 간다라 불전고사 부조들 속에 있는 부처의 형상은 신분이 갓 태어난 어린아이이거나, 출가한 태자이거나, 혹은 설법하는 세존(世尊 : 석가의 존칭-옮긴이)이거나 관계없이 모두 보통의 인물들과 크기가 같다. 그런데 후에 부처의 형상은 갈수록 보통 인물들에 비해 커지고, 갈수록 범인(凡人)의 영역을 벗어나 성인(聖人)의 경지로 진입하기 때문에, 불전고사 부조에서 독립되어 떨어져 나와, 단독으로 감실을 만들어 놓고 예배 드리는 불상으로 넘어간다. 간다라 지역의 마마니 델리(Mamani Dheri)에서 출토된 청회색 편암 고부조(高浮彫)인 〈제석굴 설법(帝釋窟 說法 : Preching in Indrasaila)〉은 대략 3세기 중엽에 만들어졌으며, 높이가 75센티미터로, 현재 페샤와르박물관에 소장되어 있다. 이 작품에서 제석굴 중앙에 정좌하여 선정(禪定)에 든 부처는 매우 크고, 바위 동굴 주위에 있는 여러 신들의 형상은 매우 작은데, 이 작품은 실제로 이미 불전고사 부조에서 독립되어 나온 단

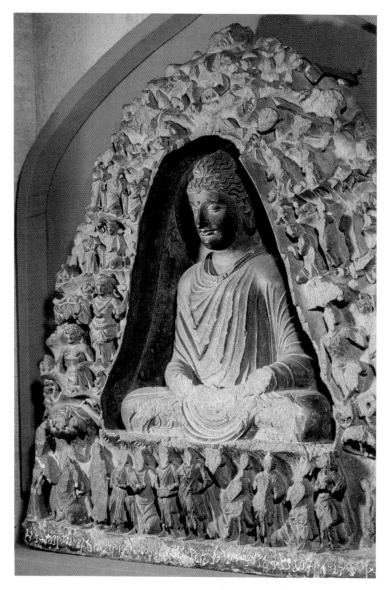

제석굴 설법

편암

높이 75cm

대략 3세기 중엽

마마니 델리에서 출토

페샤와르박물관

이와 같은 감실 모양의 굴에서 선정에 든 불상은, 사람들로 하여금 중국 북위(北魏) 시대에 만들어진 운강석굴(雲岡石窟)의 대불(大佛)을 연상하게 한다.

독의 벽감(壁龕) 불상이다.

간다라 불상의 조형은 인도 불교의 영감(靈感)에 근원을 두고 있으며, 주로 헬레니즘 예술의 형식을 채용하고 있는데, 특히 쿠샨 왕조와 시대가 같은 로마 제국 예술을 참조했다. 만약 하나의 간단한 공식을 이용하여 개괄한다면, 간다라 불상 등은 헬레니즘 예술

간다라 불상(일부분)

편암

전체 높이 1.42m

2세기 혹은 3세기

마르단에서 출토

페샤와르박물관

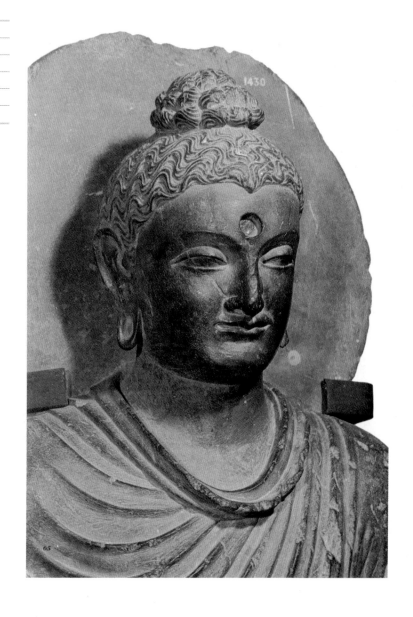

의 사실적인 인체에 인도 불교의 상징적인 징표들을 더한 것이라고 말할 수 있다. 간다라 불상을 전체적으로 보면, 그리스 태양신인 아폴로(Apollo)나 그리스·로마 시대 철인(哲人)의 머리에, 로마 시대의 긴 두루마기인 '토가(toga)'를 걸친 몸, 그리고 몇 가지 부처를 상징하는 인도 위인(偉人 : Mahapurusha) 신분의 용모 특징이 혼합되어

이루어져 있다. 이와 같은 헬레니즘 풍격의 불상은 '아폴로식 불상 (Apollonian Buddha)' 혹은 '토가를 입은 불상(Buddha in a toga)'이라고 도 불리는데, 부처가 사람의 형체와 초인의 내면을 함께 지니고 있음을 동시에 나타내 준다. 부처의 초인적인 정신의 내면을 상징하는 육체적 징표는, 인도의 전설 속에 나오는 위인이 구비하고 있다는 '삼십이상(三十二相 : lakshanas)'인데, 그 가운데 몇 가지 오묘한 모습들이 부처의 조형에 사용되었다. 가장 눈에 띄는 것들로는 머리 위에 있는 육계(肉髻 : ushnisha, 즉 태어날 때부터 왕관을 쓰고 있어서 자라난 혹으로, 비범한 지혜를 담고 있다)와 눈썹 사이의 백호(白毫 : urna, 즉 지혜의 빛을 비추는 털)가 있다. 부처의 머리 뒤에 있는 광환(光環 : halo, 즉 백호가 발산하는 빛의 테두리)은 쿠샨 시대에 동양에서 만들어 낸 것인데, 동양의 불교 성자와 서양의 기독교 성자에게 동시에 부여되었다. 부처의 길게 늘어진 귓불은 신분이 태자였을 때 무거운 귀걸이를 착용했기 때문에 그렇게 된 것이다. 간다라 불상의 일반적인 조형의 특징은 다음과 같다. 즉 머리 부위는 아폴로식의 그리스 미남자 얼굴 모습을 갖추고 있는데, 얼굴형이 타원형이고, 이목구비가 단정하다. 또 눈썹은 가늘고 길며 휘어져 있고, 눈은 깊숙하며, 입술은 얇은데, 어떤 불상은 콧수염을 새겨 놓은 것도 있다. 콧날은 곧게 솟아 있으며, 이마와 연결되어 있어, 측면에서 보면 하나의 직선을 그어 놓은 것처럼 보이는데, 이것이 전형적인 '그리스인 코(Greek nose)'이다. 귓불은 눈에 띄게 늘어져 있다. 머리 위에 있는 육계는 대개 그리스 조각에서 흔히 보이는 물결 모양의 곱슬머리로 덮여 있는데, 물결무늬 형상은 유창하면서도 정연하다. 눈썹 사이의 백호는 작고 동그랗게 움푹 파 놓았거나 조그맣고 둥근 점으로 볼록하게 표시해 놓았다. 머리 뒤의 광환은 소박하고 수수하여, 단지 하나의 편평하고 둥근 판일 뿐이다. 간다라 불상은 일반적으

로 몸에 통견식(通肩式) 승의(僧衣)인 승가리(僧伽梨 : samghati)를 입고 있으며, 가끔 단우견식(袒右肩式) 승의(147쪽 참조-옮긴이)를 입은 불상도 있다. 승의는 로마의 두루마기인 토가와 유사하며, 사실적인 기법으로 새겼기 때문에 털의 질감이 분명하고, 옷의 주름은 두툼하면서 묵직하며, 옷의 구김살은 겹쳐져 있는데, 옷의 움직이는 자세와 중량의 변화에 따라 몸에 달라붙어 있다. 간다라 불상의 전체 몸의 비례는 일반적으로 대략 6등신이거나 심지어는 5등신으로, 몸집이 짧고 뚱뚱하여, 그리스·로마 조각의 비례가 조화로운 것에 훨씬 미치지 못하는데, 이는 간다라 불상의 일반적인 단점이다. 간다라 불상의 얼굴 표정은 수수하면서 고귀하고 냉정하며, 대개 눈은 반쯤 감겨져 있어, 마음속으로 깊이 성찰하는 정신적 요소를 강조하였다. 간다라 조각이 주요 재료로 사용한 청회색(靑灰色) 편암(片巖 : schist)은 색깔이 어둡고 침착하며 냉엄하여, 불상의 예스럽고 소박하며 장중하면서 조용하고 엄숙한 분위기를 증대시켜 준다. 그러나 이집트·그리스·중국 등 수많은 나라들의 고대 조각은 대부분 색이 입혀져 있었듯이, 간다라 불상도 원래는 색이 칠해져 있었는데, 출토된 불상들은 대부분 색이 이미 벗겨져 버려, 오로지 조각 재료 본래의 색깔만 드러나 있다. 마르단에서 출토된 청회색 편암 조각인 〈간다라 불두상(Head of Buddha in Gandhara)〉은, 대략 3세기에 만들어졌으며, 현재 라호르 중앙박물관(Central Museum, Lahore)에 소장되어 있는데, 간다라 불상의 일반적인 조형 특징을 지니고 있다. 이 불두상(佛頭像)의 얼굴 모양은 타원형이며, 얼굴의 용모가 맑고 빼어난 것이, 마치 그리스의 태양신인 아폴로 같다. 초승달처럼 가늘고 긴 눈썹, 움푹 들어간 눈, 높고 곧은 콧날(이는 곧 이마와 똑바로 서로 연결되어 있는, 이른바 '그리스인 코'이다)과 얇디얇은 입술은 모두 헬레니즘 조각의 영향을 받았다. 머리 위의 육계는 헬레니즘 조

간다라 불두상
편암
대략 3세기
마르단에서 출토
라호르 중앙박물관

각에서 흔히 보이는 물결 모양의 곱슬머리로 덮여 있는데, 곱슬머리를 묶은 띠 아래쪽의 물결무늬는 비교적 가지런하고 질서정연하며, 위쪽의 물결무늬는 한층 자연스럽다. 길게 늘어진 귓불과 목 부위의 주름살 자국은 약간 형식화되어 있다. 눈썹 사이의 백호는 볼록하게 새긴 하나의 작고 둥근 점으로 되어 있다. 머리 뒤의 광환은 전혀 장식이 없는 둥근 평판 조각으로 되어 있다. 얼굴 표정은 조용하고 엄숙하면서도 수수하고, 반쯤 감겨 있는 눈은 마음속으로 깊이 성찰하는 기색을 드러내 준다.

간다라 불상은 입상(立像)과 좌상(坐像)의 두 가지로 분류할 수 있다. 불상의 손동작과 앉은 자세는 모두 고정된 형식을 따랐다. 산

mudra(손동작) : 우리나라에도 불교가 중국을 거쳐 들어왔기 때문에, 기본적으로 한역 용어를 그대로 사용하는 경우가 대부분이다.

스크리트어인 'mudra(손동작)'라는 말의 원래 의미는 인장(印章)·손동작·표정·자태(姿態) 등인데, 한역(漢譯) 불경(佛經)에서는 '인(印)'·'수인(手印)'·'수계(印契)'·'인상(印相)' 등으로 번역하였다. 인도의 전통 희극·춤·조각 및 회화에서 각종 형식화된 손동작들은 독특한 어휘를 형성하고 있어, 인물의 내재적인 정신과 감정을 표현해 낼 수 있게 되었으며, '육체의 꽃'·'영혼의 손동작'이라고 불린다. 간다라 불입상의 손동작은 일반적으로 '시무외인(施無畏印 : abhayamudra)', 즉 두려워하지 않게 해주는 동작 혹은 보호해 주는 동작을 취하고 있다(오른팔을 앞쪽으로 반듯이 뻗고, 오른손 손바닥을 앞쪽으로 향하게 하며, 다섯 손가락은 위쪽을 향하게 한다). 그리고 불좌상의 손동작은 일반적으로 '선정인(禪定印 : dhyanamudra)', 즉 깊은 생각에 잠겨 있는 동작을 취하고 있거나(두 팔을 아래로 늘어뜨리고, 두 손은 아래위로 겹쳐 놓으며, 손바닥은 위를 향하게 하여, 구부린 다리 위에 반듯하게 올려 놓는다), 혹은 '전법륜인(轉法輪印 : dharmachakramudra)', 즉 설법을 하는 동작을 취하고 있다(두 팔을 아래로 늘어뜨려 구부리고, 두 손의 끝은 가슴 앞에 두며, 오른손 손바닥은 바깥쪽을 향하게 하여, 엄지손가락을 집게손가락에 닿게 하고, 왼손 손바닥은 안쪽을 향하게 하여, 가운뎃손가락과 새끼손가락을 오른손에 닿게 한다). 산스크리트어의 'asana(앉은 자세)'라는 말의 원래 의미는 방석·좌석·주소·지위 등인데, 한역 불경에서는 '좌(座)'로 번역하였다. 인도의 전통 예술에서 형식화되어 있는 앉은 자세도 특정한 정신과 감정을 표현해 낼 수 있다. 간다라 불상의 앉은 자세는 일반적으로 '연화좌(蓮花座 : padmasana)', 즉 인도인들의 깊은 생각에 잠기는 습관에 따라 가부좌를 틀고, 두 다리는 교차시킨 채, 발바닥을 위로 향하게 하여, 서로 마주하여 구부린 허벅지 위에 반듯하게 올려 놓는다. 이와 같은 손동작과 앉은 자세는 헬레니즘 예술 세계에서는 알지 못했던 것으로, 순수하게 인도 본토의 전

통 문화에서 기원한 것이며, 손동작과 앉은 자세 조형의 고정화·형식화는 바로 응당 간다라 예술가들이 창조한 것으로 공을 돌려야 마땅하다. 인도와 아시아에서 후세에 만들어진 불상들은 기본적으로 이러한 손동작과 앉은 자세를 답습하였으며, 또한 발전하기도 하였다. 자이나교와 힌두교의 신상(神像)들도 형식화된 손동작과 앉은 자세를 채용하였는데, 매우 다종다양하며, 갈수록 더욱 복잡해진다. 간다라 불입상의 전형적인 것들로는, 페샤와르박물관과 라호르 중앙박물관 및 뉴델리 국립박물관에 소장되어 있는 몇 점의 청회색 편암 조각인 〈간다라 불입상(Standing Buddha in Gandhara)〉 등의 작품들이 있다. 이러한 불상들의 용모는 그리스·로마의 신상이나 철인(哲人)을 닮아, 깊숙한 눈과 높은 코를 지녔고, 얇은 입술에 콧수염을 길렀으며, 표정은 엄숙하고 경건하다. 머리 위에 있는 육계의 물결 모양 곱슬머리는 형식화되는 추세이고, 눈썹 사이의 백호는 작고 동그랗게 움푹 파 놓았으며, 머리 뒤의 광환은 소박하면서 수수하다. 불상의 통견식 승의는 옛날 로마의 두루마기인 토가와 유사하며(이 때문에 간다라의 불상은 또한 종종 '토가를 입은 불상'이라고 불리기도 한다), 옷의 주름은 두툼하고 묵직하며, 질감이 분명하고, 옷의 주름 선은 자연스럽고 유창하다. 오른손은 앞으로 뻗어 축복하는 시무외인을 취하고 있으며, 왼손은 늘어뜨려 승의의 아래쪽 끝자락을 쥐고 있는데, 두 손의 근육 묘사가 매우 사실적이고 섬세하다. 두 다리는 약간 벌어져 있고, 정면을 바라보며 맨발로 대좌(臺座) 위에 서 있다. 간다라 불입상들은 일반적으로 대부분 그와 같이 축복의 손동작을 취하고 있다.

간다라 불좌상의 전형적인 것들로는, 페샤와르박물관과 베를린 박물관(Berlin Museum)에 소장되어 있는 청회색 편암 조각인 〈간다라 불좌상(Seated Buddha in Gandhara)〉 등의 작품들이 있다. 사리 바

불상은 콧수염을 길렀으며, 몸에
는 로마식 두루마기를 걸쳤고, 오
른손은 시무외인을 취하고 있다.

롤(Sahri Bahlol)에서 출토된 불좌상은 헬레니즘 풍격을 지닌 간다라
불좌상의 전형적인 작품 중 하나로, 매우 완벽하게 보존되어 있다.
이 불좌상의 용모나 복장 등 조형 기법을 보면, 아마도 현재 페샤

간다라 불입상

편암

114cm×39cm×18cm

2세기

뉴델리 국립박물관

 사라지고 없는 오른손은 역시 시무외인을 취하고 있었던 것으로 추측된다.

간다라 불좌상

편암

높이 73cm

2세기 혹은 3세기

사리 바롤에서 출토

페샤와르박물관

불상의 앉은 자세는 연화좌이고,
손동작은 전법륜인이다.

와르박물관에 소장되어 있는 저 〈간다라 불입상〉과 동일한 조각 작
업장에서 만들어진 것 같다. 마찬가지로 헬레니즘의 얼굴 용모이고,
똑같이 물결 모양의 곱슬머리와 소박한 광환인데, 다만 눈썹 사이
의 백호가 볼록하게 새긴 작고 동그란 점으로 되어 있을 뿐이다. 편
단우견식(偏袒右肩式), 즉 오른쪽 어깨를 드러낸 승의의 옷 주름도
마찬가지로 자연스럽고 유창하며, 드러나 있는 어깨·팔·손·발은
비교적 사실적으로 묘사되어 있다. 이 불좌상의 두 손은 전법륜인
(설법하는 자세)을 취하고 있고, 가부좌를 튼 모습은 연화좌(蓮花座)

의 앉은 자세이다. 대좌의 부조 양쪽 끝에는 사자를 새겨 놓았으며, 중간에는 네 명의 신도가 선정에 든 보살에게 합장하여 예배드리고 있다.

1880년에 간다라 지역 시크리(Sikri)의 절터에서 출토된 청회색 편암 조각인 〈고행(苦行)하는 석가(Ascetic Shakyamuni)〉는 또한 〈야윈 부처(Emaciated Buddha)〉라고도 불리는데, 대략 3세기에 만들어졌으며, 현재 라호르 중앙박물관에 소장되어 있다. 엄격하게 말하자면 그것은 당연히 보살상에 속하지만, 통상 간다라 불좌상의 본보기 중 하나로 간주되고 있다. 일반적인 헬레니즘 풍격의 간다라 불상과는 판이하게, 이것은 고행 수련으로 인해 극도로 야윈 불상인데, 놀라운 인체의 골격 해부 구조로써 석가모니의 인내심이 강하고 의지가 굳은 정신력을 표현해 냈다. 〈고행하는 석가〉는 석가모니가 도(道)를 깨우치기 전에 나이란자나 강(Nairanjananati) 부근의 모과나무 숲에서 6년 동안 고행하며 수련할 때의 극도로 야윈 형상이다. 그는 가부좌를 틀고 있으며, 단식하면서 조식(調息 : 요가에서 호흡을 조절하여 수양함–옮긴이)하고 있는데, 용모는 초췌하고, 수염과 머리털은 텁수룩하며, 눈은 움푹하고, 얼굴과 배는 매우 홀쭉하게 들어가 있다. 또 목뼈와 쇄골·늑골이 남김없이 드러나 있으며, 이마와 가슴과 팔의 혈관들이 볼록하게 드러나 있다. 비록 뼈가 드러날 정도로 쇠약해지고 야위었지만, 그는 도리어 양 입술을 굳게 다물고, 가슴을 곧게 편 채, 두 팔은 완강하게 지탱하고서, 끝까지 선정(禪定)에 든 손동작을 취하고 있다. 이 조상은 육체의 쇠약하고 추한 모습으로써 정신의 웅대하고 숭고함을 표현해 냈는데, 엄격하고 사실적이면서도 대단히 과장되어 있으며, 냉혹하고 핍진한 조형 수단으로써 사람들의 마음을 뒤흔드는 심미 효과를 거두고 있다. 이 때문에 현대의 동·서양 학자들은 한결같이 간다라 예술의 최고 걸작이라고 추앙

고행하는 석가(야윈 부처)
편암
높이 83.8cm
3세기
시크리에서 출토
라호르 중앙박물관

불상의 손동작은 선정인이다.

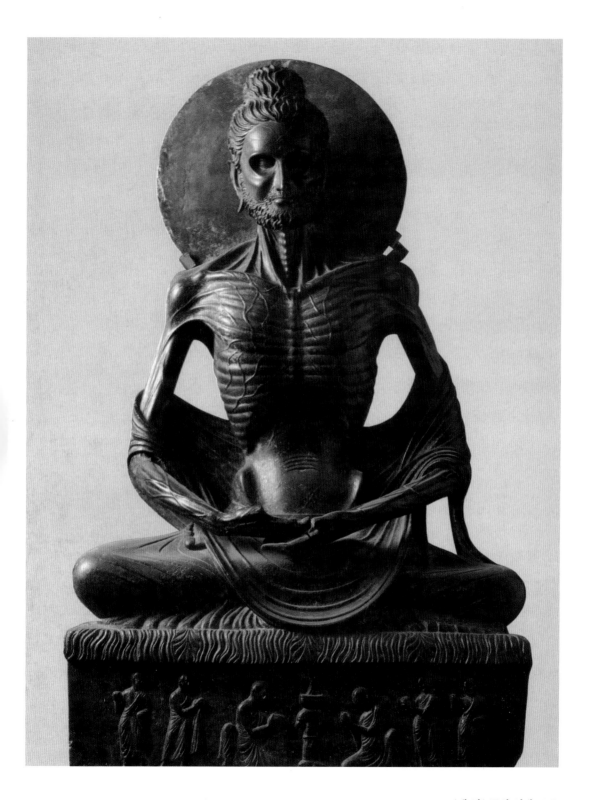

하고 있다.

왕자보살과 이역(異域)의 신(神)들

간다라 보살상의 창조도 간다라 예술의 중대한 공헌이다. 보살은 산스크리트어 Bodhisattva[보디사트바 : 한역은 보리살타(菩提薩埵)]의 음역을 줄여서 부르는 말인데, '중생을 깨우치다' 혹은 '대중을 각성시키다'라는 뜻으로, 즉 예비 부처 혹은 미래의 부처라는 의미이다. 싯다르타 태자는 도를 깨우치고 성불(成佛)하기 전에 역시 보살이라고 불렸다. 보살은 부처의 자비로운 화신(化身)으로, 중생을 구제하기 위해 자신이 열반에 드는 시간을 늦추면서, 사람과 부처 사이를 담당하는 매개자 혹은 배[舟]인데, 중생을 이승[此岸]의 생사고해(生死苦海)로부터 피안(彼岸)의 극락세계로 구제한다. 보살이 대량으로 출현한 것은 대승불교가 왕성하게 발흥했음을 나타내 주는 중요한 지표 중 하나이다. 인도의 초기 불교 조각에서는, 싯다르타 태자(보살)도 산개(傘蓋)·불진(佛塵) 등과 같은 상징 부호로 암시되어 있을 뿐, 아직 사람 형상은 나타나지 않았다. 그리고 쿠샨 시대의 간다라 조각 작업장에서는 사람 형상의 불상을 제작함과 동시에, 또한 대량의 사람 형상의 보살입상이나 보살좌상도 제작했다. 보살은 필경 머지않아 최고 단계의 깨달음[無上正覺]을 얻게 되지만, 아직은 속세의 덧없는 화려함을 벗어나지 못한 성인으로, 부처에 비해 한층 더 세속미와 인정미를 띠고 있다. 이 때문에 간다라의 보살상은 조형 면에서 불상처럼 과분하게 장중하거나 딱딱하거나 소박하지 않고, 비교적 소탈하고 활발하며 화려하고, 불상의 천편일률적인 유형을 타파하여, 비교적 생동감 있고 다양한 자태를 나타낸다.

간다라 보살상 조각들 중 가장 많은 것은 싯다르타 태자이고,

생사고해(生死苦海) : 삶과 죽음이 육도(六道)에 윤회(輪廻)하면서 끝이 없음을, 한없이 넓은 바다에 비유하여 일컫는 불교 용어이다.

관음(觀音) : '관세음(觀世音)' 혹은 '관 자재(觀自在)'라고 번역하기도 한다.

그 다음은 미륵(彌勒 : Maitreya)보살이며, 또한 소량의 관음(觀音 : Avalokitesvara)보살도 있다. 간다라 보살상의 조형은 비록 역시 헬레 니즘 예술의 영향을 받기는 했지만, 불상에 비해 인도의 색채가 한 층 풍부하며, 일반적으로 인도인과 유럽인의 혼혈인 특징을 띠고 있 는데, 온몸에 흐르는 고귀한 풍채와 호화로운 복식(服飾)은, 마치 쿠 샨 시대의 풍모가 빼어난 인도 왕자를 꼭 닮았다. 이러한 왕자형 보 살상은 얼굴의 용모가 인도인과 유럽인 혼혈의 미남자와 유사하며, 모두 물결 모양의 콧수염이 나 있다(아마도 쿠샨인들의 수염을 기르던 관습에서 유래한 것 같다). 머리 뒤쪽의 광환과 눈썹 사이의 백호는 불 상과 차이가 없는데, 이는 보살이 불성(佛性)을 지닌 신성한 신분임 을 나타내 준다. 싯다르타 태자의 머리 위에 있는 육계는 진주보석 류로 장식된 두건을 쓰고 있다. 미륵보살의 긴 머리는 구슬을 꿰어 장식한 띠로 ∞형의 발결(髮結 : 머리를 묶음-옮긴이) 보계(寶髻)를 동 여맸으며, 머리 뒤에 늘어져 있는 곱슬머리는 어깨 위에 풀어 헤쳐 져 있다[왼손에 정병(淨瓶)을 들고 있는 것은 미륵보살이 다른 보살들과 구 분되는 상징으로, 미륵이 브라만 출신임을 암시해 준다]. 관음보살의 관식 (冠飾 : 관을 꾸민 장식-옮긴이)에는 그의 상징인 아미타불(阿彌陀佛 : Amitabha)의 화불(化佛)을 작은 좌상으로 새겨 놓았다. 이 보살상은 대체로 상반신이 나체이며, 귀걸이·영락(瓔珞 : 구슬을 꿰어 만든 것으 로, 목이나 팔에 길게 두르는 장식품-옮긴이)·호신부(護身符 : 자신을 보호 해 주는 일종의 부적-옮긴이)·팔찌 등 진주보석류로 만든 장식물들을 착용하고 있다. 긴 피백(披帛 : 등을 덮는 등거리 혹은 숄-옮긴이)이 왼 쪽 어깨를 휘감고 있으며, 허리 부분까지 비스듬히 걸쳐 반원형을 나타내며 늘어져 있고, 다른 쪽 끝은 오른팔에 걸쳐져 있으며, 오 른손은 대개 앞으로 뻗어 시무외인을 취하고 있다. 하반신은 인도 식 위요포(허리에 두르는 천-옮긴이)인 도티(dhoti : 인도의 남성들이 하반

신에 걸치는 일종의 치마—옮긴이)를 걸치고 있는데, 마치 창문의 커튼처럼 늘어진 촘촘한 물결무늬 주름은 사람들로 하여금 로마 아우구스투스 시대(Augustan Age)에 만들어져 요행히도 남아 있는 초기 그리스 조각의 연미형(燕尾形) 옷 주름을 연상하게 한다. 불상과 여타 지역의 보살상들이 맨발인 것과는 달리, 간다라 보살상의 발은 구슬로 장식된 샌들을 신고 있는데, 이것도 아마 서양에서 수입된 양식인 것 같다. 간다라 지역의 샤바즈가르히(Shahbaz Garhi)에서 출토된 편암 조각인 〈왕자보살(Bodhisattvaas Prince)〉은 대략 2세기 중엽에 만들어졌으며, 현재 파리의 기메박물관(Museum Guimetin, Paris)에 소장되어 있는데, 아직 출가하지 않은 싯다르타 태자를 표현한 작품이다. 이 작품은 간다라의 인도 왕자형 보살상의 전형으로, 유럽에서 처음으로 서양 사람들의 간다라에 대한 예술적 심미 취향을 불러일으켰다. 〈왕자보살〉의 조형은 인도인과 유럽인의 혼혈인 특징을 띠고 있어, 대단히 준수하고 수려하며, 신기하고 매력적이다. 그는 표정이 맑고 시원스러우며, 이목구비가 단정하고 아름다운데다, 말쑥하고 멋진 콧수염을 덧붙여 놓아, 고귀한 풍채를 드러내고 있다. 그는 인도의 왕자가 착용하는 꽃무늬를 수놓은 두건을 감고 있는데, 두건 끝부분의 리본은 머리 뒤에 있는 광환 속에서 휘날리고 있다. 착용하고 있는 진주보석류 장식물들로는, 영락·목걸이·팔찌·반지 및 백세루(百歲縷) 호신부 등이 있으며, 구슬로 장식한 샌들도 매우 정교하고 아름답다. 그의 왼손은 허리를 짚고 있으며, 오른손은 시무외인을 취하고 있어, 더욱 늠름하고 씩씩하며, 풍모가 멋스러워 보인다. 왼팔을 휘감고 있는 피백은 길게 늘어뜨려 오른팔에 걸쳐져 있는데, 인도식 위요포의 옷 주름은 피백에 비해 딱딱하고 어색하다. 드러난 어깨·가슴·배와 손발의 근육은 반들반들하고 매끈하며 정교하고 아름답다. 간다라 보살상의 본보기적인 작품들로는,

백세루(百歲縷) : 아기가 첫돌을 맞이했을 때 다섯 가지 실로 엮어 만들어 목에 걸어 주는 노리개 같은 것으로, 장래의 건강과 행복을 기원하는 부적의 의미를 갖는다.

왕자보살

편암

높이 1.20m

2세기 중엽

샤바즈가르히에서 출토

파리 기메박물관

　수많은 간다라 보살상과 불상들
은 대부분 마치 풍모가 빼어난 왕
자상 같다.

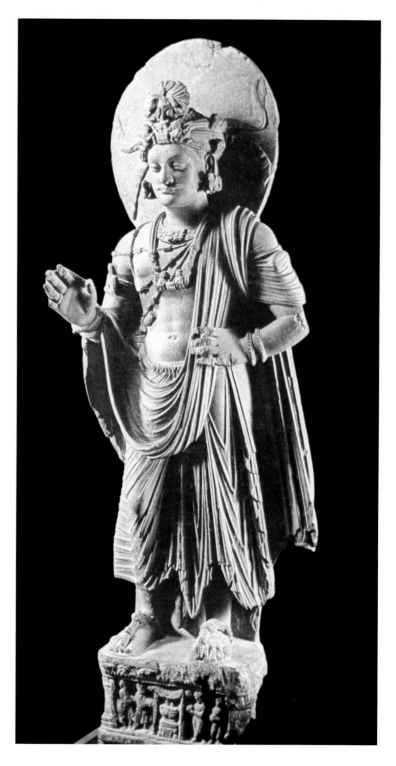

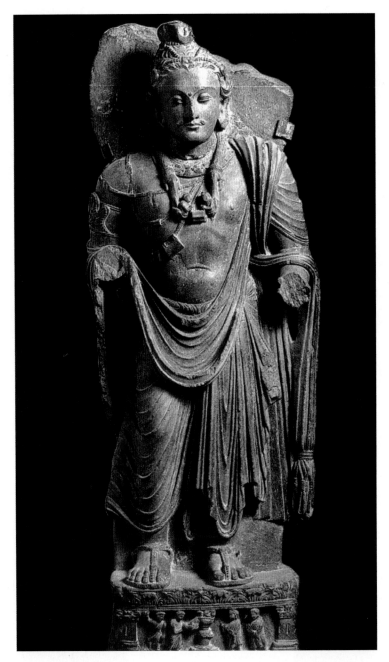

미륵보살
편암
2세기 중엽
라호르 중앙박물관

또한 현재 라호르 중앙박물관에 소장되어 있는 청회색 편암 조각인

〈미륵보살(Bodhisattva Maitreya)〉과 보스턴박물관(Museum of Fine Arts,

Boston)에 소장되어 있는 〈간다라 보살입상(Standing Bodhisattva from

Gandhara〉 등의 작품들이 있다. 미륵[자씨(慈氏)라고도 함]보살은 석가모니의 뒤를 이어 도솔천에서 강생하여 부처가 되었는데, 이것도 쿠샨 시대 간다라 조각에서 유행한 보살 형상들 중 하나이다. 간다라의 미륵보살 조각상의 조형은 싯다르타 태자와 대체로 비슷하지만, 일반적으로 상투를 묶었고, 두건은 두르지 않았으며, 또한 왼손에는 정병[불로장생하는 감로(甘露)를 가득 담은 물병]을 들고 있다. 〈미륵보살〉은 〈왕자보살〉과 조형이 비슷하고, 얼굴 용모나 복장 및 진주보석류 장식물들도 대동소이하지만, 단지 구슬을 꿰어 장식한 띠로 상투를 묶어 세웠다. 애석하게도 두 손과 정병은 현재 남아 있지 않다. 긴 피백의 왼쪽 끝에는 꽃술을 묶었으며, 인도식 위요포의 옷 주름은 비교적 거침없고 미끈하다. 대좌의 부조 양쪽 끝은 코린트식 벽주(壁柱 : 벽기둥−옮긴이)이며, 중간은 네 명의 신도들이 제단에 예배드리는 장면이다. 적지 않은 간다라의 젊은 불상들의 조형도 역시 멋진 왕자처럼 생겼지만, 보살상과 같은 화려한 복식(服飾)은 아니다.

간다라 예술 가운데에는 대량의 불전고사 부조와 불상 및 보살상 이외에도, 이역의 여러 신들을 새긴 몇몇 조상(彫像)들도 있다. 카니슈카는 불교를 믿었지만 결코 불교 하나만을 존숭하지는 않았으며, 그는 쿠샨 제국의 국경 내에 있는 각종 다른 종교들도 모두 받아들였다. 카니슈카 및 그와 마찬가지로 불교를 제창한 후계자인 후비슈카가 발행한 쿠샨의 화폐 위에는 불상을 주조했을 뿐만 아니라, 페르시아·그리스·인도 등 이역의 여러 신들의 형상도 주조했다. 그러한 것들로는, 페르시아의 태양신인 미오로(Mioro)·달의 신인 마오(Mao)·바람의 신인 오아도(Oado)·빛의 신 혹은 태양신인 미트라(Mithra), 바빌론의 출산의 여신인 아나히타(Anahita : 쿠샨의 화폐에서는 Nana 혹은 Nanaia라는 이름으로 등장한다), 그리스의 태양신인 헬리오스(Helios)·달의 여신인 셀레네(Selene)·힘이 엄청나게 센 영웅인 헤

라클레스(Heracles)·풍요의 신인 세라피스(Serapis), 인도의 브라만교 대신(大神)인 시바·전쟁의 신인 스칸다(Skanda)·비샤카(Vishakha) 등의 신상(神像)들이 포함되어 있다. 이와 같은 이역의 여러 신들 형상은 하나의 측면에서, 간다라 예술이 동양과 서양의 문화 요소들을 융합한 특징을 나타낸다.

간다라 조각에서 이역의 여러 신들 조상은 그리스와 인도의 천신지기(天神地祇 : 하늘의 신과 땅의 신-옮긴이)들이 대다수를 차지한다. 간다라 지역에서 출토된 청회색 편암 조각인 〈팔라스 아테네(Pallas Athene)〉('팔라스'는 '창을 쥐고 있는 자'라는 의미이다)는, 일설에 따르면 〈로마 여신(Goddess Rome)〉이라고 하는데, 대략 2세기에 만들어졌으며, 높이는 82센티미터이고, 현재 라호르 중앙박물관에 소장되어 있다. 이는 간다라 헬레니즘 신상의 걸작이다. 이 그리스 도시국가의 수호 여신인 팔라스 아테네(혹은 로마 여신)는, 어쩌면 일찍이 간다라 왕궁의 후궁(後宮 : 비빈들이 거처하는 궁전-옮긴이)의 위쪽에 안치해 두어, 후궁의 아름다운 여성 시위(侍衛 : 호위하는 사람-옮긴이)로 충당했는지도 모른다. 그녀는 투구를 쓰고 있으며, 몸에는 그리스의 옛날 의복인 키톤[chiton : 아마(亞麻)나 모직물로 만든 소매가 없는 긴 겉옷으로, 그리스 조각에서 흔히 보이는 여성의 옷과 같은 것이다]을 입었고, 곱슬머리는 어깨를 덮고 있으며, 표정과 태도는 단정하고 장중하며 고아하다. 여신의 가는 눈썹과 깊은 눈·높은 코와 얇은 입술을 하고 있는 얼굴 조형과 유두(乳頭)가 드러나 보이는 허리를 졸라맨 겉옷 및 나부끼며 늘어져 있는 주름이 많은 치맛자락은, 모두 헬레니즘 예술 세계에서 유래된 것들인데, 단지 정교하고 섬세하게 새긴 진주보석류를 꿰어 만든 목걸이만은 인도 특유의 산물인 듯하다. 그녀의 두 손은

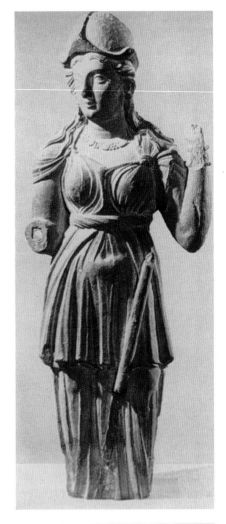

팔라스 아테네(일설에는 미네르바 혹은 로마 여신이라고 함)

편암

높이 82cm

대략 2세기

라호르 중앙박물관

그리스·로마의 여신은 쿠샨 왕궁의 시위(侍衛)로 변화했다.

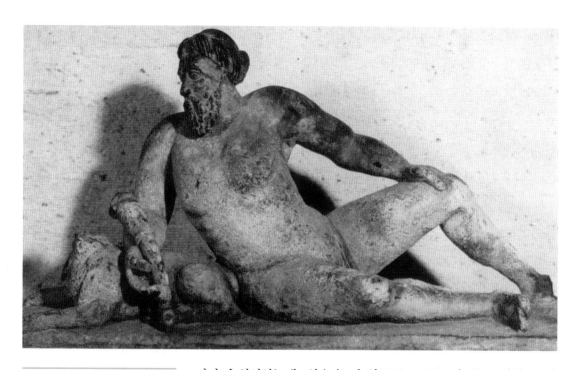

강의 신
엽암
대략 2세기
탁실라에서 출토
카라치 국립박물관

이미 유실되었는데, 왼손은 긴 창(이미 잘려졌음)을 들고 있었고, 아마도 오른손은 방패를 들고 있었을 것이다. 이 여신 조상은 의도적으로 서양 조각의 투시 효과를 추구하여, 두 눈은 일직선상에 있지 않고, 투구는 좌우 대칭이 아니며, 신체는 평평하지만, 만약 아래쪽에서 일정한 거리를 두고 떨어져서 보면, 조상의 각 측면들이 완벽하게 사실적으로 보이며, 변형된 모습은 사라져 버린다. 탁실라에서 출토된 엽암(葉巖 : phylite) 조각인 〈강의 신(River God)〉은 대략 2세기에 만들어졌으며, 현재 카라치 국립박물관(National Museum, Karachi)에 소장되어 있는데, 이것도 역시 간다라 헬레니즘 신상의 걸작이다. 강의 신은 완전 나체로, 신체와 정신이 웅혼하며, 숱이 많은 머리와 긴 수염이 있는데, 대가리가 떨어져 나간 한 마리의 누워 있는 사자[아마도 수신인면(獸身人面)의 짐승인 스핑크스(sphinx)인 것 같다]에 비스듬히 기대고 있으며, 오른손에는 풍요를 상징하는 양(羊)의 뿔 하나를 쥐고 있다. 쿠샨 시대의 탁실라와 로마 제국의 지배하에 있던

이집트의 알렉산드리아(Alexandria) 간에는 무역과 문화 교류가 빈번했다. 탁실라의 이 '강의 신' 조상은 로마의 바티칸박물관(Vatican Museum)에 소장되어 있는 알렉산드리아의 대리석 조각인 〈나일 강의 신(Nile River God)〉과 구도가 유사하며, 조형도 대동소이하다. 〈나일 강의 신〉은 대략 1세기에 만들어졌는데, 손에 쥐고 있는 것은 한 묶음의 곡식이며, 비스듬히 기대고 있는 사신인면(獅身人面 : 사자의 몸에 사람의 얼굴-옮긴이)의 짐승 대가리는 온전하게 보전되어 있다. 그리고 몸 주위에는 또한 나일 강이 매년 16번씩 범람하는 것을 상징하는 16명의 개구쟁이들이 서로 쫓고 쫓기면서 웃으며 떠들어대고 있는데, 이는 조각 기법의 측면에서 말하자면 분명히 탁실라의 〈강의 신〉에 비해 숙련되어 있다. 간다라 지역의 자말가르히(Jamalgarhi) 등지에서 출토된, 그리스 신화 속에서 하늘을 받치고 있다는 거인인 아틀란테스(Atlantes) 조상들은, 근육이 발달된 사실적인 조형이 그리스·로마 신전의 남상주(男像柱)와 유사하다. 나투(Nathu) 등지에서 출토된 부조 장식 띠에 구불구불한 무늬밧줄[花繩]을 어깨에 메고 늘어서 있는 나체의 어린 사랑의 신(Erotes 혹은 Cupid)들은 역시 그리스·로마 조각들에서도 흔히 볼 수 있는 형상이다.

간다라 지역에 있는 인도 신의 조상들은 항상 재물신(財物神)인 판치카(Pancika)와 귀자모신(鬼子母神)인 하리티(Hariti)를 표현했다. 사리 바롤에서 출토된 청회색 편암 조각인 〈판치카와 하리티(Pancika and Hariti)〉는 현재 페샤와르박물관에 소장되어 있는데, 이것은 간다라의 인도 신상들의 걸작 중 하나이다. 인도의 재물신인 판치카와 그의 아내이자 출산의 여신인 하리티(귀자모)는 어깨를 나란히 하고 앉아 있다. 이 한 쌍의 인도 남녀 신상의 조형은 확실히 헬레니즘 예술의 영향을 받았다. 판치카는 머리를 묶고 수염을 길렀으며, 가슴과 팔을 드러내 놓고 있는데, 모습이 마치 로마 귀족이나 쿠샨

남상주(男像柱) : 고대 그리스나 로마의 건축물에서, 남신(男神)의 모습으로 만들어 세운 거대한 기둥을 가리킨다.

귀자모신(鬼子母神) : 귀자모는 원래 흉악하고 잔인한 귀신으로, 자식이 수백 명이나 되었는데, 이 자식들을 모두 사랑했다. 그러나 귀자모는 항상 남의 자식을 잡아먹어 세상의 모든 부모들이 그를 무서워하였다. 그러던 어느 날 석가모니 부처가 그의 막내아들을 데려다 감추어 두었다. 그러자 귀자모는 천 명이나 되는 자식들 중에 단 한 명만을 잃었는데도 몹시 괴로워하며 슬퍼 날뛰었다. 그리하여 귀자모는 자신의 잘못을 참회하고 부처의 제자가 되었다고 한다. 가리제모(訶利帝母)·환희모(歡喜母) 또는 애자모(愛子母)라고 번역하기도 한다.

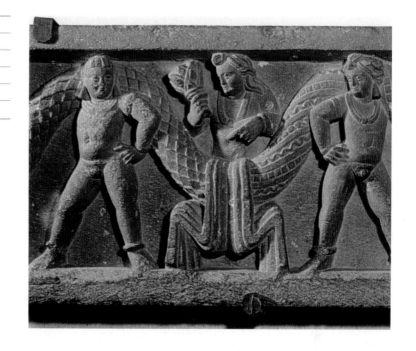

어린 사랑의 신

편암

높이 30cm

2세기 혹은 3세기

나투에서 출토

페샤와르박물관

의 추장을 닮았으며, 차림새는 마치 인도의 왕자 같다. 호화로운 머리 장식·귀걸이·목걸이·호신부 등 진주보석류 장식물과 뚱뚱하게 튀어나온 배는 모두 재물신의 신분에 부합한다. 그의 무릎 아래에 있는, 어린 사랑의 신처럼 생긴 발가벗은 사내아이는 그와 출산의 여신인 하리티를 한데 긴밀하게 연계시켜 주고 있다. 하리티는 머리에 화관(花冠)을 쓰고 있으며, 곱슬머리는 어깨를 덮고 있고, 조형은 헬레니즘 조각에 더욱 가까운데, 화관의 중앙에 있는 연꽃봉오리와 그녀의 동그란 유방을 어루만지고 있는 품안의 발가벗은 사내아이는 모두 그녀가 아이를 낳아 기르고 보호하는 여신임을 나타내 준다. 대좌의 부조에는 일렬로 늘어서서 경기를 즐기는 발가벗은 사내아이들을 새겨 놓았다. 간다라의 불전고사 부조에 출현하는 베다의 주신(主神)인 인드라(제석천)와 브라만교의 대신(大神)인 범천(梵天)의 형상은 간다라의 보살상 조형과 유사하다. 부처의 협시(脇侍)인 금강역사(金剛力士 : Vajrapani)는 바로 그리스·로마의 고전적인 형상학(形

판치카와 하리티

편암

2세기 중엽

사리 바롤에서 출토

페샤와르박물관

인도의 남녀 신상(神像)들의 조형
도 이미 헬레니즘화 되어 있다.

相學)의 조형을 차용한 것이다. 그리하여 때로는 마찬가지로 손에 천
둥과 번개를 쥐고 있는 그리스의 주신인 제우스(Zeus) 같으며, 때로
는 금강저(金剛杵 : 천둥과 번개)가 박자판이나 곤봉의 형태를 나타내
어, 금강역사가 마치 엄청나게 힘이 센 헤라클레스 같으며, 심지어는
사자 가죽을 걸친 것도 있다. 간혹 금강역사가 또한 숲의 신인 사티
로스(satyr)나 로마의 시종관(侍從官 : lictor)을 빼닮은 경우도 있다. 간
다라 조각에서 사라수 밑에 서 있는 약시 조상은, 복장이 페르시아
차림새와 비슷하고, 진주보석류 장식물과 서 있는 자세는 바로 바르
후트·산치의 약시와 비슷하다. 약시는 오른손으로 나뭇가지를 쥐고
있고, 두 다리는 앞뒤로 교차한 채 서 있는 자세로, 간다라 불전고

박자판 : 나무 조각이나 대나무 조각
등을 여러 개 한꺼번에 손에 쥐고 박
자를 맞추며 두드리는 도구.

사티로스(satyr) : 고대 그리스 신화에
나오는 숲의 신으로, 남자의 얼굴과
몸에 염소의 다리와 뿔을 가진 반인
반수(半人半獸)의 모습을 하고 있다.

시종관(侍從官 : lictor) : 패시즈(fasces
: 집정관의 권위를 상징하는 물건으로, 막
대기 다발 사이에 도끼를 끼워 넣은 것이
다)를 들고 집정관을 수행하면서 범법
자를 다스리던 관리.

사 부조인 〈부처 탄생〉 속의 사라수 밑에 서 있는 마야부인에게도 채용되었는데, 이는 아마도 마야부인과 수신(樹神)인 약시가 마찬가지로 신기한 출산의 기능을 지니고 있음을 의미하는 것 같다.

간다라 예술의 변화와 동방으로의 전파

간다라 예술의 풍격은 결코 고정불변한 것이 아니라, 시기와 지역과 재료의 차이에 따라 발전하고 변화했다. 간다라 예술은 대체로 전기(前期)와 후기(後期)의 두 시기로 구분할 수 있다. 전기는 대략 1세기 초엽부터 3세기 중엽까지인데, 이는 바로 쿠샨 왕조의 통치 시기(대략 서기 60년 이전은 사카-파르티아 시대에 속한다)에 해당하며, 후기는 대략 3세기 중엽부터 5세기 말엽까지로, 사산 왕조와 키다라 쿠샨인들이 통치한 시기에 해당한다. 어떤 학자는 후기가 7세기나 8세기까지 이어질 수 있다고 생각한다. 전기의 간다라 예술은 석조(石彫)가 주를 이루었는데, 조각 재료는 주로 간다라 지역에서 산출되는 청회색 운모(雲母)가 섞인 편암(片巖)을 채용했다. 이것이 유행했던 지역은, 인더스 강 서쪽의 간다라 중심부인 페샤와르 계곡이 중심이었으며, 또한 스왓 계곡과 엽암이나 편암 조각을 채용했던 탁실라·베그람(카피사) 등도 포함되었다. 후기 간다라 예술은 이소(泥塑 : 진흙으로 빚어 만든 상-옮긴이)가 주를 이루었는데, 소조(塑造) 재료는 석회와 점토가 혼합된 스투코(stucco)나 테라코타를 채용했다. 이것이 유행했던 지역은 더욱 광활한데, 인더스 강 동쪽의 탁실라와 아프가니스탄 동부의 하다(Hadda)를 중심으로 하여, 서북쪽으로는 아프가니스탄의 폰두키스탄(Fondukistan)·바미얀(Bamiyan) 등지까지 걸쳐 있었다. 유행했던 지역이 간다라 중심부의 경계를 훨씬 벗어나 있었음에 비추어, 특히 아프가니스탄 국경 내에까지 펼쳐져

바미얀(Bamiyan) : 현장(玄奘)의 『대당서역기(大唐西域記)』에는 '梵衍那(범연나)'로 표기되어 있다.

있었음에 비추어, 후기 간다라 예술은 '인도-아프가니스탄파(Indo-Afghanistan school)'라고도 불린다.

전기 간다라 예술의 편암 단계(schist phase)는 다시 초기·중기·말기로 세분할 수 있다.

초기 석조는 대략 1세기 초엽부터 말엽까지이다. 1세기 전반기는 파르티아의 헬레니즘 예술 부흥 시기로, 탁실라에서 출토된 서양 예술의 제재인 남녀가 술을 마시거나 춤을 추는 모습 등을 새긴 부조들은 순수하게 헬레니즘 풍격에 속한다. 그리고 1세기 후반기의 쿠샨 시대에 이미 부처의 형상이 출현하는 간다라의 불전고사 부조들은, 비록 헬레니즘 예술의 영향을 받기는 했지만, 기본적으로는 여전히 고풍식(古風式 : 27쪽 참조-옮긴이) 풍격에 속한다. 그리하여 조각 기법이 비교적 투박하고, 구도는 단순하면서 소박하며, 인물의 조형은 치졸하여, 머리가 지나치게 크고, 두 눈은 동그랗게 뜨고 있으며, 자세는 어색하다. 전형적인 것으로는 페샤와르박물관에 소장되어 있는 편암 부조인 〈브라만 방문(Visiting a Brahmana)〉 등의 작품들이 있다. 〈브라만 방문〉을 보면, 초가집 문 밖에 서 있는 부처의 조형이 고졸하면서 소박한데, 두 눈을 동그랗게 뜨고 있으며, 콧수염은 굵직하고, 묶어 세운 곱슬머리 모양의 육계는 지나치게 크다. 또 머리 뒤에 있는 광환은 하나의 둥근 테두리로 되어 있고, 통견식 승의는 고대 로마의 헐렁하면서 주름이 많은 두루마기와 비슷하다. 부처의 옆에 서 있는 금강역사는 오른손으로 박자판 모양의 금강저를 쥐고 있고, 쑥대강이처럼 흐트러진 머리를 하고 있는데, 모습이 날래고 용맹스러워 보인다. 그 조형은 마치 로마의 시종관 같고, 몸에는 상의의 가장자리를 바깥으로 접은, 소매가 없고 허리를 묶은 짧은 겉옷을 입고 있으며, 맨살이 드러나 있는 가슴과 어깨 및 사지는 근육이 발달해 있고, 체격은 당당하다. 은거(隱居)하는 브라만 고행

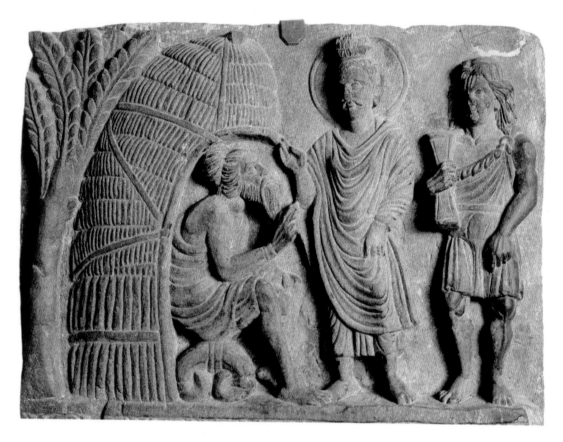

브라만 방문
편암
높이 38cm
1세기 말엽
페샤와르박물관

자는 초가집 문 입구의 멍석말이 위에 앉아 있는데, 머리를 묶고 수염을 길렀으며, 허리를 굽힌 채 얼굴을 쳐들고서, 오른팔을 앞으로 뻗어 이야기를 나누는 자세가 매우 생동감 넘친다. 초가집 주변의 활엽 사라수는 양식화 기법으로 처리했다.

중기 석조는 대략 1세기 말엽부터 2세기 중엽까지로, 헬레니즘 예술의 영향이 매우 뚜렷이 보이는데, 고전주의 풍격을 나타내며, 조각 기법은 점차 성숙해지고, 구도는 단순하면서 균형 있고 조화롭다. 또 인물의 조형은 간결하고 고귀하면서 조용하고 엄숙하며, 부처의 눈은 반쯤 감겨 있어 신비하고 초탈한 모습이며, 옷 주름은 두툼하면서도 유창하고, 자태는 자연스러우면서도 우아하고 아름답다. 전형적인 것들로는 페샤와르박물관에 소장되어 있는 편

암 부조인 〈부처 탄생〉·〈관정목욕(灌頂沐浴: Abhiseka)〉·〈기원(祇園) 보시〉와 라호르 중앙박물관에 소장되어 있는 편암 환조(丸彫)인 〈불입상〉 등의 작품들이 있다.

　말기 석조는 대략 2세기 중엽부터 3세기 중엽까지로, 로마 예술의 영향을 더욱 많이 받은 것 같은데, 로마 조각을 본받아 기념성(紀念性) 초상의 핍진함과 서사성(敍事性) 부조의 분명함을 추구하였다. 동시에 또한 인도 본토 예술의 장식을 선호하는 전통도 더욱 많이 흡수하여, 반(半)고전적인(semi-Classical) 절충 풍격을 나타내며, 매너리즘(Mannerism)적인 경향을 띠고 있다. 조각 기법은 나날이 완전해지며, 구도는 복잡하고 묘사가 자세하며 장식이 과장되어 있고, 인물의 조형은 핍진하며 세밀하고 반들반들하며, 개성과 표정과 동태의 묘사를 중시했다. 대표작들로는 라호르 중앙박물관에 소장되어 있는 편암 부조인 〈마라의 마군(Demons of Mara's Army)〉·페샤와르박물관에 소장되어

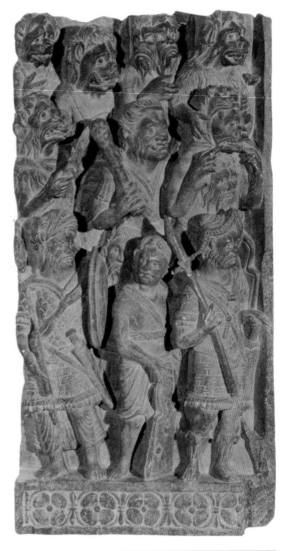

마라의 마군
편암
3세기 중엽
라호르 중앙박물관

있는 편암 부조인 〈부처 열반(Nirvana of Buddha)〉·카라치 국립박물관에 소장되어 있는 편암 부조인 〈수마가다를 보호하고 있는 부처(Buddha in Defense of Sumaghada)〉·페샤와르박물관에 소장되어 있는 편암 고부조(高浮彫)인 〈제석굴(帝釋窟) 설법〉·라호르 중앙박물관에 소장되어 있는 편암 고부조인 〈사위성(舍衛城)의 기적(Great Miracle at Sravasti)〉 등이 있다. 〈마라의 마군〉 속의 저 괴상한 모습에 이빨을 드러내고 발톱을 치켜세운 마군(魔軍)들은, 실제로는 간다라 지역의

매너리즘(Mannerism) : 16세기에 유럽에서 유행한 예술 사조로서, 고전주의에 대한 반동으로 등장했으며, 고전주의에서 바로크 양식으로 이행하는 과도기의 예술 사조로, 지나치게 기교를 추구한 경향을 띠었다. 교식주의(嬌飾主義)라고 번역하기도 한다.

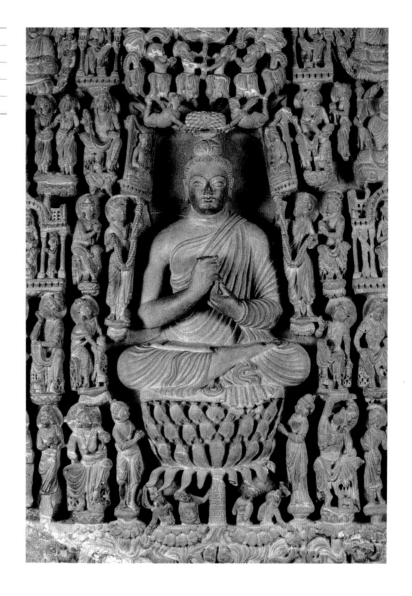

많은 민족들이 뒤섞여 갖가지로 변형된 모습들을 형상화한 것이다. 〈부처 열반〉에서 오른손으로 턱을 괴고 몸을 옆으로 하여 오른쪽으로 누워 있는 부처의 표정은 침착하고 평온하며, 부처 옆에서 애도하며 통곡하는 말라국(Malla)의 귀족과 불가 제자들의 표정은 비통하기 이를 데 없는데, 마치 살아 있는 듯이 핍진하다. 〈수마가다를 보호하고 있는 부처〉에 있는 각양각색의 인물들의 동태는 매우

풍부하면서도 생동감이 넘친다. 〈제석굴 설법〉과 〈사위성의 기적〉의 구도는 여러 가지가 뒤엉켜 복잡하고, 장식은 자질구레하고 번잡하며 화려한데, 부처의 형상은 비할 데 없이 크고 높다. 〈사위성의 기적〉은 부처가 코살라(Kosala)국의 수도인 사위성(Sravasti)에서 신통력을 발휘하여 외도(外道)를 항복시키는 기적을 표현하였다. 부조 중앙의 높고 큰 부처는 허공에 떠 있으며, 연화보좌(蓮花寶座)에 앉아 설법을 하고 있는데, 그의 신통력으로 만들어 낸 연꽃과 천불(千佛)들이 공중에 가득 차 있다. 좌우 협시인 인드라(제석천)와 범천(梵天)은 하늘 높이 불당(佛幢 : 불교 의식에 사용되는 일종의 깃발—옮긴이)을 들고 있다. 부처 주위의 수많은 크고 작은 보살들은 연꽃 위나 주랑(柱廊 : 좌우 양옆으로 기둥이 늘어서 있고 벽은 없는 복도—옮긴이)에서 각종 우아하고 아름다운 자세를 드러내 보이고 있다. 부처의 머리에는 날개 달린 천사가 손에 화관(花冠)을 받쳐 들고 있으며, 나무 아래의 천신(天神)은 산개(傘蓋)를 받쳐 들고 있다. 연화좌 밑의 헤엄치는 물고기와 정령들은 소용돌이치는 연지(蓮池)에 떠올라 있다. 이 부조의 구도는 풍부하고 복잡하며, 인물들은 갖가지 자태를 취하고 있고, 장식은 화려하고 풍부하여, 대승불교 도상(圖像)의 풍성함을 집중적으로 드러내 보여주고 있다.

현재 파키스탄·인도 및 구미 각 나라의 박물관들에 소장되어 있는, 편암으로 조각한 간다라 불상과 보살상들은 대부분이 이 시기에 속하는데, 앞에서 언급했던 〈간다라 불두상〉·〈간다라 불입상〉·〈간다라 불좌상〉·〈고행하는 석가〉·〈왕자보살〉·〈미륵보살〉 및 〈판치카와 하리티〉 등의 조상들을 포함하여, 대다수는 전기(前期) 간다라 예술 말기의 작품들이다. 간다라 불상·보살상의 대좌 위에 저부조(低浮彫) 형상들로 장식하는 것은, 2세기 중엽부터 유행하기 시작한 관례였다. 불상 3존(尊), 즉 부처 하나와 협시 둘을 배치하는

코살라(Kosala)국 : 한역은 '교살라국(憍薩羅國)'으로 표기하는데, 우리나라에서도 이를 따르고 있다.

외도(外道) : 불교 이외의 일체의 종교를 일컫는 불교 학술 용어로서, 산스크리트어의 tīrthaka 혹은 tīrthika를 번역한 말이며, 외교(外敎)·외법(外法)·외학(外學)이라고 표현하기도 한다. 유가에서 말하는 '이단(異端)'에 해당하는 말이다. 산스크리트어의 원래 의미는, 신성하여 당연히 존중을 받아야 하는 은둔자라는 뜻이라고 한다. 처음에는 불교가 여타 교파를 일컫는 말이었으며, 그 뜻은 정설자(正說者)·고행자(苦行者)였다. 이에 대해 자신들을 내도(內道)라고 불렀으므로, 불교 경전을 내전(內典)이라 하고, 불교 이외의 경전들을 외전(外典)이라고 불렀다. 후세에 점차 이견(異見)·사설(邪說)의 의미가 더해짐에 따라, 외도도 결국 천시하고 배척하는 명칭이 되었고, 그 의미는 진리 이외의 사법(邪法)을 믿는 자들을 뜻하게 되었다.

형식도 대체로 이 시기에 정형화된 것이다.

전기 간다라 예술 중에서 힌두쿠시(Hindu Kush) 산 남쪽 기슭의 베그람 지역에 있는 불교를 제제로 한 편암 조각들은 독특한 풍격을 지니고 있어, '카피사 양식(Kapisa style)'이라고 불린다. 베그람은 오늘날의 아프가니스탄 카불(Kabul)의 북쪽 약 62킬로미터 지점에 있는데, 쿠샨 시대에는 카니슈카의 하도(夏都 : 여름철 수도-옮긴이)였다. 베그람 부근의 쇼토락(Shotorak)·파이타바(Paitava) 등지의 불교 사원 유적지에서 수많은 쿠샨 시대의 편암으로 조각한 불상·보살상 및 공양인상들이 출토되었다. 카피사 양식의 불상은 일반적으로 헬레니즘 풍격의 간다라 불상과는 달리 고전적인 환각적 형식(Classical illusory forms)을 채용하지 않고, 반(反)고전적인 경직된 형식(anti-Classical rigid forms)을 채용하였다. 다시 말하자면, 카피사의 불상은 경직된 정면 모습의 추상화된 표현을 강조하고, 환각적이면서도 활발한 사실성의 재현을 소홀히 하여, 조형이 둔중하고 치졸하며, 체격은 유난히 짧고 뚱뚱하다(고작 머리의 대략 4배). 또 꼬여 있는 옷 주름은 형식화된 볼록 무늬나 혹은 음각 선으로 묘사하여, 마치 온 몸에 밧줄로 만든 망을 늘어뜨리고 있는 듯하다. 특히 사람들의 눈길을 끄는 것은, 카피사 불상이 표현한 것들 중에 왕왕 전생의 석가모니에게 수기(授記 : 부처가 수행자에게 미래에 깨달음을 얻을 것이라고 예언하는 것-옮긴이)한 연등불(燃燈佛 : Dipamkara-Buddha)이나 〈사위성의 기적〉 속에 있는 '염견불(焰肩佛)'인데, 불상의 양쪽 어깨 위에서는 불꽃을 내뿜고 있으며, 배광(背光)의 주위도 한 바퀴 불꽃으로 새겨서 장식했다. 전형적인 것으로는 파이타바에서 출토된 편암 조각인 〈사위성의 기적〉(대략 3세기에 만들어졌으며, 현재 파리의 기메박물관에 소장되어 있다)과 〈염견불좌상〉(대략 3세기에 만들어졌으며, 높이가 59.8센티미터이다) 등의 작품들이 있다. 카피사

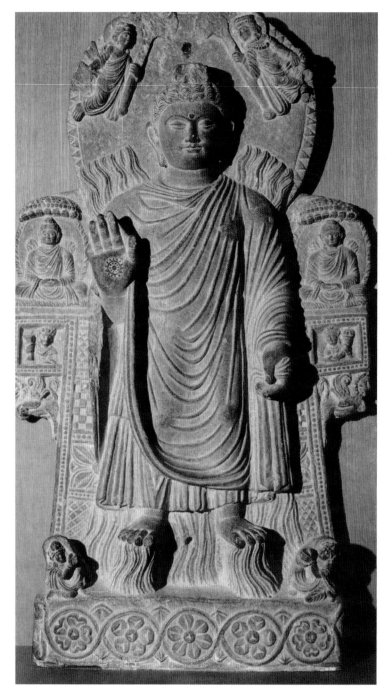

불상의 양 어깨 위에 있는 불꽃
은 카피사 불상의 특징들 중 하나
이다.

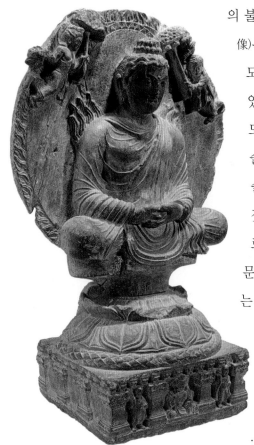

의 불상과 보살상의 양 옆에 나란히 있는 공양인상(供養人像)은, 어떤 것은 쿠샨 왕족의 복장을 착용하고 있는데, 모두 경직된 정면 자세를 취하고서 일렬로 나란히 서 있다. 이처럼 경직된 형식과 불[火]에 대한 숭배는 아마도 쿠샨인들의 심미 취향과 신성화(神聖化)한 '왕조 예술(dynasty art)' 때문인 듯하다. 쿠샨 시대에는 왕조 예술과 종교 예술이 동시에 병존하거나 혹은 서로 합쳐졌다. 쿠샨의 여러 왕들은 중국의 황제를 본받아 스스로를 '천자(天子 : Devaputra, 神子)'라고 불렀는데, 이 때문에 왕조 예술과 종교 예술은 쿠샨인들의 마음속에서는 똑같이 신성하게 여겨졌다. 경직된 형식은 사카인·파르티아인과 쿠샨인 등 중앙아시아 민족들의 공통된 심미 취향에서 기원한 것으로, 특히 쿠샨인들의 왕조 예술이 편애했던 형식인데, 자연스럽게 종교 예술에도 파급되었다. 페르시아의 배화교(拜火敎 : 조로아스터교-옮긴이)는 카니슈카가 원래 믿었던 신앙으로, 그가 불교에 귀의한 이후에도 포기하지 않았다. 마치 〈카니슈카 금화〉의 정면에 쿠샨 왕의 초상과 불의 제단을 주조하고, 뒷면에는 다시 불상을 주조한 것과 마찬가지로, 쿠샨인들의 왕조 예술과 종교 예술 속에도 배화교와 불교의 신앙이 어우러져 있다. 힌두쿠시 산의 북쪽 기슭에 있는 쿠샨 왕조의 발상지인 박트리아의 수르흐코탈(Surkh Kotal)에는, 대략 2세기 초엽에 쿠샨인들이 '왕조의 불의 사원(Dynastic Temple of Fire)'을 건립하였다. 왕조의 불의 사원에는 배화교가 성화(聖火)에 제사 지내는 석단(石壇)을 설치했는데, 여기에서 경직된 정면 자세로 똑바로 서 있는 쿠샨 왕(아마도 카니슈카일 것이다)의 석회석 조상이 출토되었다. 이 조상은 비록 단

염견불좌상

편암

높이 59.8cm

대략 3세기

파이타바에서 출토

카불박물관

불상의 양쪽 어깨 위와 몸 주위에 있는 광환(光環)의 테두리는 모두 화염으로 되어 있다. 이러한 불꽃무늬 배광(背光)이 훗날 중국의 불상에서는 타오르는 맹렬한 불꽃으로 발전한다.

지 하반신만 남아 있기는 하지만, 여전히 위엄이 넘치고 웅장한 모습이다. 당시 쿠샨 왕은 배화교의 신으로 숭배되었고, 불꽃은 왕권의 신성한 상징으로 여겨졌다는 것을 알 수 있다. 현장(玄奘)은 『대당서역기』에서 카피사국의 큰 설산(雪山 : 힌두쿠시 산)에 있는 용지(龍池)에 관한 전설을 기록하면서, 카니슈카가 "양 어깨에 큰 연기와 불꽃을 일으킨[於兩肩起大煙焰]" 기적을 언급하였는데, 이도 또한 쿠샨 왕을 '염견불'과 유사한 신으로 간주한 것이나 마찬가지다. 이 때문에 카피사 양식의 연등불이나 염견불 조상들은, 쿠샨 왕 조상들과 마찬가지로 경직된 정면 자세에 위엄 있는 형식을 채택하였다. 헬레니즘 풍격의 간다라 불상이 그리스·로마 신상(神像)의 원형을 모방하여 형상화한 것인 이상, 그것은 필연적으로 매우 인격화된 형상일 수밖에 없는데, 이는 부처를 우주의 최고 정신의 실재적 상징으로서 표현하는 관념에 결코 완전히 적합한 것은 아니었다. 그에 비해, 카피사 양식의 간다라 불상은 반(反)고전적인 경직된 추상화 형식을 취했는데, 이는 아마 고전적인 환각적 사실성(寫實性) 형식에 비해 부처의 초험적 정신의 실재와 신비한 상징의 의미를 표현하는 데 더욱 적합했던 것 같다. 이처럼 반고전적인 경직된 정면 자세의 형식은 일종의 도타운 종교적 감정을 불러일으켜, 아시아 각 지역들, 특히 중앙아시아와 중국의 불교 조상들에서 거대한 반향을 불러일으켰으며, 위대한 북위(北魏)의 예술로 변화 발전해 나왔다.

후기 간다라 예술의 스투코 단계(stucco phase)는 주로 4세기와 5세기의 탁실라와 하다의 스투코 소상(塑像)이나 테라코타 소상들로 대표된다. 탁실라는 지금의 파키스탄 라왈핀디(Rawalpindi) 서북쪽 약 35킬로미터 지점에 있는데, 줄곧 간다라 예술의 중심지들 중 하나였다. 탁실라의 다르마라지카(Dharmarajika) 불탑이나 칼라완(Kalawan) 사원 등지에 있는 탑의 벽면이나 사원의 담장 위에는 수

공양인 두상

스투코 소상

4세기 혹은 5세기

탁실라에서 출토

라호르 중앙박물관

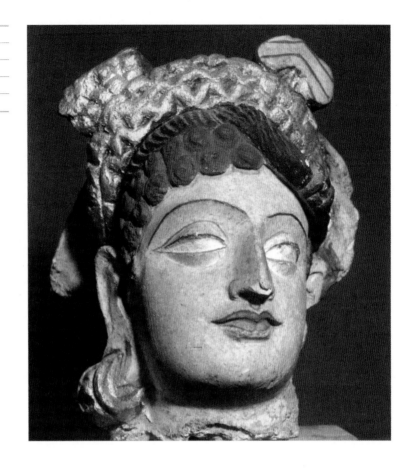

많은 부처·보살·공양인 등의 스투코 상들로 장식해 놓았는데, 일반
적으로 금색·홍색·흑색·청색 등 강렬한 색들이 칠해져 있다. 예를
들면, 라호르 중앙박물관에 소장되어 있는 스투코 채색 소조인 〈공
양인 두상(Head of a Donor)〉은 대략 4세기 혹은 5세기에 만들어졌는
데, 얼굴색은 옅은 회색이며, 머리카락은 새까맣고, 황금빛의 머리
장식·귀걸이와 주홍색 꽃송이를 착용하고 있다. 또 길게 휘어져 있
는 가는 눈썹과 속눈썹은 검은 선으로 그려 냈으며, 눈구멍·귓바
퀴·콧방울 및 입술은 모두 붉은색 선으로 윤곽을 그렸고, 흰색 눈
동자 위에는 푸른색을 이용하여 동공을 그려 냈다. 전체 얼굴의 조
형이 포동포동하고 탱탱하며, 단정하고 아름다우며 우아하고, 옆얼

굴은 특히 고전적 풍격을 띠고 있다. 후기 간다라 예술의 또 하나의 중심지인 하다는, 지금의 아프가니스탄 자랄라바드(Jalalabad)의 동남쪽 약 8킬로미터 지점에 있다. 하다에 있는 테페 쇼토르(Tepe Shotor) 등의 불사(佛寺) 유적지에서는 또한 불탑 사원을 장식했던 대량의 부처·부살·공양인 등 스투코 소상(塑像)들이 출토되었는데, 대부분 카불박물관과 파리 기메박물관에 소장되어 있다. 그 가운데 카불박물관에 소장되어 있는 스투코 소상인 〈하다의 불두상(Head of Buddha from Hadda)〉은 1920년대에 하다에서 출토되었으며, 대략 4세기 혹은 5세기에 만들어졌는데, 이는 바로 인도 본토의 굽타 고전주의 예술이 흥성하던 시기에 해당한다. 이 대형 스투코 소상인 〈하다의 불두상〉은 높이가 33.5센티미터로, 조형은 전기 헬레니즘 풍격의 간다라 불상에 비해 고전주의적인 고귀함·단순함·조용하고 엄숙함의 기질이 훨씬 풍부하며, 그리스의 고전적 전통으로의 복귀를 대표한다. 이 상의 눈꺼풀이 아래로 드리워져 있고, 조용하고 엄숙하며 차분한 표정과 태도는, 명상에 깊이 잠겨 있는 굽타식 불상의 정신과 상통한다. 하지만 이 상의 조형은 한층 더 그리스인의 특징을 띠고 있어, 가는 눈썹과 깊은 눈, 높은 코와 얇은 입술을 지니고 있으며, 윤곽선이 매우 자연스럽고 고르며 부드럽고 아름다워, 굽타식 불상과 같이 꼬리가 날카롭게 치켜 올라간 눈썹에 두툼한 입술을 지닌 인도인의 특징은 보이지 않는다. 그러나 이 상의 머리 위에 있는 육계의 물결형 곱슬머리의 곡선은 완곡하면서 가지런하여, 여전히 동양적인 장식의 정취를 띠고 있다. 이러한 헬레니즘적인 불두상은 '동양의 아폴로 두상'이라고 불린다.

당시 지중해 세계의 로마 예술과 비잔틴 예술(Byzantine art)은 이미 고전적 환각 형식을 벗어나, 형식화된 비사실적(非寫實的) 조형으로 나아가고 있었는데, 탁실라와 하다의 이소(泥塑) 불상과 보살상

하다의 불두상

스투코

높이 33.5cm

4세기 혹은 5세기

카불박물관

이 소상은 '동양의 아폴로 두상' 이라고 불린다.

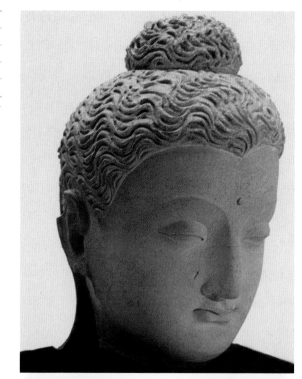

하다의 불두상(위 작품을 다른 각도에 서 본 모습)

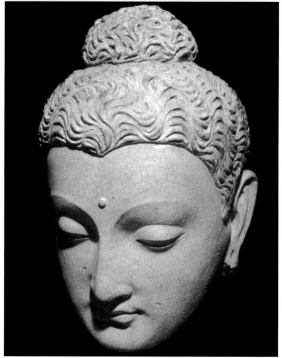

및 공양인상은 오히려 그리스의 고전 전통으로 되돌아가고 있었다. 이처럼 서양 예술의 변화와 상반된 추세는 '비지중해적 헬레니즘(non-Mediterranean Hellenism)'의 부흥이라고 여겨지며, 혹자는 '헬레니즘적 로마 고전주의(Hellenistic Roman Classicism)'의 최후의 생동적인 표현이라고 여기기도 한다. 하다의 스투코 소상(塑像)들은 고전식 불상·보살상 이외에, 또한 수많은 천신(天神)·마귀·승려·고행자(苦行者) 등의 인물들도 있다. 이것들은 사실적인 기법으로 쿠샨인·페르시아인·몽골인·인도인 등 각 민족들의 전형적인 형상을 핍진하게 재현해 내고 있어, 조형이 다양하고, 개성이 두드러지며, 표정이 강렬하여, '고딕식 불교 예술(Gothic-Buddhist art)'이라고 불린다. 현재 파리의 기메박물관에 소장되어 있는 하다의 스투코 소상인 〈고행자 두상(Head of an Ascetic)〉과 〈가죽 망토를 걸친 마귀(Demon Wearing a Fur Cloak)〉 등은 대략 5세기경에 만들어졌는데, 바로 대부분은 표정이 강렬한 중앙아시아인의 모습이다. 〈가죽 망토를 걸친 마귀〉 속에서 가죽 망토는 매우 간략하면서도 개괄적이고 부드러우면서 유창하게 묘사되어 있어, 마치 스투코의 '스케치' 같다. 들리는 말에 따르면, 기메박물관을 참관하는 거의 모든 사람들은, 이 하다의 스투코 소상 앞에 와서는 모두 이구동성으로 이것이 '고딕식'이라고 경탄한다고 한다.

후기 간다라 예술의 가장 서쪽 중심지는 아프가니스탄 카불의 서북쪽 약 240킬로미터 지점이자, 힌두쿠시 산맥의 서쪽 끝자락 하곡(河谷)의 마애(摩崖)에 있는 바미얀 석굴(Bamiyan Caves)인데, 대략 2세기부터 7세기까지 개착되었다. 바미얀 석굴들의 동서 양쪽 끝에 있는 감실형(龕室形) 석굴들 안에는, 각각 사석(砂石)에 새기고 스투코로 빚은 거대한 불입상이 하나씩 있는데, 이것이 바로 세계적으로 유명한 '바미얀 대불(Colossal Buddhas of Bamiyan)'이다. 서쪽 대불

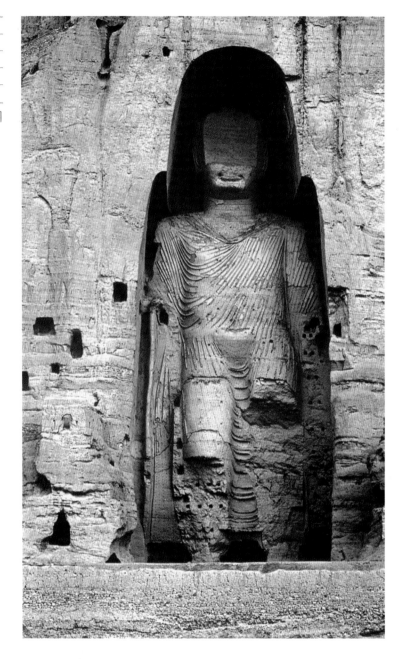

(大佛)은 높이가 55미터로, 대략 5세기 초엽에 만들어졌고, 동쪽 대불은 높이가 38미터에 달하며, 대략 5세기 후반기에 만들어졌다. 이 두 대불은 석굴의 암벽 위에 거칠게 초벌 작품을 새겨 낸 다음, 두

툼하게 스투코를 덧씌웠는데, 서쪽 대불은 은정(隱釘 : 보이지 않는 구멍인 은혈에 박는 못-옮긴이)으로 새끼줄을 고정시키고, 거기에 스투코를 발라 옷 주름이 볼록 튀어나오게 했으며, 동쪽 대불은 볏짚을 혼합한 점토로 옷 주름을 빚어 냈다. 그리고 마지막으로 불상의 전신에 색을 칠하거나 금박을 입혔다. 현장은 『대당서역기』에서 바미얀(현장은 '梵衍那'라고 표기했다)의 서쪽 대불은 "금색으로 빛나고, 보석 장식이 눈부시다[金色晃曜, 寶飾煥爛]"고 묘사했으며, 또한 동쪽 대불은 놋쇠(황동)로 주조했다고 생각했다. 그런데 지금 두 대불은 풍화가 심각하여, 얼굴 부위는 파손되었으며, 아마도 시무외인을 취하고 있었을 오른손과 승의를 쥐고 있었을 왼손은 모두 사라지고 없다. 그러나 여전히 몸통은 웅장하고, 외모는 강건하고 거칠며, 경직된 정면 모습과 얇은 옷의 몸에 착 달라붙어 있는 U자형 옷 주름은, 전기 간다라 불상, 특히 카피사 양식과 굽타(Gupta) 시대의 마투라식 불상의 종합적인 영향을 받은 것이다. 애석하게도 이들 두 바미얀 대불은 이미 아프가니스탄의 탈레반 정권에 의해 훼손되었으므로, 우리는 단지 사진 속에서만 대불의 옛 모습을 마주할 수 있을 뿐이다. 바미얀 석굴에 남아 있는 6세기경에 그려진 벽화 가운데, 환형(環形 : 고리형-옮긴이) 연주문(連珠紋)·저두문(猪頭紋 : 돼지의 대가리를 형상화한 문양-옮긴이)·쌍조문(雙鳥紋 : 두 마리의 새를 형상화한 문양-옮긴이) 등의 도안들은 페르시아 사산 왕조의 직물 문양과 유사하며, 사륜마차를 몰고 있는 태양신과 공양인의 복식(服飾)도 페르시아의 특징을 띠고 있다. 바미얀 동남쪽 약 4킬로미터 지점에 있는 카크라크(Kakrak) 석굴의 벽화는 대략 7세기 혹은 8세기에 개착되었는데, 그림은 좌불(坐佛)과 천불(千佛)이 주를 이루며, 색채는 홍갈색·황토색·군청색(群靑色 : 광택이 나는 남색-옮긴이)·초록색이 주를 이루고 있어, 이미 불교 말기의 밀종(密宗) 예술(Tantric art)의

풍격에 속한다.

　폰두키스탄 불교 사원(Monastery at Fondukistan)은 바미얀과 카불 사이에 위치하는데, 이는 후기 간다라 예술 중 가장 늦은 시기의 유적이다. 폰두키스탄 불교 사원의 사각형 탑원(塔院 : 탑이 있는 정원-옮긴이)의 4면 벽감(壁龕) 안에는 부처·보살·공양인·천녀(天女)·사신(蛇神) 등의 스투코나 테라코타 소상(塑像)들이 빚어져 있는데, 대략 7세기 혹은 8세기에 만들어졌다. 폰두키스탄의 스투코나 테라코타 소상들, 특히 보살과 천녀의 조형은 인도·파키스탄과 헬레니즘 요소들을 융합하였으며, 매너리즘 풍격으로 기울어져 있어, 자세는 비틀었고, 손동작은 섬세하고 부드러우며, 동작은 가식적이고, 치장은 사치스럽고 화려한 것이, 고전적 규범을 벗어나 있다. 똑같이 반(反)고전적 경향에 속하지만, 카피사 양식은 경직된 모습을 강조했고, 폰두키스탄 양식은 바로 부드러운 곡선을 추구했다. 예를 들면, 카불박물관에 소장되어 있는 스투코 채색 소상[彩塑]인 〈미륵보살좌상(Seated Budhisattva Maitreya)〉은 대략 7세기에 만들어졌는데,

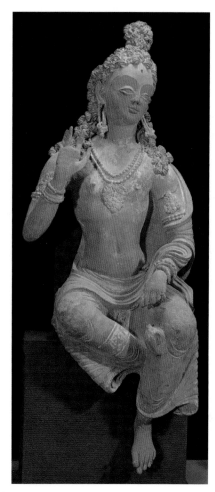

미륵보살좌상

스투코 채소(彩塑)

높이 70.5cm

대략 7세기

폰두키스탄에서 출토

카불박물관

유희좌(遊戲座) : 불교에서 불상이나 보살상 등의 앉은 자세 중 하나로, 대좌(臺座)에 앉아 오른쪽 다리를 대좌의 아래쪽으로 늘어뜨리고, 왼쪽 다리는 대좌를 딛고 있는 자세를 가리킨다.

전체 조형은 부드러운 곡선의 애교스러운 모습과 과장된 우아함을 띠고 있다. 이 보살 소상의 앉은 자세는 '유희좌(遊戲座 : lalitasana)'를 취하여, 왼쪽 다리는 꼬고 있으며, 오른쪽 다리는 아래로 늘어뜨렸고, 유유자적한 모습이다. 손동작은 시무외인을 취하고 있는데, 손가락이 섬세하고 정교하며 유연하다. 또 눈썹과 눈 사이의 간격이 지나치게 넓고, 빽빽한 곱슬머리는 양쪽 어깨에 길게 늘어져 있으며, 반나(半裸)의 몸은 비틀어 인도 여성들처럼 S자형을 취하고 있다. 그리고 화려한 가슴 장식과 팔 장식은 사람들로 하여금 사산 왕조의 페르시아 진주보석류 장식물을 연상하게 하며, 피백(披帛 : 둥거

리 혹은 숄-옮긴이)과 허리에 두른 위요포의 옷 주름은 헬레니즘 간다라 예술의 사실적 효과를 지니고 있다. 폰두키스탄 불교 사원의 벽화는 인도 전통과 사산 왕조의 페르시아 예술이 혼합된 흔적이 한층 더 뚜렷하다.

서기(西紀) 초기의 몇 세기 동안, 간다라 예술은 불교의 전파에 따라 중앙아시아로부터 확산되어 동쪽으로 중국·한국·일본에 전해짐으로써, 극동 지역 불교 예술에 최초로 불상의 본보기를 제공해 주었다.

불교는 대략 1세기 후반부터 중국에 전래되었는데, 쿠샨 시대의 간다라 예술도 이에 따라 점차 전래되었다. 변경 지역은 외래의 영향을 매우 쉽게 받아들였다. 중국의 서역인 신강(新疆)은 실크로드[絲綢之路]를 통하여 불교와 간다라 예술의 영향을 훨씬 가까이에서 편리하게 직접적으로 받아들였다. 실크로드의 천산남로(天山南路)는 다시 남북의 두 길로 나뉘는데, 남쪽 길은 우전(于闐 : 和田)과 누란(樓蘭 : 鄯善)이 중심이고, 북쪽 길은 구자(龜玆 : 庫車)·언기(焉耆)·투르판(吐魯番)이 중심이었는데, 쿠샨 시대 이래로 간다라나 카슈미르에서 온 고승(高僧)들은 그 길로 끊임없이 왕래하면서 불경을 번역하고 불상을 만들었으며, 불교를 널리 전파했다. 누란 지역의 미란(米蘭) 불교 사원의 불상과 〈날개 달린 천사〉 등의 벽화, 그리고 우전 지역의 라와크(Rawak) 탑원에 있는 불상·보살상은 확실히 헬레니즘 풍격의 간다라 예술에서 취한 것들이다. 구자 지역 커즈얼(克孜爾) 석굴의 소상(塑像)과 벽화들에는 헬레니즘·페르시아와 인도의 요소들이 뒤섞여 있는데, 일부 이소(泥塑) 불상과 보살상은 탁실라와 하다의 소상들과 유사하다. 어떤 학자의 추론에 따르면, 가장 먼저 중국의 신강에 전래된 간다라 불상은 카피사 양식이었을 것이라고 하는데, 카피사 양식은 심지어 중국 내지의 돈황(敦煌)·운강(雲

천산남로(天山南路) : 실크로드 상에 있는 험준한 산맥인 천산산맥(天山山脈)의 남쪽 기슭을 통과하는 길을 남로라 하고, 북쪽 기슭을 통하는 길을 북로라고 했다. 천산남로는 천산의 남쪽 기슭과 타림 분지(盆地)의 북쪽 가장자리에서부터 파미르 고원 서쪽까지 통하는 길이다.

岡)·용문(龍門) 석굴의 불상 조형에까지도 영향을 미쳤다. 일본 교토 (京都)의 후지이유린칸(藤井有鄰館)에 소장되어 있는, 중국 섬서(陝西) 에서 출토된 동(銅)으로 주조한 〈금동보살입상〉은 대략 3세기 말이 나 4세기 전반기의 오호십육국(五胡十六國) 시대에 만들어졌으며, 높 이가 33.2센티미터이다. 이 보살입상은 지금까지 알려진 중국 최초 의 금동불상들 중 하나로, 조형이 간다라의 편암 조각인 〈미륵보살 입상〉을 꼭 닮았으며, 카피사 양식의 특징을 띠고 있다. 일본의 교 토 국립박물관에 소장되어 있는 중국의 〈금동불입상〉(대략 4세기)은 간다라에서 출토된 청동(靑銅) 〈카니슈카 사리(舍利) 용기(容器)〉(148쪽 참조—옮긴이) 위에 있는 불좌상의 조형과도 매우 유사하다.

4세기 후반기에는, 불교가 중국으로부터 한반도의 고구려·백제· 신라에 전래되었다. 6세기에, 불교는 다시 백제를 거쳐 일본에 전해 졌다. 한국과 일본의 불교 예술은 중국 북위(北魏) 예술의 영향을 직 접적으로 받았으며, 또한 간다라 예술의 영향도 간접적으로 받았다.

마투라 조각

육감적이고 풍만한 마투라의 약시 조상(彫像)

마투라(Mathura)는 지금의 인도 수도인 뉴델리(New Delhi)에서 동
남쪽으로 141킬로미터 떨어져 있으며, 우타르프라데시(Uttar Pradesh)
주의 갠지스 강 지류인 야무나(Yamuna : Jumna라고도 함) 강 서안(西
岸)에 위치하는데, 이곳은 인도 중부와 서북부가 맞닿는 교통의 요
충지로, 바로 간다라·파탈리푸트라[華氏城]와 서해안 간 상로(商路)
의 교차 지점에 있기 때문에, 마투라는 예로부터 상업이 번성한 요
충지였다. 기원전 6세기에 마투라는 고인도(古印度)의 16열국들 가
운데 하나였던 수라세나(Surasena)의 수도였는데, 그 후 마우리아 왕
조·박트리아 그리스인·사카족 주장(州長 : 지방장관-옮긴이)의 통치
를 거쳐, 쿠샨 시대에는 다시 쿠샨 제국의 동도(冬都 : 겨울철의 수도-
옮긴이)가 되었다. 빈번한 외족의 침입과 무역 거래는, 마투라를 또
한 동·서양 문화가 합류하는 지역이 되도록 했지만, 마투라는 끝까
지 인도 본토의 문화 전통을 완고하게 유지했다. 마투라는 브라만
교의 대신(大神)인 비슈누의 화신(化身) 중 하나인 크리슈나(Krishna)
가 탄생한 성지이며, 자이나교의 조사(祖師)와 부처의 제자도 모두
이곳에서 설법한 적이 있다고 전해진다. 마투라 지역에서는 브라만
교·자이나교와 불교가 동시에 유행했으며, 민간에서는 또한 모신(母
神)·사신(蛇神)·약샤와 약시도 숭배했다. 마투라는 원래 조각 예술

로 유명했다. 고대 초기의 마투라 조각 유품들로는, 마우리아 왕조 말기의 사석(砂石) 거상(巨像)인 〈파르캄 약샤〉와 슝가 시대의 홍사석 (紅砂石) 약시 조상과 테라코타 모신 소상이 있다. 이 유품들은 조형 이 바르후트·산치의 조각과 마찬가지로 고풍식 풍격에 속하여, 인 도 본토 민간 예술의 토속미가 매우 농후하다. 쿠샨 시대에, 마투라 조각은 쿠샨 왕실의 보호를 받고 도시의 귀족·부유한 상인·명기(名 妓)와 고승(高僧)의 찬조를 받아 나날이 번성하여, 북인도의 거대한 예술 유파인 마투라파(Mathura school)를 형성하였다. 마투라와 간다 라는 나란히 쿠샨 예술의 양대 중심지였다. 당시 마투라의 조각 작 업장에서는 불교·자이나교와 브라만교 조상들을 대량으로 제작하 여, 인도 각지의 종교 성지들로 운송해 갔다. 마투라 조각의 재료

높은 곳에서 내려다본 마투라의 모습

야무나 강의 강변에 있는 마투라 는 예로부터 북인도의 정치·경제· 종교·예술의 중심지였으며, 쿠샨 시대에는 쿠샨 제국의 동도(冬都)가 되었다.

는, 일반적으로 마투라 지역의 시크리(Sikri) 채석장에서만 특별히 생산되는 미황색(米黃色)이나 유백색(乳白色) 반점을 띤 홍사석(spotte red sandstone)을 사용하였다. 시크리의 반점이 있는 홍사석은, 마치 마우리아 왕조 조각의 윤을 낸 추나르 사석이나 간다라 조각의 청회색 편암과 마찬가지로, 마투라 조각의 특수 재료를 이루었다. 이와 같은 반점이 있는 홍사석에 의지하여 매우 쉽게 마투라의 조각을 구분해 낼 수 있다. 비록 당초 마투라의 조각가들은 조각 위에 색을 칠하거나 금박을 입혔지만, 오늘날 출토된 마투라의 조상들은 모두 반점이 있는 홍사석의 원래 모습을 드러내 보이고 있다.

나체를 좋아하고 성적 매력을 숭상하는 것은, 마투라 조각의 전통적인 특색이다. 이러한 전통적 특색은 쿠샨 시대의 마투라 나체 약시 조상의 몸에 집중적으로 표현되어 있다. 마투라 지역의 부테사르(Bhutesar)와 칸칼리틸라(Kankali Tila) 등지의 불교 스투파와 자이나교 스투파 유적지에서는 수많은 잔존하는 홍사석 울타리의 입주(立柱)들이 출토되었는데, 기둥의 표면에는 갖가지 자태를 취하고 있는 고부조의 약시 나체 조상들이 새겨져 있다. 이는 대략 1세기부터 2세기의 쿠샨 시대에 제작된 것들이다. 마투라의 나체 약시 조상들의 조형은, 몸매가 호리호리하고 균형 잡혀 있으며, 얼굴은 둥글고 윤택하며, 육체는 건장하고 풍만하여, 화사하고 아름다우며 부드럽고 매력적이다. 반점이 있는 홍사석 조각 재료의 색채는 밝고 강렬하여, 여성 육체의 연옥처럼 따뜻하고 향긋한 질감을 한층 더해 주고 있다. 마투라 약시도 다다르간즈·바르후트 및 산치의 약시처럼 여성의 동그란 유방·가는 허리·풍만한 엉덩이와 굵고 튼튼한 허벅지를 과장되게 표현하였다. 걸친 듯도 하고 아닌 듯도 한 한 가닥 스커트를 제외하면 거의 완전 나체이며, 음부도 산치의 약시처럼 전혀 가리지 않았다. 그들의 머리 모양은 특이하며, 가지런하게

빗었고, 온 몸에는 화려하고 장중한 진주보석류 장식물들을 착용하고 있다. 즉 무거운 귀걸이·진주보석류 목걸이·꿰어 만든 팔찌·매우 넓고 두툼한 발고리·중간에 꽃 매듭을 연결하여 동그랗게 배열한 정교하고 아름다운 허리띠 등이 그러한 것들이다. 어떤 약시는 발밑에 토지의 번식 능력을 대표하는 난쟁이 약샤나 악마를 밟고 있고, 약시의 머리 위쪽, 즉 입주(立柱) 끝의 작은 발코니 위에는 종종 화장을 하고 술을 마시거나, 혹은 서로 희롱하고 있는 한 쌍의 남녀 연인들을 새겨 놓기도 했다. 마투라 약시는 비록 모두 입상(立像)이기는 하지만, 일찍이 다다르간즈나 바르후트의 약시처럼 정면을 향해 반듯하게 서 있는 고풍식의 정태(靜態)를 벗어나, 산치 약시의 자연스럽고 활발한 동태(動態) 조형에 가깝다. 마투라의 약시는 산치의 약시가 처음으로 창립해 낸, 인도 표준 여성의 인체미를 표현하는 삼굴식(三屈式) 규범을 계승 발전시켰는데, 삼굴식이라는 상대적으로 고정된 형식의 틀 안에서 자유롭게 움직이면서, 사람들을 현혹하는 온갖 자태를 변화무쌍하게 나타내고 있다. 이 풍요의 여신이자 출산의 정령은, 어떤 것은 나무를 기어오르고 있고, 어떤 것은 꽃을 따고 있고, 어떤 것은 과일을 따고 있고, 어떤 것은 손으로 찬합을 받쳐 들고 있고, 어떤 것은 술병을 들고 있고, 어떤 것은 머리 위에 술그릇을 이고 있으며, 어떤 것은 검(劍)을 쥐고서 춤을 추고, 어떤 것은 앵무새를 데리고 놀며, 어떤 것은 목걸이를 정리하고 있고, 어떤 것은 비단 스커트를 벗고 있고, 어떤 것은 어린아이와 장난치고 있으며, 또 어떤 것은 폭포 밑에서 목욕을 하는 등등, 동태가 다다르간즈나 바르후트의 약시에 비해 확실히 유연하며, 조형도 산치의 약시에 비해 다양하다. 부테사르의 자이나교 스투파 유적지에서 출토된 홍사석 울타리 입주(立柱)에 새겨진 조상인 〈앵무새를 데리고 있는 약시(Yakshi with a Parrot)〉는 대략 2세기에 만들

어졌으며, 기둥의 높이는 129센티미터로, 현재 콜카타의 인도박물 관에 소장되어 있는데, 이는 마투라 나체 약시 조상의 명작이다. 이 약시는 자태가 요염하고 아름다운데, 행동거지는 심술궂어, 발은 기 둥 밑을 기어가는 난쟁이를 밟고 있으며, 오른손은 네모난 새장을 들고 있고, 왼손으로는 사타구니 사이의 금속 고리 장식물을 어루 만지고 있다. 한 마리의 앵무새는 그녀의 괴고 있는 왼팔의 어깨 위 에 앉아, 날개를 툭툭 치고 그녀의 머리카락을 쪼아대면서, 그녀의 귓가에 대고 속삭이고 있다. 그녀는 귀를 기울여 경청하고 있으며, 얼굴 위에는 회심의 미소를 띠고 있다. 그녀의 머리는 왼쪽으로 기

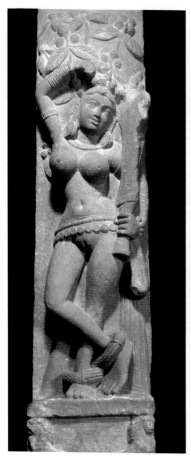
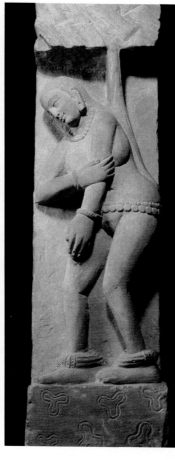

(왼쪽) 검을 들고 춤을 추는 약시
홍사석
95cm×20cm×23cm
2세기
마투라에서 출토
뉴델리 국립박물관

(오른쪽) 목욕하는 약시
홍사석
95cm×24cm×20cm
2세기
마투라에서 출토
뉴델리 국립박물관

울어져 있고, 가슴은 오른쪽으로 비틀었으며, 엉덩이는 다시 왼쪽으로 추켜올려, 우아하고 아름다운 S자형 곡선(삼굴식)을 이루고 있다. 그녀 위쪽의 작은 발코니 위에는 한 명의 젊은 귀족 여인이 거울을 보며 화장을 하고 있으며, 시녀는 화장품갑을 받쳐 들고 있다. 작은 화면들은 마투라 상층 사회의 세속적인 향락 생활의 한 단면을 드러내 보여주고 있다. 부테사르에서 출토된 또 다른 홍사석 울타리 입주 조상인 〈술병을 들고 있는 약시(Yakshi with a Wine Jar)〉는 현재 마투라 정부박물관에 소장되어 있는데, 이것도 역시 마투라 약시 조상의 정품에 속한다. 이 약시의 나체 조형·진주보석류 장식

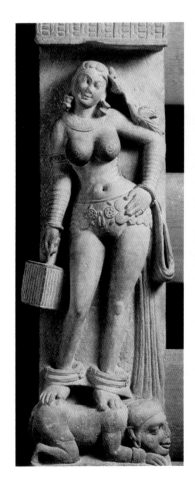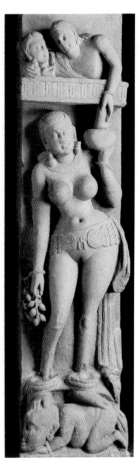

(왼쪽) 앵무새를 데리고 있는 약시
홍사석
기둥 높이 1.29m
2세기
부테사르에서 출토
콜카타 인도박물관

(오른쪽) 술병을 들고 있는 약시
홍사석
기둥 높이 1.29m
2세기
부테사르에서 출토
마투라 정부박물관

물과 몸자세의 동태는 〈앵무새를 데리고 있는 약시〉와 대동소이하며, 발은 역시 기둥 밑을 기어가는 난쟁이를 밟고 있다. 그녀의 오른손에는 마투라 지역에서 많이 생산되는 한 송이의 블루망고를 들고 있으며, 왼손에는 한 개의 술잔을 씌워 놓은 술병을 받쳐 들고서, 위쪽의 작은 발코니 위에서 연인을 껴안고 있는 반나체의 남자에게 건네 주고 있다. 망고는 봄—꽃이 피고 열매가 맺는 계절—을 상징하고, 술병은 밤에 술을 마셔 연인들이 얼큰하게 취한 봄날의 밤을 암시한다. 자세히 보면 이 약시가 술에 취해 눈이 게슴츠레한 것이, 마치 그녀가 이미 술처럼 격렬한 봄의 정취에 도취되어 있는 듯하다. 그녀의 한 손은 술병을 들어 올려 위쪽 발코니 위에 있는 한 쌍의 연인들에게 건네 주고 있고, 다른 손은 한 송이 블루망고를 들고 있으며, 몸 전체는 또한 삼굴식 동태를 나타내고 있다. 최근에 마투라 부근의 송크(Sonkh)에서 출토된 홍사석 탑문(塔門)의 보아지 조각상(132쪽 참조—옮긴이)인 〈약시(Yakshi)〉는 대략 1세기 혹은 2세기에 만들어진 것으로, 높이는 76센티미터이며, 현재 마투라 정부박물관에 소장되어 있는데, 산치 약시의 자매라 할 만하다. 이 수신(樹神)인 샤라반지카(Shalabhanjika)는 한 그루의 사라수(娑羅樹)에 비스듬히 기대어 있는데, 오른손은 나뭇가지를 잡고 있고, 왼손은 허리띠를 짚고 있으며, 두 다리는 교차하여, 발로 쭈그려 엎드린 난쟁이 한 명을 밟고 있다. 그녀의 몸 전체 곡선은 보아지의 자연스러운 휘어짐을 따라 삼굴식 S자형을 이루고 있어, 더욱 나체가 부드럽고 아름다우며, 육감적이고 풍만해 보인다.

마투라의 약시 조상이 이처럼 나체를 선호하고, 성적 매력을 숭상하며, 심지어는 연정(戀情)을 과장하고, 성욕을 자극하는 것은, 한편으로는 마투라 지역 민간 농경문화의 생식 숭배라는 전통적인 풍속 습관에서 비롯되었으며, 다른 한편으로는 또한 마투라 지역 도

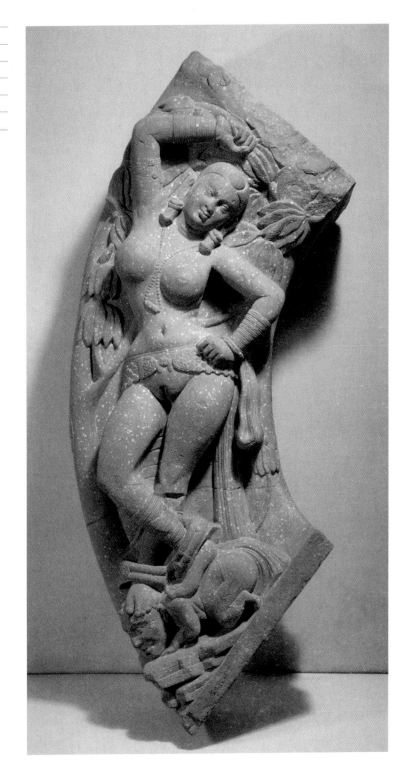

약시

홍사석

76cm×26cm×20cm

1세기 혹은 2세기

송크에서 출토

마투라 정부박물관

시의 부유한 시민 계층이 감각적인 자극을 추구하던 심미 취향에 침투했다. 현장이 쓴『대당서역기』의 기록에 따르면, 말토라(秣菟羅 : 현장은 '마투라'를 한자로 이렇게 표기하였다—옮긴이)는 "토지가 비옥하고, 농사에 힘쓰고 있다. 암몰라과(庵沒羅果 : 망고)가 집에 숲을 이루며 심어져 있고, ……작은 반점이 있는 모직물과 황금이 나며, 기후가 무덥고, 풍속은 선량하고 온순하며, 내세의 복을 닦기를 좋아하고, 덕과 학문을 숭상했다.[土地膏腴, 稼穡是務. 庵沒羅果(芒果—인용자)家植成林……出細班氎及黃金. 氣序暑熱, 風俗善順, 好修冥福, 崇德尚學]". 이로부터 마투라 지역은 농업·수공업 및 상업이 발전했으며, 민간 종교 신앙은 경건하고 정성스러웠음을 알 수 있다. 작은 반점이 있는 모직물이란, 일종의 가는 비단과 얇은 면포(棉布)인데, 그것의 얇기가 마치 매미의 날개와 같기 때문에 "편직(編織)한 공기(空氣)"라는 찬사를 받았다. 기후가 무덥기 때문에, 마투라의 남녀 주민들은 모두 나체나 반나체로 지내는 습관이 있었으며, 설령 몸에 면포로 만든 옷을 걸치더라도 거의 투명했다(마투라 불상의 얇은 옷에 몸이 비치는 효과는 아마도 이처럼 얇은 면포와 관련이 있을 것이다). 마투라의 부유한 시민, 특히 귀족이나 부유한 상인들은 다투어 사치를 일삼고, 주색(酒色)에 빠졌다. 마투라 시내의 팔리케라(Pali Khera)에서 출토된 쿠샨 시대의 조각인 〈술에 취한 쿠베라(Bacchanalian Kuvera)〉는, 배가 튀어나와 뚱뚱한 재신(財神)인 쿠베라가 여인과 함께 잔을 들어 마음껏 술을 마시는 장면을 묘사하였는데, 아마 이것도 바로 마투라의 귀족이나 부유한 상인들이 마구 술을 마시며 쾌락을 즐기는 모습일 것이다. 마투라 부근의 마호리(Maholi)에서 출토된 홍사석 조각인 〈술에 취한 약시(Bacchanalian Yakshi)〉는 또한 〈바산타세나(Vasantasena : 한역은 '春軍'—옮긴이)〉라고도 부르는데, 대략 2세기 혹은 3세기에 만들어졌으며, 높이가 104센티미터로, 현재 뉴델

바산타세나(정면)

홍사석

104cm×76cm×40cm

2세기 혹은 3세기

마호리에서 출토

뉴델리 국립박물관

이것은 석조(石彫) 대형 술그릇 받침대의 전면(前面) 부조인데, 산스크리트어 희곡인 〈므리차카티카〉의 여자 주인공인 명기 바산타세나가 밤을 새워 왕실 외척의 추격을 피하여 도망치는 것을 묘사하였다.

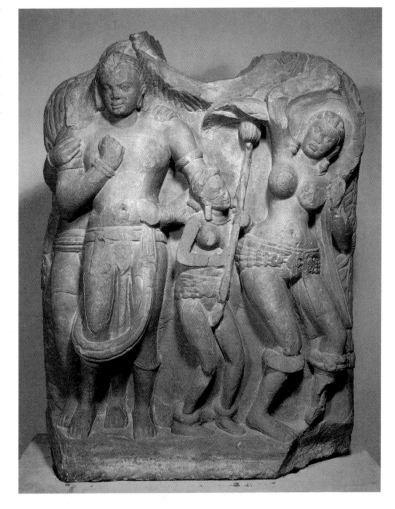

리 국립박물관에 소장되어 있다. 고증에 따르면, 이것이 표현한 것은 산스크리트어 희곡인 〈므리차카티카(Mricchakatika : 작은 흙 수레)〉의 여자 주인공인 명기(名妓) 바산타세나의 고사를 표현한 것이라고 한다. 이 조각은 원래 돌로 만든 커다란 술그릇을 떠받치고 있던 받침대였는데, 앞뒤 양면에 줄거리가 이어지는 형상을 조각해 놓았다. 앞면에 새긴 것은 〈므리차카티카〉 제1막의 줄거리이다. 즉 반나체의 바산타세나는 음탕한 왕실 외척의 추격을 피하여 도망치고 있는데, 그녀는 발고리를 복사뼈 부근에서 아랫다리의 위쪽으로 끌어올

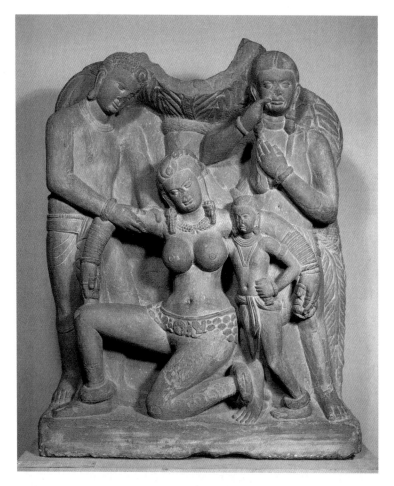

〈바산타세나〉의 동일한 석조 받
침대 뒷면의 부조로, 바산타세나가
기생집의 화원(花園)에서 술에 취한
모습을 묘사하였다.

리고, 면사포를 이용하여 머리 위의 생화(生花)를 가려, 암흑 속에서
발고리 소리와 생화의 향기가 자기를 노출시키지 않도록 하고 있다.
한 시녀가 그녀를 위해 산개를 들고 있는데, 이는 명기의 부유함과
존귀함을 나타내 준다. 뒷면에 새긴 것은 기생집 화원 장면이다. 즉
중간의 나무 밑에 있는 완전 나체의 한 기녀(바산타세나)는 고주망태
가 되어 땅바닥에 반쯤 무릎을 꿇고 있고, 술잔을 들고 있는 한 시
녀와 부잣집 자제 한 명이 좌우에서 그녀를 부축하고 있으며, 그녀
의 왼쪽 뒤에는 또한 한 명의 나이가 들어 보이는 기녀이거나 포주
인 듯한 사람이 서 있다. 당시 인도에서 명기들의 재산과 지위는 귀

족에 버금갔으며, 심지어 때로는 신화(神化)하여 여신(女神)이 되기도 하였다. 초기의 불교 경전에는 마투라 성(城) 안에 있는 '여신'이 '나체[露形]'로 수많은 사람들을 미혹시켰다는 전설이 기록되어 있다. 명기 바산타세나의 나체 조형과 진주보석류 장식물들은 마투라의 약시 조상과 완전히 일치하는데, 둘 다 똑같이 육감적인 매력을 뿜내고 있다. 다시 말하자면, 마투라 약시 조상의 조형은 실제로 분명히 마투라의 기녀를 모델로 삼은 것 같다. 마투라 약시 조상의 위쪽 작은 발코니 위에 있는, 화장을 하거나 술을 마시거나 희롱하는 남녀 연인(미투나-옮긴이)들은, 아마도 바로 마투라의 도시 상류층 사회에서 기생을 데리고 놀던 모습의 축소판일 것이다. 마투라의 조각들 가운데 이처럼 절제할 수 없는 욕정과 향락을 표현한 세속 예술은, 간다라 조각에서처럼 금욕과 고행을 표현한 사원(寺院) 예술과 선명한 대비를 이룬다. 불교의 계율은 엄격했으며, 자이나교는 특히 고행을 강력히 주창했는데, 마투라 지역의 불교나 자이나교 스투파에서는 오히려 이처럼 육감이 강렬한 나체 약시 조상이 대량으로 출현하고 있다. 이는 인도 전통 생식 숭배의 민간 신앙과 세속 사회의 심미 풍조가 종교 예술에 대해 얼마나 강력한 침투력을 지녔었는지를 말해 준다.

쿠샨 제국의 영토가 광활했기 때문에, 한 지역 유파의 예술 풍격은 아득히 먼 지역까지 전파될 수 있었다. 서부에 있는 쿠샨 제국의 하도(夏都 : 여름철의 수도-옮긴이)였던 베그람(카피사)에서 출토된 의자 등받이·장식함 등 일상용품을 제작한 인도 상아 조각들은, 대략 2세기에 만들어졌다. 이 작품들은 인도의 나체 여성이 화장을 하거나 앵무새를 데리고 놀거나 나무 밑에 서 있는 장면들을 표현했는데, 그 여성들의 조형·동태 및 진주보석류 장식물들은 동부의 쿠샨 제국 동도(冬都)였던 마투라의 나체 약시 조상과 거의 똑같다. 아마

이것은 마투라가 서역에 전해 준 공예품일 것이다.

사납고 거칠며 민첩하고 용맹한 쿠샨의 왕후(王侯) 초상

마투라 교외의 마트(Mat), 즉 토크리틸라(Tokri Tila)에서 쿠샨 왕조의 신전(神殿) 유적 한 곳이 발견되었는데, 멀리 박트리아 남부의 수르흐코탈에 있는 쿠샨 왕조의 불의 신전[火神殿]과 멀리 떨어져서 호응하고 있다. 마트의 쿠샨 왕조 신전(Kushan Dynastic Shrine of Mat)은 '신성가족(神聖家族 : Devakula)'이라고 불리는데, 한 무더기의 홍사석 조각인 쿠샨 왕조 왕후(王侯 : 왕과 제후–옮긴이)들의 초상이 출토되었다. 그 초상들의 조형은 수르흐코탈에서 출토된, 석회석에 새긴 쿠샨 왕의 조상들과 매우 유사한데, 모두 쿠샨의 통치자들을 신성화한 왕조 예술에 속한다. 초상을 조각한 것은 고대 인도에서는 비교적 보기 드문데, 쿠샨 왕후들의 초상을 제작한 것은, 아마도 로마인들이 카이사르(Caesar) 입상에 대해 그랬던 것이나 박트리아인들이 그들의 수령 입상에 대해 그랬던 것을 참조하여, 일종의 왕권 숭배를 구현해 냈던 것 같다. 마투라의 쿠샨 왕후의 조형은, 마치 카피사 불교 조각 가운데 편암에 부조로 새긴 쿠샨 왕족 공양인의 형상처럼 경직되고 정면 모습에 위엄이 넘치는 형식을 취하여, 중앙아시아 유목민족의 심미 취향과 예술 특징을 표현해 냈다.

마투라의 쿠샨 왕조 신전 유적지에서 출토된 홍사석 조각인 〈비마 카드피세스 좌상(Enthroned Statue of Vima Kadphises)〉은, 조상의 명문(銘文)에 카니슈카 6년(카니슈카가 서기 78년에 즉위했다는 설에 따르면 응당 84년이고, 만약 128년 혹은 144년에 즉위했다는 설에 따른다면 곧 134년 혹은 150년이다)에 만들어졌으며, 높이는 208센티미터이고, 현재 마투라 정부박물관에 소장되어 있다. 이 작품이 표현한 것은 제1 쿠

차슈타나 초상
홍사석
154cm×61cm×36cm
1세기 혹은 2세기
마트에서 출토
마투라 정부박물관

거로문(佉盧文) : 거로문은 고대 간다라에서 기원했으며, 훗날 중앙아시아의 광대한 지역에서 사용되었던 문자이다. 이 문자는 실크로드 상에서 중요한 통상(通商) 언어이자 불교 언어였다. 쿠샨 왕조가 나날이 와해되어 가자, 쿠샨의 난민들이 타림(Tarim) 분지(盆地)로 유입됨에 따라 거로문은 우전(于闐)·선선(鄯善) 등의 나라들에 전해졌다.

샨 왕조의 제2대 국왕의 초상이다. 비마 카드피세스는 서기 60년경에 마투라의 사카족 주장(州長)을 몰아내고, 그 대신 쿠샨인 주장으로 대체했다. 그의 이 초상은 엄격한 정면의 자세로 양 옆에 사자가 있는 보좌(寶座) 위에 단정하게 앉아 있으며, 몸에는 유목민족의 몸에 꼭 끼고 허리가 잘록한 두루마기를 입었고, 둔중하고 목이 긴 방한화를 신었으며, 머리와 양 손과 두 무릎은 모두 이미 파손되어 없어졌지만, 허리춤에 깍지를 끼고 있는 왼팔과 가슴 앞까지 들어 올린 오른손은 오히려 제왕의 위엄을 강조하여 표현했다. 마트에서 출토된 홍사석 조각인 〈차슈타나 초상(Effigy of Chashtana)〉은 대략 1세기 혹은 2세기에 만들어졌으며, 높이는 154센티미터로, 현재 마투라 정부박물관에 소장되어 있는데, 명문의 기록에 따르면 1세기에 마투라를 관할했던 쿠샨족 주장인 차슈타나라고 한다. 이 초상은 이미 머리와 양 팔이 없어졌으며, 몸에는 유목민족의 복장을 입었는데, 간결한 옷 주름은 음각 선으로 표현했다. 또 허리에는 금속 버클이 있는 허리띠를 묶었고, 검이 달린 가죽 띠를 비스듬히 걸쳤으며, 정면을 향해 직립해 있어, 위풍당당하다. 마트에서 출토된 홍사석 조각인 〈카니슈카 입상(Standing Statue of Kanishka)〉은 대략 1세기 말기나 2세기 초엽에 만들어졌으며, 높이가 170센티미터로, 현재 마투라 정부박물관에 소장되어 있는데, 조상의 외투와 속옷의 밑 부분에는 가로로 1행의 거로문(佉盧文) 명문을 새겨 놓았다. 즉 "대왕(大王), 왕(王) 중의 왕, 천자(天子) 카니슈카(Maharaja Rajatiraja Devaputra Kanishka)"가 그것인데, 이는 카니슈카가 인도와 파키스탄

카니슈카 입상
홍사석
높이 1.70m
1세기 말기나 2세기 초엽
마트에서 출토
마투라 정부박물관

및 중국의 제왕 호칭을 동시에 사용했다는 것을 말해 준다. 비록 카니슈카 입상의 머리와 양 팔은 이미 없어졌지만, 조상의 남아 있는 부분들은 〈카니슈카 금화〉 위에 주조되어 있는 쿠샨 왕의 형상과 유사하다. 이로부터 또한 원래 이 조상의 머리는 상당히 컸고, 구레나룻을 길렀으며, 위쪽이 둥근 왕관을 쓰고 있었다는 것을 미루어 알 수 있다. 현존하는 조상은 몸에 유목민족의 허리를 졸라맨 두루마기를 입고 있으며, 허리에는 편평한 가죽 띠를 묶었고, 두툼하고

묵직한 외투를 걸쳤으며, 발에는 목이 긴 방한화를 신었다(이러한 유목민족의 복장은 기후가 무더워 벌거벗은 채 지내는 것이 습관인 마투라에 대해서 말하자면 분명히 생소한 것인데, 이는 아마도 쿠샨인들의 고향에서 가져온 것으로, 궁정 의례에 필요하여 원래의 모양을 유지한 것 같다). 카니슈카 입상은 경직된 정면 자세인 고풍식 조형을 엄격히 준수하고 있으며, 전체 조상은 평평하게 형상화하여, 마치 배경을 갖지 않은 부조 같고 환조(丸彫) 같지가 않다. 또 옷 주름은 주로 음각의 직선으로 새겼으며, 자세 전환이 딱딱하고, 모서리가 분명하며, 두 다리는 양 옆을 향해 튼 채 꼿꼿하게 똑바로 서 있다. 그리고 오른손으로는 끝에 마카라(Makara)가 새겨져 있는 권장(權杖 : 권력을 상징하는 지팡이-옮긴이)을 짚고 있으며, 왼손은 칼집이 화려하고 진귀해 보이는 한 자루의 검을 꽉 움켜쥐고 있어, 사납고 거칠며 민첩하고 용맹한 유목민족 우두머리의 위풍당당한 모습을 충분히 드러내고 있으며, 온통 중앙아시아 초원에서 유래한 힘차고 웅장한 풍모를 지니고 있다.

칸칼리틸라의 자이나교 스투파 유적의 소재지에서 출토된 한 건의 홍사석 조각인 〈쭈그리고 앉아 있는 수리야상(Squatting Statue of Surya)〉은 대략 1세기 말기나 2세기 초엽에 만들어졌으며, 높이는 61센티미터로, 현재 마투라 정부박물관에 소장되어 있다. 이 작품이 표현한 것은 인도 베다 신화의 태양신인 수리야인데, 옷차림은 의외로 쿠샨의 왕후(王侯) 같다. 수리야는 몸에 중앙아시아 유목민족의 몸에 꽉 끼는 두루마기를 입고 정면을 향해 쭈그리고 앉아 있으며, 머리에는 무늬가 있는 둥근 모자를 쓰고 있고, 입술 위에는 수염을 길렀으며, 눈썹 사이에는 하나의 둥근 점을 새겨 놓았다. 또 왼손은 허리띠에 차고 있는 단검을 쥐고 있고, 오른손에는 한 송이의 연꽃 봉오리를 들고 있으며, 발에는 목이 긴 방한화를 신고 있다. 조상의 대좌(臺座) 양 옆에는 각각 태양신의 금수레를 끄는 준마 한 필씩이

마카라(Makara) : 고대 인도 신화에 나오는 상상 속의 바다 괴물로, 생김새는 거대한 물고기나 악어처럼 생겼으며, 수신(水神)이나 강의 여신(女神)이 타고 다닌다고 전해진다.

쭈그리고 앉아 있는 수리야상
홍사석
높이 61cm
1세기 말기나 2세기 초엽
칸칼리틸라에서 출토
마투라 정부박물관

있으며, 대좌의 중간에는 저부조(低浮彫)로 불의 제단[火祭壇]을 새겨 놓았다. 마치 수르흐코탈에 있는 쿠샨 왕조의 불의 신전이 보여 주듯이, 쿠샨의 통치자는 각종 태양신 숭배를 편애했는데, 페르시아의 태양신이나 그리스의 태양신은 물론이고 인도의 태양신도 좋아했다. 이 인도 태양신의 조상은 완전히 쿠샨 왕후의 형상과 차림새를 하고 있는데, 이는 쿠샨의 왕후와 태양신은 똑같이 신성하다는 것을 의미한다. 훗날의 힌두교 신화 모음집인 『푸라나(*Purana*)』에서는, 수리야의 차림새가 마치 '북방인(北方人)' 같다고 묘사하고 있으

『푸라나(*Purana*)』: 고대 인도의 신화·전설 및 왕조의 역사를 기록한 힌두교 성전(聖典)으로, 산스크리트어로 씌어 있다.

비슈바카르마(Vishvakarma) : 인도 신화에 나오는 신으로, '만물을 만드는 자'라는 뜻을 지닌 장인신(匠人神)이다. 이 신은 다른 신들을 위하여 신상(神像)·무기·수레·장신구 등을 만드는 일을 한다.

며, 한 신화에서는 또한 수리야가 인도의 것이 아닌 기이하게 생긴 장화를 신고 있는 것은, 여러 신들의 형상을 만든 천국(天國)의 장인인 비슈바카르마(Vishvakarma)가 직무를 소홀히 하여, 지금까지 이 신의 두 다리를 완성하지 못했기 때문이라고 해석하고 있다. 중세의 힌두교 조각에서 수리야 신상은 여전히 긴 장화를 신고 있는 이러한 특징을 지니고 있다.

늠름한 용사 스타일의 쿠샨 시대 마투라 불상

쿠샨 시대 마투라 불교 조각의 최대 공헌은, 인도 스타일의 마투라 불상을 창조했다는 점인데, 이는 헬레니즘 풍격의 간다라 불상과는 다르다.

초기 왕조 시대에, 마투라의 불교 조각은 줄곧 바르후트나 산치 등지의 인도 초기 불교 조각의 기존의 규범을 준수하여, 설령 불전 고사를 묘사한 것이라 할지라도 여전히 부처 본인의 형상을 새겨 내지 않고, 단지 상징 부호로만 암시하였다. 쿠샨 시대에 카니슈카는 불교를 제창하고, 후비슈카도 마투라에 불교 사원을 건립하자, 마투라의 불교 조각이 크게 흥성하면서, 사람 형상의 불상이 나타나기 시작하여, 초기의 상징 부호를 대체하였다. 당시 마투라와 간다라는 나란히 불상 제작의 양대 중심지였다. 마투라의 조각 작업장에서 제작한 불상과 보살상은 인도 각지의 불교 성지들로 운반되어 갔는데, 고승(高僧)인 발라 비구(比丘, Bhikshu Bala)는 마투라에서 제작한 홍사석 불상과 보살상을 사르나트의 녹야원정사(鹿野苑精舍)와 사위성(舍衛城)의 기원정사(祇園精舍) 등의 사원들에 기부했다. 심지어는 간다라 지역의 탁실라에서도 마투라에서 제작한 홍사석 불상 하나가 발견되기도 했다. 여기에는 불상의 기원에 대한 문제가

연관되어 있다. 최초의 불상은 도대체 간다라에서 먼저 창조한 것인가, 아니면 마투라에서 먼저 창조한 것인가? 닭이 먼저인가 아니면 계란이 먼저인가와 다소 유사한 이 난제(難題)는, 동·서양 각 나라 학자들 사이에서 장기간에 걸친 논쟁을 불러일으켰다. 마투라 불상에는 대부분 명문이 새겨져 있고(단 명문의 연대는 확정하기가 어렵다), 간다라 불상에는 거의 명문이 없는데, 이것은 어느 것이 먼저이고 어느 것이 나중인가를 판단하는 것을 더욱 어렵게 해준다. 프랑스의 학자인 알프레드 푸세(Alfred Foucher)는 생각하기를, 최초의 불상은 간다라에서 창조했으며, 헬레니즘 예술, 특히 아폴로상의 영향을 받아 발전해 왔고, 마투라 불상은 단지 간다라 불상을 인도 스타일로 변화시킨 것에 불과하다고 여겼다. 스리랑카의 학자인 A. K. 쿠마라스와미(Ananda Kentish Coomaraswamy)는 주장하기를, 바로 최초의 불상은 먼저 마투라에서 창조했으며, 이는 인도 본토의 약샤상에서 변화해 온 것이지, 헬레니즘 예술의 영향을 받지 않았다고 했다. 지금 다수의 학자들은 생각하기를, 최초의 불상이 쿠샨 시대에 간다라와 마투라 두 곳에서 거의 동시에 창조되었는데, 간다라 불상이 마투라 불상에 비해 약간 앞서는 듯하며, 두 지역의 불상은 독자적으로 발전하면서 또한 서로에게 영향을 미쳤다고 여기는 경향이다. 어떤 것이 먼저이고 어떤 것이 나중인가에 관계없이, 마투라 불상과 간다라 불상의 조형 차이는 뚜렷하여 쉽게 알 수 있다.

바로 쿠마라스와미가 말한 것처럼, 최초의 마투라 불상은 결코 간다라의 헬레니즘 풍격의 불상을 모방하여 창조한 것이 아니고, 인도 본토, 특히 마투라 현지의 전통 약샤상을 참조하여 창조한 것이다. 사르나트에서 출토된, 시크리 채석장의 반점이 있는 홍사석에 조각한 〈마투라 보살입상(Standing Bodhisattva from Mathura)〉은 마투라에서 제작한 것으로, 위에서 언급한 발라 비구(比丘)가 녹야원

마투라 보살입상

홍사석

높이 2.47m

대략 80년(카니슈카 3년)

사르나트에서 출토

사르나트 고고박물관

이 '보살' 입상은 불상의 조형 특징을 갖추고 있어, 쿠샨 시대 최초의 마투라 불상 중 하나로 인정받고 있다.

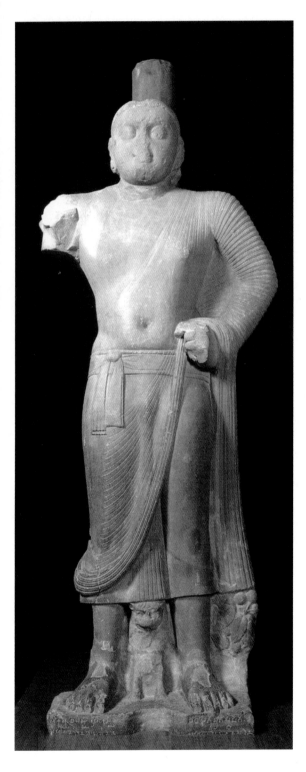

정사에 기부했던 것인데, 현재 사르나트 고고박물관에 소장되어 있다. 이 조상의 대좌에는 "카니슈카 3년"에 제작한 "보살"이라는 명문이 새겨져 있다. 명문에는 카니슈카 3년에 만들었다고 기재되어 있으니, 카니슈카가 서기 78년에 즉위했다는 설에 따른다면 응당 서기 81년이며, 만약 128년 혹은 144년에 즉위했다는 설에 따른다면 곧 131년 혹은 147년이다. 명문에서 상세히 주를 달아 밝히고 있는 것은 "보살"이지만, 조상에는 오히려 보살이 통상적으로 착용하고 있는 진주보석류 장식물이 전혀 없다. 이 때문에 이 작품은 마투라 최초의 불상 중 하나로 인정받고 있다. 어쩌면 인도 초기의 불교 조각들이 불상을 형상화하지 않는 관행적인 약속을 받아들여, 이 조상을 단지 보살이라 부르고 부처라고 부르지 않았는지도 모른다. 조상의 두 다리 사이에는 한 마리의 사자가 웅크리고 앉아 있어, 그가 '석가족(釋迦族)의 사자'라는 것을 나타내 준다. 이름이 '보살'인 이 불상의 조형은 마투라 현지의 전통적인 약샤 조상과 유사하여, 어깨가 넓고 가슴이 두툼하며, 허리는 굵고 다리는 건장하며, 당당하고 힘차게 서 있는 모습이 경직되고 강하며 용맹스러워 보인다. 이목구비의 오관(五官)은 이미 마손되어 분명치 않은데, 여전히 둥그

스름하게 네모난 얼굴의 윤곽 위에서는 고풍식 미소를 머금고 있음을 볼 수 있다. 오른쪽 어깨를 드러내고 있고, 왼쪽 어깨에는 비스듬히 반투명한 승의를 걸치고 있으며, 옷 주름은 마치 고리형 문양 장식들이 왼팔을 휘어 감고 있는 것 같고, 몸에 착 달라붙어 있다. 왼쪽 주먹을 꽉 쥐고서 승의의 아래쪽 옷자락 끝을 허리 부분으로 들어 올렸는데, 억제할 수 없는 용맹스러운 기운을 드러내고 있는 듯하다. 이와 같이 건장하고 늠름한 무사 스타일의 쿠샨 시대 마투라의 불상은 멋스러운 왕자 스타일을 한 간다라 불상의 풍격과는 전혀 다르다. 조상은 뒤쪽의 높다란 돌기둥에 기대어 있는데, 기둥 끝에는 원래 직경이 3.05미터인 거대한 산개(傘蓋)가 씌워져 있었고, 산개 위에는 황도(黃道 : 지구가 태양을 중심으로 회전하는 궤도-옮긴이) 부호와 별자리 표시를 새겨 놓았었다. 이는 산개의 안쪽이 우주를 상징하며, 산개의 아래에 있는 부처는 태양과 우주의 주재자라는 것을 말해 준다. 이 〈마투라 보살입상〉은 높이가 2.47미터로, 마투라에서 출토된 마우리아 왕조 말기의 높이가 2.64미터의 거대한 조상인 〈파르캄 약샤〉의 조형과 유사하다. 즉 똑같이 정면을 향해 똑바로 서 있으며, 소박하고 중후하면서 튼튼하고 크며, 심지어 훨씬 경직되고 굳세면서 강하고 용맹무쌍해 보인다. 만약 간다라 불상과 보살상이 멋진 왕자와 같다고 한다면, 마투라의 불상과 보살상은 순전히 늠름한 무사라고 할 수 있다. 마투라에서 출토된, 또 다른 한 건의 반점이 있는 홍사석 조각인 〈마투라 보살입상〉은 대략 2세기에 만들어졌으며, 높이가 2.04미터이고, 현재 뉴델리 국립박물관에 소장되어 있다. 비록 머리와 팔은 모두 유실되었지만, 경직된 정면 모습의 조형은 또한 발라 비구가 기부했던 〈마투라 보살입상〉과 마찬가지로 장엄하고 웅건하며, 용맹하고 힘이 넘쳐 보인다. 이 두 조상들은 모두 힘이 충만한 남성 나체의 근육을 표현하는 것을 중

시했는데, 전자는 오른쪽 어깨가 드러나는 반투명한 옷이 몸에 착
달라붙어 있고, 형식화된 옷 주름은 가슴과 배 부위에서 점차 옅어
지고 있다. 그리고 후자는 상반신이 드러나 있으며, 하반신의 허리
에 두른 천도 거의 투명하다.

쿠샨 시대의 마투라 불상은, 마투라의 조각이 나체를 선호하고
성적 매력을 숭상하던 전통적 특색을 계승했는데, 주로 마투라 현
지의 용맹하고 힘이 넘치는 초기 약샤상의 고풍식 조형을 참조했을
뿐만 아니라, 또한 사납고 민첩하며 용맹한 쿠샨 왕후의 초상에서
도 영향을 받았다. 마투라 지역의 카트라(Katra) 언덕에서 출토된 반
점이 있는 홍사석 조각인 〈카트라 불좌상(Seated Buddha from Katra)〉

카트라 불좌상
홍사석
높이 69cm
2세기 전반기
카트라에서 출토
마투라 정부박물관

은 대략 2세기 전반기에 만들어졌으며, 높이는 69센티미터로, 현재 마투라 정부박물관에 소장되어 있다. 이는 쿠샨 시대 마투라 불상의 전형적인 작품이다. 조상에 새겨진 명문에서 주를 달아 밝히고 있기로는 '보살'이지만, 실제로는 이미 완전히 부처의 형상이다. 부처는 사자를 새겨 놓은 대좌 위에 가부좌를 틀고 앉아 있으며, 좌우의 협시인 인드라(제석천)와 범천은 불진(拂塵 : 84쪽 참조─옮긴이)을 쥐고 양 옆에 서 있는데, 몸 뒤의 보리수 위쪽 양 모서리에는 각각 비천(飛天)이 하나씩 새겨져 있다. 그는 오른손으로 시무외인을 취하고 있고, 왼손은 왼쪽 다리를 짚고 있으며, 전신의 근육은 탄탄하고, 자세는 바르고 힘찬 것이, 늠름한 무사의 웅장하고 용맹스러운 기개로 충만해 있다. 이러한 쿠샨 시대 마투라 불상은 간다라 불상에 비해 더욱 활력이 넘친다. 마투라 정부박물관에 소장되어 있는 또 다른 홍사석 조각인 〈마투라 불두상(Head of Buddha from Mathura)〉은 대략 1세기 혹은 2세기에 만들어졌으며, 높이는 57센티미터인데, 쿠샨 시대 마투라 불상과 간다라 불상의 얼굴 조형의 차이를 더욱 분명하게 볼 수 있다. 쿠샨 시대 마투라 불상의 얼굴형은 네모난 듯이 둥그렇고, 뺨은 통통하며, 볼록하게 솟아 있는 긴 눈썹은 활처럼 휘어 있다. 또 위아래 눈꺼풀은 살구씨처럼 팽창해 있으며, 눈은 완전히 뜨고서 앞쪽을 똑바로 쳐다보고 있어, 간다라 불상이 두 눈을 절반쯤 감고 깊은 생각에 잠겨 있는 상태와는 다르다. 쿠샨 시대의 마투라 불상은 콧방울이 활짝 벌어져 있어, 힘을 써서 호흡을 하고 있는 것 같으며, 입술 특히 아랫

마투라 불두상
홍사석
높이 57cm
1세기 혹은 2세기
마투라 정부박물관

입술은 두툼하고(인도 토착민의 용모 특징), 입아귀가 위로 치켜 올라가 있으며, 기계적인 고풍식 미소를 머금고 있다. 또 머리털을 깎은 반들반들한 머리에는 간다라 불상과 같은 물결형 곱슬머리가 없고, 머리 위의 육계(肉髻)는 단지 소라나 달팽이 모양으로 둘둘 말린 발계(髮髻 : 머리털을 상투처럼 묶은 것-옮긴이)로 되어 있으며, 활 모양의 눈썹 사이에는 동그랗게 하나의 작은 홈을 파서 백호를 표시했다. 〈카트라 불좌상〉의 머리 뒤에 있는 광환의 테두리는 사람들의 주목을 끌도록 한 바퀴 연호문(連弧紋)으로 나타냈는데, 일반적으로 헬레니즘 풍격의 간다라 불상이 소박하고 수수한 둥근 평판이었던 것에 비해 장식 문양을 첨가했다. 오른쪽 어깨를 드러낸 승의는 건장한 신체에 착 달라붙어 있고, 왼팔을 휘감고 있는 옷 주름은 뒤로 나부끼고 있는 것 같다. 이것은 간다라 불상에서와 같은 옷 주름이 두툼하고 묵직한 로마식 두루마기가 아니라, 얇은 옷감[아마 마투라 특산의 섬세한 줄무늬가 있는 모직물일 것이다]으로 만든 반투명의 얇은 옷이며, 형식화된 옷 주름은 예리한 음각 선으로 그려 냈는데, 가슴 부위에 이르러 점차 옅어지고 투명해지다가 사라지면서, 건장하고 웅혼한 육체를 드러내 준다. 이 불상은 어깨가 넓고 가슴이 두툼하며, 허리는 굵고 다리는 튼튼하며, 근육은 팽팽하여, 심지어는 약간 경직되고 딱딱하기까지 하다. 오른손은 시무외인을 취하고 있는데, 이것은 본래 신도들이 두려워할 필요가 없다고 위로하는 손동작이지만, 여기에서는 오히려 마치 명령만 내리면 뭔가를 시행할 것 같아, 일촉즉발의 긴장감이 흐른다. 콜카타 인도박물관에 소장되어 있는 홍사석 조각인 〈불좌상〉은 아히차트라(Ahichhatra)에서 출토되었으며, 대략 2세기에 만들어졌고, 높이가 65센티미터인데, 〈카트라 불좌상〉과 구조나 조형이 비슷하며, 역시 쿠샨 시대 마투라 불상의 본보기에 속한다. 일반적인 헬레니즘 풍격의 간다라 불상과 비교하

면, 간다라 불상은 조용히 자신을 성찰하는 정신적 요소를 지나치게 중요시했는데, 쿠샨 시대의 마투라 불상은 건장하게 노출된 육체의 표현을 강조하였다. 비록 쿠샨 시대 마투라 불상의 신체 조형은 경직됨이 지나치고 유연함은 부족하며, 표정과 동태(動態)는 용맹스러움이 넘치고 함축성은 부족하지만, 인도 본토 특히 마투라 현지 조각의 나체를 선호하고 성적 매력을 숭상하는 전통적 특색과, 저렇게 육체가 풍만하고 활력이 넘치는 생명의 충동은, 도리어 분방함이 넘쳐나게 표현할 수 있었다. 일반적인 헬레니즘 풍격의 간다라 불상은 바로 이러한 용맹스러운 생명 활력이 부족하다.

쿠샨 시대의 양대 예술 유파이자 중심지로서, 마투라와 간다라 사이에는 자연히 예술의 교류와 영향이 존재했다. 마투라 지역에서 출토된 간다라의 편암 조각인 〈캄부지카 왕비 초상(Portrait of Queen Kambujika)〉과 그리스 신화를 제재로 한 석조(石彫)인 〈헤라클레스와 네메아의 사자(Herakles and the Nemean Lion)〉 등의 작품들은, 헬레니즘 예술의 영향을 뚜렷이 지니고 있다. 술 마시는 장면을 묘사한 마투라의 그 부조 작품들은 또한 사람들로 하여금 같은 제재를 묘사한 로마의 부조를 연상하게 한다. 간다라 불상의 쿠샨 시대 마투라 불상에 대한 영향은 후기로 갈수록 더욱 뚜렷해진다. 대개는 쿠샨 왕조 통치자들의 심미 취향에 영합하거나 부응하기 위해서였는데, 경직된 정면 자세를 강조한 카피사 양식의 간다라 불상이, 일반적인 헬레니즘 풍격의 간다라 불상에 비해 쿠샨 시대 마투라 불상에 대해 미친 영향이 훨씬 컸던 것 같다. 그렇지 않다면 카피사 양식의 간다라 불상이 마투라 불상의 영향을 받은 것일까? 이 두 가지 불상들은 모두 경직된 정면 모습에 위엄이 있는 형식을 좋아했던 쿠샨인들의 심미 취향에 부합하였다. 마투라 지역에서 출토된 홍사석 조각인 〈마투라 불입상(Standing Buddha from Mathura)〉은 대략 2세기

후반기에 만들어졌으며, 높이가 84센티미터로, 현재 마투라 정부박물관에 소장되어 있다. 이는 간다라 불상의 영향을 받은 것으로 여겨지는데, 쿠샨 시대의 마투라 불상으로부터 굽타 시대의 마투라 불상으로 넘어가는 과도기의 작품이다. 이 쿠샨 시대 〈마투라 불입상〉의 조형은 〈카트라 불좌상〉과 기본적으로 같다. 즉 얼굴형은 네모난 듯이 둥글고, 휘어진 눈썹에 살구씨 같은 눈, 높은 코와 두툼한 입술을 지니고 있으며, 입아귀는 위로 올라가 고풍식 미소를 띠고 있다. 머리 위의 육계는 완전히 머리털을 깎았으며, 눈썹 사이의 백호는 동그란 나선형 무늬이고, 머리 뒤의 광환은 한 바퀴 연호문으로 장식했다. 불상의 오른손은 시무외인을 취하고 있는데, 손바

마투라 불입상
홍사석
높이 84cm
2세기 후반기
마투라 정부박물관

닥에는 법륜(法輪)을 새겨 놓았고, 왼손은 승의의 아래쪽 옷자락을 끌어올리고 있는데, 오른손과 같은 높이까지 들어올렸다. 표정과 자태는 이미 약간 온화하고 문아(文雅)해 보이는 것이, 굽타 시대의 고전주의 풍격으로 변화하기 시작했다. 승의는 이미 오른쪽 어깨를 드러낸 얇은 옷이 아니라, 간다라 불상에서 흔히 보이는 통견식 긴 두루마기이다. 옷 주름은 또한 음각 선으로 새겼지만, 이러한 선들은 한 가닥 한 가닥 U자형 옷 주름을 이루고 있다. 후기 쿠샨 시대의 마투라 불상은 또한 다음과 같이 몇 가지 변화를 거쳤다. 즉 원래 두 눈은 완전히 뜨고 있었는데, 점차 두 눈을 반쯤 감은 모습으로 변했으며, 원래는 대부분 머리를 깎은 모습에, 단지 소라나 달팽

이 모양의 발계(髮髻)만 하나 있던 것에서, 점차 빙빙 오른쪽으로 감아 도는 나발(螺髮)이 나타나는 것으로 변했다. 또 원래는 단지 연호문(連弧紋)만으로 장식했던 머리 뒤의 광환이, 점차 중심에서 방사하는 형태의 빛 문양·연화문(蓮花紋) 등등이 출현하는 것으로 변화하는 등, 4세기 이후까지 여러 가지 변화를 거치면서, 마투라의 불상 조각은 이미 200여 년 동안의 경험을 축적했다. 그리하여 마침내 굽타 고전주의의 심미(審美) 이상(理想)의 지배하에 놓이게 되자, 간다라 불상의 조용히 자신을 성찰하는 정신적 요소와 쿠샨 시대 마투라 불상의 건장하게 노출된 육체의 표현을 융합하여, 쿠샨 시대 마투라 불상이 굽타 시대 마투라 불상으로의 이행을 완성함으로써, 순수한 인도 풍격의 고전주의 불상 양식의 하나인 굽타 시대 마투라 양식의 불상을 창조했다.

마투라 지역에서 출토된 쿠샨 시대의 본생고사(本生故事)와 불전고사(佛傳故事) 부조의 수량은 비교적 적다. 부테사르의 불교 스투파 유적지에서 출토된 홍사석 울타리 입주(立柱)의 정면에는 약시 조상을 새겼고, 뒷면에는 바로 본생고사 부조를 새겼는데, 그 구도는 간다라 부조와 유사하게 위에서 아래로 가면서 순서에 따라 단계적으로 묘사되어 있다. 현재 마투라 정부박물관과 럭나우박물관(Lucknow Museum)에 소장되어 있는, 마투라 지역에서 출토된 몇몇 불전고사 부조 조각들은, 한 덩어리의 석판(石板) 위에 순서대로 부처의 일생 동안에 있었던 몇 가지 큰 사건들을 새기는 것을 선호했다. 예를 들면 탄생·항마성도·초전법륜(初轉法輪)·제석굴(帝釋窟) 설법·사위성(舍衛城)의 기적·열반 등과 같은 특정한 장면들인데, 일본의 학자에 의해 '사상도(四相圖)'·'오상도(五相圖)'·'팔상도(八相圖)' 등의 유형으로 정리되었다.

쿠샨 시대의 마투라는 불교 조각의 중심지였을 뿐만 아니라, 또

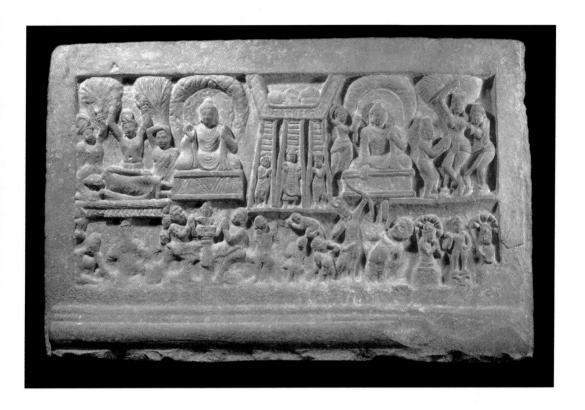

불전도(佛傳圖 : 오상도)

홍사석

68cm×107cm×5cm

2세기 혹은 3세기

마투라 정부박물관

오른쪽에서부터 왼쪽으로 가면서, 부처의 탄생·항마성도(降魔成道)·삼십삼천으로부터의 강생·설법과 열반 등 다섯 가지 장면들을 표현했다.

한 자이나교 조각과 브라만교 조각의 중심지이기도 했다. 마투라 부근의 마호리, 즉 기생집의 생활을 표현한 고부조인 〈바산타세나〉(209쪽 참조-옮긴이)가 출토된 곳에서, 명기(名妓)인 로나소브히카(Lonasobhika)가 자이나교 조사(祖師 : 창시자-옮긴이)인 마하비라[대웅(大雄)-옮긴이]에게 봉헌한 홍사석 부조 봉헌판(奉獻板 : votivetablet)이 출토되었으며, 현재 마투라 정부박물관에 소장되어 있는데, 여기에는 자이나교 스투파의 형상이 상세하게 묘사되어 있다. 현재 럭나우 박물관에 소장되어 있는, 칸칼리틸라에서 출토된 또 하나의 네모난 홍사석 부조 봉헌판은, 자이나교 조사가 각종 상징 부호들 중앙의 우주 도면에 단정히 앉아 있는 모습을 표현하였다. 마투라 정부박물관에 소장되어 있는, 마투라에서 출토된 홍사석 조상인 〈자이나교 조사(A Jain Tirthankara)〉는 대략 1세기에 만들어졌으며, 높이는 52

센티미터이다. 이 작품의 조형은 쿠샨 시대의 마투라 불상과 대단히 유사한데, 단지 머리 위의 육계가 없을 뿐이고, 나발은 줄지어 있으며, 전신은 발가벗었고, 가슴 사이에는 길상(吉祥)의 상징을 새겨 놓았다. 마투라의 브라만교 신상(神像)으로는, 쿠샨 시대 왕후(王侯) 스타일의 태양신인 수리야 말고도, 또한 네 개의 팔을 가진 비슈누·인드라·창을 쥐고 있는 스칸다(Skanda)·나체의 가네쉬(Ganesh) 등의 조상들이 있는데, 모두 왕의 위용이나 무사의 기백을 지니고 있다.

아마라바티 조각

남인도의 아마라바티파

안드라국 : '안달라국(安達羅國)'으로 번역하여 표기하기도 한다.

쿠샨 시대에, 남인도의 안드라국(Andhra Pradesh : 지금의 안드라프라데시 주)의 큰 예술 유파인 아마라바티파는 북방의 양대 예술 유파인 간다라파 및 마투라파와 더불어 세 파가 정립(鼎立)하여, 나란히 자웅을 겨루었다.

아마라바티(Amaravati)는 지금의 인도 안드라프라데시 주 군투르(Guntur) 현성(縣城)에서 약 29킬로미터 떨어져 있으며, 크리슈나 강(Krishna River) 하류의 남쪽 강안(江岸)에 위치하고 있다. 일찍이 마우리아 왕조 시대에 아소카 왕이 불교 고승인 마하데바(Mahadeva)를 파견하자, 이곳에 와서 불법(佛法)을 널리 전파했다. 아마라바티 및 그 부근의 자가야페타(Jaggayyapeta)·나가르주나콘다(Nagarjunakonda) 등지에서는 모두 불교 스투파와 비하라 유적이 발견되었다. 쿠샨 시대에 남인도의 강국이었던 안드라 왕조[사타바하나(Satavahana) 왕조라고도 부른다]는 북쪽의 쿠샨 왕조와 남북에서 대치하고 있었으며, 동시에 서인도의 사카족 통치자와 데칸(Deccan) 지역에서 패권을 다투고 있었다. 124년에 안드라국의 국왕인 가우타미푸트라 사타카르니(Gautamiputra Satakarni, 대략 106~130년 재위)는 사카족 통치자와 싸워 승리를 거두고, 데칸의 패권을 회복했다. 그의 아들인 바시스시푸트라 스리 푸루마비(Vasisthiputra Sri Pulumavi, 대략 130~159년 재위)

는 데칸 지역 패주(覇主)의 지위를 상실하자, 왕조의 통치 중심을 부득이 데칸의 서부에서 동부의 고다바리 강(Godavari River) 하류와 크리슈나 강 하류 사이에 있는 삼각주 지역으로 옮겨갔는데, 이는 인도 동해안에 인접해 있었다. 역사에서는 이를 후기 안드라 왕조(Later Andhra Dynasty, 대략 124~225년) 혹은 후기 사타바하나 왕조(Later Satavahana Dynasty)라고 부른다. 일부 고고학자들은 아마라바티를 후기 안드라 왕조의 동도(東都)였던 다니야카타카(Dhanyakataka)라고 여기기도 한다. 안드라국은 광활한 해역(海域)을 보유하고 있었기에, 북쪽의 쿠샨 제국과 통상을 했을 뿐만 아니라, 극동 및 서양의 로마·이집트 등 여러 나라들과도 모두 해상무역을 하였다. 2세기에 알렉산드리아의 지리학자인 프톨레미(Ptolemy)는 당시 인도의 동서 해안에 있던 로마 무역 사무소를 언급하였다. 인근의 안드라국 영토였던 퐁디세리(Pondicherry)의 아리카메두(Arikamedu)에서 로마 상업항의 유적을 발견하였다. 아마리바티 부근에서는 카이사르(Gaius Julius Caesar)의 금화와 얼굴의 하반부가 로마의 황제 네로(Nero)를 빼닮은 부처의 두상이 출토되었다. 비록 일찍이 몇몇 외래문화의 영향을 받았을 수는 있지만, 남인도는 필경 인도 본토인 드라비다 문화의 가장 견고한 근거지였다. 안드라국은 순수하게 '인도인(印度人)의 인도(印度)'에 속하며, 인도 민족의 전통정신의 보호소였는데, 이 때문에 남인도 아마라바티파의 예술은 간다라파처럼 그렇게 확실히 헬레니즘 같지도 않을 뿐만 아니라, 또한 마투라파에 비해서도 훨씬 더 순수하게 인도 본토의 전통을 유지하고 있다. 안드라의 여러 왕들은 브라만교를 신봉했는데, 불교에 대해 관용정책을 펼침과 아울러 지원도 하였다. 아마라바티는 남인도에서 유행했던 부파불교(部派佛敎 : 150쪽 참조-옮긴이) 대중부(大衆部) 계통인 제다산부(制多山部 : Caitika)의 중심이었다. 제다산부는 '제다(制多)' 즉 지제(支提 : Caitya,

여기에서는 일반적으로 불탑을 가리킨다)를 숭배하는데, 아마라바티와 나가르주나콘다 등지의 불탑은 바로 일찍이 안드라 왕조 시대에 증축되거나 혹은 건립된 것들이다. 당시 부파불교는 대중불교로 변화하고 있는 중이었다. 대중불교 중관파(中觀派 : Madhyamika)의 창시자인 나가르주나(Nagarjuna, 대략 150~250년 : '龍樹'라고 번역하기도 한다)는 후기 안드라국의 국왕이었던 야즈나 사타카르니(Yajna Satakani, 대략 165~194년)의 절친한 친구였다고 전해진다. 나가르주나는 일찍이 멀리 쿠샨 왕조 치하의 북인도를 여행하면서 대승경전(大乘經典)을 구했으며, 다시 남인도로 돌아와 중관파를 창립했는데, 그의 지도를 받아 세운 아마라바티 대탑의 저명한 울타리 장식 조각에는, 또한 남북 인도 예술의 서로 다른 풍격이 다소 융합되어 있다.

아마라바티파 예술이란, 주로 아마라바티·자가야페타·나가르주나콘다 등지의 불교 건축과 조각들을 포괄한다. 아마라바티 대탑(Great Stupa at Amaravati)은 아마라바티파 예술의 본보기이자, 또한 남인도 스투파의 형상과 구조를 대표한다. 대탑은 기원전 2세기에 처음 지었으며, 서기 2세기의 안드라국 국왕인 바시스시푸트라 스리 푸루마비의 통치 기간에 대규모로 확장하여 증축했다. 대탑의 원형 기단(基壇)은 직경이 약 50미터로, 반구형 복발(覆鉢)을 떠받치고 있으며, 높이는 30미터이다. 복발 하부와 기단 표면에는 옅은 녹색을 띤 백색 석회석이나 백록색 석회석(white-green limestone)·대리석처럼 생긴 석회석(marble limestone) 부조판을 박아 넣었다. 복발의 상부는 금색 모르타르를 발라 장식했으며, 꼭대기에는 평대(平臺)와 산개를 만들어 놓았다. 기단의 동서남북 사방에는 각각 하나씩의 장방형 노대(露臺 : 발코니-옮긴이)가 설치되어 있는데, 각각의 돌출된 사각형 대(臺) 위에는 일렬로 다섯 개씩의 석주(ayaka-khamba : 입구 기둥)들을 곧게 세워 놓아, 중인도의 산치 대탑에 있는 것 같은 탑문(塔門)

을 대체했다.

인도 불교의 대중부가 전하는 광률(廣律)인 〈마하승기율(摩訶僧祇律 : Mahasangha-vinaya)〉에서는 이러한 형상과 구조를 일컬어 '방아사출(方牙四出 : 네모난 이빨이 사방으로 나옴—옮긴이)'이라고 했는데, 이는 남인도 스투파가 여타 지역의 스투파들과 다른 전형적인 특징이다. 아마라바티 대탑의 기단 주위에는 너비가 약 4미터인 우요(右繞) 용도(甬道 : 114쪽 참조—옮긴이)를 깔았으며, 복도의 바깥쪽 둘레에는 높이가 약 3.5미터인 백록색 석회석 울타리를 한 바퀴 둘렀다. 울타리는 안팎의 양쪽에 모두 원형이나 반원형 부조로 장식했으며, 울타리에 딸린 사방 입구의 양 옆에는 돌로 새긴 사자가 쭈그리고 앉아 있다. 줄곧 1797년까지 아마라바티 대탑은 원래의 모습대로 완전하게 보존되어 있었다. 그러나 그 후 20년 동안, 이 지역에 거주하던 한 지주(地主)가 오히려 함부로 마구 허물고, 울타리의 부조를 포함한 대탑의 벽돌들을 태워 석회로 만들어 버렸기 때문에, 1816년에 대탑은 철저히 붕괴되었다. 후에 고고학자들의 응급 구호 조치를 받아, 수많은 부조 석판들이 간신히 재난을 면할 수 있었다. 1845년 이후 20세기 초까지, 대탑의 원래 터에서 5백여 건의 백록색 석회석 부조를 발굴해 냈는데, 대부분은 지금 마드라스 정부박물관(Government Museum, Madras)과 런던의 대영박물관에 소장되어 있다. 1951년에 현지에 아마라바티 고고박물관(Archaeological Museum, Amaravati)을 건립하여, 제2차 세계대전 이후에 발굴해 낸 문물들을 소장하도록 하였으며, 1972년에 다시 수리하고 단장하여 개관하였다. 이 박물관의 정원 안에는 현지에서 출토된 스투파 도안 부조에 근거하여 아마라바티 대탑의 모형을 복원하여 지어 놓았다. 마드라스 정부박물관에 있는 한 덩어리의 백록색 석회석 부조인 〈스투파 도안(Stupa Pattern)〉은, 대략 150년부터 200년 사이에 만들어졌으며,

광률(廣律) : 불교의 승려들인 비구나 비구니가 지켜야 할 계율과 교단 내의 규율·예의·의식 및 여타 준수해야 할 사항들을 광범위하게 규정한 율장(律藏)을 가리킨다.

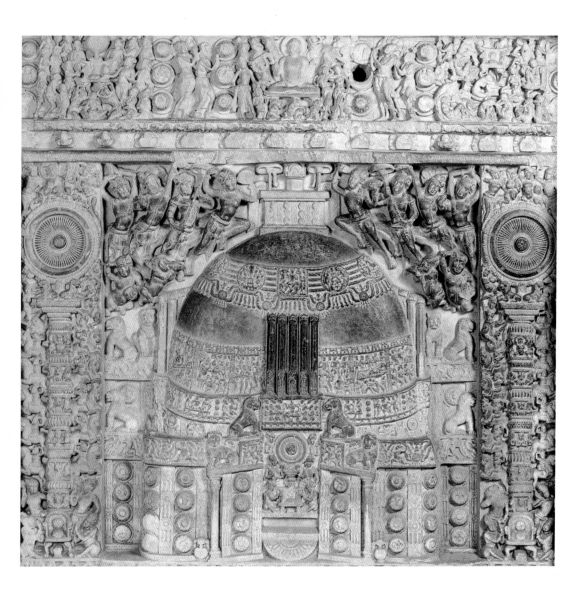

스투파 도안

석회석

높이 1.88m

150~200년

아마라바티에서 출토

마드라스 정부박물관

높이가 188센티미터인데, 아마라바티 대탑의 형상을 상세하게 묘사해 놓았다. 아마라바티 대탑의 유적에서 출토된 이 부조판인 〈스투파 도안〉은 지금은 이미 무너져 버린 대탑의 원래 모습을 소중하게 보존하고 있다. 이 부조판의 아래쪽은 원형(圓形) 부조와 긴 장식 띠로 장식한 울타리이며, 울타리 입구의 양 옆에 있는 석주(石柱) 위에는 사자가 쭈그리고 앉아 있다. 부조판의 중앙은 대탑의 반구형(半球

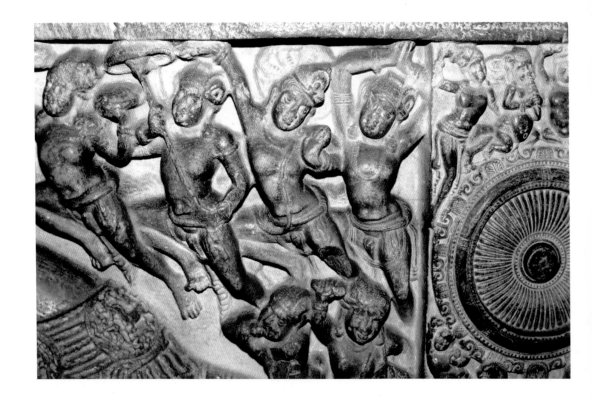

形) 복발이며, 기단의 사방에 있는 노대 위에는 각각 일렬로 다섯 개씩의 석주들을 곧게 세워 놓아, 남인도 스투파에서 볼 수 있는 '방아사출'의 특수한 형상과 구조를 이루고 있다. 복발·기단과 위쪽을 향해 이동하며 전개되는 울타리의 안쪽은 모두 세밀한 불전고사나 본생고사 부조로 장식해 놓았다. 탑 꼭대기의 양쪽 모서리에는 무리를 이룬 비천(飛天)들이 음악을 연주하거나 춤을 추거나 예배를 드리고 있다. 부조판의 양쪽 가장자리에는 정교하게 법륜을 새긴 기둥이 대칭으로 우뚝 솟아 있는데, 기둥의 밑받침(및 울타리 입구와 부조판 위쪽의 양 옆)에는 부처의 존재를 암시하는 빈 보좌(寶座)를 조각해 놓았고, 부조판 위쪽의 중간에는 바로 사람 형상의 불좌상을 직접 묘사해 놓았다.

활발하고 부드러우며 아름다운 아마라바티 조각

아마라바티 대탑의 복발·기단 및 울타리 위에 새겨진 장식 부조
는, 모두 현지의 특산품인 백록색 석회석 조각이다. 이 조각들은 일
시에 만들어진 것이 아닌데, 몇몇 부조의 팔리어(Pali語) 명문(銘文)에
의거하여 추정해 보면, 연대와 풍격 면에서 대략 네 시기로 나눌 수
있다. 즉 고풍(古風) 시기, 과도 시기, 성숙 시기('울타리 시기'라고도 부
른다) 그리고 양식화 시기가 그것이다. 성숙기의 아마라바티 조각은
인물의 조형과 동태가 활발하며, 곡선이 부드럽고 아름다워, "인도
조각의 가장 아름답고 가장 섬세한 꽃"(스리랑카의 미술사학자인 A. K.
쿠마라스와미의 말)이라고 칭송받고 있다.

제1기인 고풍 시기는 대략 기원전 2세기 전후의 아마라바티 대
탑이 처음 건립되던 무렵이다. 이 시기의 작품들로는 고작 소수의
아마라바티 대탑의 복발에 박아 넣은 부조 잔편들만 남아 있는데,
풍격이 바르후트의 고풍식 조각과 유사하다. 인물의 조형은 고졸하
고 질박하며, 자태는 딱딱하고 뻣뻣하다. 연꽃·권초(卷草 : 덩굴풀-
옮긴이) 등의 장식 문양도 역시 비교적 간결하고 투박하다. 아마라
바티에서 출토된 석회석 부조 잔편인 〈삼가섭(三迦葉 : 153쪽 참조-옮
긴이)의 귀불(歸佛)(Conversion of Three Kasyapas)〉은, 현재 마드라스 정
부박물관에 소장되어 있는데, 이는 이 시기의 본보기 작품 중 하나
로, 몇 명의 머리를 둘둘 감은 남자들이 꼿꼿이 서서 합장한 채 하
늘을 바라보고 있다. 자가야페타의 스투파 유적에서 출토된 석회석
부조판인 〈전륜성왕(轉輪聖王 : Chakravartin)〉은 대략 기원전 1세기에
만들어졌으며, 높이가 1.3미터로, 현재 마드라스 정부박물관에 소장
되어 있는데, 풍격은 또한 이 시기에 속한다. 부조의 중앙에는 호리
호리한 전륜성왕이 왼손으로 가슴을 어루만지면서, 오른손은 구름

전륜성왕

석회석

높이 1.30m

기원전 1세기

자가야페타에서 출토

마드라스 정부박물관

칠보(七寶) : 전륜성왕이 가지고 있다는 일곱 가지 보물들을 말한다. 인도 신화에 나오는 전륜성왕은 통치의 수레바퀴를 굴려, 세계를 통일하여 지배하는 이상적인 제왕인데, 그는 이 칠보를 이용하여 세상을 통치했다고 한다. 그 중 윤보는 수레바퀴처럼 생겼는데, 바퀴살처럼 생긴 부분이 바퀴 바깥쪽으로 손잡이처럼 튀어나와 있다. 이 보물은 스스로 굴러다니면서 산을 무너뜨리기도 하고, 바위를 깨뜨리는 등 온갖 장애물들을 제거한다. 불교 경전들마다 일곱 가지 보물의 종류가 다르게 기록되어 있다.

속을 향해 뻗자, 하늘 위에서는 네모난 금속 화폐가 비처럼 내리고 있다. 그의 몸 옆에는 왕후·왕자·대신·보상(寶象)·보마(寶馬)·진주 보석류 장식물·윤보(輪寶) 등 칠보(七寶)가 둘러싸고 있다. 인물의 조형과 복식(服飾)은 바르후트 부조와 유사하여, 팔다리의 동작이 기계적이고, 능선과 모서리가 있으며, 목조 공예의 특징을 띠고 있는데, 체격이 유난히 길쭉한 것은 바로 아마라바티 조각의 독특한 특징이다. 이 시기의 부조는 또한 인도 초기의 불교 조각의 일반적인

통례(通例)를 준수하고 있어, 단지 법륜(法輪)·보리수·대좌(臺座)·발자국 등 상징 부호만을 이용하여 부처의 존재를 암시하고 있다.

제2기인 과도 시기는 대략 서기 100년 전후이다. 이 시기의 작품은 고풍 시기에 아마라바티 대탑의 복발에 박아 넣었던 석판 부조를 교체한 것인데, 인물 조형이 활발하고 유연하게 변화하기 시작하여, 더 이상 고풍 시기처럼 어색하고 딱딱하지 않으며, 장식 문양도 점차 화려해진다. 이 시기, 심지어는 후기 아마라바티 조각에서까지도, 때로는 부처를 사실적인 사람 모습으로 묘사한 것이 있다. 부처를 표현하는 데에 상징적인 방식과 사실적인 방식을 동시에 채용했다는 것은, 대체로 당시 남인도에 보수적인 소승 교파와 혁신적인 대승 교파가 병존하거나 교차하거나 뒤섞인 상태에 있었다는 것을 말해 준다. 아마라바티 불상의 출현은 아마도 북쪽 쿠샨 왕조 치하에 있던 간다라와 마투라 조각의 영향을 받았을 것이며, 또한 안드라국이 직접 동로마 제국과 해상무역을 하면서 로마 예술의 영향을 받은 것과도 관련이 있을 것이다. 아마라바티 불상의 조형은 남인도식으로, 쿠샨 시대 마투라 불상에 비해 온화하고 우아해 보이며, 형체와 의복의 선은 모두 비교적 부드럽다. 아마라바티에서 출토된 석회석 부조판인 〈마야부인의 목욕(Maya Bathing)〉은 현재 마드라스 정부박물관에 소장되어 있는데, 이는 이 시기의 뛰어난 작품들 중 하나이다. 부조는 마야부인이 중간에서 긴 머리를 빗으면서 서 있는 것을 표현했는데, 그의 옆에 있는 네 명의 나체 여인들—사방(四方) 수호신들의 배우자들임—은 모두 물동이[水罐]를 껴안고 있다. 한 송이의 피어 있는 수련(睡蓮)은 아노타타(Anotata) 호수를 대신 표현한 것이다. 부조는 연속성 묘사를 채용하여, 호숫가에서 물을 긷던 동일한 여인이 다시 한 번 마야부인의 옆에 출현한다. 이들 나체 여성, 특히 마야부인의 조형은 상당히 자연스럽고 생동적이며, 동그란 유

방과 가는 허리에 풍만한 엉덩이와 긴 다리를 가진 유연하고 아름다운 자태와 섬세한 복사뼈 위의 묵직한 둥근 발고리는, 사람들로 하여금 마투라의 나체 약시 조상을 연상하게 한다.

제3기인 성숙 시기는 대략 150년부터 200년까지이다. 이 기간의 조각은 아마라바티 대탑의 울타리 부조가 주를 이루기 때문에 울타리 시기라고도 부르는데, 남아 있는 부조의 수량이 가장 많고, 수준도 가장 뛰어나다. 전해지기로는 나가르주나가 이 울타리의 조각을 지도했다고 한다. 울타리 안쪽의 장식 부조 도안은 대단히 화려하고 아름답다. 입석(笠石 : 갓처럼 씌워 놓은 돌—옮긴이) 위에는 줄지어 있는 난쟁이 약샤나 짝을 이룬 남녀가 구불구불하게 휘어져 있는 긴 화환을 어깨로 떠받치고 있는 모습을 새겨 놓았는데, 간다라와 마투라 조각들에 있는 같은 종류의 장식들에 비해 훨씬 더 복잡하다. 즉 입주(立柱)와 횡판(橫板) 위에는 여러 층의 고리 모양으로 꽃잎이 중첩된 연꽃 부조를 장식해 놓았는데, 바르후트나 산치의 연꽃무늬에 비해 훨씬 정교하고 아름답다. 울타리의 바깥쪽에 새겨 놓은 부조의 제재는 주로 본생고사와 불전고사인데, 불전고사가 대다수를 차지하며, 부처는 또한 상징적인 방식과 사실적인 방식의 두 가지로 표현하였다. 고사는 종종 원형 부조를 채용하여 새겼는데, 인물이 화면의 중심을 차지하고, 동물과 식물은 부차적인 지위로 밀려나 있다. 설령 〈육아상 본생(六牙象本生 : 찻단타 본생—옮긴이)〉 등의 본생고사 부조에 있는 동·식물들조차도 산치의 부조에서처럼 그렇게 풍부하고 많지 않다. 이 시기 부조의 인물 조형, 특히 여성 나체는 늘씬하고 섬세하면서 풍만하고, 근육은 부드럽고 강인하며, 자태는 탄력적인데, 어떤 것은 앉아 있고, 어떤 것은 서 있으며, 또 어떤 것은 누워 있고, 어떤 것은 구부리고 있으며, 춤을 추는 것도 있고, 하늘을 빙빙 돌며 나는 것도 있다. 이 모든 것들은 높은

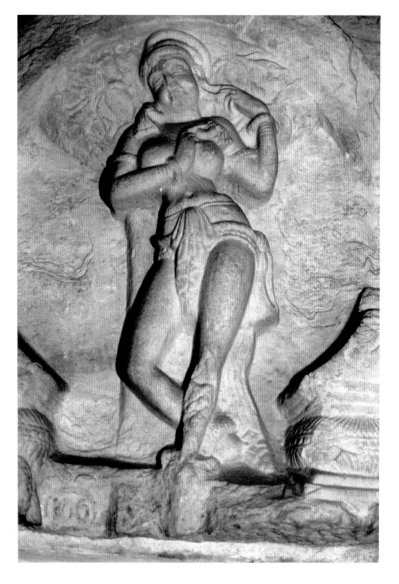

탄력성과 우아하고 아름다운 운율로 충만해 있는 모습이다. 백록색
석회석은 물가의 조약돌처럼 반들반들하고 매끄러워, 피부의 윤택
함과 동태의 유창함을 더욱 증강시켜 주고 있다. 아마라바티 대탑
유적에서 출토된 백록색 석회석 조각인 〈아마라바티 약시〉는 바로
하나의 쿠두아치(kuduarch : 남인도 건축에서 유행했던 장식 부재) 안쪽
의 성수(聖樹) 밑에 서서 자신을 치장하고 있다. 그녀는 길상(吉祥 :

Sri)의 화신으로, 성수와 그녀는 모두 길상과 행복을 나타내 준다. 이 남인도 약시의 조형은 또한 산치 약시가 최초로 창조해 낸 삼굴식 자세를 취하고 있지만, 쿠샨 시대 북인도의 마투라 나체 약시와 비교하면, 체격이 더욱 호리호리하고 섬세하면서 맑고 빼어나며, 행동거지는 더욱 부드럽고 매력적이며 우아하다. 아마라바티 조각의 이와 같은 여성 조형은, 남인도 중세기의 팔라바(Pallava) 왕조와 촐라 왕조 시대의 석조와 동상에 깊은 영향을 미쳤다.

아마라바티에서 출토된 석회석 부조인 〈마야부인의 태몽(Maya's Dream)〉은 대략 2세기에 만들어졌으며, 현재 마드라스 정부박물관에 소장되어 있는데, 마야부인이 꿈에서 부처의 화신인 흰 코끼리가 입태(入胎 : 뱃속에 들어감-옮긴이)하는 장면을 보았다는 고사를 표

마야부인의 태몽
석회석
2세기
아마라바티에서 출토
마드라스 정부박물관

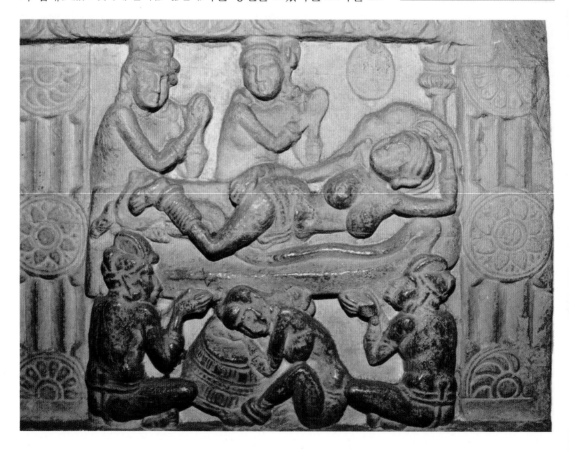

현하였다. 명칭이 같은 바르후트의 부조(102쪽 참조-옮긴이)와 비교해 보면, 이 부조의 인물 조형은 섬세하고 부드러우며 아름답다. 특히 제재가 규정하고 있는 고요한 분위기를 타파하여, 인체가 갖가지 자연스럽고 활발한 동태를 드러내고 있다. 침대 위에 가로로 누워 있는 반나체의 마야부인은 엉덩이가 비스듬히 솟아 있고, 팔다리는 구부리고 있어, 몸 전체의 물결 모양으로 기복을 이룬 곡선이 매우 우아하고 아름답다. 침대 주위에 있는 사방 수호신들도 서로 다른 동태를 취하고 있다. 부조 위쪽의 테두리 위에는 한 마리의 새끼 코끼리가 대가리를 숙이고 마야부인을 향해 비틀거리며 걸어오고 있다. 아마라바티에서 출토된 백록색 석회석 부조 잔편인 〈여인들의 예배(Women Adoring the Buddha)〉는 대략 2세기 중엽에 만들어졌으며, 높이는 40.6센티미터로, 현재 마드라스 정부박물관에 소장되어 있

여인들의 예배
석회석
높이 40.6cm
2세기 중엽
아마라바티에서 출토
마드라스 정부박물관

쿠마라스와미는, 아마라바티 조각은 "인도 조각의 가장 아름답고 가장 섬세한 꽃"이라고 칭찬했는데, 이 나체 여성 조상은 이러한 칭찬을 받기에 손색이 없다.

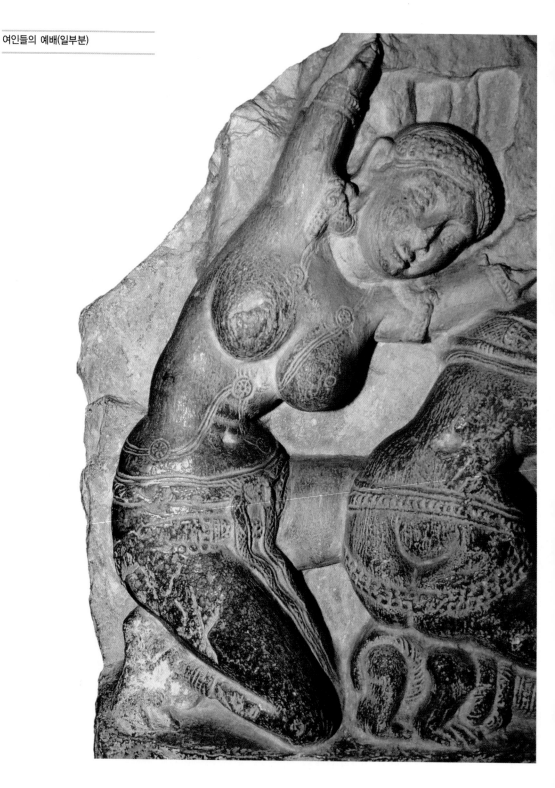

(위, 아래) 여인들의 예배(일부분)

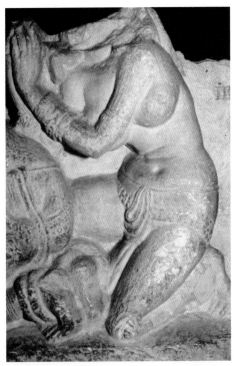

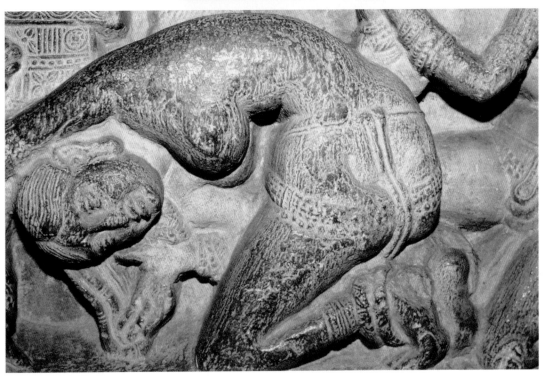

다. 이는 아마라바티 여성 조상의 명작이다. 부조는 현재 단지 아래 부분만 남아 있는데, 중간은 상징 기법으로 부처가 보좌 위에 앉아 있는 것을 표현했으며, 보좌 앞쪽의 발판 위에 있는, 중심에 법륜을 새긴 한 쌍의 발자국은 부처를 대신 나타내 준다. 부처의 발밑에서는 네 명의 나이 어린 부녀자들이 발가벗은 채 무릎을 꿇고 엎드려 절하고 있다. 그들의 머리 장식과 허리띠는 약간씩 차이가 있는데, 팔찌와 넓고 큰 발고리는 똑같이 정교하고 섬세하다. 자태가 풍만하면서 늘씬하며, 피부는 매끄럽고 부드럽다. 또 전신의 곡선은 부드럽고 유창하며, 동태와 손동작은 자연스럽고 활발하며 우아하고 유연하다. 그들의 얼굴 조형은 단정하고 수려하며, 예배 드리는 자세는 서로 달라, 각자 절묘한 경지에 이르렀는데, 어떤 사람은 두 손을 十자 모양으로 교차하고 있고, 어떤 사람은 오체투지(五體投地)하고 있어, 동태의 기복(起伏)이 다르며, 우아하고 아름다운 조화의 운율을 이루고 있다. 이렇게 활발하고 우아하며 아름답고, 동태가 각기 다른 나체 여성들의 조상은 "인도 조각의 가장 아름답고 가장 섬세한 꽃"이라는 찬사를 받기에 손색이 없다. 그들은 또한 산치의 약시처럼 소박하고 꾸밈이 없지만, 이미 그처럼 원시적인 야성(野性)은 탈피했다. 그들은 또한 마투라 약시처럼 육감적이고 풍만하며 아름답지만, 더욱 우아하고 청순하며 신선하여, 감각기관을 자극하는 것이 그처럼 강렬하지는 않다. 그들의 몸에는 굽타 시대 인도 고전주의의 심미 이상이 내포되어 있으며, 동시에 또한 중세기 인도 바로크 풍격의 동태(動態) 조각의 징조도 드러내고 있다.

이 시기 아마라바티 부조의 투시(透視)는, 바르후트의 평면식 투시나 산치의 계층식 투시가 아니라, 3차원 공간의 깊이감이 나타나 있다. 대좌나 건축물을 묘사할 때, 가까운 곳은 크고 먼 곳은 작으며, 가까운 곳은 넓고 먼 곳은 좁은 깊이감이 특히 뚜렷하다.

앞뒤로 중첩되어 가려져 있는 밀집된 인파는 종종 동그란 고리 모양으로 에워싸고 있는데, 정면·측면·반측면 혹은 뒷면의 각종 동태들은 깊이의 착각을 더욱 증가시켜 준다. 예를 들면 아마라바티에서 출토된 석회석 원형 부조인 〈부처의 귀가(Buddha Returns to Kapilavastu)〉는 대략 2세기에 만들어졌으며, 직경이 85센티미터로, 현재 아마라바티 고고박물관에 소장되어 있는데, 부조의 중앙에 부처를 상징하는 빈 보좌(寶座)와 발자국이 있는 받침대는 뚜렷이 소실점(消失點)을 향해 모여들고 있고, 무리를 이룬 석가족 남녀 사람들과 비구들은 빽빽하게 중심을 에워싸고 있어, 독특한 3차원 공간의 깊이감을 구성하고 있다. 현재 마드라스 정부박물관에 소장되어 있는 다른 석회석 원형 부조인 〈국왕에 대한 봉헌(Offering of Gifts to a King)〉은, 중앙의 보좌 위에 앉아 있는 젊은 국왕의 주위에 수많은 후궁 미녀들과 시종들이 둘러싸고 있어, 아래쪽의 봉헌자들·왼쪽 가장자리의 왕후(王后)·오른쪽 가장자리의 말과 코끼리와 함께 깊이감 있는 공간을 구성하고 있다. 국왕의 보좌와 걸상도 어느 정도 투시의 깊이가 느껴진다.

이 시기 부조의 구도는 또한 군상(群像)의 배치와 처리가 뛰어난데, 군상의 운동감과 화면의 극적인 효과를 강조하여 표현하였다. 아마라바티에서 출토된 백록색 석회석 원형 부조인 〈날뛰는 코끼리 길들이기(Subjugating the Maddened Elephant)〉는 대략 2세기 후반기에 만들어졌으며, 직경이 89센티미터로, 현재 마드라스 정부박물관에 소장되어 있다. 부처의 사촌 동생인 데바닷타(Devadatta)가 술을 쏟아 부어 코끼리 나라기리(Nalagiri)를 취하게 한 뒤, 이를 풀어 놓아 부처를 해치려고 했던 고사를 표현하였는데, 결국 술에 취해 날뛰던 코끼리는 부처에게 길들여진다. 〈날뛰는 코끼리 길들이기〉(또한 〈취한 코끼리 제압하기〉이라고도 한다)는 아슬아슬한 한 장면을 펼쳐

보이고 있다. 즉 데바닷타가 왕사성(王舍城)에서 부처와 그의 제자들
이 지나가는 길 위에, 술을 잔뜩 마셔 취한 코끼리인 나라기리를 갑
자기 풀어 놓자, 부처를 향해 미친 듯이 돌진하고 있다. 부조의 왼
쪽 아래에는 좌충우돌하며 돌진하는 취한 코끼리가 한 불행한 피
해자를 들이받아 넘어뜨리고, 다시 긴 코로 또 다른 불운한 행인의
왼쪽 다리를 감아서 거꾸로 들어 올려 던져 버리고 있다. 부조의 중
간에는 사람들이 놀라서 허둥대며 도망치고 있고, 뛰어다니며 도움
을 요청하고 있는데, 한 명의 놀란 여인은 그녀의 남편을 꽉 껴안고
있다. 길가에 있는 층집의 2층 창문에서는 여인들이 놀란 눈을 크

국왕에 대한 봉헌

석회석
직경 약 89cm
2세기 후반기
아마라바티에서 출토
마드라스 정부박물관

국왕의 발판 옆에는 궁정의 어릿
광대 한 명이 있다. 왕후의 발밑에
는 한 궁녀가 그녀를 위해 안마를
하고 있다.

왕사성(王舍城) : 고대 인도 마가다국
의 수도였으며, 산스크리트어로는 '라
자가하(Rajagaha)'라고 한다.

날뛰는 코끼리 길들이기
석회석
직경 89cm
2세기 후반기
아마라바티에서 출토
마드라스 정부박물관

동태와 극적인 충돌을 표현한 것도 인도 바로크 예술의 특징인데, 아마라바티 조각이 그 시작이었다.

게 뜨고서 쳐다보고 있다. 그리고 부조의 오른쪽 아래에는 바로 그 술에 취한 코끼리가 반대로 별안간 무릎을 꿇고 고개를 숙이면서 부처의 앞에 엎드리자, 제자들은 합장하여 예배를 드리면서, 부처가 날뛰던 코끼리를 온순하게 만든 법력(法力)을 경모하고 있다. 한 폭의 화면에 다음과 같은 두 가지의 연속적인 고사 줄거리를 표현하였다. 즉 술에 취해 날뛰던 코끼리가 질겁하여 도망치는 사람들을 향해 돌진하고 있고, 온순해진 술 취한 코끼리가 부처 앞에 무릎을 꿇고 엎드리는 두 장면에서, 군상들의 격렬한 동태와 마지막에 가서 멈추는 결말은 선명하게 대비되는 극적인 효과를 구성하고 있다.

제4기인 양식화 시기는 대략 서기 200년부터 250년까지이다. 이 시기의 부조들은 대부분이 아마라바티 대탑 복발의 하부와 기단의 표면을 장식했던 네모난 석판들로, 제재는 불교고사가 주를 이

루며, 몇몇 스투파 도안 부조도 있다. 이 시기의 부조는 이미 양식화를 향해 변화함에 따라, 인체가 한층 더 호리호리해져, 약간 기형적으로 보이며, 동태는 더욱 활동적이고, 심지어는 약간 어수선해 보이기까지 하며, 장식은 더욱 화려하지만, 번거롭고 자질구레하다. 그 가운데 동태가 더욱 격렬해진 것이 가장 뚜렷한 특징인데, 부조 화면에는 종종 수많은 인물들이 밀집하여 한데 몰려 있거나 매우 극적으로 빠르게 움직이는 장면도 보이고, 때로는 격동적인 광란의 상태에 이른 것도 있다. 예를 들면, 마드라스 정부박물관에 소장되어 있는, 아마라바티에서 출토된 석회석 원형 부조인 〈불발(佛鉢) 숭배(Veneration of the Buddha's Bowl)〉는 열광적으로 부처의 탁발 발우[化緣鉢]를 숭배하는 한 무리의 생명체들을 표현했다. 화면을 가득 채우고 있는 각종 정령(精靈)·사신(蛇神)·금시조(金翅鳥)가 여러 신들이 들어 올린 탁발 발우를 둘러싸고 환호하면서 미친 듯이 춤을 추고 있으며, 약샤는 음악을 연주를 하고 있고, 비천(飛天)은 선회하며 날고 있다. 이렇게 모든 형상들이 구부리고 있거나 비스듬하거나 흔들거리는 동태를 취하고 있어, 사람들의 눈을 어지럽게 하는 세찬 파동을 일으키며 미친 듯이 몰아치는 소용돌이에 휘말려 있다.

불발(佛鉢) : 부처 앞에 올리는 밥을 담는 그릇으로, 연꽃잎 모양의 주발처럼 생겼으며, 뚜껑이 있고, 높은 굽이 달려 있다.

금시조(金翅鳥) : 인도의 신화에 나오는 상상의 큰 새인 가루다(Garuda)를 가리키는데, 가로달(伽魯達)·가류라(迦留羅) 등으로 음역(音譯)하기도 한다.

나가르주나콘다의 조각

나가르주나콘다(Nagarjunakonda)의 뜻을 풀이하면 '용수혈(龍樹穴)'인데, 이는 용수(龍樹)가 만년에 이곳에 거주했기 때문에 붙여진 이름이다. 이곳은 또한 크리슈나 강 하류의 남안(南岸)에 위치하며, 지금의 인도 안드라프라데시 주의 수도인 하이데라바드(Hyderabad)에서 동남쪽으로 약 150킬로미터, 아마라바티에서 서쪽으로 약 110킬로미터 떨어져 있다. 225년에, 남인도의 이크슈바쿠 왕조(Ikshvaku

용수혈(龍樹穴) : '용수(龍樹)'란 대중불교 중관파(中觀派)의 창시자인 나가르주나(Nagarjuna)의 한역(漢譯)이므로, 용수혈은 '나가르주나의 동굴'이라는 뜻이다.

Dynasty, 3세기 초엽부터 말엽까지 존속)가 사타바하나 왕조로부터 안드라 국을 빼앗아 통치하였으며, 수도는 바로 나가르주나콘다 부근의 비자야푸리(Vijayapuri)에 두었다. 이크슈바쿠 왕조의 산타무라 1세(Santamula I, 대략 200~218년까지 재위)는 브라만교를 신봉했는데, 그의 누이인 산타시리(Santasiri)는 마음속으로 불교를 경모하여, 나가르주나콘다의 대탑인 '마하차이티야(Mahachaitya)'를 헌납했다. 산타무라 1세의 아들인 마타리푸트라 비라푸루슈아닷타(Mathariputra Virapurushadatta, 대략 218~239년 재위)의 왕후도 열심히 불교를 지지했다. 이크슈바쿠 왕조의 비호 아래, 나가르주나콘다는 아마라바티와 함께 불교 예술의 중심이 되었다. 1926년 및 1954년부터 1960년까지, 나가르주나콘다에서 여러 곳의 불교 스투파·차이티야·비하라 유적들을 발굴하였다. 그 가운데 대탑은 직경이 27.7미터로, 형상과 구조가 아마라바티 대탑과 비슷하며, 원형 기단의 사방에는 또한 각각 다섯 개의 열주(列柱)가 있는 사각형 대(臺)가 튀어나와 있다. 나가르주나콘다의 불교 건축 유적지에서는 대량의 백록색 석회석 부조 단편들이 출토되었는데, 대부분이 그 지역의 고고박물관에 소장되어 있다.

　　나가르주나콘다의 조각은 아마라바티파에 속하는데, 조각 재료·제재 및 구도가 모두 아마라바티 대탑의 조각과 대동소이하며, 인물의 조형이 호리호리하고 유연한데다, 동태가 활발한 것이, 성숙 시기와 양식화 시기의 아마라바티 조각과 유사하다. 나가르주나콘다에서 출토된 몇몇 본생고사 부조들은 현존하는 팔리어(Pali語)『본생경(本生經)』속에는 없어 전해지지 않는 고사를 형상적으로 기록한 것들이다. 나가르주나콘다의 불전고사 부조들은 또한 상징적 표현과 사실적 표현의 두 가지 방식을 채용하여 부처를 표현하였다. 나가르주나콘다에서 출토된 백록색 석회석 부조판인 〈싯다르타의 탄

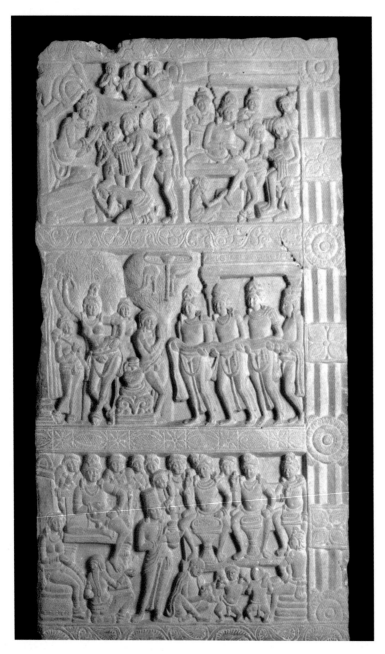

싯다르타의 탄생

석회석

높이 1.86m

3세기

나가르주나콘다에서 출토

뉴델리 국립박물관

생(Birth of Siddhartha)〉은 대략 3세기에 만들어졌으며, 높이가 1.86미
터로, 현재 뉴델리 국립박물관에 소장되어 있는데, 이는 나가르주나
콘다 불전고사 부조의 본보기이다. 나가르주나콘다의 불교 유적에

서 출토된 이 장방형 부조판은 3단의 연속성 화면으로 싯다르타 태자가 탄생하기 전후의 고사를 묘사하였다. 하단은 정반왕(淨飯王)이 궁정에 브라만들을 소집하여 마야부인의 꿈을 해몽하고 있는 장면이다. 중단 왼쪽의 마야부인은 룸비니 동산에서 손으로 사라수 가지를 붙잡고 있으며, 오른쪽의 사천왕(四天王)은 손에 긴 흰색 천으로 만든 강보(襁褓)를 받쳐 들고 있다. 또 공중에 있는 산개와 불진 및 천[布] 위의 발바닥 중심에 법륜을 새긴 일곱 개의 발자국들은 막 탄생한 태자가 일곱 걸음을 걸어간 것을 상징한다. 상단의 오른쪽은 히말라야 설산(雪山)의 고행자인 아시타(Asita)가 정반왕의 앞에서 태자를 위해 점을 치고 있는데, 그는 태자가 속세에서는 당연히 전륜성왕이며, 출가하면 곧 부처가 될 것이라고 예언하고 있다. 그가 받쳐 들고 있는 흰색 천 위에 있는 한 쌍의 발자국도 어린 부처를 상징한다. 상단 왼쪽의 궁녀는 발자국으로 암시한 어린 부처를 두 손으로 받쳐 들고서 사원의 천신(天神)을 참배하자, 천신은 몸을 굽혀 합장한 채 어린 부처를 향해 예배드리고 있다. 이 부조판 중단의 화면에 있는 마야부인의 조형과 동태는 성숙 시기의 아마라바티 부조에 나오는 나체 여성의 형상과 마찬가지로 활발하고 부드러우며 아름답다. 나가르주나콘다에서 출토된 석회석 부조 잔편인 〈유성출가(逾城出家)〉는, 대략 3세기에 만들어졌으며, 높이가 90센티미터로, 현재 파리 기메박물관에 소장되어 있다. 이 부조는 여전히 상징적인 기법을 채용하여, 자리에 없는 싯다르타 태자가 한 필의 빈 말 위에 타고 있는 것을 표현하였는데, 제석천은 산개를 들고 있고, 사천왕은 말굽을 받쳐 들고 있다. 또 말의 동태는 매우 사실적이며, 말 앞에 있는 인물은 거의 춤을 추고 있는 것 같다. 나가르주나콘다의 고고박물관(Archaeological Museum, Nagarjunakonda)에 소장되어 있는, 현지에서 출토된 석회석 부조인 〈싯다르타 태자 출가 소식의 발

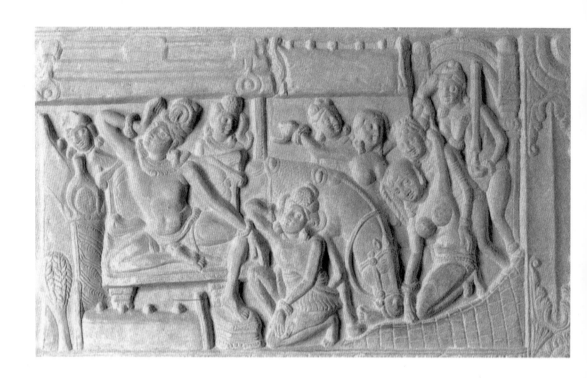

표(Breaking of the News of Siddhartha's Departure)〉는 카필라바스투 궁정이 싯다르타 태자가 출가했다는 소식을 듣고 깜짝 놀라며 비통해하는 극적인 장면을 묘사하고 있다. 즉 정반왕은 비통스럽게 손을 머리 위로 들어 올렸고, 야쇼다라(Yasodhara)는 텅 빈 채 돌아온 준마의 옆에 축 늘어져 졸도해 있다. 나가르주나콘다의 수많은 불교고사 부조판들 위에는 서로 다른 화면을 구분해 주는 두 개의 벽주(壁柱) 사이에, 종종 한 쌍의 남녀 연인(mithuna)을 조각해 놓았다. 이 연인들은 거의 완전 나체로, 서로 다정히 기대어 껴안고 서 있으며, 동태의 변화가 다양하고, 세속적인 애욕(愛慾)의 정취가 가득한데, 여성의 온유하고 요염함을 특히 정교하고 아름답게 표현하였다.

불전고사 부조 속에 있는 부처의 형상 이외에, 아마라바티와 나가르주나콘다 등지에서는 불탑 주변이나 불당(佛堂) 내에 안치했던 독립된 환조(丸彫) 불상들이 일부 출토되었는데, 이것들을 통틀어

싯다르타 태자 출가 소식의 발표
석회석
3세기
나가르주나콘다에서 출토
나가르주나콘다 고고박물관

야쇼다라(Yasodhara) : 석가모니가 출가하기 전 태자였을 때의 아내로, '야수다라(耶輸陀羅)'라고 음역하기도 한다.

아마라바티 불입상

석회석

높이 92cm

3세기

우푸콘두루에서 출토

하이데라바드 주립박물관물관

'아마라바티 불상'이라고 부른다. 파리의 기메 박물관에 소장되어 있는 석회석 조각인 〈아마라바티 불두상(Head of Buddha from Amaravati)〉은 대략 3세기에 만들어졌으며, 얼굴의 조형이 간다라의 헬레니즘 불상과는 다르고, 쿠샨 시대 마투라의 인도식 불상에 가깝지만, 얼굴 생김새는 또한 쿠샨 시대 마투라 불상처럼 동그랗고 단정한 모습이 아니라, 남인도 특유의 좁고 길쭉한 타원형이며, 윤곽선이 비교적 부드럽고, 머리 위에 있는 육계는 동글동글하게 오른쪽으로 도는 나발(螺髮)들로 되어 있다. 우푸콘두루(Uppukonduru)에서 출토된 백록색 석회석 조각인 〈아마라바티 불입상(Standing Buddha of Amaravati)〉은 대략 3세기에 만들어졌으며, 높이가 92센티미터로, 현재 하이데라바드 주립박물관에 소장되어 있는데, 아마라바티 불상의 전형적인 작품이다. 불상의 얼굴 생김새는 가늘고 길쭉한 타원형이며, 이마·뺨과 아래턱은 둥그스름하고 풍만하며, 활처럼 휘어진 눈썹과 수려한 눈, 곧은 코와 두툼한 입술을 하고 있어, 조형이 남인도 특유의 용모이며, 헬레니즘 풍격의 간다라 불상과는 다르고, 또한 쿠샨 시대 마투라 불상에 비해 이목구비의 윤곽선이 부드럽다. 이 불상의 머리 위에 있는 육계는 비교적 낮고, 동글동글하고 가지런하게 오른쪽으로 도는[右旋] 나발들로 덮여 있어, 인도 위인(偉人)의 삼십이상(三十二相)의 하나인 '나발이 오른쪽으로 돈다[螺髮右旋]'는 규정(이러한 나발은 훗날 굽타식 불상의 고정적인 머리 모양이 되었다)에 부합하며, 미간(眉間)의 백호(白毫)는 오른쪽으로 한 바

퀴 도는 가는 털이고, 머리 뒤의 광환은 이미 사라지고 없으며, 귓불은 그다지 과장되어 있지 않다. 원통형의 신체는 길쭉하면서 넓고 두툼하며, 단우견식(袒右肩式 : 오른쪽 어깨가 드러나는 형식−옮긴이) 승의의 옷 주름은 평행의 음각 선으로 묘사했는데, 간결하면서 유창하며, 부피감이 매우 강하다. 아마라바티 불상은 스리랑카 불상의 조각에 직접 영향을 미쳤는데, 이 영향은 또한 간접적으로 중국에 전해졌다.

쿠샨 시대의 3대 예술 유파, 즉 간다라파와 마투라파 및 아마라바티파는 서로 융합하면서 함께 발전했는데, 본토의 전통과 외래의 요소가 인도 민족정신의 도가니 속에서 점차 용해되고 결정(結晶)되어, 인도 고전주의의 심미 이상을 승화시켜 냄으로써, 인도 예술사에서 사람들로 하여금 부러워하며 칭송하게 하는 황금시대인 굽타 시대(Gupta Period)를 맞이하게 된다.

| 제3장 |

굽타 시대

| 제1절 |

인도 예술의 황금시대

인도 고전 문화의 전면적인 번영

4세기 초엽에, 굽타 왕조(Gupta Dynasty, 대략 320~550년)는 북인도의 비하르 일대에 있던 고국(古國)인 마가다(Magadha)에서 일어났으며, 마우리아 왕조의 뒤를 이어, 인도인이 통일한 대제국을 건립했다. 320년에, 찬드라굽타 1세(Chandragupta Ⅰ, 대략 320~335년 재위)는 굽타의 기원(紀元)을 창시하고, 수도를 파탈리푸트라에 정했다. 그의 아들인 사무드라굽타(Samudragupta, 대략 335~376년 재위)는 북인도 전체와 중인도의 대부분을 정복하고, 마제(馬祭) 대전(大典)을 거행하자, 원근의 여러 나라들이 잇달아 굴복해 왔다. 찬드라굽타 2세(Chandragupta Ⅱ, 대략 376~415년 재위)는 '초일왕(超日王 : Vikramaditya)'이라고 불렸는데, 서인도의 사카 통치자와의 전쟁에서 승리하여, 문치(文治)와 무용(武勇)이 한때 절정에 이르렀다. 중국 동진(東晉)의 고승인 법현(法顯)이 인도에 건너가 불법을 구하던 기간에 마침 그 전성기를 맞이했는데, 그가 지은 『불국기(佛國記)』에는 굽타 왕조의 "백성들이 크게 즐거워한[人民殷樂]" 태평성세의 풍경을 기록하고 있다. 쿠마라굽타 1세(Kumaragupta Ⅰ, 대략 415~455년 재위)도 마제를 거행하였다. 스칸다굽타(Skandagupta, 대략 455~467년 재위)도 역시 '초일왕'이라고 불렸는데, 일찍이 엽달인[嚈噠人 : 백흉노(白匈奴)]의 침범을 물리치고 제국의 통일을 지켜 냈다. 스칸다굽타 이후에 굽타 왕조

마제(馬祭) : 고대 인도의 최고 제사 의식을 가리킨다. 일반적으로 국왕이 직접 주재했는데, 의식이 길게는 몇 달 동안 계속되었다. 의식은 브라만의 지도자가 말을 물에 씻기는 의식으로 시작되었다. 가장 우수한 말을 골라 재계시키고, 아울러 제단에 불을 붙인다. 동시에 국왕이 전국의 정예 무사들을 거느리고 채비를 갖추어 기다리고 있다가, 새벽에 브라만이 말의 고삐를 풀어 주어, 그 성스러운 말로 하여금 대지 위를 자유롭게 내달리게 한다. 그러면 국왕의 무사들은 곧 그 뒤를 바짝 뒤따르는데, 그 말이 거쳐 가는 곳이 만약 본국의 영토이면 곧 그 지역 백성들에게 제사를 거행하도록 하고, 만약 적국의 영토이면 그 국왕이 무사들을 지휘하여 용맹하게 적을 살해하여, 적들이 항복하든 혹은 국왕이 전쟁에서 지든, 어느 경우를 막론하고 어디까지라도 달려갔다. 그러다가 어느 날이 되어, 브라만이 "중지!"라고 외치면, 국왕은 비로소 부하들을 잔뜩 거느리고 조정으로 돌아간 다음, 이 말을 죽여 신에게 제사 지내고, 천하에 큰 잔치를 벌였다. 전설에 따르면 마제를 백 번 거행한 다음에는 국왕이 천신(天神)을 통치하는 권력을 갖게 된다고 한다.

는 외우내환이 빈번하게 발생하여, 국력이 나날이 쇠약해져 갔다. 쿠마라굽타 2세(KumaraguptaⅡ)·부다굽타(Buddhagupta)·나라심하굽타(Narasimhagupta) 등 후기 굽타의 여러 왕들은 점차 마가다의 한쪽 귀퉁이로 밀려나면서 유지했는데, 나라의 운명이 6세기 중엽까지 이어졌다. 그런데 인도 예술사로서의 굽타 시대는, 일반적으로 320년부터 600년까지로 여겨지고 있다. 이후의 역사는 후굽타 시대(Post-Gupta Period)라고 일컫는다.

굽타 시대는 인도의 종교·철학·문학·예술 및 과학 등 고전 문화가 전면적으로 번영한 시대였다. 굽타 왕조의 200여 년 동안의 정치적 통일은, 인도의 마우리아 왕조가 쇠망한 이후 수세기 동안 소국들이 분립되고 이민족의 통치로 분열되어 있던 혼란 국면을 마감하고, 통일된 인도 문화의 형성을 촉진하였다. 굽타 제국의 발달한 경제, 특히 서양 여러 나라들과의 해상무역은, 거대한 사회적 재부(財富)를 축적하게 하여, 인도 문화의 발전을 위한 풍부한 물질적 기초를 다졌다. 굽타 문화는 쿠샨 시대의 외래의 색채를 띤 문화를 계승함과 동시에, 한층 더 인도 본토의 문화 전통을 고양시키는 데 힘을 쏟아, 인도의 고전 문화를 최고 전성기로 끌어올렸다. 굽타 시대의 불교는 이미 인도 본토에서 쇠퇴하기 시작했고, 브라만교는 이미 힌두교로 변화하기 시작했다. 굽타의 여러 왕들은 대부분 힌두교를 신봉했으며, 특히 힌두교의 대신(大神)인 비슈누를 숭배했지만, 불교 등 다른 종교들에 대해서도 일관되게 관용 정책을 취하여, 다른 종교를 믿는 신도들도 똑같이 조정의 요직에 임명될 수 있었다. 굽타 시대에는 정통 브라만의 6파 철학(미맘사파, 베단타파, 삼키야파, 요가파, 니야야파, 바이세시카파)이 점차 체계화되었을 뿐만 아니라, 또한 중기 대승불교 철학의 요가행파(Yogacara)도 최고 수준의 경지에까지 발전하였다. 굽타 왕조는 브라만교가 사용하는 신성한 산스크

6파 철학 : 브라만의 기본 성전인 『베다』를 어떤 의미에서든 인정하는 여섯 계파들을 가리킨다. 구체적인 여섯 계파에 대해서는 약간 다른 주장들이 존재하는데, 그들이 창립된 연대와 편찬한 경전들도 정확한 연대는 알 수 없지만 대개 다음과 같다.(계파명/창시자/창립 연대/편찬한 경전의 순서이다.)

1) 미맘사(Mīmāmsā : 聲論)파/자이미니(Jaimini)/기원전 2세기/『미맘사수트라(Mīmāmsā-sūtra)』.
2) 베단타(Vedānta : 吠壇)파/바다라야나(Bādarāyana)/기원전 1세기/『베단타수트라(Vedānta-sūtra)』.
3) 삼키야(Sāmkhya : 數論)파/카필라(Kapila)/기원전 3세기/『삼키야카리카(Sāmkhya-kārikā)』.
4) 요가(Yoga : 瑜珈)파/파탄잘리(Patānjali)/기원전 4~3세기/『요가수트라(Yoga-sūtra)』.
5) 니야야(nyaya : 正理)파/가우타마(Gautama)/1~2세기/『나이야수트라(Nyāya-sūtra)』.
6) 바이세시카(Vaiśe-sika : 勝論)파/카나다(Kanāda)/기원전 2~1세기/『바이세시카수트라(Vaiśesika-sūtra)』.

요가행파(Yogacara) : 요가 수행을 통해 유식(唯識 : 세상에 실재하는 것은 '識', 즉 '사물과 현상을 인식하는 마음의 작용'뿐이라는 말)의 이치를 깨닫는다는 무리들이 포함되어 있었기 때문에 유식파(唯識派)라고도 한다.

리트어를 공식 언어로 존중하여, 고전 산스크리트어 문학이 흥성하게 하였다. 일찍이 기원전 몇 세기 동안 인도의 민간에서 입으로 전해져 온 양대 서사시인 『마하바라타(*Mahabharata* : '위대한 바라타 왕조'라는 뜻-옮긴이)』와 『라마야나(*Ramayana* : '라마 왕의 일대기'라는 뜻-옮긴이)』 및 몇 부의 주요 신화·전설집인 『푸라나(*Purana*)』는 대략 모두가 굽타 시대 전후에 잇따라 산스크리트어를 이용하여 씌어진 정본(定本)들로, 힌두교 성전(聖典)으로 받들어지고 있다. 굽타의 여러 왕들은 문학과 예술을 애호하고 장려하며 발탁했다. 산스크리트어 문학사에서 가장 위대한 시인이자 극작가인 카리다사(Kalidasa, 대략 5세기에 생존)는 '인도의 셰익스피어(Indian Shakespeare)'라고 불리는데, 그는 굽타 왕조의 '초일왕(찬드라굽타 2세 혹은 스칸다굽타)' 궁전의 '구

『푸라나(*purana*)』 : '고대의'·'전설적'이라는 뜻으로, 고대의 이야기나 역사를 가리킨다. '왕세서(往世書)'라고 번역하기도 한다.

괴수(怪獸)에 타고 있는 전사(戰士)
홍사석
87cm×52cm×24cm
5세기 혹은 6세기
사르나트에서 출토
뉴델리 국립박물관

비록 괴수와 전사의 머리 부분은 이미 없어졌지만, 위풍당당한 조형과 힘차게 나아가는 동태는 여전히 매우 힘이 넘친다.

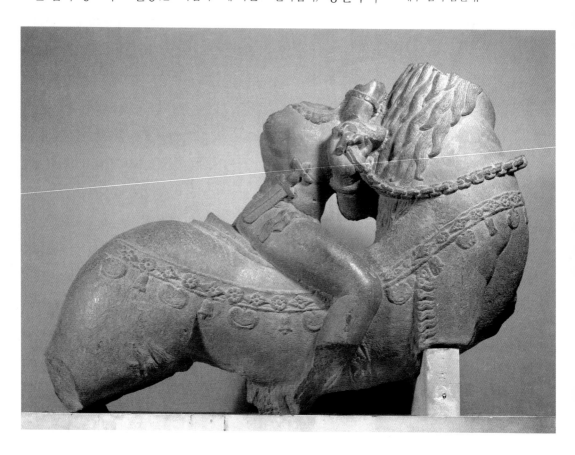

아잔타 제17굴 내부의 열주에 그려져
있는 채색 그림
굽타 시대

구보(九寶 : Navaratna) : 찬드라굽타
2세 시기 무렵에 활동했던 아홉 명의
뛰어난 궁정시인들을 통틀어 일컫는
말이다.

보(九寶 : Navaratna)' 가운데 한 명이었다. 카
리다사가 지은 시극(詩劇)인 〈추억의 샤쿤탈
라(Abhijnana shakuntala)〉에는 궁녀와 국왕 본
인은 모두 회화에 뛰어나다고 묘사되어 있
으며, 그의 서정시인 〈메가두타(Meghaduta :
'雲使', 즉 '구름의 사신'이라는 뜻—옮긴이)〉에서
도 유배당한 한 약샤가 먼 곳에 떨어져 있
는 아내를 그리워하면서, 붉은색 진흙을 이
용하여 바위 위에 그녀의 뾰로통하고 사랑
스러운 모습을 그려 내고 있음을 언급하고
있는데, 이로부터 굽타 시대에는 위로는 궁
정에서부터 아래로는 민간에 이르기까지
모두 그림을 잘 그리는 사람들이 적지 않았
음을 알 수 있다. 굽타 시대는 인도 고전주
의 예술의 황금시대라고 찬양받고 있는데,
불교 예술이 한창 흥성하고, 힌두교 예술은 왕성하게 발흥하여, 뛰
어난 작품들이 차례로 나왔고, 유파(流派)들이 잇달아 나타났으며,
건축의 형상과 구조·조각의 양식·회화의 풍격은 모두 인도 고전주
의의 심미 이상과 예술 규범을 확립했다. 카리다사로 대표되는 고
전 산스크리트어 문학 정신과 일치되게, 굽타 고전주의 예술은 인
도 예술의 풍격이 명확하고 유창하며 순박하던 것에서 자질구레하
고 복잡하게 과장하여 묘사하는 것으로 변화해 가는 과정의 중간
에 놓여 있었다. 굽타 예술은, 초기 왕조의 고풍식 예술처럼 그렇게
질박하고 경직되지도 않았고, 또한 중세기 말기의 인도 로코코 예술
처럼 그렇게 겉만 화려하고 번잡하고 자질구레하지도 않았으며, 문
아함과 질박함을 함께 중시했고, 외양과 정신[形神]을 겸비했다. 따

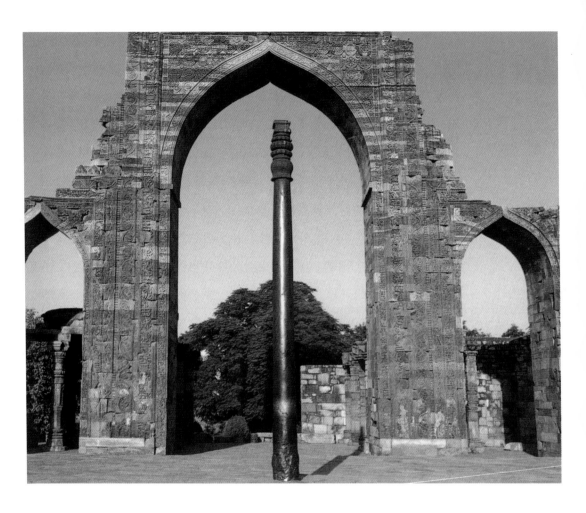

라서 소박하면서도 화려하고, 장엄하면서도 우아하고 아름다웠으며, 정도의 파악이 적당하고, 수준이 꼭 알맞았는데, 이 때문에 거의 전무후무한 본보기가 되었다. 굽타 시대는 또한 과학이 발달한 시대였는데, 당시 인도의 천문·역법 및 수학은 모두 세계적인 수준이었으며, 인도의 야금술(冶金術)도 놀랄 만한 수준에 도달해 있었다. 찬드라굽타 2세 시기에 주조한, 비슈누가 타고 다니는 가루다에게 제사 지내는 연철(鍊鐵) 원주(圓柱)는 높이가 7.25미터이고, 무게가 6.5톤으로, 지금 델리 부근에 우뚝 솟아 있는데, 1500여 년 동안 비바람을 맞으면서도 여전히 새것처럼 반짝이고 있으며, 지금까지

굽타의 연철(鍊鐵) 원주(圓柱)

높이 7.25m, 무게 6.5톤

4세기

델리

　원래 이 철주(鐵柱)는 찬드라굽타 2세 시기에 주조한, 비슈누가 타고 다니는 가루다에게 제사 지내는 기념주(紀念柱)였는데, 1198년에 무슬림 침입자들에 의해 전리품으로서 델리 남쪽 교외에 있는 쿠와트 울 이슬람 모스크(Quwwat-ul-Islam mosque)의 첨두아치형 문 중간에 세워졌다. 이 철주는 마치 문고리처럼 반들반들하고, 지금까지 녹이 슬지 ▶▶

녹이 슬지 않아, '델리의 손잡이'라고 불리고 있다. 이것은 단지 굽타 시대 금속 공예의 탁월한 수준을 상징할 뿐만 아니라, 또한 굽타 예술이 이룬 불후의 성취를 대표한다.

인도 전통 미학의 미론(味論)과 화론(畵論)

일찍이 베다 시대나 우파니샤드 시대의 종교 전적(典籍)들 안에, 바로 인도 미학 사상의 맹아가 잉태되어 있었다. 대략 기원전 2세기에 파탄잘리(Patanjali)가 지은 『마하바스야(*Mahabhasya*)』와 서기 151년에 루드라다만(Rudradaman : 사카 왕조의 통치자로, 서부 인도를 다스렸다—옮긴이)이 기르나르(Girnar)에 새겨 놓은 명문(銘文)에서는 이미 '미(味 : rasa)'·'속성(屬性 : guna, 德)'·'장식(裝飾 : alankara, 修辭)' 등의 미학 개념들을 언급하고 있다. 서사시인 『라마야나』의 몇몇 단락들도 작자가 '미론(味論 : Rasa theory)'의 최초의 형태와 유사한 시학(詩學)에 정통했음을 나타내 주고 있다. 이렇게 산스크리트어 전적들 속에 산발적으로 보이는 미학 사상의 맹아는, 비록 잔존하는 진귀한 문장이나 서화들처럼 매우 진귀하기는 했지만, 아직 완전한 체계를 형성하지는 못했다. 인도 미학 사상의 이론화와 체계화는 굽타 시대 전후에야 이루어졌다.

인도 전통 미학의 최초의 경전 저작인 『나티야샤스트라(*Natyashastra*)』는, 바라타(Bharata)가 지었다고 전해지며, 대략 2세기부터 5세기까지 책으로 만들어졌다. 산스크리트어의 'natya'의 원래 의미는 '희극'·'춤'·'무용극'인데, 이 때문에 『무론(舞論)』·『희극론(戱劇論)』이라고 번역하기도 한다. 『나티야샤스트라』는 춤과 음악을 포함한 연극의 연기 이론을 전면적으로 논술하고 있으며, 계통적으로 '미(味)'와 '정(情 : bhava)'이라는 한 쌍의 서로 관련이 있는 미학 범

『마하바스야(*Mahabhasya*)』: 산스크리트어 문법학자인 파니니(Panini)의 저작인 『아쉬타드야이이(*Ashtadhyayi*)』의 주요 주해서들 중 하나서서, 『대소(大疏)』·『대주(大注)』라고 번역한다. 하지만 『마하바스야』가 파탄잘리의 저작이 아니라는 주장도 있다.

◄◄
않았기 때문에, '델리의 문고리'라고 불린다.

주를 제시했다. '미', 즉 산스크리트어 rasa(라사)는 원래 '즙액(汁液)'·'좋은 맛' 등을 의미하는데, 『나티야샤스트라』 시대에 유행했던 의학 용어로서, 그 뜻은 몸의 선(腺: 호르몬 등을 분비하는 생명체의 신체기관—옮긴이)에서 실제로 분비되어 일으키는 일종의 생리(生理) 현상—심리 상태—을 가리킨다. 그런데 『나티야샤스트라』에서는 특별히 연극의 총체적인 심미적 정감(情感)의 기조(基調)를 가리키며, 현대의 미학자(美學者)들은 일반적으로 '미'를 심미적 경험 혹은 심미적 유쾌함으로 해석하고 있다. '정', 즉 산스크리트어 'bhava(브하바)'는 원래 '정감'·'표정' 등을 의미하는데, 『나티야샤스트라』에서는 특별히 연극 연기의 개별적인 심미 정감의 상태 혹은 구체적인 표현 수단을 가리키며, 연극 언어와 형체의 동작 및 마음속에서의 정감 활동의 표현을 포함한다. 『나티야샤스트라』는 연극의 총체적인 심미 정감의 기조를 다음과 같은 8가지의 '미'로 귀납해 냈다. 즉 연정(sringara), 해학(hasya), 연민(karuna), 분노(raudra), 용맹(vira), 공포(bhayanaka), 증오(bibhatsa), 기괴(adbhuta)가 그것이다. '연정미(Sringara-rasa)', 즉 '성애미(性愛味: 에로틱한 미—옮긴이)'는 『나티야샤스트라』에 있는 8가지 '미'들 가운데 으뜸을 차지하는데, 이로부터 인도 고대의 생식 숭배의 관념이 이미 미학의 영역으로 깊이 들어와, 가장 중요한 심미 정감의 기조로 승화했다는 것을 알 수 있다. 『나티야샤스트라』는 다시 8가지 '미'를 표현하는 49가지의 '정'을 귀납해 냈으며, '미'는 각종 '정'들이 결합하여 생성된다고 여겼는데, 바로 단맛·짠맛·쓴맛·매운맛·신맛·떫은맛 등 6가지는 몇몇 서로 다른 재료·소채 및 기타 식품들이 결합하여 나오는 것이라고 했다. 예를 들면, '연정미'는 곧 남녀가 사랑하고 서로를 생각하는 각종 '정'들, 즉 추파를 던짐·눈썹의 움직임·달콤한 언어와 표정·달콤한 자태와 동작 등등에서 나온다는 것이다. '미'와 '정'은 실질적으로 모두 심미 정감

에 속하지만, '정'은 개별적·부분적·외재적(外在的)인 심미 정감이며, '미'는 종합적·전체적·내재적(內在的)인 심미 정감이다. 다시 말하면, '정'은 구체적인 '미'이고, '미'는 종합적인 '정'이며, '정'은 외재적인 '미'의 표현이고, '미'는 마음속에 간직하고 있는 정이다. 『나티야샤스트라』의 '미'와 '정'에 대한 서술은, 실제로는 심미 주체에 대한 종합적인 심리 분석을 제공해 주었다.

『나티야샤스트라』가 주창한 미론은 인도 전통 미학의 핵심으로, 인도 예술의 표준이자 보편적 법칙으로 받들어지는데, 연극·춤·음악과 시가(詩歌)에 적용될 뿐만 아니라, 회화·조소(彫塑) 등 조형 예술에까지 확장하여 적용되고 있다. 인도 전통 미학의 핵심 용어인 '미'와 '정'은 항상 회화나 조소 이론에도 적용되고 있다. 고대 인도의 회화는 대부분 사사성(敍事性 : 사실을 있는 그대로 기록하는 성향-옮긴이) 회화에 속하는데, 서사성 회화들 속에서의 각종 희극성이 풍부한 정감에 대한 표현은 연극 속에서의 연기 정신과 서로 통한다. 인도 전통 미학의 관점에 따르면, 미론은 인도의 모든 예술 형식의 배후에 있는 공통된 원리여서, 회화의 '미'와 연극의 '미'는 단지 형식적인 차이만 있을 뿐 본질적인 차이는 없고, 모두 정감의 표현을 통해 관중들을 감화시켜 가는 것이다. 회화의 '미'는 회화의 총체적인 심미 정감의 기조이며, 회화의 '정'은 이러한 심미 정감의 기조를 표현하는 구체적인 조형 수단이다. 좋은 그림들은 모두 각종 서로 다른 '정'들이 배합되어 구성되는 서로 다른 '미'를 지니고 있는데, 간단한 그림은 단지 한 가지 '미'만을 가지고 있고, 복잡한 그림은 곧 복합적인 '미'를 가지고 있다. 심지어 회화의 색채들도 『나티야샤스트라』의 규정에 따라 서로 다른 어떤 '정'과 '미'에 예속되는데, 예컨대 녹색은 연정을 나타내고, 백색은 해학을 나타내며, 회색은 연민을, 홍색은 분노를, 오렌지색은 용맹을, 흑색은 공포를, 남

색(藍色)은 증오를, 황색은 기괴를 나타낸다는 것이다. 이러한 색채 심리학은 자못 음미할 만하다. 『나티야샤스트라』가 열거하고 있는 각종 형식화된 손동작(mudra)들은 그림 속 인물의 내재적 정감인 제2의 표정을 표현하는 데 사용된다. 『비슈누푸라나(Vishnupurana)』(대략 4~7세기에 책으로 만들어짐) 부록(Vishnudharmottara)의 제3부(部)인 『치트라수트라(Chitrasutra)』에서는 이렇게 공언하고 있다. "『나티야샤스트라』를 모르면, 『치트라수트라』를 이해하기 어렵다."[K. Krishnamoorthy, *Studies in Indian Aesthetics and Criticism*, p.2, Mysore, 1979] 산스크리트어인 'chitra'는 원래 회화(繪畵)를 의미하며, 또한 조소(彫塑)를 가리키기도 한다. 『치트라수트라』에서는 이렇게 주장하고 있다. 즉 "회화의 원리는 철·금·은·동 및 기타 금속의 조소(彫塑)에 적용되며, 또한 돌과 나무와 모르타르로 제작한 조상(彫像)에도 적용되는데", "이러한 원리는 춤의 원리에서 유래했으며, 무릇 춤 속에 없는 원리는 회화 속에서도 사용될 리가 없다."[Niharranjan Roy, *An Approach to Indian Art*, p.152, Chandigarh, 1974] 『치트라수트라』에서는 회화의 8가지 속성, 즉 위치·비례·공간·아름다움·분명함·유사함·감소·증가를 언급하고 있는데, 이것들은 회화의 구성 요소, 심미 특징, 사실성 및 입체감과 관련이 있다. 『치트라수트라』는 선(線)의 형상화 속성을 강조하는데, 다음과 같은 세 가지 방식을 통하여 가능하다고 지적하고 있다. 즉 윤곽선을 따라 중복되는 선을 그리거나, 운염(暈染)을 이용하거나, 혹은 반점을 찍는 방법을 통해, 선에 부피를 묘사해 내도록 둥그스름하게 튀어나온 느낌을 갖는 성질을 부여할 수 있다는 것이다. 『치트라수트라』는 생기가 넘치고 지각(知覺)이 있는(chetana) 형상을 높이 평가했다. 그리하여 "만약 바람 속에서 출렁이는 물결·불꽃·연기·깃발 및 아름다운 치마폭 같은 것들을 그려 낼 수 있으면, 비로소 숙련된 화가이다. 만약 잠든 자와 죽은

『비슈누푸라나(*Vishnupurana*)』: 성선(聖仙)인 파라사라(Parashara)와 그의 제자인 마이트레야(Maitreya) 간의 대화 형식으로 이루어져 있으며, 6부(部)로 나뉜다. 그 내용은 주로 창조 신화, 아수라(Asura)들과 데바(Deva)들 간의 전쟁 이야기, 비슈누의 아바타들에 대한 내용, 전설적인 왕들의 계보 및 그들에 대한 것들이다.

『치트라수트라(*Chitrasutra*)』: 『화경(畵經)』이라고 번역하기도 한다.

운염(暈染): 한쪽에서 다른 한쪽으로, 혹은 중앙에서 주변으로, 아니면 주변에서 중앙으로 갈수록 먹이나 채색의 농도가 점차 옅어지거나 짙어지게 함으로써 입체감을 나타내는 회화의 채색 기법이다. 우리말은 '바림'이다.

자의 생사를 구분하여 그려 낼 수 있고, 자유자재로 울퉁불퉁하면서 고르지 않게 그릴 수 있어야 비로소 숙련된 화가이다"라고 생각했다. 또한 "마땅히 초상화는 살아 있는 것 같아, 관람자가 응시하다가 깜짝 놀라며, 우아하고 아름다워 정말로 미소를 짓는 듯하고, 형상이 살아 있는 것처럼 움직이고, 마치 숨을 쉬고 있는 것 같아야, 비로소 가장 훌륭한 그림이다"라고 생각했다.[K. Krishnamoorthy, 위의 책, 8쪽] 『치트라수트라』에서는 설명하기를, "대가(大家)는 선을 칭찬하고, 감상자는 조형을 감상하며, 여자는 장식에 호감을 갖고, 대중은 색채에 연연해 한다"[위의 책, 9쪽]라고 했다. 『치트라수트라』에서는 인물의 형상을 3가지 유형으로 나눈다. 첫째는, '제약을 받는 것(viddha), 즉 자연의 복제를 말하는데, 마치 거울 속에 비친 영상과 같은 것이다. 둘째는, '제약을 받지 않는 것(Aviddha)', 즉 상상적인 형상이다. 셋째는, '미화(味畫 : rasachitra)', 즉 정감(情感)을 묘사한 것인데, 한번 보면 곧 연정(戀情) 등의 '미'를 느낄 수 있는 것이다. '미'는 회화의 영혼이며, '미화'는 좋은 작품에 포함된다. 굽타 시대의 아잔타 벽화(murals at Ajanta)의 적지 않은 것들이 바로 '미화'에 속한다.

인도의 전통 회화 법칙인 '육지(六支 : Shadanga)', 즉 여섯 개의 지체(肢體)·부분 혹은 요소는, 산스크리트어 극작가이자 화가인 바사(Bhasa, 대략 2세기와 3세기) 시기에 이미 유행했다. 인도의 성학(性學) 경전인 『카마수트라(Kamasutra)』는 바츠야야나(Vatsyayana)가 지었다고 전해지는데, 3세기나 4세기 중엽에 책으로 만들어졌다. 여기에서는 '육지'를 언급하고는 있지만, 하나하나 열거하고 있지 않는 것은, 당시 '육지'가 이미 사람들에게 널리 알려져 있었기 때문에, 쓸데없이 장황하게 늘어 놓을 필요가 없었음이 분명하다. 이로부터 수백 년이 지난 후에, 어쩌면 동시대 사람들이 전통을 잊지 말도록 주의를

환기시키기 위해서였던 것 같은데, 대략 11세기에 구자라트(Gujarat : 파키스탄의 펀자브 주에 있는 도시-옮긴이)의 주석가(註釋家)인 야쇼다라(Yasodhara)가 『카마수트라』에 대한 한 항목의 주석에서 한 단락의 산스크리트어 시체(詩體)인 '슬로카(sloka)' 형식으로 다음과 같이 '육지'를 하나하나 열거하였다. 즉 "형(形)의 구별과 양(量), 정(情)과

아잔타 제17굴의 벽화 잔편
굽타 시대

아잔타 제17굴 입구 문미(門楣 : 문틀의 위쪽 가로대-옮긴이)의 벽화
굽타 시대

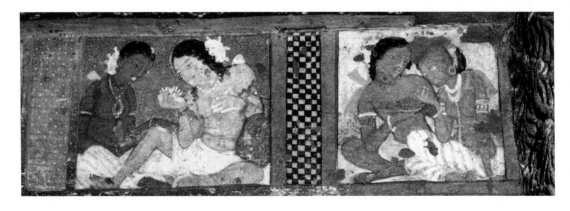

인명(因明) : 고대 인도 철학의 오명학(五明學) 중 하나로, 그 요지는 흙·물·불·바람의 근원을 탐구하는 논리학의 일종이다. 주로 불교의 논리학을 가리키는 용어로 사용된다.

슬로카(sloka) : 고대 인도의 시(詩) 형식의 문체로, 네 구절로 이루어져 있으며, 1구(句)는 8음절로 되어 있다. 따라서 음절 수는 모두 32개이다. 네 구절로 이루어져 있는데, 주로 불경의 내용을 노래 형식으로 만든 것이어서 '사구게(四句偈)'라고도 하며, '송(頌)'이라고도 번역한다.

아름다움의 결합, 유사함과 색채의 구별, 이것이 곧 회화의 육지라네." 첫째, '형의 구별(rupabheda)'은 복수이며, 각종 서로 다른 형체를 가리킨다. 둘째, '양(pramanani)'은 복수이며, 원래 인도 철학과 논리학[인명(因明)] 용어인데, 어떤 철학이나 논리적 논점을 떠받쳐 주는 논거를 가리키는 것으로, 여기에서는 각종 서로 다른 비례를 가리킨다. 셋째, '정(bhava)'은, 즉 『나티야샤스트라』가 사용한 인도 전통 미학의 핵심적인 용어 가운데 하나로, 생명력이 풍부한 심미 정감이나 심리 상태를 가리키는데, 여기에서는 특별히 회화의 심미 정감 기조를 표현하는 구체적 조형 수단을 가리킨다. 넷째, '아름다움(lavanya : 優美)'이라는 말은 '소금(lavana)'에서 파생되어 나왔는데, 소금은 맛있는 음식에 필요한 조미료이므로, '아름다움'은 '맛있음'으로 해석할 수 있으며, "맛있는 것은 곧 아름답다"는 것은 인도 전통 미학의 중심 명제이다. '결합(yojana)'과 '요가(yoga)'는 어원(語源)이 같은데, "정(情)과 아름다움이 결합하면" 곧 '미(味)'가 나온다. 다섯째, '유사함(sadrsya)'은 자연의 형식을 참조하거나 복제하는 것을 가리키며, 또한 화가가 이상으로 삼는 예술적 경지(境地)와 유사하거나 혹은 일치하는 것을 의미한다. 여섯째, '색채의 구별(varnikabhanga)'이란, 글자 그대로의 표면적인 의미는 색채의 분해·분리인데, 색채를 배분하고 짙고 옅음의 층차를 두거나 혹은 구별하여 처리하는 것을 가리킨다. '육지' 가운데 '형'·'양'·'유사함'·'색채'는 회화의 형체에 속하며, 외재적 속성이다. 반면 '정'과 '아름다움'은 바로 회화의 영혼에 속하며, 내재적인 본질이다. '육지'는 인도 전통 회화의 금과옥조로 받들어져 왔지만, 근대 학자들의 '육지'에 대한 해석은 오히려 논쟁이 분분하다. 영국의 학자인 퍼시 브라운(Percy Brown)은 그의 저서인 *Indian Painting*(1918)이라는 책에서, 중국 남제(南齊) 때의 화가인 사혁(謝赫)이 그의 저서인 『화품(畵品)』(대략 5세기)의 서문에서 언급

한 '육법(六法)'이 어쩌면 인도의 '육지'에서 나왔을지도 모른다고 추측했다. 그러나 중국의 학자들은 대부분 이러한 추측에 동의하지 않고 있다. 왜냐하면 인도의 '육지'가 형성되고 『카마수트라』가 책으로 만들어진 확실한 연대를 확인하기 어려운데, 만약 『카마수트라』 주석(註釋)의 연대에 따라 추측해 보더라도 사혁의 『화품』보다 훨씬 뒤에 이루어졌다는 것이다. 또한 하물며 중국의 육법 가운데 가장 중요한 '기운생동(氣韻生動)'과 '골법용필(骨法用筆)'의 두 가지 법(法)은 분명히 중국 전통의 미학에만 있는 특유한 것이기 때문이라는 것이다. 인도의 '육지'와 중국의 '육법'에 관해 말하자면, 단지 숫자상으로 우연히 공교롭게도 일치하지만 내용상으로는 서로 상관이 없거나, 혹은 각자 나란히 발전해 온 것에 속하며, 또한 아직 더 깊이 있는 연구와 토론을 기다려야 할 과제이다.

육법(六法) : 사혁이 이전 시기의 화가들 중 특히 진(晉)나라의 고개지(顧愷之)가 『논화(論畵)』에서 서술한 회화사상의 기초 위에서, 한 걸음 더 나아가 그것들을 체계화한 것으로, 회화에 필요한 것들과 방법들을 다음과 같이 여섯 가지로 정리했는데, 이것을 가리킨다. 즉 기운이 생동해야 하고[氣韻生動], 형상을 묘사할 때 골법에 따라 최적의 붓을 사용해야 하며[骨法用筆], 사물 자체의 모습을 잘 파악하여 사실적으로 묘사해야 하고[應物象形], 대상의 종류에 따라 색을 칠해야 하며[隨類賦彩], 선인들의 그림을 따라 그림으로써 그 기법을 자신의 것으로 옮겨 가야 하고[傳移模寫], 그리고 자 하는 소재의 위치와 전체적인 구도를 잘 운용해야 한다[經營位置]는 것이다.

굽타식 불상

마투라 양식의 '습의(濕衣) 불상'

굽타 시대는 인도의 불교 예술이 흥성했던 시기이다. 비록 당시
불교가 이미 힌두교의 흥성에 따라 인도 본토에서 나날이 쇠약해져
갔지만, 굽타 왕조의 관용적인 종교 정책의 비호를 받으면서, 불교
철학과 불교 예술은 여전히 절정을 향해 발전하고 있었다. 굽타 시
대에 간다라에서 출생한 불교 철학자인 아상가(Asanga, 대략 395~470
년)와 바수반두(Vasubandhu, 대략 400~480년) 형제가 대승불교 요가행
파(257쪽 참조-옮긴이), 즉 유식파(唯識派 : Vijnanavadin) 철학의 이론
체계를 완전하게 확립했다. 인도 불교의 최고 학부(學府)인 나란다
사원(Nalanda Temple)은 굽타 왕조의 수도인 파탈리푸트라[지금의 파
트나 : '화씨성(華氏城)'이라고 번역하기도 함-옮긴이] 동남쪽 약 61킬로미
터 지점에 있는데, 쿠마라굽타 1세 통치시기에 처음 지었으며, 후기
굽타 시기의 여러 왕들이 다시 계속 자금을 주어 확대 건축함에 따
라, 유식파의 활동 중심이 되었다고 전해진다. 7세기에 중국 당나라
의 고승인 현장(玄奘)은 일찍이 나란다 사원에 유학하고, 유식파 경
전들을 번역하여 중국에 소개했다. 유식파는 "만법은 유식[萬法唯
識]"이라고 주장하는데, 그 의미는 즉 세계에 존재하는 일체의 현상
은 모두 순수한 의식인 8개의 '식(識 : vijnana)'에서 변화하여 나온 것
이라는 뜻이다. 특히 제8식인 '알라야식(Alayavijnana)'은 우주 만물의

아상가(Asanga)와 바수반두(Vasu-
bandhu) 형제 : 한국을 비롯한 중국
과 일본에서는 한역(漢譯)하여, 아상
가는 '무착(無著)'으로, 바수반두는 '세
친(世親)'으로 표기한다.

영원한 폭류(瀑流)를 일으키는 '종자(種子 : bīja)'를 내포하고 있으며, 이는 세계의 모든 정신의 본원이라고 여긴다. "실제로 외경(外境)은 없고, 오로지 내식(內識)만이 있었으니[實無外境, 唯有內識]"[『成唯識論』卷一], 불교의 세력이 나날이 쇠퇴하고, 불교 철학은 곧 안으로 향하여, 마음과 우주의 심오한 정신 영역으로 깊숙이 들어갔다. 굽타 시대에 힌두교 세력이 사회에서 나날이 흥성하자, 불교 세력은 날이 갈수록 내성(內省 : 안으로 자신을 성찰함-옮긴이)적이고 현묘하며 심오한 깊은 명상(冥想)으로 빠져들었다. 불교 철학의 이러한 내향적(內向的)이고 심화적(深化的)인 추세와 서로 부응하여, 굽타 시대의 불상 조형에도 유식론적 명상의 내성 정신이 매우 깊숙이 스며들었다. 그리하여 불상은 낮게 눈꺼풀을 늘어뜨리고서, 자기의 내심(內心) 세계에 집중하고 있다.

굽타 시대의 불상 조각은 쿠샨 시대의 간다라와 마투라 및 아마라바티 불상 조각의 전통을 계승한 기초 위에서, 인도 민족의 고전주의적 심미 이상을 따르면서, 순수한 인도 풍격의 굽타식 불상(Gupta Buddha)을 창조했다. 굽타식 불상은 고귀하고 단순한 육체의 형상 속에다 깊은 명상에 잠긴 평온한 정신을 불어넣음으로써, 정신미(精神美)는 육체미(肉體美)의 내재적 영혼이 되었고, 육체미는 정신미의 직접적인 표현이 되었다. 그리하여 고도로 균형 있고 조화롭고 통일된 경지에 도달하였으며, 인도 고전주의 예술의 최고 성취를 대표하게 되었다. 굽타 시대 조각 예술의 양대 중심지였던 마투라와 사르나트에서는, 각각 굽타식 불상의 양대 지방 양식, 즉 마투라 양식(Mathura style)과 사르나트 양식(Sarnath style)을 창조하였다.

마투라는 일찍이 쿠샨 시대 불상 조각의 중심지였는데, 지리적 위치와 예술의 풍격 면에서 모두 간다라와 사르나트의 사이에 놓여 있어, 간다라의 헬레니즘 불상을 인도화(印度化)하는 핵심적인 역할

폭류(瀑流) : '거센 흐름'이라는 뜻으로, 불교에서는 윤회의 세계에서 인간을 괴롭히는 네 가지 고통의 거센 흐름이 있다고 하는데, 산스크리트어로 'ogha'라고 한다.

『성유식론(成唯識論)』 : 법상종(法相宗) 유식학파(唯識學派)의 중요한 경전(經典)으로, 모두 10권으로 이루어져 있다. 당나라의 고승 현장이 인도에 가서 구해 온 뒤 한문으로 번역하였다.

을 하였다. 4세기부터 5세기까지 마투라의 불상 조각은 이미 2세기가 넘는 동안 경험을 축적함으로써, 마침내 질적인 변화가 나타나, 간다라 불상과 쿠샨 시대 마투라 불상에서 굽타 시대 마투라 양식의 불상으로의 이행을 완성하였다. 굽타 시대 마투라 양식 불상의 일반적인 조형 특징은 다음과 같다. 즉 인도인의 얼굴형에, 그리스인의 코, 명상하는 눈빛과 가지런한 나발(螺髮), 매우 크고 정교하며 아름답고 화려한 광환(光環), 그리고 늘씬하면서 균형 잡힌 몸매에 통견식(通肩式) 승의(僧衣)를 입고 있다. 승의의 옷 주름은 대체로 한 줄 한 줄 평행을 이룬 U자형의 가는 선으로, 물이 흐르는 것처럼 변화하는 운율을 갖추고 있다. 얇은 승의는 몸에 착 달라붙어 있어, 마치 물에 젖어 반투명한 것처럼 희미하게 온 몸의 윤곽이 도드라져 드러나 있다. 이렇게 반투명한 습의(濕衣) 효과는, 굽타 시대 마투라 양식 불상의 가장 전형적인 특징인데, 이 때문에 굽타 시대 마투라 양식의 불상은 '습의 불상'이라고 불린다.

마투라 지역의 자말푸르(Jamalpur)에서 출토된 홍사석 조각인 〈마투라 불입상(Standing Buddha from Mathura)〉은, 대략 5세기에 만들어졌으며, 높이가 183센티미터로, 현재 뉴델리 총독부(Rashtrapati Bhavan, New Delhi)에 소장되어 있는데, 굽타 시대 마투라 양식 불상의 가장 유명한 걸작이다. 이 불상의 조형은 간다라 불상에 비해 한층 더 인도화(印度化)되어 있으며, 쿠샨 시대 마투라 불상에 비해 한층 더 이상화(理想化)되어 있다. 얼굴 부위는 인도인의 모습이며, 얼굴형은 타원형이고, 눈썹이 가늘고 길며, 거꾸로 된 八자형으로 위를 향해 뻗쳐 있고, 눈은 반쯤 감겨 있으며, 눈꺼풀은 낮게 드리워져 있어, 깊이 명상에 잠겨 있는 표정을 띠고 있다. 또한 콧날은 높게 솟아 곧게 뻗어 있고, 입술 특히 아랫입술이 매우 넓고 두툼한 데다, 입가에는 자연스런 미소를 띠고 있으며, 귓불은 길게 직사각

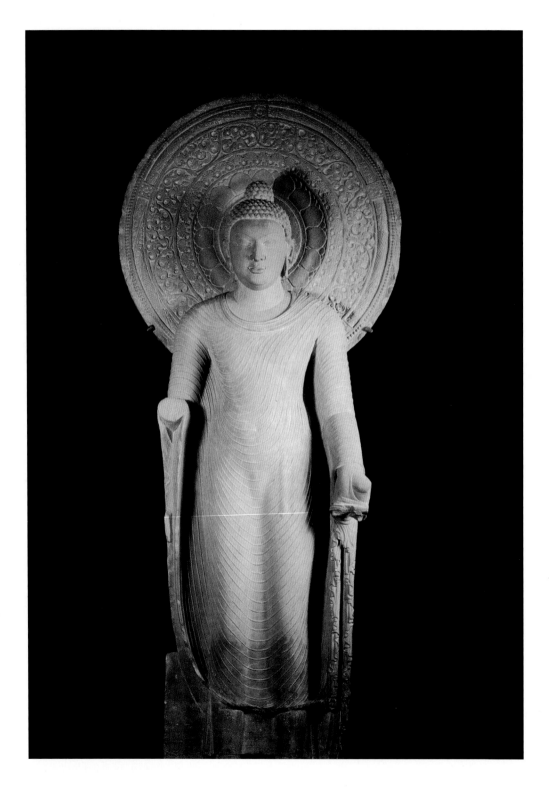

형으로 늘어져 있다. 그리고 아래턱은 둥그스름하고 풍만하며, 목에는 세 줄기의 뚜렷한 주름 자국이 드러나 있고[삼십이상(三十二相)의 하나인 "목이 세 번 꺾임"이다], 눈썹 사이의 백호는 아직 새기지 않았는데, 아마 당시에는 붉은색 물감으로 그렸던 것 같다. 또 머리 위의 육계(肉髻)는 간다라의 헬레니즘 불상처럼 물결형 곱슬머리도 아니고, 쿠샨 시대 마투라 불상처럼 머리털을 빡빡 깎았거나 단지 하나의 소라형 발계(髮髻)도 아니며, 가지런하게 오른쪽으로 도는[右旋] 나선(螺旋) 모양의 나발(삼십이상의 하나인 "나발은 오른쪽으로 돈다"이다)들을 동글동글하게 배열해 놓았다. 머리 뒤의 광환은 이미 매우 크고 정교하며 아름다운 원형 부조로 변화했는데, 중심은 활짝 핀 연꽃이고, 주위에는 꽃무늬·권초문(卷草紋 : 덩굴 풀 무늬─옮긴이)·화만(華鬘) 띠·연주문(連珠紋 : 구슬을 꿰어 놓은 무늬─옮긴이)·연호문(連弧紋 : 동그란 활 모양이 이어져 있는 무늬─옮긴이)을 배치해 놓았으며, 둥글둥글하게 서로 이어져 있고, 비단처럼 뒤섞여 있다. 이처럼 화려하고 아름다우며 풍부한 장식 도안은 부처 얼굴 표정의 단순하고 평온함을 한층 더 돋보이게 해준다. 동그란 광환은 또한 마치 부처가 깊은 명상에 잠겨 있고, 미묘하고 심오하며, 광채가 찬란한 정신의 경지를 상징하는 듯하다. 불상의 몸에 걸쳐진 통견식 승의는 옷주름이 두툼하고 묵직한 로마식 두루마기가 아니고, 반투명한 얇은 비단옷이며, 두 어깨부터 사타구니 사이까지 한 줄 한 줄 V자형이나 U자형 옷 주름을 늘어뜨리고 있다. 옷 주름은 섬세하기가 마치 실과 같고, 평행하게 새겨 놓아, 마치 미풍이 불어 호수의 물을 일그러뜨려, 층을 이루면서 매우 가볍게 출렁이는 잔잔한 물결을 일으키는 듯하다. 이 얇디얇은 비단옷은 몸에 착 달라붙어 있고, 마치 물에 젖은 듯이 반투명하여, 어렴풋이 얇은 옷 뒷면의 몸을 묶고 있는 허리띠와 전신의 윤곽을 볼 수 있으며, 가슴과 배꼽 주위와

화만(華鬘) : 꽃을 실에 꿰거나 묶어서 목이나 몸에 장식하는 인도 전통의 장식물로, 영락(瓔珞)이라고도 한다.

마투라 불입상
홍사석
높이 1.83m
5세기
자말푸르에서 출토
뉴델리 총독부

　이것은 가장 유명한 굽타 시대 마투라 양식의 불상이다.

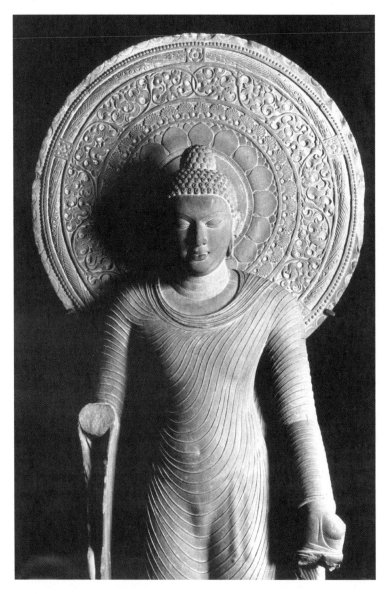

무릎 부분은 특히 돌출되어 있다. 이처럼 반투명한 습의 효과는 몽롱하고 함축적이면서 신비한 아름다운 느낌을 구성해 내고 있는데, 늘씬하고 아름다우며 고상하고 화려한 육체미를 드러내 줄 뿐만 아니라, 또한 깊은 명상에 잠긴 정신미를 돋보이게 해주고 있어, 고전주의적인 심미 이상(理想)의 높은 균형과 조화에 이르렀다. 저 원만

한 어깨와 넓은 가슴과 균형 잡힌 몸매와 긴 두 다리는, 일반적으로 체격이 짧고 통통하면서 생기가 부족한 간다라 불상에 비해, 한층 비례가 잘 맞고, 생기가 왕성하다. 또 저 평온한 얼굴과 자신을 성찰하는 표정과 온화한 손동작과 재기가 넘치는 자태도, 매우 긴장해 있고 지나치게 거만하며 자신을 과시하는 듯한 쿠샨 시대의 마투라 불상에 비해 한층 더 힘이 넘치고 품위가 느껴지며, 기개 있고 온화하며 점잖아 보인다. 이러한 굽타 시대 마투라 양식의 불상은 멋진 왕자도 아니고, 건장하고 늠름한 무사도 아니며, 기백이 넘치는 성인군자의 모습이다.

마투라 지역의 자말푸르에서 출토된 또 다른 홍사석 조각인 〈마투라 불입상〉은, 대략 5세기 전반기에 만들어졌으며, 높이가 220센티미터로, 현재 마투라 정부박물관에 소장되어 있는데, 받침대에 새겨진 명문에는 야샤디나(Yashadinna) 비구가 헌납했다고 기록되어 있다. 조형은 위에서 언급한 〈마투라 불입상〉과 거의 비슷한데, 단지 오관(五官)의 세부적인 부분과 머리 뒤에 있는 광환의 부분적인 무늬가 약간 다를 뿐이다. 이 불상은 인도인의 타원형 얼굴에, 긴 눈썹과 긴 눈에, 곧은 코와 두툼한 입술을 지녔고, 나발이 가지런하며, 눈꺼풀은 낮게 드리워져 있는 것이, 깊은 명상에 잠겨 있는 표정과 자태이다. 머리 뒤에 있는 광환은 매우 크고 화려하며, 중심은 활짝 핀 연꽃무늬이며, 바깥 둘레는 순차적으로 마카라(105쪽 참조-옮긴이)가 삼키거나 토해 내는 초엽문(草葉紋)·매괴화문(玫瑰花紋 : 해당화무늬-옮긴이)·연꽃 및 신조(神鳥) 도안·화만(華鬘) 띠·연주문(連珠紋)과 연호문(連弧紋)으로 되어 있다. 불상의 체격은 우람하고 키가 크며, 얇은 통견식 승의는 온 몸을 덮고 있고, 활[弧] 모양의 평행한 가는 선으로 새겨 흐르는 물처럼 기복을 이룬 옷 주름은 몸에 착 달라붙어 있으며, 반투명한 얇은 옷은 마치 물에 젖어 있는 듯하여,

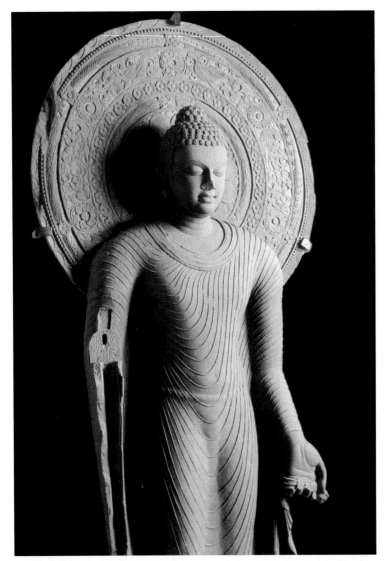

마투라 불입상
홍사석
높이 2.20m
5세기 전반기
자말푸르에서 출토
마투라 정부박물관

옷 속의 근육과 허리띠가 희미하게 보인다. 오른손은 이미 없어졌
는데, 아마도 시무외인을 취하고 있었을 것이고, 왼손은 아래로 늘
어뜨려 승의 앞자락의 주름진 가장자리를 쥐고 있다. 1976년 가을
에 마투라 지역의 고빈드나가르(Govindnagar)에서 출토된 홍사석 조
각인 〈마투라 불입상〉은 현재 마투라 정부박물관에 소장되어 있는
데, 대좌의 명문에는 조각가인 디나(Dinna)가 굽타 기원 115년(434년)

마투라 불입상

홍사석

434년

고빈드나가르에서 출토

마투라 정부박물관

불상의 대좌 명문에는 조각가인 '디나'의 이름이 새겨져 있는데, 이는 고대 인도에서는 매우 보기 드문 것이다.

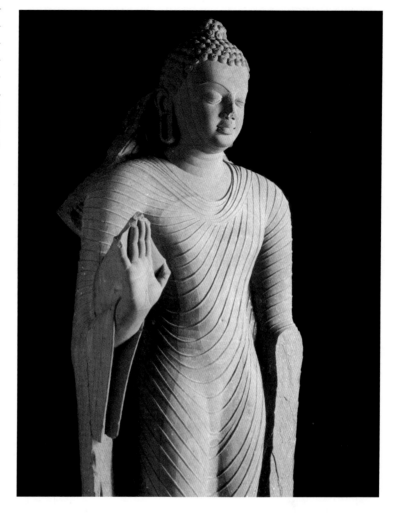

에 만들었다고 기록되어 있다. 이 불상의 인도인 용모와 가지런한 나발, 깊은 명상에 잠겨 있는 눈매와 목에 있는 세 개의 주름, 또한 키가 크고 우람한 체격에 반투명한 통견식 승의는, 여타의 굽타 시기 마투라 양식의 불상 조형과 기본적으로 유사하며, 남아 있는 광환에 근거하여 추측컨대 역시 마찬가지로 광환은 크고 화려했을 것이다. 잘 보존되어 있는 오른손은 시무외인을 취하고 있고, 손 위에는 만망(縵網 : 명주실로 짠 망사로, '삼십이상'의 하나이다)을 새겨 놓았으며, 손가락과 손금이 매우 사실적이다. 위에 서술한 두 불상들에서

훼손되어 없어진 오른손도 원래 역시 시무외인을 취하고 있었을 것
으로 추정된다.

　마투라 지역에서는 또한 홍사석으로 조각한, 적지 않은 양의 훼
손되어 불완전한 불상들도 출토되었는데, 마투라·뉴델리·콜카타·
런던 등지의 박물관들에 나뉘어 소장되어 있다. 마투라 정부박물
관에 소장되어 있는 홍사석 조각인 〈마투라 불두상(Head of Buddha
from Mathura)〉은 마투라 지역의 찬다(Chanda)에서 출토되었는데, 대
략 5세기에 만들어졌으며, 높이가 51센티미터로, 굽타 시대 마투라

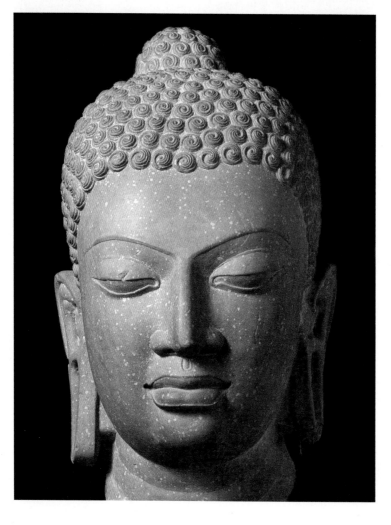

마투라 불두상
홍사석
높이 51cm
5세기
찬다에서 출토
마투라 정부박물관

양식 불상의 머리 부분 조형의 일반적인 특징을 갖추고 있다. 불상의 얼굴 용모는 비록 삼십이상의 규정에 따라 추상화되고 형식화되기는 했지만, 척 보면 곧 여전히 인도인 특유의 용모임을 알 수 있다. 얼굴형은 이미 쿠샨 시대 마투라 불상처럼 그렇게 네모난 듯 둥그스름하지 않고, 아마라바티 불상처럼 타원형이며, 머리 위의 육계는 동글동글하게 가지런히 배열된 오른쪽으로 도는[右旋] 나발들로 덮여 있다. 새겨져 있지 않은 눈썹 사이의 백호는 아마도 동그랗게 그려 놓았던 것 같다. 거꾸로 된 八자형으로 위를 향해 뻗어 있는 긴 눈썹과 반쯤 감고 아래로 늘어뜨려 깊은 명상에 잠겨 있는 눈꺼풀, 그리고 곧은 콧날 아래의 인중과 아랫입술이 매우 두툼한 입술은 모두 볼록한 능선(稜線 : 각이 있게 튀어나온 선-옮긴이)으로 새겨 놓았다. 이로부터 인도 조각은 동양 회화의, 선으로 형상화하는 전통을 지니고 있음을 알 수 있다. 길게 늘어진 직사각형 모양의 귓불과 목에 있는 세 개의 주름은 삼십이상의 규정에 부합된다.

굽타 시대 마투라 양식의 불상은 입상(立像)이 대부분을 차지하는데, 명상에 잠긴 표정과 가지런한 나발과 늘씬한 몸매 및 화려한 광환은 굽타식 불상의 공통된 특징이며, 반투명한 습의 효과는 곧 굽타 시대 마투라 양식 불상만이 갖는 가장 전형적인 특징이다. 이러한 습의 효과에 의지하여 곧 굽타 시대 마투라 양식의 불상을 정확하고 확실하게 식별해 낼 수 있다.

굽타 시대 마투라 조각에서 자이나교 조사(祖師)의 조상도 깊은 명상에 잠겨 있는 자세와 표정을 갖추고 있지만, 전신(全身)이 나체이며, 승의(僧衣)를 입지 않고 있다. 예를 들면, 럭나우 주립박물관(State Museum, Lucknow)에 소장되어 있는, 마투라에서 출토된 홍사석 조각인 〈자이나교 조사 좌상(Seated Jain Tirthankara)〉은 대략 5세기에 만들어졌으며, 높이는 96센티미터인데, 조형은 굽타식 불상과 유사

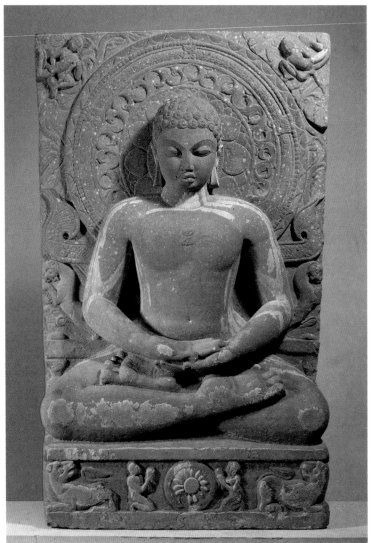

자이나교 조사(祖師) 좌상

홍사석

96cm×60cm×18cm

5세기

마투라에서 출토

럭나우 주립박물관

하여, 눈은 반쯤 감았고, 나발은 가지런하며(단 육계는 없다), 몸매는 균형 잡혀 있고, 광환은 화려하지만, 단지 전신이 나체일 뿐이다. 마투라의 이러한 자이나교 조사 나체 조상은, 굽타식 불상의 또 한 가지 양식인 사르나트 양식 불상과 더욱 유사하다.

사르나트 양식의 '나체 불상'

사르나트(Sarnath)는 Saranganath(鹿王 : 사슴왕)의 약칭으로, 또한 Mrigadava(鹿林 : 사슴숲)라고도 부르는데, 이전에는 녹야원(鹿野苑)으로 번역하여 표기했다. 지금의 우타르프라데시(Uttar Pradesh) 주 갠지스 강 중류의 성스러운 도시인 바라나시(옛날의 베나라스) 동북쪽 약 6.4킬로미터 지점에 있는데, 여기에서 부처가 초전법륜(初轉法輪)을 행했던 성지라고 전해진다. 『본생경(本生經 : *Jatakas*)』과 바르후트 부조에 묘사되어 있는 녹왕(鹿王)의 고사가 곧 여기에서 발생했으며, '녹야원'이라는 이름은 이로부터 유래했다. 그러나 현재의 이름인 사르나트(녹왕)는 이 부근에 있는 한 신전에 모셔져 있는 시바의 이름을 가리킨다고 한다. 일찍이 마우리아 왕조 시대에 아소카 왕은 곧 사르나트에 다르마라지카 스투파와 저 유명한 사자 주두(柱頭) 석주(石柱)를 건립하도록 명령했다. 쿠샨 시대의 카니슈카 3년(서기 80년)에 마투라에서 제작된 홍사석 조각인 〈마투라 보살입상〉(219쪽 참조-옮긴이)은, 발라(Bala) 비구가 녹야원정사에 헌납한 것이다. 현장이 지은 『대당서역기』의 기록에 따르면, "녹야가람(鹿野伽藍)"은 "구역이 여덟 개로 나뉘어 있고, 이어진 담장이 주위를 에워싸고 있으며, 층집과 높은 건물들은 화려함이 극에 달하고 법도를 갖추었다. ……큰 담장 안에 있는 정사(精舍 : 절-옮긴이)는, 높이가 200여 척이며, 위에는 황금으로 볼록 튀어나오도록 하여 아말라카를 만들어 놓았다. 돌로 기단의 층계를 만들고, 벽돌로 층층이 감실(龕室)을 만들어 놓아, 사방 주위를 둘러싸고 있는데, 층계가 백여 개나 되며, 계단에는 황금 불상을 만들어 놓았다. 절 안에는 유석(鍮石 : 놋쇠-옮긴이)으로 만든 불상이 있는데, 크기가 여래(如來)의 몸과 같고, 설법하는 자세를 취하고 있다[區界八分, 連垣周堵, 層軒重閣, 麗窮規矩……

아말라카 : 산스크리트어로는 āmalaka 이며, 인도에서 나는 과일의 일종이다. 『대당서역기』 권8에서는 "아말라카는 인도의 약용 과일 이름이다[阿摩落迦, 印度藥果之名也]."라고 했다.

大垣中有精舍, 高二百餘尺, 上以黃金隱起, 作菴沒羅果. 石爲基階, 磚作層龕, 翕匝四周, 節級百數, 皆有隱起黃金佛像. 精舍之中, 有鍮石佛像, 量等如來身, 作轉法輪勢.]"라고 했다. 이로부터 7세기 이전, 즉 굽타 시대 전후에 사르나트의 불교 건축과 조각이 번영하여 성황을 이루었다는 것을 미루어 짐작할 수 있다. 지금 사르나트에는 아직 7곳의 사원과 1곳의 불전(佛殿)과 2곳의 불탑 유적이 남아 있는데, 그 중 최고의 장관(壯觀)은 다메크 수투파(Dhamekh Stupa)로, 대략 5세기의 굽타 시대에 만들어졌다. 이 탑의 원래 이름은 다마무카(Dhama Mukha)이다. 현장이 지은 『대당서역기』의 기록에 따르면, 이는 미륵보살이 수기(受記 : 187쪽 참조-옮긴이)하여 성불(成佛)한 곳을 기념하는 탑이라고 하며, 또한 근대 고고학자의 고증에 따르면 굽타 시대 고전주의 건축의 유적에 속한다고 한다. 대탑은 원통형을 나타내며, 바닥의 직경은 28.35미터이고, 기단을 포함하여 높이가 43.6미터이다. 흙으로 쌓

다메크 스투파
흙·벽돌·사석(砂石)
기단 직경 28.35m, 높이 43.6m
5세기
사르나트

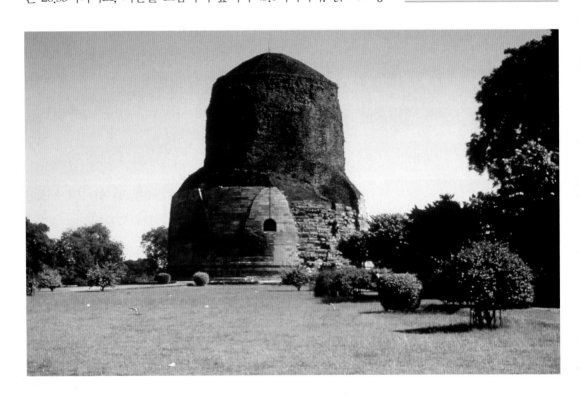

고 벽돌을 쌓아 올린 복발의 윗부분은 이미 붕괴되었고, 하부의 고동(鼓胴 : 드럼통처럼 생긴 몸통-옮긴이)과 기단은 암석 구조이며, 불상을 안치하는 벽감(壁龕)을 쌓아 놓았는데, 표면은 굽타 시대에 유행했던 연꽃문·권초문(卷草紋)과 기하문(幾何紋) 등의 부조 도안으로 장식하여, 우아하고 화려하며 아름답다. 지금 대탑은 비록 이미 절반 이상이 훼손되어 버렸지만, 여전히 웅혼하고 고풍스럽고 수수하면서도 엄숙하고 장엄한 아름다움을 잃지 않고 있다. 대탑의 기단 위에 돌로 쌓아 올린 벽감에는 아마 단독 불상이 안치되어 있었을 것이다.

사르나트의 불상이 언제 조각되기 시작했는지는 분명치 않다. 사르나트 동남쪽 비하르 주의 보드가야에서 출토된 사석(砂石) 조각인 〈보드가야 불좌상(Seated Buddha from Bodh Gaya)〉은 아마도 마투라의 조각 작업장에서 만든 것 같은데, 대좌에 새겨져 있는 명문의 기록에 따르면 굽타 기원 64년(384년)에 만들어졌으며, 현재 콜카타 인도박물관에 소장되어 있다. 이 불상의 단우견식(袒右肩式) 얇은 옷과 웅장하고 힘이 넘치는 신체는 쿠샨 시대 마투라 불상의 영향을 받았으며, 깊은 명상에 잠겨 있는 모습은 바로 굽타식 불상의 특징을 띠고 있다. 사르나트의 서남쪽, 우타르프라데시 주 알라하바드(Allahabad) 지역의 만쿠와르(Mankuwar)에서 출토된 사석 조각인 〈만쿠와르 불좌상(Seated Buddha from Mankuwar)〉은, 대좌에 새겨진 명문의 기록에 따르면 굽타 기원 129년(449년)에 만들어졌으며, 높이는 78센티미터이고, 현재 럭나우 주립박물관에 소장되어 있다. 이 불상은 머리털을 깎았으며, 전신이 나체이고, 조형은 굽타 시대 마투라 조각들 중 자이나교 조사의 나체 조상과 유사하다. 사르나트 부근에서 출토된 이 굽타 시대 불상에 근거하여 추측해 보건대, 사르나트의 불상 조각은 4세기 후기에 마투라 불상의 영감과 영향을 받아, 5세

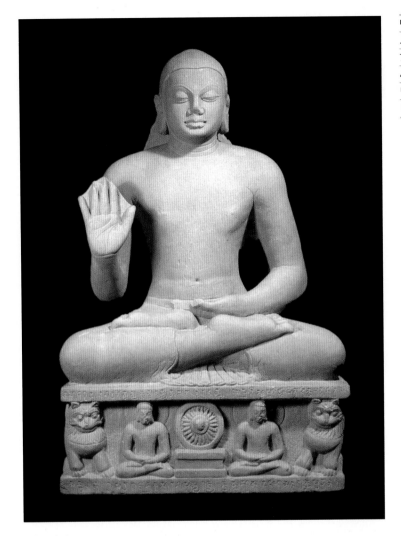

만쿠와르 불좌상
사석
78cm×51cm×25cm
449년
만쿠와르에서 출토
럭나우 주립박물관

기 초엽에 성행하기 시작했고, 아울러 신속하게 전성기로 발전하여, 굽타 시대 사르나트 양식 불상을 창조했을 가능성이 대단히 높다.

사르나트 양식 불상의 일반적인 조형 특징, 이를테면 인도인의 용모와 그리스인 코, 명상하는 눈빛, 가지런한 나발, 화려한 광환, 균형 잡힌 체격 등등은 모두 마투라 양식의 불상과 대체로 서로 같다. 서로 다른 점은 사르나트 양식 불상의 얇은 옷은 더욱 얇아져, 거의 유리처럼 완전히 투명해졌는데, 언뜻 보면 마치 나체 같다. 이

때문에 사르나트 양식의 불상은 또한 '나체 불상'이라고도 불린다. 이처럼 완전히 투명한 나체 효과는 사르나트 양식 불상의 가장 전형적인 특징이다. 이밖에도, 사르나트 양식의 불상은 일반적으로 백색 대리석에 가까운 옅은 회색의 추나르 사석(砂石)을 조각 재료로 채용했기 때문에, 마투라 불상이 채용한 홍사석(紅砂石)에 비해 한층 담아하고 순수하며 평온해 보인다. 사르나트 양식 불상의 가장 유명한 걸작은, 사르나트에서 출토된 추나르 사석 조각인 〈사르나트 불좌상(Seated Buddha from Sarnath)〉으로, 또한 〈녹야원에서 설법하는 부처(Preching Buddha in Deer Park)〉라고도 불리는데, 대략 470년 전후에 만들어졌으며, 높이가 161센티미터이고, 현재 사르나트 고고박물관에 소장되어 있다. 이는 뉴델리 총독부에 있는 〈마투라 불입상〉(272쪽 참조-옮긴이)과 함께 인도 고전주의 예술의 쌍벽을 이룬다고 할 만하다. 이 조상은 굽타 시대 사르나트 양식인 '나체 불상'의 본보기이다. 대좌 위에 가부좌를 틀고 있는 부처는, 나발이 가지런하고, 눈꺼풀은 아래로 드리우고 있어, 맑고 고요하게 명상에 잠겨 있는 표정을 드러내고 있다. 몸은 전체적으로 안정된 삼각형을 나타내고 있으며, 머리 뒤에 있는 광환은 매우 크고 화려하며 아름다운 원형으로 되어 있다. 새겨 놓지 않은 미간(眉間)의 백호(白毫)를 원심(圓心)으로 하는 광환은, 동그랗게 연주문(連珠紋)과 전지화만(纏枝花蔓: 가지와 꽃과 덩굴이 뒤엉켜 있는 것-옮긴이) 띠와 연호문(連弧紋)으로 새겨 장식하여, 화려하고 찬란하다. 광환의 꼭대기 부분 양쪽 모퉁이에는 비천이 춤을 추며 날고 있는데, 이는 부처가 이미 원융무애(圓融無礙: 원만하고 막힘이 없어 일체의 것이 거리낌이 없는 상태-옮긴이)하며 숭고하고 심오한 정신적 경지에 진입했음을 나타내 준다. 통견식 승의는 이미 마투라 불상에 비해 훨씬 더 얇아졌는데, 얇고 가벼운 천보다 얇고, 매미의 날개보다도 얇아, 얇기가 표현하기 어려

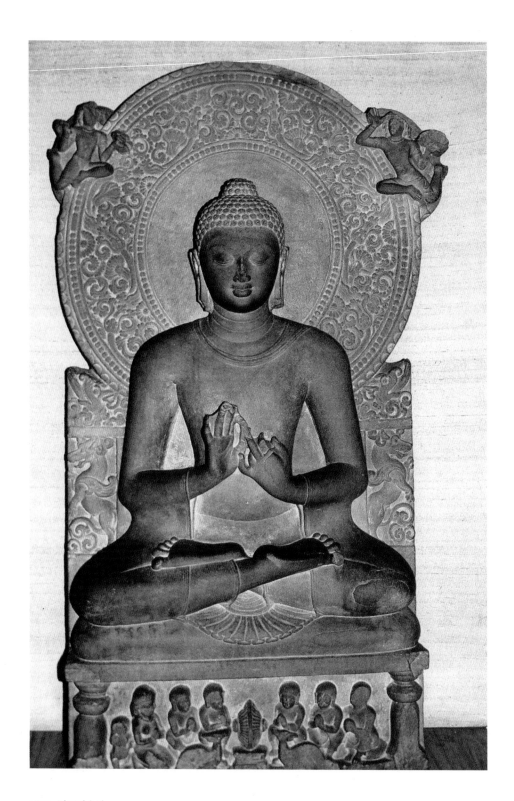

이것은 가장 유명한 굽타 시대 사르나트 양식의 불상이다.

울 정도이며, 보일 듯 말 듯하고, 있는 듯 없는 듯하여, 그야말로 유리처럼 완전히 투명하다. 자세히 관찰하지 않으면 도저히 어떠한 승의도 볼 수 없고, 자세히 관찰해도 단지 승의의 목둘레와 소맷자락과 아랫자락 테두리의 몇 가닥 투명한 주름밖에 볼 수 없다. 사석 조각을 이처럼 가볍고 공허하며 밝고 투명하게 조각할 수 있다는

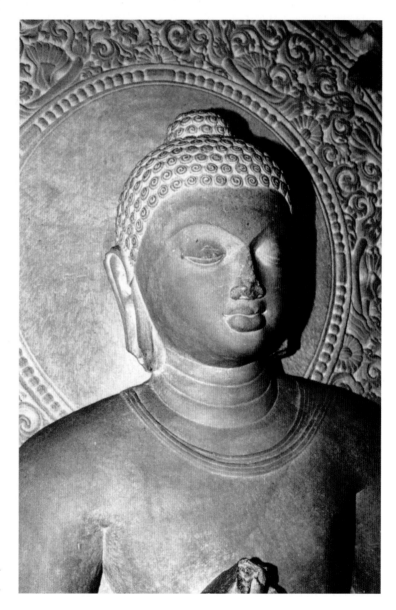

것은, 참으로 뛰어난 기술이라고 할 수 있다. 가슴 앞에서 전법륜인 (轉法輪印 : 설법하는 자세)을 취하고 있는 두 손의 동태는 복잡하면서도 미묘하여, 마치 손가락을 꼽아 인생의 참뜻을 하나하나 열거하고 있는 듯하다. 대좌의 부조에, 법륜의 양 옆에서 무릎을 꿇고 엎드려 절을 하고 있는 다섯 명의 비구(比丘)와 모자(母子) 신도(信徒)와 두 마리의 사슴은, 녹야원에서 초전법륜(初轉法輪)하는 배경을 말해 준다. 옅은 회색의 추나르 사석은 마치 백색 대리석처럼 맑고 깨끗하며 매끄러워, 전체 작품의 평온하고 내향적이고 조화로운 기조와 매우 잘 어울린다.

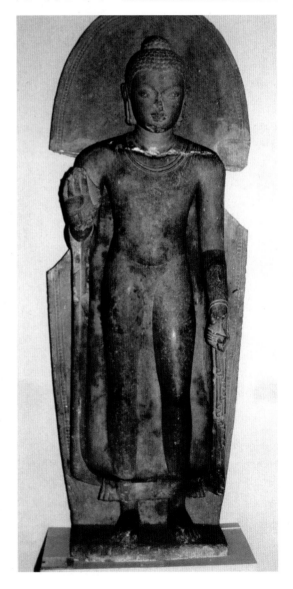

사르나트 불입상
추나르 사석
5세기
사르나트 고고박물관

지금 사르나트 고고박물관에 있는 추나르 사석 조각인 〈사르나트 불입상(Standing Buddha from Sarnath)〉은 마투라 불입상과 유사하게 깊은 생각에 잠긴 자세로 서 있으며, 오른손은 시무외인을 취하고 있고, 왼손은 승의 아래쪽의 옷주름을 들어 올리고 있는데, 몸 전체에서 단지 승의의 목둘레와 소맷자락과 아랫자락의 가장자리에서만 어렴풋하게 몇 가닥 투명한 옷 주름을 식별할 수 있어, 사르나트 양식 불상의 독특한 특징을 뚜렷이 나타내 보이고 있다. 같은 박물관에 소장되어 있는 추나르 사석 조각인 〈사르나트 불입상〉은, 대좌에 새겨진 명문 기록에 따르면 굽타 왕조 기원 157년(477년), 즉 대략 부다굽타 통치 기간에 만들어졌는데, 알몸을 드러내는 투명한 옷 주름은 역시 사르나트 양식에 속한다. 콜카타 인도박물관에 소장되어 있

는 추나르 사석 조각인 〈사르나트 불입상〉(대략 5세기에 만들어졌으며, 높이는 125센티미터)과 런던의 대영박물관에 소장되어 있는 추나르 사석 조각인 〈사르나트 불입상〉(대략 5세기에 만들어졌으며, 높이는 146센티미터)은 모두 사르나트 양식 불상의 대표적인 것들이다. 뉴델리 국립박물관에 소장되어 있는 추나르 사석 조각인 〈사르나트 불두상 (Head of Buddha from Sarnath)〉은, 대략 5세기에 만들어졌으며, 높이가 27센티미터인데, 바로 사르나트 양식 불두상 조형의 전형적인 본보기이다. 사르나트 양식 불상의 머리 부분은 마투라 양식 불상의 오

사르나트 불두상
추나르 사석
27cm×20cm×16cm
5세기
사르나트에서 출토
뉴델리 국립박물관

관(五官)과 서로 비슷하며, 반쯤 감은 눈은 마찬가지로 깊은 명상에 잠겨 있는 표정을 보여주지만, 얼굴형은 더욱 둥글고, 선은 훨씬 부드럽다. 사르나트에서는 또한 머리와 팔이 손상된 대량의 '나체 불상'들이 출토되었는데, 인도와 서양의 여러 나라의 박물관들에 소장되어 있다. 사르나트에서 출토된 불전(佛傳) 부조인 〈사상도(四相圖)〉나 〈팔상도(八相圖)〉 가운데 부처의 좌상·입상 혹은 와상(臥像 : 누워 있는 상-옮긴이)도 모두 사르나트 양식의 '나체 불상'들이다.

사르나트 양식의 불상은 광범위하게 전해지면서, 점차 굽타 시대 인도 불상 조각의 주요 유파(流派)가 되어 갔다. 비하르 주 술탄간즈(Sultanganj)에서 출토된 대형 황동(黃銅) 조소인 〈술탄간즈 동불상(Copper Buddha from Sultanganj)〉은 대략 500년경에 만들어졌으며, 높이는 225센티미터이고, 무게는 약 1톤으로, 현재 버밍엄박물관(Birmingham Museum)에 소장되어 있다. 이는 굽타 시대의 것으로는 요행히도 지금까지 남아 있는 최대의 금속 조소 걸작이며, 또한 굽타 시대의 뛰어난 야금 주조(鑄造) 공예 수준을 반영하고 있다. 동상의 얼굴 용모·나발·명상하는 눈빛·손동작과 서 있는 자세는 모두 석조(石彫) 굽타식 불입상과 유사한데, 투명한 통견식 승의는 사르나트 양식의 '나체 불상'에 더욱 가깝다. 동(銅)으로 주조한 승의도 유리처럼 투명하고 밝으며, 투명하고 얇은 옷의 표면에는 드문드문 한 가닥씩 기복이 있는 U자형의 가는 선으로 옷 주름을 새겨 놓았는데, 옷 주름의 간격은 마투라 양식의 불상에 비해 훨씬 넓다. 또 비교적 촘촘한 구김살은 이중으로 된 승의의 양 옆 가장자리에 집중되어 있어, 부처의 늘씬하면서 균형 잡혀 있고 매끈하며 청결한 신체를 완전히 드러내 보여주며, 배꼽 주위와 무릎 부위의 근육은 특히 핍진한 질감을 지니고 있다. 말와(Malwa) 지역의 산치 대탑 울타리 안에 안치되어 있는 굽타 시대의 불좌상, 심지어 데칸 지역

술탄간즈 동불상(銅佛像)

황동

높이 2.25m, 무게 약 1톤

대략 500년

술탄간즈에서 출토

버밍엄박물관

이것은 인도 최대의 동상이다.

의 아잔타 석굴 내외에 조각되어 있는 수많은 굽타 시대의 불상들
은 모두 사르나트 양식에 속한다. 사르나트 양식의 불상은 또한 보
살상과 불교 이외의 다른 종교 조상들의 조형에까지 영향을 미쳤다.
사르나트에서 출토된 사석 조각인 〈관음보살입상(Standing Budhisattva
Avalokiteshvara)〉은 대략 5세기에 만들어졌으며, 높이가 134센티미터
로, 현재 뉴델리 국립박물관에 소장되어 있는데, 상반신은 발가벗었
으며, 하반신의 허리에 두른 천의 투명한 옷 주름 처리는 사르나트
양식 불상과 유사하다. 비하르 주 라즈기르(Rajgir)에 있는 한 사원
의 벽돌 담장의 벽감 속에 안치되어 있는 굽타 시대의 모르타르 소
상(塑像)인 〈나기니(Nagini)〉는, 지금은 단지 옛날에 촬영한 한 장의
사진만이 남아 있는데, 첫눈에 보면 마치 나체 소녀 같으며, 정신을
집중해서 자세히 보아야 비로소 그녀가 완전히 투명한 한 가닥의
비단치마를 입고 있다는 것을 발견하게 된다.

　비록 후세의 인도 예술에서 나체 조상이 지배적인 지위를 차지
하기는 하지만, 굽타 시대 사르나트 양식의 '나체 불상'처럼 그렇게
순수하고 성스럽고 깨끗한 것은 매우 적다. 굽타 시대 사르나트 양
식의 불상은, 고귀한 단순함과 화려한 장식 사이에서, 전체적인 조
용하고 엄숙함과 부분적인 동태 사이에서, 고전주의적인 적절함과
균형을 유지하고 있다. 굽타 시대 말기와 후굽타(post Gupta-옮긴이)
시대의 불상들은 곧 점차 이러한 균형을 탈피하여, 장식이 자질구
레하고 복잡하면서 동태가 과장되는 추세로 나아갔다. 사르나트 고
고박물관에 소장되어 있는 홍사석 조각인 〈불입상〉은, 대략 6세기
에 만들어졌으며, 높이가 105센티미터인데, 완전히 투명한 얇은 옷
속의 신체는 이미 약간 삼굴식(三屈式) 동작을 나타내고 있다. 콜카
타의 인도박물관에 소장되어 있는, 사르나트에서 출토된 사석 조각
인 〈보관불(寶冠佛)입상(Standing Crowned Buddha)〉은 대략 7세기에 만

관음보살입상

사석

높이 1.34m

5세기

사르나트에서 출토

뉴델리 국립박물관

나기니(Nagini) : 인도의 힌두교 신화
에 나오는 뱀의 정령으로, 대가리가
아홉 개이며, 여자로 변하여 인간 세
계에서 활동했다고 한다. '사녀(蛇女)'
라고 번역하여 표기하기도 한다.

불입상

사석

105cm×48cm×20cm

6세기

사르나트에서 출토

사르나트 고고박물관

들어졌으며, 높이가 102센티미터로, 전체 조형은 여전히 사르나트 양식 '나체 불상'의 특색을 띠고 있다. 하지만 머리에는 호화로운 보관을 쓰고 있는데, 이것은 고전주의의 관례를 벗어난 것일 뿐만 아니라, 또한 불교의 정통에서도 벗어난 것으로, 사실상 이미 탈바꿈

한 불교 밀종(密宗) 조상(造像)의 상징이다. 이와 같이 보관을 쓴 불상 과 배후에 부조로 작은 탑이나 작은 상(像)을 장식해 놓은 병풍식 배광(背光)은, 훗날 팔라 왕조(Pala Dynasty)의 불교 밀종 조각들이 계속하여 사용하였다. 비록 인도의 불교 예술이 팔라 왕조 시대에 다시 한번 잠시 활기를 되찾았지만, 7세기 이후에 불교가 인도 본토에서 쇠락하고 힌두교가 흥성함에 따라, 극도로 성행했다가 쇠퇴하던 불교 예술은 곧 바야흐로 힘차게 발전하고 있던 힌두교 예술에 의해 점차 대체되었다.

굽타식 불상의 영향

굽타식 불상은 인도 팔라 왕조 불상의 조형에 영향을 미쳤을 뿐만 아니라, 또한 중앙아시아·중국·남아시아·동남아시아 여러 나라들의 불교 예술에도 영향을 미쳤다. 지금 국제 학계에서는 보편적으로, 굽타식 불상이 중국·동아시아 및 동남아시아 여러 나라들에 미친 영향은 간다라 불상의 영향에 비해 훨씬 광범위하면서도 심대하다고 인식하고 있다. 간다라 불상이 영향을 미친 범위는 주로 중앙아시아 지역인데, 굽타식 불상이 영향을 미친 범위는 중앙아시아부터 중국·남아시아 및 동남아시아 여러 나라들에까지 확대되었다. 곧 굽타식 불상의 양대(兩大) 양식으로 말하자면, 중앙아시아와 중국은 '얇은 옷이 몸에 착 달라붙는' 굽타의 마투라 양식인 '습의(濕衣) 불상'의 영향을 더욱 많이 받았고, 남아시아와 동남아시아 여러 나라들은 '가볍고 얇은 비단에 몸이 비치는' 굽타의 사르나트 양식인 '나체 불상'의 영향을 더욱 많이 받았다.

남아시아와 동남아시아 여러 나라들, 특히 스리랑카(Sri Lanka)·태국(Thailand) 및 인도네시아(Indonesia)는, 고대 역사상 인도 문화권

에 속한다. 굽타 시대에는 인도인의 해외 무역이 확대됨에 따라, 인도의 문자·종교·예술을 포함한 인도 문화는 한 걸음 더 나아가 남아시아와 동남아시아에까지 전파되었는데, 굽타식 불상의 영향도 이와 함께 전래되었다. 일찍이 기원전 3세기의 아소카 왕 시대에 불교는 곧 남아시아의 섬나라인 스리랑카에 전래되었다. 4세기에 스리랑카 최초의 불상은 남인도로부터 전래되어 온 아마라바티 양식인데, 단우견식(袒右肩式 : 오른쪽 어깨가 드러나는 형식—옮긴이) 승의는 하나의 양각 선으로 옷 주름을 묘사했다. 그리고 6세기 전후에 만들어진, 스리랑카 아누라다푸라(Anuradhapura)에 있는 백운석(白雲石) 조각인 〈불좌상〉은, 높이가 약 2미터이며, 현재 콜롬보 국립박물관(National Museum, Colombo)에 소장되어 있는데, 손은 선정인(禪定印)을 취하고 있으며, 가볍고 얇은 비단옷은 거의 구김살이 없고, 완전히 투명하여 나체가 드러나는 것이, 이미 전형적인 굽타 시대 사르나트 양식에 속한다. 쿠마라스와미는, 이 아누라다푸라의 불좌상은 굽타 시대 사르나트의 걸작인 〈녹야원에서 설법하는 부처〉(286쪽 참조—옮긴이)와 견줄 만하다고 여겼다. 6세기에 태국의 몽족(Mon)이 건립한 왕국인 드바라바티(Dvaravati) 시기의 불상은, 주로 인도 굽타 시대의 '가볍고 얇은 비단에 몸이 비치는' 사르나트 양식을 모방했는데, 이는 '몽-굽타 양식(Mon-Gupta style)'이라고 불린다. 시애틀 예술박물관(Seattle Art Museum)에 소장되어 있는 석회석 조각인 〈불입상〉(6, 7세기)·클리블랜드 예술박물관(Cleveland Museum of Art)에 소장되어 있는 청동 조소인 〈불입상〉(7세기)·방콕 국립박물관(National Museum, Bangkok)에 소장되어 있는 석영석(石英石) 조각인 〈불좌상〉(7, 8세기)·아유타야 국립박물관(National Museum, Ayudhya)에 소장되어 있는 석조(石彫)인 〈불입상〉(7, 8세기)은 모두 '몽-굽타 양식'의 '나체 불상'들이다. 미얀마(Myanmar)·라오스(Laos)·캄보디아

(Cambodia)·참파(Champa : 지금의 베트남 남부) 지역에서도 7세기부터 8세기까지 굽타 시대 사르나트 양식을 모방한 사석(砂石)이나 청동(靑銅) 조상들이 대량으로 출토되었다. 인도네시아의 주도(主島)인 자바(Java) 중부에 있는 보로부두르(Borobudur)는 세계 최대의 불탑으로, 8세기 후반의 사일렌드라 왕조(Sailendra Dynasty, 대략 730~860년) 시기에 건립되었다. 보로부두르의 436개 벽감(壁龕)들 속에 화산석(火山石)으로 조각한 수백 개의 가부좌를 튼 불상들은 각각 시여인(施與印)·논변인(論辯印)·선정인(禪定印)·무외인(無畏印)·전법륜인(轉法輪印) 등의 손동작을 취하고 있으며, 조형은 모두 인도 굽타 시대의 사르나트 양식이나 사르나트의 전통을 계승한 팔라 양식을 나타내고 있는데, 이를 '인도–자바 예술(Indo–Javanese art)'이라고 부른다. 8세기 말기에 화산석으로 조각한 보로부두르의 한 불상은, 손은 전법륜인을 취하고 있으며, 각종 화책(畵冊)들에서 자주 보이는데, 머리 뒤에 광환 등 화려한 장식이 없는 것을 제외하면, 매끈하고 순수하며 깨끗한 나체식 조형이 거의 사르나트 양식의 〈녹야원에서 설법하는 부처〉의 복사판이나 다름이 없다. 바로 인도 본토의 예술이 나날이 기괴해지고 과장되고 자질구레해져 가던 시기에, 이처럼 인도–자바 예술은 오히려 여전히 순수한 고전주

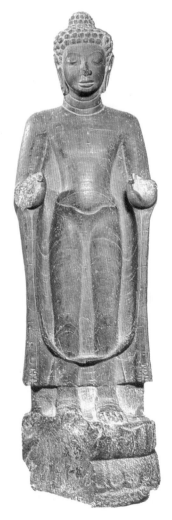

참파(Champa) : 2세기 말엽부터 17세기 말까지 현재의 베트남 중부와 남부에 걸쳐 있던 나라로, 인도네시아계인 참족(族)이 세운 나라이다.

시여인(施與印) : 불교에서 부처나 보살이 취하는 수인(手印) 중 하나로, 중생에게 사랑을 베풀고 중생이 원하는 것을 이루게 해준다는 덕을 표시하는 손동작이다. 여원인(與願印)·시여인(施與印)·시원인(施願印)·여인(與印) 등으로도 불린다.

불입상

돌[石]

7세기 혹은 8세기

태국 롭부리에서 출토

아유타야 국립박물관

이와 같은 드바라바티 불상은 '몽–굽타 양식'이라고 불린다.

의 규범을 따르고 있었다.

굽타식 불상의 영향은 아마도 중앙아시아를 거쳐 점차 중국 내륙으로 확산되었을 것이다. 후기 간다라 예술 가운데 탁실라(Taxila)와 하다(Hadda) 등지의 이러한 고전식(古典式) 명상(冥想) 풍격의 모르타르 소상(塑像)들은, '지중해가 아닌 지역에서의 헬레니즘'의 부흥을 대표할 뿐만 아니라, 대개는 또한 같은 시대 굽타식 불상의 인도 고전주의 정신에도 젖어들었다. 아프가니스탄의 바미얀 석굴의 대불상과 같이 얇은 옷이 몸에 착 달라붙는 U자형 옷 주름은, 굽타 시대 마투라 양식의 불상에서 파생되어 나왔음이 분명하다. 굽타 시대와 후굽타 시대에는 인도와 중국 승려들의 왕래가 빈번해졌는데, 동진(東晉)의 고승인 법현(法顯)과 당나라의 고승인 현장(玄奘) 등이 인도로 건너가 불법을 구하고 불경을 수집한 뒤, 불경을 가지고 돌아왔으며, 또한 불상도 가지고 왔는데, 이는 굽타식 불상의 영향이 전파되는 것을 촉진했다. 북제(北齊) 시대 화단의 대가인 조중달(曹仲達, 대략 550년 전후에 생존)은 원래 서역인 조국(曹國)사람인데, "외국의 불상을 잘 그려, 당시에 견줄 만한 사람이 없었으며[(善畵)外國佛像, 亡競於時]"(唐, 張彦遠, 『歷代名畵記』 卷八), '조가양(曹家樣)'이라고 불렸는데, 후에 당나라의 화가인 오도자(吳道子)의 화법과 더불어 '조오체법(曹吳體法)'이라고 일컬어졌다. 북송(北宋)의 곽약허(郭若虛)는 『도화견문지(圖畵見聞志)』 권1의 「논조오체법(論曹吳體法)」에서 다음과 같이 기록하고 있다. "오도자의 필치는 그 형세가 거침이 없고 자유로워, 의복이 바람에 나

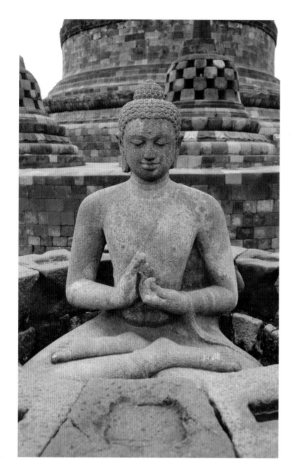

보로부두르 불상

화산석(火山石)

8세기 말기

인도네시아 자바

조국(曹國) : 고대 중국의 서주(西周) 시대부터 춘추진국(春秋戰國) 시대까지 존립했던 제후국(諸侯國)으로, 왕은 희(姬)씨였으며, 관작은 백작(伯爵)이었다. 처음에 임금에 봉해진 것은 주나라 문왕(文王)의 아들이자 무왕(武王)의 동생인 조숙진석(曹叔振鐸 : 姬振鐸)이다. 기원전 487년에 제후국인 송(宋)나라가 조백양(曹伯陽)을 포로로 잡아 살해함으로써, 조국은 멸망했다. 모두 26왕에 걸쳐 555년 동안 존립했다.

부끼는 듯하며, 조중달의 필치는, 그 형체가 차곡차곡 겹쳐져 있어, 의복이 착 달라붙는다. 따라서 후배들이 이를 일컬어 말하기를, '오도자의 옷고름은 바람을 맞는 듯하고, 조중달의 옷은 물에서 건져 놓은 듯한데, ……상을 조각하거나 빚거나 주조하는 것도 역시 조중달과 오도자를 근본으로 삼았다'고 하였다[吳之筆, 其勢圓轉, 而衣服飄擧, 曹之筆, 其體稠疊, 而衣服緊窄. 故後輩稱之曰, '吳帶當風, 曹衣出水, ……彫塑鑄像, 亦本曹吳']." 조중달이 그린 '외국 불상'의 진품은 이미 다시 볼 수는 없지만, "그 형체가 차곡차곡 겹쳐져 있고[其體稠疊]" "의복이 착 달라붙어 있으며[衣服緊窄]" "조중달의 옷은 물에서 건져 놓은 듯하다[曹衣出水]"는 등의 묘사에 근거하여 추측해 보면, 이러한 조가양의 외국 불상은 아마도 바로 인도의 굽타 시대 마투라 양식에서와 같이 얇은 옷이 몸에 착 달라붙는 '습의 불상'이었을 가능성이 매우 높다. 조가양을 본보기로 하여 조각하거나 빚거나 주조한 상(像)들도, 틀림없이 또한 마투라 양식의 불상이었을 것이다. 중국의 초기 불교 석굴에 있던 조상들 가운데, 다행히도 얇은 옷이 몸에 착 달라붙는 불상 작품들이 일부 존재하고 있다. 신강(新疆) 커즈얼 석굴의 신(新)1호 굴에 있는 이소(泥塑) 열반불상 하나와 두 개의 파손된 불입상은, 몸에 착 달라붙는 얇은 옷과 능선이 튀어나온 U자형 옷 주름을 하고 있는데, 아마도 이것이 바로 중앙아시아에서 수입된 인도 굽타 시대의 마투라 양식일 것이다. 병령사(炳靈寺) 석굴 제169굴의 이소 불입상과 운강(雲岡) 석굴 제19굴의 석조 불입상처럼, 얇은 옷이 몸에 착 달라붙는 통견식 가사(袈裟)와 평행한 U자형 옷 주름에서, 굽타 시대의 마투라 양식 '습의 불상'의 그림자를 더욱 분명하게 볼 수 있다. 향당산(響堂山) 석굴에 있는 북제(北齊) 시대의, 얇은 옷이 몸에 착 달라붙는 불상은, 아마도 같은 시대에 유행했던 '조의출수'의 불상 화법을 조소(彫塑)에 운용한 것 같다.

병령사(炳靈寺) : 임하(臨夏) 영정현(永靖縣) 서남쪽 35킬로미터 지점의 소적석산(小積石山) 속에 있다. 맨처음에는 '당술굴(唐述窟)'이라고 불렸는데, 이는 강족(羌族) 언어로 '귀신굴[鬼窟]'이라는 뜻이다. 후에 용흥사(龍興寺)·영암사(靈巖寺)로 불리기도 했다. 명나라 영락(永樂) 연간 이후에 서장어(西藏語)의 '십만불[十萬佛]'을 음역하여 '병령사(炳靈寺)' 혹은 '빙령사(冰靈寺)'라는 이름으로 불렀다. 당나라 때의 명칭은 '용흥사'였고, 송나라 때의 명칭은 '영암사'였다. 십육국(十六國) 시기에 처음 건립되었으며, 1600여 년의 역사를 지닌 고찰이다. 현존하는 굴감(窟龕)은 183개이며, 조상은 약 800여 개가 남아 있는데, 석태이소(石胎泥塑 : 돌로 뼈대를 대충 새긴 뒤 겉에 진흙으로 세부를 빚은 상)와 이소(泥塑) 등 세 종류로 나뉜다. 벽화는 모두 합쳐 약 900평방미터에 이른다. 그 중 제169굴은 천연 동굴 속에 조성했으며, 규모도 가장 크다.

1987년에 산동(山東) 청주(靑州)의 용흥사(龍興寺) 유적에서 출토된 북제 시기의 불상에서도, 분명하게 굽타 시대 마투라 양식 불상의 자취를 살펴볼 수 있다.

굽타 시대 마투라 양식의 불상은 주로 중국의 불상 조형에 영향을 미쳤으며, 사르나트 양식의 불상은 주로 남아시아와 동남아시아 여러 나라들의 불상 조형에 영향을 미쳤는데, 이러한 방향성에 따라 선택적으로 외래문화의 영향을 흡수한 현상은 의미심장하여, 자세히 음미할 만한 가치가 있다. 기후적인 원인(고대의 나체 조각은 종종 기후가 무더운 것과 관계가 있다) 이외에, 서로 다른 민족의 문화 전통·사회심리 및 심미 습관이 외래문화의 영향을 받아들이는 방향을 결정한다. 어쩌면 고대의 남아시아와 동남아시아 여러 나라들의 대부분은 인도 문화권에 속해 있었기에, 순수한 인도 본토의 문화를 한층 쉽게 받아들이고, 굽타 사르나트 양식의 '나체 불상'처럼 알몸이고 분명하며 유창한 아름다움에 한층 쉽게 친밀감을 느꼈을 것이다. 그런데 중국은 중화 문화권의 중심으로 자립하여, 인도와 마찬가지로 오래되고 성질이 서로 다른 문화 전통을 갖고 있으면서, 외래문화의 영향을 받았다. 특히 중국의 한민족(漢民族)이 거주하는 내지(內地)에서는 일반적으로 모두 유가(儒家) 정통 윤리의 도덕관념과 사회심리의 고정된 형세 및 민족적 심미 습관에 따라 선택과 선별과 여과를 거쳐야만 했다. 예를 들면 쿠샨 시대 아슈바고사(Aśvaghosa)의 장시(長詩)인 『불소행찬(佛所行贊)』은, 5세기의 한역본(漢譯本) 속에서는 곧 몇몇 노골적인 연정(戀情) 시구(詩句)들이 삭제되었다. 또한 굽타 시대의 인도 아잔타 석굴 제1굴에 있는 벽화인 〈항마도(降魔圖)〉와 제26굴에 있는 조각인 〈항마(降魔)〉 같은 것들에서 요염한 자태로 부처를 유혹하는 마녀는, 전나(全裸)이거나 반나(半裸)이며, 동그란 유방과 풍만한 엉덩이를 가지고 있고, 대단히 아

름답다. 그런데 중국 돈황 석굴 제254굴에 있는, 동일한 제재를 표현했을 뿐 아니라 심지어는 구도까지 서로 유사한 벽화인 〈항마도〉 속에 있는 마녀는 반대로 전신에 옷을 입고 있다. 이로부터 보면, 굽타 시대 마투라 양식의 '습의 불상'과 같이 어렴풋하고 함축적이며 완곡한 아름다움은, 아마도 사르나트 양식 '나체 불상'의 알몸이고 분명하며 유창한 아름다움에 비해, 중국 고대의 문화 전통과 사회심리 및 심미 습관에 더욱 부합했던 것 같다.

아잔타 석굴

아잔타 석굴의 건축과 조각

아잔타 석굴(Ajanta Caves)은 인도 불교 예술의 보고(寶庫)로, 중국의 돈황 석굴과 마찬가지로 세계에 널리 알려져 있다.

아잔타는 지금의 인도 데칸 고원에 있는 마하라슈트라(Maharashtra) 주의 요충지인 아우랑가바드(Aurangabad) 서북쪽 약 106킬로미터 지점에 있다. 이곳은 고대에 상인과 참배자들의 왕래가 끊이지 않는 교역로에 인접해 있었으며, 험준한 고개와 봉우리들이 첩첩이 이어지고, 우거진 숲이 가로막고 있으며, 맑은 물이 교차하며 흐르고, 한적하고 고요하여, 출가한 승려들이 우기(雨期)에 안거하고, 정좌하여 깊은 명상에 잠기기에 가장 적합했다. 초기 왕조 시대에는 곧 불교 승려들이 이곳에 와서 안거하면서, 석굴을 팠다. 대략 기원전 2세기부터 서기 7세기까지 아잔타에서 내려다보이는 와그호라 강(Waghora River)이 굽이도는 말굽형 구릉의 암벽에 계속하여 29개의 굴을 팠다. 이 석굴들은 높이가 대략 76미터의 현무암(basalt) 벼랑에 동쪽에서부터 서쪽으로 연달아 구불구불하게 배열되어 있는데, 들쑥날쑥하게 서로 엇갈리면서, 550미터에 걸쳐 이어져 있다. 이 석굴들은 안팎의 전체 건축 구조와 장식 부조를 포함하여, 모두가 천연 현무암 속에 조각해 낸 것들이다. 석굴의 벽화는 더욱 명성을 누리고 있다. 불교가 인도 본토에서 쇠퇴함에 따라, 이 석굴은

점차 폐기되었으며, 황량하게 잡목이 우거져, 파묻힌 채 잊혀져 버렸다. 1819년에 아잔타 일대의 황량하고 험한 산에서, 마드라스 군단(軍團)의 맹호를 추격하며 사냥하던 한 부대의 영국 사병이 이 지역에서 한 인도인 목동에게 길 안내를 받아, 그곳에 가서 몇몇 '호랑이굴'들을 살펴보았다. 그들은 인적이 드문 깊은 계곡으로 들어가서, 절벽을 기어오르며 덤불을 뽑아 제거하다가, 놀랍게도 이 '호랑이굴'은 원래 석벽 위에 불상을 새기고 벽화를 그린 바위 동굴—세계에서 가장 오래된, 천 년 동안 적막에 싸여 있던 불교 예술의 보고—이라는 것을 발견했다. 이후 영국과 인도의 화가들이 끊임없이 와서 아잔타 벽화를 모사하면서, 아잔타 석굴의 명성은 점차 세계에 널리 알려졌다. 7세기 전반기에, 중국의 고승인 현장은 『대당서역기』에서 "마가자차국(摩訶剌侘國 : 마하라슈트라)"의 "아절라가람

아잔타 석굴군
현무암
대략 기원전 2세기부터 서기 7세기까지

아잔타에는 비록 단지 29개의 석굴밖에 없지만, 세계적으로는 오히려 대단한 명성을 떨치고 있어, '인도의 돈황'이라 할 만하다.

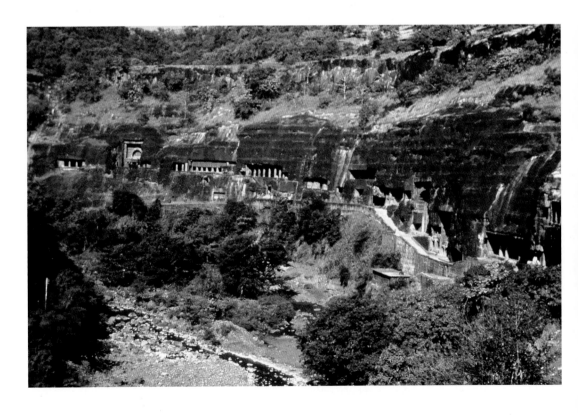

(阿折羅伽藍)"에 대해 다음과 같이 기록하고 있다. "깊은 골짜기에 터를 잡고 있는데, 높은 건물과 큰 집들은 벼랑을 깔고 봉우리를 베고 있으며, 여러 층을 이룬 건물과 대(臺)는 바위를 등진 채 골짜기를 향하고 있으며[基於幽谷, 高堂邃宇, 疏崖枕峰, 重閣層臺, 背巖面壑]", "정사의 사방 주위에는 석벽을 아로새겨, 여래께서 옛날 보살행을 닦으시던 여러 인연의 일들을 만들어 놓았다. 성과[聖果 : 성자가 되는 수행을 쌓아 얻은 진정(眞正)한 과(果)-옮긴이]를 증명하시는 경사스럽고 복스러운 조짐, 적멸에 드는 영묘한 감응, 크고 작은 것들을 남김없이, 마음과 힘을 다하여 새겨 놓았다. 가람 문밖의 남북과 좌우에 각각 하나씩의 돌로 새긴 코끼리가 있다. 들건대 그 지역 사람들은, 이 코끼리가 때때로 큰 소리로 울부짖으면, 땅이 울린다고들 말한다.[精舍四周彫鏤石壁, 作如來在昔修菩薩行諸因地事. 證聖果之禎祥, 入寂滅之靈應, 巨細無遺, 備盡鐫鏤. 伽藍門外南北左右, 各一石象. 聞之土俗曰, 此象時大聲吼, 地爲震動]."(『大唐西域記』卷第十一) 현장이 서술한 지리 환경과 건축 구조 및 조각의 제재들은 모두 아잔타 석굴과 부합되는데, 지금 아잔타 석굴 제16굴 문밖의 좌우에는 정말로 각각 한 마리씩의 돌로 새긴 코끼리가 있다. 이 때문에 지금 다수의 학자들은 '아절라가람'이 아잔타 석굴이라는 데에 동의하고 있다.

근대의 고고학자는 아잔타 석굴이 깊은 계곡의 암벽에 동쪽에서부터 서쪽으로 배열되어 있는 순서에 따라 제1굴부터 제29굴까지 번호를 매겼는데, 석굴의 일련번호는 굴의 개착 연대의 순서와는 무관하다. 아잔타의 29개 석굴들은 모두 불교 석굴이며, 연대는 대체로 전기와 후기로 나눌 수 있다. 전기는 소승불교 시기에 속하는데, 제8·9·10·12·13굴이 여기에 포함되며, 대략 기원전 2세기부터 2세기까지 개착되었고, 초기 안드라 왕조 시대에 해당한다. 후기는 대승불교 시기에 속하는데, 전기의 굴들 이외의 것들이 모두 여

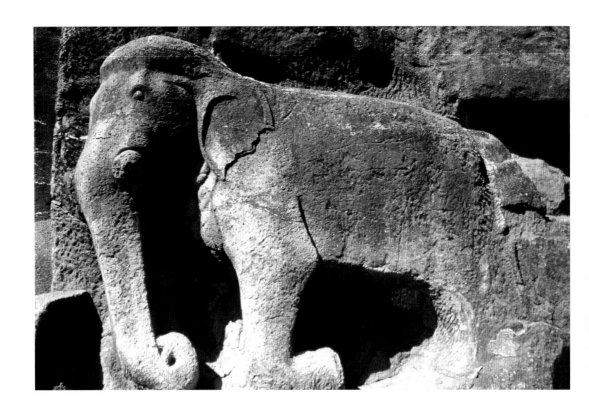

현장은 일찍이 『대당서역기』에, "이 코끼리가 때때로 큰 소리로 울부짖으면, 땅이 울린다[此象時大聲吼, 地爲震動]"는 전설을 기록하고 있다.

기에 포함되며, 대략 450년부터 650년까지 개착되었고, 굽타 시대와 후굽타 시대에 해당한다. 당시 데칸 지역을 통치하던 바카타카 왕조(Vakataka Dynasty, 대략 3세기 후반~6세기 중엽)는, 굽타 왕조와 혼인을 통해 동맹을 맺어 사카족을 견제하였다. 대략 390년에, 찬드라굽타 2세의 딸인 프라바바티굽타(Prabhavatigupta) 공주가 바카타카 국의 국왕인 루드라세나 2세(Rudrasena II)와 결혼했는데, 국왕이 세상을 떠난 후에 프라바바티굽타 왕후는 어린 왕자의 보호자 신분으로 오랜 기간 동안 섭정하였다. 바카타카 왕조는 전장제도(典章制度)에서부터 문화 예술에 이르기까지 모두 굽타 왕조의 전통을 계승하였는데, 이 때문에 많은 학자들은 바카타카 왕조 치하의 아잔타 후기 석굴을 굽타 예술의 범주에 포함시킨다.

아잔타 석굴은 건축·조각·벽화 예술의 복합체이다. 비록 아잔타

의 벽화가 가장 명성을 누리고는 있지만, 아잔타의 건축과 조각도 매우 훌륭하다.

아잔타 석굴 건축의 형상과 구조는 차이티야 굴[불전(佛殿) : 지제굴(支提窟)·탑묘굴(塔廟窟)이라고도 함−옮긴이]과 비하라 굴[승방(僧房) : 비가라굴(毘訶羅窟)이라고도 함−옮긴이]의 두 종류로 나눌 수 있는데, 제9·10·19·26·29굴 등 다섯 개는 차이티야 굴이며, 그 나머지는 모두 비하라 굴이다. 아잔타 전기 석굴의 구조는 간단하고 장식이 부족하며, 기본적으로 고풍식 풍격에 속한다. 제10굴은 아잔타 최초의 차이티야 굴로, 대략 기원전 2세기 초엽에 개착되었는데, 형상과 구조는 초기 안드라 왕조 시기의 바위에 개착한 여타 차이티야 굴들과 유사하여, 정면에 하나의 마제형(馬蹄形 : 말굽 모양−옮긴이) 차이티야 창[지제창(支提窓)]이 있고, 굴 안에 두 줄로 중전(中殿)을 관통하는 열주(列柱)가 목조 구조를 본떠 지은 아치형 천장을 떠받치고 있으며, 반원형의 후전(後殿) 중앙에 조각해 놓은 스투파는 소박하면서 수수하다. 전기 비하라 굴은 일반적으로 기둥이 없는 한 칸의 정사각형 홀이며, 3면에 소박한 작은 방을 파 놓았다. 아잔타 후기 석굴의 구조는 복잡하고, 장식이 화려하며, 풍격이 고전주의의 장엄하고 단순한 것에서 바로크의 호화롭고 현란한 것으로 이행해 가는 과도기에 놓여 있다. 제16·17·1·2굴 등 후기 비하라 굴의 형상과 구조에는 이미 뚜렷한 변화가 나타나고 있는데, 석굴의 정면에는 열주 전실(前室)을 추가하여 설치했고, 내부의 정사각형 대청에도 역시 조각 장식이 화려한 열주가 있으며, 뒤쪽 벽 중앙에는 또한 석조 불상을 모셔 놓은 불감(佛龕)을 만들어 놓았는데, 이러한 비하라 굴은 이미 승방일 뿐만 아니라, 또한 불전의 기능도 겸하였다. 제16굴은 대략 475년 전후에 개착되었는데, 전실의 왼쪽 벽에 새겨져 있는 명문 기록에 따르면, 이 굴은 바카타카국의 국왕인 하리

세나(Harishena, 대략 475~510년 재위)의 대신(大臣)이었던 바라하데바
(Varahadeva)가 봉헌하였다. 한 변의 길이가 19.5미터인 정사각형의 대
청 안에는 20개의 호화로운 열주를 조각해 놓았으며, 뒤쪽 벽의 사
당(祠堂) 안에는 굽타 시대 사르나트 양식의 불상을 하나 조각해 놓
았는데, 전법륜인을 취하고 있다. 제17굴은 개착한 연대가 제16굴보

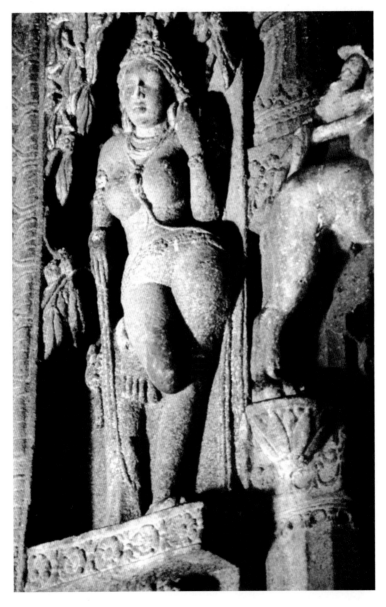

**아잔타 제17굴 현관 위의 약시 조상(彫
像)**

현무암

대략 500년

다 대략 25년 정도 늦은 500년 전후인데, 명문에 따르면 이것도 역시 하리셰나의 한 봉신(封臣 : 봉토를 받은 신하, 즉 제후—옮긴이)이 헌납한 것으로, 한 변의 길이가 19.2미터인 정방형의 대청 안에는 20개의 기둥들이 정교하고 아름답게 만들어져 있으며, 채색 그림이 휘황찬란하다. 제2굴은 대략 500년부터 550년까지 개착되었는데, 뒤쪽 벽 중앙의 불감 양 옆에 있는 신감[神龕 : 신위(神位)나 신상(神像)을 모셔 놓는 감실—옮긴이]에는 판치카와 하리티(178쪽 참조—옮긴이) 좌상을 조각해 놓았다. 제1굴은 대략 550년부터 600년까지 개착되었는데, 정면 현관에 늘어서 있는 기둥들은 정교하고 아름답게 조각하여 만들어져 있고, 내부에 있는 20개의 열주도 마찬가지로 화려하고 아름답다. 또 위쪽 문미(門楣)에 네 마리의 사슴들을 모두 중심에 있는 하나의 사슴 대가리를 이용하여 부조로 새겨 놓은 것은 매우 흥미로우며, 뒤쪽 벽 중앙의 사당에 있는 굽타 시대 사르나트 양식의 불좌상은, 조형이 다부지고 온화하며 튼튼하고 큰 것이, 데칸 조각의 지방적 특색을 띠고 있다.

제19·26굴은 후기 차이티야 굴의 대표적인 것들이며, 또한 아잔타에서 조각이 가장 아름다운 두 개의 굴이다. 제19굴은 대략 500년부터 550년까지 개착되었는데, 이는 아잔타 후기 차이티야 굴의 전형으로, 정면과 내부의 장식 조각이 화려하고 웅장하다. 정면의 조각 장식이 화려한 두 개의 석주와 6개의 벽주는, 부조 장식이 정교하고 아름다운 현관을 떠받치고 있다. 현관 꼭대기의 중앙은 거대한 마제형 아치 창(차이티야 창 : 支提窓)인데, 밑 부분이 둥그렇게 휘어져 있는 것이 특이하며, 테두리와 뾰족한 꼭대기 장식에는 모두 장식용 도안을 새겨 놓았다. 차이티야 창의 양 옆에는 각각 위풍당당하고 웅장한 수문신(守門神)인 약샤 조상이 하나씩 세워져 있으며, 주변의 상하좌우에 있는 매우 많은 벽감들 안에는 수많은 굽타

시대 사르나트 양식의 '나체 불상'들이 조각되어 있는데, 어떤 것은
크고 어떤 것은 작으며, 어떤 것은 서 있고 어떤 것은 앉아 있다. 내
부에 있는 15개의 열주도 마찬가지로 조각 장식이 화려하다. 반원형
인 후전에 바위를 파서 조각해 놓은 스투파의 앞면에는 굽타 시대
사르나트 양식의 불입상 하나를 새겨 놓았다. 제19굴의 현관 전청

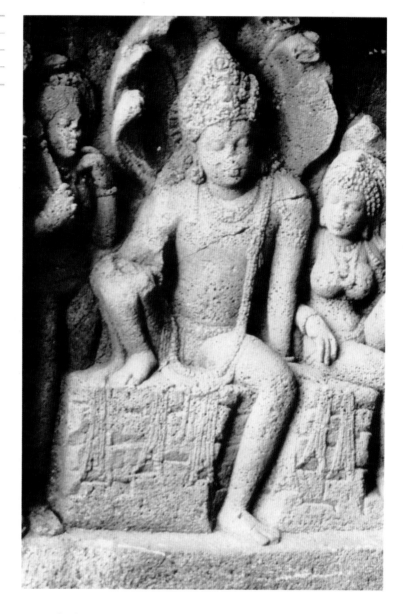

(前廳)의 왼쪽 벽에 새겨 놓은 현무암 고부조인 〈나가라자와 그의 왕
후(Nagaraja and His Queen)〉는, 굽타 시대의 고전주의 조각의 걸작으
로 공인받고 있다. 나가라자와 그의 왕후는 약샤와 약시에 해당하
며, 역시 생식 숭배의 정령에 속하는데, 그들이 차이티야 문 밖에서
수호하는 것은 불교의 참배자들이 매우 많은 것을 축복하기 위해서

이다. 나가라자는 머리에 보관(寶冠)을 쓰고 있으며, 머리 뒤에 있는 7마리의 뱀으로 이루어진 두모(兜帽 : 후드-옮긴이)는 마치 꽃잎처럼 펼쳐져 있다. 그는 대왕(大王)의 안일좌(安逸座)로 중앙에 단정하게 앉아 있는데, 풍채가 고귀하고 위엄이 넘치며, 두 눈은 아래로 지그시 감고 있어, 마치 깊은 명상에 잠겨 있는 듯하다. 왕후도 역시 안일좌를 취하고서 다정스럽게 왕에게 비스듬히 기대고 있는데, 조형이 애교스럽고, 표정과 태도가 온아하며, 두 다리의 자세는 편안하면서 한가로워 보인다. 그녀는 왼손에 한 송이의 연꽃을 쥐고서, 고개를 돌려 왕을 바라보고 있다. 오른쪽 옆에는 불진(拂塵)을 쥐고 있는 한 시녀가 시중을 들면서 서 있어, 전체 부조의 구도를 더욱 완미(完美)하면서도 균형 있어 보이게 해준다. 부조의 테두리로서의 두 벽주는 장식이 화려하면서도 적당하다.

제26굴은 대략 600년부터 642년까지 개착되었는데, 정면이 화려한 현관 위의 마제형 차이티야 창은 제19굴에 비해 훨씬 크고, 엽침(葉針 : 차이티야 창 위쪽의 나뭇잎 끝처럼 뾰족한 부분-옮긴이) 장식은 선와형(旋渦形 : 소용돌이 형상-옮긴이) 도안으로 새겨 놓았으며, 차이티야 창의 양 옆에는 수많은 불상들을 새겨 놓았고, 내부의 아치형 복도와 주두 위에는 불상이 붙어 있는 판들이 가득 널려 있으며, 뒤쪽 벽에 바위를 파서 만든 스투파 앞면의 벽감 안에는 굽타 시대 사르나트 양식의 불좌상 하나를 모셔 놓았다. 그리고 왼쪽 복도의 바위벽 옆에는 길이가 7.27미터에 달하는 〈열반 불상(Nirvana of Buddha)〉 하나가 가로누워 있는데, 이것은 인도에 현존하는 최대의 불상이다. 부처가 쿠시나가라(Kuinagara)의 사라쌍수(娑羅雙樹 : 두 그루의 사라수-옮긴이) 사이에 있는 평상 위에 가로누워 있는데, 머리는 긴 베개를 베고 있고, 오른손은 턱을 괸 채, 눈을 감고 원적(圓寂 : 열반, 즉 죽음을 말함-옮긴이)하였다. 불상의 조형은 굽타 시대의 사르

안일좌(安逸座) : 인도 신들이 취하고 있는 각종 자세들 중 하나로, 대좌나 의자에 걸터앉아, 한쪽 다리는 바닥에 늘어뜨리고, 한쪽 다리는 가부좌를 튼 것처럼 구부리고 있는 자세를 말한다. 수카사나(Sukhasana)라고 한다.

열반 불상

현무암

길이 7.27m

대략 600~642년

아잔타 제26굴의 내부

이것은 인도 최대의 불상이다.

나트 양식을 따라, 나발이 있고 입술은 두툼하며, 표정이 평온하고, 승의(僧衣)는 주름이 없는데다 가볍고 얇아 몸이 비친다. 평상 아래의 긴 부조에는 일렬로 애도하는 많은 비구와 말라족(Malla族) 사람들이 무릎을 꿇고 있다. 왼쪽 끝에서 손으로 향불을 봉헌하고 있는 사람은 아마도 석굴 불상의 공양인일 것이다. 제26굴의 명문에는 아찰라(Achala)라는 이름이 새겨져 있는데, 바로 현장의 『대당서역기』 기록에 나오는 석굴 건립자인 '아절라아라한(阿折羅阿羅漢)'과 꼭 들어맞으며, 〈열반 불상〉도 여래가 "적멸에 드는 영묘한 감응[入寂滅

之靈應]"이라는 조각에 관한 서술과 서로 부합된다. 같은 굴에 있는 조각인 〈항마(降魔)〉의 장면도 장관이다.

우아하고 아름다운 아잔타 벽화

굽타 시대의 회화는 궁정에서부터 민간에 이르기까지 보편적으로 유행했는데, 카리다사는 그의 희곡과 시가(詩歌)에서 여러 차례 회화의 정황에 대해 언급했다. 애석하게도 굽타 시대 회화의 대부분은 면직물이나 목판 혹은 종려나무 잎에 그려졌기 때문에, 일찍이 소실되어 남아 있지 않고, 지금은 단지 아잔타 후기의 석굴들 안에 있는, 색이 발하고 부식되어 벗겨진 벽화를 통해서만 당시의 우아하고 아름다웠던 회화의 자취를 살펴볼 수 있을 뿐이다.

아잔타 석굴의 벽화는 현존하는 최초의 인도 고대 벽화 유적이다. 아잔타 벽화의 제작 방법은, 석굴의 구멍이 많은 화산석 현무암 벽면 위에, 먼저 식물 섬유를 혼합한 모르타르를 한 층 발라, 두께가 4센티미터 내지 5센티미터가 되게 하여 암석의 작은 구멍들을 채워 넣고, 파낸 흔적을 덮어씌운다. 그리고 다시 달걀껍질처럼 얇고 고르게 백색 석회를 한 층 칠하여, 벽화의 바탕을 만든 다음, 채색 그림을 그린다. 아잔타 벽화의 제작 기술은 템페라(tempera)와 프레스코(fresco)의 결합이다. 안료(顔料)는 통상 수교(樹膠 : 송진 등과 같은 나무의 진─옮긴이)나 아교를 섞어 만드는데, 비록 일반적으로는 바탕이 거의 건조된 후에 색을 칠하지만, 인도 석회는 함수성(含水性 : hydraulic nature)이 강하여 바탕을 비교적 오랫동안 축축하게 유지할 수 있는데, 이 때문에 습식(濕式) 벽화의 효과와 유사하다. 안료는 주로 현지의 화산석 광물질 안료에서 채취했는데, 각종 농도가 다른 황갈색과 녹색이 포함되어 있으며, 또한 주홍색·황록색·황토

템페라(tempera) : 달걀의 노른자나 벌꿀, 혹은 각종 과일의 즙 등을 착색제로 이용하여 만든 투명한 안료 또는 그것으로 그린 그림을 일컫는 말로, 수성(水性)과 유성(油性)의 두 종류가 있다.

프레스코(fresco) : 벽화를 그릴 때 사용하는 회화 기법이며, 이탈리아어로 '신선하다'는 의미이다. 그 방식은, 우선 석회를 물에 개어 평평하게 바른 다음, 물기가 완전히 마르기 전에 안료를 물에 풀어 벽화를 그림으로써, 안료가 석회에 스며들게 하여, 벽이 다 건조된 뒤에는 그림이 완전히 벽의 일부가 되게 하는 것이다. 이렇게 그린 벽화의 수명은 벽의 수명과 같게 되어, 오랫동안 색이 발하거나 풍화하지 않게 보존할 수 있다. 하지만 석회가 완전히 마르기 전에 재빨리 그림을 그려야 하는 어려움과, 한번 그린 그림은 수정이 불가능하다는 단점이 있다.

색·유백색(乳白色)·자주색·남색 등도 있다. 유일한 유기(有機) 안료는 짙은 회색뿐이다. 붓은 길이가 서로 다른 짐승의 털로 만들었다. 그림을 그리는 과정은 일반적으로 먼저 홍자석(紅赭石 : 붉은색 광물질—옮긴이)으로 밑그림을 그리고, 다시 옅은 회록색(灰綠色)을 이용하여 안쪽에 한 층의 도료를 칠하며, 이어서 해당되는 색을 칠하여, 전체 화면이 완전히 칠해지면, 곧 갈색이나 검붉은색 혹은 검정색 선으로 다시 윤곽을 그려, 세부를 확정한다. 그리고 마지막으로 반들반들한 돌이나 조개껍질로 교채(膠彩 : 아교 성분이 섞인 물감—옮긴이) 화면을 문질러 윤을 냄으로써, 그것을 밝고 아름다우며 생기 있게 해준다.

아잔타 석굴의 벽화도 역시 전기와 후기로 나눌 수 있는데, 벽화를 그린 연대는 석굴을 개착한 연대보다 약간 늦다. 전기 벽화는 제9·10굴의 두 굴로 대표되며, 후기 벽화는 제16·17·1·2굴의 네 굴로 대표된다. 전기 벽화는 대략 기원전 1세기부터 200년경까지 그려졌으며, 제재는 본생고사가 주를 이루는데, 대체로 긴 횡폭의 하나의 그림에 여러 장면들이 그려져 있는 연속성 묘사 형식을 채용한 것이, 산치 대탑의 탑문 횡량(橫梁) 부조나 아마라바티의 울타리 부조 장식 띠와 유사하다. 인물의 조형은 바르후트·산치 등지의 고풍식 조상과 놀랄 만큼 유사하다. 색채는 단지 주홍색·주황색·짙은 녹색·유백색·짙은 회색 등 몇 가지뿐이며, 남색 안료는 없다. 제10굴 오른쪽 벽에 있는 〈찻단타 본생(Chaddanta Jataka)〉(119쪽 참조—옮긴이)·〈샤마 본생(Syama Jataka)〉과 왼쪽 벽에 있는 〈국왕과 그의 수행원들(Raja with His Rethnue)〉 등의 벽화는, 아잔타 전기 벽화의 본보기들이다. 제9굴 왼쪽 벽의 벽화인 〈스투파〉 속에 그려진 하나의 탑문도 산치의 탑문과 유사하다. 전기 벽화들 속에는 아직 불상이 출현하지 않는데, 제9·10굴의 두 굴 안에 있는 열주에 그려진 불상은,

고증에 따르면 후기에 보충하여 그려 넣은 것이라고 한다.

아잔타 후기 벽화는 대략 450년부터 650년 혹은 더 늦게 그려졌으며, 제재는 대량의 본생고사도 있고, 불상이 출현하는 불전고사와 단독의 불상·보살상도 있는데, 불상과 보살상은 종종 매우 크게 그려져 있다. 화면은 횡폭에 한정되지 않고, 상하좌우로 자유자재로 확장되어 있어, 거의 뚜렷한 경계가 없으며, 여전히 항상 하나의 그림에 여러 장면들이 있는 연속성 묘사 형식을 채용하고 있다. 인물의 조형은 굽타 시대 마투라와 사르나트 등지의 고전주의 조각 및 남인도 아마라바티의 동태 조각들과 모두 유사한 특징을 지니고 있는데, 남자와 여자를 막론하고 인물은 모두 삼굴식(三屈式 : 26쪽 참조-옮긴이)의 여성 자태를 강조했으며, 손동작은 여러 가지이고, 눈빛이 살아 있으며, 선이 유창하고, 색채가 산뜻하며 아름답다. 후기 벽화는 색채가 풍부하고 다양한데, 아프가니스탄에서 수입된 귀중한 청금석(靑金石 : lapis lazuli, 天靑石)으로 만든 남색 안료를 사용하기 시작했다. 제16·17·1·2굴의 정면 현관의 벽과 천정(天井 : 천장에 있는 격자형 틀-옮긴이), 그리고 내부 대청의 회랑 주위의 벽·열주·천정 및 사당의 전청(前廳)에는, 모두 오색찬란한 벽화들로 가득 꾸며 놓았다. 벽화 속에는 부처·왕·승려·은사(隱士)·상인·병사·악사(樂師)·무희가 잇달아 등장하고, 천신(天神)·천녀(天女)·정령(精靈)·

국왕과 그의 수행원들
벽화
대략 기원전 1세기부터 200년경까지
아잔타 제10굴

벽화는 국왕과 그의 수행원들이 성수(聖樹)에 예배하고 무녀들이 춤을 추는 장면을 그렸는데, 인물의 조형이 바르후트나 산치 등지의 부조에 새겨진 고풍식 조상들에 가깝다.

요사스런 마귀가 그 사이사이에 삽입되어 있으며, 코끼리·소·말·원숭이·사슴·영양·거위·공작은 열대 수풀 속에서 한가로이 노닐고 있다. 또 반인반조(半人半鳥)의 악신(樂神)인 킨나라(Kinnara)·우두어미(牛頭魚尾)의 괴수가 우거진 나무와 무성한 꽃을 돋보이게 해주며, 천국과 인간 세상이 잇닿아 있고, 환상과 현실이 한데 어우러져 있으며, 정신과 육체가 함께 중시되고, 종교와 세속이 함께하여, 신기하고 풍요로우며 매우 아름답고 심원해 보인다. 인도 전통 미학의 표준에 따르면, 아잔타 후기 벽화의 수많은 걸작들은 모두 '미화(味畫)', 즉 정감(情感)을 묘사한 그림에 속한다. 『나티야샤스트라(Natyashastra)』에 열거되어 있는 연극의 총체적 심미 정감 기조, 즉 연정(戀情), 해학(諧謔), 연민(憐憫), 분노(憤怒), 용맹(勇猛), 공포(恐怖), 증오(憎惡), 기괴(奇怪)의 여덟 가지 '미(味)'들 가운데, '연정미'와 '연민미'는 마치 아잔타 후기 벽화의 두 가지 주도적인 심미 정감 기조인 것 같다. 세속에 대한 그리움과 종교에의 귀의라는 두 가지 모순되는 정감이 왕왕 한데 뒤엉켜 있어, 아잔타 후기 벽화의 독특한 매력을 이루고 있다. 제16·17굴의 두 굴 벽화 연대는 비교적 일러, 대략 475년부터 500년 사이에 그려졌으며, 풍격은 굽타 시대 고전주의 예술의 전성기에 해당하여, 고귀하고 단순한 조형과 화려하고 풍부한 장식, 평온한 정신미(精神美)와 활발한 육체미(肉體美), 종교에 귀의한 '연민미(憐憫味)'와 세속을 그리워하는 '연정미(戀情味)'가, 또한 고전주의적으로 미묘한 균형을 유지하고 있다. 제1·2굴 두 굴의 벽화 연대는 비교적 늦어, 대략 500년부터 650년 사이에 그려졌는데, 풍격은 이미 고전주의의 고귀하고 단순하며 평온하고 전아한 것에서 점차 바로크의 호화롭고 번잡하며 격동적이고 과장된 것으로 나아가고 있으며, 육체미가 정신미를 뛰어넘고, '연정미'가 '연민미'를 덮어 가리고 있다. 당연히 제16·17굴의 두 굴 벽화 속에도 역시 매너리즘

의 흔적이 남아 있으며, 제1·2굴의 두 굴 벽화 중에도 또한 고전주의의 걸작이 있다.

제16굴 벽화는 어두운 색조가 대부분을 차지하는데, 암갈색이 지배적인 지위를 점하고 있다. 제16굴 회랑의 왼쪽 벽에 있는 두 칸의 작은 방 위쪽의 벽화인 〈난다 출가(Conversion of Nanda)〉는, 대략 475년 전후에 그려졌는데, 부처에게 고향으로 돌아올 것을 권유하던 그의 배다른 형제인 난다(Nanda)가 불교에 귀의하여 출가한 고사를 그렸다. 벽화는 하나의 그림에 여러 장면들이 있는 연속성 묘사 방식을 채용하여 펼쳐지는데, 그 중 한 장면 속에서 난다가 땅 위에 머리를 숙이고 있는데, 이는 그가 바로 머리를 깎고 승려가 되는 것을 나타내 준다(벽화의 꼭대기 부분은 파손되었는데, 아마도 한 명의 이발사가 그려져 있었을 것이다). 오른쪽 가장자리의 또 한 장면은 둥근 기둥이 있는 한 채의 정자(亭子)인데, 난다가 한 무리의 비구들 가운데에서 수심에 가득 찬 얼굴로 앉아 있는 것은, 그의 경사스러운 신혼의 예쁜 아내인 순데리(Sunderi)와의 작별이 몹시 아쉽기 때문이다. 〈난다 출가〉에서 가장 멋진 한 장면은 또한 〈죽어 가는 공주(Dying Princess)〉라고도 부르는데, 순데리는 사자(使者)가 난다의 보관(寶冠)을 받들고 돌아온 것을 보고는 자신의 남편이 이미 출가했다는 것을 알고서, 너무 비통한 나머지 죽을 지경이 되었으며, 갑자기 졸도하여 옆에 있는 시녀의 팔에 안겨 있다. 그녀를 부축하고 시중드는 시녀들은 각자 근심스러운 표정으로 그녀의 고통을 분담하고 있다. 또 궁전 속의 말이 없는 돌기둥·파초나무와 처마에서 목을 빼고 두리번거리는 한 마리의 공작도 그녀와 공감을 불러일으키는 듯하다. 이 벽화의 인물 조형은 고전주의의 단순하고 고귀하면서 적당하고 자연스러운 모습을 지니고 있어, 후고전(後古典) 시기의 과분한 조각 장식과 지나친 장식으로 인한 어색함은 찾아볼 수 없다. 특

죽어 가는 공주

〈난다 출가〉 벽화의 일부분

대략 475년

아잔타 제16굴

벽화는 순데리 공주가, 남편 난다가 출가했다는 소식을 듣고 나서 고통스러워하며 절망하는 표정을 매우 생동감 있게 묘사해 냈다.

히 죽어 가는 공주의 아래로 늘어진 머리와 반쯤 감긴 눈, 축 쳐진 팔다리와 절망적인 손동작, 그리고 시녀의 부축을 받아 평상 위에 비스듬히 기대어 있는 자태는, 버림받은 아내의 극도로 비통함을 생동감 있게 표현하였다. 영국 화가인 존 그리피스(John Griffiths)는 일찍이 1875년부터 1885년까지 봄베이 예술학교(Bombay School of Art)의 학생들을 조직하여 아잔타 벽화를 모사한 뒤, 1896년부터 1897년까지 런던에서 두 권의 모사 작품집인 『아잔타 불교 석굴사 회화(*The Painting in the Buddhist Cave-Temples of Ajanta*)』를 출판했는데, 아잔타 벽화에 대해 매우 상세히 파악하고 높이 평가했다. 그리피스는 일찍이 〈난다 출가〉 중 〈죽어 가는 공주〉라는 이 그림에 대해 다음과 같이 평론했다. "곧 비애와 슬픈 감정 및 고사(故事)를 서술하는 분명하면서도 틀림없는 방법에 대해 말하자면, 나는 예술사에서 이 그림을 뛰어넘을 방법이 없다고 생각한다. 피렌체(Florence) 화파는 더욱 좋은 소묘(素描)를 제공해 줄 수 있고, 베네치아 화파는 더욱 좋은 색

비슈반타라 본생(Vishvantara Jataka)
: 비슈반타라 태자는 수대나(須大拏)
태자라고 하며, 부처가 태자 직위에
있으면서 보살 수행을 할 때의 이름이
다. '수달나(須達拏)' 태자·'수제리나
(須提梨那)' 태자·'소달나(蘇達那)' 태
자 등으로도 부른다. 수대나 태자는
엽파국의 왕자로, 자애롭고 효성스러
우며 총명했을 뿐만 아니라, 항상 다
른 사람에게 베풀기를 좋아했다. 그
사람이 옷을 구하면 옷을 주고, 먹을
것을 구하면 먹을 것을 주면서, 자신
이 가진 것을 모두 베풀었다고 한다.
심지어 국보인 하얀 호랑이를 적국(敵
國)에 주기도 했을 뿐 아니라, 두 아들
도 브라만에게 바쳤고, 아내도 제석
(帝釋)에게 바쳤다고 한다.

채를 제공해 줄 수 있지만, 두 화파 모두 거기에다 더욱 절묘한 표
정을 더해 주지는 못했다."(Madanjeet Singh, *Ajanta*, p.183, Lausanne, 1965)
사람들의 주목을 끄는 것은, 〈죽어 가는 공주〉 속의 시녀들 모두가
반나체인데, 순데리는 완전 나체이고, 몸매가 풍만하고 부드러우면
서 아름답다는 점이다. 〈난다 출가〉는 바로 인물들의 슬프고 애통
해 하는 표정과 동태와 손동작을 통해 종교에 귀의한 '연민미'를 표
현했으며, 동시에 또한 여성 나체의 부드럽고 아름다운 풍채를 펼
쳐 보임으로써 세속을 그리워하는 '연정미'를 표현했다. 그리하여 종
교에 대한 귀의 속에는 여전히 세속에 대한 그리움이 묻어나고, 세

속을 그리워하는 정에 대한 포기는 종교에 귀의한 마음의 경건하고 정성스러움을 더욱 분명하게 나타내 준다. 제16굴의 벽화 걸작으로는 또한 〈우마까 본생(Umagga Jataka)〉·〈마야부인의 태몽〉·〈아시타의 점괘(Divination of Asita)〉·〈입학하여 스승을 놀라게 한 어린 왕자(Young Prince at School)〉·〈무예 경시(Practice of Archery)〉 등도 있다.

제17굴 벽화는 밝은 색조가 대부분을 차지하여, 제16굴에 벽화에 비해 명랑하고 쾌활하다. 제17굴의 정면 주랑(走廊 : 긴 복도-옮긴이)의 뒤쪽 벽 상부에 있는 큰 폭의 벽화인 〈비슈반타라 본생(Vishvantara Jataka)〉은, 대략 500년 전후에 그려졌는데, 홍색·황색·백색·녹색의 색채가 산뜻하고 아름다우며, 황금빛과 푸른빛이 휘황찬란하다. 〈비슈반타라 본생〉 벽화는 하나의 그림에 여러 장면들이 있으며, 배치가 들쑥날쑥하고, '연정미'와 '연민미'가 섞여 있는 '미화

비슈반타라 본생(일부분)
벽화
대략 500년
아잔타 제17굴

이 벽화는 '연정미'와 '연민미'가 섞여 있는 '미화'에 속한다.

(味畵)'라고 할 만하다. 오른쪽 가장자리의 제1막은 궁정생활 장면인데, 비슈반타라(Vishvantara) 태자와 나이가 어리고 용모가 아름다운 그의 아내인 마드리(Madri) 공주가 어깨를 나란히 하고서 궁전에 있는 정자의 침대 위에 화기애애하게 기대고 앉아 있는 모습을 그린 것이다. 태자의 피부색은 짙은 갈색이고, 공주의 피부색은 하얀데, 붉은 담장과 붉은 기둥과 잘 어우러져 대비가 선명하다. 거의 완전 나체인 공주는 애교스럽게 태자의 가슴에 기대고 있는데, 그녀의 가늘고 긴 아름다운 눈·유혹하는 눈빛·미소 짓는 입술과 섬세하고 정교한 손동작 및 하나는 구부리고 하나는 곧게 뻗은 두 다리는, 모두 여성의 성적인 매력과 운치를 드러내 주고 있다. 그리하여 『나티야샤스트라』에서 규정하고 있는, 눈의 약삭빠른 움직임·눈썹의 떨림·사랑스러운 눈길·집적거림·다정한 자태·친근한 동작 등의 '정

비슈반타라 본생(일부분)

비슈반타라 태자와 마드리 공주가 왕궁에 있는 정자의 침대 위에서 기대고 있다.

비슈반타라 본생(일부분)

태자와 공주가 왕궁에서 쫓겨나고 있다.

(情)'을 이용하여 표현하는 '연정미'에 부합한다. 중간과 왼쪽 가장자리는 그 다음 막(幕)으로, 태자와 공주 일가가 쫓겨나는 장면을 그린 것인데, 그들은 왕궁의 화원을 통과하여 대문을 향해 걸어가고 있고, 한 쌍의 남녀가 궁전의 창문을 통해 그들이 떠나는 것을 구경하고 있다. 산개(傘蓋)를 높이 받쳐 들고 있는 시녀와 나머지 수행원들도 모두 표정이 어둡고, 경물(景物)의 색조도 쾌활한 것에서 처량한 것으로 바뀌었으며, '연정미'는 완전히 바뀌어 '연민미'가 된다. 그러나 마드리 공주의 우아한 삼굴식 몸매는 여전히 아름답고 부드러워 감동을 주어, '연민미'의 분위기 속에서도 여전히 '연정미'의 여음(餘音)이 메아리치고 있다. 산개의 아래에 있는 태자의 눈길은 궁전의 문을 똑바로 쳐다보고 있어, 마치 정의를 위해 뒤도 돌아보지 않고 용감하게 나아가는 것 같다. 궁전의 문 가까이에 훼손된 상태로

비슈반타라 본생(일부분)

태자 일행이 곧 궁전의 문을 나서
려 하고 있다.

남아 있는, 거의 완전 나체인 두 여성의 몸매는 유난히 아름답고 부
드러우며 매력적이다. 이어지는 화면은 비슈반타라 태자 일가가 자
신들을 에워싸고 구경하는 인파 속에서 마차를 타고 떠나가는 장면
인데, 가는 도중에 차례로 말과 마차를 세 명의 브라만에게 주고,
다시 한 쌍의 아들과 딸도 탐욕스러운 브라만인 주자카에게 준다.
주자카는 염소수염을 길렀으며, 햇빛을 가리는 네모난 작은 우산을
쓰고 있다. 아이의 얼굴에 서린 분노의 표정과 주자카의 사악한 형
상은, 인물의 정감과 성격의 특징을 묘사해 내는 화가의 능력을 보
여 주고 있다. 다음 한 폭의 화면 중앙에서는 주자카가 비슈반타라
의 부왕 궁전에 와서 아이를 석방할 몸값을 요구하고 있는데, 그의
매부리코와 빠진 이빨과 작고 흉측한 눈에서는 사악한 기운이 넘쳐
난다. 돈을 그의 목도리에 부어 넣을 때에는 그의 얼굴에 억제하지

못하고 미친 듯이 기뻐하는 표정이 묻어나고 있다. 그리하여 이것이 마치 그 냉혹하고 무정한 고사에 한 점의 풍자성과 유머감을 더해 주기라도 하듯이, '연민미' 속에 한 가닥 '해학미(諧謔味)'를 섞어 놓았다.

제17굴 왼쪽 벽의 벽화인 〈부처의 귀가(Buddha Returns to Kapilavastu)〉는 또한 〈부처 앞에 있는 모자(The Mother and Child before the Buddha)〉라고도 부르는데, 대략 500년 전후에 그려졌다. 그 내용은

부처의 귀가

벽화

대략 500년

아잔타 제17굴

부처가 귀가하여 그의 아들을 제도(濟度)하고 있다.

석가모니가 성불(成佛)한 후에 카필라바스투로 돌아와, 궁전 입구에서 예전의 아내인 야쇼다라와 아들인 라훌라를 다시 만난 고사를 그린 것이다. 벽화 속에서 부처의 형상은 대단히 큰데, 이는 그의 정신이 웅대하여 범인(凡人)을 뛰어넘는다는 것을 상징한다. 문밖으로 나와 부처를 맞이하는 야쇼다라는 성대하고 근엄하게 치장하고서, 아들을 예전의 남편 앞으로 떠밀고 있다. 라훌라는 아버지를 올려다보고 있으며, 내민 두 손은 기대로 가득 차 있다. 부처는 오른손에 들고 있는 탁발 발우[化緣鉢]를 아내와 아들에게 넘겨 주고 있으며, 왼손은 자신을 가리키고 있는데, 마치 다음과 같이 말하고 있는 듯하다. "그가 계승하기를 요구하는 재부(財富)는 쉽게 변하는 것이고, 또한 쉽게 번뇌를 불러일으키니, 나는 그에게 내가 보리수 아래에서 획득한, 소중하기가 일곱 배나 되는 재부를 전해 주어, 그로 하여금 현세(現世)를 뛰어넘는 유산의 계승자가 되게 하고 싶소." 야쇼다라가 부처를 응시하는 간절한 눈빛은 애모(愛慕)와 경외(敬畏)가 교차하고 있으며, 밝은 색의 복식과 피부색은 여성의 아름다움과 따뜻한 마음을 돋보이게 해주고 있다. 어두컴컴한 배경이 깔려 있는 오렌지색 가사와 옅은 녹색의 광환은, 부처의 금빛이 감도는 갈색 머리 부위를 돋보이게 해주고 있다. 부처의 머리는 의미심장하게 처자를 향해 숙이고 있어, 연민의 감정 속에 이별의 아쉬움이 뒤섞여 있고, 깊은 명상에 잠겨 있는 그의 눈빛은 바로 그의 마음이 이미 범속함을 초월하고 속세와 단절한 정신세계에 집중하고 있다는 것을 말해 준다. 종교에 귀의한 '연민미'와 세속을 그리워하는 '연정미'는, 이 벽화 속에서 적당하면서도 미묘한 균형을 유지하고 있다.

제17굴 내부의 오른쪽 벽의 오른쪽에 그려져 있는 벽화인 〈심할라 아바다나(Simhala Avadana)〉는 대략 500년 전후에 그려졌으며, 아잔타 벽화들 가운데 가장 큰 폭의 그림 중 하나인데, 인도의 상인

심할라 아바다나(Simhala Avadana) : '아바다나'는 전생(前生)의 이야기를 교훈적이고 비유적으로 표현한 비유문학(譬喩文學) 혹은 비유담(譬喩譚)을 가리킨다. '심할라 아바다나'는 '승가라 시적(僧伽羅 事迹)'으로 번역하여 표기하기도 한다.

심할라 아바다나(일부분)

벽화

대략 500년

아잔타 제17굴

인도의 상인이 많은 무리들을 거느리고, 코끼리를 타거나 배를 타고서 바다를 건너 심할라(스리랑카)를 정복하고 있다.

심할라 아바다나(일부분)

상인과 여자 요괴의 시시덕거림

대략 500년

아잔타 제17굴

여자 요괴는 대낮에는 미녀로 변했다가, 늦은 밤에는 사람을 잡아먹는 마귀의 본래 모습으로 돌아간다.

화장도
벽화
대략 500년
아잔타 제17굴

인 심할라(산스크리트어는 Simhala, 속어는 Simghala)가 많은 무리를 거느리고 바다를 건너가 스리랑카를 정복한 전설을 묘사한 그림이다. 심할라는 국왕에 옹립되었으며, 스리랑카도 역시 심할라를 국호로 삼은 것인데, 그 뜻은 바로 사자국(師子國 : 獅子國)이다. 이 벽화는 서사시처럼 웅대한 장면을 펼쳐 보여주고 있다. 즉 장엄하게 꾸민 코끼리 행렬, 위풍당당한 국왕 행렬의 의장(儀仗), 기병을 가득 태운 전함, 국왕이 등극하는 의례 등등은 구도가 복잡하고, 기세가 늠름하여, 용감하고 의지가 강하며 날랜 '용맹미(勇猛味)'를 표현하였다. 그리고 보배로운 섬의 장막 속에서 상인과 시시덕거리고 있는 여요

(女妖 : 여자 요괴-옮긴이)가, 요염하고 방자하게 사람을 미혹하자, 정이 들어 헤어지기가 아쉬워 연연해 하고 있어, 또한 남녀가 사랑하는 '연정미(戀情味)'를 표현하였다. 〈심할라 아바다나〉 속의 한 장면인 〈화장도(Toilet Scene)〉에서, 저 늘씬한 몸매로 거울을 보며 화장을 하는 나체의 귀부인은 용모와 몸가짐 하나하나가 모두 참으로 아름다우며, 우아한 자태는 비할 데 없이 빼어나다.

제17굴 입구의 왼쪽 주랑의 뒤쪽 벽에 있는 대형 벽화인 〈인드라와 압사라(Indra and Apsaras)〉·오른쪽의 뒤쪽 벽에 있는 벽화인 〈간다르바와 압사라(천녀-옮긴이)의 예불(Gandharvas and Apsaras Adoring the Buddha)〉은, 인도 비천(飛天)의 갖가지 우아하고 아름다운 동태를 펼쳐 보여주고 있다. 〈인드라와 압사라〉는 베다의 주신(主神)인 인드라(제석천)가 한 무리의 천녀·악사들이 빼곡히 에워싸고 있는 가운

인드라와 압사라
벽화
대략 500년
아잔타 제17굴

인드라(제석천)의 몸매는 삼굴식을 나타내고 있다.

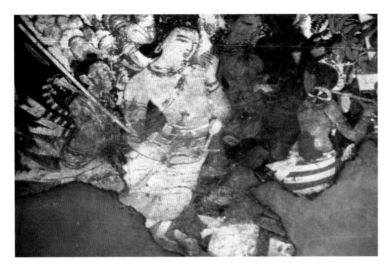

인드라와 압사라(일부분)

데 구름 사이를 날고 있는 장면을 묘사한 것이다. 구름층은 형식화
한 선으로 윤곽을 그렸고, 약간의 바림(264쪽의 '운염' 참조-옮긴이)을
가했다. 반나의 인드라는 체격이 크고, 머리에는 보관을 썼으며, 제

간다르바와 압사라의 예불
벽화
대략 500년
아잔타 제17굴

비록 이 비천은 아직 기다긴 띠의
도움을 받지는 못하고 있지만, 동
태는 여전히 매우 강렬하다.

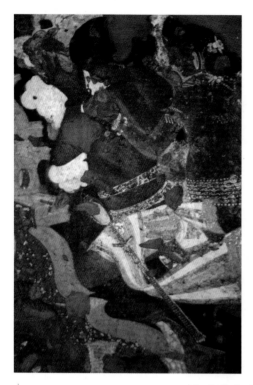

간다르바와 압사라의 예불(일부분)

요발(鐃鈸) : 불교에서 법회 때 사용하는 악기로, 꽹과리처럼 생겼으며, '바라'라고도 한다.

왕의 옷차림을 했고, 피부색은 희며, 몸가짐이 교만해 보이고, 허리에는 금강저(金剛杵 : 52쪽 참조–옮긴이)와 칼을 착용하고 있다. 그의 몸매는 여성화된 삼굴식을 나타내고 있는데, 앞으로 숙인 머리와 허리, 구부린 두 다리, 뒤쪽으로 흩날리고 있는 허리에 두른 천·댕기 및 진주보석류 장식물들은 모두 그가 앞쪽으로 날고 있는 동태를 나타내 준다. 그의 옆에 있는 용모가 곱고 아름다운 두 명의 나체 천녀들은, 한 명은 피부색이 청회색이고, 다른 한 명은 피부색이 홍갈색인데, 손에 요발(鐃鈸)을 들고 연주하면서 춤을 추며 날고 있다. 이 천국의 악대에는 또한 몸을 돌려 피리를 부는 한 명의 천녀와 어깨에 악기를 메고 있는 두 명의 악사도 포함되어 있다. 선악(仙樂 : 신선의 풍악–옮긴이)이 바람에 울려 퍼지고 있으며, 흘러가는 구름이 뒤쫓고 있어, 벽화는 약동적인 리듬감으로 충만해 있다. 악사인 간다르바(Gandharva)와 천녀인 압사라(Apsara)는 인도 예술에서 항상 쌍을 이룬 비천(飛天) 형식으로 출현한다. 인도의 비천은 비록 인도의 조각에서는 날개나 띠가 달려 있는 형상도 적지 않지만, 아잔타 벽화의 비천은 오히려 중국의 석굴 벽화에 나오는 비천과 같은 기나긴 띠가 없고, 주로 신체의 사지(四肢)를 구부린 동태를 통해, 그리고 옷과 장신구 특히 묵직한 진주보석류 장식물이 큰 폭으로 흔들거리는 모습을 빌려, 날고 있는 속도감을 표현하였다. 〈간다르바와 압사라의 예불〉에 나오는 한 쌍의 비천은 우거진 잎과 무성한 꽃들 사이를 함께 날고 있다. 간다르바는 비스듬하게 검(劍)을 차고서, 합장하여 예배하고 있다. 압사라는 손으로 그의 어깨를 어루만지고 있고, 또한 고개를 숙인 채 몸을 앞쪽으로 구부리고 있다. 그들의 옷과 장신구·댕기와

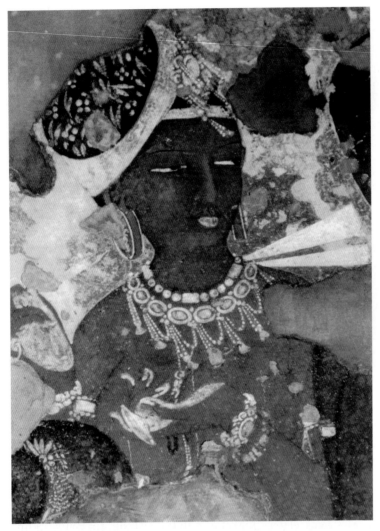

진주보석류 장식물들은 뒤쪽으로 흔들리고 있어, 날고 있는 속도가 빠르다는 것을 나타내 준다. 그 가운데 한 천녀의 동태와 손동작은 매우 우아하고 아름답다.

　제17굴 벽화의 걸작으로는 또한 〈부처의 설법(Buddha Preaching)〉·〈금록(金鹿) 본생(Mriga Jataka)〉·〈금아(金鵝) 본생(Mahakapi Jataka)〉 등이 있다. 이 벽화들의 풍격은 이미 고전주의의 극치에 도달해 있으며, 아울러 매너리즘의 최초의 조짐들도 나타나기 시작했다.

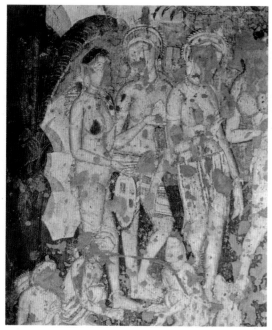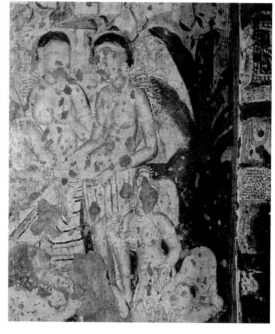

(왼쪽, 오른쪽) 여신도의 제사 봉헌

벽화

대략 500년

아잔타 제2굴

서양의 학자들은 일찍이 이 그림을 보티첼리의 〈봄〉과 비교하였다.

제2굴 벽화의 제작 연대는 일정하지 않고, 풍격이 뚜렷이 달라, 여전히 고전주의에 속하는 것도 있지만, 대부분은 매너리즘으로 기울어져 있다. 제2굴 안의 뒤쪽 벽 오른쪽의 하리티 신감(Hariti Shrine)의 양 옆에 있는 벽화인 〈여신도의 제사 봉헌(Votaries Bringing Offerings)〉은 대략 500년 전후에 그려졌으며[영국 학자인 찰스 파브리(Charles Fabri)는 이 그림이 순수한 고전주의 풍격인 것에 근거하여, 이것이 대략 400년 전후에 그려졌다고 추정했다. 이로부터 추론한다면, 아잔타 제2굴의 개착 연대는 당연히 400년 이전일 것이다. 그런데 일반적으로 학자들은 제2굴이 대략 500년 전후에 개착되었다고 여기고 있다], 고전주의의 걸작으로 공인되고 있다. 영국 화가인 윌리엄 로덴슈타인(William Rothenstein)과 로저 프라이(Roger Fry)는 일찍이 이 벽화를 이탈리아 화가인 보티첼리(Botticelli)의 명작인 〈봄(Primavera)〉과 비교하였다. 이 벽화 속의 몸매가 호리호리한 몇몇 여신도들은 손에 향기로운 꽃과 맛있는 음식을 받쳐 들고서 사뿐사뿐하게 귀자모신(鬼子·母神 : 178쪽

참조—옮긴이)인 하리티의 신감(神龕)으로 걸어가고 있다. 그들의 표정은 정중하며, 거의 완전 나체인 신체는 늘씬하고 아름다우며 키가 크고 화사하여, 고전주의적인 조용함과 엄숙함을 지니고 있다. 몸을 돌린 자세는 매우 절제되어 있어, 미세하게 삼굴식 자세를 나타내고 있으며, 아직 과도하게 과장되어 있지는 않다. 손동작은 표정이 풍부하여, 마음속의 경건하고 정성스러움을 전달해 내고 있다. 전신의 윤곽을 그린 선은 힘차고 세련되며 유창하고, 교묘한 수법이나 불필요한 꾸밈은 전혀 가하지 않았다. 드러나 있는 피부는 깨끗하고 윤택하며, 홍갈색 가장자리에서부터 안쪽을 향하여 운염(暈染)하여, 점차 밝아지다가, 옅은 황색을 띠어, 입체감이 매우 강하다. 또 배경에 있는 홍갈색 바위와 검푸른 파초가 돋보이게 해주어, 피부색이 더욱 명쾌하고 맑고 깨끗해 보인다.

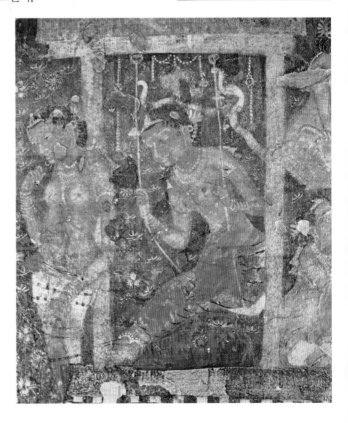

비두라판디타 본생(일부분)
뱀 공주
벽화
대략 550년
아잔타 제2굴

　　제2굴 전실(前室)의 오른쪽 회랑에 있는 벽화인 〈비두라판디타 본생(Vidhurapandita Jataka)〉은 대략 550년 전후에 그려졌으며, 매너리즘적인 경향으로 이미 기울어져 있어, 인물의 조형과 표정 및 동태는 모두 약간 과장되어 있으며, 다양한 인물들이 높은 정자와 누각 안을 꽉 채우고 있다. 하나의 작은 정자 밑에서 그네를 뛰는 뱀 공주인 이란다티(Irandati)는 반나체의 신체를 앞으로 비스듬히 구부리고 있는데, 그네 위에 앉아 흔들거리는 동태가 참으로 우아하고 아름답다. 제2굴의 벽화인 〈천불도(千佛圖：

Thousand Buddhas)〉는 대략 600년 전후에 그려졌으며, 줄줄이 형식화되어 있는 작은 좌불들이 무려 1055개에 달하여, 채색 무늬가 있는 비단처럼 끊임없이 이어지는 장식 도안을 이루고 있다. 제2굴 벽화의 걸작들로는 또한 〈금아 본생〉·〈부처 탄생〉 등도 있는데, 대부분이 역시 아잔타 벽화의 마지막 단계에 속하는 것들이다.

아잔타 제1굴 벽화와 제2굴 벽화의 연대는 서로 가까워, 풍격이 서로 유사한데, 둘 다 아잔타 벽화의 마지막 단계에 속하며, 일종의 반(半)은 정신(精神)적이고 반은 육감(肉感)적인 심미 취향을 표현하였다. 그리하여 정신적 혼미와 육체적 도취 사이에서 배회하고, 종교적 '연민미'와 세속적 '연정미' 사이에서 동요하면서, 날이 갈수록 '연정미'가 주를 이룬다. 제1굴 내부 뒤쪽 벽 중앙에 움푹하게 파 놓은 불감 속에는 녹야원(사르나트–옮긴이)에서 설법하는 불좌상이 조각되어 있고, 불상의 전실(前室) 양 옆의 석벽(石壁) 위에는 두 폭의 거대한 보살상이 그려져 있는데, 대략 580년 전후에 그려졌으며, 아잔타 벽화들 중 가장 유명한 걸작들이다. 현재 유행하는 명칭에 따르면, 전실 왼쪽 벽의 벽화는 〈지연화보살(持蓮花菩薩 : Bodhisattva Padmapani)〉이고, 오른쪽 벽의 벽화는 〈집금강보살(執金剛菩薩 :

천불도
벽화
대략 600년
아잔타 제2굴

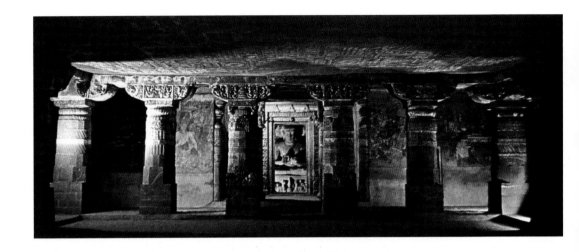

아잔타 제1굴 내부 뒤쪽 벽의 불감
현무암
대략 550년부터 600년경까지

양 옆에는 지연화보살(持蓮花菩薩)
과 집금강보살(執金剛菩薩) 벽화가
그려져 있다.

Bodhisattva Vajrapani〉)이다. 초기 학자들은 대개 지연화보살은 관음(觀音 : Avalokitesvara)보살이거나 문수사리(文殊師利 : Manjusir)보살이라고 여겼다. 근래에 와서는 또한 어떤 학자가 〈집금강보살〉은 관음보살이고, 〈지연화보살〉은 대세지(大勢至 : Mahasthamaprapta)보살이라고 고증했다. 그러나 손에 푸른 연꽃[靑蓮花 : '우발라화'·'우담바라'라고도 함-옮긴이]을 들고 있는 것에 근거하여 판단해 보면, 아마도 〈지연화보살〉이 관음보살일 가능성이 훨씬 크다. 〈지연화보살〉의 화풍은 매너리즘에 속하여, 굽타 시대의 고전주의와 중세기 인도의 바로크 풍격 사이에 놓여 있다. 보살은 머리에 금으로 새겨 만든 꼭대기가 뾰족한 보관을 쓰고 있는데, 얼굴의 조형은 굽타식 불상과 유사하며, 표정은 평온하고 측은해 하면서 온유하고, 오른손으로는 매우 우아한 손동작으로 한 송이 푸른 연꽃을 가볍게 들고 있다. 그는 보석 목걸이와 진주로 만든 성선(聖線)과 팔찌를 착용하고 있고, 허리에 두른 비단천은 줄무늬가 간결하고 소박하다. 그의 옆에 있는 피부색이 까무잡잡한 반나체의 공주는 아마도 그가 애지중지하는 반려자일 것이다. 주위의 불진(拂塵)을 쥐고 있는 자·긴나라(緊那羅)·연인·공작(孔雀)·원숭이·종려나무·무성한 나뭇잎·산석(山石)들

긴나라(緊那羅) : 불법(佛法)을 지키는 여덟 신(神), 즉 팔부중(八部衆)의 하나로, 직위가 낮은 신이다. 그 형상은 사람 같기도 하고 새나 짐승 같기도 하며, 혹은 반인반수(半人半獸)의 모습을 하고 있기도 한데, 노래를 하면서 춤을 춘다고 전해진다.

은 오색찬란하며, 형상이 기이하고 색채는 다양하며, 빽빽하고 고요하면서 깊은 배경을 이루고 있어, 보살의 형상을 매우 풍만하고 맑고 아름답게 돋보이도록 해주고 있다. 〈지연화보살〉은 인도 전통 회화의 법칙인 육지(六支 : 266쪽 참조-옮긴이)에 부합하는 '미화(味畵)'의 본보기 중 하나이다. 이 보살의 형상은 그의 주변에 있는 각종 형상들과 다른데, 그의 큰 체격과 보통사람을 초월하는 비례는 비범한 정신을 상징한다. 그의 얼굴에는 세상을 비탄하고 중생의 고통을 가엾게 여기는 표정이 드러나 있으며, 활 모양의 둥근 눈썹·아래로 내려뜬 눈은 깊은 명상에 잠겨 있는 듯하다. 또 반나체의 몸은 여성화된 우아하고 아름다운 삼굴식을 나타내고 있으며, 오른손에는 푸른 연꽃을 쥐고 있는데, 손동작이 경쾌하고 매력적이면서 수려하고 우아하다. 보살의 존귀하면서 자비로운 형상과 화가의 마음속에 있는 경계(境界)는 서로 유사하며, 대비가 선명하면서도 조화로운 색채도 또한 매우 독창성을 지니고 있다. 이 벽화의 심미 정감 기조는 '연민미'와 '연정미'의 조화와 절충인데, 배경 속에 있는 반나체의 공주·짝을 이룬 연인과 쌍을 이룬 공작은 '연정미'의 비애와 고민을 떨쳐 버리지 못하는 서정적 분위기를 과장해 주고 있어, 보살의 반은 정신적이고 반은 육감적인 형상—즉 절반은 따스한 연민이고, 절반은 그리워하고 연연해 하는 감상(感傷)을 돋보이게 해준다. 오른쪽 벽의 벽화인 〈집금강보살〉은 왼쪽 벽의 벽화인 〈지연화보살〉과 서로 대립하면서 호응하고 있으며, 엇비슷하다고 할 수 있는데, 화풍은 더욱 매너리즘으로 기울었으며, 심지어는 바로크적인 자질구레하고 번잡하며 호화로운 풍격으로 기울어 있다. 지연화보살의 피부색은 옅은 황색이어서 밝고 쾌활하며, 집금강보살의 피부색은 갈색이어서 침착하다. 전자의 진주보석류 장식물은 꼭 필요한 것들만 엄격하게 선별해 놓아 번잡하거나 많지 않은데, 후자의 진

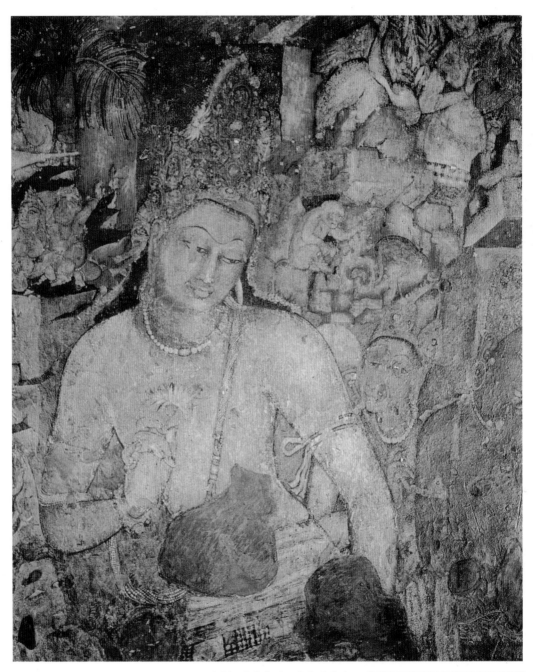

이것은 아잔타 석굴에서 가장 유
명한 벽화 중 하나이다. 보살의 자
세는 역시 삼굴식을 나타내고 있
다.

지연화보살(持蓮花菩薩)

벽화

대략 580년

아잔타 제1굴의 왼쪽 벽

집금강보살(執金剛菩薩)

벽화

대략 580년

아잔타 제1굴의 오른쪽 벽

주보석류 장식물들은 번잡하고 많으며 섬세하고 조밀하면서 화려하다. 전자의 몸 뒤에 있는 산석(山石)은 입체주의와 유사한 입체색괴(立體色塊 : 입체적인 느낌의 색 덩어리―옮긴이)가 비교적 크고 간결하면서 개괄적인데, 후자의 몸 뒤에 있는 산석의 입체색괴는 비교적 작고 세밀하다. 전자의 배경 색조는 홍갈색이 주를 이루는데, 후자의 배경 색조는 청록색이 주를 이루고 있다. 큰 면적의 짙은 남색·밝은 남색·짙은 녹색은 보살 및 그 주위의 국왕·비구·시녀·연인 등 인물들의 복식(服飾)의 황금색과 어우러져 빛나고 있어, 황금빛과 푸른빛이 휘황찬란한 장식 효과를 더욱 풍부하게 해주고 있다. 〈집금강보살〉과 〈지연화보살〉의 심미 정감 기조는 비슷한데, 장식의 세부 묘사는 한층 정교하고 화려하다.

제1굴 내부의 왼쪽 복도의 북쪽 벽에 그려진 큰 폭의 벽화인 〈마하자나카 본생(Mahajanaka Jataka)〉은 대략 600년 전후에 그려졌으며, 하나의 그림에 여러 장면들이 있는 연속성 화면이다. 이는, 마하자나카(Mahajanaka) 왕자가 온갖 우여곡절을 다 겪고 나서 마침내 왕위를 계승하지만, 다시 의연하게 출가한 고사를 표현하였다. 그 중 한 장면인 〈무희와 악사(Dancing Girl with Musicians)〉도 또한 아잔타 벽화의 명작으로, 시발리(Sivali) 왕후가 궁녀들로 하여금 아름다운 옷을 입고 예쁘게 화장하고 음악을 연주하면서 춤을 추게 하여, 마하자나카 국왕의 출가를 그만두게 하려고 시도하는 장면을 그린 것이다. 벽화 중간의 무희는 몸에 착 달라붙는 속옷과 짙은 자주색의 긴 소매가 달린 옅은 황색의 긴 상의와 넓고 큰 줄무늬가 있는 치마를 입고 있으며, 각종 정교하고 아름다운 진주보석류 장식물들을 착용하고 있고, 둘둘 말아 올린 머리 위에는 금 구슬과 아름다운 꽃들을 가득 꽂고 있다. 그녀의 손동작은 민첩하고, 애교 있게 눈동자를 살짝 흘기고 있으며, 몸 전체는 과장된 삼굴식을 나타내고 있

다. 그리고 치마는 빙빙 돌며 춤을 추는 동작에 따라 부풀어 올라
있어, 춤추는 동작이 더욱 부드럽고 아름다우며 빼어나 보인다. 그
녀의 주위에 있는 일곱 명의 악사들은 하나의 악대를 구성하고 있
는데, 두 개의 횡적(橫笛)·두 개의 요발(鐃鈸 : 329쪽 참조─옮긴이)·하
나의 장고·하나의 모래시계처럼 생긴 북과 하나의 비파(琵琶)가 포
함되어 있다. 왼쪽 가장자리에 있는 두 명의 반나체 여자 악사들
은 횡적을 부는 자세가 대단히 우아하고 아름답다. 궁정에서 음악
을 연주하고 춤을 추는 이 인물들의 복식(服飾)·머리 모양·용모·동
태 및 환경의 묘사는, 모두 아잔타 벽화의 마지막 단계를 대표하는
데, 이미 고전주의의 단순하고 분명하며 유창하고 순박하면서 평온

마하자나카 본생(일부분)

벽화

대략 600년

아잔타 제1굴

싯다르타 태자와 유사하게 마하
자나카 왕자가 출가한 고사를 그렸
다.

한 것에서, 바로크의 자질구레하고 번잡하며 지나치게 과장되고 화려하며 아름답고 격동적인 것으로 변화하여, 이 벽화 속에서는 여성의 매력을 과시하고 세속의 향락을 추구하는 '연정미'가 이미 우위

(아래 왼쪽) 마하자나카 본생(일부분)

(아래 오른쪽) 마하자나카 본생(일부분)
무희와 악사
　무희이 춤추는 자세는 삼굴식을 나타내고 있다.

를 차지하고 있다.

제1굴 벽화의 걸작들로는 또한 〈항마도(降魔圖 : Mara's Temptation of the Buddha)〉·〈시비왕(尸毗王) 본생〉·〈페르시아 사절(Persian Embassy)〉 등도 있다. 제1굴 안의 뒤쪽 벽에 있는 불감 전실(前室)의 왼쪽 벽에 그려져 있는 벽화인 〈항마도〉는, 인도 바로크 풍격의 자질구레하고 번잡하며 과장되고 격동적이면서 희극적인 특성을 보여주고 있다. 마왕인 마라(Mara)가 파견하여, 부처의 성도(成道)를 방해하는 마군(魔軍)은 기이하고 괴상한 형상을 하고 있는데, 떼 지어 몰려와서, 칼을 휘두르며 춤을 추기도 하고, 흉측한 모습을 짓기도 하는 것이, 다분히 '분노미(憤怒味)'를 띠고 있다. 요염하고 경망스러운 마녀들은 추파를 던지면서 부처를 유혹하고 있는데, 오른쪽에 대좌(臺座)를 짚고 있는 한 마녀는 반나체의 몸을 삼굴식으로 구

부리고 있으며, 유방이 높이 솟아 있고, 추파를 던지고 있어, '연정미'가 넘쳐난다. 벽화 중앙의 큰 부처는 마녀와 마군들에게 둘러싸인 속에서도 태연자약한 모습으로 가부좌를 틀고 앉아 있는데, 오른손을 아래로 늘어뜨려 촉지인[觸地印 : bhumispasa mudra, 항마인(降魔印)]을 취하고 있어, 지신(地神)을 불러 그가 마귀들을 항복시키고 있음을 입증하고 있다. 부처·마녀 및 마군의 피부와 근육의 입체감은, 모두 요철운염법(凹凸暈染法)과 하이라이트법으로 표현하였다.

아잔타 벽화의 요철법(凹凸法)

아잔타 벽화는 선으로 형상을 표현하는 것이 주를 이루는 동양의 회화 체계에 속하지만, 일반적인 동양의 회화에 비해 입체감의 표현을 더욱 중요시한 것 같다. 인도의 고대 경전인 『랑카바타라수트라(*Lankavatara Sutra*)』에 있는 용어에 따르면, 아잔타 벽화의 회화 기법은 대체로 두 가지로 나눌 수 있다. 하나는 '평면법(平面法, animnonnata : 올록볼록함이 없는 것)', 즉 사람·동물 혹은 화초 등의 형상의 윤곽선 안에 평도(平塗 : 농도의 차이가 없이 일정한 톤으로 색을 칠하는 것-옮긴이)로 색을 채워 넣은 것인데, 색조가 일정하고 선이 눈에 잘 띄며, 평면 장식의 느낌이 비교적 강하다. 다른 하나는 '요철법(凹凸法, nimnonnata : 올록볼록한 것)', 즉 형상의 윤곽선 안에 농도가 다른 색조를 운염(暈染) 등의 방식을 통해, 색조의 층차가 있는 명암의 변화를 주어, 부조처럼 올록볼록한 입체감을 만들어 내는 것이다. 「비슈누 최상법(最上法)」(『비슈누푸라나』의 부록-옮긴이) 속에 있는 〈화경(畵經)〉에서는 일찍이 요철법을 운용하는 다음과 같은 세 가지의 구체적인 방법을 언급하고 있다. 첫째, '엽근법(葉筋法 : patraja)', 즉 윤곽선을 따라 잎맥[葉筋]과 약간 유사하게 교

요철운염법(凹凸暈染法) : 동양 회화에서 입체감을 나타내기 위해 먹이나 채색으로 바림하여, 한쪽을 진하게 하고 점차 옅어져 밝게 하는 회화 기법.

하이라이트법 : 화면에서 비교적 질감이 매끄러운 물체가 빛을 직접 반사하는 부분을 가장 밝은 하나의 점으로 나타내는 화법.

『랑카바타라수트라(*Lankavatara Sutra*)』 : 석가모니가 랑카(즉 스리랑카)에서 설법한 내용을 기록한 경전이라는 뜻으로, 후기 대승불교의 중요한 경전이다. 흔히 『능가경(楞伽經)』이라고 번역하며, 우리나라에는 세 종류의 한역본이 소개되어 있는데, 700년부터 704년까지 실차난타(實叉難陀)가 산스크리트어를 한문으로 번역한 『대승입능가경(大乘入楞伽經)』(전7권)이 가장 많이 읽히고 있다.

차되는 선들을 긋는 것이다. 둘째, '반점법(斑點法 : vinduja)', 즉 윤곽선 안에 수많은 짙은 색 점들을 찍는 것이다. 셋째, '운염법(暈染法 : airika)', 즉 윤곽선 안의 가장자리 부분에 비교적 짙은 색을 칠하고, 점차 안쪽으로 갈수록 바림하여 비교적 옅은 색으로 변화를 줌으로써, 둥그스름하게 볼록한 느낌을 형성하는 것이다. 팔리어(Pali語) 가운데 요철법을 표현하는 용어는 '심천법(深淺法 : vattana)'과 '하이라이트법(ujjotana)'이다. '심천법'은 색의 짙음[深]과 옅음[淺]으로써 물체의 올록볼록함을 나타내는데, 짙고 옅은 색채가 점차 변화하는 운염도 포함되고, 짙고 옅음이 다른 평도(平塗) 색괴의 강렬한 대비도 포함되며, 또한 짙은 색을 배경으로 하여 옅은 색의 전경(前景)에 있는 주체의 형상을 돋보이게 하는 것(반대의 경우도 마찬가지다)도 포함된다. '하이라이트법'은 일반적으로 운염한 인물의 얼굴 부위에 흰색을 가하여 가장 밝게 하는데, 가장 밝게 하는 것은 주로 이마·눈썹 언저리·눈꺼풀·콧날·입술·아래턱·귓바퀴 등 튀어나온 부위이며, 눈의 흰자위도 흰색으로 밝게 칠하고, 금속·진주·보석 등 장식물들도 흰색을 이용하여 눈에 잘 띄게 한다. 인도 회화의 요철법과 서양 회화의 명암법(chiaroscuro)은 비록 모두 입체감을 표현하는 화법이지만, 서양의 명암법은 대체로 하나의 고정된 광원(光源)만이 있어, 물체의 각 방면들이 빛을 받거나 빛을 등진 정도의 차이로 인해 갖가지 미묘한 명암의 변화를 나타낸다. 하지만 인도의 요철법은 어떤 고정된 광원의 빛만이 비춘다는 제한을 받지 않고, 물체의 윤곽선의 선을 따라 정해지는데, 이 때문에 실제로는 주관화(主觀化)되거나 형식화된 화법이다. 특히 인물의 콧날 등 고정된 부위를 흰색으로 밝게 해주는 관례는 이미 일종의 도식화된 양식이 되었다. 그리고 또한 인도의 요철법과 평면법은 왕왕 하나의 화면에 동시에 사용되는데, 일반적으로 인체의 노출된 부분은 올록볼록하게 운염을

사용하고, 의복은 평도를 사용한다. 이 밖에, 〈화경〉에서 언급하고 있는 회화의 8가지 속성들 가운데 '감소(ksaya)'와 '증가(vrddhi)'란, 가까운 것은 넓고 먼 것은 좁은 투시법에서의 단축 관계를 나타내 주는 용어로, 선의 길이를 늘이거나 줄임으로써도 올록볼록한 공간을 표현할 수 있다.

　아잔타 벽화들 가운데에는 평면법을 채용한 것도 있고, 요철법을 채용한 것도 있는데, 후기 벽화들에서는 요철운염법과 하이라이트법의 운용이 훨씬 더 복잡하고 다양해진다. 제16굴 벽화인 〈난다 출가〉 속의 나체 공주와 나체 시녀는 운염법으로 근육과 피부를 볼록 튀어나오게 했고, 하이라이트법으로 오관을 눈에 띄게 했다. 제17굴 벽화인 〈베산타라(수대나-옮긴이) 본생〉 속의 거의 완전 나체인 공주와 시녀, 〈심할라 아바다나〉(325쪽 그림 참조-옮긴이) 속의 반나체 상인·전사(戰士) 및 여요(女妖 : 여자 요괴-옮긴이), 〈간다르바와 압사라의 예불〉(328쪽 그림 참조-옮긴이) 속의 반나체 천녀는 모두 요철운염법과 하이라이트법으로 그렸다. 제2굴 벽화인 〈여신도의 제사 봉헌〉(331쪽 그림 참조-옮긴이)은 요철운염법을 운용하여 피부가 깨끗하고 윤택한 여성 나체를 묘사한 본보기이다. 제2굴 벽화인 〈비두라 판디타 본생〉(332쪽 그림 참조-옮긴이) 속의 반나체 공주와 시녀는 윤곽선을 운염했기 때문에 흐릿하여, 독특하게도 몽롱한 아름다움을 지니고 있다. 제2굴 벽화인 〈천불도〉 속의 형식화된 작은 좌불들도 형식화된 요철법으로 운염하였다. 제1굴 벽화인 〈지연화보살〉과 〈집금강보살〉 속에서 전경(前景)의 보살과 배경의 인물들은 요철운염법과 하이라이트법을 채용하여 입체감을 표현했는데, 〈집금강보살〉의 커다란 회록색 배경은 홍갈색 보살을 돋보이게 해주어, 부조와 같은 효과가 더욱 두드러져 보인다. 제1굴 벽화인 〈마하자나카 본생〉 속의 국왕·왕후 및 궁녀들, 〈항마도〉 속의 부처·마군 및 마녀는 모

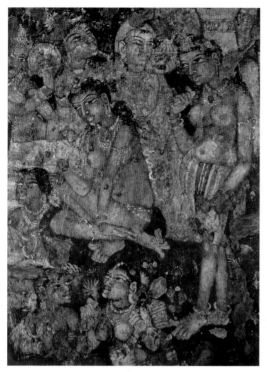

(왼쪽) 궁중의 왕후
벽화
대략 6세기 말
아잔타 제1굴

(오른쪽) 항마도(일부분)
마녀의 얼굴

얼굴의 피부와 근육은 요철운염법과 하이라이트법으로 표현하였다.

두 요철운염법과 하이라이트법을 운용하여 부조와 같은 입체감을 표현해 냈다. 제1굴 오른쪽 벽의 왼쪽 벽화인 〈궁중의 왕후(A Queen in a Palace)〉는 대략 6세기 말에 그려졌는데, 요철운염법과 하이라이트법을 운용한 전형적인 대표작이다. 벽화 중간의 방석 위에 거의 완전 나체로 있는 왕후와 그녀의 옆에 둘러서서 시중을 드는 반나체의 궁녀들은, 드러나 있는 피부와 근육을 매우 어두운 홍갈색으로 윤곽선의 가장자리에서부터 안쪽으로 갈수록 점차 운염하여, 밝고 환한 옅은 갈색이나 살구색으로 옅어진다. 그리하여 얼굴·유방·아랫배와 사지는 원만하고 매끄럽게 튀어나와 있고, 이마·눈썹 언저리·콧날·아랫입술·아래턱과 귓바퀴는 가장 밝은 빛으로 드러나게 했으며, 각종 진주보석류 장식물들과 왕후의 허리띠에 박아 넣은 보석 및 투명한 얇은 비단치마의 주름도 매우 밝고 더욱 빛나고

있어, 전체 벽화의 색조·명암·필치·살결이 모두 서양의 유화(油畵) 효과와 비슷하다.

아잔타 벽화의 요철법은 단지 인물에만 사용한 게 아니고, 동물·화초·산석·건축 등에도 운용했다. 제17굴의 벽화인 〈마트리포샤카 본생(Matriposhaka Jataka)〉 속의 코끼리, 〈금록(金鹿) 본생〉과 〈수타소마 본생(Sutasoma Jataka)〉 속의 사슴, 〈금아(金鵝) 본생〉 속의 거위, 〈대원(大猿 : 원숭이 왕–옮긴이) 본생〉 속의 원숭이, 〈마히샤 본생(Mahisha Jataka)〉 속의 물소와 제1굴 벽화인 〈싸우는 수소들(Fighting Bulls)〉 속의 혹소 및 여러 굴들의 다른 벽화 속에 산발적으로 보이는 코끼리·말·원숭이·공작 등등은, 모두 요철운염법으로 입체감을 표현했다. 그런데 또한 이러한 동물들을 운염한 필치는 일반적으로 인체의 피부나 근육과 같이 부드럽고 윤택하며 섬세하지 않아, 때로는 다른 동물들의 피모(皮毛) 같은 질감을 띠기도 한다. 제1굴의 벽화인 〈지연화보살〉 배경 속의 공작과 〈마하자나카 본생〉 속의 영양은, 또한 반점법(斑點法)을 운용하여 공작의 날개와 영양의 뿔과 피모를 표현했다. 아잔타 벽화들 가운데 요철운염법으로 그린 화초는, 석굴을 장식한 조정(藻井 : 화려한 무늬로 장식한 천정–옮긴이) 도안에서 흔히 볼 수 있다. 제17굴 현관의 조정, 제1·2굴 전실(前室)의 조정에는 모두 불완전 대칭을 이룬 화초 도안들을 매우 많이 그려 놓았다. 그러한 백색·분홍색·옅은 남색의 꽃과 과일들은, 테두리 색은 약간 짙고, 중간은 옅어지거나 완전히 하얗게 변하는데, 짙은 녹색이나 짙은 홍색 바탕이 이것들을 돋보이게 해주어, 밝게 도드라져 보인다. 아잔타 벽화들 속의 산석들, 예를 들면 〈베산타라 본생〉·〈지연화보살〉·〈집금강보살〉 등과 같은 벽화들의 배경 속에 있는 산봉우리들은, 모두 현대의 입체주의(Cubism)와 유사한 입체색괴로 구성되어 있다. 이러한 입체색괴의 3면의 색은 농도가 다르

화초

벽화

대략 6세기 말

아잔타 제1굴

이렇게 무늬를 올록볼록해 보이도록 그리는 화법을 중국 회화사에서는 '천축유법(天竺遺法)'이라고 부른다.

마하자나카 본생(일부분)

왕궁

왕궁의 둥근 기둥과 주두(柱頭)는 상당히 입체감을 지니고 있다.

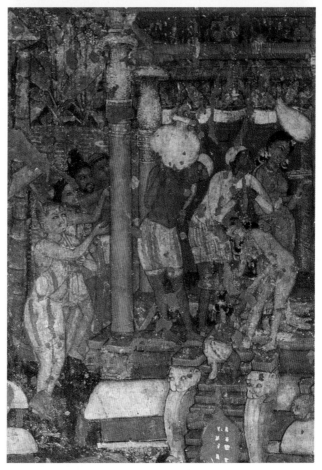

수자타
벽화
대략 500년
아잔타 제17굴

쑥 들어간 나무 문틀은 서양의 투시와 유사하다.

고, 울퉁불퉁하면서 평평하지 않게 한데 쌓여 있어, 마치 무너진 벽 돌담 같다. 굽타 시대 전후의 인도 조각들에서도 흔히 이와 같이 벽 돌담처럼 산봉우리를 묘사하는 양식을 채용하였다. 아잔타 벽화 속의 건축도, 때로는 요철법이나 증감법을 운용하여 공간 투시의 입체감이나 깊이감을 만들어 냈다. 제1굴 벽화인 〈마하자나카 본생〉 속에 있는 왕궁의 붉은색 칠을 한 둥근 기둥은, 양 옆의 색은 짙고 어두우며, 중간은 점차 밝아진다. 또 옅은 황색 주두의 윤곽선 안쪽은 짙은 남색 반점으로 석조(石彫) 주두의 울퉁불퉁함과 질감을 묘사해 냈다. 제17굴의 벽화인 〈수자타(Sujata)〉 속에 있는 사원의 목제 문틀

수자타(Sujata) : 싯다르타는 출가하여 성도하기 위해 5년 동안 고행을 계속했으나 별다른 성과를 얻지 못했다. 그러자 싯다르타는 고행을 통해 몸을 고통스럽게 하기보다는 차라리 몸을 맑게 하는 것이 좋겠다고 생각하여, 고행과 단식을 중단하기로 하였다. 그리고 지쳐 버린 심신을 회복시키기 위해 네란자라 강에 내려가 강물에 몸을 씻고 있었는데, 이때 강가에서 우유를 짜고 있던 처녀인 수자타가 이 모습을 보고는, 싯다르타가 바로 자신이 찾고 있던 나무의 신이라고 여겨, 그에게 우유죽을 갖다 주었다. 그러자 이 모습을 멀리서 지켜본 다섯 명의 수행자들은 싯다르타가 타락했다고 여기고는 그를 떠나 버렸다. 하지만 싯다르타는 수자타가 준 죽을 먹고 기운을 차린 뒤 혼자 숲속에 들어가, 보리수 아래에서 단정히 앉아 명상에 잠겼다. 그로부터 7일 후에 싯다르타는 성불하게 되었다.

과 천장은 짙은 색과 옅은 색이 강렬하게 대비를 이루고 있고, 여러 층을 이룬 목제 문틀은 안쪽을 향해 비스듬하게 쑥 들어가 있어, 깊이가 있는 듯한 착각을 불러일으킨다.

아잔타 벽화 이외에도, 인도 바그 석굴(Bagh Caves)의 벽화와 스리랑카 시기리야(Sigiriya)의 벽화도 인도 전통의 요철법을 채용하여 그렸다. 바그 석굴은 인도 마디아프라데시 주의 말와 지역 서부에 있으며, 대략 5세기 혹은 6세기에 개착되었는데, 이것도 역시 대승불교 시기에 속하여, 아잔타 후기 석굴과 같은 시기이다. 바그에는 모두 9개의 석굴들이 있는데, 제4굴 비하라는 '예술의 집(Kalayana)'이라고 불리며, 남아 있는 벽화들이 비교적 많다. 제4굴의 한 벽주(壁柱) 위에 그려진 〈지연화보살〉의 형상은, 자세와 진주보석류 장식물들이 모두 아잔타 제1굴에 있는 명칭이 같은 걸작과 유사하다. 제4

바그 석굴 벽화의 일부분(모사품)
대략 6세기

천녀의 피부색은 역시 요철운염법을 채용하였다.

굴 주랑의 바깥쪽 벽에는 가무(歌舞)·연회·코끼리 타기·말 타기 등 세속 생활 장면의 벽화를 그려 놓았는데, 인물들은 일반적으로 요철운염법과 하이라이트법으로 그렸다. 바그 석굴의 벽화에 사용된, 아프가니스탄에서 수입한 청금석(靑金石)으로 만든 밝은 남색 안료는, 먼저 바그에 전해진 뒤 다시 아잔타 석굴에 전해졌을 것으로 추측되고 있다. 스리랑카 아누라다푸라의 국왕인 카사파 1세(Kassapa I, 대략 478~496년 재위)는, 5세기 말에 시기리야('사자바위'라는 뜻)에 험준하고 기이한 산꼭대기 왕궁을 건축했다. 시기리야 왕궁 서쪽 주랑의 암벽 위에 일찍이 500여 명의 천녀(天女)들을 그려 놓았었는데, 지금은 단지 21명만 남아 있다. 이 습식(濕式) 벽화 속의 천녀들은 모두 실제 몸과 같은 크기의 반신상(半身象)인데, 엉덩이 아래 부위는 구름 속에 감추어져 있다. 피부색이 밝은 자는 꽃을 따고 있거나 꽃을 뿌리고 있고, 피부색이 짙고 어두운 자들은 몸에 착 달라

붙는 브래지어를 착용했으며, 손에는 화반(花盤 : 꽃을 담는 쟁반-옮긴이) 등의 물건들을 받쳐 들고 있다. 피부색의 운염은 아잔타 벽화의 요철운염법과 똑같아, 콧날 등의 부위에 역시 하이라이트를 가했으며, 화초도 가장자리 색은 비교적 짙고, 안쪽으로 갈수록 점차 옅어

져, 꽃잎이 튀어나와 보이도록 운염하였다.

아잔타 벽화로 대표되는 인도 전통 회화의 요철법은, 대개 또한 중앙아시아 각지를 거쳐 점차 중국에 전래되어, 중국의 불교 회화에 상당한 영향을 미쳤다. 아프가니스탄 바미얀 석굴 서쪽 대불(大佛)의 감실형 굴 안쪽 벽화 속의 보살, 카크라크 석굴 벽화 속의 좌불(坐佛)·천불(千佛) 및 기타 인물들, 폰두키스탄 불사(佛寺)의 벽화 속의 형상들, 뉴델리 국립박물관에 소장되어 있는 발라와스테(Balawaste) 벽화의 잔편인 〈기도하는 사람(Figure Praying)〉, 파하드 베그야일라키(Farhad Beg-yailaki)에 있는 벽화인 〈하리티와 어린아이(Hariti with Children)〉는, 조형이 모두 아잔타 벽화의 요철운염 효과와 유사하다. 중국 신강(新疆)의 커즈얼 석굴 벽화 속의 불상·보살상·비천(飛天)·역사(力士)들도 또한 많은 것들이 요철운염법을 채용했는데, 인체의 윤곽선과 전환하는 곳을 따라 홍갈색으로 운염한 뒤, 다

기도하는 사람(또한 '합장하여 예배드리는 보살'이라고도 함)

벽화 잔편

7세기 초엽

중국 신강(新疆)의 화전(和田) 지역에 있는 발라와스테 불사(佛寺) 유적에서 출토

뉴델리 국립박물관

〈항마변(降魔變)〉: 〈항마변〉을 비롯
하여 〈금강변(金剛變)〉·〈정토변(淨土
變)〉 등 불교 용어에 '變'자가 들어 있
는 작품들은 불교의 내용이나 불전
고사를 그림으로 그린 것들을 의미
한다.

살타나(薩埵那) 태자 본생: '살타 태
자'·'살타 왕자'는 석가모니의 전생이
다. 살타 태자는 세 왕자 중 막내로,
어느 날 그는 두 형과 함께 원시림에
나갔다가 그곳에서 굶어 죽어가는 호
랑이를 보았다. 호랑이는 일곱 마리의
새끼를 낳은 지 7일이 지났지만 오랫
동안 굶어 젖도 나오지 않아, 새끼들
도 역시 굶주리고 있었다. 어미 호랑
이는 자기 새끼를 잡아먹을 상황이었
다. 그러자 살타 태자는 호랑이에게
자신의 육체를 시주하기로 마음먹었
다. 그리하여 살타 태자는 두 형과 함
께 왕궁으로 돌아가다가 다시 호랑이
에게 되돌아와 호랑이 옆에 누운 뒤
자신을 먹으라고 했다. 하지만 호랑이
는 살아 있는 인간을 먹을 힘조차 남
아 있지 않았다. 그러자 태자는 대나
무로 자기의 목을 찔러 피가 흐르게
한 뒤, 높은 곳에서 뛰어내려서 호랑
이 앞에 자신의 몸을 내던졌다. 호랑
이는 흐르는 피를 핥고는 살을 먹기
시작했다. 결국 살타 태자의 몸은 뼈
만 남았다. '투신아호(投身餓虎)' 고사
라고도 한다.

시 위에 살구색으로 한 층을 덧칠하여 입체감이 풍부하다. 커즈얼
신(新)1호 굴 후실(後室) 천장의 비천과 제206굴 후실 뒤쪽 벽의 보
살 등과 같은 벽화들이 특히 전형적인 작품들이다. 돈황 막고굴의
초기 벽화들, 특히 북위(北魏) 시대 굴의 벽화들, 예컨대 제272굴의
〈보살〉, 제275굴의 〈시비왕 본생〉, 제257굴의 〈녹왕(鹿王) 본생〉과
〈비천〉, 제254굴의 〈항마변(降魔變)〉·〈살타나(薩埵那) 태자 본생〉과
〈시비왕 본생〉, 제435굴의 〈천궁(天宮)〉의 기악(伎樂 : 부처를 공양하기
위한 가무-옮긴이)〉, 제263굴의 〈설법도(說法圖)〉 등등은 서역에서 전
해진 요철운염법을 운용하여 형형색색의 반나체 인체를 그려 냈으
며, 눈과 콧날 부위는 흰색의 하이라이트로 칠했다. 이러한 벽화 속
인물들은 원래 윤곽선을 따라 운염한 불그스름한 살구색이었는데,
연대가 너무 오래되었기 때문에 짙은 갈색으로 변하여, 짙고 거친
윤곽을 이루고 있어, 흰색의 눈과 콧날이 유난히 도드라져 보인다.
중국의 회화사에서는, 인도에서 전해진 요철법을 '천축유법(天竺遺
法 : 인도에서 전해진 화법이라는 뜻-옮긴이)'이라고 부른다. 육조(六朝 :
229~589년-옮긴이) 시대 이래로 몇몇 화가들은 요철법으로 벽화를 그
렸다. 양(梁)나라의 화가인 장승요(張僧繇)는 일찍이 건강(建康 : 지금
의 남경)의 일승사(一乘寺)에 요철법으로 그림을 그렸다. "절의 문에
는 두루 요철 무늬들을 그렸는데, 대대로 장승요가 그렸다고 일컬어
진다. 그 무늬들은 곧 천축에서 전해진 화법으로 그렸으며, 붉은색
과 청록색으로 이루어져 있다. 멀리서 보면 눈이 혼미하여 마치 울
퉁불퉁한 것 같은데, 다가가서 보면 곧 평평하였다. 세상 사람들은
모두 이것을 이상하게 여겼으며, 이에 요철사(凹凸寺)라고 이름을 지
었다[寺門遍畵凹凸花, 代稱張僧繇手迹. 其花乃天竺遺法, 朱及靑綠所成, 遠
望眼暈如凹凸, 就視卽平, 世咸異之, 乃名凹凸寺]."[唐, 許嵩, 『建康實錄』 卷
第十七] 당나라 초기에 우전[于闐 : 지금의 화전(和田)]의 화가 위지을

승(尉遲乙僧)은 장안[長安 : 지금의 서안(西安)]의 자은사(慈恩寺)에 "입체감 있는 아름다운 얼굴[凹凸花面]"을 그렸고, 광택사(光宅寺)의 보현당(普賢堂)에 〈항마변〉 등의 벽화를 그렸는데, "또한 형상이 변한 세 마녀는 몸이 마치 벽에서 나오는 것 같다. 그리고 부처의 원광(圓光 : 머리 뒤에 있는 둥근 빛-옮긴이)은 평평한 무늬들이 서로 뒤섞여 있어, 눈을 어지럽히며 도랑을 이룬다[又變形三魔女, 身若出壁. 又佛圓光, 均彩相錯, 亂目成溝]".[唐, 段成式,『酉陽雜俎』續集 卷六「寺塔記」] 당나라의 화가인 오도자(吳道子)가 그린 인물도 역시 위지을승이 전해 준 서역의 요철법의 영향을 받아 조각이나 소조(塑造) 같은 느낌이 강한데, 후세 사람들은 기술하기를, "오도자가 인물을 그리면 마치 빚은 듯한데, 두루 꼼꼼히 살펴보면, 대개 네 가지 면에서 경지를 느낄 수 있다. 즉 그 필치는 원만하면서 가늘기가 마치 구리 실이 감겨 있는 듯하고, 주분(朱粉 : 붉은색 안료-옮긴이)은 두툼하기도 하고 얇기도 하며, 모두 골격은 높고 낮은 곳이 있는 것처럼 보이고, 근육은 튀어나오고 들어간 곳이 있는 것처럼 보인다[吳生畵人物如塑, 旁見周視, 蓋四面可意會. 其筆迹圓細如銅絲縈盤, 朱粉厚薄, 皆見骨高下, 而肉起陷處]".[北宋, 董逌『廣川畵跋』卷六] 이 화가들의 진품들은 이미 더 이상 찾아볼 길이 없어, 이른바 "울퉁불퉁한 무늬[凹凸花]"·"몸이 마치 벽에서 나오는 것 같고[身若出壁]"·"마치 빚은 것 같은[如塑]" 등과 같이 입체감을 표현하는 화법은, 지금은 단지 커즈얼 벽화와 돈황 벽화의 유적(遺迹)들을 통해서만 이러한 '천축유법'의 대략적인 모습을 어렴풋이 추측하여 알 수 있을 뿐이다.

힌두교 예술의 발흥

힌두교 사원의 기원(起源)

굽타 시대는 힌두교가 왕성하게 발흥한 시대이다. 힌두교는 브라만교에서 변화해 온 여러 종교들이 뒤섞이고 문화가 융합된 종교로, 브라만교에 의해 정통으로 받들어지는 베다 문화 아리아인들의 자연 숭배 문화를 계승했을 뿐만 아니라, 불교·자이나교·밀교(密敎)의 일부 교의(敎義)도 흡수했다. 특히 모신(母神)·남근(男根)·수소(수컷 소-옮긴이)·수신(樹神)·사신(蛇神)·성하(聖河 ; 성스러운 강-옮긴이)·영웅 숭배 등 각종 민간 신앙들을 포괄하는, 인도의 토착민인 드라비다인의 생식 숭배 문화도 흡수하여, 점차 인도의 전통문화가 가장 집중된 대표적인 종교가 되어 갔다. 그리하여 인도의 대중들 속에 가장 깊고 넓은 토대를 뿌리 내리고 있으며, 가장 광범위한 신도들을 보유하고 있는데, 지금까지도 힌두교도는 여전히 인도 공화국 전체 인구의 80% 이상을 차지하고 있다. 힌두교는 3대 주신(主神)인 브라마[범천(梵天)]·비슈누·시바를 숭배하는데, 특히 비슈누와 시바를 숭배하기 때문에 비슈누교(Vaishnavism)와 시바교(Shaivism)의 양대 교파로 나뉜다. 굽타 시대에는 힌두교를 신봉한, 특히 비슈누교를 숭배한 굽타의 여러 왕들의 찬조(贊助)를 받아, 북인도의 각지에서는 힌두교 사원을 활발하게 건립하는 활동이 시작되었다. 힌두교 사원은 힌두교의 여러 신들이 인간 세상에 머무는 곳으로 간주되

브라마(Brahma) : 힌두교의 창조의 신인 범천(梵天), 혹은 힌두교 철학에서 우주의 근본 원리를 의미하는 'Brahma'를 한글로 어떻게 표기할 것인가를 놓고 장시간 고민하였다. 국내의 철학사전이나 번역서들에서는 '브라마'보다는 '브라흐마'로 표기한 경우가 더 많은 것 같다. 그렇다면 발음의 일관성을 기하여 'Brahman'은 '브라흐만'으로, 'Brahmanism'은 '브라흐만교'로 표기해야 하겠지만, 이는 오히려 독자들에게 생소한 느낌을 주고, 혼란을 초래할 것으로 판단하여, '브라마'라고 표기하기로 결정했다.

는데, 일반적으로 비마나[vimana : 주전(主殿)]·가르바그리하[garbha-griha : 성소(聖所)]·만다파[mandapa : 주랑(柱廊)]·시카라[shikhara : 고탑(高塔)] 등의 단위들로 이루어져 있다. 산스크리트어 '비마나'는 원래 여러 신들이 천계(天界)를 순시하는 수레라는 의미인데[오늘날의 힌디어(Hindi語 : 인도어-옮긴이)에서는 이 명사가 비행기를 가리킨다], 여기에서는 전체 사원 혹은 사원의 주전을 가리킨다. '가르바그리하'는 원래 '자궁' 혹은 '태실(胎室 : womb-house)'을 의미하는데, 여기에서는 신상(神像)이나 신의 상징물을 안치해 두는 성소(sanctum) 혹은 밀실(密室 : cell)을 가리킨다. '만다파'는 원래 기둥과 지붕만 있는 가건물을 의미하는데, 여기에서는 사원이나 주전의 앞쪽에 있는 열주 복도나 회당(會堂)을 가리킨다. '시카라'는 원래 산봉우리를 의미하는데, 여기에서는 사원의 가르바그리하 위쪽에 있는 탑 모양의 꼭대기를 가리키며, 여러 신들이 거주하는 신산(神山)을 상징한다. 힌두교 사원에서 시카라는 가장 뚜렷하고 가장 전형적인 구조물이다.

굽타 시대는 힌두교 사원이 처음 탄생한 시기로, 사원의 형상과 구조는 아직 완비되어 고정되지는 않았지만, 이미 규모와 원형은 대략적으로 갖추어졌다. 힌두교 사원의 최초의 형상과 구조는, 아마 불교의 차이티야·비하라 혹은 사당을 본떠 개조하여 만들었을 것이다. 힌두교 사원은 석굴식(石窟式)으로 바위를 개착하여 만든 사원과 독립식(獨立式)으로 돌이나 벽돌을 쌓아 만든 사원으로 나눌 수 있다. 굽타 시대의 힌두교 석굴 사원의 본보기는, 마디아 프라데시 주의 베슈나가르(Beshnagar) 부근에 있는 우다야기리 석굴(Udayagiri Caves)로, 5세기 초 무렵에 개착되었는데, 18개의 힌두교 석굴과 2개의 자이나교 석굴을 포함하고 있다. 우다야기리 석굴 제6굴의 힌두교 사원은, 바깥쪽 벽에 굽타 기원 82년(401년 혹은 402년)의 명문(銘文)이 새겨져 있는데, 이는 아잔타굽타 2세의 대신(大臣)이 봉

헌한 것으로, 입구의 테두리 가장자리와 좌우 바깥쪽 벽은 힌두교 부조로 장식되어 있다. 인접해 있는 제5굴도 역시 같은 시기의 힌두교 사원에 속하는데, 쑥 들어간 벽[凹壁]에는 굽타 시대의 대형 고부조(高浮彫) 걸작인 〈비슈누의 멧돼지 화신(Boar Incarnation of Vishnu)〉을 새겨 놓았다. 굽타 시대의 돌이나 벽돌을 쌓아 지은 독립식 사원은, 초기의 구조는 간단하여 단지 한 칸의 성소와 하나의 현관만 있다. 마디아프라데시 주의 산치 대탑 옆에 돌로 쌓아 지은 산치 제17호 사당(Temple No. 17 at Sanchi)은, 대략 쿠마라굽타 1세의 재위 기

간인 415년에 건립되었는데, 그리스 신전처럼 정사각형의 평지붕[平頂]으로 된 석실 하나에, 전면의 현관에는 네 개의 열주가 있다. 이처럼 간소한 불교 사당은 초기 힌두교 사원의 간단한 형상과 구조를 제공해 주었다. 산치 부근의 티가와(Tigawa)에 있는, 돌을 쌓아 지은 비슈누 사원은 대략 5세기 초엽에 지어졌는데, 형상과 구조가 산치 제17호 사당과 유사하여, 단지 한 칸의 정사각형 평지붕으로 된 성소와 전면에 일렬로 네 개의 열주가 있는 현관이 있고, 단순하고 소박하며, 비례가 엄밀하다.

굽타 중기의 사원은 약간 복잡하여, 비마나(주전)가 정사각형의 기단 위에 지어져 있으며, 성소 주위에는 오른쪽으로 돌아가는[우요(右繞)] 용도(甬道) 회랑(回廊)을 추가로 지었고, 전면에는 열주 현관이나 소형 신전(神殿)을 지어 놓았다. 마디아프라데시 주의 나츠나쿠타라(Nachna Kuthara)에 있는, 돌을 쌓아 지은 파르바티 사원(Parvati Temple)은 대략 5세기 중엽에 지어졌으며, 10.5미터×14.1미터의 기단 위에 우뚝 솟아 있는데, 정사각형 성소의 전면은 계단이 튀어나와 있는 열주 현관이며, 외관은 간소하면서도 전아하고, 부조 장식은 적당하다. 그리고 성소 주위에는 3면에 무늬가 새겨진 창틀이 달려 있는 용도 회랑을 지어 놓았으며, 성소 위층의 누각은 회랑에서부터 점차 줄어드는데, 이는 시카라가 솟아오를 것임을 예시해 준다. 마디아프라데시 주의 부마라(Bhumara)에 있는, 돌로 쌓아 지은 한 시바 사원은 대략 5세기 중엽에 지어졌으며, 또한 대형 기단과 용도 회랑도 지어져 있는데, 앞쪽 가장자리의 현관 양 옆에는 각각 소형 신전이 하나씩 있고, 주랑(柱廊 : 여러 개의 기둥들이 늘어서 있는 복도-옮긴이)의 바깥쪽 벽은 수많은 시바교(Shiva敎) 조각들로 장식해 놓았다.

굽타 후기의 사원들은 점차 완비되어 가면서, 성소 위쪽에 높이 솟은 탑 꼭대기가 나타나는데, 이것이 바로 중세기 힌두교 사원의

가장 뚜렷한 특징인 시카라가 된다. 우타르프라데시(Uttar Pradesh) 주 칸푸르(Kanpur) 현의 비타르가온(Bhitargaon)에 있는, 벽돌을 쌓아 지은 한 사원(Brick Temple)은 대략 5세기 말에 지어졌는데, 정면 입구의 현관에는 벽돌로 쌓은 아치형 문이 하나 있다. 이 문은 방사형(放射形) 쐐기 모양의 공석(拱石 : 부채꼴 모양의 돌—옮긴이)으로 쌓아 지었으며, 가장자리가 서로 마주보게 끼워 넣을 수 있는데, 알렉산더 커닝엄은 이를 일컬어 '힌두교 양식'이라고 했다. 벽돌을 쌓아 지은 사원의 위쪽 문미(門楣)의 꼭대기 부분에는 높이가 20미터에 달하는 시카라가 우뚝 솟아 있는데, 외관은 층층이 올라갈수록 줄어드는 벽돌방이며, 불교 건축의 말굽형 차이티야 창처럼 생긴 작은 벽감(壁龕)들이 가득 줄지어 늘어서 있고, 벽감 안쪽에는 각종 두상(頭像)·흉상(胸像) 혹은 여러 신들의 조상(彫像)들로 장식되어 있다. 우타르프라데시 주 잔시(Jhansi) 부근의 데오가르(Deogarh)에 있는 데샤바타라 사원(Deshavatara Temple)은 대략 5세기 말이나 6세기 초에 지어졌는데, 돌로 쌓은 굽타 시대의 비슈누 사원들 중 가장 중요한 것이다. 사원의 거대한 사각형 기단의 네 모서리에는 소형 신전들이 세워져 있었으며, 기단 중앙의 정사각형 성소의 한 변의 길이는 5.15미터이고, 4면에는 모두 평지붕의 현관이 있다. 그런데 서쪽면의 정문 양 옆에는 강가 강(Ganga : '갠지스 강'의 인도어 표기—옮긴이)의 여신과 야무나 강(Yamuna)의 여신 조상이 조각되어 있고, 그 나머지 세 방향의 현관 벽감 안에는 비슈누교 신화를 표현한 고부조(高浮彫)판들을 박아 넣었으며, 기단의 윗부분은 최초로 인도의 서사시인 『라마야나』고

데샤바타라 사원(Deshavatara Temple) : '십화신사원(十化身寺院)'이라고 번역한다.

비타르가온의 벽돌을 쌓아 지은 사원
벽돌
높이 20m
대략 5세기 말

비타르가온의 벽돌을 쌓아 지은 사원의 탑 꼭대기에 있는 시카라는 나중에 중세기 힌두교 사원의 가장 뚜렷한 특징이 되었다.

데오가르의 데샤바타라 사원
사석
대략 5세기 말 혹은 6세기 초
데오가르

사를 새긴 부조 장식 띠로 꾸며 놓았다. 성소 위쪽의 시카라는 원
래 높이가 대략 12미터였는데, 지금은 겨우 1.5미터만 남아 있다. 굽
타 시대 힌두교 사원의 형상과 구조가 간소한 것으로부터 복잡해지
고, 이어서 시카라가 눈에 띄게 우뚝 서기까지의 변화 과정으로부
터, 또한 힌두교가 불교를 흡수하고 동화시켜 자신만의 특징을 확
립하기까지의 발전 추세도 볼 수 있다.

비슈누·시바와 여신 조상(彫像)

힌두교 예술의 주요 제재는 힌두교 신화에서 나왔다. 굽타 시대

전후에 산스크리트어로 원본이 씌어진 인도의 양대 서사시인 『마하바라타』와 『라마야나』 및 각종 『푸라나(Purana)』들에는, 대량의 힌두교 신화 전설들이 수록되어 있다. 이러한 서사시와 『푸라나』 신화들에 근거하여, 힌두교의 수많은 신전들은 베다의 신들과 브라만교 신들의 계보를 계승하고, 인도의 각종 민간 신앙의 신령(神靈)들을 받아들여, 브라마(범천)·비슈누·시바의 3대 주신을 숭배하는 구도를 형성하였다. 그리고 3대 주신은 또한 각자의 배우자·화신(化身) 및 변상(變相 ; 변형된 모습—옮긴이)들을 가지고 있어, 무수히 많은 신기하고 황당무계한 고사들을 만들어 냈다.

　　힌두교의 창조의 신인 브라마(Brahma)는 우파니샤드 철학에서 추상적 개념의 최고 존재 혹은 우주 정신인 '브라만[Brahman : 범(梵)]'의 화신이다.['梵'과 '梵天'은 산스크리트어에서 음이 서로 같지만, '梵'은 중성명사이고, '梵天'은 남성명사이다. '브라만'도 '梵'이나 '梵天'과 음이 비슷하다. 혼란을 피하기 위해 라틴어 알파벳으로 산스크리트어를 표기할 때, '梵'은 'Brahman'으로, '梵天'은 'Brahma'로, '브라만'은 'Brahmana'로 구분하여 표기하였다.] 범천의 전신(前身)은 베다 시대의 창조의 신인 프라자파티[Prajapati : '생주(生主)'라고 번역한다—옮긴이]이다. 전설에 따르면 범천은 혼돈의 바다 가운데에서 떠다니던 황금알에서 부화되어 나왔다고 하며, 혹자는 비슈누의 배꼽 속에서 자라난 한 송이의 연꽃 속에서 탄생했다고도 하는데, 그런 다음 세계 만물을 창조하기 시작했다고 한다. 힌두교 조상(彫像)들에서, 범천은 대개 브라만 사제의 옷차림을 하고 있으며, 네 개의 얼굴과 네 개의 팔을 가지고 있는데, 손에는 베다를 쥐고서, 연꽃 위에 앉아 있거나 고니를 타고 있다. 범천은 메루 산[Mount Meru : 일반적으로 수미산(須彌山)이라고 하는데, 실제로는 히말라야 산을 가리킨다]에 사는데, 그가 창조한 변재천녀(辯才天女)인 사라스바티(Sarasvati)—이름이 같은 성스러운 강[聖河]의 여신이기

변재천녀(辯才天女) : 불법을 널리 전파하는 설교의 재능[辯才]이 있어, 거침없이 불법을 전파하여 많은 이익을 가져다 주는 천녀라는 의미이다.

도 함—가 그의 아내이다. 범천은 원래 브라만교의 지존(至尊)의 신이지만, 불교가 성행하던 시기에는 오히려 베다의 주신인 인드라[제석천(帝釋天)]와 함께 부처의 협시(脇侍 : 부처 옆에서 보좌하는 보살—옮긴이)로 신분이 낮아졌으며, 힌두교가 성행하던 시기에 범천은 또한 항상 비슈누나 시바보다 낮은 지위로 신분이 낮아졌다.

힌두교의 보호의 신인 비슈누(Vishnu)는, 의역(意譯)하여 편입천(遍入天)이라고 하며, 또한 나라야나(Narayana)라고도 한다. 베다 시대의 태양신의 하나였는데, 힌두교 시대에 우주 질서를 유지하는 주신(主神)으로 승격되었다. 전설에 따르면, 우주가 순환하다가 중간에 휴식을 취하고 있을 때, 비슈누는 커다란 뱀인 아난타[Ananta : 무변(無邊)]가 침대처럼 똬리를 틀고 있는 몸 위에 누워 깊은 잠을 자면서, 우주의 바다 위에 떠 있다고 한다. 우주의 순환 주기인 1겁[劫 : Kalpa, 즉 겁파(劫波)의 약칭인데, 1겁은 인간 세계의 43억 2천만 년이다]이 시작될 때마다 비슈누는 한 번 깨어나는데, 그의 배꼽 속에서 자라 나온 한 송이 연꽃 속에서 탄생하는 범천이 곧 세계를 창조하고, 겁이 끝나면 시바가 다시 세계를 파괴한다. 비슈누는 반복하여 깊은 잠에 빠졌다가 깨어나고, 우주는 끊임없이 순환하면서 다시 새로워진다. 힌두교 조상(造像)들에서, 비슈누는 일반적으로 왕의 의관(衣冠)을 갖추고 있는데, 피부색이 감청색이며, 보석·성선(聖線 : 성스러운 끈—옮긴이)과 화환을 착용하고 있고, 네 개의 팔은 손에 법라(法螺)·윤보(輪寶 : 72쪽 참조—옮긴이)·선장(仙仗 : 신선이나 황제가 들고 있는 의식용 지팡이—옮긴이)·연꽃·신궁(神弓)이나 보검(그의 무기들은 종종 의인화한 형상으로 표현된다)을 쥐고서, 연꽃 위에 앉아 있거나 금시조인 가루다를 타고 있다. 비슈누는 메루 산의 꼭대기에 있는 천국인 바이쿤타(Vaikunta : 비슈누의 호칭 중 하나)에 사는데, 길상천녀(吉祥天女 : 중생에게 상서로운 복을 주는 여신—옮긴이)인 락슈미(Lakshmi)와 대지

법라(法螺) : 소라껍질의 끝 부분에 피리를 붙인 악기로, 권패(券貝)라고도 하며, 원래 산스크리트어로는 '다르마상카(dharma-sankha)'라고 한다. 애초에는 고대 인도에서 사람들을 불러 모을 때 불던 악기였는데, 나중에 불교의 수도승이 휴대하는 법기가 되었으며, 주로 도를 닦을 때 악귀나 각종 짐승들을 쫓는 데 사용되었다. 오늘날에는 이 밖에도 법회(法會) 등 불교 의식에서도 쓰인다.

의 여신인 부미(Bhumi)가 그의 아내이다. 우주가 한 번 순환하는 1겁마다, 세계와 인류와 모든 신들을 구제하기 위해, 비슈누는 모두 여러 차례 화신들이 현귀한 성인[顯聖]으로 강생(降生)하는데, 주로 10가지의 화신(avatara)들이 있다. 첫 번째 화신은 신령한 물고기인 마츠야(Matsya)인데, 홍수가 범람할 때 '방주(方舟 : 네모난 배-옮긴이)'를 끌고 가서 인류의 시조인 마누(Manu)를 구원하였다. 두 번째 화신인 쿠르마(Kurma)는 거북의 등으로 떠받치고 있는 만다라 산(Mount Mandara)을 막대기로 삼아 우유의 바다를 휘저어, 여러 신들로 하여금 다시 불사(不死)의 감로(甘露 : amrita)를 얻도록 해주었다. 세 번째 화신인 멧돼지 바라하(Varaha)는, 홍수가 난 깊은 연못 속에서 물에 빠진 대지의 여신인 부미를 구해 주었다. 네 번째 화신인, 사자 머리에 사람 몸을 한 나라심하(Narasimha)는 비슈누를 멸시하는 마왕인 히라냐카시푸(Hiranyakasipu)를 갈기갈기 찢어 조각내 버렸다. 다섯 번째 화신인 난쟁이 바마나(Vamana)는 또한 크리비크라마(Trivikrama)라고도 하는데, 세 걸음에 삼계(三界)를 뛰어넘어 마왕 발리(Bali)의 수중에서 여러 신들이 빼앗긴 땅을 되찾았다. 여섯 번째 화신인 도끼를 쥐고 있는 라마[파라수라마(Parasurama)]는 브라만의 최고의 지위를 수호하고, 오만한 크샤트리아를 응징하였다. 일곱 번째 화신인 라마(Rama)는 바로 인도의 서사시인 『라마야나』의 주인공인데, 원숭이 신[神猴]인 하누만(Hanuman)의 협조를 받아 그의 아내인 시타(Sita) 공주를 납치해 간, 랑카섬(스리랑카)의 머리가 열 개인 마왕 라바나(Ravana)와 전쟁을 벌여 승리하였다. 여덟 번째 화신인 크리슈나(Krishna : '검푸른 것'·'짙은 남색의 것'이라는 뜻으로, 한역은 '黑天'이고, 영역은 'Blue God'이다)는, 라마와 마찬가지로 피부색이 검푸른 색이나 짙은 남색인데, 이러한 피부색은 비슈누 신의 특성을 나타내는 상징이 되었다. 크리슈나는 인도 민간 전설의 목신(牧神)이자 영웅이

며, 또한 인도 서사시인 『마하바라타』에 나오는 판다바(Pandava : '판두의 아들들'이라는 뜻-옮긴이)의 왕자인 아르주나(Arjuna)의 마부이자 책사이다. 『마하바라타』 속에서 크리슈나가 아르주나에게 초연한 태도로 큰 전쟁에 투신하도록 권계하는 철학 일화(逸話)인 『바가바드 기타(*Bhagavad Gita*)』는, 지금 힌두교의 가장 중요한 성전(聖典)이다. 아홉 번째 화신인 붓다(Buddha)는 바로 불교의 창시자인 석가모니이다. 붓다는 비슈누 화신의 하나로 신분이 강등되었는데, 이는 당시 불교가 이미 쇠퇴하기 시작하여, 힌두교에 의해 흡수되고 동화되었다는 것을 말해 준다. 열 번째 화신인 백마(白馬) 칼키(Kalki)는, 세계가 훼멸되기 전날 밤에, 비슈누 자신이 막 백마를 타고 검을 들고 와서 우주의 질서를 다시 세운다.

힌두교의 훼멸의 신인 시바(Shiva)는 또한 마하데바[Mahadeva : 대천(大天)이라고 번역함-옮긴이]·마헤슈바라[Maheshvara : 대자재천(大自在天)이라고 번역함-옮긴이]라고도 불리는데, 전신(前身)은 인더스 문명 시대의 생식(生殖)의 신인 '파슈파티[Pashupati : 수주(獸主)라고 번역함-옮긴이]'와 베다 시대의 폭풍의 신인 루드라(Rudra)이다. 이 때문에 생식과 훼멸·창조와 파괴라는 이중적인 성격을 함께 갖추고 있으며, 각종 기묘하고 변화무쌍하며 황당무계한 모습들을 하고서 나타난다. 예를 들면 링가상(Linga相)·공포상(恐怖相 : Bhairava)·온유상(溫柔相 : Vamadeva)·초인상(超人相 : Tatpurusha)·삼면상(三面相 : Trimurti)·나타라자상(Nataraja : 시바신이 춤을 추는 형상-옮긴이)·요기슈바라상(Yogishvara : 요가의 왕 형상-옮긴이)·남녀합일신상(男女合一神相 : Ardhanarishvara) 등등인데, 링가(남성의 생식기, 즉 '남근'-옮긴이)는 시바의 생식력과 창조력을 나타내 주는 가장 기본적인 상징이다. 시바는 극도로 엄혹한 요가 고행을 수련해야만 비로소 세계를 주재하는 생식과 훼멸·창조와 파괴의 신력(神力)을 획득할 수 있다. 힌

두교 조상(造像)들에서 시바는 일반적으로 요가 고행자 차림이며, 온 몸에 재[灰]를 바르고, 머리를 틀어 올려 상투를 묶었으며, 머리에는 초승달을 하나 꽂았고, 목에는 긴 뱀 한 마리를 둘렀으며, 가슴은 해골이 달린 영락(瓔珞 : 구슬을 꿰어 만든 일종의 긴 목걸이―옮긴이)으로 장식했다. 또 허리에는 호랑이 가죽을 둘렀고, 네 개의 팔은 손에 삼지창·도끼·수고(手鼓 : 일종의 작은 북―옮긴이)·곤봉이나 암사슴을 쥐고 있으며, 이마에는 세 번째 눈이 달려 있는데, 불을 뿜어 내어 모든 것을 불태워 잿더미로 만들어 버릴 수 있다. 시바가 타는 수소인 난디(Nandi)도 웅성(雄性 : 수컷―옮긴이) 생식력의 화신이다. 시바는 또한 자기희생 정신이 풍부하다. 전설에 따르면, 우유의 바다를 휘저을 때, 여러 신들과 중생을 구제하기 위해, 시바는 밧줄로 만들어 이용하던 거대한 이무기인 바스키(Vasuki)가 토해 내는 독액을 들이마셔, 자신의 목이 화상을 입어 파랗게 변했는데, 이 때문에 닐라칸타(Nilakantha : '푸른 목'이라는 뜻)라는 이름을 갖게 되었다고 한다. 강가 강(갠지스 강―옮긴이)의 여신이 설산으로부터 인간 세상으로 내려올 무렵, 시바는 물살이 거세어 중생에게 해를 입히는 것을 피하려고 몸소 머리를 물에 닿게 하여, 강가 강의 물이 그의 머리타래 사이에서 천 년 동안 돌아 흐르도록 하여 충격을 완화한 다음 다시 인간세상으로 흐르도록 했다. 이 때문에 그는 또한 강가다라(Gangadhara : '강가 강을 통제하는 자'라는 뜻―옮긴이)라는 이름을 얻게 되었다. 시바는 카일라사 산(Mount Kailasa)에 살기 때문에, 카일라사나타(Kailasanatha : '카일라사 산의 주인'이라는 뜻)라고 불리며, 그의 아내는 설산의 신의 딸인 파르바티(Parvati)인데, 우마(Uma : '광명'·'미려함'이라는 뜻)라고도 불린다. 시바의 아내는 인도 토착의 모신(母神)에서 기원했으며, 또한 생식과 훼멸의 이중적인 성격을 함께 갖추고 있어, 온유상과 공포상 등 서로 다른 모습을 나타낸다. 파르바티나

우마의 형상은 요염하고 우아한 아내이며, 시바 배우자의 또 다른 형상인 두르가[Durga : 그녀의 남편인 시바보다도 힘이 셌기 때문에 시바도 그녀를 피했으므로, '가까이하기 어려운 어머니(難近母)'라고 한다—옮긴이]는 바로 농염하고 살육을 일삼는 복수의 여신으로, 일찍이 여러 신들을 대표하여 물소 요괴인 마히샤(Mahisha)를 죽였다. 또 하나의 형상인 칼리(Kali : '검은 여신'이라는 뜻)는 생김새가 흉악하고, 혈제(血祭 : 희생물을 죽여 그 피를 신에게 바치는 제사—옮긴이)를 매우 좋아하여, 순전히 공포의 사신(死神)에 속한다. 시바와 파르바티의 아들인 가네슈(Ganesh)는 귀여운 코끼리 머리를 하고 있는 신이고, 또 다른 아들인 스칸다(Skanda) 혹은 카르티케야(Karttikeya)는 바로 무시무시한 전쟁의 신이다.

굽타 시대 이전의 초기 왕조, 특히 쿠샨 시대에, 이미 소량이지만 베다 신들과 브라만교 신들의 조상이 출현했다. 굽타 시대에는 힌두교의 발흥과 사원의 증가에 따라 대량의 비슈누 및 그 화신·시바 및 그 상징인 링가·파르바티 여신·강가 강의 여신과 야무나 강의 여신 등 힌두교 신들의 조상이 출현하여, 힌두교 사원이나 석굴에서 강대한 진용을 드러내면서, 형세가 불상·보살상과 지위가 대등해져, 자웅을 겨루었다. 굽타 시대에 힌두교 조각의 풍격은, 비록 같은 시대의 불교 조각들과 같은 고전주의적인 고귀함·장엄함·엄숙함과 조화로움을 유지하고는 있지만, 매너리즘의 화려함·역동성·동태(動態)와 희극성의 표현이 더욱 뚜렷해진다.

굽타의 여러 왕들은 구세주인 비슈누를 왕조의 수호신으로 받들었는데, 이 때문에 굽타 왕조 치하에 있던 북인도 각지에서는 비슈누 및 그의 화신 조상들이 크게 성행했다. 쿠샨과 굽타 시대의 예술 중심지였던 마투라는, 비슈누의 주요 화신 중 하나인 크리슈나가 탄생한 성지라고 전해진다. 굽타 시대에 마투라의 조각 작업장에

비슈누 입상

홍사석

높이 1.11m

대략 5세기

카트라에서 출토

뉴델리 국립박물관

서는 불교와 자이나교 조사(祖師)의 상을 제작함과 동시에, 또한 힌

두교 신상들, 특히 비슈누 및 그의 화신들의 조상도 대량으로 제작

했다. 마투라 지역의 카트라에서 출토된 홍사석 조각인 〈비슈누 입

상(Standing Vishnu)〉은 대략 5세기에 만들어졌으며, 잔존해 있는 상

반신의 높이는 대략 111센티미터이고, 현재 뉴델리 국립박물관에 소

장되어 있는데, 굽타 시대 힌두교 조각의 걸작이다. 비슈누의 전체 조형은 고전주의의 고귀함·엄숙함과 균형감을 보유하고 있으며, 인도의 왕처럼 호화로운 의관과 복식은 바로 굽타 시대의 보살상과 유사하다. 비슈누는 마치 이상적인 인도의 왕과 같은데, 호화로운 왕관 위에는 원형의 꽃줄 장식과 한 쌍의 마카라가 토해 내는 화환을 새겨 놓았다. 상반신은 발가벗었으며, 진주보석류 목걸이와 보관의 조각 장식을 간략화한 팔찌와 꽃매듭을 붙인 성선(聖線)을 착용하고 있다. 줄무늬가 있는 위요포(圍腰布 " 허리에 두르는 넓은 천-옮긴이)를 묶은 허리띠도 꽃매듭을 지었다. 한 가닥의 길고 굵직하며 큰 화환(비슈누 및 그 화신의 상징)이 어깨 뒤와 팔꿈치에 감겨 있다. 이 신상은 원래 네 개의 팔이 있었는데, 지금은 단지 두 개만 남아 있다. 머리 뒤에 남아 있는 돌 조각[片]은 아마도 광환이었을 것이며, 또한 그의 화신인 멧돼지 머리와 사자 머리를 연결해 주는 위치일 것이다. 마투라에서 출토된 홍사석 조각인 〈바이쿤타(천계의 수호자-옮긴이) 비슈누(Vishnu as Vaikuntha)〉는 대략 5세기에 만들어졌으며, 현재 보스턴미술관에 소장되어 있는데, 현재 남아 있는 흉상에는 모두 세 개의 얼굴이 있다. 가운데는 비슈누 본인의 모습이고, 왼쪽은 그의 화신인 바라하의 멧돼지 머리이고, 오른쪽은 그의 화신인 나라심하의 사자 머리이며, 뒤에는 커다랗고 소박한 광환이 있다. 광환은 아마도 불교 조상학(造像學)의 요소들을 차용했을 것이고, 또한 비슈누가 태양신(太陽神)이라는 신분과 딱 부합되며, 하나의 몸에 얼굴이 세 개인 기괴한 조형은 바로 힌두교의 기이한 상상에서 비롯되었다. 마디아프라데시 주의 에란(Eran)에서 출토된 거대한 사석 조상인 〈비슈누의 바라하 화신(Varaha Avatara of Vishnu)〉은 대략 400년 전후에 만들어졌으며, 현재 사가르의 마디아프라데시대학 박물관(Madhya Pradesh University Museum, Sagar)에 소장되어 있는데, 조

비슈누의 바라하 화신
사석
높이 3.9m
대략 5세기 초
우다야기리 제5굴

 이것은 가장 역동적인 비슈누 화신 조상이다.

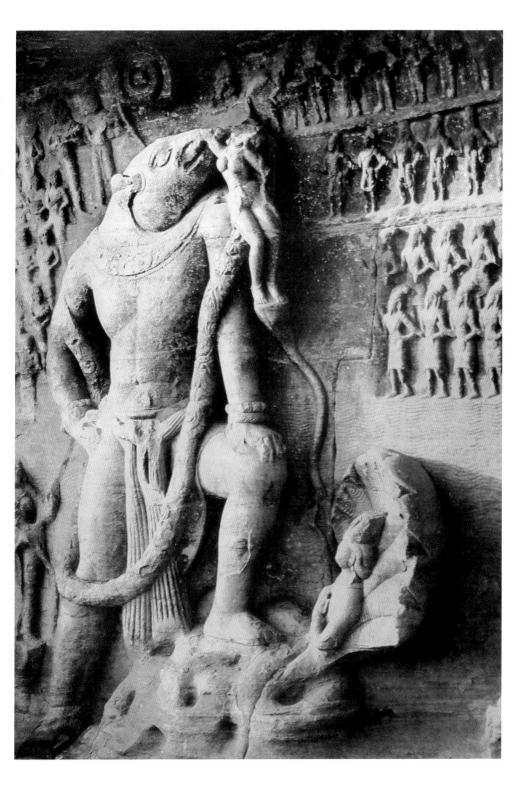

형이 간결하고 세련되며 굳세고 힘찬 것이, 마치 굽타식 불상보다도 고전주의적인 단순함과 장엄함의 특징이 더욱 풍부한 것 같다. 우타르프라데시 주의 바라나시(베나라스)에서 출토된 사석 조각인 〈고바르단 산을 떠받치고 있는 크리슈나(Krishna as Govardhanadhari)〉는 대략 5세기에 만들어졌으며, 높이가 2.12미터이고, 현재 바라나시의 인도예술학원(Bharat Kala Bhavan, Varanasi)에 소장되어 있다. 이 작품은 비슈누의 화신 중 하나인 목신(牧神) 크리슈나의 전설을 표현한 것인데, 그가 목자(牧者)의 소떼들이 인드라의 폭풍우에 습격당하는 것을 피하도록 보호하려고 고바르단 산을 7일 낮 7일 밤 동안 들고 있다. 크리슈나의 체구는 우람하고, 동태가 자연스러우며, 왼손으로는 산을 떠받치고 있는데, 무거운 것을 마치 가뿐하게 들고 있는 듯하다. 산봉우리는 벽돌 담장 모습으로 조각해 놓았는데, 마치 아잔타 벽화 속에 있는 입체주의적 산석(山石)의 화법과 같다. 우타르프라데시 주의 가르화(Garhwa)에서 출토된 사원의 긴 프리즈(frieze) 부조인 〈참배자 행렬(Worshippers in Procession)〉은 대략 450년부터 500년 사이에 만들어졌으며, 현재 럭나우 주립박물관에 소장되어 있는데, 부조의 양쪽 끝은 태양신인 수리야와 월신(月神 : 달의 신-옮긴이)인 소마[Soma : 베다 시대의 주신(酒神)]이며, 남녀 참배자들이 중앙에 있는 대신인 비슈누를 향해 천천히 행진하고 있다. 고전주의적인 평온하고 화목한 분위기에 휩싸여 있는데, 그 가운데 완전 나체로 피리를 불고 있는 여인의 우아하고 아름다운 뒷모습은 그리스의 고전주의 조각에 비교해도 전혀 손색이 없다.

우다야기리 석굴 제6굴 바깥쪽 벽의 부조인 〈비슈누 입상〉은 대략 401년이나 402년에 만들어졌는데, 네 개의 팔을 가진 비슈누가 정면을 향해 똑바로 서 있어, 박력 있는 생명력으로 넘쳐나며, 아래쪽의 두 팔은 손에 각각 의인화된 무기를 짚고 있다. 우다야기리 제

프리즈(frieze) : '중미(中楣)'라고도 하는데, 그리스 신전식 고대 건축물에서 처마와 주두 사이에 처마 밑을 따라 빙 둘러 놓은 장식띠를 말한다.

5굴 중앙 왼쪽 벽의 천연 사석에 조각한 고부조인 〈비슈누의 바라하 화신〉은 대략 5세기 초에 만들어졌으며, 높이가 3.9미터이고, 길이가 6.7미터로, 굽타 시대 힌두교 조각의 대형 걸작이다. 『푸라나』신화에 따르면, 데바(deva : 천신)와 아수라(asura : 마귀)가 힘을 합쳐 우유의 바다를 휘저을 때, 우유의 바다 속에서 떠오른 대지의 여신인 부미가 곧 깊은 연못 속의 뱀의 힘에 의해 빨려 들어가 바다 밑으로 가라앉자, 비슈누는 즉시 멧돼지 머리가 달린 거인인 바라하로 변신하여 대지의 여신을 바다에서 구해 낸다. 이 고부조에서 멧돼지 머리가 달린 거인인 바하라는 체구가 장대하고, 사지는 건장하며, 굵고 큰 화환 하나를 비스듬히 착용하고 있다. 그는 오른손을 허리에 걸치고 있으며, 왼손은 무릎을 짚고 있고, 왼발은 여러 개의 머리가 달린 사왕(蛇王)이 똬리를 틀고 있는 뱀의 몸을 딛고 서, 바깥으로 튀어나온 이빨로 대지의 여신을 가뿐하게 물어서 들어 올려, 평행한 물결무늬로 묘사한 바다 속으로부터 천신(天神)과 선인(仙人)들이 나란히 줄지어 서 있는 높은 곳으로 옮겨 놓고 있다. 바라하가 먼 하늘 밖으로 고개를 쳐들고 있는 웅장한 자태는 일체를 압도하는 위력으로 충만해 있다. 이 고부조도 비록 또한 고전주의적인 고귀함과 장엄함을 잃지는 않았지만, 이처럼 역동성과 동태를 강조하는 표현은 이미 고전주의적인 평형과 조용하고 엄숙함을 타파하였다.

데오가르의 데샤바타라 사원 남쪽 벽의 사석 고부조판인 〈아난타의 몸 위에서 잠자는 비슈누(Vishnu as Anantashayin)〉는 대략 5세기 말이나 6세기 초에 만들어졌는데, 이것도 굽타 시대 힌두교 조각의 대표적인 작품이다. 비슈누의 몸은 건장하고 균형 잡혀 있으며, 부조 중간의 큰 뱀인 아난타가 침대의 매트리스처럼 똬리를 틀고 있는 뱀의 몸 위에 가로누워 있고, 여러 개의 머리가 달린 뱀의 후드

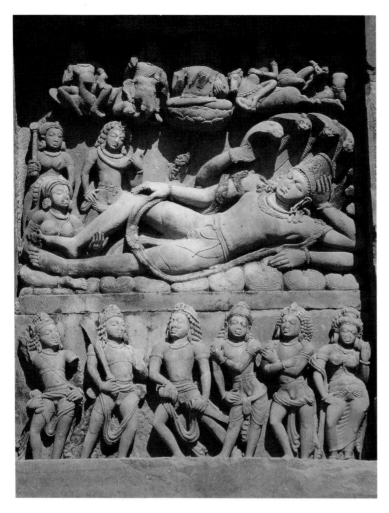

가 마치 광환처럼 그의 머리 뒤를 감싸 보호하고 있다. 그는 머리에
보관을 쓰고 있고, 곱슬머리는 어깨에 늘어져 있으며, 목걸이·팔찌
와 커다란 화환 등의 장식물들은 정교하고 섬세하게 새겨져 있다.
또 허리에 두른 위요포는 사르나트 양식의 불상처럼 완전히 투명한
효과를 내도록 새겼고, 눈을 감고 깊은 명상에 잠겨 있는 표정은 굽
타식 불상의 명상에 잠긴 표정과 유사하다. 그는 네 팔과 두 다리
를 펴거나 구부린 모습이 자연스럽고 편안하며, 온순한 아내인 락
슈미는 다리 옆에서 그를 안마하고 있고, 의인화한 무기·여성화된

선장(仙仗)과 남성화된 신궁(神弓)이 한쪽 옆에 시립해 있다. 부조의 위쪽 중앙에는 얼굴이 네 개(단지 세 개의 얼굴만 묘사해 놓았다)인 범천이 한 송이의 활짝 핀 연꽃 위에 단정히 앉아 있고, 연꽃 줄기는 비슈누에게 이어져 있어, 연꽃이 비슈누의 배꼽에서 자라 나왔음을 암시해 주고 있다. 범천의 양 옆은 각각 코끼리를 탄 인드라·공작을 탄 스칸다·수소를 탄 시바와 파르바티 및 한 명의 비천인데, 여러 신들은 모두 중앙을 향해 날아들고 있어, 비슈누의 잠든 모습과 서로 호응하면서, 일종의 기이한 몽환적인 분위기를 구성하고 있다. 부조의 아래쪽은 비슈누의 의인화된 네 개의 무기와 두 명의 천신 혹은 아수라이다. 비슈누의 잠든 모습은 평온하고 침착한데, 정태(靜態) 속에서는 또한 부분적으로 동태(動態)가 드러나 보이며, 여러 신들을 새겨 놓은 작은 조상들의 동태는 각기 달라, 이미 고전주의적인 평온함과 조화로움을 탈피했으며, 신기하고 놀라운 희극적인 동작을 추구한 매너리즘의 흔적이 나타나 있다. 데오가르에 있는 데샤바타라 사원 동쪽 벽의 사석 고부조판인 〈나라와 나라야나(Nara and Narayana)〉와 북쪽 벽의 사석 고부조판인 〈가젠드라의 구출(Gajendra Mokshada)〉은 대략 5세기 말이나 6세기 초에 만들어졌는데, 화려한 장식과 활발한 동태 및 희극적인 충돌의 추구가 더욱 강렬하여, 고전주의적인 단순함과 평온함과 조화로움을 대체하였다. 〈나라와 나라야나〉 부조 속에 나오는 두 명의 주요 인물(아르주나와 크리슈나의 전신)은 요가 고행을 수련하고 있는 앉은 자세와 손동작이 매우 자유분방하며, 위쪽 나무숲의 무성한 잎들 사이에 있는 다섯 명의 비천과 가장 위쪽의 범천의 양 옆에 있는 네 명의 비천들이 빠르게 춤을 추듯이 날고 있는 동작은 대단히 경쾌하고 민첩하다. 〈가젠드라의 구출〉 부조 속에 있는 네 개의 팔이 달린 비슈누가 날개를 펼친 금시조 가루다를 타고 하늘에서 내려와, 연꽃 호수 속에

서 악어에게 사지가 얽매여 있는 코끼리 왕 가젠드라를 구출하자,
코끼리 왕은 코로 연꽃을 감아 올려 비슈누를 향해 감사의 인사를
드리고 있고, 사왕(蛇王)인 나가라자와 그의 아내도 비슈누를 향해
합장하여 예배드리고 있다. 전체 장면은 조각 장식이 복잡하고 빽빽
하며, 동태가 다양하게 변화하여, 희극적인 효과가 매우 풍부하다.

굽타 시대의 시바만을 단독으로 새긴 조상(造像)은 비슈누 조상
처럼 그렇게 보편적이지는 않고, 흔히 보이는 것은 시바의 상징인 링
가 석주(石柱) 조각이다. 링가 석주의 표면에는 종종 시바의 사람 형

가젠드라의 구출

사석

123cm×113cm×24cm

대략 5세기말이나 6세기 초

데오가르 고고박물관

상을 고부조로 새겨 내기도 했는데, 어떤 것은 전신(全身) 입상(立像)
이고, 어떤 것은 얼굴이 하나이거나 혹은 여러 개인 두상(頭像)이다.
마디아프라데시 주의 코흐(Khoh)에서 출토된 사석 조각인 〈일면(一
面) 링가(Ekamukha Linga)〉는 대략 5세기에 만들어졌으며, 높이가 94
센티미터로, 현재 뉴델리 국립박물관에 소장되어 있는데, 굽타 시
대 시바 링가 조각의 본보기이다. 이 링가 석주의 상반부는 매끄러
운 원주형(圓柱形)이고, 하반부는 투박하고 거친 사각형이다. 시바의
고부조 두상은 석주의 안에서 볼록 튀어나와 있는데, 이는 시바가
연소된 하나의 링가 속에서 태어났고, 또한 타파(tapa : 고행)에 의지
해 우주를 창조했다는 신화를 표현하고 있다. 시바는 높다랗게 요
가 고행자의 상투를 틀어 올렸고, 머리에는 초승달 하나를 꽂고 있
으며, 세 개의 눈이 달려 있어, 과거·현재·미래의 삼세(三世)를 꿰뚫
어볼 수 있다. 이마 가운데에 있는 하나의 눈은 또한 모든 것을 훼

멸시킬 수 있는 신비한 불을 뿜어 낼 수 있는데, 일찍
이 사랑의 신인 카마(Kama)를 태워서 형태가 없는 신
으로 만들어 버렸다. 시바 두상의 조형은 고전주의적
인 고귀함과 단순함을 지니고 있다. 우다야기리 석굴
제4굴의 사석 조각인 〈일면 링가〉는 대략 5세기에 만
들어졌는데, 시바 두상의 얼굴형은 동그랗고, 얼굴의
근육은 통통하고 팽팽하며, 눈꺼풀과 입술은 두툼
하여, 얼굴이 장력(張力)을 지니고 있다. 럭나우 주립
박물관에 소장되어 있는 사석 조각인 〈사면(四面) 링
가(Chaturmukha Linga)〉는 우타르프라데시 주의 코삼
[Kosam : 옛날에는 코삼비(Kosambi)라고 불렸음]에서 출토
되었다. 이는 대략 5세기에 만들어졌으며, 높이가 97
센티미터로, 거칠게 새긴 하부의 네모난 대좌 위에
반들반들하며 둥근 대가리의 링가 석주가 우뚝 솟
아 있으며, 석주의 사방에는 모두 시바의 두상을 새
겨 놓았다. 뉴델리 국립박물관에 소장되어 있는 사석
조각인 〈사면(四面) 수리야(Surya Chaturmukha)〉는 우타

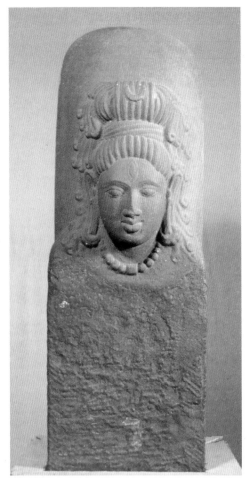

일면(一面) 링가
사석
높이 94cm
5세기
코흐에서 출토
뉴델리 국립박물관

르프라데시 주에서 출토되었는데, 대략 6세기에 만들어졌으며, 높이
는 대략 45센티미터이다. 좌대는 네모나고 대가리는 둥근 링가 석주
의 사방에는 각각 힌두교의 3대 주신(主神)인 범천·비슈누·시바와
태양신인 수리야 입상이 조각되어 있는데, 비슈누의 윤보(輪寶 : 72
쪽 참조-옮긴이)·선장(仙杖)과 시바의 삼지창은 모두 의인화된 형상으
로 표현했다. 뉴델리 국립박물관에 소장되어 있는 사석 조각인 〈하
리하라(Harihara)〉는 마디아프라데시 주에서 출토되었으며, 대략 5세
기에 만들어졌는데, 비슈누[하리(Hari)는 비슈누의 호칭 중 하나]와 시바
[하라(Hara)는 시바의 호칭 중 하나]의 양대 주신이 합쳐져 한 몸이 되어

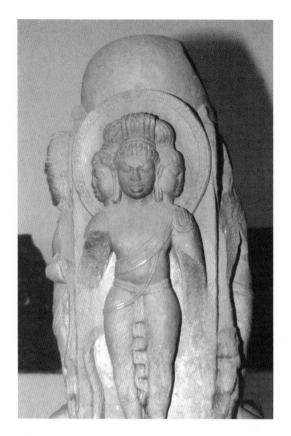

있는 입상(立像)이다. 왼쪽 절반은 고행자의 상투를 틀어 올린 시바이고, 오른쪽 절반은 왕의 보관(寶冠)을 쓰고 있는 비슈누인데, 하반신의 링가가 우뚝하게 발기해 있다.

시바는 항상 그의 아내인 파르바티 여신과 함께 조각되어 있다. 우타르프라데시 주의 코삼에서 출토된 사석 조각인 〈시바와 파르바티(Shiva and Parvati)〉는, 명문(銘文)에 458년 혹은 459년에 만들어졌다고 기록되어 있으며, 높이는 69센티미터로, 현재 콜카타의 인도박물관에 소장되어 있는데, 이는 짝을 이룬 신의 반려자를 표현한 초기의 본보기이다. 시바는 상투가 우뚝 솟아 있고, 세 번째의 외눈은 이마에 가로[橫]로 나 있으며, 왼손은 물 항아리를 들고 있고, 오른손의 손동작은 불상의 무외인(無畏印)을 그대로 본떴다. 시바와 어깨

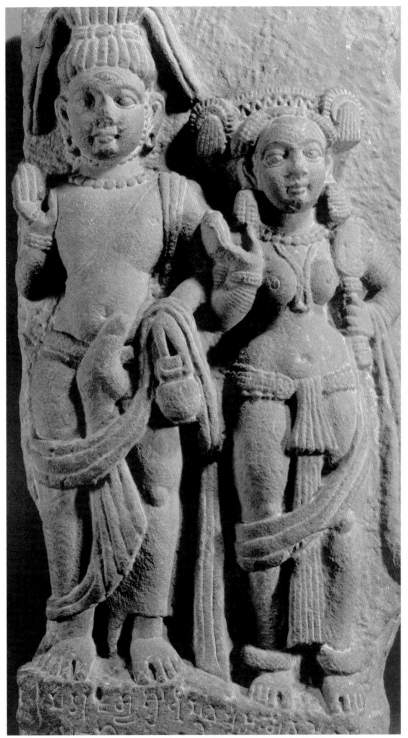

를 나란히 하고 서 있는 파르바티의 머리 장식은 복잡하고 화려하
며, 왼손에는 화장 거울을 들고 있고, 오른손은 역시 무외인을 취하
고 있다. 인물의 조형은 고전주의적인 장중함과 근엄함을 갖추고 있
으며, 심지어는 약간 고풍식의 치졸함까지 띠고 있는데, 시바의 발
기한 링가는 생명의 본능적인 충동을 억제하지 못하고 있다. 우타
르프라데시 주의 바라나시에서 출토된 테라코타 조소인 〈시바 두상
(Head of Shiva)〉은 대략 5세기에 만들어졌으며, 높이가 14센티미터이
고, 현재 바라나시 인도예술학원박물관에 소장되어 있는데, 시바의
조형은 치졸하고, 오관은 과장되어 있으며, 세 번째의 외눈은 이마
에 세로로 나 있다. 우타르프라데시 주의 아히차트라(Ahicchatra)에
서 출토된 테라코타 조소인 〈파르바티 두상(Head of Parvati)〉은 대략
5세기에 만들어졌으며, 높이가 14센티미터로, 현재 뉴델리 국립박물
관에 소장되어 있다. 이것도 역시 시바와 마찬가지로 머리에 초승달
을 꽂고 있으며, 이마 사이에 세 번째 외눈이 나 있고, 거대한 원형

파르바티 두상
테라코타
14cm×16cm×10cm
아히차트라에서 출토
뉴델리 국립박물관

귀고리 속에는 또한 남녀 연인이 성교(性交)하는 작은 상이 빚어져 있다. 파르바티 두상의 조형은 치졸하고 과장되어 있는데, 초승달 모양의 눈썹에 큰 눈과 높은 코와 두툼한 입술을 하고 있으며, 입술·아래턱과 얼굴은 부드럽고 온화하게 빚어, 성적 매력이 풍부하다. 길쭉한 다발로 둥글게 말아 놓은 머리는 뒤통수에 크고 우아하며 아름다운 낭자를 틀었는데, 선을 정교하고 섬세하게 묘사했다. 이것은 아마 굽타 시대의 인도 귀부인들 사이에 유행했던 머리 모양이었던 것 같다.

굽타 시대의 힌두교 여신 조상은, 파르바티 이외에도 주요한 것들로는 강가 강의 여신과 야무나 강의 여신이 있다. 마치 불탑의 문 옆에 종종 수신(樹神)인 약시를 새겨 놓은 것처럼, 굽타 시대의 힌두교 사원의 문 옆에도 종종 강가 강의 여신과 야무나 강의 여신을 조각해 놓았다. 우타르프라데시 주의 아히차트라에 있는 시바 사원 유적에서 출토된, 높이 171센티미터의 테라코타 조소인 〈강가 강의

강가 강의 여신
테라코타
높이 1.71m
대략 5세기
아히차트라에서 출토
뉴델리 국립박물관

여신(Goddess Ganga)〉과 높이 169 센티미터의 테라코타 조소인 〈야무나 강의 여신(Goddess Yamuna)〉은 대략 5세기에 만들어졌으며, 현재 뉴델리 국립박물관에 소장되어 있는데, 원래는 사원 정문의 양 옆에 안치되어 있었다. 강가 강의 여신은 악어 형상의 괴수인 마카라의 등 위에 서 있고, 야무나 강의 여신은 신구(神龜 : 신령한 거북-옮긴이)의 등 위에 서 있는데, 마카라와 신구는 모두 강물의 번식 능력을 상징한다. 이는 마치 수신(樹神)인 약시의 발밑에 있는 난쟁이가 토지의 번식 능력을 상징하는 것과 같다. 이들 두 명의 비대하면서도 아름다운 성하(聖河 : 성스러운 강-옮긴이)의 여신 도상(陶像)들은 모두 배[舟] 모양의 변형 감실(龕室)을 배경으로 하고 있으며, 손에는 물동이를 받쳐 들고 있는데, 몸의 자세는 흔들리는 듯하고, 물결무늬의 옷 주름은 마치 물속에 떠 있는 듯하다. 베슈나가르에서 출토된 사석 조각인 〈강가 강의 여신〉은 대략 500년경에 만들어졌으며, 높이는 76센티미터로, 현재 보스턴미술관에 소장되어 있는데, 원래는 또 다른 야무나 강의 여신 조상과 함께 사원의 정문 양 옆에 안치되어 있었다. 이 강가 강의 여신 조상은 마치 산치 대탑 동쪽 문의 약시 수신처럼, 나무 밑에서 두 다리를 교

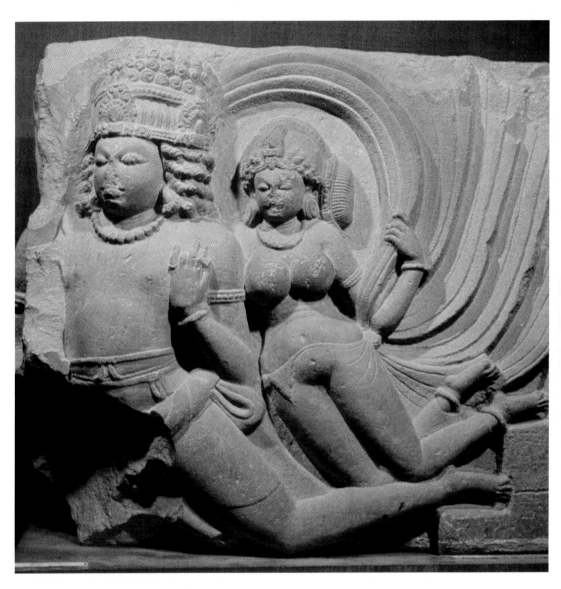

차한 채 마카라의 등 위에 서 있는데, 전신이 삼굴식 동태를 나타
내 보이고 있다. 그녀의 아래쪽에 있는 한 시종(侍從) 역사(力士)는
막 창궐하는 마카라를 항복시키고 있다.

마디아프라데시 주의 괄리오르(Gwalior) 부근에 있는 손다니
(Sondani)에서 출토된 사석 조각인 〈비천(飛天 : Flying Vidyadharas)〉은
대략 6세기에 만들어졌으며, 길이가 133센티미터이고 높이는 86센

비천
사석
높이 86cm
대략 6세기
손다니에서 출토
뉴델리 국립박물관

티미터이다. 이는 현재 뉴델리 국립박물관에 소장되어 있는데, 굽타 시대에 인체의 동태를 표현한 명작이다. 부조 속에 있는 한 쌍의 남녀 비천은 공중에서 훨훨 날고 있다. 특히 천녀의 두 다리는 우아하게 뒤를 향해 흔들고 있으며, 머리 위와 팔 사이에서부터 엉덩이 부위의 뒤쪽 가장자리까지 바람을 맞아 뭉쳤다가 펼쳐지는 띠는 춤추며 날고 있는 동태를 더욱 빼어나고 경쾌해 보이도록 해준다. 인체의 묘사는 굽타 시대의 고전주의적인 단정함과 장중함을 지니고 있지만, 감각적인 아름다움과 동태를 강조하여, 이미 고전주의적인 규범을 벗어났으며, 인도 중세기의 바로크 전성기가 도래할 것임을 예시해 주고 있다.

굽타 시대 힌두교 예술의 풍격은 고전주의로부터 점차 매너리즘을 거쳐 바로크 풍격으로 변화했는데, 이는 바로 힌두교가 점차 불교 대신 인도에서 주도적 지위를 갖는 대세의 흐름이었다. 굽타 시대에 발흥한 힌두교 예술은, 중세기 힌두교 예술 전성기의 웅장하고 화려한 서막을 열었다.

| 제4장 |

중세기

힌두교 예술의 전성 시기

힌두교 신비주의의 흥성

인도의 중세기 시대(Medieval Period of India)는 힌두교 예술의 전성 시기이다. 중세기의 개념은 유럽에서 빌려온 것으로, 인도의 중세기 구분은 유럽과 서로 완전히 같지는 않고, 대개 7세기부터 13세기까지의 역사 단계를 가리킨다. 즉 굽타 왕조의 쇠망에서부터 무슬림 (Muslims) 침입자들이 북인도를 정복할 때까지로 삼는다. 그러나 또한 어떤 학자는 인도 중세기의 상한을 6세기 중엽까지로 앞당기며, 하한을 17세기까지로 늦추기도 한다. 굽타 시대 이후부터 불교가 인도 본토에서 나날이 쇠퇴하고, 힌두교가 일약 지배적 지위를 차지하였다. 굽타 왕조가 쇠망한 이후, 북인도의 고도(古都)인 카냐쿠브자[Kanyakubja : 오늘날의 카나우즈(Kanauj)]의 계일왕(戒日王 : Siladitya)인 하르샤(Harsha, 606~647년 재위)가 일찍이 한 차례 제패한 적이 있다. 계일왕은 시바를 신봉했을 뿐만 아니라 불교도 비호하여, 중국의 고승인 현장(玄奘)을 후하게 예우해 주었다. 현장은 계일왕의 수도인 카냐쿠브자에 모두 가람(伽藍 : 불교 사원)이 백여 곳이 있고, 천사(天祠 : 힌두교 사원)가 2백여 곳 있다는 것에 주목하여, 힌두교 세력이 이미 우세를 점하고 있다는 것을 알았다. 계일왕이 세상을 떠난 다음, 인도는 다시 소왕국들이 난립하여 패권을 다투는 분열과 혼란의 국면으로 빠져 들었다. 중세기에 인도의 남북 각지에 있던 지방

카냐쿠브자(Kanyakubja) : '사위국(舍衛國)'이라고 번역한다.

적 성격의 왕조들은 절대 다수가 힌두교를 신봉하여, 힌두교 사원을 건립하고 힌두교 신상(神像)을 조각하는 열기를 거세게 불러일으켰는데, 이는 수백 년 동안 지속되면서 사그라지지 않아, 인도 예술사에서 전에 없던 장관을 이루었다.

중세기에는 힌두교 신비주의(Hindu mysticism)가 크게 흥성했다. 힌두교 신비주의의 유파는 복잡다단한데, 각 유파의 공통된 주지(主旨)는 모두 영혼의 해탈(moksha)을 인생의 최종 목표로 삼는다는 것이며, 지식·경건함·성의식(性儀式) 등 서로 다른 방도들을 해탈을 획득하는 경로로 삼았다. 중세기에 베다 전통, 즉 아리아 문화 전통에서 발원한 신비주의는, 주로 브라만의 6파 철학(257쪽 참조—옮긴이), 특히 베단타(Vedanta)파 철학으로 대표된다. '베단타'의 원래 의미는 '베다의 종결'이라는 것으로, 특히 베다 문헌의 말미에 부록되어 있는 우파니샤드에서 상세히 설명하고 있는 철리(哲理)를 가리킨다. 중세기 남인도의 시바교 베단타파 철학의 대사(大師)인 샹카라(Shankara, 대략 788~820년)는 줄곧 힌두교 철학의 정통으로 받들어지고 있는 베단타의 '불이론[不二論, Advaita : 이원(二元)이 아닌, 즉 일원론(一元論)]'을 창립했는데, 이는 우주정신인 '범(梵)'과 개체 영혼인 '아(我)'는 동일하며, 둘이 아닌 절대적 실재(Absolute Reality)이거나 궁극적 실재(Ultimate Reality)라고 주장한다. '범'은 무형상·무속성·무차별·무제한이며, 영구불변하고, 묘사할 수 없으며, 유일하고 순수한 정신의 최고 본체인데, 천태만상이고 천변만화하는 현상세계는 단지 '범'이 '환상(幻相 : Maya)'의 마력을 통해 변화되어 나타난 허무한 세계에 지나지 않는다는 것이다. 이는 마치 밧줄이 환각에 의해 뱀이라는 허상으로 변형되어 보이는 것처럼, 사람들은 무지(無知 : avidya, 無明) 때문에 비로소 환영(幻影)을 진실로 간주하게 된다는 것이다. 단지 정신 수련[요가 선정(禪定)]이 누적된 '지식(jnana :

상카라(Shankara) : '은혜로운'이라는 의미이다.

智’ 즉 초험적(超驗的) 이지(理智)를 통해야만, 사람들은 비로소 자신의 가장 내재적인 개체 영혼인 ‘아’ 속에서 궁극적인 실재인 ‘범’과 본질적으로 동일한 것을 발견하고 스스로 증명할 수 있으며, 무지를 제거하고, 허황한 세계의 속박을 타파하여 영혼의 해탈을 획득할 수 있다는 것이다. 샹카라는, 신은 단지 비인격적인 중성의 절대적 실재인 ‘범’의 인격화된 초급적인 표현[하범(下梵)]에 지나지 않으며, 또한 결코 절대적 진실이 아니라고 여겼다. 여러 신들을 숭배하면 나약한 영혼을 도울 수 있는데, 정신이 강한 자는 오히려 신들을 초월하여, 직접 궁극적인 실재를 인식하고, 스스로 ‘범아동일(梵我同一)’을 증명하려고 한다는 것이다. 샹카라의 베단타 불이론 체계가 명시하고 있는, 이와 같은 영혼 해탈을 탐구하는 경로는 ‘지식의 길(jnana-marga)’이라고 일컬어진다. 샹카라의 관점과는 달리, 남인도의 비슈누교 베단타파 철학자인 라마누자(Ramanuja, 대략 1017~1137년)는 ‘한정적 불이론(Vishishtadvaita)’을 창립했다. 그는 ‘범’ 및 그것의 발현 형태인 ‘아’와 현상세계는 모두 진실한 것이지 허황된 것이 아니고, 우주의 대신(大神)인 비슈누는 바로 ‘최고 인격(Purushottama)’인 ‘범’이며, 사람들은 이지(理智)를 통해서가 아니라 신에 대한 경건한 정성(bhakti : 경건한 믿음)을 빌려야만 비로소 몸소 ‘범아동일’을 증명할 수 있다는 것이다. 이러한 해탈의 경로는 ‘경건한 정성의 길(bhakti-marga)’이라고 일컬어진다. 라마누자의 한정적 불이론은 중세기에 흥기한 힌두교의 경건파(Devotionalism) 운동을 위한 철학적 기초를 제공해 주었다. 중세기에 비(非)베다 전통, 즉 드라비다 문화 전통에서 발원한 신비주의는, 주로 밀교(密敎)와 샥티파[Shaktism : 성력파(性力派)]로 대표된다. 밀교, 즉 탄트리교(Tantrism) 혹은 탄트라 숭배(Tantric worship)는 인더스 문명 시대의 드라비다 농경문화 전통의 생식 숭배, 특히 모신 숭배에서 기원했다. 탄트라[tantra : 밀주(密呪,

즉 비밀스러운 주문-옮긴이), 밀경(密經)]의 어근(語根)인 'tan'의 원래 의미는 바로 생식(生殖)·번성이다. 밀교는 일종의 비밀리에 전해진 민간 신앙이자 무술(巫術) 의식으로서, 대략 7세기 이후 인도에서 광범위하게 전해짐과 동시에 힌두교와 불교에 영향을 미쳐, 힌두교 밀종(Tantric Hinduism)과 불교 밀종(Tantric Buddhism)으로 발전했다. 밀교 신비주의의 우주론에 따르면, 인체는 우주의 축소판이고, 우주의 탄생 과정은 인류의 남녀 양성(兩性)이 교합하여 출산하는 것과 흡사하다는 것이다. 즉 우주정신 혹은 궁극적 실재는 우주의 남성 본원(本原)인 푸루샤[Purusha : 원인(原人), 영혼]와 여성 본원인 프라크리티[Prakriti : 자성(自性, 즉 본래 가지고 있는 성질-옮긴이), 원초적 물질]가 결합한 산물이라고 한다. 밀교 수행자는 상상의 혹은 실제의 남녀 성교를 통하여, 곧 몸소 신과 합일(合一)하고 우주정신과 일치되는 극락을 체험하여, 영혼의 해탈을 획득할 수 있다고 한다. 이러한 성의식이나 성요가는 해탈의 첩경으로 여겨지고 있다. 힌두교 밀종의 샥티파 가운데, 남성 에너지인 시바(Shiva)의 화신은 대신인 시바의 여러 가지 형상들인데, 남근인 링가로 상징된다. 그리고 시바에서 파생한 여성 에너지인 샥티(Shakti)의 화신은 파르바티·칼리·두르가 등의 여신들인데, 여성의 음부인 유니(Youni)로 상징된다. 샥티파는 특히 여신의 성력(性力)인 샥티를 숭배하는데, 샥티의 위력은 심지어 시바를 초월하기도 한다. 불교 밀종인 금강승(金剛乘 : Vajrayana) 가운데, '반야(般若 : prajna, 즉 지혜)'는 여성의 창조력을 대표하며, '방편(方便 : upaya)'은 남성의 창조력을 대표하는데, 각각 여성 음부의 변형인 연꽃(padma)과 남근의 변형인 금강저(金剛杵 : vajra)로 상징되며, 상상적으로나 실제적으로 남녀가 성교(性交)하는 요가 방식을 통하여 몸소 '반야'와 '방편'이 한 몸으로 융합되는 열반 혹은 극락의 경지를 증명하게 된다고 한다.

방편(方便 : upaya) : '수단'·'방법' 등을 의미하는 말로, 중생을 제도하여 인도하는 훌륭한 수단을 가리킨다.

중세기에 힌두교 신비주의가 활발히 발흥함에 따라, 현학적인 사변은 나날이 심오해지고 정교해졌으며, 경건한 마음은 나날이 집착적이고 열광적으로 변해 갔으며, 밀교의 의례와 법식은 나날이 번잡해지고 기괴해졌다. 이러한 일체의 정신 호르몬들은 모두 중세기 힌두교 예술의 기묘한 사상과 특이한 아이디어를 불러일으켜, 신비주의 미학의 표본과 신비로운 우주 생명의 상징을 창조해 냈다.

신비주의적 운론(韻論)과 우주 생명의 상징

중세기 힌두교 신비주의의 영향을 받아, 인도 중세기의 미학도 한층 신비주의적 색채를 더해 가면서, 무엇이 예술의 영혼(atman)인지 따져 물었다. 비록 5세기 이전에 바라타의 『나티야샤스트라(*Natyashastra*)』가 이미 심리 분석을 중시한 미론(味論)을 제시했지만, 7, 8세기까지 인도에서 가장 유행한 미학 이론은 여전히 형식 분석을 중시한 장식론(裝飾論 : Alankara theory)·풍격론(風格論 : Riti theory)이었으며, 미론은 거의 '장식[裝飾 : alankara, 수사(修辭)]'·'풍격[riti : 양식(樣式)]'·'덕[guna : 속성(屬性)]'·'병[dosa : 결점(缺點)]' 등과 같은 수사학 범주의 미궁 속으로 사라졌다. 중세기 초기의 미학자들은 여전히 예술의 외재적 형식의 미를 편중되게 추구하여, "장식은 시(詩)의 영혼이다"라든가 "풍격은 시의 영혼이다"라고 공언하였다. 중세기 전성 시기의 미학자들은 곧 예술의 내재적 본질의 미를 추구하는 경향이어서, 관심의 초점을 수사학(修辭學)으로부터 심미심리학(審美心理學)과 의미론(意味論)의 범주로 옮겨 갔다. 대략 9세기의 인도 미학자인 아난다바르다나(Anandavardhana, 대략 855년 전후에 생존)의 산스크리트어 시학(詩學) 저작인 『드반야로카(*Dhvanyaloka*)』에서는 언어의 의미 분석을 중시하는 운론(韻論 : Dhvani theory)을 제시했다.

『드반야로카(*Dhvanyaloka*)』 : 『운광(韻光)』이라고 번역한다.

산스크리트어 '드바니(dhvani : 韻)'의 원래 의미는 소리·메아리·여음(餘音)인데, '암시'라는 의미로 전의(轉義)되었으며, 특히 시(詩) 속에 나오는 단어의 표면적인 뜻을 뛰어넘어 암시하는 의미를 가리킨다. 『드반야로카』에서는, '운'이 시의 영혼이며, '장식'이나 '풍격' 따위는 단지 시의 형체에 불과하다고 주장한다. '운'은 또한 '사실운[事實韻 : vastu-dhvani, 즉 제재(題材)의 암시]'·'장식운[裝飾韻 : alankara-dhvani, 즉 형상(形象)의 암시]'·'미운[味韻 : rasa-dhvani, 즉 정감(情感)의 암시]'으로 나뉘는데, '미운'은 시가 암시하는 진정한 본질이다. 인도 전통 미학의 집대성자인 아비나바굽타(Abhinavagupta, 대략 1014년 전후에 생존)

『아비나바하라티(*Abhinavabharati*)』 : 『무론주(舞論注)』라고 번역한다.

는 그가 지은 연극학 저작인 『아비나바하라티(*Abhinavabharati*)』와 시학 저작인 『로카나(*Locana*)』를 통해 바라타의 미론(味論)과 아난다바르다나의 운론(韻論)을 체계적으로 밝힘으로써, '미론'을 핵심으로 하는 인도 전통 미학의 완전한 체계를 확립했다. 그가 심리 분석을 중시한 미론과 의미 분석을 중시한 운론을 결합하여, 형식 분석을 중시한 장식론·풍격론을 종속적 지위에 둠으로써, 미론으로 하여금 자질구레한 수사학 범주를 벗어나 초험 철학의 신비한 영역으로 진입하게 하였다. 그는 '라시카(rasika : 맛을 보는 사람)', 즉 감상자의 심미적 반응의 각도에서 다음과 같이 새롭게 미론을 해석했다. 즉 '미(味)'라는 심미 경험은 바로 심미적 감지(感知) 과정 그 자체로서, 인류의 잠재적인 보편화된 감정 상태를 전제로 하며, 시간과 공간의 제한을 초월하고, 개인의 경험을 초월하며, '미'의 본질은 순수한 초험적 쾌락인 '아난다(ananda : 환희)'라고 인식했다. 그는 카슈미르의 시바교 유신론(有神論) 베단타 철학의 입장에서 출발하여, '미'라는 심미적 유쾌함 속에서 신성한 극락인 '브라마난다[Brahmananda : 범희(梵喜)]'의 속세에 존재하는 부본(副本)을 발견하고는, 라시카의 심미 경험을 요가 수행자의 신비한 체험과 동일시했으며, '미'를 개

체영혼인 '아(我)'와 우주정신인 '범(梵)'이 동일함을 몸소 증명[親證] 하는 극락인 '브라마난다'와 동일시했다. 그가 전통의 미론에서 열 거하고 있는 여덟 가지의 '미' 뒤에 추가한 아홉 번째 미인 '정적미 (靜寂味 : Shanta-rasa)'는, 일체의 '정(情)'이 나오는 근원이자 귀착지 로, 자아 해탈을 획득하려는 욕망에서 나오며, 궁극적인 실재에 대 해 인식하도록 해주고, 최고의 쾌락과 서로 연계되어 있으며, 쾌락 과 평정의 통일체에 대한 초험적인 친증(親證)이라고 지적했다. 동시 에 그는, '운'은 시의 언어적인 독특한 기능이며, '운'은 시의 정수이 고, '미'는 '운'의 정수이며, '운'은 '장식'·'풍격' 등의 제 요소들을 이 용하여 '미'에 복무하는데, '사실미'·'장식미'는 최종적으로 모두 '미 운(味韻)'으로 귀결될 수 있다고 반복하여 강조했다. 아비나바굽타의 '미운' 이론은, 인도 전통 미학 체계가 확립·완비되고 심화되었음을 상징하며, 중세기 후기의 미학자들은 기본적으로 모두 그의 관점을 반복하거나 발전시켰는데, 일부는 번잡하고 자질구레하게 흐르기도 하고, 일부는 더욱 신비한 방향으로 나아갔다.

이와 같이 암시를 강조한 신비주의 미학의 운론(韻論)은, 또한 힌 두교 조형 예술의 영역에까지 침투했다. 중세기의 힌두교 예술은 우 주 생명의 암시나 상징이라고 할 만하다. 상징이나 암시는 불교 예 술을 포함하는 고대 인도의 예술 속에 선례가 적지 않은데, 중세 기의 힌두교 예술은 생식 숭배로부터 승화되어 온 우주 생명 숭배 에 기초하고 있어, 상징이나 암시의 초험 철학 우주론적 색채가 더 욱 농후하다. 힌두교 사원은 통상 힌두교 철학의 우주 도면인데, 사 원의 높은 탑인 시카라(shikhara : 산봉우리)는 우주의 산을 상징하고, 사원의 성소(聖所)인 가르바그리하[garbha-griha : 자궁실(子宮室) 혹은 태실(胎室)]는 우주의 잉태를 암시하여, 시바 사원의 성소 안에는 종 종 시바의 상징인 링가(남근) 혹은 링가와 유니(여성 음부)가 결합된

링가와 유니의 결합
검정색 편암
18세기
인도 시바 사원의 성소(聖所)
제네바 문화인류학박물관

링가(남근)는 우주 생명의 남성 에너지를 상징하며, 유니(여성의 음부)는 우주 생명의 여성 에너지를 상징한다. 선남선녀들은 항상 링가의 머리 위에 소유(酥油)를 바르고, 생화(生花)를 바친다.

소유(酥油) : 소나 양의 젖에서 얻어낸 유지방으로, 티베트인이나 몽골인들의 식품으로 이용되며, 밀교에서는 제물을 불 속에 던져 태움으로써 신에게 바치는 의식인 호마(護摩) 때에 사용하는 기름이다.

추상적인 조각을 모셔 놓았는데, 이는 우주의 생식 능력 혹은 우주의 남성 에너지와 여성 에너지의 결합을 은유하고 있다. 중세기 힌두교 사원의 형상과 구조는 주로 시카라의 형상에 따라 남방식·데칸식·북방식의 세 가지 유형으로 나뉜다. 남방식 사원의 시카라는 계단 모양의 각추형(角錐形 : 모서리가 있는 뿔 모양-옮긴이)을 나타내며, 데칸식 사원의 시카라는 남방식에 비해 낮고 평탄하면서 중후하고, 북방식 사원의 시카라는 옥수수 모양이나 죽순 모양의 둥근 아치형을 나타내는데, 이러한 시카라들은 모두 우주의 산(山)이라는 상징적 의미를 지니고 있다. 하나의 힌두교 사원은 곧 하나의 작은 우주이며, 또한 축소된 우주의 구조에 따라 복제한 것이다. 중세기 인도의 건축학 경전 속에는, 북방식 사원의 아종(亞種 : 하위의 세부적인 종류-옮긴이)의 하나인 오리사식(Orissa式) 사원의 옥수수 모양 시카라의 탑좌(塔座)·탑신(塔身)·탑정(塔頂) 등 각 부분의 구조는, 인체의 각 부위에 따라 각각 '발[足]'·'종아리(아랫다리)'·'몸통'·'목'·'머리'·'정수리' 등등으로 명명하였다. 이는 힌두교 사원의 우주 도면이 이미 인격화되었으며, 우주 생명의 상징이 되었다는 것을 말해 준다. 힌두교 사원은 우주 생명 숭배의 관념을 구현하고 있는데, 이 때문에 거대한 체적·변화하는 공간·기복을 이룬 리듬과 호화로운 장식을 추구하였다. 힌두교 사원 안팎에는 일반적으로 각종 장식 조각과 수많은 남녀 신들의 조상들로 가득 채워져 있는데, 이러한 힌두

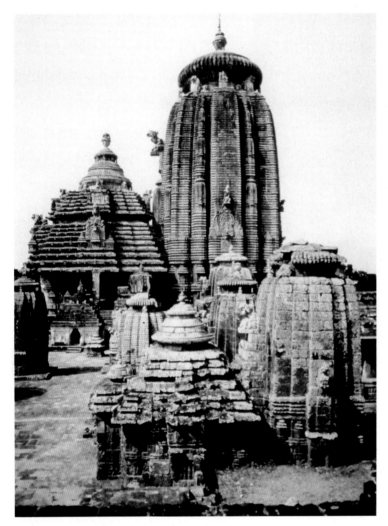

링가라자 사원

사석

높이 45m

대략 1090~1104년

부바네스와르

부바네스와르의 이와 같은 오리 사식 사원의 탑정인 시카라는 우주의 산을 상징하며, 동시에 사원의 각 부분의 구조들은 또한 인체의 각 부위에 따라 명명하였다.

교 신상들은 또한 바로 우주 생명의 상징이다. 생명의 문제는 줄곧 힌두교 초험 철학의 사유의 핵심이었다. 우주정신 혹은 궁극적 실재인 '범'은 어근인 '생장(生長)'에서 변화 발전해 왔으며, 개체영혼인 '아'의 원래 의미는 바로 호흡·생명이다. 베단타 철학의 '범아동일(梵我同一)' 관념은, 바로 개체의 영혼 혹은 생명을 추단하고 연역하여 우주의 영혼 혹은 생명으로 확대하였다. 우주 생명은 비록 형상을 갖고 있지 않아 묘사할 수 없지만, 힌두교 신상은 오히려 다면다비

(多面多臂 : 여러 개의 얼굴과 여러 개의 팔-옮긴이)·반인반수(半人半獸)·
반남반녀(半男半女) 등을 포함하여 다종다양하게 인격화(人格化)되거
나 신격화(神格化)된 생명 형태들을 통해, 우주 생명의 번성과 풍성
함과 신기함을 암시하거나 상징하고 있으며, 심지어는 남녀의 성교
형상을 통하여 우주 생명의 교합을 은유하고 있다. 힌두교의 3대
주신—창조의 신인 범천(梵天)·보호의 신인 비슈누·생식과 훼멸의
신인 시바— 및 그들의 배우자나 화신들은, 실질적으로 모두 똑같
이 우주 생명의 상징에 속하는데, 혹자는 모두가 우주 일원론의 서
로 다른 측면을 시의(詩意)적으로 표현한 것에 속한다고 말한다. 범
천의 조형은 비교적 단일한데, 비슈누는 바로 열 가지 화신이 있고,
시바도 또한 각종 모습들을 갖고 있어, 범천의 조형에 비해 훨씬 풍
부하고 다채롭다. 특히 시바의 형상은 초험 철학의 신비주의 색채와
상징적 의미가 가장 풍부하다. 시바가 나타내는 링가상(Linga相)·공
포상(恐怖相)·삼면상(三面相)·춤의 왕상[舞王相]·요가의 주재자상·남
녀 합일신상 등 여러 가지 상들은, 생식과 창조에서부터 사망과 훼
멸에 이르는 각종 생명 형태와 관련되는데, 생명 과정에서의 각기
다른 측면의 표현을 통해 우주 생명의 기원·본질과 심오한 뜻을 암
시하고 있다. 시바의 여러 상(相)들 가운데 나타라자(Nataraja : 춤의
왕-옮긴이)의 형상은 우주 생명의 영구적인 율동의 상징이다. 쿠마
라스와미는 그의 명저(名著)인 『시바의 춤(Dance of Shiva)』에서, 시바의
춤은 곧 신비한 우주의 춤이며, 우주의 영원한 생명의 리듬이 끊임
없이 순환함을 상징한다고 상세히 해석했다. 힌두교 신비주의에 따
르면, 인체는 우주의 축소판이며, 춤추는 인체는 우주 생명의 율동
을 가장 적절하게 상징한다고 하는데, 이 때문에 나타라자의 형상
은 중세기 힌두교 조소들 속에서 가장 빈번하게 출현한다. 특히 남
인도 졸라(Chola) 시대 나타라자 동상의 심오한 우의(寓意 : 암시하거나

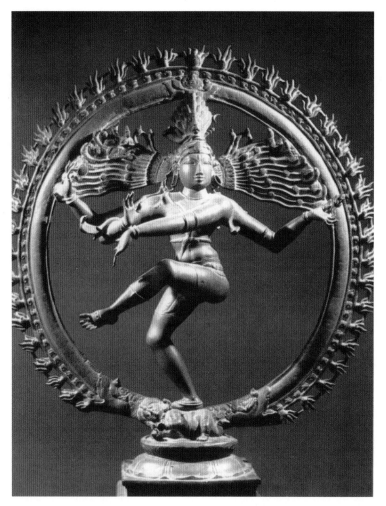

춤의 왕 시바

청동

98cm×83cm×27cm

11세기

티루바랑구람에서 출토

뉴델리 국립박물관

시바의 춤은 우주 생명의 율동을
상징한다.

풍자하는 의미-옮긴이)와 강렬한 동작은 세계적으로 명성이 나 있다.

힌두교 예술은 우주 생명의 상징으로서, 생명 에너지를 극단적
으로 숭상하며, 번잡한 장식·기묘한 변화·과장된 동작과 극적인
충돌을 매우 강조하고 있어, '인도의 바로크 풍격(Baroque of India)'이
라고 불린다. 중세기의 힌두교 예술에서는, 바로크 풍격의 번잡함·
변화·격동·과장이 고전주의의 단순함·조용함·완미(完美)함·조화
로움을 대체했으며, 비범한 신력(神力)을 강조하는 다면다비(多面多
臂)나 반인반수(半人半獸) 같은 기괴한 형상들이 불교 예술의 평범한

사람 형상을 대체했는데, 이는 바로 힌두교의 초험 철학 우주론이 생명 에너지를 숭상한 예술적 표현이다. 힌두교 신비주의의 영향을 받아, 중세기 불교 밀종(密宗)의 예술도 번잡하고 기괴해져 갔다. 중세기 후기에 힌두교 세력이 점차 쇠락하자, 힌두교 예술의 바로크 풍격은 점차 로코코 풍격(Rococo)으로 변화해 갔다.

남인도의 여러 왕조들

팔라바 왕조의 사원과 조각

　남인도의 남단에 있는 주(州)인 타밀나두(Tamil Nadu)는 옛날에 드라비다국(Dravidadesha)이라고 불렸다. 타밀인(Tamils)은 인도의 원시 토착민인 드라비다인의 후예들이다. 베다 시대에 아리아인들이 인도를 침입해 온 이후에, 드라비다인들의 일부는 정복당하여 북쪽으로 흩어져 살았고, 대부분은 쫓겨나 남쪽으로 밀려나 살았다. 안드라 왕조 시대에 남인도에서는 불교가 유행하여, 아마라바티파를 대표로 하는 불교 예술이 일찍이 한때 번영했다. 중세기에 남인도에서는 힌두교가 성행했는데, 경건파(敬虔派) 운동이 남인도에서부터 시작되어 데칸과 북인도의 각지에 전파되었다. 중세기 남인도의 여러 왕조들은 보편적으로 힌두교를 신봉했는데, 특히 시바를 숭배하여, 수많은 시바 사원들을 건립하고, 시바의 상징인 링가에게 제사 지냈다. 그런데 시바의 링가를 숭배하는 것은 바로 드라비다인 농경 문화의 생식 숭배 전통에서 유래했다. 비록 중세기의 힌두교 신비주의가 이미 이와 같은 원시 생식 숭배를 더욱 신비화화고 우주화하여, 초험 철학의 우주 생명 숭배로 변화하기는 했지만, 우주생명 숭배가 원시 생명 숭배에까지 거슬러 올라가는 발전 맥락은, 힌두교 예술, 특히 시바교 예술 속에서 여전히 또렷하게 찾아볼 수 있다. 중세기의 남인도 여러 왕조들의 힌두교 예술은 순수한 드라비다 문

화 전통을 간직하고 있으며, 인도 본토의 전통 정신을 계승한 생명 활력을 숭상하고 동태의 변화를 추구하는 예술 풍격, 즉 이른바 인도 바로크 풍격을 발전시켰다. 중세기의 남인도 여러 왕조들의 힌두교 사원과 조각들에서, 우리는 인도 바로크 풍격의 발생·성숙 및 변화를 볼 수 있다.

팔라바 왕조(Pallava Dynasty, 대략 580~897년)는 중세기 초기의 남인도 최대의 힌두교 왕조이다. 수도는 칸치푸람(Kanchipuram)으로, 줄여서 칸치(Kanchi)라고 부르는데, 지금의 타밀나두 주(Tamil Nadu State) 수도인 마드라스 서남쪽 약 69킬로미터 지점에 있으며, 힌두교 7대 성지의 하나이다. 팔라바 왕조가 관할한 영토는, 남쪽으로는 카베리 강(Kaveri River)에 이르렀고, 북쪽으로는 크리슈나 강에 이르러, 옛날 안드라 왕조에 속하던 일부 지역을 포함하였다. 이 때문에 팔라바 왕조의 힌두교 예술도 또한 후기 안드라 시대의 아마라바티파의 불교 예술 전통을 계승하였다.

팔라바 왕조는 안드라 왕조의 불교 건축의 뒤를 이어, 남인도 건축사에서 신기원을 열었으며, 남방식 힌두교 사원의 형상과 구조의 기초를 다졌다. 팔라바 왕조의 저명한 왕인 마헨드라바르만 1세(Mahendravarman I, 대략 580~630년 재위)는, 스스로를 '다재다능한 자(Vicitracitta)'·'사원 건립자(Cetthakari)'·'화가의 호랑이(Citrakarappuli)'라고 허풍을 떨었는데, 타밀나두 지역에 일련의 힌두교 석굴 사원들을 개착하였다. 그의 아들인 나라심하바르만 1세 마말라(Narasimhavarman I Mamalla, 대략 630~668년 재위)는 계속하여 석굴 사원을 개착했을 뿐만 아니라, 또한 거대한 천연 화강암 속에 독립식 암석 사원을 개착하는 것을 시도하기 시작했다. 마말라의 후계자인 나라심하바르만 2세 라자심하(Narasimhavarman Ⅱ Rajasimha, 대략 700~728년 재위)·난디바르만 2세 팔라바말라(Nandivarman Ⅱ

Pallavamalla, 대략 731~796년 재위) 등 여러 왕들은 또한 계속하여 돌을 쌓아 독립식 사원을 건립하도록 칙명을 내렸으며, 인도 남방식 사원의 기본 형상과 구조를 확립하였다. 남방식(Southern style)은 또한 드라비다식(Dravidian style)이라고도 불린다. 남방식 사원의 가장 전형적인 특징은 주전(主殿) 위쪽에 있는 시카라의 형상이 다층(多層)의 중첩된 계단 모양의 각추형(角錐形)을 나타내며, 각 층들의 평계(平階 : 계단 형태의 건축물에서 수평으로 된 부분-옮긴이) 위에는 모두 신감(神龕 : 신을 모셔 놓는 감실-옮긴이) 형태의 작은 누각들을 줄지어 장식해 놓았는데, 일반적으로 평계의 네 모서리에 있는 작은 누각들은 투구(헬멧)형을 나타내고, 중간에 있는 작은 누각들은 차 덮개형(비닐하우스 형태-옮긴이)을 나타낸다. 투구형의 작은 누각의 평면은 정사각형을 나타내며, 하나의 둥근 투구형 지붕과 하나의 뾰족한 지붕 장식을 가지고 있다. 차 덮개형의 작은 누각의 평면은 직사각형을 나타내는데, 하나의 통처럼 생긴 아치형 지붕을 가지고 있으며, 아치형 지붕의 용마루 위에는 일렬로 소형의 뾰족한 지붕 장식들을 씌워 놓았다. 각추형 시카라의 다층 평계들 위에 있는 이러한 투구형과 차 덮개형의 작은 누각들은, 복잡하고 화려하며 리듬감이 풍부한 장식 효과를 이루고 있다.

나라심하바르만 1세 마말라의 재위 기간에, 마드라스의 남쪽 약 60킬로미터 지점에 있는 벵골 만 해안에 하나의 항구 도시를 건설했는데, 이 항구 도시는 원래 나라심하바르만 1세 마말라의 칭호인 마말라[Mamalla : 대역사(大力士)라는 뜻]로 명명하여 마말라푸람[Mamallapuram : 대역사성(大力士城)이라는 뜻]이라고 했는데, 훗날 와전되어 마하발리푸람[Mahabalipuram : 대마왕(大魔王) 발리(Bali)의 성(城)이라는 뜻]이 되었다. 7세기 중엽에, 나라심하바르만 1세의 찬조를 받아, 마말라푸람 즉 마하발리푸람은 팔라바 왕조의 힌두교 사원 건

판차 라타(Pancha Rathas) : 판다바 라타(Pandava Rathas) 혹은 판차 판다바 라타(Pancha Pandava Rathas)라고도 하고, 이해하기 쉽게 '화이브 라타(5 Rathas)라고도 하며, 번역하여 '다섯 수레 사원[五車寺院]'이라고도 한다.

축과 조각 예술의 커다란 중심지로 발전하였다. 마하발리푸람의 남단에는 나라심하바르만 1세가 칙명을 내려 건립한 판차 라타(Pancha Rathas)를 배열해 놓았다. 산스크리트어 'ratha'의 원래 의미는 마차(馬車) 혹은 전차(戰車)인데, 종교 기념일의 경축 행사에서 신상(神像)을 태우고 행진하는 신거(神車)를 가리킨다. 판차 라타는 하나의 거대한 천연 화강암을 이용하여 조각해 낸 다섯 개의 독립식 사원들로, 각각 서사시 『마하바라타(Mahabharata)』 속에 나오는 판다바족(Pandava 族)의 인물들로 명명하여, 드라우파디 라타[Draupadi Ratha : 흑공주(黑公主) 신거(神車)]·아르주나 라타(Arjuna Ratha : 아르주나 신거)·비마 라타(Bhima Ratha : 비마 신거)·다르마라자 라타[Dharmaraja Ratha : 법왕(法王) 신거]·나쿨라-사하데바 라타[Nakula-Sahadeva Ratha : 무종(無種)-해천(偕天) 신거]라고 하였다. 판차 라타는 한 덩어리의 거대한 바위로 같은 시대의 남인도 목조 건축을 모방하여 조각한 건축 모형으로, 크기가 일정하지 않고, 형상과 구조가 각기 달라, 인도 남방식 초기 사원의 진열장 혹은 실험실이라고 부를 만하다. 가장 북쪽 가장자리에 있는 드라우파디 라타는 목조 구조의 초가지붕을 모방한 정사각형의 단층 사당이다. 인접해 있는 아르주나 라타는 정사각형에 2층이고, 시카라는 각추형이며, 투구형과 차 덮개형의 작은 누각들을 줄지어 장식해 놓았고, 시카라의 꼭대기에는 팔각 투구형 개석(蓋石 : 뚜껑돌-옮긴이)을 씌워 놓아, 인도 남방식 사원의 최초의 형상과 구조를 창립했다. 남쪽 가장자리에 있는 비마 라타는 직사각형에 단층이며, 지붕은 불교의 차이티야 당[caitya-grha : 지제당(支提堂)이라고 하며, 스투파를 모셔 놓은 방을 말한다-옮긴이]의 아치형 지붕과 유사하다. 가장 남쪽 가장자리에 있는 다르마라자 라타는 정사각형에 3층이며, 아르주나 라타의 좀 더 큰 복사판이다. 서쪽에 홀로 서 있는 나쿨라-사하데바 라타는 2층이며, 반원형 후전

판차 라타
천연 화강암
7세기 중엽
마하발리푸람

이 다섯 개의 암석 사원들은 커다란 화강암에 조각한 것으로, 마치 한 개의 빵이 다섯 개의 덩어리로 절단된 것 같다. 그 중 네 개의 사원은 북쪽에서부터 남쪽을 향해 일렬로 배열되어 있으며, 한 개의 사원은 서쪽에 홀로 서 있다. 가장 북쪽 가장자리에 있는 드라우파디 라타의 동쪽 가장자리에는 한 마리의 환조(丸彫) 혹소[瘤牛：인도소, 제부(zebu)라고도 함–옮긴이]가 가로누워 있다.

판차 라타

판차 라타 서쪽의 2층 사원인 나쿨라–사하데바 라타와 동쪽의 사원 사이에는 한 마리의 환조 코끼리가 서 있다. 북쪽 가장자리에는 또한 한 마리의 환조 사자(사진의 바깥에 있음)가 있다.

(後殿)이 딸려 있다. 아르주나 라타와 다르마라자 라타의 각추형 시카라는 남방식 사원의 높은 탑의 원형을 제공해 주었다.

마하발리푸람의 동쪽 가장자리에 있는 해안 사원(Shore Temple)은 벵골 만에 인접해 있으며, 대략 8세기 초엽의 나라심하바르만 2세 라자심하의 재위 기간에 건립되었는데, 이것은 남인도의 돌을 쌓아 만든 독립식 사원의 초기 본보기로서, 남방식 사원의 형상과 구조가 한 걸음 발전했음을 보여준다. 해안 사원은 세 칸의 전

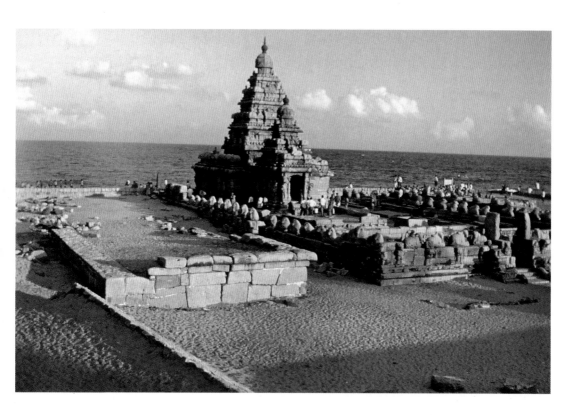

해안 사원
화강석
8세기 초엽
마하발리푸람

바다에 접해 있는 동쪽 전당은 현무암 링가를 모셔 놓은 성소가 대해(大海)를 향해 문이 열려 있어, 항구에 들어오는 배 위의 선원들로 하여금 시바를 향해 예배드릴 수 있도록 하였다.

당을 포함하고 있는데, 라자심하의 각종 호칭들로 명명하였다. 동쪽 가장자리의 바다에 인접해 있는 비교적 큰 시바 신전의 이름은 카스트리야심헤쉬바라(Kastriyasimheshvara)이고, 서쪽 가장자리의 비교적 작은 시바 신전의 이름은 라자심헤쉬바라(Rajasimheshvara)인데, 이들 두 신전 사이의 비슈누에게 제사 지내는 주랑(柱廊 : 여러 개의 기둥들이 나란히 서 있는 복도-옮긴이)은 나라파티심하팔라바(Narapatisimhapallava)라고 부른다. 동쪽 전당의 구조는 판차 라타의 다르마라자 라타와 유사한데, 정사각형에 4층이고, 1층의 네 모서리에는 네 마리의 수사자가 쭈그리고 앉아 있으며, 2층과 3층은 가장자리마다 일렬로 투구형과 차 덮개형의 작은 전각들로 장식해 놓았고, 4층의 네 모서리에는 해라(海螺 : 소라로 만든 악기-옮긴이)를 취주하는 네 명의 난쟁이들을 조각해 놓았으며, 탑 꼭대기에는 역시 한

덩어리의 팔각 투구형 개석(蓋石)을 씌워 놓았다. 서쪽 전당의 형상과 구조는 동쪽 전당과 비슷하지만, 규모가 비교적 작다. 서쪽에 돌을 쌓아 만든 정원의 낮은 담장 위에는 열을 지어 환조로 새긴 혹소들이 가로누워 있다. 천 년 이상 염분(鹽分)에 풍화되어, 해안 사원의 겉모습이 지금은 이미 녹아 버린 것같이 윤곽이 모호해져, 독특하게 중후하고 질박한 풍모를 지니고 있다. 해안 사원은 커다란 화강석 덩어리들을 쌓아 지은 것이지 천연 화강암에 새긴 것이 아니다. 이 때문에 동쪽 전당과 서쪽 전당 위쪽에 여러 층으로 된 시카라는 더욱 높고 가파르게 우뚝 솟아 있는데, 이와 같은 전형적인 남방식의 높은 탑의 형상과 구조는 칸치푸람의 카일라사나타 사원에 직접적으로 영향을 미쳤다.

이 밖에, 팔라바의 여러 왕들은 마하발리푸람에 계속하여 10여 개의 석굴 사원들을 개착하였는데, 이를 통칭하여 만다파[Mandapa :

호랑이굴

화강암

7세기

마하발리푸람

이 바위굴은 특이하게 설계되었는데, 입구의 양 옆 기둥에는 뛰어오르며 서 있는 사자를 조각해 놓았다. 또한 주위에는, 모습이 신화 속의 사자와 유사한 커다란 호랑이 대가리들로 채워져 있다.

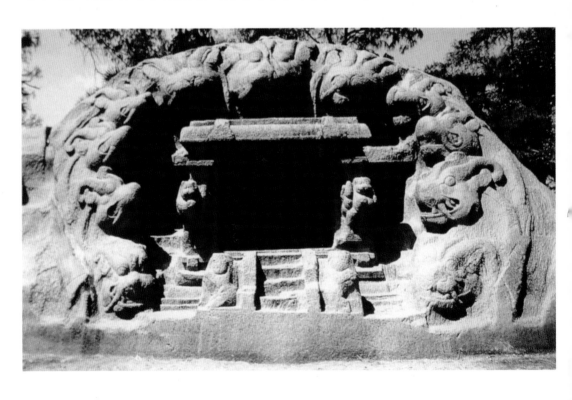

주랑(柱廊)]라고 한다. 주요한 것들로는 마히샤 만다파(Mahisha Mandapa)·판차판다바 만다파(Panchapandava Mandapa)·바라하 만다파(Varaha Mandapa)·라마누자 만다파(Ramanuja Mandapa)·크리슈나 만다파(Krishna Mandapa) 등이 있다. 이와 같이 바위를 파서 만든 만다파들은, 일반적으로 정면은 열주 현관으로 되어 있고, 돌기둥들은 대부분이 쭈그리고 앉아 있거나 뛰어오르며 서 있는 사자로 주춧돌을 만들었다. 사자(simha)는 팔라바 왕족의 족성(族姓)이며, 사자 주춧돌은 팔라바 석주의 특징이다. 만다파 내부의 평면은 대부분 직사각형을 나타내며, 중앙에는 성소(聖所)를 만들어 놓았고, 뒤쪽 벽과 옆쪽 벽은 힌두교 신화를 표현한 부조로 장식해 놓았다.

마하발리푸람의 판차 라타와 해안 사원 및 만다파 안팎과 천연 화강암 벽화에는 팔라바 시대 힌두교 조각의 정수(精髓)가 집중되어 있다. 팔라바 시대의 힌두교 조각은 안드라 시대의 아마라바티파 불교 조각의 전통을 계승하여, 인물의 조형이 섬세하고 호리호리하며, 부드럽고 강인하며 우아하지만, 더욱 화려하고 세련되며 자연스럽고 단순하다. 동시에 동태·변화와 힘을 추구하였고, 희극성(戲劇性)·개성화(個性化) 및 인정미(人情味)를 강조하여, 초기 인도 바로크 풍격의 특징을 구현하였다. 팔라바의 동물 조각들도 인정미와 유머 감각이 풍부하며, 독특한 해학이 있다. 아르주나 라타 아래층의 동쪽 벽감(壁龕) 안에 있는 화강암 고부조인 〈공주(Princesses)〉는 팔라바 조각들 가운데 여성 인체미를 표현한 걸작이다. 이들 두 명의 반나체 상태인 팔라바 공주 혹은 왕비는 몸매가 날씬하고, 두 다리는 호리호리하며, 아름다운 몸매는 약간 비틀고서, 흐뭇하게 팔짱을 끼고 우뚝 서 있다. 그들은 머리에 매우 높은 보관을 쓰고 있는데, 온화하고 점잖으면서도 고귀해 보이며, 우아하면서 아름다운 얼굴은 각각 한쪽 방향을 향하고서, 생기발랄하게 주위를 돌아

공주

화강암

7세기 중엽

마하발리푸람에 있는 아르주나 라타의
아래층 동쪽 벽감의 부조

보고 있다. 그들의 모습은 또한 고전주의의 단순함·조용함·조화로
움도 지니고 있다. 드라우파디 라타의 동쪽 가장자리에는 한 마리
의 환조로 새긴 혹소가 가로누워 있으며, 서쪽 가장자리에는 환조
로 새긴 한 마리의 사자와 한 마리의 코끼리가 서 있다. 이들 거대
한 동물 조상들의 조형은 중후하면서도 간결하다. 다르마라자 라타

의 성소 뒤쪽 벽에 있는 화강암 부조인 〈소마스칸다(Somaskanda : 시바의 가족-옮긴이)〉는 시바와 파르바티가 함께 앉아 있는 모습을 묘사한 것인데, 파르바티는 어린 스칸다를 무릎 위에 안고 있다. 이처럼 속세 가정의 혈육의 정으로 신성가족(神聖家族)의 관계를 표현하는 제재는 팔라바 조각에서 매우 유행하였다. 해안 사원의 동쪽 전당 성소의 뒤쪽 벽에도 〈소마스칸다〉 부조판이 장식되어 있어, 성소의 지면 위에 반듯이 서 있는 반들반들한 현무암 링가의 배경이 되고 있다. 만약 링가가 생식 숭배의 추상화된 상징이라고 한다면, 이 〈소마스칸다〉는 바로 생식 숭배의 구상화(具象化)된 도해(圖解)이다.

마히샤 만다파 북쪽 벽의 화강암 고부조인 〈마히샤를 죽이는 두르가(Durga as Mahishamardini)〉는 대략 650년경 마말라 시대에 만들어졌으며, 팔라바 조각의 명작들 가운데 하나이다. 부조는 힌두교의 여성 전쟁신(戰爭神)인 두르가가 수사자를 타고서 군대를 이끌고 물소 요괴인 마히샤를 추격하여 살해하는 격렬한 전투 장면을 표현하고 있는데, 구도의 희극성·군상(群像)들의 운동감·대항하는 긴장감과 기복이 있는 절주가 모두 매우 강렬하며, 인물의 개성 있는 특징도 매우 선명하다. 힌두교의 복수(復讎)의 여신인 두르가[難近母]는, 여러 신들을 대표하여 군대를 이끌고 정벌에 나서 여러 신들의 왕위를 탈취한 물소 요괴인 마히샤를 죽인다. 수사자를 타고 앉아 있는 두르가의 모습은 아름답고 빼어나면서도 기세등등하고 웅건한데, 여덟 개의 팔은 여러 신들이 그녀에게 준 각종 무기들을 휘두르고 있다. 활을 당겨 화살을 쏘는 두 팔뚝은 특별히 군세고 강하며 힘이 넘쳐나고 있어, 힘이 솟아나는 초점을 형성하고 있다. 앞을 향해 맹렬하게 돌진하는 수사자는 여신의 동태를 강화해 주고 있으며, 부조 화면의 왼쪽으로부터 오른쪽과 아래쪽을 향한 압력(壓力)을 구성하고 있다. 화면의 오른쪽에 있는 우두인신(牛頭人身 : 소 대가

리에 사람의 몸-옮긴이)의 마히샤는 왕관을 착용했고, 산개(傘蓋)를 받쳐 들고 있는데, 강력하면서도 교활하다. 그의 체구는 두르가보다 훨씬 크고 튼튼하여, 비록 온 몸이 뒤쪽으로 기울어져 있지만, 두 손은 여전히 긴 쇠몽둥이를 꽉 쥐고 있으며, 머리를 돌려 여신을 노려보면서 반격할 기회를 노리고 있어, 왼쪽과 위쪽을 향한 반압력(反壓力)을 구성하고 있다. 압력과 반압력의 대치는 극적인 충돌을 유달리 긴장되게 해준다. 마히샤의 졸개들도 모두 두르가가 인솔하는 난쟁이나 여자 병사들에 비해 건장하다. 이것은 마치 역량에는 큰 차이가 있는데 승부는 아직 결정되지 않은 전투 같다. 그러나 마히샤의 졸개들 중 일부는 방패를 들고서 칼을 뽑아 저항하고 있으며, 일부는 반대로 위축되어 있거나 퇴각하거나 도망치고 있다. 그러나 두르가의 신병(神兵)들은 각자 용감하게 앞장서고 있는데, 한

마히샤를 죽이는 두르가(일부분)

명의 여성 병사는 비록 땅에 넘어져 있으면서도 여전히 완강하게 칼을 휘두르며 싸우고 있어, 전투의 결과를 암시해 주고 있다. 두르가 여신의 약간 쳐든 얼굴은 필승의 자신감으로 넘쳐나고 있다. 마히샤 만다파의 남쪽 벽에 새겨진 화강암 고부조인 〈아난타의 몸 위에서 잠자는 비슈누〉는, 큰 뱀의 몸 위에서 가로누워 잠에 빠진 비슈누 이외에도, 몇몇 기이하게 극적인 동태를 보이는 인물들이 포함되어 있다.

크리슈나 만다파의 화강암 부조인 〈고바르단 산을 떠받치고 있는 크리슈나〉는, 비슈누의 화신 중 하나인 목신(牧神) 크리슈나가 폭우가 쏟아질 무렵 고바르단 산을 들어 올려, 목자(牧者)와 소떼들이 산 밑으로 비를 피하도록 해주는 것을 표현하고 있다. 이 부조의 일부분인 〈우유 짜기(Milking the Cow)〉는 다음과 같이 정취가 넘치게 묘사하였다. 즉 오른쪽 가장자리의 한 목자는 어미 소의 옆에 앉아 젖을 짜고 있는데, 이 어미 소는 정답게 몸 밑에 있는 작은 송아지의 등을 핥아 주고 있고, 어미 소 위쪽에 있는 한 어머니는 사랑스럽게 그녀의 아이를 안고 있어, 송아지를 핥아 주는 정과 어머니와 자식의 사랑이 서로 어우러져 운치를 더해 주고 있으며, 생명체 공통의 모성애를 연관시켜 표현하였다. 바라하 만다파의 화강암 부조인 〈비슈누의 바라하 화신〉·〈발리를 물리친 트리비크라마(Trivikrama Defeating Bali)〉·〈락슈미의 목욕(Lakshmi Bathed)〉·〈네 개의 팔을 가진 두르가(Four-armed Durga)〉도 역시 팔라바 조각의 걸작들에 속한다. 마하발리푸람의 팔라바 조각은 모두 단단한 화강암을 재료로 하여, 정교

하고 섬세하게 새겨 내기에는 어려움이 비교적 컸기 때문에, 전체적인 구도·조형·동태와 기세를 더욱 중요시하였다.

마하발리푸람에 있는 천연 화강암 벽면의 거대한 부조인 〈강가 강의 강림(Descent of Ganga)〉은 팔라바 조각의 최고 걸작으로 공인받고 있다. 이 거대한 암벽 부조는 대략 7세기 중엽의 마말라 시대에 만들어졌으며, 높이는 약 9미터이고, 길이는 약 27미터이다. 원래는 〈아르주나의 고행(Penance of Arjuna)〉이라고 불렸는데, 지금의 이름은 〈강가 강의 강림(降臨)〉이다. 힌두교 신화에 따르면, 태양족(Solar race)의 바기라타 왕[Bhagiratha : 행차왕(幸車王)이라고 번역함-옮긴이]이 천 년 동안 고행 수련하면서, 뭇 신들에게 천상의 강가 강을 인간 세상에 강림하도록 은혜를 베풀어, 강가 강의 성수(聖水)로 그 조상들의 죄과가 무거운 유골과 영혼을 정화하게 해달라고 간절히 기도

강가 강의 강림

화강암

높이는 약 9m, 길이는 약 27m

대략 670년

마하발리푸람

이 인도 최대의 거대한 암벽 부조는, 인도 신화 속의 성수(聖水)인 강가 강이 하늘 위에서 인간 세계로 흘러내리는 웅장한 장면을 펼쳐 보여주고 있다.

했다. 그리하여 그의 기도가 허락을 받은 다음에, 시바는 머리로 강가 강의 물을 떠받쳐 물살을 완화시키자, 강가 강의 물이 한데 뒤엉킨 시바의 무성한 머리카락 속을 이리저리 우회하여 인간 세상으로 서서히 흘렀다. 〈강가 강의 강림〉 부조는 마하발리푸람의 노천에 커다랗게 솟아오른 고래 등 모양의 화강암 단층 암벽에 조각했는데, 암벽의 중앙에 원래 있던 한 갈래의 틈새를 교묘하게 이용하여 강가 강이 하늘에서 흘러내리는 것을 대신 나타냈다. 암벽의 꼭대기에는 도랑을 파 놓았고, 밑바닥에는 저수지를 만들어 놓아, 성대한 종교 의식을 거행할 때 물을 방류하여 인공 폭포를 형성할 수 있도록 해 놓았다. 암벽의 양 옆에는 백여 개에 이르는 형형색색의 천신(天神)·정령·사람과 동물들을 조각해 놓았는데, 모두 중앙의 폭포를 향해 모여들고 있으며, 세차게 쏟아지는 성수를 응시하면서 경건하게 예배를 드리고 있고, 펄쩍펄쩍 뛰면서 기뻐하고 있다. 암벽

의 왼쪽 위에는 강가 강이 강림하도록 기도하고 있는 바기라타 왕이 긴 수염을 풀어 헤치고 있는데, 뼈가 앙상하게 드러날 만큼 쇠약하고 여위었으며, 외다리로 선 채, 두 팔을 높이 들고 있고, 두 손은 머리 위에서 교차하고 있어, 일종의 요가 고행 수련 자세를 나타내고 있다. 그의 옆에는 거인처럼 생긴 네 개의 팔을 가진 시바가 서 있는데, 머리에는 발계관(髮髻冠 : 시바는 강가 강을 그의 상투 사이의 이곳저곳을 돌아 흐르도록 하여 물살이 너무 거세지는 것을 막았다)을 쓰고 있으며, 앞쪽 왼팔을 뻗어 손으로 시여인(施與印 : varada mudra)을 취하고 있다. 암벽의 중앙에 강가 강을 대신 표현한 한 줄기 천연 바위 틈새 속에는, 한 쌍의 인수사신(人首蛇身)의 사왕(蛇王)과 왕후가 있는데, 여러 개의 대가리가 달린 뱀 후드가 머리의 뒤에 펼쳐져 있다. 그들은 가슴 앞에 합장하고 있어, 마치 폭포 속에서 시원스럽게 헤엄치며 내려오는 것 같다. 암벽 중앙의 폭포 양 옆에 있는, 수많은 천신·정령·난쟁이·고행자·코끼리·사자·호랑이·영양·원숭이·새 등 생명체들은 모두 중앙을 향하여 모여 있으며, 예의를 갖추어 경의를 표하고 있다. 쌍쌍의 남녀 비천(飛天)들은 벽을 가득 채운 채 춤을 추며 날고 있고, 일렬로 줄줄이 늘어선 사람과 동물들은 발 디딜 틈도 없이 북적거리고 있어, 암벽 속에서 쉴 새 없이 솟아나는 것 같은데, 일종의 우주 에너지에 의해 앞으로 나아가도록 추동되는 것 같다. 암벽의 왼쪽 아래에는 팔라바식 사원 하나를 조각해 놓았는데, 사원의 문 앞에 정좌하고 있는 한 늙은 고행자가 몸을 구부리고 머리를 숙인 채 깊은 생각에 잠겨 있는 표정과 태도는, 사람들로 하여금 로댕의 조각인 〈생각하는 사람(Thinker)〉을 연상하게 해준다. 암벽의 오른쪽 아래는 한 무리의 코끼리 가족인데, 한 바리의 커다란 수코끼리 뒤에는 한 마리의 약간 작은 암코끼리가 뒤따르고 있고, 몇 마리의 새끼 코끼리들은 어른 코끼리의 몸 밑에 기대

발계관(髮髻冠) : 머리카락을 한데 모아, 머리의 위쪽이나 뒤쪽이나 옆쪽으로 뾰족하게 감아올린 상투의 일종.

강가 강의 강림(일부분)

암벽의 왼쪽 위에는 요가 고행 자세를 취하고 있는 바기라타 왕이 보인다. 중간의 바위 틈새는 강가 강이 강림하는 것을 대신 나타내고 있는데, 남녀 사신(蛇神)들이 폭포 속에서 시원스럽게 헤엄치고 있다.

강가 강의 강림(일부분)

한 늙은 고행자가 팔라바식 사원 앞에 단정하게 앉아 깊은 생각에 잠겨 있다.

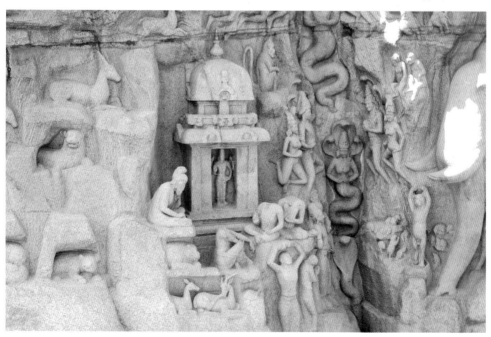

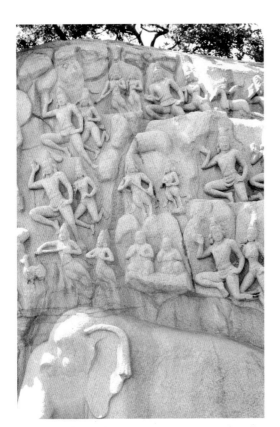

강가 강의 강림(일부분)

　암벽 오른쪽 아래의 코끼리는 전체 부조의 화면을 안정되고 균형 있게 해준다.

강가 강의 강림(일부분)

　몇 마리의 새끼 코끼리들이 어른 코끼리의 몸 밑에서 기대고 있다. 코끼리의 앞쪽 가장자리에는 한 마리의 고행하는 고양이와 그 고양이를 시험하는 몇 마리의 쥐들이 있다.

어 안전한 곳을 찾고 있다. 코끼리의 중후하고 거대한 몸집은 전체 부조의 번잡하게 북적이는 화면을 안정시켜 주고 있다.

〈강가 강의 강림〉이라는 이 부조의 전체 구도는 기세가 웅대하고, 상상력이 유별나며, 군상들의 동태는 활발하고, 조합이 다양하며, 국부가 세부적으로 묘사되어 있으면서도 조형이 독특하고, 개성이 선명하다. 바기라타 왕·시바·남녀 사신(蛇神)·남녀 비천·고행자 등 인물들의 조형과 동태는 각자의 특징을 지니고 있을 뿐만 아니라, 또한 코끼리·사자·호랑이·사슴·원숭이 등 동물들의 조형도 의인화된 성격의 특징을 지니고 있다. 인도인들은 예로부터 동물들을 아끼고 사랑했다. 동물들은 인도의 신화·우화·시가·희극 및 예술 속에서 중요한 배역을 맡고 있다. 인도인들의 윤회 사상에 따르면, 동물들은 인간과 같은 종족의 형제로 간주되고 있다. 인도인들은 동물의 생활을 특별히 자세하게 관찰하여, 그들로 하여금 몇몇 동물들의 습성과 인류의 성격을 연계시키도록 하였다. 이 때문에 인도 조각에서 동물의 형상은 일반적으로 인물들보다도 자연주의적인 사실적 요소가 더욱 풍부하면서도, 동시에 인도주의적인 의인적(擬人的)인 색채도 띠고 있다. 〈강가 강의 강림〉이 새겨진 암벽의 오른쪽 아래에 있는 한 무리의 코끼리 앞쪽은 〈고행하는 고양이(Ascetic Cat)〉인데, 한 마리의 고양이가 뒷다리를 이용하여 일어서서, 몸을 똑바로 세우고 있고, 앞발은 머리 위에 교차시키고 있어, 고행자가 요가를 수련하는 자세를 흉내내고 있다. 그리고 몇 마리의 쥐들이 고양이의 몸 뒤에서 신나게 깡충깡충 뛰고 있는 것은, 마치 고양이의 자아 억제 능력을 시험하고 있는 듯하다. 암벽의 왼쪽 아래에 있는 한 동굴 속에는 〈휴식하고 있는 수사슴과 암사슴(Buck and Doe in Repose)〉을 조각해 놓았는데, 한 쌍의 수사슴과 암사슴이 강가 강의 물이 가져다 주는 시원한 기운을 쐬고 있는 듯하다. 온 몸

을 편안하게 하고서 함께 조용히 누워 휴식하고 있는데, 앞쪽의 수
사슴은 고개를 돌린 채 뒷다리를 들어 올려 자신의 코를 긁고 있
다. 그 표정과 태도가 지극히 소탈하고 빼어나다. 이 암벽 오른쪽의
멀지 않은 곳에는 또한 단독의 천연 화강암 환조인 〈원숭이 가족
(Monkey Family)〉이 있는데, 한 마리의 어미 원숭이가 두 마리의 새끼
원숭이에게 젖을 먹이고 있고, 한 마리의 수컷 원숭이는 뒤에서 어
미 원숭이의 등을 긁어 주고 있다. 그 모습은 인정미(人情味)와 유머
감이 매우 풍부하여, 강가 강이 강림하는 신성한 장면에 세속적인

원숭이 가족
화강암
7세기 중엽
마하발리푸람

정취를 첨가해 주고 있다.

팔라바 왕조의 수도인 칸치푸람도 팔라바 사원과 조각의 큰 중심지였다. 8세기 초엽(대략 700~725년)에, 팔라바의 국왕 나라심하바르만 2세 라자심하 및 그의 아들 마헨드라바르만 3세(Mahendravarman Ⅲ)는 이어서 칸치푸람에 카일라사나타 사원(Kailasanatha Temple)을 감독하여 지었다. 시바를 제사 지내는 이 사원은 이 지역에서 나는 연질(軟質)의 사석(砂石)을 쌓아 만들었는데, 단지 기단의 위에는 화강암의 두꺼운 판만을 사용했다. 사원의 구조는 마하발리푸람의 해안 사원과 유사하지만, 설계는 더욱 복잡하다. 정사각형의 주전(主殿) 위에 있는 시카라는 전형적인 남방식의 중층 각추형 고탑(高塔)으로, 모두 4층의 평계(平階)가 있는데, 제1층부터 제3층의 평계까지는 줄지어 있는 투구형과 차 덮개형의 작

은 누각들을 장식해 놓았으며, 제4층 즉 꼭대기층의 네 모서리에는 수소인 난디(Nandi) 조상(彫像)을 장식해 놓았다. 주전의 기단 주위에 튀어나온 네 모서리에는 네 칸으로 된 2층의 정사각형 배전(配殿 : 주전의 옆에 세워진 결채―옮긴이)이 있는데, 지붕은 투구형이다. 또 네 모서리 사이의 세 개의 측면 중앙에 볼록 튀어나온 부분에는 각각 한 칸으로 된 2층의 직사각형 배전이 있는데, 지붕은 차 덮개형이다. 주전의 2층으로 된 벽은 우요(右繞) 용도(甬道 : 114쪽 참조―옮긴이)를 구성하고 있으며, 동쪽 가장자리는 성소로 들어가는 과청(過廳 : 앞뒤에 문이 있어 통과할 수 있는 대청―옮긴이)이다. 성소의 안에는 받침대에 유니(여성 음부―옮긴이)의 홈 같은 것이 파여 있는 대형 링가가 하나 모셔져 있으며, 성소의 뒤쪽 벽은 팔라바 시대에 유행했던 〈소마스칸다(시바의 가족―옮긴이)〉 부조판으로 되어 있다. 주전과 배전의 외벽은 모두 쭈그리고 앉아 있거나 뛰어오르며 서 있는 사자로 주춧돌을 삼은 벽주(壁柱)가 있으며, 벽주 사이에 있는 벽감(壁龕) 안에는 힌두교의 남녀 신들을 조각해 놓았다. 주전의 앞쪽에는 직사각형의 열주(列柱) 회당(會堂)이 있고, 회당의 앞쪽에는 또한 직사각형에 2층의 차 덮개형 전당이 있으며, 반주랑(半柱廊)이 딸려 있는데, 지붕은 마치 판차 라타에 있는 비마 라타의 차이티야 아치형 지붕과 같다. 칸치푸람의 카일라사나타 사원은 인도 건축사에서 앞 시대를 계승하여 발전시킨 이정표로서, 데칸 지역의 파타다칼(Pattadakal)에 있는 비루팍샤 사원(Virupaksha Temple)에 영향을 미쳤으며, 후자는 또한 나아가 엘로라(Ellora)의 카일라사 사원(Kailasa Temple)에 영향을 미쳤다. 이와 같은 영향은 데칸 지역에 있던 초기 찰루키아 왕조(Early Chalukya Dynasty)와 팔라바 왕조가 남인도의 패권을 쟁탈하려고 벌인 전쟁의 결과였다. 칸치푸람의 카일라사나타 사원에 있는 주랑의 한 석주(石柱) 위에서, 한 문장의 카나라어

반주랑(半柱廊) : 주랑이란, 벽은 없고 기둥만 늘어서 있는 복도를 가리키는데, 반주랑이란, 한쪽에만 기둥이 늘어서 있고 한쪽은 벽으로 되어 있는 주랑을 가리킨다.

카일라사나타 사원
사석
8세기 중엽
칸치푸람

(Kanarese)로 된 명문(銘文)을 발견했는데, 거기에는 찰루키아의 국왕 비크라마디티야 2세(Vikramaditya II, 대략 733~746년 재위)는 일찍이 칸치푸람을 정복하고, 아울러 카일라사나타 사원에 많은 황금을 상으로 주었다고 기록되어 있다. 대략 740년에 찰루키아 왕조의 수도인 파타다칼에 건립한 비루팍샤 사원은 바로 기본적으로 칸치푸람의 카일라사나타 사원의 설계를 본뜬 것이다.

칸치푸람의 바이쿤타 페루말 사원(Vaikuntha Perumal Temple)은 난디바르만 2세 팔라바말라가 칙명을 내려 건립한 비슈누 사원으로, 대략 8세기 중엽에 건립되었는데, 팔라바 사원의 형상과 구조가 이미 정형화되어 있다. 사원은 역시 사석을 쌓아 지었으며, 기단의 윗부분과 바닥부분은 화강암의 두꺼운 판으로 보강했다. 주전 위쪽의 각추형 시카라는 4층으로 쌓았는데, 제4층의 네 모서리에는 가

루다(금시조–옮긴이)를 새겨 놓았다. 주전 내부에 있는 세 개의 신감(神龕)에는 각각 비슈누의 입상(立像)·좌상(坐像)과 와상(臥像)이 조각되어 있으며, 회랑(回廊)의 벽 위에 있는 두 줄로 된 저부조(低浮彫)판은 전설적인 팔라바의 여러 왕들에서부터 난디바르만 2세까지의 역사를 서술하고 있다.

촐라 왕조의 사원과 동상

촐라 왕조(Chola Dynasty, 846~1279년)는 팔라바 왕조의 뒤를 이은 남인도 최대의 힌두교 왕조이다. 촐라 왕조는 타밀나두 주 중부의 고도인 탄조르(Tanjore)를 수도로 삼고, 카벨리 강(Kaveri River) 유역의 풍요로운 지역을 통치했다. 제1대 촐라 국왕인 비자얄라야(Vijayalaya, 846~871년 재위)는 원래 팔라바 왕조의 총독이었다. 897년에 촐라의 국왕인 아디트야 1세(Aditya I, 871~907년 재위)는 팔라바의 마지막 국왕인 아파라지타(Aparajita)를 포로로 잡고, 팔라바 왕국을 합병하였다. 촐라의 국왕 라자라자 1세(Rajaraja I, 985~1014년 재위) 및 그의 아들 라젠드라 1세(Rajendra I, 1012~1044년 재위)(라젠드라 1세의 재위 연대는 여러 책들에 모두 1012년으로 되어 있어, 그의 아버지인 라자라자 1세의 재위 연대와 겹치므로 모순되어 보인다. 혹시 그의 아버지가 1012년에 이미 양위한 것이 아닐까?)의 통치 기간에, 촐라인들은 남인도의 전 지역을 제압하고, 스리랑카를 정복했을 뿐만 아니라, 또한 데칸 지역의 찰루키아인들을 격파하고, 세력을 한때 북인도의 갠지스 강 유역까지 확장했다. 촐라 왕조의 여러 왕들은 경건하고 독실한 시바교 신도들이었는데, 아디트야 1세 시대에는 카벨리 깅 양안(兩岸)에 수많은 시바 사원들을 건립했다. 라자라자 1세와 리젠드라 1세 치하의 촐라 왕조 전성 시기에, 촐라 사원의 건축은 최고의 성취를 이루었다.

대략 1000년에, 라자라자 1세는 군대를 이끌고 북쪽의 찰루키아 인들을 공격하여 승리를 거두고 수도인 탄조르로 돌아온 뒤, 승리를 기념하고 시바를 제사 지내는 사원을 하나 건립하도록 명령을 내렸는데, 이것이 바로 인도에 지금까지 남아 있는 최대의 사원인 브리하디스바라 사원(Brihadisvara Temple)이다. 이는 또한 라자라제스바라 사원(Rajarajesvara Temple)이라고도 부르며, 일반적으로는 탄조르 대탑이라고 부른다. 탄조르의 브리하디스바라 사원은 인근 지역에서 채굴한 대형 화강석들을 쌓아 만든 것인데, 기본적으로 팔라바 사원의 설계를 따랐지만, 팔라바 사원에 비해 훨씬 더 크고 높아 장관이다. 이 사원은 직사각형의 회랑 정원(152미터×76미터) 안에 둘러싸여 있으며, 주전(主殿 : vimana)의 평면은 정사각형이다. 주전의 한 변의 길이가 약 25미터인 정사각형의 2층 전당 위에는, 13층의

브리하디스바라 사원(라자라제스바라 사원이라고도 부른다)

화강석

높이 61m

시카라 꼭대기에 있는 개석의 무게는 80톤

대략 1000년

탄조르

층계가 있는 각추형 시카라를 우뚝 세워 놓았는데, 높이가 61미터에 달한다. 시카라의 꼭대기에 한 덩어리의 화강암으로 새겨 만들어 놓은 투구형 개석(蓋石)은 무게가 80톤에 달하는데, 추측에 따르면 이 개석은 처음에 6.4킬로미터 떨어져 있는 사라팔람(Sarapallam)에서부터 흙을 쌓아 만든 비탈을 통해 탑 꼭대기까지 끌어올린 것으로, 마치 이집트의 피라미드를 세우는 방법으로 쌓았다고 한다. 주전의 2층 성소 안에는 인도 최대의 석조(石彫) 링가가 모셔져 있다. 주전의 제1층 주랑의 안쪽 벽 위에는 108폭의 정사각형 부조판들로 장식되어 있는데, 바라타의 『나티야샤스트라(Natyashastra)』 속에 묘사되어 있는 108가지의 춤 자세에 근거하여, 각각의 부조판들은 네 개의 팔이 달린 시바의 한 가지 춤 자세(마지막 27폭의 부조는 미완성)를 조각하여 표현한 것이라고

춤추는 압사라
벽화
대략 1000년
탄조르의 브리하디스바라 사원

성소의 회랑 벽화 속에 있는 압사라의 춤 자세는 극만식(極彎式)을 나타내고 있다.

한다. 주전에 있는 성소의 용도(甬道) 서쪽 벽과 북쪽 벽에는 벽화가 그려져 있는데, 그 내용은 대부분이 시바의 신화·여러 신들·성도(聖徒)와 천녀(天女) 등을 그렸다. 벽화 〈라자라자 1세와 그의 사부(師父) 카루부라르(Rajaraja I and his Guru Karuvurar)〉에 그려져 있는 인물 초상의 개성 특징은 대단히 뚜렷하다. 성소 회랑의 7번째 방의 벽화인 〈춤추는 압사라(Dancing Apsaras)〉에 있는 한 나체 압사라[천녀(天女)-옮긴이]의 춤 자세는 매우 과장되어 있어, 아잔타 벽화의 비천(飛天)보다도 동태가 훨씬 강렬해 보인다. 압사라는 성적 매력이 풍부하고 아름다우며, 비틀고 있는 허리와 뒤를 돌아보며 미소 짓는 뒷모습이 대단히 매력적이다.

1023년에, 라자라자 1세의 아들인 라젠드라 1세는 북인도 벵골의 팔라 왕조가 통치하던 지역을 정복하고, 승리한 부대를 강가 강(갠지스 강-옮긴이) 연안에 배치하였다. 촐라인이 강가 강에 진군한 승리를 경축하기 위해, 라젠드라 1세는 타밀나두의 쿰바코남(Kumbakonam) 부근에 촐라 왕조의 새로운 수도인 강가이콘다촐라푸람(Gangaikondacholapuram)을 건립했다. 대략 1025년에 모든 신들의 신인 시바가 자신들을 보호해 준 것에 감사하기 위해 라젠드라 1세는 강가이콘다촐라푸람에 시바 사원 한 곳을 건립하도록 칙명을 내리고, 그의 아버지가 탄조르에 건립한 브리하디스바라 사원과 똑같은 이름을 지었다. '강가이콘다(Gangaikonda)'의 의미는 바로 '강가 강의 저수지'인데, 강가이콘다촐라푸람에 있는 저 시바 사원의 저수지 속을, 촐라인의 전상(戰象 : 전투 코끼리-옮긴이)들이 멀리 강가 강

브리하디스바라 사원(강가이콘다촐라푸람 사원이라고도 부른다)

화강석

높이는 대략 46m

대략 1025년

쿰바코남

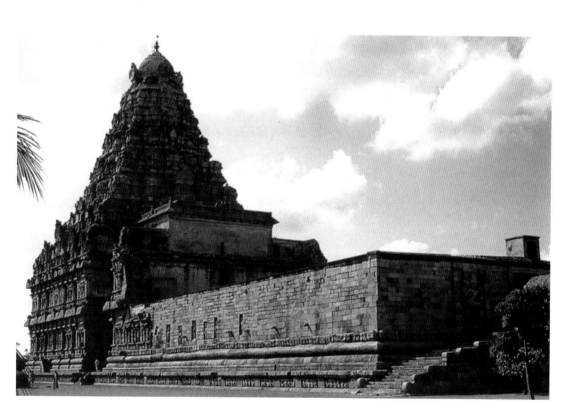

에서 길어온 성수(聖水)로 가득 채웠다. 이 화강석을 쌓아 지은 브리하디스바라 사원은, 탄조르에 있는 이름이 같은 사원과 유사한데, 규모는 비교적 작다. 그리고 주전의 위쪽에 층층이 쌓은 각추형 시카라는 높이가 46미터로, 위쪽으로 갈수록 줄어드는 각 층의 구조의 윤곽은 약간 올록볼록한 곡선을 나타내어, 탄조르의 사원처럼 직선의 견고함은 느낄 수 없다. 사원의 동쪽 정문은 150개의 기둥들이 지탱하고 있는 회당으로 통하는데, 이처럼 큰 주랑은 중세기 후기의 남인도 사원에서 볼 수 있는 이른바 '천주전(千柱殿)'의 원형이다. 사원 주전의 성소 안에는 높이가 약 9미터인 석조 링가가 모셔져 있고, 주전의 외벽 위에는 수많

찬데사누그라하무르티
화강암
대략 1025년
강가이콘다촐라푸람 사원

주전의 북쪽 문밖의 벽감 부조 중에서, 시바가 촐라 왕국의 국왕인 라젠드라 1세의 왕관 위에 승리의 화환을 감아 주고 있는 장면이다.

은 시바교 조각들로 장식되어 있는데, 시바의 상무(尙武 : 무예를 숭상함-옮긴이) 방면의 제재를 표현하는 데 치중하였다. 주전의 북쪽 문밖의 벽감 안에 있는 화강암 부조판인 〈찬데사누그라하무르티 (Chandesanugrahamurti)〉는 시바가 그의 경건하고 독실한 신도인 '찬데사(Chandesa : 시바의 호칭 중 하나)' 라젠드라 1세에게 승리의 화환을 하사하는 것을 표현하였는데, 찬데사로 하여금 그가 강력한 적들과 싸워 승리한 대표자가 되도록 하였다. 이 벽감의 부조에서 찬데사라고 자처하는 라젠드라 1세가 겸허하고 공손하게 시바의 무릎 아래에서 무릎을 꿇고 엎드려 절을 하고 있고, 시바는 그의 왕관 위

에 승리의 화환을 감아 주고 있으며, 파르바티는 시바의 옆에 앉아서 구경하고 있다. 라젠드라 1세는 경건하게 합장하여 경의를 표하고 있으며, 얼굴에는 행복한 표정을 띤 채, 대신(大神)이 그에게 특별한 영예를 준 것에 감격해 하고 있다.

촐라 시대의 조소(彫塑)는 동상(銅像)의 성취가 가장 탁월했다. 촐라 시대의 석조(石彫)는 팔라바 시대의 석조와 같은 대작들이 적지만, 촐라의 동상은 곧 남인도 동상의 최고 수준을 대표한다. 남인도 동상의 주조는 대략 안드라 왕조 시기에 시작되었다. 안드라 왕조의 불교 중심지였던 나가파티남(Nagapattinam)은 일찍이 청동 불상을 주조한 것으로 유명하다. 팔라바인들은 나가파티남을 그들의 도크(선박을 건조하거나 수리하는 곳-옮긴이) 기지의 하나로 삼았는데, 어쩌면 또한 안드라인들이 동상을 주조했던 기술도 계승했을 것이다. 현존하는 몇 점의 팔라바 동상들은 대부분이 정면을 향해 직립한 힌두교 신상들로, 조형은 팔라바 석조와 유사하다. 10세기부터 12세기까지 촐라인들은 대량의 힌두교 남녀 제신(諸神)의 조상들을 주조했으며, 남인도 동상을 최고의 경지에 이르도록 발전시켰다. 남인도 동상은 일반적으로 동(銅)의 함유 비율이 비교적 높은 납형법(蠟型法 : cireperdue)으로 주조하였다. 촐라 시대의 밀랍 모형 제작은 대단히 정확하여, 주조되어 나온 동상은 거의 더 이상 아무런 가공도 할 필요가 없었다. 장인들은 엄격하게 『실파 샤스트라(Shilpa Shastras : 공예론)』 속에 규정된 조상의 크기와 종교 의례의 법도를 준수하여 동상을 주조했으므로, 힌두교 신상의 각종 형식화된 용모·손동작·선 자세와 앉은 자세가 불교 조상들에 비해 훨씬 복잡하고 다양하다. 사원 속에 모셔져 있는 비교적 큰 동상은 높이가 약 1미터 정도이고, 기념일 신상(紀念日 神像 : utsava-devas)이라고 불리는데, 대좌 위에 네모난 구멍이나 둥근 고리를 주조해 놓아, 경

납형법(蠟型法 : cireperdue) : 주조(鑄造) 기법의 하나로, '실랍법(失蠟法)'이라고도 한다. 그 방법은, 먼저 점토로 대략적인 골격을 빚은 다음, 그것의 겉에 밀랍으로 살을 붙여 정교하게 원형을 묘사하여 만든다. 그리고 다시 그 위에 진흙이나 고운 모래로 씌운 다음 가열하여 밀랍을 제거하고, 그 공간에 대신 쇳물을 부어넣어 식힌 다음에, 겉에 씌운 고운 모래와 속에 있는 점토를 제거하여 상을 완성하는 방법이다.

축일에 장대를 꽂아서 들고 행진할 수 있었다. 역대 촐라 왕조의 국왕들인 아디트야 1세·파란타카 1세(Parantaka I, 907~955년 재위)·라자라자 1세·라젠드라 1세·쿨로퉁가 1세(Kulottunga I, 1075~1125년 재위) 및 촐라 왕조의 왕후인 셈비얀 마하데비(Sembiyan Mahadevi)·로카마데비(Lokamadevi) 등의 사람들은 모두 동상의 주조를 강력하게 지원했다. 촐라 왕조의 여러 왕들은 시바를 경건하게 신봉했기 때문에, 촐라의 동상들은 시바교의 신상들이 대부분을 차지하는데, 그 중에서 가장 유행한 것은 나타라자 시바(Shiva Nataraja) 동상이다. 나타라자('舞王' 즉 '춤의 왕'이라는 뜻-옮긴이)는 힌두교의 대신인 시바의 호칭 중 하나이다. 나타라자의 형상은 우주 생명의 영원한 에너지의 상징이다. 전해지기로는 인도 춤의 시조인 시바는 108가지의 춤을 출 줄 안다고 하는데, 그가 추는 극락의 춤인 아난다 탄다바(Ananda Tandava)는 바로 신비한 우주의 춤으로, 우주의 생사(生死)가 서로 이어지며 끊임없이 순환한다는 것을 상징한다.

촐라 시대의 춤의 왕인 시바 동상의 조형은 일반적으로 세 개의 눈과 네 개의 팔을 가진 나체 남성이 춤을 추는 형상인데, 우주를 상징하는 화염 광환(prabhamandala) 안에서 극락의 춤을 추고 있다. 춤추는 자세는 강건하며, 손동작은 부드럽고 아름다우며, 리듬은 유쾌하여, 고상한 정취가 묻어난다. 나타라자의 뒤쪽 오른팔은 손에 모래시계 모양의 작은 북을 쥐고 있는데, 이것은 소리의 상징·창조의 상징으로, 우주가 처음에 창조될 때의 최초의 소리를 나타내준다. 뒤쪽 왼팔은 손에 한 덩어리의 타오르는 화염을 쥐고 있는데, 이것은 훼멸의 상징으로, 주기적으로 우주를 불태우고 정화하여 다시 새롭게 하는 겁화(劫火 : 인간 세계를 불태워 없애 버리는 큰 불을 가리킴-옮긴이)를 대신 나타낸 것이다. 앞쪽 오른팔은 손으로 무외인(無畏印 : abhaya mudra)을 취하고 있어, 신도들이 두려워할 필요가 없다고

위로하고 있으며, 앞쪽 왼팔은 손으로 상수인(象手印 : gaja hasta)을 취하고 있는데, 팔뚝은 가슴 앞에 가로로 두고서, 손바닥은 마치 코끼리의 코처럼 부드럽게 아래로 늘어뜨려, 들어 올린 왼쪽 다리를 가리키고 있다. 오른쪽 다리는 온 힘을 다해 무지(無知)를 나타내 주는 난쟁이 아파스마라(Apasmara : 산스크리트어의 원래 의미는 '간질병'·'정신을 못 차림'이다)를 밟고 있는데, 이는 허무한 속세의 '환상(幻相 : Maya)'에 사로잡힌 무지를 제거한다는 의미이다. 그리고 왼쪽 다리는 이미 난쟁이의 등 위에서 튀어 올라, 앞쪽 왼손의 상수인과 호응하고 있는데, 이는 신도들이 무지와 '환상'의 속박에서 벗어나, 우주정신과 똑같은 영혼의 해탈을 추구하는 것을 암시해 준다. 나타라자의 머리 모양은 상투머리를 한 것도 있고 산발한 것도 있는데, 상투 위에는 해골이나 초승달을 장식해 놓았으며, 상투 뭉치 속에는 아름다운 인어처럼 생긴 작은 강가 강의 여신상을 새겨 놓았다. 좌대는 일반적으로 이중의 연꽃 형상이며, 나타라자의 주위를 둘러싸고 있는 화염 광환은 종종 좌대의 양 옆에 있는 마카라의 입 속에서 뿜어져 나오기도 한다. 이처럼 형식화된 나타라자 동상의 조형은 파란타카 1세 시대에 생겨나기 시작하여, 라자라자 1세 시대에 완미(完美)해졌다. 타밀나두 주 탄자부르 현(Thanjavur District)의 바다카라투르(Vadakkalattur)에 있는 촐라 시대의 동상인 〈나타라자(Nataraja)〉는 대략 900년경에 만들어졌는데, 아마 현존하는 최초의 나타라자 동상일 것이다. 그 조형은 소박하고 간결하면서 고졸하며, 화염 광환은 아치형을 나타내고, 시바의 네 팔과 두 다리의 춤추는 자세는 이미 고정적인 형식이 되고 있다. 탄자부르 현의 쿤니야르(Kunniyar)에서 출토된 촐라 시대의 동상인 〈나타라자〉는 대략 950년에 만들어졌으며, 높이는 116센티미터로, 현재 마드라스 정부박물관에 소장되어 있다. 이는 초기 촐라 시대 나타라자 동상의 진귀한 작품으

로, 조형은 정교하고 우아하여, 더욱 일반적인 형식에 부합한다. 탄자부르 현 알리유르(Aliyur)의 칸카라나타 사원(Kankalanatha Temple)에 있던 촐라 시대 동상인 〈나타라자〉는 대략 1000경년에 만들어졌으며, 높이는 113.5센티미터로, 현새 탄자부르 현의 싱가라벨라르 사원(Singaravelar Temple)에 소장되어 있는데, 형식화된 조형은 이미 완전히 성숙되었다. 타밀나두 주 푸두코타이 현(Pudukottai District)의 티루바랑구람(Tiruvarangulam)에서 출토된 촐라 시대의 동상인 〈나타라자〉는 대략 975년경에 만들어졌으며, 높이는 71.5센티미터로, 현재 뉴델리 국립박물관에 소장되어 있는데, 네 개의 팔은 흔히 볼 수 있는 자세를 취하고 있고, 두 다리는 구부려 마름모꼴을 이루고 있어, 촐라 시대의 나타라자 동상들 가운데 독특한 풍격을 지니고 있

(왼쪽) 나타라자
청동
높이 71.5cm
대략 975년
티루바랑구람에서 출토
뉴델리 국립박물관

(오른쪽) 나타라자
청동
대략 1000년
티루바랑가두에서 출토
마드라스 정부박물관

로댕은 일찍이 이 남인도 촐라 시대의 나타라자 시바 동상은, 예술 중에서 리듬감 있는 움직임이 가장 완벽하고 아름답게 표현되어 있는 것이라고 극찬하였다.

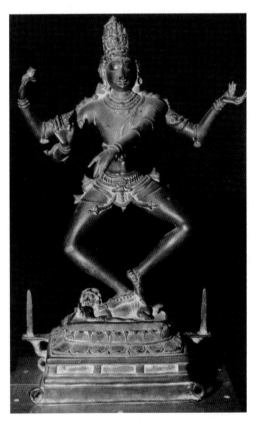

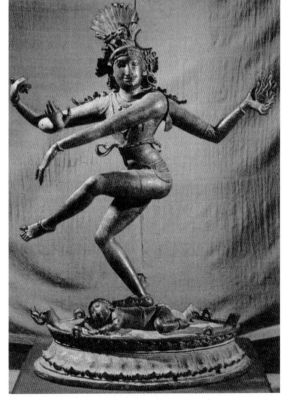

다. 티루바랑가두(Tiruvarangadu)에서 출토된 촐라 시대의 동상인 〈나타라자〉는 대략 1000년경에 만들어졌으며, 현재 마드라스 정부박물관에 소장되어 있는데, 화염 광환은 이미 유실되었으며, 춤추는 자세는 대단히 경쾌하고 활발하다. 프랑스의 조소가인 오귀스트 로댕(Auguste Rodin, 1840~1917년)은 이 작품을 두고 "예술 중에서 리듬감 있는 움직임이 가장 완벽하고 아름답게 표현되어 있다"고 칭찬하였다.(Edith Tomory, *Ahistory of Fine Arts in India and West*, p.231, New Delhi, 1982) 티루바랑구람에서 출토된 촐라 시대의 동상인 〈나타라자〉는 대략 11세기에 만들어졌으며, 98센티미터×83센티미터×27센티미터로, 현재 뉴델리 국립박물관에 소장되어 있다. 그 조형이 대단히 정교하고 아름다우며, 동태의 운율이 잘 어울려, 촐라 시대 나타라자 시바 동상의 가장 뛰어난 대표작이라고 할 만하다. 나타라자 시바는 손에 창조의 북[鼓]과 훼멸의 불을 들고 있고, 오른쪽 다리는 홀로 우주를 대신 나타내 주는 화염 광환의 한가운데에 서 있으며, 발은 무지를 대신 나타내 주는 난쟁이를 밟고 있고, 왼쪽 다리는 들어올렸으며, 네 개의 팔은 구부리거나 펴고서, 힘차고 활발한 극락의 춤을 추고 있다. 동상은 인체가 춤을 추는 강렬한 동태로써 우주 생명의 영원한 율동을 상징하고 있는데, 이는 동태의 활력을 숭상하는 인도 바로크 풍격의 본보기이다.

촐라 시대의 시바 동상은 나타라자 이외에도 아르다나리슈바라(Ardhanarishvara : 남녀 합일신─옮긴이)·요가의 주재자·비슈바바하나(Virshbhavahana : 수소를 타는 자─옮긴이)·비나다라(Vinadhara)·트리푸란타카[Tripurantaka : 삼성(三城) 파괴의 신─옮긴이]·공포상(恐怖相) 등 다종다양한 조형들이 있으며, 또한 시바 동상은 항상 그의 배우자인 파르바티 여신[데비(Devi) 혹은 우마(Uma)라고도 부른다] 동상과 동시에 함께 배치되어 있는데, 시바의 춤을 구경하는 파르바티·

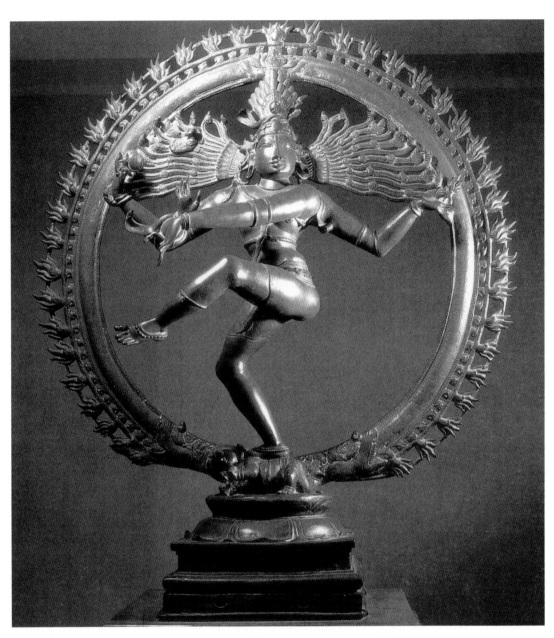

이것은 촐라 시대의 가장 정교하
고 아름다운 나타라자 시바 동상
이다.

나타라자

청동

98cm×83cm×27cm

대략 11세기

티루바랑구람에서 출토

뉴델리 국립박물관

(왼쪽) 나타라자 시바 동상(일부분)

(오른쪽) 나타라자 시바 동상(일부분)

나타라자 시바 동상의 뒷면도 매우 섬세하고 미묘하게 만들어져 있다.

시바와 파르바티의 혼례·비슈바하나 시바와 파르바티·소마스칸다(Somaskanda : 시바의 가족-옮긴이) 등과 같은 군상들을 이루고 있다. 탄자부르 현의 티루벤카두(Tiruvenkadu)에서 출토된 촐라 시대의 동상인 〈아르다나리슈바라〉는 대략 11세기에 만들어졌으며, 현재 마드라스 정부박물관에 소장되어 있는데, 시바가 한 몸에 남녀 양성(兩性)의 특징을 함께 갖추고 있는 형상의 처리가 매우 교묘하고 신기하다. 바다카라투르의 치담바레슈바라 사원(Chidambareshvara Temple)에 있는 촐라 시대의 동상인 〈시바와 파르바티의 혼례(Kalyanasundara Shiva : 상서롭고 미려한 시바)〉는 대략 875년에 만들어졌는데, 이는 이 제재를 형상화한 남인도 동상의 초기 걸작이다. 네 개의 팔을 가진 시바는 높이가 90.5센티미터로, 뒤쪽의 두 팔은

두 손에 각각 신부(神斧 : 신령한 도끼—옮긴이)와 암사슴을 쥐고 있으
며, 앞쪽 왼팔은 손으로 무외인(無畏印)을 취하고 있고, 앞쪽 오른팔
은 뻗어 손으로 파르바티의 오른손을 쥐고 있다. 파르바티는 높이
가 74.5센티미터로, 말없이 은은한 정을 표현하고 있으면서도 약간
애교스럽게 수줍어하는 표정을 띠고 있다. 함께 나란히 서 있는 이

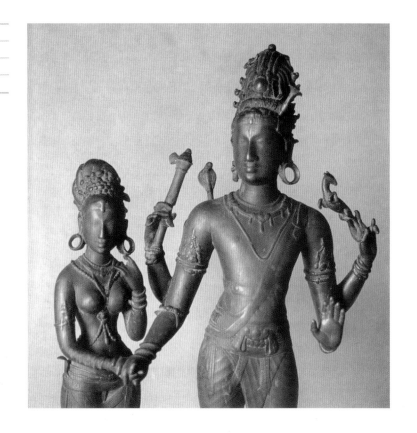

배필은 늘씬하고 아름다우면서도 온아한 조형이 너무나 정교하고
오묘하여, 후세에 같은 제재를 표현한 남인도의 동상들은 그 수준
에 미치기 어려웠다. 탄자부르 현의 파티스바람(Pattisvaram)에서 출
토된 촐라 시대의 동상인 〈소마스칸다(Somaskanda : 시바의 가족)〉는
대략 975년에 만들어졌으며, 51센티미터×62센티미터×31센티미터로,
현재 탄조르예술관(Tanjore Art Gallery)에 소장되어 있는데, 역시 동
일한 명칭의 제재를 표현한 것들 중 뛰어난 작품의 하나이다. 네 개
의 팔을 가진 시바의 뒤쪽 두 팔은 양 손에 각각 신부와 암사슴을
쥐고 있고, 앞쪽 두 팔 중 오른손은 무외인을 취하고 있으며, 왼손
은 소여인(召與印 : 불러서 뭔가를 주는 듯한 손동작−옮긴이)을 취하고 있
고, 오른쪽 다리는 아래로 늘어뜨렸으며, 왼쪽 다리는 구부려서 안

일좌(安逸座 : sukhasana)로 대좌의 오른쪽 끝에 앉아 있다. 왼쪽 끝에 있는 파르바티도 역시 안일좌로 앉은 자세를 나타내고 있는데, 그녀의 왼쪽 다리는 아래로 늘어뜨렸고, 오른쪽 다리는 구부려서 들어올렸으며, 왼팔은 벌려서 손으로 대좌를 짚고 있고, 오른팔은 구부려서 손으로 염화인(拈花印 : katakamukha, 즉 꽃을 따는 듯한 손동작-옮긴이) 을 취하고 있다. 그들의 아들인 어린 스칸다는 아버지와 어머니 사이에 서 있다. 우주의 혈통을 상징하는 이 신성가족은 인간적인 혈육의 정으로 충만해 있으며, 상(像)들의 조형은 호화롭고 진귀하며 우아하고, 어린 스칸다의 표정과 태도는 천진난만하며 사랑스럽다. 티루벤카두에서 출토된, 촐라 시대 동상의 풍격이 가장 전아한 걸작인 〈비슈바바하나 시바와 파르바티(Shiva Vrishbhavahanamurti with Parvati)〉는 현재 탄조르예술관에 소장되어 있는데, 라자라자 1세 시대에 각각 따로 주조한 시바와 파르바티 입상이다. 두 개의 팔을 가진 시바 입상은 1011년에 만들어졌으며, 높이가 108센티미터인데, 왼쪽 다리는 신체의 중심을 지탱하고 있으며, 오른쪽 다리는 왼쪽 다리 위에 우아하게 교차한 채, 발끝은 땅에 살짝 대고 있다. 또 오른팔은 팔꿈치를 구부려 수소인 난디(이미 유실됨)를 비스듬히 기대고 있으며, 왼손은 아래로 늘어뜨려 마치 소의 대가리를 어루만지는 것 같다. 시바의 상투는 두건처럼 둘둘 감겨 있는데, 몸을 사리고 있는 한 마리의 긴 뱀이 머리타래 사이에 섞여 있어 쉽게 분간할 수 없다. 파르바티 입상은 1012년에 만들어졌으며, 높이는 93센티미터이고, 보관을 쓰고 머리를 높이 틀어올렸다. 또 용모는 수려하고 우아하며, 둥근 유방과 풍만한 엉덩이, 가는 허리와 긴 다리를 가지고 있다. 그는 왼쪽 다리를 비스듬히 세우고, 오른쪽 다리는 약간 구부렸으며, 머리는 약간 왼쪽으로 기울였고, 가슴은 오른쪽을 향해 뚜렷이 튀어나와 있으며, 엉덩이도 왼쪽을 향해 과장되게 비

비슈바바바하나 시바와 파르바티
청동
1011∼1012년
티루벤카두에서 출토
탄조르예술관

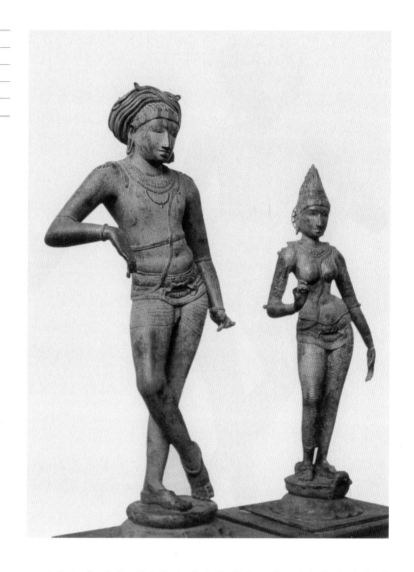

스듬히 솟아 있어, 전신의 윤곽이 우아하고 아름다우며 유창한 삼
굴식 곡선을 나타내고 있다. 그녀의 오른팔은 구부려서 들어올렸고,
손은 염화인을 취하고 있는데, 가뿐하고 부드럽기가 마치 꿈을 꾸
는 듯하다. 왼팔은 비스듬히 펴서 아래로 늘어뜨려 허벅지 옆에 펼
쳐 놓았고, 손은 현수인(懸垂印 : lola mudra, 즉 손을 늘어뜨린 자세-옮긴
이)를 취하고 있는 것이, 아름답고 유연하면서 힘이 없어 보인다. 이
와 같은 삼굴식의 선 자세와 염화인·현수인의 손동작은 촐라 시대

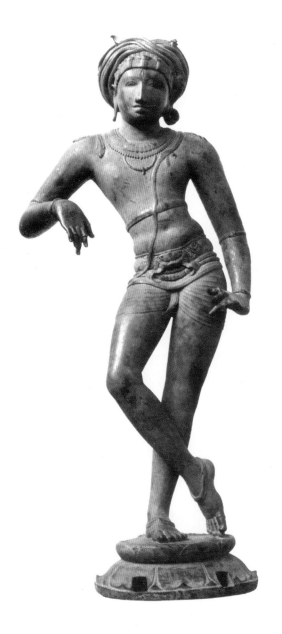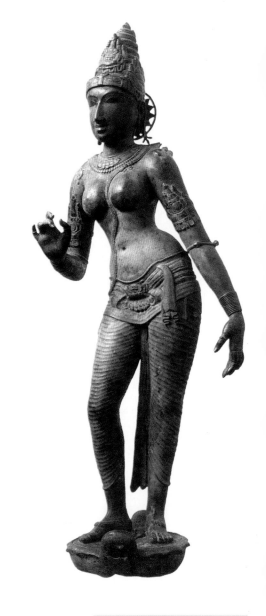

의 파르바티 여신 청동 입상이 흔히 사용한 조형 양식이며, 또한 남
인도 중세기 후기의 역대 왕조들에서 만든 청동 여신 입상들도 답
습하였다. 현재 인도와 구미(歐美)의 박물관들에 소장되어 있는 수
많은 남인도의 파르바티나 락슈미 등과 같은 여신들의 청동 입상들
은 거의 모두 마찬가지로 아름다운 자세를 취하고 있다.

(왼쪽) 비슈바바하나 시바 입상
높이 1.08m
1011년

(오른쪽) 파르바티 입상
높이 93cm
1012년

나야나르(Nayanar) : 아디야르(adyār) 라고도 하며, 성도(聖徒)라고 번역하기도 한다. 7세기경부터 남인도의 타밀 지방에서 등장한 시바교 지도자들을 통틀어 일컫는 말이다. 이들은 일반 대중들에게 친숙한 언어로 시바신을 찬미하는 종교 시인들이었다.

『티루무라이(Tirumurai)』 : 『성언(聖言)』 이라고 번역한다.

남인도의 중세기 시바교의 나야나르(Nayanar) 동상은 촐라 시대에도 매우 유행했는데, 일반적으로 시바 사원의 안쪽에 있는 나타라자 신감(神龕) 속의 나타라자 동상의 다리 옆에 놓여 있다. 이들 시바교의 나야나르들은 타밀의 음유시인들로, 그들이 지은, 사바를 찬미하는 타밀어로 된 경건한 시가인 『티루무라이(Tirumurai)』는 종종 사랑에 빠진 여성의 말투로 시바에 대한 숭배와 열렬한 사랑을 표현하고 있는데, 지금까지도 여전히 남인도에서 전해지며 암송되고 있다. 타밀나두 주의 킬라이야르(Kilaiyar)에서 출토된 시바교 나야나르 동상인 〈순다라무르티(Sundaramurti)〉는 대략 11세기에 만들어졌으며, 높이는 77센티미터이고, 현재 탄조르예술관에 소장되어 있다. 이것은 그 8세기 타밀의 음유시인을 학문이 깊고 태도가 의젓하며 수려한 모습의 머리를 묶은 소년으로 형상화한 것이다. 그의 여성화된 삼굴식의 선 자세와 정신이 나간 듯한 손동작은, 마치 갑자기 시바에 대해 미친 듯이 기뻐하는 환상에 빨려 들어간 것 같고, 조용히 숨을 죽이고 있는 얼굴 표정은 신이 계시해 주는 영감에 깊이 빠져든 듯하다. 타밀나두 주에서 출토된 또 다른 시바교 나야나르 동상인 〈마니카바차카르(Manikkavachakar)〉는 대략 12세기에 만들어졌으며, 높이는 57센티미터로, 현재 뉴델리 국립박물관에 소장되어 있는데, 이것은 9세기에 타밀의 경건한 시집인 『티루바차캄(Tiruvachakam)』을 지은 저자의 초상이다. 이 나야나르 입상(立像)의 조형은 더욱 간결하고 순박하며, 오른손은 교회인(敎誨印 : chinmudra, 즉 가르쳐서 잘못을 뉘우치게 하는 자세-옮긴이)을 취하고 있고, 왼손은 그가 쓴 패엽(貝葉) 시집(시집의 책면에는 12세기의 타밀어로 된 한 행의 명문이 새겨져 있다)을 받쳐 들고 있는데, 몸 전체가 약간 오른쪽으로 기울어져 있어, 시바를 찬미하는 성시(聖詩)를 낭송하고 있는 듯하다.

촐라 시대의 비슈누 동상은 대부분이 팔라바 양식을 그대로 답

패엽(貝葉) : '貝多羅葉(패다라엽)'의 준말로, 다라수(多羅樹)의 잎을 가리키며, 옛날에 인도에서는 이것을 종이 대신 사용하였다.

습한 비슈누 입상이다. 초기 촐라 왕조의 국왕인 아디트야 1세와 역대 비슈누교 알바르(Alvar)들의 창도로 인해, 비슈누의 화신인 라마·크리슈나와 나라심하의 우상 숭배도 매우 유행했다. 아디트야 1세는 일찍이 자신을 일컬어 '코단다 라마(Kodanda Rama : 활을 당기는 라마라는 뜻-옮긴이)'라고 했다. 탄자부르 현의 파루티유르(Paruthiyur)에서 출토된 촐라 시대의 동상인 〈라마, 락슈마나와 시타(Rama, Lakshmana and Sita)〉는 대략 950년에 만들어졌으며, 현재 마드라스 정부박물관에 소장되어 있는데, 이는 한 세드에 세 명의 인물이 따로 서 있는 청동 군상이다. 비슈누의 화신 중 하나이자 서사시 『라마

(왼쪽) 마니카바차카르
청동
높이 57cm
대략 12세기
타밀나두 주에서 출토
뉴델리 국립박물관

(오른쪽) 파르바티(혹은 우마)
청동
86cm×28cm×30.5cm
11세기
타밀나두 주에서 출토
뉴델리 국립박물관

비슈누 입상

청동

대략 10세기

타밀나두 주에서 출토

마드라스 정부박물관

알바르(Alvar) : 7세기 무렵에 남인도 타밀 지방에서 등장했던 비슈누교 종교 시인들을 통틀어 일컫는 말이다. 시바교의 종교 시인인 나야나르에 해당하는 비슈누교 종교 시인들이다.

야나』의 주인공 왕자인 라마 입상은 높이가 92센티미터이고, 머리에는 보관을 쓰고 있으며, 두 팔은 구부렸는데, 왼손은 활을 당기고 있고, 오른손에는 화살을 쥐고 있다(활과 화살은 이미 없어졌음). 그 풍모가 고귀하고 영민하며 용맹스러워 보이고, 동태가 시원스럽고 우

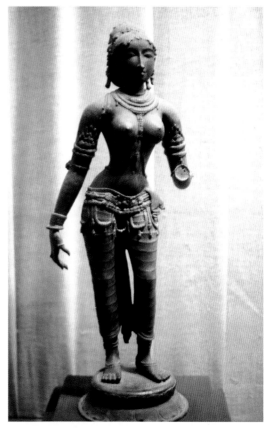

아하며 아름답다. 라마의 동생인 락슈마나 입상은 높이가 73센티

(왼쪽) 라마
청동
높이 92cm
대략 950년
파루티유르에서 출토
마드라스 정부박물관

미터인데, 형상은 라마와 비슷하다. 라마의 아내인 시타 입상은 높이가 67센티미터이고, 형상은 촐라 시대의 파르바티 여신 청동 입상과 비슷하지만, 단지 보관을 쓰지 않았을 뿐이다. 타밀나두 주에서

(오른쪽) 시타
높이 67cm

출토된 촐라 시대의 동상인 〈칼리야를 항복시키고 있는 크리슈나 (Krishna Subduing Kaliya)〉는 대략 950년에 만들어졌으며, 높이는 59센티미터로, 현재 뉴델리 국립박물관에 소장되어 있다. 이는 비슈누의 화신 중 하나인 목동 크리슈나가 목자(牧者)들을 보호하기 위하여, 풍파를 일으키는 사왕(蛇王) 칼리야를 항복시킨 전설을 표현하고 있다. 목동 크리슈나는 오른손으로 무외인을 취하고 있고, 왼손으로

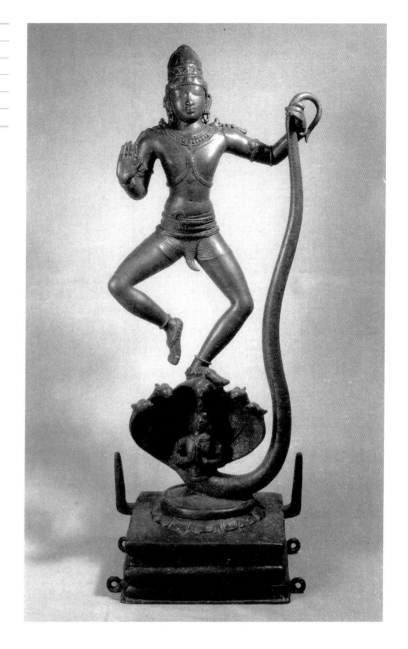

칼리야를 항복시키고 있는 크리슈나

청동

높이 59cm

대략 950년

타밀나두 주에서 출토

뉴델리 국립박물관

는 뱀의 꼬리를 잡고 있으며, 왼쪽 다리는 온 몸의 무게를 집중시켜 칼리야의 활짝 펼친 다섯 개의 대가리가 있는 뱀 후드 위에 딛고서 춤을 추고 있고, 두 다리는 마름모꼴로 구부리고 있는데, 활발하고 경쾌한 춤동작은 아이들이 춤을 추는 것 같은 치기가 어려 있다.

졸라 시대의 동상은 남인도 중세기 후기의 여러 왕조들과 북인도 팔라 왕조의 동상들에 대해 모두 커다란 영향을 미쳤다. 남인도의 타밀인들과 해외의 문화 교류에 따라, 일부 졸라 왕조의 동상들은 또한 스리랑카와 동남아시아 여러 나라들에 전해졌다.

남인도 후기 사원의 거작(巨作)들

중세기에 타밀나두 주 남부의 판디아인(Pandyas)들은 고도(古都)인 마두라이(Madurai)를 통치의 중심으로 삼고, 장기간 졸라인들과 패권을 다투었다. 12세기 말에 졸라인들의 세력이 쇠약해지자, 판디아인들이 점차 이들을 대체했다. 1279년에 졸라 왕조가 멸망하자, 판디아 왕조(Pandya Dynasty, 1100~1350년)가 한동안 남인도를 제패했다. 판디아인들은 졸라인들처럼 사원 건립을 중요시하지 않았던 같다. 그래서 예전부터 있던 사원의 주위에 담장을 쌓고, 전당과 주랑을 증축하는 데에 열중했으며, 특히 담장 위에 탑루(塔樓)가 높이 솟은 대문인 고푸라(gopura), 즉 문탑(gate-tower)을 증축하는 데에 열중하였다. 이러한 문탑은 중세기 후기의 남인도 사원 복합체의 가장 눈에 띄는 부분이다. 문탑은 단층 혹은 2층의 직사각형 토대 위에 건립했는데, 이 토대의 비교적 긴 한쪽 변에 동굴 형태의 입구[門洞]를 냈으며, 위층의 구조는 직사각형의 차 덮개형 둥근 지붕이 있는 각추형 탑루(사원 주전의 시카라 바닥의 평면이 정사각형을 나타내는 각추형 탑루인 것과는 다르다)인데, 탑루의 꼭대기에는 일렬로 된 뾰족한 지붕 장식을 씌워 놓았다. 문탑의 토대는 견고한 석재(石材)로 지었으며, 위층의 구조는 일반적으로 벽돌·목재·모르타르 등 비교적 가벼운 재료를 사용하였다. 문탑은 종종 주전(主殿)의 시카라보다 높아, 주객이 전도된 효과를 조성하기도 하며, 문탑 위의 장식 조소(彫塑)

들은 번잡하고 요란스러운 것이, 남인도 말기의 바로크 풍격에 속한다. 판디아의 국왕 순다라 판디아 1세(Sundara Pandya I, 1216~1238년 재위) 시기에 타밀나두 지역에 증축한 사원 문탑이 비교적 많다. 전형적인 예로는 트리치노폴리(Trichinopoly) 부근의 잠부케슈바라 사원(Jambukeshvara Temple)에 증축한 순다라 판디아 고푸라(Sundara Pandya Gopura)가 있는데, 대략 1230년 전후에 건립되었다. 같은 시기에 건립한 치담바람 사원(Chidambaram Temple)의 동쪽 가장자리에 있는 고푸라에는 또한 순다라 판디아의 명문이 있다. 이 전형적인 판디아 문탑은 직사각형의 2층 토대 위에 7층 탑루가 우뚝 솟아 있으며, 높이는 41미터이다. 문탑의 표면 장식 조소는 번잡하고 다채로우며, 뱀 모양의 도안·천장 아래에 이삭처럼 생긴 톱날 모양의 장식무늬 등 새로운 문양들이 출현했다.

남인도 서부의 마이소르(Mysore) 지역에 있던 호이살라 왕조(Hoysala Dynasty, 1022~1342년)는 판디아 왕조와 같은 시대에 존립했는데, 원래는 데칸 찰루키아인에게 예속된 속국이었다. 그들이 통치한 마이소르 지역의 세 고도(古都)인 벨루르(Belur)·할레비드(Halebid)·솜나트푸르(Somnathpur)에 백여 곳의 힌두교 사원들을 건립했다. 호이살라 왕조가 건립한 사원의 평면은 대부분 별 모양을 나타낸다. 또 시카라는 비교적 낮으며, 연질(軟質)의 녹니석(綠泥石 : chlorite)이나 동석(凍石 : steatite)으로 지었으므로, 석재를 정교하고 섬세하게 조각하기가 쉬웠으므로, 사원 외벽의 장식 부조는 매우 세밀하고 정교하여, 로코코 풍격을 나타내고 있다. 벨루르에 있는 찬나케사바 사원(Channakesava Temple)은, 1117년에 호이살라의 국왕인 비슈누바르다나(Vishnuvardhana)가 칙명을 내려 건립한 것으로, 장식 조각이 번잡하고 호화롭기로 유명한데, 섬세하고 정교하며 화려한 무늬가 있는 테두리 장식은 거의 조상(彫像)의 인체미를 가려 버릴 정도이다.

할레비드에 있는 호이살레슈바라 사원(Hoysaleshvara Temple)은 대략 1150년에 건립되었으며, 평면은 쌍을 이룬 별 모양의 사원이다. 별 모양의 토대 위에 있는 부조 장식 띠는 층층이 서로 겹쳐져 있고, 세밀하고 번잡하며, 벽감 속의 남녀 여러 신들의 조상도 수많은 진주보석류 장식물들로 거의 뒤덮일 정도이다. 키가 작고 통통한 시바는 더 이상 훼멸의 신이 아니고, 거대하고 복잡한 머리 장식은 마치

호이살레슈바라 사원
녹니석
1150년
할레비드

그의 머리 위를 짓누르고 있는 벽감(壁龕) 같다. 또 두르가의 자세는 마치 어색한 무희 같아, 마히샤와 싸워 승리를 거둔 내재적 활력을 잃어 버렸다. 솜나트푸르의 케사바 사원(Kesava Temple)은 1268년에 호이살라 왕조의 장군인 소마나타(Somanatha)가 봉헌한 것으로, 별 모양의 토대 위에 세 칸의 신전들이 우뚝 솟아 있는데, 비슈누의 세 화신을 제사 지낸다. 전체 사원은 비교적 낮고, 반원형처럼 생긴 시카라가 있으며, 높이는 약 10미터로, 데칸 지역의 중간식('데칸식'이라고도 함. 393쪽 참조—옮긴이) 사원 특유의 안정감을 지니고 있다. 동석으로 지은 사원 표면의 장식 조각은 중첩되게 쌓여 있는데, 매우 섬세하고 화려하여, 건축의 구조를 지배함과 아울러 덮어 가리고 있다. 이러한 로코코식의 겉모습이 화려하고 자질구레하며 번잡한 장

케사바 사원
동석
높이 약 10m
1268년
솜나트푸르

식은, 초기 팔라바 시대 사원에서 볼 수 있는 것 같은 기하형의 뚜렷하고 명쾌한 모습과 선명한 대비를 이룬다. 사원의 문을 지키는 여신 등의 조상(彫像)들의 인체미는, 이미 매우 사치스러운 진주보석류 장식물들과 화려하고 복잡다단한 소용돌이 장식무늬 밑으로 사라져 버렸다.

14세기 전반기에, 호이살라 왕조의 두 제후들이 지금의 남인도 카르나타카 주(Karnataka State) 벨라리(Bellary) 지역의 함피(Hampi)에 비자야나가르 왕조(Vijayanagar Dynasty, 1336~1565년)를 건립하고, 함피 즉 비자야나가르(Vijayanagar : '승리의 성'이라는 뜻)를 수도로 삼았다. 비자야나가르 왕조의 황제인 크리슈나데바 라야(Krishnadeva Raya, 1509~1529년 재위)의 통치 시기에 국력이 가장 강성하여, 영토가 서쪽으로는 아라비아 해부터 동쪽으로는 벵골 만까지 이르렀고, 북쪽은 데칸 고원에서부터 남쪽으로는 코모린 곶(Cape Comorin)까지 이르렀으며, 팔라바의 고도(古都)인 칸치푸람·촐라 왕조의 고도인 탄자부르·판디아의 고도인 마두라이 등 유명한 도시들은 모두 비자야나가르 제국의 지방 총독 관할 구역으로 분리 편입되었다. 비자야나가르의 여러 왕들은 독실한 비슈누교 신도들로서, 힌두교 사원을 건립하는 데 힘을 쏟았다. 당시 북인도와 데칸의 대부분 지역은 이미 여러 무슬림 왕국 통치자들의 천하였기에, 비자야나가르 왕조는 곧 힌두교의 전통 문화를 유지 보호하는 남방의 보루가 되었다. 비자야나가르 왕조의 남인도 후기 사원에 대한 가장 큰 공헌은 판디아 왕조 사원의 높고 큰 문탑인 고푸라를 발전시킨 것이며, 또 다른 큰 공헌은 여러 겹의 열주가 있는 긴 회랑이나 대전(大殿)의 만다파를 증축한 것인데, 어떤 것은 백주전(百柱殿) 혹은 천주전(千柱殿)이라고 불렸다. 크리슈나데바 라야가 함피(비자야나가르)의 비루팍샤 사원(Virupaksha Temple)을 위하여 새로 건립한 정문 고푸라는 양탁

양탁(梁托) : 목조 건축의 두공(斗供)과 유사한 구조를 가리킨다.

(梁托) 기술을 이용하여 지은 허공의 문탑인데, 높이가 52미터이다.

(梁托) 기술을 이용하여 지은 허공의 문탑인데, 높이가 52미터이다. 칸치푸람의 에캄바라나타 사원(Ekambaranatha Temple)은, 비자야나가르 시대에 증축한 고푸라의 높이가 11층에 달한다. 비자야나가르의 비탈라 스와미 사원(Vittala Swami Temple)은 크리슈나데바 라야의 재위 기간인 1513년에 건립하기 시작하여, 제국이 멸망한 후인 1565년에 완성되었는데, 비슈누를 제사 지내는 화강석 사원이다. 사원 주위의 정원은 직사각형을 나타내며, 면적은 150미터×93미터이고, 중앙의 주전은 길쭉하고 낮은데, 앞쪽의 반(半)만다파·중간의 대(大)만다파와 뒤쪽의 성소를 포함하고 있다. 정원 앞쪽의 가루다 만다파(Garuda Mandapa)는 돌로 조각한 수레바퀴가 달린 한 량의 신거(神車)를 만드는 것에서 착상을 얻었다. 비탈라 스와미 사원 만다파의 열

반(半)만다파 : 반주랑(半柱廊), 즉 한쪽은 열주가 있고, 한쪽은 벽으로 막혀 있는 주랑을 말한다.

가루다 만다파
화강암
1513~1565년
비자야나가르

비탈라 스와미 사원 정원의 앞면에 있다. 이 가루다 신전 조각은 신거(神車)의 형상을 하고 있다.

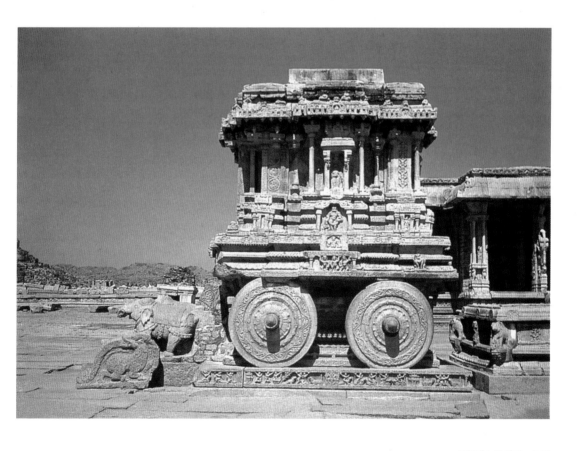

주는 화강암을 통째로 새겨 만든 다중(多重)의 석주(石柱)들로, 대개는 수많은 작은 기둥들이 중심에 있는 기둥 몸통을 둘러싸고 있는데, 이러한 작은 기둥들의 길고 짧고 굵고 가는 리듬의 변화는 마치 건축의 실로폰이 7개의 음표를 연주해 내는 듯하다. 만다파 정면 열주의 중심인 기둥 몸통 주위의 작은 기둥들을 대신하는 것으로는 종종 같은 덩어리의 석재에 조각해 낸 동물이나 인물 조상들도 있다. 인물 조각들은 대부분 비슈누의 열 가지 화신이나 크리슈나의 짓궂은 장난 혹은 대서사시의 장면들을 표현하고 있다. 그러나 비자야나가르 왕조의 조소들은 이미 팔라바 왕조의 조각과 촐라 왕조의 조소에서 볼 수 있는 자연스러운 매력을 이미 상실하여, 형상은 판에 박은 듯이 딱딱하고, 얼굴 표정은 냉담하며, 코는 뾰족한 각을 이루고 있다. 설령 성애(性愛) 주제를 표현한 것도 격정과 활력이 부족하다.

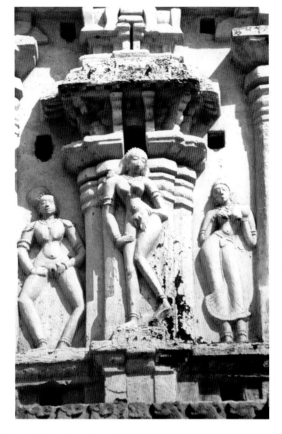

비자야나가르의 팜파파티 스와미 사원의 동쪽 문탑 위에 모르타르로 꾸며 놓은 여성 조상

북인도 카주라호 사원(Khajuraho Temple)의 성애 조각들과 비교하면, 이 조상들은 이미 정신과 정감의 긴장감을 상실했다.

1565년의 탈리코타(Talikota) 전투에서 데칸의 무슬림 술탄 왕국(sultanates)의 연합군이 비자야나가르의 수도를 공격하여 함락시키면서, 비자야나가르 제국은 점차 붕괴했지만, 제국의 지방 총독, 즉 나야크(Nayak)는 타밀나두의 마두라이·탄자부르·깅기(Gingee)·벨로르(Vellore)와 카르나타카의 이케리(Ikkeri) 등지에서, 잇달아 군대를 보유하면서 스스로 힌두교 소왕국을 세웠는데, 역사에서는 이를 나야크 왕조(Nayak Dynasty, 1565~1700년)라고 부른다. 나야크 왕조는 비자야나가르 사원의 두 가지 큰 특징, 즉 높이 솟은 문탑인 고푸라와 다중의 열주가 있는 긴 회랑이나 대전(大殿) 만다파를 극도로 발

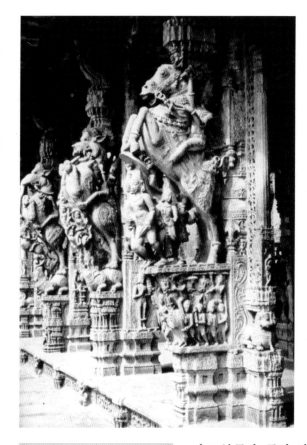

말의 정원
전마의 높이 3.77m
대략 1590년
스리랑감에 있는 랑가나타 스와미 사원의 주랑(柱廊)

전시켰다. 문탑은 간혹 16층에 거의 60미터나 되는 것도 있으며, 탑루 위에는 층층이 모르타르로 채색 남녀 신들을 빽빽하게 가득 빚어 놓아, 명실상부하게 힌두교 만신전(萬神殿)을 이루고 있다. 다중의 열주가 있는 만다파도 명실상부하게 백주전(百柱殿)·천주전(千柱殿)으로 변했는데, 어떤 만다파는 열주가 무려 모두 985개에 이르는 것도 있고, 기둥들의 장식 조각은 더욱 복잡하고 많아졌다. 타밀나두 주의 트리치노폴리 부근에 있는 스리랑감(Srirangam)의 랑가나타 스와미 사원(Ranganatha Swami Temple)은 13세기에 짓기 시작한 비슈누 사원으로, 대략 1590년경의 나야크 시대에 웅장하고 화려한 만다파 주랑을 증축하였는데, 속칭 '말의 정원(Horse Court)'이라고 부른다. 주랑 정면의 줄지어 있는 열주에는 기둥 몸통과 같은 높이(3.77미터)로 뒷다리를 딛고 뛰어오르는 전마(戰馬)를 새겨 놓았는데, 전마의 목덜미·안장과 말다래·앞이마와 다리 위에는 수많은 정교하게 조각한 진주보석류 장식물들을 걸치고 있고, 말 위에 있는 기수는 화려한 옷차림을 하고 있으며, 말의 밑에 있는 괴수는 기이하고 괴상한 모습이다.

사원의 도시인 마두라이에 있는 미낙쉬 사원(Minakshi Temple)은 주로 마두라이 국왕인 티루말라이 나야크(Tirumalai Nayak, 1623~1659년 재위)가 칙명을 내려 건립했는데, 이는 남인도 사원들 중 최후의 거대한 건축물이다. 전설에 따르면 미낙쉬(Minakshi : 물고기의 눈을 가진 미인)는 원래 판디아 왕조의 공주였는데, 경건하고 정성스러운 마

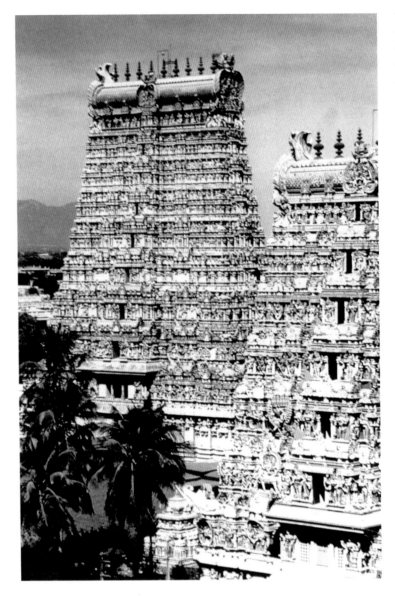

미낙쉬 사원

화강석·벽돌·목재·모르타르

남쪽 문탑의 높이는 약 46m

1623∼1659년

마두라이

음으로 '순다레슈바라(Sundareshvara : 아름다움의 신)' 시바에게 출가하
여 여신이 되었다고 한다. 마두라이의 이 사원의 완전한 이름은 미
낙쉬 순다레슈바라 사원(Minakshi-Sundareshvara Temple)으로, 시바와
미낙쉬 여신을 동시에 제사 지낸다. 사원의 전체 면적은 265미터×
250미터로, 시바의 주전(主殿)·미낙쉬 여신의 배전(配殿)·크고 작은

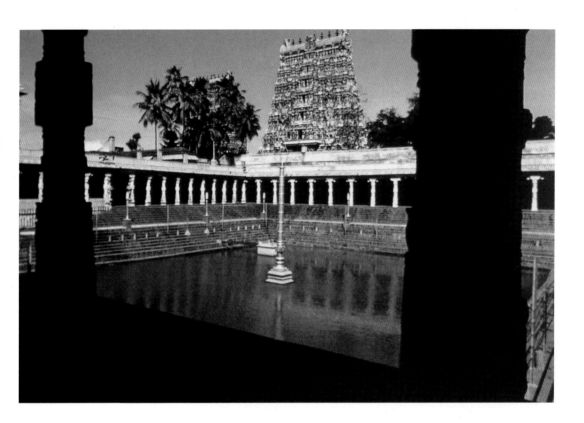

미낙쉬 사원의 금백합지(金百合池)

연못의 가장자리는 층계와 화강암 회랑으로 둘러싸여 있다.

천주전(千柱殿)·회랑이 둘러싸고 있는 연못인 '금백합지(金百合池)'·4개의 정원과 11개의 문탑을 포함하고 있다. 가장 바깥쪽의 정원 주변을 둘러싸고 있는 담장에 있는 네 개의 문탑은 주전보다 높고, 남쪽의 문탑은 9층으로 쌓았는데, 높이가 약 46미터이다. 탑루의 각층에는 모두 백여 개나 되는 모르타르로 빚은 채색 우상(偶像)들이 있는데, 힌두교의 남녀 신들도 있고, 왕실의 부부·마을의 사냥꾼·수소·괴수 등등도 있으며, 빽빽하기가 마치 벌집의 벌떼 같아, 사람들로 하여금 눈을 뗄 수 없게 만든다. 이들 소상(塑像)들의 조형은 저속하게 화려하고 겉만 번지르르하며, 생기가 조금도 없는 것이, 이미 로코코 풍격의 말류(末流)에 속한다.

중세기 후기에 인도 북쪽의 무슬림 통치자들은 여러 차례에 걸쳐 남쪽을 침입했는데, 우상 숭배를 반대하는 이슬람 문화도 남인

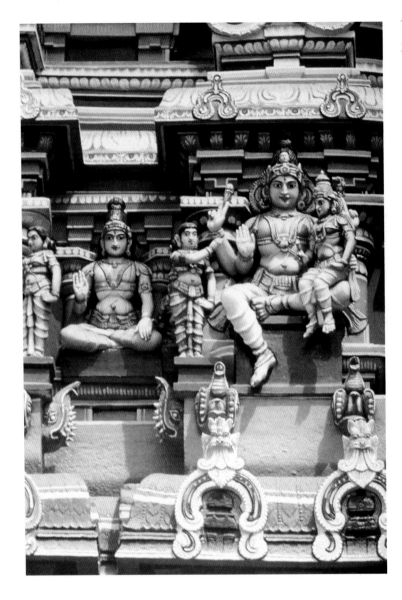

도의 우상을 숭배하는 힌두교 문화에 충격을 가했다. 1565년에 힌
두교 문화의 남쪽 보루였던 비자야나가르의 수도가 함락된 이후,
참혹하게 무슬림 연합군에게 약탈을 당했으며, 웅장하고 화려했던
비탈라 스와미 사원 및 수많은 정교하고 아름다운 석조 신상들은
전쟁의 참화로 훼손되었다. 그렇지만 남인도는 인도 본토의 전통을

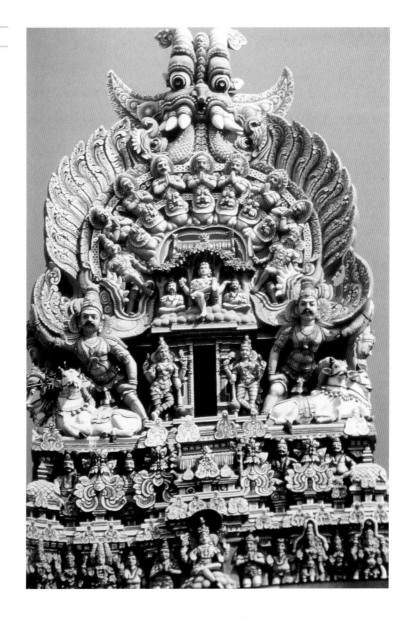

이어받은 드라비다 문화의 근거지이자 힌두교 문화의 보루로서, 시
종일관 이슬람 세력에게 완전히 정복되지는 않았는데, 남인도 후기
사원의 거대한 건축물들은 곧 힌두교의 전통 문화를 고수했던 증거
이자 상징이다. 그러나 당시 이슬람 세력은 결국 날이 갈수록 힌두
교 세력을 능가하자, 남인도 후기의 사원들은 단지 나날이 확대되

는 담장을 두른 정원·열주(列柱)가 긴 회랑과 나날이 높아지는 문탑의 도움을 빌려서만, 힌두교 전통 신앙의 핵심을 보위하고, 이슬람 문화의 침입을 막아 낼 뿐이었다. 그리고 사원 탑루 위의 저 오색찬란한 모르타르 채색 소조 우상들은, 비록 힌두교 만신전(萬神殿)의 화려하고 웅장함을 극도로 뽐내고는 있지만, 일정 부분 허장성세의 실속 없는 과장을 피할 수는 없었다. 과장은 종종 허약함을 덮어 가려 준다. 어쩌면 힌두교의 전통 문화가 나날이 쇠약해져 갔던 재난은, 바로 중세기 힌두교 예술이 활력으로 충만했던 바로크 풍격으로부터 점차 생기가 부족한 로코코 풍격으로 변해 가는 내재적 요인이었을 것이다.

|제3절|

데칸의 여러 왕조들

찰루키아 왕조의 사원과 조각

데칸 고원은 인도의 남방과 북방 사이에 끼여 있다. 중세기 데칸 지역의 여러 힌두교 왕조들은 남쪽의 드라비다 문화와 북쪽의 아리아 문화가 혼합된 중간 지대에 위치하고 있어, 빈번한 전쟁은 인도의 남북 쌍방과 데칸 지역 문화 예술의 교류를 야기했는데, 데칸 지역은 남인도의 영향을 훨씬 깊게 받았다.

6세기 중엽에, 굽타 왕조의 데칸 지역 인척이었던 바카타카 왕조가 쇠망한 이후, 찰루키아인(Chalukyas)들이 데칸 고원 서남부의 크리슈나 강 상류에서 떨쳐 일어나, 바타피(Vatapi) 즉 지금의 카르나타카 주 비자푸르(Bijapur) 부근의 바다미(Badami)를 수도로 정했는데, 역사에서는 이를 초기 찰루키아 왕조(Early Chalukya Dynasty, 대략 543~753년)라고 부른다. 초기 찰루키아 왕조는 마하라슈트라의 여러 나라들을 정복하고, 남인도의 패권을 쟁취하기 위하여 팔라바 왕조와 숙적이 되었다. 유명한 찰루키아의 국왕인 푸라케신 2세(Pulakesin Ⅱ, 대략 609~642년 재위)는 일찍이 북인도의 카냐쿠브자[곡녀성(曲女城)] 왕국 계일왕(戒日王)의 침입을 격퇴했으며, 또한 팔라바 왕국의 국왕 마헨드라바르만 1세와의 전쟁에서 승리를 거두고, 찰루키아의 대군을 통솔하여 곧바로 팔라바 왕국의 수도인 칸치푸람을 공격했는데, 최후에 그는 오히려 마헨드라의 아들인 마말라가 진격하여

바다미를 점령했을 때 전쟁에 패하여 사망하였다. 두 나라는 대대로 서로 원수여서, 공격이 끊이지 않았으며, 해마다 전쟁으로 초기 찰루키아 왕조의 역량을 소모했지만, 또한 데칸 지역과 남인도 예술의 교류를 촉진하기도 했다.

초기 찰루키아 왕조의 여러 왕들은 힌두교를 신봉했는데, 주로 비슈누를 숭배하여, 비슈누의 멧돼지 화신인 바라하를 왕족의 휘장 문양으로 사용했다. 그리고 카르나타카 북부의 사석(砂石)으로 이루어진 구릉 지대에 있던 세 곳의 수도인 아이홀레(Aihole)·바다미와 파타다칼에 독립식 석조(石造) 사원이나 석굴 사원들을 대량으로 건립하고, 또한 조각이나 벽화로 장식했다. 초기 찰루키아 왕조의 예술은 데칸 지역에 있던 바카타카 왕조가 전해 준 북인도의 굽타 고전주의 예술 전통을 답습하고, 남인도 팔라바 왕조의 초기 바로크 예술의 영향을 흡수하여, 남북 두 가지 예술 풍격이 혼합된 특징을 형성했다. 초기 찰루키아 사원의 형상과 구조는, 데칸식(Deccan style) 혹은 중간식(中間式)이라고 부르는데, 일반적으로 북방식 혹은 아리아식과 남방식 혹은 드라비다식의 사이에 끼여 있다. 남방식에 더욱 가깝지만, 시카라는 비교적 낮고 평탄하며 중후하다. 초기 찰루키아 조각의 풍격은, 굽타 조각의 전아하고 화려함과 팔라바 조각의 활발하고 우아함을 겸비하고 있지만, 굽타 조각의 조용하고 엄숙하며 초탈한 것과도 다르고, 팔라바 조각의 섬세하고 아름다우면서 소탈한 것과도 다르며, 데칸 지역 조각 특유의 웅장하고 힘차며 중후한 힘과 호방하고 강건한 동태를 지니고 있다. 현장(玄奘)은 기록하기를, 푸라케신 2세 치하의 마가랄차국(摩訶剌佗國 : 마하라슈트라)에 거주하는 찰루키아인들은 "풍속이 순박하고, 그 모습이 대단히 크며, 그 성질이 오만하고 방일한데, 은혜를 입으면 반드시 보답하고, 원한이 있으면 반드시 보복한다[風俗淳質. 其形偉大, 其性傲

逸, 有恩必報, 有仇必復"(『大唐西域記』卷第十一)고 했다. 찰루키아 조각의 웅장하고 힘차며 소박하면서 정감 있는 독특한 풍격도, 아마 그러한 데칸 고원 사람들의 강렬하고 호쾌하며 시원스러운 지방 민족의 특성 때문일 것이다. 초기 찰루키아 예술의 이렇게 데칸 고원에서 솟아나는 새로운 샘물은 인도 예술의 주류에 흘러들어, 중세기 전성기의 엘로라 석굴 예술의 웅장한 전주곡이 되었다.

초기 찰루키아 왕조의 첫 번째 수도인 아이홀레는, 바다미에서 약 30킬로미터 떨어져 있으며, 일찍이 70여 곳의 독립식 홍사석(紅砂石) 사원들이 건립되어 있었는데, 현재는 50여 곳만 남아 있다. 아이홀레에서 가장 오래된 석조(石造) 사원인 라드칸 사원(Ladkhan Temple)은 대략 425년부터 450년 사이에 건립되었다. 이는 굽타 시대 초기의 북인도 사원과 형상이나 구조가 서로 비슷한데, 정사각형의 열주 대청과 현관은 불교의 비하라와 유사하지만, 단지 안쪽에 시바 링가를 모셔 두었고, 꼭대기에 정사각형의 각루(閣樓)가 있다. 아이홀레의 두르가 사원(Durga Temple)은 대략 550년에 건립되었는데, 반원형의 후전(後殿)과 직사각형의 주랑은 보는 이들로 하여금 불교의 차이티야를 연상하게 하며, 후전 위쪽에는 작은 북방식 시카라가 솟아 있다. 두르가 사원 벽감에 새겨져 있는 홍사석 부조인 〈마히샤를 죽이는 두르가〉에서, 두르가 여신은 나체에 호리호리한 몸매를 지니고 있는데, 보관이 화려하면서 아름답다. 또한 왼쪽 다리는 물소 괴수인 바히샤의 몸 위를 밟고 있으며, 여덟 개의 팔은 무기를 휘두르고 있어, 동태가 강렬하다. 두르가 사원 천정(天井)의 홍사석 부조인 〈비천(飛天 : Flying Vidyadharas)〉은 특히 멋들어진데, 그 가운데 두 덩어리의 부조판은 현재 뉴델리 국립박물관에 소장되어 있으며, 쌍을 이룬 비천이 비늘 모양의 구름 사이를 자유롭게 날고 있는 모습을 묘사하였다. 남신(男神)은 사지를 휘젓고 있으며, 여신

비천(飛天)

홍사석

대략 550년

아이홀레의 두르가 사원 천정에서 떨어져 나옴

뉴델리 국립박물관

띠를 흩날리며 날아오르고 있는데, 동태는 손다니(Sondani)에서 출토된 굽타 시대의 황사석(黃砂石) 부조인 〈비천〉(382쪽 그림 참조-옮긴이)에 비해 더욱 과장되어 있다.

초기 찰루키아 왕조의 두 번째 수도인 바다미는, 산을 등진 채 호수를 끼고 있는 풍경이 마치 그림 속의 성채 같다. 성채의 남쪽 가장자리의 사석으로 이루어진 구릉의 절벽 사이에 개착한 바다미 석굴(Badimi Caves)은 모두 네 개의 굴로 이루어져 있는데, 제1굴은

비천

홍사석

대략 550년

아이홀레의 두르가 사원 천정에서 떨어져 나옴

뉴델리 국립박물관

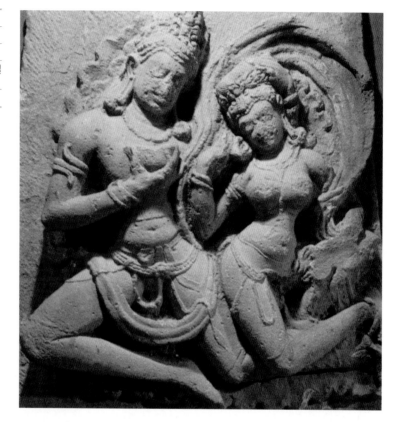

시바 사원이고, 제2굴과 제3굴은 비슈누 사원이며, 제4굴은 자이나교 사원이다. 이 굴들의 형상과 구조는 대동소이하며, 아잔타 석굴의 불교 비하라 굴과 유사한데, 하나의 현관과 한 칸의 정사각형 열주(列柱) 대청으로 이루어져 있으며(단 승려들이 거주하는 수많은 작은 방들은 없다), 뒤쪽 벽 중앙에는 성소를 파 놓았다. 바다미 제3굴인 비슈누 사원의 규모가 가장 크며, 578년에 개착했는데, 현관의 명문(銘文) 기록에 따르면 찰루키아 국왕 키르티바르만 1세(Kirtivarman I, 566~597년 재위)의 동생인 망갈레사(Mangalesa, 597~608년 재위)가 봉헌했다고 한다. 제3굴 벽감의 홍사석 부조판으로는 〈아난타의 몸 위에 앉아 있는 비슈누(Vishnu Enthroned on Ananta)〉·〈비슈누의 바라하(멧돼지-옮긴이) 화신〉·〈비슈누의 난쟁이 화신〉과 〈비슈누의 나라

심하(사자 머리에 사람의 몸을 한 화신-옮긴이) 화신〉 등의 걸작들이 있다. 비슈누 및 그 화신의 조형은 용맹스럽고 침착하면서 웅혼하여, 마치 무사나 제왕과 같은데, 실제로 찰루키아 왕조의 여러 왕들을 신화(神化)하여 표현한 것이다. 멧돼지 화신은 특히 바라하를 족휘(族徽 : 가문이나 종족을 상징하는 문양-옮긴이)로 삼는 찰루키아 왕조의 여러 왕들의 심리에 부합했다. 제3굴 현관 열주의 주두(柱頭) 위에는 홍사석 보아지 조각상(132쪽 참조-옮긴이)인 〈미투나(Mithunas : 성적 결합을 상징하는 한 쌍의 연인-옮긴이)〉를 조각해 놓았는데, 한 쌍의 반나체 남녀 천신(天神)·사신(蛇神) 혹은 약샤가 어깨를 나란히 하고 과일나무 아래에서 서로 다정히 기대거나 애무하거나 장난을 치고 있다. 그들의 늘씬하고 아름다우며 우아한 몸매와 동태는 팔라바의 조각과 유사하지만, 또한 팔라바 조각에 비해 순박하고 중후하면서 힘이 있다. 제3굴의 아치형 천장에는 깨진 벽화 조각들이 남아 있는

부조 중간에 우산을 쓰고 있는 난쟁이는 비슈누의 화신인 바마나인데, 그는 마왕 발리에게 세 걸음[三步]의 땅을 시주하도록 요구하고 있다. 마왕이 승낙한 다음, 난쟁이는 갑자기 자라나서 하늘을 떠받치고 땅 위에 우뚝 선, 팔이 여덟 개 달린 거인이 되어(위쪽), 세 걸음에 우주 공간을 뛰어넘는다. 오른쪽 위의 모서리에는 소스라치게 놀라는 마왕의 얼굴 모습을 묘사해 놓았다.

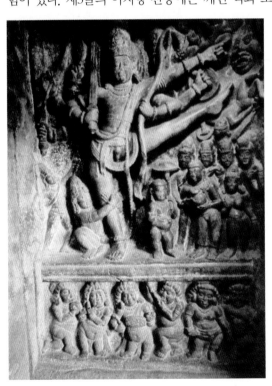

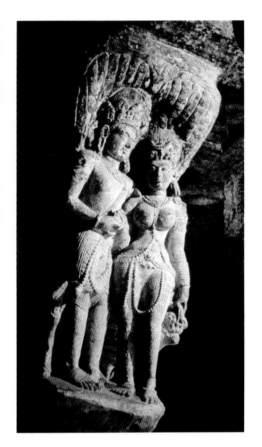

미투나
홍사석
578년
바다미 제3굴

데, 왕후와 불진(拂塵)을 쥐고 있는 시녀 등 궁정생활 장면을 묘사했다. 벽화의 선은 유려하고, 색채는 산뜻하며 아름다운 것이, 아잔타 벽화의 풍격과 유사하다. 바다미 제1굴의 시바 사원은 대략 625년에 개착되었는데, 홍사석 벽감 부조인 〈춤추는 시바(Dancing Shiva)〉도 역시 초기 찰루키아 조각의 본보기에 속한다. 시바는 18개의 팔을 휘두르면서 박자에 맞추어 춤을 추고 있는데, 춤동작이 굳세고 힘차며, 운율은 우아하고 아름답다. 바다미 북쪽 가장자리의 구릉 바깥쪽 절벽 위에는 하나의 독립식 석조 사원인 마레깃티 시발라야 사원(Malegitti Shivalaya Temple)이 우뚝 솟아 있는데, 대략 600년경에 건립되었다. 이는 데칸식 혹은 중간식 사원의 전형으로, 남북 인도 건축의 풍격을 교묘하게 혼합하여 지었다.

초기 찰루키아 왕조의 세 번째 수도인 파타다칼은 바다미에서 16킬로미터 떨어져 있으며, 현재 10곳의 찰루키아 석조 사원들이 남아 있는데, 남방식과 북방식 건축 풍격이 함께 뒤섞여 진열되어 있다. 그런데 남방식이나 북방식의 영향의 크고 작음을 막론하고, 모두 데칸식 사원의 특색, 즉 건축 전체가 중후하고 안정된 느낌을 지니고 있다. 파타다칼의 파파나트 사원(Papanath Temple)은 대략 680년에 건립되었는데, 북방식 특징을 더욱 많이 지니고 있다. 반면 상가메슈바라 사원(Sangameshvara Temple)은 대략 696년부터 733년 사이에 건립되었으며, 비루팍샤 사원(Virupaksha Temple)과 말리카르주나 사원(Mallikarjuna Temple)은 대략 740년에 건립되었는데, 남방식 특징을 더욱 많이 지니고 있다. 특히 비루팍샤 사원은 평면 설계나 조각 장식이 모두 팔라바 왕조의 수도인 칸치푸람에 있는 카일

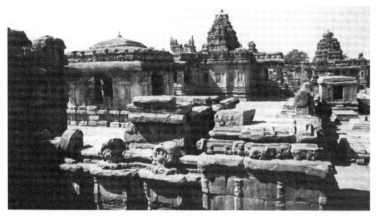

비루팍샤 사원(아래쪽은 평면도와 단면도이다)

사석

대략 740년

파타다칼

이 사원의 시카라가 있는 주전(主殿)·기둥들이 줄지어 있는 전전(前殿)과 난디 신전의 설계는 칸치푸람에 있는 카일라사나타 사원을 모방했으며, 엘로라 제16굴의 카일라사 사원도 또한 이 사원의 설계를 모방한 것이다.

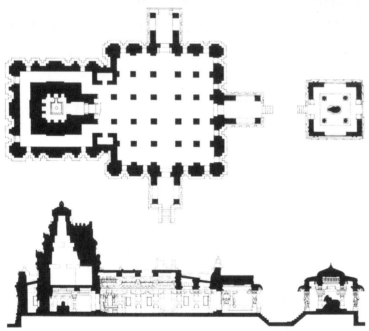

라사나타 사원과 매우 유사하다. 앞에서 서술했듯이, 찰루키아 왕국의 국왕인 비크라마디티야 2세는 선배들의 치욕을 씻기 위해 칸치푸람을 공격해 들어갔지만, 그는 이 도시를 모조리 약탈하기는커녕 오히려 카일라사나타 사원에 수많은 황금을 상으로 주고, 아울러 칸치푸람의 건축사와 장인들을 데리고 파타다칼로 돌아갔다. 740년 무렵에, 비크라마디티야 2세의 두 왕후들은, 그들의 남편이 팔

라바인들과의 전쟁에서 승리한 것을 기념하기 위해, 칸치푸람에 있는 카일라사나타 사원을 모방하여 파타다칼에 비루팍샤 사원과 말리카르주나 사원을 건립했다. 비루팍샤 사원에 새겨진 한 줄의 명문(銘文)은, 건축사인 사르바시디(Sarvasiddi)가 남쪽에서 왔는데, 수많은 건축 형식들을 상세히 파악하고 있었으며, 비크라마디티야 2세는 그가 남쪽에서 데리고 온 장인들이 짓고 장식한 비루팍샤 사원을 마음에 들어 했다고 설명하고 있다. 시바를 제사 지내는 이 사원의 주전은 높이 솟아 있는데, 평면은 정사각형을 나타내며, 기단에서부터 4층짜리 각추형 시카라가 솟아 있다. 각 층은 모두 투구형과 차 덮개형의 작은 누각들로 장식해 놓았으며, 아래층의 외벽은 남방식 벽주(壁柱)로 5개의 칸을 나누었고, 벽감 속은 힌두교의 여러 신상들로 장식해 놓았다. 기둥들이 줄지어 있는 전전(前殿)은 주전의 성소(聖所)와 용도(甬道)보다 넓다. 사원의 앞면에는 또한 하나의 난디 신전과 하나의 담장이 있다. 현관·외벽에서부터 안쪽까지 장식 조각들로 가득 채워져 있는데, 조각의 풍격은 팔라바 왕조 조각의 영향을 깊이 받았다. 파타다칼의 비루팍샤 사원은 칸치푸람의 카일라사나타 사원을 모방했을 뿐만 아니라, 또한 엘로라 제16굴의 카일라사 사원에 원형을 제공해 주었다.

753년에, 초기 찰루키아 왕조 치하에 있던 라슈트라쿠타인(Rashtrakutas)의 세습 추장인 단티두르가(Dantidurga, 대략 725~756년 재위)는 파타다칼의 찰루키아인들을 격퇴하고, 왕위를 찬탈하여 데칸을 제패했다. 973년이 되자, 스스로 초기 찰루키아 왕조의 후예라고 한 타일라 2세(Taila Ⅱ, 973~997년 재위)가 라슈트라쿠타의 마지막 국왕인 카르카 2세(Karkka Ⅱ)를 폐위하고, 마침내 다시 찰루키아인이 데칸 지역에서 패권을 차지했는데, 역사에서는 이를 후기 찰루키아 왕조(Late Chalukya Dynasty, 973~1200년)라고 부른다. 후기 찰

루키아 왕조는 카르나타카(인도의 서남부 지역-옮긴이) 중부의 퉁가바드라 강(Tungabhadra River) 부근의 칼리야니(Kalyani)에 수도를 정하고, 퉁가바드라 강과 크리슈나 강 상류의 사이 지역에 대량의 힌두교 사원들을 건립했는데, 지금은 100여 곳이 남아 있다. 후기 찰루키아 사원의 건축 재료는 전통적인 사석(砂石)에서 경도(硬度 : 단단한 정도-옮긴이)가 낮은 녹니석(綠泥石)·각섬석(角閃石)으로 바뀌어, 견고함은 부족하지만 가공하기는 쉬워졌으므로, 장식 조각이 점차 복잡하고 섬세해졌다. 초기의 사원들, 예를 들면 락쿤디(Lakkundi)의 카시비슈바라 사원(Kasivishvara Temple)·이타기(Ittagi)의 마하데바 사원(Mahadeva Temple) 같은 것들은, 평면이 정사각형을 나타내며, 목조 건축 구조를 모방한 처마를 만들었고, 장식 조각이 호화로우면서도 절제되어 있어, 여전히 바로크 풍격에 속한다. 비교적 늦게 건립된 사원들, 예를 들면 가다그(Gadag)에 있는 소메슈바라 사원(Someshvara Temple)은 외벽에 돌비석처럼 생긴 벽감들이 밀집되어 있고, 감실 안에 있는 신상(神像)과 장식 부조 도안들은 어수선하고 번잡하며 자질구레하여, 이미 로코코 풍격으로 나아가고 있다. 담발(Dambal)에 있는 돗다 바사파 사원(Dodda Basappa Temple)은, 평면이 별 모양을 나타내며, 지나치게 번잡하고 자질구레한 소용돌이형·기하형·나뭇잎형 문양의 조각 장식들이, 많은 구멍들이 있는 흑색 각섬석의 가장 미세한 세부까지 빈틈없이 채워져 있으며, 천장(天井)·열주와 문미(門楣 : 문틀 위쪽의 가로대-옮긴이)를 뒤덮고 있어, 전체 사원을 난잡하고 자질구레한 장식의 집합체로 변화시켜 버렸다. 이와 같은 별 모양의 평면 설계와 번잡하고 자질구레하게 쌓아 올린 장식은, 남인도 호이살라 왕조의 사원과 조각에 대해 매우 큰 영향을 미쳤다. 마갈라(Magala)에 있는 베누고플라스와미 사원(Venugoplaswami Temple)은 천장 부조 도안이, 첨두아치의 축이 같은

넓적한 띠 장식과 꼭대기 중앙의 연꽃까지 도달하는 소용돌이 장식을 포함하고 있는데, 새김이 정교하고, 세밀하며 복잡하다. 바갈리(Bagali)의 칼레슈바라 사원(Kalleshvara Temple)에 있는 조각인 〈비슈누의 나라심하 화신〉은 나라심하의 모습이 이미 양식화되어 있어, 힘과 동태가 부족하다. 히라하다갈리(Hirahadagalli)의 카테슈바라 사원(Katteshvara Temple)에 있는 조각인 〈마히샤를 죽이는 두르가〉에는, 두르가의 모습도 이미 양식화되어 있어, 초기 찰루키아 시대의 아이홀레에 있던 두르가 사원의 벽감 부조(408쪽 그림 참조—옮긴이)와 같은 내재적인 에너지를 상실해 버렸다.

엘로라 석굴 : 암석의 서사시

라슈트라쿠타인들은 원래 초기 찰루키아 왕조의 제후국에 속했었는데, 대략 753년에 초기 찰루키아 왕조를 대체하여 데칸 지역의 패주가 되어, 라슈트라쿠타 왕조(Rashtrakuta Dynasty, 대략 753~973년)를 건립했으며, 말케드(Malkhed)를 수도로 삼았다. 대략 756년에, 라슈트라쿠타 왕조의 창시자인 단티두르가의 숙부 크리슈나 1세(Krishna I, 대략 756~775년 재위)가 뒤를 이어 국왕이 되었는데, 카르나타카 남부의 마이소르에 있던 강가인(Gangas)들을 격파하고 왕국의 판도를 남쪽까지 확대했을 뿐만 아니라, 또한 인도 예술사에서 가장 위대한 암착(巖鑿 : 바위를 파서 새김—옮긴이) 건축 조각의 기적인 엘로라 석굴의 카일라사 사원을 창조했다.

엘로라는 지금의 데칸 고원에 있는 마하라슈트라 주의 요충지인 아우랑가바드 서북쪽 약 29킬로미터 지점에 있으며, 아잔타 석굴에서 약 100킬로미터 떨어져 있는데, 예로부터 불교·힌두교·자이나교 등 세 종교의 참배 중심지였다. 6세기부터 10세기 전후까지, 초

기 찰루키아 왕조와 라슈트라쿠타 왕조가 데칸 지역을 통치한 기간에, 엘로라에 있는 남북으로 뻗은 초승달 모양의 화산암(火山巖 : volcanic rock) 산록의 가파른 비탈 위에 연달아 34개의 석굴들을 개착했는데, 전체 길이는 약 2킬로미터에 이른다. 이것이 바로 세계적으로 유명한 엘로라 석굴(Ellora Caves)이다. 고고학자들은 이 34개의 석굴들을 남쪽에서부터 북쪽으로 가면서, 순서에 따라 번호를 매겼는데, 번호를 매긴 순서는 역시 개착한 연대와는 무관하다. 남쪽 끝의 제1굴부터 제12굴까지는 불교 석굴들이고, 중간의 제13굴부터 제29굴까지는 힌두교 석굴들이며, 북쪽의 제30굴부터 제34굴까지는 자이나교 석굴들이다. 엘로라 석굴은 아잔타 석굴과 더불어 인도 예술의 양대 보고(寶庫)라고 불린다. 아잔타 석굴은 벽화로 유명한데, 엘로라 석굴은 바로 조각으로 유명하다. 아잔타 석굴들은 순전히 불교에 속하는데, 엘로라 석굴들은 세 종교들에 나뉘어 속한다. 당시 불교는 이미 인도 본토에서 쇠퇴하고 힌두교가 크게 흥성했는데, 이 때문에 엘로라의 불교와 자이나교 석굴들은 건축의 형상과 구조부터 조각의 풍격에 이르기까지도 힌두교 정신이 스며들지 않은 것이 없다.

엘로라의 불교 석굴은 모두 12개(제1굴부터 제12굴까지)로, 대략 6세기부터 8세기까지 개착되었다. 형상과 구조는 기본적으로 아잔타의 차이티야 굴과 비하라 굴을 따랐는데, 오로지 제10굴만이 차이티야 굴이고, 그 나머지는 모두 비하라 굴에 속한다. 그러나 비하라 굴은 이미 불전(佛殿)과 승방(僧房)이 하나로 합쳐지는 추세인데, 제11굴과 제12굴은 뚜렷이 불전의 성격을 겸비하고 있다. 이러한 불교 석굴들은 건축과 조각의 풍격이 비록 힌두교 석굴들처럼 그렇게 번잡하고 화려하지는 않지만, 적지 않은 석굴들이 이미 굽타 시대의 고전주의적인 심미(審美) 이상(理想)에서 벗어나, 복잡한 설계와 화려한 장

식을 추구한 인도 바로크 풍격의 특징들을 뚜렷이 드러내고 있다. 특히 주목을 끄는 것은, 수많은 조각들이 이미 대승불교 말기의 특징들을 나타내고 있어, 일반적으로 부처 하나에 협시가 둘인 삼존(三尊) 형식의 조상들 이외에도, 또한 수많은 보살·여신 및 만다라(mandala) 등 초기 밀교의 형상들이 출현하기 시작한다는 점이다. 이는 불교가 쇠락하고 해체되며 변화하고 있었음을 의미한다.

엘로라 제10굴은 '비슈바카르마 굴[Vishvakarma Cave : 목수(木手)의 굴이라는 뜻]'이라고 불리는데, 이는 그 굴천장의 아치형 골격이 목조 건물의 도리를 모방하여 조각했기 때문에 붙여진 이름으로, 대

엘로라 제10굴의 '비슈바카르마 굴(목수의 굴)'

화산암

대략 620~650년

불교 차이티야 굴

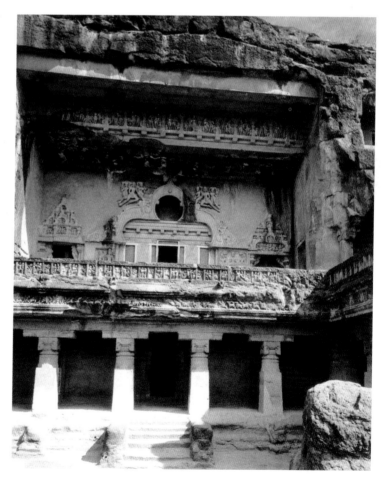

략 620년부터 650년 사이에 개착되었으며, 이 지역의 불교 석굴들 가운데 유일한 차이티야 굴[불전(佛殿)]이다. 이 2층 석굴 정면의 열주 현관 위쪽의 발코니 주위 난간은, 기나긴 두 가닥의 미투나와 동물 부조가 빽빽하게 새겨진 장식 띠로 장식해 놓았다. 석굴 위층 중앙에 있는 대형 차이티야 창은 이미 초기의 첨두아치마제형(끝이 뾰족한 아치형 말굽 모양-옮긴이)에서 도안화된 삼엽형(三葉形 : 세잎클로버 모양-옮긴이) 도안으로 바뀌었으며, 창문 위쪽의 좌우 모서리 벽면에는 각각 세 명이 한 조를 이루어 서로 마주보고 춤추면서 날고 있는 비천들을 새겨 놓았다. 위층 양쪽 가장자리의 문동(門洞 : 굴처럼 생긴 문-옮긴이) 위에 중첩되어 있는 작은 아치 문양과 부조 인물 장식은 한층 더 정교하고 섬세하다. 석굴 꼭대기 부분에 있는 긴 복도도 미투나 부조 장식으로 장식해 놓았다. 석굴의 내부는 너비가 13.1미터, 깊이가 26.2미터이고, 28개의 기둥들이 목조 건물의 도리를 모방하여 새겨 낸 원통형 굴 천장의 아치형 골격을 떠받치고 있다. 반원형 후전(後殿)의 바위를 뚫어 만든 스투파 앞에는, 굽타 시대 사르나트 양식의 불상을 기대어 앉혀 놓았다.

엘로라의 힌두교 석굴은 모두 17개(제13굴부터 제29굴까지)로, 대략 7세기부터 9세기까지 개착되었다. 형상과 구조는 불교의 비하라 굴에서 변화해 온 석굴 사원도 있고, 한 덩어리의 거대한 바위에 새겨만든 독립식 사원도 있어, 남방과 북방의 힌두교 사원의 건축 풍격들을 종합해 놓았다. 이러한 힌두교 사원들은 기세가 웅대하고, 장식이 화려하며, 사원 안팎에 있는 수많은 시바·비슈누 및 그 화신들과 배우자 등 힌두교 제신(諸神)의 조각들은, 힌두교 도상학(圖像學)에 대한 한 부의 암석 백과전서를 제공해 주었다. 초기 찰루카이 왕조의 여러 왕들은 주로 비슈누를 숭배했고, 라슈트라쿠타 왕조의 여러 왕들은 주로 시바를 숭배했기 때문에, 초기 찰루키아 시대의

석굴들은 비슈누교 조각들이 다수를 차지하고, 라슈트라쿠타 시대의 석굴들은 시바교 조각들이 주를 이루고 있다. 엘로라 석굴의 힌두교 조각들은 굽타 시대 조각의 전아하고 화려함을 유지하면서, 데칸 지역 찰루키아 조각의 강건하고 중후함과 남인도 팔라바 조각의 늘씬하고 우아함을 융합하여, 점차 동태가 강렬하고 변화가 다양하며 희극성과 폭발력이 풍부한 특징을 형성했다. 그리하여 중세기 인도 바로크 예술 전성기의 최고 성취를 대표하고 있다.

엘로라 제29굴인 '두마르 레나(Dhumar Lena)'는 대략 580년부터 642년 사이에 개착되었는데, 아마 엘로라 최초의 시바 사원일 것이다. 이 굴은 十자형 대전(大殿)인데, 동서의 너비가 45미터, 남북의 길이가 70미터이고, 전당 안에는 28개의 기둥들이 빽빽이 줄지어 늘어서 있다. 그리고 중앙에는 한 칸의 독립식 성소를 파 놓았는데, 성소의 네 개의 문 양쪽 옆에는 거대한 드바라팔라[dvarapala : 수문신(守門神)] 상을 새겨 놓았다. 전당 안쪽의 천연 화산암 벽감 부조는

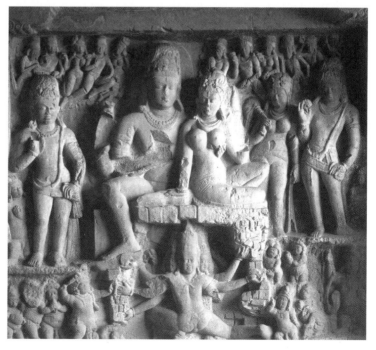

카일라사 산 위의 시바와 파르바티
화산암
대략 580~642년
엘로라 제29굴

모두 시바 신화를 표현했는데, 그 중 한 폭의 부조인 〈카일라사 산 위의 시바와 파르바티(Shiva and Parvati on Kailasa)〉는 고전주의에서 바로크 풍격으로 넘어가는 과도기의 특징을 띠고 있다. 이 부조에서 카일라사 산 위에 단정히 앉아 있는 시바와 파르바티 및 그 주변에 서 있는 시종들의 조형은 중후하고 차분하면서 딱딱하고, 기본적으로 정면의 모습을 취하고 있지만, 산 밑에 있는 마왕 라바나(Ravana)와 시바의 난쟁이(ganas) 병졸들은 약간 동태의 변화를 보이고 있다.

엘로라 제21굴인 '라메슈바라(Rameshvara)'는 대략 640년부터 675년 사이에 개착되었는데, 현관의 낮은 보호 담장 위에 있는 짧고 굵은 열주 옆에는, 과일나무 밑에서 난쟁이가 시중을 들고 있는 여신의 보아지 조각상을 새겨 놓았다. 그 조형은 바다미 제3굴의 보아지 조각상과 마찬가지로 소담스럽고 아름답다. 현관 정면에 마카라의

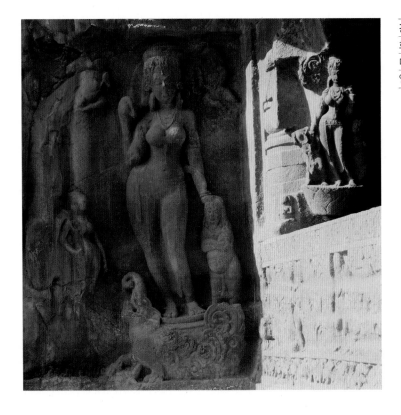

강가 강의 여신
화산암
대략 640~675년
엘로라 제21굴의 현관

춤추는 시바

화산암

대략 640~675년

엘로라 제21굴

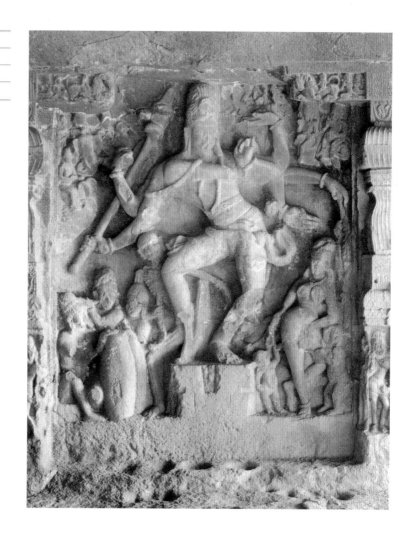

등 위에 서 있는 〈강가 강의 여신〉 조상은, 몸 전체가 약간 삼굴식을 나타내고 있는데, 그 휘어짐이 적당하고, 풍채가 단아하면서 아름답고, 전아하며 부드러울 뿐만 아니라, 또한 중후하고 튼튼하여, 인도 여성 조상들 중 진귀한 작품이라고 할 만하다. 굴 안에 있는 벽감 부조인 〈춤추는 시바〉는 인도 예술에서 가장 먼저 출현한 춤의 왕 시바의 형상 중 하나로, 여섯 개의 팔은 이미 활발하게 춤을 추기 시작했는데, 두 다리는 반대로 아직 지면에서 떨어져 있지 않다.

엘로라 제14굴인 '라바나 카 카이(Ravana Ka Khai : 라바나가 사는

곳)'는 대략 700년부터 750년 사이에 개착되었는데, 앞쪽은 16개의 열주가 있는 대전이고, 뒤쪽은 회랑이 에워싸고 있는 성소이다. 전당 안의 남북 양쪽 벽에 있는 벽감 속에는 시바·비슈누·사프타마트리카[Saptamatrika : 일곱 명의 모신(母神)] 등 힌두교의 여러 신들을 새겨 놓았다. 오른쪽 벽의 부조인 〈춤추는 시바〉 속의 시바는 여덟 개의 팔로 각각 수고(手鼓)·도끼·삼차극(三叉戟)을 쥐고 있거나 각종 손동작을 취하고 있으며, 신체는 오른쪽으로 비틀었고, 오른쪽 발은 뾰족하게 하여 땅에 살짝 대고 있는데, 동태가 과장되고, 춤동작은 힘차고 씩씩하여, 우주 생명의 에너지를 체현해 냈다.

엘로라 제15굴인 '다사바타라 굴[Dasavatara Cave : 십화신(十化身)굴]'은 대략 750년 전후에 개착되었는데, 한 단락의 명문에서는 라슈트라쿠타 국왕인 단티두르가가 이 굴이 준공될 때 방문했었다고 언급하고 있다. 이 굴은 2층 사원으로, 아래층은 14개의 네모난 기둥이 있는 좁은 복도이며, 위층은 48개의 열주가 있는 대전이다. 전당 안의 뒤쪽 벽과 오른쪽 벽의 벽감 부조는 '카란타카(Kalantaka : 죽음의 종결자)'·'트리푸란타카[Tripurantaka : 삼성파괴자(三城破壞者)]' 등 시바 신화의 장면들을 묘사하고 있다. 그 중 죽음의 종결자 시바는 링가 석주(石柱) 속에서 방망이를 들고 뛰어올라, 신동(神童)인 마르칸데야(Markandeya)를 보호하기 위하여 목숨을 요구하는 사신(死神)인 야마(Yama)를 맹렬하게 걷어차고 있는데, 네 개의 팔을 가진 시바의 격노한 동태가 매우 생생하게 묘사되어 있다. 왼쪽 벽의 벽감 부조는 비슈누의 각종 화신들을 표현하고 있는데, 그 중 〈나라심하 비슈누(Vishnu as Narasimha : 사자 머리에 사람 몸을 한 비슈누 화신-옮긴이)〉는 희극성이 가장 풍부하다. 힌두교 신화에 따르면, 마왕 히라냐카시푸(Hiranyakasipu)가 비슈누의 신력(神力)을 의심하여, 몹시 방자하고 오만하게 궁전 문의 기둥 하나를 가리키면서 큰소리로 이렇

게 물었다고 한다. "만약 그가 진짜로 사람들이 말하듯이 없는 곳이 없다면, 그는 어째서 이 기둥 속에는 없단 말이냐?" 그러자 갑자기 사자 울음소리가 들리면서, 비슈누가 사자 머리에 사람 몸을 한 괴물인 나라심하로 변하여 기둥 속에서 튀어나와서는, 날카로운 발톱을 이용하여 마왕을 갈기갈기 찢어 놓았다고 한다. 높이가 2.4미터인 이 벽감 부조는, 고사 가운데 가장 극적인 성격이 풍부한 순간을 포착하고 있는데, 연꽃무늬로 장식된 주춧돌이 있는 기둥 속에서 튀어나온, 사자 머리에 사람 몸을 한 나라심하가 여덟 개의 팔을 마구 휘두르고, 갈기를 휘날리며 포효하면서, 오만불손한 마왕

나라심하 비슈누
화산암
대략 750년
엘로라 제15굴

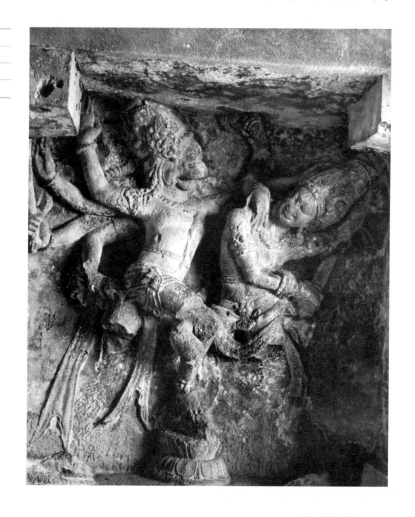

을 향해 맹렬하게 돌진하고 있다. 마왕은 머리를 돌리고 몸을 틀어 도망치려 하고 있는데, 어깨는 오히려 대신(大神)의 한 손에 의해 틀어쥐어 있으며, 오른쪽 다리도 대신의 왼쪽 다리에 의해 걸려 있어, 아무리 애를 써도 빠져나올 수가 없다. 나라심하와 마왕이라는 이 두 형상이 반대 방향으로 호선형(弧線形)을 이룬 동작은 서로의 동태를 강화시켜 주고 있다. 그 힘의 초점은 두 호선이 교차하는 선 위에 집중되어 있으며, 호선의 바깥쪽이 팽창되고 안쪽이 오목해지는 운동을 두드러지게 해주어, 긴장감 있는 극적인 충돌을 강조하였다. 이 굴의 벽감 부조는 이미 굽타 시대의 고전주의 풍격을 벗어나 있는데, 형상이 갑자기 극렬하게 약동하는 동태와 바깥쪽으로 팽창하는 폭발적인 힘을 지니고 있어, 거의 벽감의 경계선을 돌파하고 있는 것을 볼 때, 이미 전형적인 힌두교 바로크 풍격의 동태 조각에 속한다.

엘로라 제16굴의 카일라사나타 사원(Kailasanatha Temple)은 줄여서 카일라사 사원(Kailasa Temple)이라고 부르는데, 엘로라의 한 덩어리로 이루어진 천연 화산암 절벽에 개착해 낸 하나의 웅장한 독립식 사원이다. 카일라사 사원은 라슈트라쿠타의 국왕인 크리슈나 1세가 전쟁에서 승리한 것을 기념하기 위해 칙명을 내려 건립했는데, 파타카(Pataka)에서 온 건축사인 파라메슈바라 탁샤카(Parameshvara Thakshaka)가 설계하고, 그 지역 농촌에서 수천 수만 명의 공인(工人)들을 고용하여 힘을 모아 지었다. 이 사원의 주체가 되는 건축들은 대략 756년부터 775년까지 크리슈나 1세 재위 기간에 완성했으며, 전체 공사 기간은 대략 1세기가 걸렸다고 전해진다. 카일라사 사원은 시바를 제사 지내는 사원이다. 카일라사 산은 시바가 히말라야 설산 속에서 은거하는 하나의 신산(神山)인데, 카일라사 사원은 카일라사 산에서 착상을 얻었다. 사원이 준공된 후에 주전(主殿)의 높

엘로라 제16굴 카일라사 사원 서쪽의 정문

화산암

대략 756~775년

건축사인 파라메슈바라 탁샤카가 설계했다고 전해진다.

은 탑 곁에 한 층의 백색 석고 모르타르를 칠하여, 은빛 찬란한 설산의 환각을 더해 주었다. 16세기 초에 무슬림이 데칸을 정복했을 때, 카일라사 사원을 '랑마할(Rang Mahal : 채색 궁전)'이라고 불렀는데, 이로부터 당시에 이 사원은 채색으로 장식되어 있었다는 것을 알 수 있으며, 지금도 사원의 표면에서는 여전히 백색 석고 모르타르를 칠한 층과 채색 무늬의 흔적들을 발견할 수 있다.

카일라사 사원은 엘로라 석굴군의 중간 지점에 위치하는데, 사원 안팎의 모든 장식 조각을 포함하여 전체 사원은, 모두 인적이 드문 한적한 산의 절벽 한쪽 면 전체의 화산석 비탈면을 파고 뚫어 조각한 것으로, 이것은 대형 건축이라기보다는 차라리 대형 조각이라고 하는 편이 낫다. 추측에 따르면, 이 사원을 개착하는 데 모두 암석 20만 톤을 파냈으며, 또한 산 절벽의 꼭대기 부위 즉 사원의 뒷

면에서부터 조각하기 시작하여, 지면을 향하여 층층이 파 나갔고, 점차 깎아 냈으며, 아래로 똑바로 약 36미터를 파 내려갔는데, 새기고 파낸 것 하나하나가 모두 착오를 용납하지 않았으니, 참으로 정교하며, 독창적이라고 할 수 있다. 사원의 3면에 협곡처럼 깊고 고요한 정원을 절삭하여 파낸 다음, 점차 사원의 네 개의 기본 단위인 주전(主殿)·전전(前殿)·난디 신전·정문을 투각했다. 3면의 석벽을 절삭해 내어 하나의 사원을 조각해 냈는데, 전당은 우뚝 높이 솟아 있고, 기세는 웅혼하여, 마치 하늘이 빚어 놓은 천연의 기인한 경관을 보는 듯하다. 그리하여 카일라사 사원은 '인도 암착 사원의 최고봉'·'인도 건축의 가장 기이한 광상(狂想)'·'조각의 건축'·'암석의 서사시'라고 찬미되기에 손색이 없으며, 세계 건축사에서도 그에 필적할 만한 것을 찾아보기 어렵다.

카일라사 사원은 데칸식 사원의 본보기로서, 남방 사원과 북방 사원의 형상과 구조를 융합했으며, 특히 남인도 팔라바 사원의 영향을 깊이 받았다. 총체적인 설계에서 엘로라의 카일라사 사원은 찰루키아 왕조의 수도였던 파타다칼에 있는 비루팍샤 사원을 원형으로 삼았는데, 후자는 또한 팔라바 왕조의 수도였던 칸치푸람에 있는 카일라사나타 사원을 원본으로 삼았다. 그것의 원형이나 원본을 모방하여, 이 카일라사 사원은 네 개의 기본 건축 단위로 이루어져 있다. 즉 정문(고푸라)·난디 신전(소만다파)·전전(대만다파) 및 주전(비마나)이 서쪽에서부터 동쪽을 향해 하나의 중심축선 위에 배열되어 있다. 사원의 서쪽에 있는 정문은 직사각형의 2층 문루(門樓)이며, 입구의 뒤는 바로 사원의 정원인데, 동서의 깊이가 약 84미터이고, 남북의 너비가 약 47미터이다. 정원 옆쪽 벽에는 또한 랑케슈바라 석굴(Lankeshvara Cave)·삼하신전(三河神殿 : Shrine of the Three Rivers) 등의 열주 회랑들을 파서 만들어 놓았다. 난디 신전은 정사

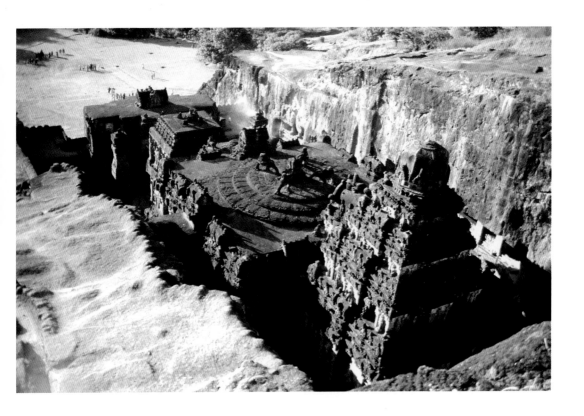

카일라사 사원

동쪽의 산 정상에서 엘로라 제16굴 카일라사 사원의 주전·전전·난디 신전 및 정문을 내려다본 모습이다.

각형의 2층 누각으로, 돌다리를 통하여 정문과 전전의 현관에 서로 연결되어 있으며, 누각의 위층에는 시바가 수소인 난디를 타고 앉아 있는 조상을 안치해 놓았는데, 얼굴은 동쪽을 향하여 아득히 멀리 주전의 성소 속에 있는 링가를 주시하고 있다. 난디 신전의 양 옆에 있는 정원 속에는 각각 조각 장식이 호화로운 당주(幢柱 : dhvajastambha)가 하나씩 세워져 있는데, 높이는 약 18.3미터이다. 당주 위에는 각종 진주보석류 무늬들을 새겨 장식해 놓았는데, 시바의 상징인 삼차극(三叉戟)을 떠받치고 있으며, 당주의 양 옆에는 또한 실물과 크기가 같은 두 마리의 환조(丸彫) 코끼리를 세워 놓았다. 난디 시전의 뒤쪽에는 앞뒤로 연결되어 통하는 전전과 주전이 우뚝 솟아 있다. 전전의 내부는 4개가 한 세트를 이룬 16개의 열주들이 지탱하고 있는 회당이며, 서쪽 가장자리와 남북 양 옆에는 하나씩

과청(過廳) : 앞뒤 양쪽에 문이 있어
통과할 수 있는 대청을 가리킨다.

의 현관이 튀어나와 있다. 정사각형으로 된 회당의 평지붕[平頂] 중심에는 대형의 세 겹으로 된 연꽃잎 부조를 새겨 놓았고, 그 위에는 네 마리의 환조 사자들이 위풍당당하게 자리 잡고 있다. 주전의 평면도 역시 정사각형을 나타내는데, 내부는 과청(過廳)이 딸려 있고 석조(石彫) 링가를 모셔 놓은 성소이다. 위쪽은 남방식 고탑(高塔), 즉 팔각 투구 모양이 붙어 있는 4층 계단처럼 생긴 각추형 시카라로, 높이는 29.3미터에 달한다. 동시에 또한 북방식의 맞배지붕처럼 생긴 높은 담장들도 튀어나와 있는데, 층마다 올라갈수록 차츰 줄어드는 평계(平階 : 계단 형태의 건물이나 구조물에서 수평으로 된 부분-옮긴이) 위에는 모두 줄지어 있는 투구형과 차 덮개형의 작은 전각들로 꾸며 놓아, 마치 팔라바 사원에서 흔히 볼 수 있는 것과 같은 형식으로 되어 있다. 주전의 높은 탑 주위의 용도(甬道) 옆에는 모두 다섯 칸의 부속된 배전(配殿)들이 있는데, 위층 평대(平臺)의 가장자리에 튀어나와 있다. 주전과 전전의 아래에 높이 대(臺)를 쌓은 기단은 3단으로 나뉘어 있으며, 위쪽 단과 아래쪽 단의 요철(凹凸) 장식 부분 사이에는 실제와 같은 크기의 코끼리와 수사자들을 고부조로 열 지어 조각해 놓았다. 이 코끼리들은 등에 사원을 지고서 내달리는 듯한데, 사원을 에워싸고 있는 정원의 용도(甬道)와 옆쪽 벽을 파고 들어간 열주 회랑을 더해 놓아, 웅장하고 험준하며 어두컴컴하고 깊숙한 경관을 이루고 있다.

카일라사 사원 안팎의 벽면이나 벽감 속은 수많은 장식 조각들로 가득 채워져 있는데, 제재는 시바와 관련된 신화가 주를 이루며, 동시에 또한 『비슈누푸라나』와 양대 서사시의 고사들도 있다. 난디 신전과 전전(前殿)의 기단 위에 묘사해 놓은 『라마야나』와 『마하바라타』 서사시의 고사 부조 장식 띠는 길게 이어져 수백 미터에 달한다. 카일라사 사원의 조각들은 희극성·다양성·장식성의

엘로라 제16굴 카일라사 사원의 전전과 주전의 사이

효과를 추구하여, 과장된 동태·기묘한 변화와 놀라운 힘을 강조했으며, 위대한 자연의 힘 깊숙한 곳에 간직되어 있는 우주의 리듬과 생명의 율동을 표현하여, 생기발랄한 내재적 활력으로 충만해 있으며, 인도 바로크 풍격의 최고 걸작을 만들어 냈다. 운동을 표현하고, 운동의 활력이나 활력 넘치는 운동을 표현한 것은 카일라사 조각의 가장 뚜렷한 특징이다. 운동을 충분히 표현하기 위해, 구도 상에서 형상에게 자유로운 활동을 제공해 줄 수 있는 넓은 공간을 조각하여 남겨 두었으며, 힘의 초점과 동향선(動向線)의 안배를 힘써서 운용하였고, 힘의 초점을 운동의 중심으로 삼아, 상향(上向)이나 하향(下向) 혹은 방사형(放射形)이나 경사선(傾斜線)의 동향을 강조하였다. 그리고 조형 상에서, 조각은 남인도 팔라바 시대 조각의 유연하고 변화가 다양한 동태를 본받았는데, 매우 심하게 비틀고 과장되

동향선(動向線) : 인물 사이의 연속선·좌우 어깨 사이의 연속선·엉덩이의 좌우 연속선을 가리키는 용어로, 인체의 동작에 따라 변화하는 신체 부위의 변화를 가상의 선으로 나타낸 것을 가리킨다.

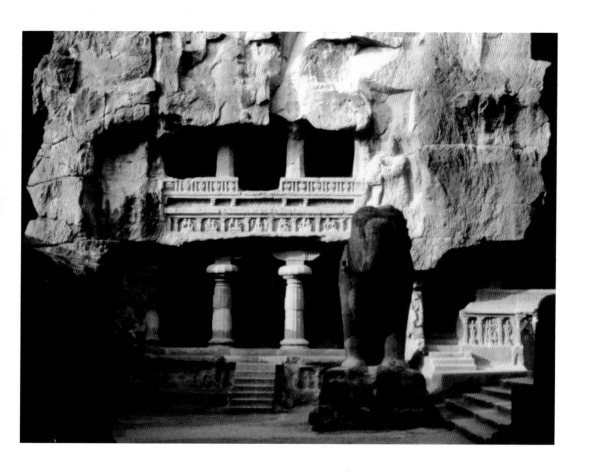

고 변형된 형상으로써, 매우 정도가 심하고 보통을 뛰어넘는 폭발적
인 운동을 표현하여, 데칸의 전통을 이어받은 찰루키아 왕조의 조
각들 속에 축적되어 있던 침착하고 차분하며 엄숙하고 강력한 에너
지를 방출하고 있다. 인도 바로크 풍격의 격동적이고 웅장하며 화
려한 것이 고전주의의 조용하고 엄숙하며 장엄한 것을 대체했지만,
운동을 표현할 때에는 또한 동태의 평형을 추구했다. 이 때문에 카
일라사 사원의 동태 조각들 속에서는 여전히 굽타 시대 고전주의가
완미(完美)하고 조화로운 심미 이상을 추구했던 간접적인 특징들을
찾아볼 수 있다. 카일라사 사원에 있는, 신화 전설과 서사시의 고사
를 제재로 삼은 부조들은 작품들마다 대부분이 고사 속에서 가장

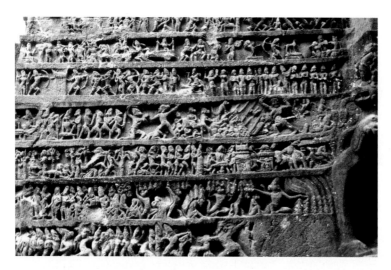

극적인 성격이 풍부한 순간과 형상의 가장 활력 있는 동태를 포착하였다. 깊고 어두컴컴한 동굴의 벽감 속에서 흐릿하고 일정치 않은 빛과 그림자는, 부조의 극적인 효과와 형상의 동태의 활력을 더욱 증가시켜 주고 있다.

카일라사 사원 북쪽 복도의 벽감 안에 새긴 천연 화산암 고부조인 〈카일라사 산을 흔드는 라바나(Ravana Shaking Mount Kailasa)〉는 높이가 약 3.66미터이고, 깊이는 약 2.59미터이며, 환조(丸彫)에 가까운데, 카일라사 사원 조각들 중 가장 유명한 걸작이다. 이 조각은 서사시인 『라마야나』 속에 있는 다음과 같은 한 단락의 고사를 표현했다. 즉 랑카 섬의 머리가 열 개인 마왕 라바나가 라마의 아내인 시타를 유괴했기 때문에 징벌을 받아, 시바에 의해 카일라사 산 밑 저승의 동굴 속에 갇혔다. 라바나는 순순히 따르려 하지 않고, 20개의 팔을 휘두르면서 카일라사 산을 맹렬하게 흔들었다. 그러자 산꼭대기에 있던 시바가 발끝으로 한 번 눌러, 곧 카일라사 산을 다시 평온하게 하고는 라바나를 산 밑에 확실하게 제압했다. 이 부조의 벽감은 마치 2층으로 된 무대 같다. 중간은 현대의 입체주의 조소 작품처럼

생긴 기하형 바위 덩어리인데(마치 아잔타 벽화 속에 있는 산석의 화법 같다), 이것은 카일라사 산을 대신 나타낸 것이다. 아래층의 동굴에는 깊숙이 투각해 낸 공간을 두어, 라바나를 위해 활동할 여지를 남겨 두었다. 라바나의 머리(10개의 머리는 단지 5개의 얼굴만 새겨 냈다)에 쓴 높은 관들은 한 곳으로 모여서 뾰족한 송곳 모양을 나타내고 있어, 힘의 초점을 형성하고 있으며, 그가 상하좌우로 휘두르는 여러 개의 팔들은 방사형을 나타내고 있어, 힘의 분출을 형성하고 있다. 위층의 공간에는 시바와 파르바티가 높은 카일라사 산 위에 살고 있는데, 오랜 기간 동안 풍화로 마모되었기 때문에, 오관은 이미 모호하고 분명하지 않지만, 인물의 자세는 그들의 얼굴 표정에 비해 한층 희극성이 풍

카일라사 산을 흔드는 라바나
화산암
높이 3.66m, 깊이 2.59m
대략 756~775년
엘로라 제16굴 카일라사 사원 북쪽 복도의 벽감

부하다. 파르바티의 동태는 희극성이 가장 강한데, 그녀의 반나체인 몸은 본능적으로 시바의 몸에 기댄 채, 손을 뻗어 시바의 왼팔을 움켜쥐고서, 머리를 돌려 겁에 질린 듯이 두리번거리고 있다. 그리하여 마치 이미 큰 산의 흔들림을 느끼고서 무서워서 시바에게 보호해 달라고 부탁하며 움츠리고 있는 것 같아, 여성의 아름답고 부드러우면서 겁 많고 나약한 표정과 태도가 애처롭고 가련해 보인다. 파르바티의 옆에 있는 시녀는 놀라서 허둥대며 도피하고 있는데, 몸을 돌려 어두컴컴한 배경 쪽으로 도망치고 있어, 공간의 깊이가 확대되는 환각을 조성해 주고 있다. 시바의 앉은 자세는 안일좌(安逸座)를 나타내고 있으며, 머리는 기울인 채, 오른팔과 두 다리는 구부리고 있고, 몸통과 왼팔은 반듯이 늘어뜨리고 있어, 안정과 균형을 유지하고 있다. 시바의 침착하고 냉정한 상대적인 정태(靜態)는, 라바나가 시끄럽

게 소란을 피우고 파르바티와 시녀가 격렬하게
움직이며 불안해하는 동태를 오히려 더욱 두드
러지게 해주고 있다. 이러한 동태의 모습은 벽
감의 변화하는 빛과 그림자와 어우러져 더욱 활
기차게 보여, 마치 무대의 조명을 받으며 활동
하는 배우가 아슬아슬하고 생동감 넘치는 희극
의 한 장면을 연기해 내는 듯하다.

카일라사 사원 전전(前殿)의 남쪽 현관의 벽
감에 새겨져 있는 고부조인 〈라바나와 싸우는
자타유(Jatayu Fighting Ravana)〉는 『라마야나』 속
에 나오는 10개의 머리가 달린 마왕인 라바나가
라마의 아내인 시타를 유괴하자, 독수리의 왕인
자타유(Jatayu)가 목숨을 걸고 구해 낸 고사를
표현하였다. 부조는 고사 가운데 가장 극적인

라바나와 싸우는 자타유
화산암
대략 756~775년
엘로라 제16굴

성격이 풍부한 순간을 선택했다. 즉 자타유가 라바나를 바짝 뒤쫓
아 가서 그의 허벅지를 힘껏 쪼아 대자, 라바나가 팔을 들어 위협하
면서 곧 치명적인 일격을 가하려고 하는 찰나를 선택하였다. 이 부
조는 또한 형상의 활력이 가장 풍부한 동태를 포착했는데, 라바나
가 한편으로는 급히 앞쪽으로 날아가고, 한편으로는 갑자기 뒤쪽으
로 돌아서는 몸짓을 표현해 냈다. 미남자로 변신한 라바나는, 몸을
비스듬히 비틀어서 여성적인 삼굴식을 이루고 있으며, 몸 전체의 윤
곽은 벽감의 위아래에서 서로 마주보는 두 모서리에 한 가닥의 구
불구불한 사선(斜線)을 그어 낸 것 같아, 동태가 과장되면서도 강렬
하다. 라바나 어깨 위의 비거(飛車 : 날아다니는 수레—옮긴이)에 올라서
있는 시타의 작은 조상은 이 결투가 벌어진 원인을 말해 주고 있다.

카일라사 사원 외벽의 벽감에 새겨져 있는 부조인 〈트리푸란타

카(삼성의 파괴자)〉는 시바가 전쟁의 신으로서 마귀 아수라(asura)의 성(城) 세 곳을 파괴한 신화를 표현하였다. 시바는 마라의 전차 위에 똑바로 서서 긴 활을 힘껏 당기고 있으며, 범천은 손에 말고삐를 쥐고 있고, 비슈누는 한 마리의 흰 소로 변하여 앞에서 전차를 안정시키고 있다. 시바가 활을 당기면서 뒤로 젖힌 어깨와 온 몸의 팽팽하게 조여진 윤곽은 남인도 팔라바 조각의 영향을 받은 동태의 활력을 뚜렷이 나타내 주고 있지만, 시바의 웅혼하고 힘찬 가슴은 데칸의 찰루키아 조각의 전통을 물려받은 웅건한 신체와 정신을 유지하고 있다. 카일라사 사원의 외벽에 있는 벽감의 부조인 〈춤추는 시바〉는 시바가 8개의 팔을 크게 휘두르면서 춤을 추는 동작이 대단히 힘차고 웅혼해 보인다.

카일라사 사원 주전의 높은 탑 외벽 위에 하나하나 단독으로 조각해 놓은 비천(Flying Devata)들은 몸을 비틀고 다리를 구부린 채, 하늘 높이 날면서 춤을 추고 있는데, 화산 같은 폭발력과 유성 같은 약동감을 지니고 있고, 기이한 자태와 씩씩한 풍모를 갖추고 있어, 사람들로 하여금 경탄을 자아내게 한다. 비천[비신(飛神)]이란 인도의 신화 속에 나오는 날아다니는 작은 신 혹은 정령인데, 주로 천국의 악사인 간다르바(Gandharva) 및 그의 반려자로서 노래를 부를 줄 알고 춤을 잘 추는 천녀인 압사라(Apsara)와, 반인반마(半人半馬) 혹은 더욱 흔히 보이는 반인반조(半人半鳥)의 남녀 가신(歌神)인 킨나라(Kinnara)와 킨나리(Kinnari)가 포함된다. 또한 이들을 통틀어서 천선(天仙) 비디야다라(Vidyadhara : 지식이 있는 자)라고도 부른다. 인도의 비천은 베다 시대에 처음으로 출현하였다. 일찍이 『리그베다』 속에서는 바로 간다르바와 압사라를 언급하고 있다. 바르후트·산치 등지에 있는 인도 초기의 불교 조각들 가운데에는 이미 반인반조 혹은 날개가 달린 비천이 부처의 상징물이나 기념물 위쪽에서 빙빙

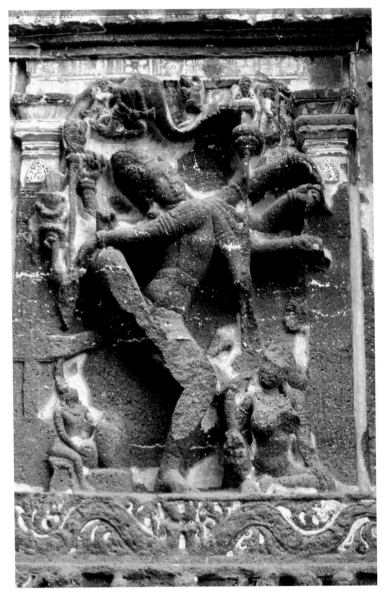

돌면서 날아다니고, 화환이나 제물을 봉헌하는 장면들이 출현하였
다. 쿠샨 시대의 간다라와 마투라의 조각들에 등장하는 비천은 일
반적으로 날개가 달려 있으며, 아마라바티의 조각에 등장하는 비천
은 일반적으로 날개가 없다. 굽타 시대에는 불교 조각과 벽화 및 힌
두교 조각들 속에 날개가 없는 비천이 빈번하게 출현하는데, 구름

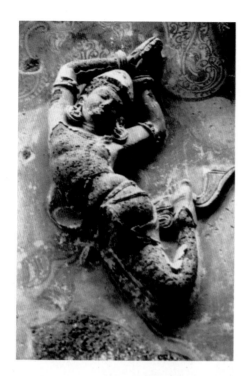

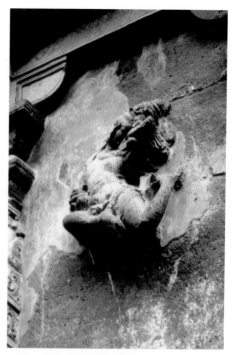

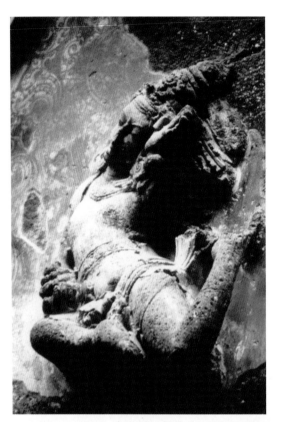
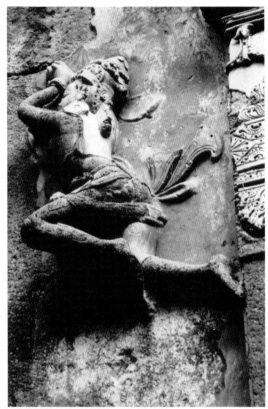

과 안개를 타고 바람을 몰면서 춤을 추며 날아다니고 있고, 때로는 길거나 짧은 띠를 걸치고 있는 경우도 있다. 중세기의 힌두교 조각들에 등장하는 비천은 대부분이 날개도 없고 띠도 걸치고 있지 않으며, 단지 구부러진 유선형의 신체와 사지의 동작을 통해 하늘 높이 날고 있다는 것을 나타내 주고 있을 뿐이다. 엘로라의 카일라사 사원 주전(主殿)의 외벽에 있는, 벽주(壁柱)의 조각 장식이 호화로운 하나하나의 높디높은 벽감의 상부에는 모두 한 명의 비천을 단독으로 조각해 놓았다. 이 비천은 광활한 공간 속에서 자유자재로 선회하면서 날고 있는데, 신체를 매우 심하게 비틀었고, 사지의 동작은 매우 과장되고 강렬하며, 폭발적인 활력으로 충만해 있어, 하마터면 벽을 깨고 날아서 나올 것 같은 것이, 인도 바로크 풍격의 동태 조각들 중 놀라운 걸작으로서 손색이 없다. 벽감의 배경 위에는 흰색 석회를 바른 층에 채색으로 그림을 그린 현란한 꽃구름 무늬가 남아 있으며, 암석에 부조로 새긴 비천의 몸 위에서도 애초에 진흙을 바르고 나서 색을 칠하여 장식한 흔적을 볼 수 있다.

카일라사 사원 정원 내부의 북쪽 절벽 위에 개착한 부속 석굴인 랑케슈바라 굴(Lankeshvara Cave)의 뒤쪽 벽에 있는 벽감의 부조인 〈춤추는 시바〉는, 엘로라 제21굴이나 제14굴 등 비교적 초기의 석굴들 속에 있는 이름이 같은 조각의 나타라자[춤의 왕] 형상에 비해 조형이 한층 더 비틀리고 과장되어 있으며, 동태는 더욱 활발하고 힘이 있어, 전형적인 인도 바로크 풍격을 나타내고 있다. 〈춤추는 시바〉는 무왕 시바가 추는 우주의 춤(Tandava)의 자유분방한 춤 동작을 펼쳐 보여주고 있다. 시바의 머리는 발계관(髮髻冠 : 412쪽 참조-옮긴이)으로 장식했고, 파손되어 완전치 않은 여섯 개의 팔에는 화염(火焰)·수고(手鼓)·삼차극(三叉戟) 및 코부라 등의 물건들을 쥐고 있으며, 왼쪽 다리는 땅을 딛고 있다. 또한 몸 전체는 오른쪽을 향해

(왼쪽) 카일라사 사원의 탑 벽 위에 새겨진 비천

(오른쪽) 카일라사 사원의 탑 벽 위에 새겨진 비천[신후(神猴 : 원숭이 신-옮긴이)]

카일라사 사원의 탑 벽 위에 새겨진 비천[천녀(天女)]

춤추는 시바

화산암

대략 756∼775년

엘로라 제16굴 북쪽 벽에 있는 랑케슈
바라 굴 안의 벽감

힘차게 뻗고 있으며, 신체는 비틀어서 '극만식(極彎式 : atibhanga)'을
이루고 있다. '극만식'이란, 즉 삼굴식(三屈式)을 극단적으로 과장한
것인데, 머리는 왼쪽으로 격렬하게 비틀었고, 가슴은 완전히 정면을
향해 있으며, 엉덩이 부분은 곧 측면이 앞쪽을 향해 우뚝 튀어나와
있다. 구부리거나 뻗고 있는 여섯 개의 팔들 가운데 비스듬하게 들
어 올린 두 개의 팔은 비틀고 있는 머리의 테두리를 이루고 있는데,
비스듬하게 튀어나와 있는 엉덩이와 호응하고 있어, 동태의 균형을

유지하고 있다. 허리띠는 신체의 움직임에 따라 좌우로 가볍게 휘날리고 있다. 주위에 있는 두 명의 악사와 여러 남녀 신들은 시바의 춤을 위해 반주를 하거나 갈채를 보내고 있다.

동일한 옆쪽 벽의 바위를 파내어 만든 주랑인 삼하신전(三河神殿 : Shrine of the Three Rivers)에는, 전당 안의 원주(圓柱)들 사이에 있는 세 개의 벽감들 속에 세 명의 강의 여신들, 즉 강가 강·야무나 강과 사라스바티(Sarasvati) 강의 여신들을 나란히 줄지어 세워 놓았다. 이는 인도의 3대 성하(聖河)가 성지인 프라야그(Prayag)에서 합쳐진다는 것을 나타내 주며, 또한 카일라사 사원이 있는 곳은 프라야그와 마찬가지로 신성하다는 것을 의미한다. 이들 세 강의 여신 조상들은 굽타 시대 고전주의의 조용하고 엄숙하며 조화로움을 지니고 있으면서도, 또한 인도 바로크 풍격의 호화롭고 우아함도 지니고 있어, 인도 조각들 가운데 여성미의 최고 본보기로 공인되고 있다. 강가 강(Ganga)의 여신은 인도의 가장 신성한 강인 갠지스 강(Ganges)의 화신이다. 전설에 따르면, 그는 원래 하늘의 은하(銀河)였는데, 후에 바기라타 왕의 간청에 따라 강생하여, 히말라야 설산에서부터 인간 세상으로 흐른다고 하며, 수많은 강들의 어머니로 받들어지고 있다. 삼하신전에 있는 세 개의 벽감의 테두리 구조와 장식 부조는 기본적으로 유사한데, 중앙 벽감의 안에 있는 강가 강의 여신은 그가 타고 다니는 마카라[악어처럼 생긴 신수(神獸)]의 몸 위에 서 있으며, 세 강[三河]의 주신(主神)으로서 정면을 향해 직립한 고귀하고 장엄한 자태를 지니고 있다. 야무나 강(Yamuna)의 여신은 강가 강의 지류인 야무나 강[줌나 강(Jumna River)이라고도 부른다]의 화신으로, 인도의 3대 성하 중 하나에 속한다. 굽타 시대 이후로, 힌두교 사원의 문 양 옆에는 항상 강가 강의 여신과 야무나 강의 여신 입상이 조각되어 있는데, 이들 두 강 사이의 하간지(河間地 : Doab)도 인도 문

Doab : 인도의 공용 언어 중 하나인 힌디어(Hindi語)로, 두 강 사이에 끼어 있는 땅을 가리킨다. 특히 인도의 갠지스 강과 야무나 강 사이의 지역을 일컫는 말로 사용된다.

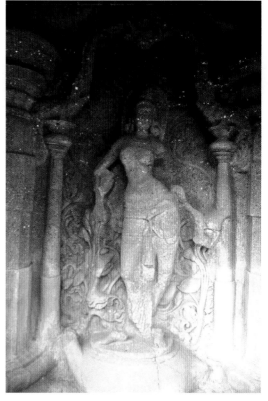

화의 중심적인 성지로 인식되고 있다. 야무나 강의 여신 입상은 중앙에 있는 강가 강의 여신 벽감의 동쪽에 있는데, 형상이 늘씬하고 우아하며, 좁은 어깨와 둥근 유방, 가는 허리와 풍성한 엉덩이에, 두 다리는 호리호리하며, 그가 타고 다니는 신구(神龜)의 등 위에 서 있다. 반나체의 신체는 오른쪽으로 살짝 기울인 채, 약간 삼굴식을 나타내고 있는데, 구불구불 말려 있는 덩굴 화초 부조 도안이 새겨져 있는 배경으로 인해 풍모가 한층 더 맵시 있어 보이고, 용모나 몸가짐 하나하나가 참으로 아름다워 보인다. 사라스바티(Sarasvati)는 이름이 같은 강의 여신으로, 역시 인도의 3대 성하의 하나에 속하는데, 그녀는 또한 범천의 아내인 변재천녀(361쪽 참조-옮긴이)와 동일시되고 있다. 강가 강의 여신 벽감의 서쪽에는, 사라스바티 강의 여

(왼쪽) 강가 강의 여신

화산암

높이 1.83m

대략 756~775년

엘로라 제16굴의 북쪽 벽에 있는 삼하 신전

강가 강의 여신은 발로 마카라를 밟고 있다.

(오른쪽) 야무나 강의 여신

화산암

높이 1.83m

대략 756~775년

엘로라 제16굴의 북쪽 벽에 있는 삼하 신전

야무나 강의 여신은 발로 신구(神龜)를 밟고 있다.

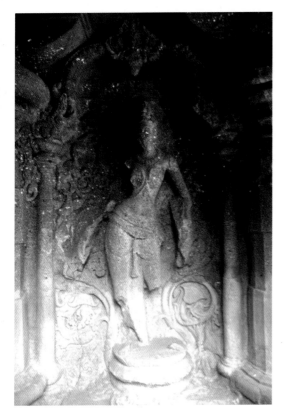

신 벽감이 있다. 이 벽감들은 모두 원주(圓柱)와 활 모양[弓形]의 아치로 틀을 만들었으며, 주두(柱頭)에 있는 두 마리의 마카라가 토해내는 화환이 활 모양의 아치를 구성하고 있는데, 활 모양 아치의 꼭대기에는 한 마리의 신사(神獅 : 신령한 사자—옮긴이)의 얼굴이 새겨져 있다. 벽감의 배경에는 연꽃·수련·덩굴·덩굴손 등 수생식물 부조 도안들로 장식해 놓았는데, 번잡한 소용돌이 같은 장식 문양이 물결처럼 기복을 이루고 있어, 마치 배경의 표면에 정말로 물이 있어 흐르는 것 같다. 이와 같이 물결이 출렁이는 배경에는, 강의 여신이 그 속에서 유래한 환경을 조성해 놓았다. 인물은 매우 깊게 조각해 놓아, 거의 완전히 떠올라 나와 있다. 연꽃 위에 서 있는 사라스바티 강의 여신은 동쪽 벽감에 있는 야무나 강의 여신 자세와 마찬가

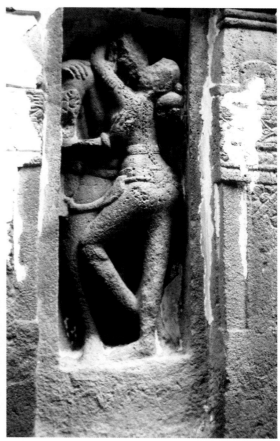

지로 우아하고 아름답다.

　이 밖에 카일라사 사원 전전(前殿)의 천정(天井) 위에는 벽화의 흔
적도 남아 있는데, 힌두교의 여러 남녀 신들과 전쟁 장면 및 연지(蓮
池)의 코끼리 무리를 그렸지만, 애석하게도 지금은 이미 희미해져 뚜
렷하지는 않다.

　엘로라의 자이나교 석굴은 모두 5개이며(제30굴부터 제34굴까지),
대략 8세기부터 10세기까지 개착되었다. 자이나교 석굴의 형상과 구
조는 힌두교 석굴을 모방했지만, 규모는 힌두교 석굴처럼 웅장하지
않고, 조각도 동태의 활력이 부족하며, 번잡하고 자질구레하며 섬
세하고 정교한 방향으로 치우쳐 있다. 엘로라 제30굴인 '초타 카일

(왼쪽) 카일라사 사원 전전의 천정에
있는 연지(蓮池)의 코끼리 벽화 흔적

(오른쪽) 미투나
화산암
대략 756~775년
엘로라 제16굴
카일라사 사원

　이처럼 껴안고 키스하는 연인의
형상은 북인도 카주라호 사원의 성
애(性愛) 조각에서 절정에 이르렀는
데, 이곳의 자태는 또한 비교적 전
아한 편이다.

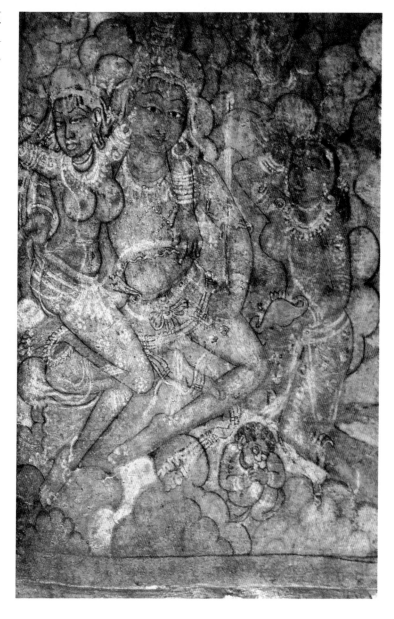

라사(Chota Kailasa : 작은 카일라사)'는 형상과 구조가 제16굴인 카일

라사 사원을 모방했으며, 또한 바위를 파서 만든 하나의 독립식 사

원이지만, 규모는 비교적 작고, 조각은 좋지 않다. 제32굴인 '인드라

사바(Indra Sabha : 인드라의 회당)'는 대략 9세기나 10세기에 개착되었

는데, 엘로라에서 규모가 가장 크고 조각이 비교적 많은 자이나교 굴이며, 형상과 구조는 역시 카일라사 사원과 약간 유사하다. 석굴의 2층으로 된 열주(列柱) 대전(大殿)의 벽감 속에는, 자이나교의 창시자인 마하비라[Mahavira : 대웅(大雄)]·파르슈바나타(Parshvanatha)와 고마테슈바라(Gomateshvara) 조상을 모셔 놓았는데, 고마테슈바라의 나체 몸 위에는 덩굴이 휘감고 있다. 망고나무 아래에서 사자 위에 앉아 있는 암비카(Ambika) 여신 조상은, 조형이 풍만하고, 장식이 자질구레하다. 이 굴의 천장 위에는 벽화의 흔적이 남아 있는데, 예컨대 비천(飛天) 미투나(연인-옮긴이)는 육체가 풍만하지만, 필치가 서툴고 표정이 딱딱하여, 아잔타 벽화와 같은 정취는 부족하다.

엘로라 석굴군(石窟群)에서 멀지 않은 아우랑가바드의 외곽에는 또한 한 곳의 유명한 불교 석굴군인 아우랑가바드 석굴(Aurangabad Caves)이 있다. 이 석굴들은 부근에 있는 아잔타 석굴과 엘로라 석굴의 빛나는 명성에 가려져 있어, 사람들에게 홀시되기 쉬운데, 실제로는 인도의 석굴들 가운데 또한 매우 중요한 지위를 차지하고 있다. 아우랑가바드 석굴은 모두 8개로, 2세기부터 7세기까지 잇달아 개착되었는데, 그 중 제7굴이 가장 주목할 만하다. 제7굴은 대략 7세기 초기의 찰루키아 왕조 시대에 개착되었는데, 차이티야 굴[불전(佛殿)]과 비하라 굴[승방(僧房)]이 한데 혼합되어 있으며, 대전 중앙의 불상 사당은 힌두교 사원의 성소(聖所 : 가르바그리하-옮긴이) 구조와 유사하다. 사당 입구의 옆쪽 벽에는 관음보살이 팔난(八難)을 구제하는 거대한 부조상을 조각해 놓았다. 사당 왼쪽 벽에 있는, 크게 찬미(贊美)되는 부조 걸작인 〈무희와 악사(Dancer and Musicians)〉는, 여섯 명의 여성 악사들이 양 옆에 나뉘어 앉아, 가운데에서 소매를 휘날리며 춤을 추기 시작하는 무희를 위해 반주를 하고 있는데, 부드럽고 아름답게 춤을 추는 무희의 자태는 아잔타 제1굴의 이

팔난(八難) : 불교에서 깨달음을 위해 수행하는 데 방해가 되는 여덟 가지 난관을 가리킨다. 즉 첫째는 지옥(地獄), 둘째는 아귀(餓鬼), 셋째는 축생(畜生), 넷째는 장수천(長壽天), 다섯째는 변지(邊地), 여섯째는 맹롱음아(盲聾瘖瘂), 일곱째는 세지변총(世智辯聰), 마지막 여덟째는 불전불후(佛前佛後)이다.

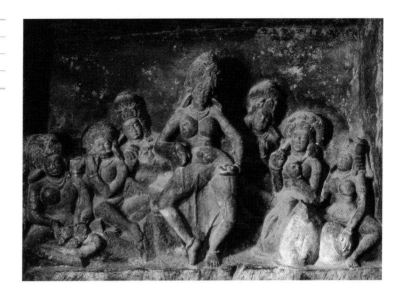

름이 같은 벽화와 필적할 만하다. 이처럼 나체 여성의 소박하면서도 풍성한 조형은, 데칸 지역에 있던 찰루키아 왕조 조각의 전통을 체현하고 있다.

코끼리섬 석굴의 거대한 시바 조상(彫像)

코끼리섬(Elephanta Island)은 뭄바이의 아폴로 번더(Apollo Bunder)에서 약 10킬로미터 떨어져 있는 섬이다. 16세기에 포르투갈인(Portugueses)들이 섬에 상륙한 지점 부근에서 하나의 석조 코끼리를 발견했는데, 이 때문에 곧 이 섬을 코끼리섬이라고 불렀다. 이 석조 코끼리는 1814년에 붕괴되었는데, 1864년에 석조 파편들은 뭄바이의 빅토리아 정원(Victoria Gardens)으로 옮겨졌다가, 1912년에 다시 수리하여 설치했다.

코끼리섬은 옛날에 가라푸리(Gharapuri : 보루의 성)라고 불렸는데, 역사적으로 칼라추리인(Kalachuris)·찰루키아인과 라슈트라쿠타인들에게 잇달아 점령당했다. 대략 6세기부터 8세기까지, 코끼리섬

의 사석(砂石) 구릉 안에 순차적으로 일곱 개의 석굴들을 개착했는데, 그 중 가장 유명한 것은 제1굴인 시바 사원으로, 이른바 코끼리섬 석굴(Elephanta Cave)라고 하면 일반적으로 이 굴을 특별히 지칭하는 것이다. 이 굴의 개착 연대에 대해서는 아직 논쟁 중인데, 가장 이른 연대는 6세기 중엽의 칼라추리 왕조의 국왕 크리슈나라자 1세(Krishnaraja I, 대략 550~575년 재위) 시기라는 주장이며, 가장 늦은 연대는 8세기의 라슈트라쿠타 왕조 시대라고 여겨진다. 현재는 일반적으로 대략 7세기 초엽, 즉 초기 찰루키아 왕조 시대라는 주장이다. 코끼리섬 석굴의 시바 사원의 형상과 구조는 엘로라 제29굴인 두마르 레나(대략 580~642년 사이)와 매우 유사하다. 석굴의 정문은 북쪽을 향하고 있는데, 바위를 뚫어 만든 하나의 현관이 있으며, 동쪽과 서쪽의 양 옆에는 역시 동굴의 입구를 뚫어 놓았다. 석굴의 내부는 20개의 열주가 지탱하는 십자형 평면의 대전인데, 가장자리의 길이는 약 39미터이고, 대전의 서쪽 중앙에는 석조 링가를 모셔 놓은 독립식 성소를 파 놓았다. 성소에 딸린 네 개의 문들의 양 옆에는 각각 거대한 수문신상(守門神像) 두 개씩을 고부조로 새겨 놓았는데, 높이가 4.57미터에 달한다. 이 굴의 십자형 평면·독립식 성소·거대한 수문신상 및 아래쪽은 네모나고 위쪽은 둥근 열주와 둥근 방석 모양의 주두(柱頭)는 모두 엘로라 제29굴과 유사하다. 단지 이 굴 대전의 동쪽과 서쪽 양 옆에는 또한 정원과 연결되어 통하는 두 개의 측전(側殿)을 만들어 놓았다. 초기 포르투갈인들의 한 식민지 주둔부대는 코끼리섬 석굴의 대전을 연습 사격을 하는 실내 사격장으로 삼았는데, 그 결과 거대한 수문신상과 기타 조각들 및 석주들이 심각하게 붕괴되고 파손되었다.

코끼리섬 석굴의 시바 사원은 '시바의 집'이라고 불린다. 사원 대전의 천연 사석(砂石) 벽면 위에는 모두 아홉 개의 대형 벽감 부조들

코끼리섬 석굴 내부의 성소

사석

거대한 수문신상의 높이 4.57m

대략 7세기 초엽

을 새겨 놓았는데, 각각의 벽감들은 대략 사방 3.35미터의 정사각형이다. 여기에는 우주 생명 에너지의 화신인 시바의 갖가지 서로 다른 측면이나 혹은 각종 시바교 신화들을 묘사해 놓았는데, '시바 삼면상(三面像)'·'남녀 합일신'·'강가 강을 통제하는 자'·'춤추는 시바'·'요가의 주재자'·'시바와 파르바티의 혼례(Marriage of Shiva and Parvati)'·'주사위 놀이를 하는 시바와 파르바티(Shiva as Parvati Gambling at Dice)'·'암흑의 마귀를 살해하는 시바(Shiva as Andhakasuravadha)'와 '카일라사 산을 흔드는 라바나'를 포함하고 있다. 대전의 동쪽과 서쪽 양 옆에 있는 측전에도 또한 비교적 작은 벽감 부조가 있는데, 춤추는 시바·요가의 주재자·시바의 아들인 코끼리의 머리를 가진 가네쉬·전쟁의 신인 카르티케야(스칸다)·사프타마트리카[일곱 명

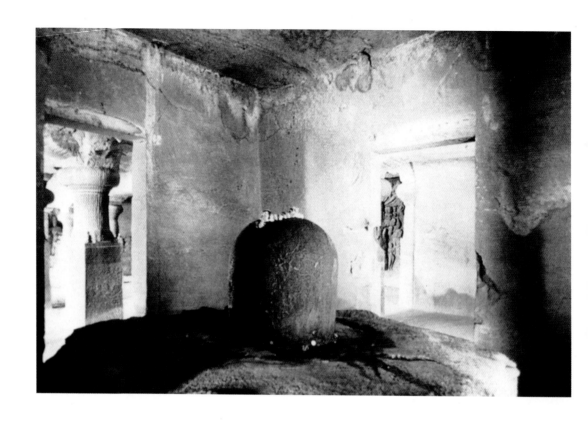

의 모신(母神)]·수문신 등의 형상들을 조각해 놓았다. 이것들은 대전
의 벽감 부조들과 함께 완전한 시바 가족의 신보(神譜 : 신의 계보—옮
긴이)를 구성하고 있다. 코끼리섬 석굴 조각의 주제는 힌두교의 우
주 대신(大神)인 시바의 냉혹한 에너지(reientless energy)와 모순된 힘
(paradoxical power)을 표현하고 있어, 신비주의적인 상징 의미들로 충
만해 있다. 조지 미셸(George Michell) 등의 학자들이 분석한 바에 따
르면, 코끼리섬 석굴 대전의 십자형 평면에는 두 개의 축선(軸線)이
있는데, 하나의 축선은 북쪽에서부터 남쪽으로 향하다가 남쪽 벽
중앙에 조각되어 있는 거대한 〈시바 삼면상〉으로 통하고 있으며, 다
른 하나의 축선은 동쪽에서부터 서쪽을 향하다가 서쪽 중앙의 성소
에 있는 석조 링가로 통하고 있다고 한다. 그리고 이 두 축선이 十자
로 교차하는 교차점을 원심(圓心)으로 하여, 바로 대전의 동서남북

네 변을 포괄하는 하나의 원형 만다라(mandala) 단장(壇場 : 제사를 지내기 위해 쌓은 단—옮긴이), 즉 우주 그 자체 구조의 도면을 그릴 수 있는데, 대전의 남쪽 벽과 북문·동문·서문의 양 옆에 있는 네 세트의 벽감 부조들은 각각 우주 도면이 규정하는 방위에 두어, 우주 생명의 각 측면의 상징적 의미를 나타냈다는 것이다. 코끼리섬 석굴 조각의 풍격도 또한 엘로라의 초기 힌두교 석굴의 조각들과 마찬가지로, 굽타 고전주의의 조용하고 엄숙하며 장엄한 풍격에서 인도 바로크의 격동적이고 웅장하며 아름다운 풍격으로 나아가는 과도기에 놓여 있으며, 인물의 소박하고 온후하며 웅장하고 힘차며 엄숙한 모습은 데칸 고원 지역 특유의 조각 전통을 체현하고 있다. 코끼리섬 석굴 조각의 재료도 역시 채굴하지 않은 천연 암석(living rock)에 속하지만, 엘로라 석굴과 같은 회색의 입자가 굵은 화산암이 아니라, 미색(米色)의 재질이 섬세한 사석(砂石)이어서, 세부를 묘사하는 데 더욱 적합했다.

코끼리섬 석굴 대전의 남쪽 벽 중앙에 있는, 재질이 섬세한 미색 사석에 조각한 거대한 〈시바 삼면상(Trimurti 혹은 Maheshamurti)〉은 또한 〈영원한 시바(Sadashiva)〉라고도 부르는데, 높이가 5.44미터에 달한다. 이는 같은 굴의 여타 벽감 부조들에 비해 훨씬 크고 입체감도 훨씬 강해, 인도의 조각들 가운데 가장 특이하고 오묘한 불후의 걸작으로 공인되고 있으며, 지금은 거의 타지마할과 마찬가지로 세계적인 명성을 지니고 있다.

이 세 개의 얼굴을 가진 거대한 시바 흉상은, 어두컴컴하게 쑥 들어가 있는 벽면의 바닥 위에 솟아올라 있는 것처럼 보이는데, 왼쪽과 중간과 오른쪽의 세 얼굴들은 각각 우주의 창조와 보존과 훼멸을 상징한다. 조상의 왼쪽 얼굴은 여성으로, 온유상(溫柔相 : Vamadeva)을 나타내고 있는데, 모습이 평안하고 고요하며 아름답고,

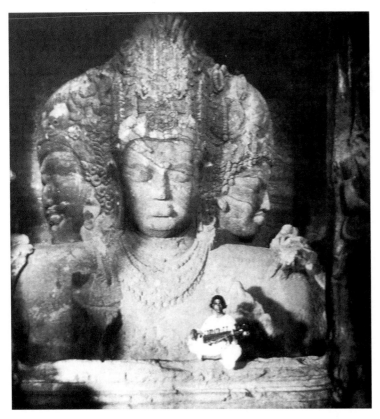

눈꺼풀을 낮게 드리운 채, 두툼한 아랫입술은 살짝 한 가닥 신비한 미소를 띠고 있다. 게다가 진주와 비취 등 보석들로 가득한 화전(花鈿 : 여성들의 머리에 꽂는 갖가지 모양의 장신구—옮긴이) 장식물과 손에 있는 막 피어나려고 하는 연꽃봉오리(여성의 음부를 상징한다)는 여성의 고상한 아름다움을 한층 더 드러내 주고 있는데, 이것은 분명하게 시바의 생식과 창조의 측면을 상징하고 있다. 조상의 오른쪽 얼굴은 남성으로, 공포상(恐怖相 : Bhairava)을 나타내고 있어, 모습이 난폭하고 사나워 보인다. 미간은 찌푸려져 있고, 입술은 분노하여 벌어져 있으며, 매부리코와 떨리는 콧수염은 남성의 용맹하고 강렬함을 드러내 주고 있다. 그리고 머리 장식에 있는 해골과 손에 쥐고 있는 코브라 뱀은 음산하고 무시무시한 분위기를 더욱 강화시켜 주

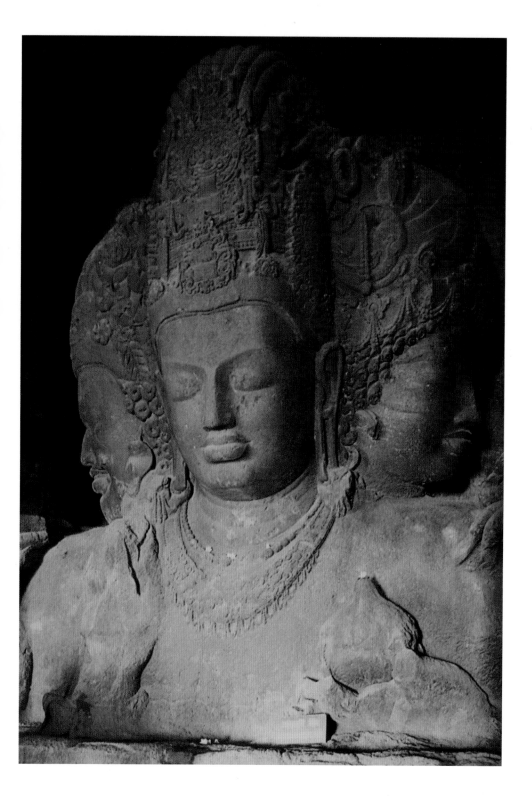

고 있어, 이것은 시바가 지니고 있는 훼멸과 파괴 방면의 특성을 뚜렷이 상징하고 있다. 조상의 중간 얼굴은 중성(中性)으로, 초인상(超人相: Tatpurusha)을 하고 있어, 모습이 지혜롭고 초탈해 보이며, 눈을 감은 채 깊은 생각에 잠겨 있는데, 명상하는 표정이 굽타식 불상을 꼭 닮았다. 단지 머리 위에는 요가 고행자의 높은 상투를 틀어 올렸고, 호화로운 보관[寶冠: 발계관(髮髻冠)]을 썼으며, 손에는 물동이를 받치고 있을 뿐인데, 이것은 시바가 지니고 있는 보존과 초월의 특성을 뚜렷이 상징해 준다. 여성의 온유상과 남성의 공포상은 우주 생명의 두 가지 기본적인 변화 형태, 즉 생식과 훼멸 혹은 창조와 파괴를 나타내 주는데, 중성의 초인적인 형상은 마치 여성의 부드러운 아름다움과 남성의 강렬함을 중화시켜, 이러한 우주 생명의 변화 형태의 상반된 두 가지 측면을 유기적으로 한데 연관시키고 조화시키고 통일시킴으로써, 일체의 우주 현상을 초월하여 우주 생명이 영원히 존재하는 최고의 경지로 진입한 듯하다. 이 때문에 초인상은 바로 마음속에서 철저히 깨달음을 얻은 평온함과 정신적으로 초탈한 담담함을 드러내 주고 있다. 온유상과 공포상은 단지 우주 생명의 서로 다른 측면의 변화된 모습에 지나지 않으며, 초인상이야말로 우주 생명의 내재적 모순이 통일된 진짜 모습이다. 현재 대다수 학자들의 견해에 따르면, 코끼리섬 석굴의 〈시바 삼면상〉은 범천·비슈누·시바의 세 신이 일체가 된 것이 아니라, 시바 신 혼자의 세 가지 모습이지만, 시바의 세 가지 모습은 범천의 창조 능력과 비슈누의 보호 능력 및 시바 자신의 생식과 훼멸의 능력을 함께 갖추고 있기 때문에, '영원한 시바'라고 불린다고 한다. 코끼리섬 석굴의 〈시바 삼면상〉은 창조·보존·훼멸이라는 심오한 의미를 담고 있으며, 우아한 아름다움·초탈함·난폭하고 사나움을 한 몸에 집약하고 있어, 우주 생명의 영원함을 상징하며, 심미적인 조화로움의 극

치에 이르렀다. 이렇게 서로 다른 세 얼굴은, 미소를 짓고 있든 분노하고 있든 아니면 평온하든 관계없이 모두 깊은 명상에 잠겨 있는 표정을 그대로 나타내고 있으며, 내재적 생명 에너지와 신비하고 오묘한 철리(哲理)를 내포하고 있다. 무형의 우주 생명과 추상적인 형이상학 관념을, 이처럼 형상이 구체적이고 웅혼하고 힘이 있으며 기이하고 괴상하면서도 또한 자연스럽고 조화롭게 표현해 냈으니, 전 세계 예술품들 중에서도 그에 필적할 만한 것이 드물다. 〈시바 삼면상〉에서 특히 중간에 있는 초인상의 조용하면서 장엄한 표정은 아마도 굽타 고전주의의 영향을 받은 것 같은데, 전체 조상의 웅혼하고 풍성한 조형은 데칸의 찰루키아 조각의 전통에 더욱 가까우며, 번잡하고 자질구레한 머리 장식과 간결한 얼굴 용모의 대비는 인도 조각이 일반적으로 사용하는 기법이다. 이 거대한 조상은 석굴 대전의 남쪽 벽 중앙에 있는 벽감 속 깊숙한 곳에 조각되어 있는데, 빛이 어두컴컴하고 그림자가 흔들리기 때문에, 마치 밤하늘의 검은 구름 같기도 하고 밤바다의 물결 같기도 하다. 그리하여 사람들로 하여금 형상이 갑자기 변환하면서 일정하지 않은 듯한 착각을 일으키게 하여, 더욱 신비하기 그지없어 보이며, "너무 아름다워 끔찍할 지경이다"(쿠마라스와미의 말). 어쩌면 이처럼 신비한 위력에 두려움을 느껴, 이 거대한 상은 줄곧 완전무결했으며, 그 당시에 끝내 기적적으로 포르투갈인들의 일제 사격을 피할 수 있었는지도 모른다.

코끼리섬 석굴 대전의 남쪽 벽 중앙에 있는 〈시바 삼면상〉 동쪽의 벽감 부조인 〈남녀 합일신(Ardhanarishvara)〉은 높이가 3.35미터인데, 시바와 그의 아내인 파르바티의 남녀 양성(兩性)이 합체된 형상을 통해, 우주 생명 전체의 음양(陰陽) 양극의 모순은 통일되어 있어, 분할할 수도 없고 혼동될 수도 없으며, 상호 대립하면서도 상호 의존한다는 것을 상징하고 있다. 매우 뛰어난 점은, 코끼리섬 석굴

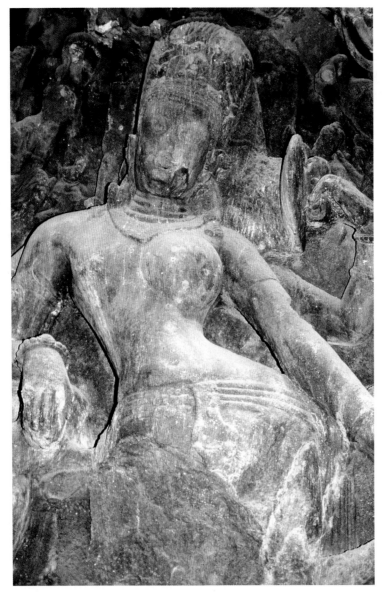

남녀 합일신

사석

높이 3.35m

대략 7세기 초엽

코끼리섬 석굴

의 조각가들이 이러한 대립의 통일이라는 추상적이면서도 신비한
관념을 이처럼 구체적이면서도 교묘하게 표현했다는 것이다. 부조의
오른쪽 절반은 남성인 시바인데, 몽치머리에 보관을 썼으며(발계관),
머리에는 초승달을 꽂고서, 수소인 난디에게 비스듬히 기댄 채, 오
른쪽 아래팔은 팔꿈치를 소의 대가리에 대고서 손으로는 소의 뿔

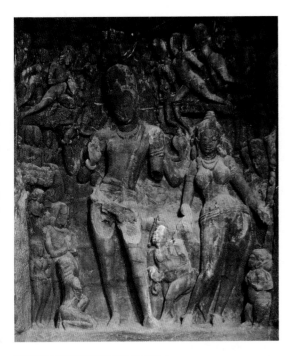

강가 강을 통제하는 자
사석
높이 3.35m
대략 7세기 초엽
코끼리섬 석굴

을 어루만지고 있으며, 오른쪽 위팔은 손에 긴 뱀을 쥐고 있다. 그리고 부조의 왼쪽 절반은 여성인 파르바티인데, 높이 틀어 올린 머리에 구름 같이 탐스러운 귀밑머리가 있으며, 머리 장식이 화려하고, 왼쪽 위 팔은 손에 하나의 보경(寶鏡 : 보석으로 만든 귀중한 거울-옮긴이)을 쥐고 있으며, 왼쪽 아래 팔은 엉덩이 옆으로 비스듬히 펴고 있다. 오른쪽 절반인 시바의 머리와 몸통의 선은 강하고 곧으며 힘이 있는데, 수소의 도움을 받아 한층 더 웅성(雄性 : 수컷의 속성-옮긴이)의 왕성한 정력을 체현해 냈다. 그리고 왼쪽 절반인 파르바티의 머리는 바깥쪽으로 기울이고 있으며, 한쪽에만 자라나 있는 동그란 유방과 유연하고 아름다운 허리와 풍만한 엉덩이는, 우아하고 아름답게 흐르는 S자형 곡선을 이루고 있어, 사람을 현혹하는 여성의 매력으로 충만해 있다. 카리다사는 일찍이 그의 시극(詩劇)에서 남녀 합일신 시바를 다음과 같이 찬미했다. "세계의 부모를 향하여 최고의 예의를 갖추고 있는데, 그의 왼쪽 절반은 그의 연인이다. 또 그의 오른쪽 눈은 위엄이 있어, 눈빛은 사람들을 핍박하고 있으며, 그의 왼쪽 눈은 수줍어 머뭇거리면서, 추파가 흘러넘친다."[Arts Council of Great Britain, *In the Image of Man*, p.216, London, 1982] 〈남녀 합일신〉과 대응하고 있는 서쪽의 벽감 부조인 〈강가 강을 통제하는 자〉는 시바가 강가 강의 여신을 가지고 있는 신화 장면을 묘사하였다.

코끼리섬 석굴 대전의 서쪽 문의 남쪽 벽감 부조인 〈시바와 파르바티의 혼례〉는 바로 인간의 남녀(男女) 양성(兩性)이 결혼하는 세속화된 형식을 채택하여, 우주 생명의 음양(陰陽) 양극(兩極)이라는 추

상적 본질이 결합하는 신성한 주제를 표현하
였다. 시바와 파르바티의 혼례는 우주 생명
의 남성 에너지와 여성 에너지의 결합을 상
징하는데, 천국에서 혼인을 맺는 신성한 의
식은 인간이 시집가고 장가가는 경사스러
운 분위기로 넘쳐나고 있어, 사람들로 하여
금 시바라는 저 우주 대신이 겸손하고 온화
하고 친근하며, 부조 속의 파르바티의 모습
이 더욱 귀엽고 예쁘며 사랑스럽다고 느끼도
록 해준다. 왼쪽에 서 있는 네 개의 팔을 가
진 높고 큰 시바는 마치 존귀한 왕자 같으며,
얼굴에는 행복한 미소를 띤 채, 오른손을 뻗
어 신부의 왼손을 잡아당기고 있다. 오른쪽
에 서 있는 신부 파르바티는 풍채가 단정하
고 장중하며, 머리에는 보석이 가득하고, 몸
매는 날씬하며, 곡선이 부드럽고 아름답다.

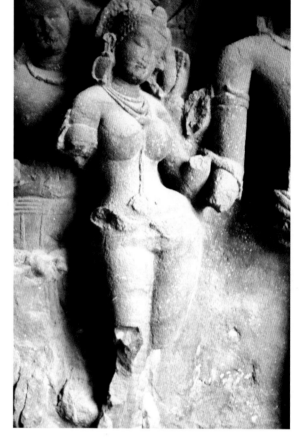

시바와 파르바티의 혼례(일부분)
사석
높이 3,35m
대략 7세기 초엽
코끼리섬 석굴

그녀의 머리는 시바 쪽으로 기울이고서, 눈꺼풀을 수줍은 듯이 낮
게 드리우고 있으며, 살랑대는 허리와 비스듬히 솟아 있는 엉덩이
는 사뿐사뿐하고 가벼워, 온갖 애교를 다 발산하고 있다. 신부의 아
버지인 히말라야의 산신(山神) 히마반(Himavan)은 그녀의 뒤에 서서
보호하고 있다. 주위에는 또한 월신(月神)이 손에 한 동이의 감로(甘
露)를 받쳐 들고 있으며, 범천은 주례를 맡고 있고, 비슈누는 혼인을
증명하고 있으며, 하늘 위에서는 무리를 이룬 비천들이 이 신성한
연인들을 축복해 주고 있다.

대전 북쪽 정문의 현관 서쪽에 있는 벽감 부조인 〈춤추는 시바〉
는, 시바가 힘차게 춤을 추는 자세로써 우주 생명의 끊임없는 운동

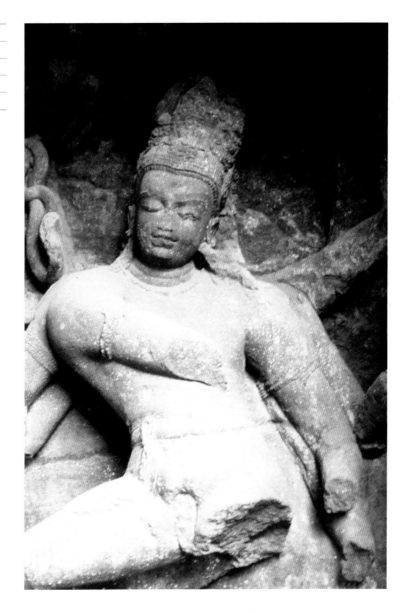

을 상징하고 있는데, 비록 그 동태가 엘로라 제16굴인 카일라사 사원에 있는 이름이 같은 부조처럼 과장되어 있지는 않지만, 힘은 대단히 강렬해 보인다. 춤의 왕 시바의 모습은 웅혼하고 중후하며, 인체 구조가 정확하고, 여덟 개의 팔을 휘두르며 춤을 추는데, 어깨는 앞쪽으로 기울어져 있어(뒤쪽의 나머지 어깨들이 이에 따라 드러나 보

인다), 갑자기 정지된 석벽(石壁)으로부터 떨어져 나오는 듯하며, 맨몸의 상반신은 문을 향하고 있다. 신체의 각 부위들이 갑자기 방향을 전환하고 있는데, 어색하고 딱딱한 관절, 구부린 팔꿈치, 모습이 마치 나뭇가지가 가로로 기울어져 제멋대로 움직이고 있는 것 같은 많은 팔들, 특히 가슴 앞에서 코끼리의 코처럼 흔들고 있는 팔은 마치 무질서한 것처럼 보인다. 이 모든 것들은 실제로는 또한 합쳐져서 음률이 잘 어우러진 하나의 전체를 이루고 있으며, 리듬감이 강하고, 에너지가 사방으로 뿜어져 나오고 있는데, 이는 우주 생명의 운동이 다양한 모습으로 변화하고 영원히 멈추지 않는다는 것을 상징한다. 시바의 머리는 높이 솟은 '발계관(髮髻冠 : jatamakuta)'으로 꾸몄고, 얼굴 표정은 마치 깊은 명상에 잠겨 있는 것처럼 편안하여, 주위의 요란한 움직임과 대비를 이루고 있다.

정문 현관의 동쪽 벽감 부조인 〈요가의 주재자(Yogishvara)〉는, 시바가 요가 고행과 선정(禪定)을 통해, 우주의 생식과 훼멸을 주재하는 신력(神力)을 획득하는 것을 표현하였다. 그런데 부조 속에서 시바가 요가를 하며 선정에 든 조상의 아래쪽에 몽둥이를 쥐고 있는 한 인물은, 아마 당시 코끼리섬에서 활약했던 시바교의 한 종파를 창립한 라쿨리슈바라(Lakulishvara : 몽둥이를 쥐고 있는 자)를 대신 나타낸 것 같다.

북쪽 문으로부터 코끼리섬 석굴의 대전으로 들어가면, 남쪽 벽 중앙에 〈시바 삼면상〉이 있는데, 이는 영원한 우주 생명의 구상적(具象的)인 상징이다. 동쪽 문으로 대전에 들어가면, 성소 속에 커다랗고 반들반들한 석조(石彫) 원주형(圓柱形) 링가가 있는데, 이것은 바로 영원한 우주 생명의 추상적인 상징이다.

북인도의 여러 왕조들

팔라 왕조의 밀교(密敎) 예술

중세기 북인도의 여러 왕조들은 정통의 아리아 문화를 받들었는데, 나날이 드라비다 문화의 요소들을 흡수했다. 7세기 이후에, 드라비다의 생식 숭배 문화 전통에서 기원한 밀교는, 서남부 인도에서부터 동북부 인도까지 각지에서 광범위하게 유행했으며, 동시에 힌두교와 불교의 신비주의 및 그 조형 예술에도 영향을 미쳤다. 8세기 중엽에, 북인도 동부의 벵골과 비하르 지역에서 흥기한 팔라 왕조(Pala Dynasty, 대략 750~1150년)는, 인도 본토에 있는 불교의 마지막 보루였다. 팔라 왕조의 창시자인 고팔라(Gopala, 750~770년 재위)부터 다르마팔라(Dharmapala, 770~810년 재위)·데바팔라(Devapala, 810~850년 재위)·마히팔라 1세(Mahipala I, 988~1038년 재위)·라마팔라(Ramapala, 1077~1120년 재위)까지, 역대 팔라 왕조의 여러 왕들은 모두 불교를 신봉했는데, 그들은 나란다와 보드가야 등지의 불탑 사원들을 확장하고 증축했을 뿐만 아니라, 또한 오단타푸리(Odantapuri)·비크라마실라(Vikramasila)·파하르푸르(Paharpur) 등지의 불탑 사원들을 새로 건립하였다. 이때의 대승불교 말기 불교는 이미 거의 힌두교에 동화되었으며, 동시에 급속히 밀교화하여, 나란다와 비크라마실라는 이미 밀교의 학술 중심지가 되었다. 이때의 불교 예술도 이에 상

응하여 수많은 힌두교 예술의 요소들이 뒤섞임으로써, 신비하고 복
잡하며 번잡하고 자질구레한 밀교 예술의 특징을 나타냈다.

팔라 시대의 불교 건축은 뚜렷이 힌두교화하고 밀교화하는 추
세로 나아갔다. 보드가야에 있는 마하보디 사원(Mahabodhi Temple)
의 팔라 시대에 중수(重修)한 금강보좌탑(金剛寶座塔)은, 탑 꼭대기가
52미터 높이로 곧게 우뚝 솟아 있는데, 힌두교 사원의 시카라와 유
사한 각추형(角錐形) 고탑(高塔)이다. 탑신(塔身) 위에 즐비하게 늘어

보드가야에 있는 마하보디 사원
화강석
금강보좌탑의 높이 52m

대략 6세기에 처음 지어졌으며,
12세기에 중건했고, 1880년대에 수
리하여 복원했는데, 힌두교 사원의
각추형 시카라와 유사하다.

서 있는 벽감의 부조 도안들은 힌두교 사원의 외벽에 있는 번잡하고 자질구레한 조각 장식들 못지않다. 보드가야에 있는 마하보디 사원의 금강보좌탑은 석가모니가 보리수 밑에서 도를 깨우친 것을 기념하는 대탑으로, 대략 6세기의 굽타 시대에 처음 지어졌다. 현존하는 건축은 12세기의 팔라 시대에 중건(重建)한 것으로, 1880년대에 미얀마의 승려 단체가 원래의 모습으로 복원했다. 대탑의 정사각형 기단은 한 변의 길이가 15미터이며, 중앙에 우뚝 솟아 있는 7층의 각추형 주탑(主塔)은, 구조가 중세기 힌두교 사원의 시카라와 유사하다. 탑 꼭대기는 둥글넓적한 나사산이 둘러져 있는 개석(蓋石)으로 되어 있으며, 뾰족한 끝은 금동 상륜(相輪 : 불탑의 꼭대기에 설치하는 기둥 모양의 장식물 – 옮긴이)과 보병(寶瓶) 장식으로 되어 있다. 기단의 네 모서리에는 각각 형상과 구조가 주탑을 본뜬 소형 각탑(角塔)들이 하나씩 있어, 주탑을 호위하고 있다. 크고 작은 탑벽(塔壁)과 기단의 네 면에는 아치형 창문이 있는 벽감들이 줄지어 가득 채워져 있으며, 조각한 장식들이 빽빽하게 새겨져 있다. 대탑의 서쪽은 금강보좌와 보리수에 인접해 있는데, 기단의 면이 보리수와 마주하고 있는 벽감 속에는 오른손을 아래로 늘어뜨려 촉지인(觸地印 : 항마인)을 취하고 있는, 도금한 불좌상을 모셔 놓았다. 나란다 사원은 굽타 시대에 처음 건립되었으며, 팔라 시대에 나란다 남단의 대탑 주위에 높이가 약 13미터에 달하는 석탑을 추가로 건립했는데, 석탑은 층을 나누고 벽감을 세운 형상과 구조가 보드가야의 마하보디 사원에 있는 금강보좌탑과 유사하며, 탑신 위의 벽감 속에 있는 진흙으로 빚은 수많은 불상들은 입체적인 밀교 만다라[mandala : 단장(壇場, 즉 제사를 지내거나 설법을 하기 위해 단을 설치한 광장 – 옮긴이)] 도안을 구성하고 있다. 지금 벵골의 국경 내에 있는 파하르푸르 스투파(Paharpur Stupa)는 다르마팔라와 데바팔라 시대에 지은 대탑인데,

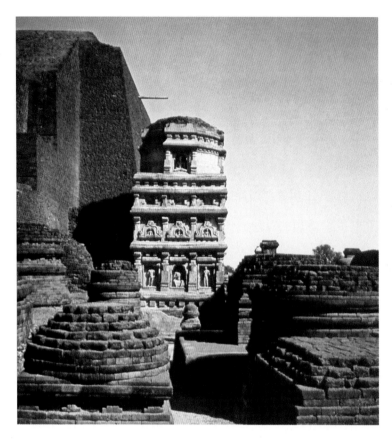

기단 위에는 불교와 힌두교 관련 내용을 묘사한 2천여 덩어리의 테라코타 부조판들로 장식해 놓았다.

　팔라 시대의 불교 조소들도 힌두교화하고 밀교화하는 추세여서, 불교 조상들은 힌두교 신상들과 마찬가지로, 대량의 보관(寶冠) 불상·다면다비(多面多臂 : 여러 개의 얼굴과 여러 개의 팔－옮긴이)의 관음보살·밀교의 여신인 타라(Tara)·마리치(Marichi) 등 여러 신들의 조상은 장식이 호화롭고 모습이 기괴하여, 힌두교 신상들과 거의 구분하기 어렵다. 팔라 시대의 불상들은 퇴화된 형식으로 굽타 시대 사르나트 양식 불상의 유풍(遺風)을 이어갔지만, 이미 굽타 시대 고전주의의 내재적 정신을 상실하였고, 힌두교 예술의 화염(火焰) 같은 화려하고 아름다운 광채에 물들었다. 팔라 시대에 유행한 보관불상

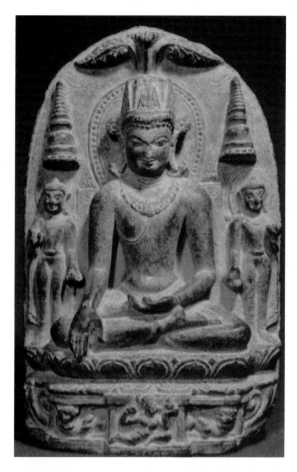

보관불좌상
녹니석
높이 24.1cm
대략 9세기나 10세기
사르나트에서 출토
뉴델리 국립박물관

은 머리에는 보관을 썼고, 목에는 영락(瓔珞 : 구슬이나 보석 등을 꿰어 만든 것으로, 목이나 팔에 걸치는 긴 줄-옮긴이)을 착용하고 있는 등 세속의 왕의 복식(服飾)을 계속 사용하고 있어, 힌두교 신상의 모습과 혼동된다. 사르나트에서 출토된 녹니석(綠泥石) 조각인 〈보관불좌상(Seated Crowned Buddha)〉은 대략 9세기나 10세기에 만들어졌으며, 높이는 24.1센티미터로, 현재 뉴델리 국립박물관에 소장되어 있는데, 이는 팔라 불상의 전형이다. 이 불상은 머리에, 3면이 산처럼 생긴 보관을 쓰고 있다. 그리고 연꽃 위에 가부좌를 틀고 앉아서, 오른손은 무릎 앞에 늘어뜨려 다섯 손가락으로 촉지인(항마인)을 취하고 있는데, 연꽃잎 모양의 배광(背光) 위쪽에 부조로 새긴 세 조각의 장식성 나뭇잎은 보리수를 상징하며, 좌우 양쪽에는 상상의 보탑(寶塔)을 조각해 놓았다. 수많은 팔라 시대의 불좌상들은 모두 이와 같은 보관·앉은 자세 및 손동작을 채용하고 있어, 장식성은 증강되었지만 정신성은 감소했으며, 녹니석 조각 재료는 공예 처리를 통해 반들반들하고 매끄러운 것이 마치 금속 조소(彫塑) 같다. 비하르 주에 있는 팔라 시대 동상 제작 중심지 중의 하나였던 쿠르키하르(Kurkihar)에서 출토된 청동 조소인 〈보관불입상(Standing Crowned Buddha)〉은 대략 10세기나 11세기에 만들어졌으며, 현재 파트나박물관에 소장되어 있는데, 이것도 역시 팔라 불상의 본보기이다. 보관불상은 팔라 시대에 유행했던 힌두교 신상과 같은 추세로 나아간 불상이다. 이 불상의 얼굴 용모·서 있는 자세·손동

작 및 알몸이 드러나 보이는 투명한 얇은 옷은 모두 겉으로 보기에는 굽타 시대 사르나트 양식의 불상과 비슷하지만, 전신의 비례는 조화가 부족하고, 명상하는 표정은 매우 신경질적이며, 눈꺼풀과 입술은 부자연스럽게 휘어져 있어, 굽타식 불상과 같은 편안하고 심오한 내재적 정신은 부족하다. 외재적인 장식 기교는 오히려 한껏 과시하고 있어, 문양이 복잡한 산 모양의 보관이나 꽃처럼 생긴 귀걸이와 진주보석으로 만든 영락은 번잡하고 자질구레하며 사치스럽고 화려하기가 왕의 의관(衣冠)을 갖춘 힌두교 신상에 못지않다. 승의(僧衣) 앞자락 폭의 구김살은 질서 있게 배열되어 있으며, 아랫다리를 덮고 있는 옷의 가장자리는 마름모 모양의 도안으로 장식해 놓았다. 발밑에 있는 이중으로 된 연꽃 대좌도 팔라 시대 동상에서 유행했던 양식이다.

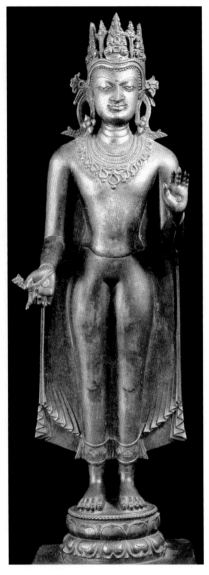

보관불입상
청동
대략 10세기나 11세기
쿠르키하르에서 출토
파트나박물관

 팔라 시대의 보살상 수량은 매우 많고, 종류가 급증했으며, 장식이 사치스러우면서 화려하고, 의식과 법도는 번잡하고 자질구레하며, 조형은 신비화하고 여성화하는 추세였다. 그리고 힌두교 신상들에서 흔히 보이는 다면다비(多面多臂 : 여러 개의 얼굴과 여러 개의 팔-옮긴이)의 형상이 빈번하게 출현하며, 또한 항상 여성적인 삼굴식(三屈式) 자태를 취하고 있는데, 여성화(女性化)는 바로 밀교가 여성의 성력(性力 : sakti-옮긴이)을 숭배한다는 것을 나타내 주는 것이다. 나란다에서 출토된 사석(砂石) 조각인 〈관음입상(Standing Avalokiteshvara)〉은 대략 9세기에 만들어졌으며, 높이가 152센티미터로, 현재 뉴델리 국립박물관에 소장되어 있는데, 머리를 묶어 상투를 틀어 올리고 반나체인 조형은 시바 신상과 유사하지만, 단지 머리 위에 작은 아미타불좌상으로 장식하지는 않았고, 왼손에는 줄기가 긴 연꽃 한 송이를 쥐

고 있다. 비쉔푸르 탄다바(Bishenpur Tandava)에서 출토된 사석 조각인 〈관음좌상(Seated Avalokiteshvara)〉은 대략 11세기에 만들어졌는데, 앉은 자세는 유희좌(遊戲座 : lalitasana)이며, 몸매는 삼굴식을 나타내고 있고, 왼손에는 줄기가 긴 연꽃을 쥐고 있으며, 오른손은 시여인(施與印 : varada mudra)을 취하고 있어, 표정과 동태가 모두 여성화된 우아하고 아름다운 풍채를 지니고 있다. 비쉔푸르 탄다바에서 출토된 또 다른 사석 조각인 〈미륵보살좌상(Seated Bodhisattva Maitreya)〉은 대략 11세기에 만들어졌으며, 현재 파트나박물관에 소장되어 있는데, 여성화된 모습은 위에서 서술한 〈관음좌상〉과 비슷하지만, 높은 상투의 중간에는 화불(化佛)이 아니라 작은 탑을 장식해 놓았으며, 왼손에는 줄기가 긴 용화(龍華, nagapushpa : 蛇花)를 쥐고 있다. 높은 상투의 중간에 있는 작은 탑과 줄기가 긴 용화는 미륵보살만이 갖는 특별한 상징이다. 보살의 얼굴 조형은 단정하고 장중하며 풍만하고, 표정은 명상하는 것 같지만, 그다지 깊고 조용하며 엄숙하지는 않다. 그는 유희좌 자세로 한쪽 발을 구부려 접었고, 오른손은 가슴 앞에서 시무외인을 취하고 있으며, 왼손은 방석을 지탱하고 있다. 어깨는 으쓱 추켜올린 채 머리를 비스듬히 하고 있으며, 몸통은 오른쪽으로 기울어져 있는데, 저 가느다란 허리와 피곤하고 게으른 표정과 아름답고 부드러운 손동작은 여성화된 우아한 풍채를 드러내 준다. 머리 장식·영락·성선(聖線)·허리띠·팔찌와 발찌는 정교하고 섬세하게 새겼으며, 몸에 착 붙은 형식화된 옷 주름은 음각의 쌍선(雙線)으로 묘사했다. 미간과 손바닥 가운데에는 모두 길상(吉祥)의 상징으로 장식해 놓았다. 파트나박물관과 콜카타박물관 안에는 또한 얼굴이 네 개이거나 팔이 열두 개인 관음 조상(彫像)도 소장되어 있다. 밀교 여신이나 여성 보살의 급격한 증가는 팔라 시대 밀교 예술의 뚜렷한 특징이다. 사르나트에서 출토된 사석 조각인

용화(龍華) : 용화수(龍華樹)라고도 하는데, 미래불(未來佛)인 미륵보살(彌勒菩薩)은 석가모니가 입멸한 후 5억 7천만 년 후에 이 나무 밑에서 성불한 뒤, 세 번에 걸쳐 중생을 제도하기 위해 설법하는 용화삼회(龍華三會)를 행한다고 한다.

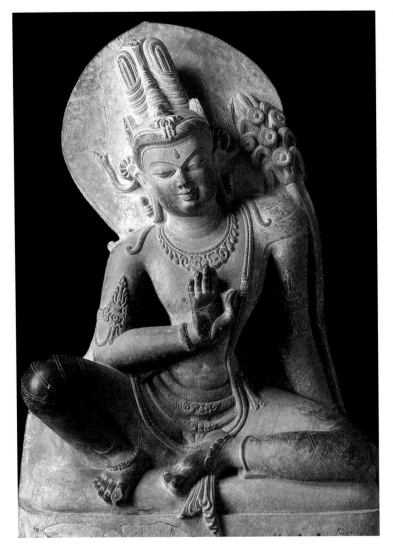

미륵보살좌상

사석

대략 11세기

비쉔푸르 탄다바에서 출토

파트나박물관

〈네 개의 얼굴을 가진 바즈라타라(Four-headed Vajratara)〉는 대략 11세기에 만들어졌으며, 63센티미터×37센티미터×28센티미터이고, 현재 뉴델리 국립박물관에 소장되어 있는데, 전형적인 밀교 금강승(金剛乘)의 여성 보살 조상이다. 이 파손된 비즈라타라 여신 조상은 얼굴이 네 개이고 팔이 여덟 개인데, 복잡한 머리 장식 속에는 항마인을 취하고 있는 작은 좌불상(坐佛像)을 조각해 놓았으며, 형식화된

금강승(金剛乘): 산스크리트어 비즈라야나(Vajrayana)의 번역어로, 밀교의 한 종파인 진언종(眞言宗)을 가리킨다. 대일여래(大日如來)의 가르침은 금강처럼 견고하다고 하여 이렇게 부른다고 한다.

네 개의 얼굴을 가진 바즈라타라

사석

63cm×37cm×28cm

대략 11세기

사르나트에서 출토

뉴델리 국립박물관

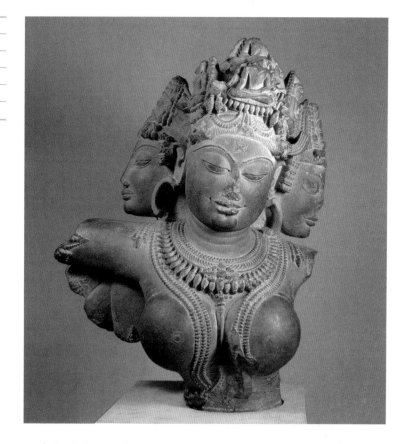

오관의 선이 뚜렷하고, 둥근 유방 사이에는 여러 겹으로 된 영락의 구슬꿰미를 늘어뜨려, 여성의 매력을 과시하고 있다. 나란다에서 출토된 현무암 조각인 〈타라(Tara)〉는 대략 11세기에 만들어졌으며, 현재 뉴델리 국립박물관에 소장되어 있는데, 이는 팔라 시대의 밀교 여신 조상들 중 가장 아름다운 진품(珍品)으로, '인도의 팔 잘린 비너스'라고 할 만하다. 타라는 원래 별을 의미하며, 불교 밀종의 여성 보살인데, 전설에 따르면 그녀는 관음보살의 자비로운 눈물에서 화생(化生 : 몸에 의탁하지 않고 홀연히 생겨남–옮긴이)하여, 중생을 구도(救度)하는 것을 천직으로 삼았다고 하며, 장전불교(藏傳佛敎 : 티베트 불교 혹은 라마교–옮긴이)에서는 도모(度母)라고 불린다. 팔라 시대의 이 현무암 조상인 〈타라〉는 비록 머리와 두 팔이 훼손되었지만, 그의

타라

현무암

105cm×50cm×26cm

대략 11세기

나란다에서 출토

뉴델리 국립박물관

이 삼굴식 몸매를 지닌 우아한 밀교 여신 조상은 '인도의 팔 잘린 비너스'라고 찬양받고 있다.

삼굴식 몸매는 여전히 꽃처럼 우아하고 아름다운 풍채를 지니고 있다. 동그란 유방, 가는 허리, 풍만한 엉덩이는 비록 과거를 답습하여 과장한 것이기는 하지만, 오히려 과장이 적당하며, 우아하고 매혹적이다. 청흑색(靑黑色) 현무암에 조각한 진주보석류 장식물은, 마치 금속으로 세공한 것처럼 정교하고 치밀하며 화려하여, 여성 피부의 매끄럽고 부드러운 아름다움을 한층 더 돋보이게 해준다. 떠가는 구름이나 흐르는 물처럼 펄럭이는 투명한 비단치마는 그의 몸 전체의 곡선의 조화로운 운율을 더욱 증대시켜 준다.

11세기 중엽에 남쪽의 카나라(Canara) 지역에서 온 세나인(Senas)들이 점차 팔라인들 대신 벵골 지역 통치하였다. 세나 왕조(Sena Dynasty, 대략 1054~1206년)는 시바교를 신봉하여, 세나 왕조의 여러 왕들의 옥새 위에는 다섯 개의 얼굴과 열 개의 팔을 가진 시바 형상을 새겼다. 세나 왕조의 힌두교 신상(神像)의 조형도 팔라 왕조의 불교 조상들과 같은 추세였는데, 얼굴은 하트형을 나타내며, 눈초리와 입술은 치켜 올라가 있고, 이마에는 길상(吉祥) 표시를 새겨 놓았으며, 옷 주름은 물결무늬의 이중선으로 묘사해 놓았고, 진주보석류 장식물은 한층 번잡하고 자질구레하면서 화려하고, 동태는 한층 과장되고 기계적이다. 상카르반다(Sankarbandha)에서 출토된 세나시대의 조상인 〈나타라자(춤의 왕−옮긴이)〉는 현재 데카박물관(Decca Museum)에 소장되어 있는데, 열 개의 팔을 가진 시바가 갖가지 무기들을 들고서 수소인 난디의 등 위에서 춤을 추는 것을 표현한 것으로, 그 조형이 남인도 촐라 왕조의 네 개의 팔을 가진 나타라자 동상과는 다르다. 인도 예술사에서는 일반적으로 팔라 왕조와 세나 왕조를 함께 일컬어 팔라·세나 시대라고 부른다.

팔라 왕조 시대의 불경(佛經) 필사본 삽화는 인도에 현존하는 최초의 세밀화(細密畵 : miniature) 유품이다. 이 종려나무 잎에 기록한

불경, 즉 패엽경(貝葉經) 필사본의 책엽(冊頁 : 하나의 서화 작품을 낱
장으로 표장하여 하나의 책으로 삼은 것-옮긴이) 위에 그린 삽화는 크기
가 매우 작아, 높이는 대략 6센티미터나 7센티미터 정도인데, 대부
분은 나란다(Nalanda)나 비크라마실라(Vikramasila)에 있던 불교학부
(佛敎學府)의 비구들이 그린 것들이다. 당시 가장 유행했던 삽화 불경
은『반야바라밀다경(般若波羅蜜多經 : Prajnaparamita Sutra)』이다. 이 불경
은, 피안(彼岸)의 초험적 지혜인 '반야(般若 : Prajna)'는 세계에 존재하
는 일체의 것들은 진실한 것이 아니고 모두 허황된 것이라고 인식하

『반야바라밀다경』 필사본 삽화의 하나
세밀화
높이는 약 6cm 내지 7cm
대략 1112년
런던의 빅토리아 앨버트 박물관

는 데 있다고 여기는데, 이러한 지혜가 인격화된 것이 반야바라밀다 (Prajnaparamita) 여신이다. 런던의 빅토리아 앨버트 박물관(Victoria and Albert Museum, London)에 소장되어 있는 산스크리트어 패엽경인 『반야바라밀다경』 필사본 삽화의 하나는, 대략 1112년의 팔라 시대에 그려졌으며, 여성화된 반나체의 보살 하나를 그렸는데, 그 조형은 팔라 시대의 조소인 보살좌상과 비슷하다. 그 보살의 유창한 선과 피부의 운염(暈染)은 또한 보는 사람들에게 인도의 전통 벽화를 연상하게 한다. 색채는 주사(朱砂 : 붉은색을 띠는 광물질—옮긴이)를 바탕으로 삼아, 보살의 미색 몸을 더욱 아름답고 부드러워 보일 수 있도록 하였다. 이 경전의 다른 삽화로는 또한 다면다비(多面多臂)의 밀교 여신 형상도 포함되어 있다.

13세기 초에, 무슬림 침입자들은 비하르와 벵골의 불교 세력을 거의 철저하게 파괴했다. 나란다와 비크라마실라의 비구들은 난을 피해 끊임없이 네팔과 티베트로 갔다. 팔라 시대의 건축·조소 및 회화를 포함한 밀교 예술은 네팔과 티베트의 예술에 대해 직접적인 영향을 미쳤으며, 동시에 또한 동남아 여러 나라들, 특히 미얀마와 인도차이나 반도와 인도네시아의 예술에도 영향을 미쳤다.

오리사 사원 : 태양의 신거(神車)

중세기 힌두교 사원의 형상과 구조에서 북방식(Northern style)은 아리아식(Aryan style) 혹은 도시식(都市式 : Nagara style)이라고도 하며, 다시 오리사식(Orissan type)과 카주라호식(Khajuraho type)의 두 가지로 세분할 수 있다. 북방식 사원의 전형적인 특징은 주전(主殿)의 위쪽에 있는 시카라의 모양이 옥수수나 죽순처럼 생긴 아치형을 나타내어, 남방식 사원의 계단처럼 생긴 각추형 시카라와는 다르다.

북방식 사원의 일종인 오리사식 사원은 주로 고대 칼링가, 즉 지금의 오리사 지역의 부바네스와르(Bhubaneswar)·푸리(Puri)와 코나라크(Konarak)에 분포되어 있는데, 대부분은 칼링가의 동(東)강가 왕조(Eastern Ganga Dynasty, 대략 750~1250년) 통치 시기에 건립되었다. 동강가 왕조는 마이소르의 강가인(Gangas)들과 관련이 있는 것 같은데, 남인도 촐라 왕국의 국왕 라자라자 1세가 북쪽의 칼링가를 정복했을 때, 촐라 왕조에 항복하고 아울러 이들과 혼인 관계를 맺었다. 이 때문에 오리사 사원도 남인도 사원의 영향을 받았다. 동강가 왕조의 여러 왕들은 독실하게 힌두교를 신봉하여, 대규모로 힌두교 사원을 건립했는데, 그 가운데 동강가 왕국의 국왕인 아난타바르만 초다강가(Anantavarman Chodaganga, 대략 1042~1112년 재위)가 칙명을 내려 건립한 푸리의 자간나트 사원(Jagannath Temple)과 나라심하데바 1세(Narasimhadeva Ⅰ, 1238~1264년 재위)가 칙명을 내려 건립한 코나라크의 태양 사원(Sun Temple)은 현재 이미 세계적으로 유명한 건축이 되었다.

오리사식 사원의 정규(正規) 형상과 구조는 일반적으로 주전(主殿 : vimana)과 전전(前殿 : jagamohana)으로 이루어지며, 비교적 큰 사원은 또한 무전(舞殿 : natamandir)과 헌제전(獻祭殿 : bhogamandapa)을 부설하여, 주전 및 전전과 동일한 중축선(中軸線) 상의 앞쪽에 배열해 놓았다. 주전은 현지에서 사용하는 용어로는 '레카 데울[rekha deul : 선탑(線塔)]'이라고 하는데, 신상(神像)이나 링가에게 제사 지내는 성소(聖所)의 위쪽에 하나의 아치형 시카라—옥수수 모양의 높은 탑—를 우뚝 세워 놓았다. 탑신의 표면에는 곧은 능선들이 볼록 튀어나와 있는데, 갈빗대로 수많은 옥수수 알갱이 모양의 절단면들을 구획해 냈으며, 탑의 꼭대기에는 아치형 골조 나사산이 있는 아말라카(amalaka) 열매 모양의 둥글넓적한 개석(蓋石)이 힌두교의 목

욕 의식에서 사용하는 물동이(kalasa)처럼 생긴 보병(寶瓶) 장식물을 떠받치고 있다. 또 맨 꼭대기에는 이 사원이 제사 지내는 신의 상징을 씌워 놓았는데, 비슈누의 상징은 윤보(輪寶 : 72쪽 참조—옮긴이)이며, 시바의 상징은 삼차극(三叉戟)이다. 전전은 현지에서 사용하는 용어로는 '피다 데울(pidha deul : 네모난 탑)'이라고 하는데, 이는 주전과 인접한 주랑(柱廊) 형태의 회당(會堂)이며, 지붕은 네모난 계단처럼 생긴 각추형의 높은 탑이고, 꼭대기의 구조는 주전과 비슷하다. 사원의 외벽은 여러 가지가 복잡하게 뒤섞인 수많은 조각들로 장식해 놓았는데, 남녀 여러 신들·우거진 나무와 무성한 꽃·각종 동물과 기하학적 도안들이 포함되어 있다. 오리사의 조각은 일반적으로 성숙기의 인도 바로크 풍격에 속하여, 번잡하고 자질구레하면서 화려하고 아름다운 장식과 과장되게 몸을 비튼 동태를 힘써 추구했다. 특히 여성 인체미의 부드럽고 아름다우며 우아하고 풍만한 모습을 표현하는 데 몰두했다.

부바네스와르—지금의 인도 동해안에 있는 오리사 주의 주도(州都)—는 원래 사원의 도시로 유명하다. 전해지기로, 이 도시에는 인도 각지의 신성한 강물이 호수로 흘러 모여든 성수(聖水)인 '빈두사가르 저수지(Bindusagar Tank : 滴海池)' 주위에, 일찍이 7천여 곳의 크고 작은 사원들을 건립했다고 하는데, 지금은 5백여 곳만 남아 있으며, 단지 10여 곳만 비교적 완벽하게 보존되어 있다. 이 사원들은 건립한 연대가 서로 다르기 때문에, 오리사 사원의 형상과 구조가 변화해 온 궤적을 뚜렷이 보여주고 있다. 초기의 오리사 사원들은 대략 750년부터 900년 사이에 지어졌으며, 초기 찰루키아 왕조와 팔라바 왕조 건축의 영향을 받았지만, 이미 오리사식 특징들을 대강 갖추고 있다. 예를 들면 프라슈라메스와르 사원(Prashurameswar Temple, 대략 750년)과 바이탈 데울(Vaital Deul, 대략 850년)이 그러한 것

묵테스와르 사원
사석
대략 950~975년
부바네스와르

들이다. 중기의 오리사 사원들은 대략 900년부터 1100년 사이에 지어졌으며, 오리사식 특징들이 점차 명확하게 형태를 갖추어 가고 있다. 묵테스와르 사원(Mukteswar Temple, 대략 950~975년)은, 주전의 시카라가 아치형의 옥수수 모양이며, 전전은 역시 계단처럼 생긴 각추형 탑정(塔頂)을 지니고 있어, 이미 전형적인 오리사 풍격이다. 이 사원은 작고 깜찍하며 정교하고, 비례가 균형을 이루고 있으며, 장식이 조화로운데, 두 개의 둥근 기둥이 지탱하고 있는 아치형 문은 특히 화려하고 아름답게 조각되어 있다. 이 때문에 '오리사 건축의 보석'이라고 칭송되고 있다.

링가라자 사원(Lingaraja Temple, 대략 1090~1104년)은 중기 오리사 사원의 본보기이다. 이 시바 사원은 규모가 방대하여, 면적이 대략 158미터×142미터이며, 담장으로 둘러싸인 정원 속에서 수많은 작은 신전들이 둘러싸고 있다. 사원의 주전·전전·무전과 헌제전이 동일한 축선 위에 놓여 있다. 주전의 아치형 옥수수 모양의 시카라는 곧게 우뚝 솟아 있는데, 높이가 45미터에 달하며, 꼭대기에는 시바의 삼차극이 씌워져 있다. 전전·무전·헌제전의 탑 꼭대기는 모두 계단

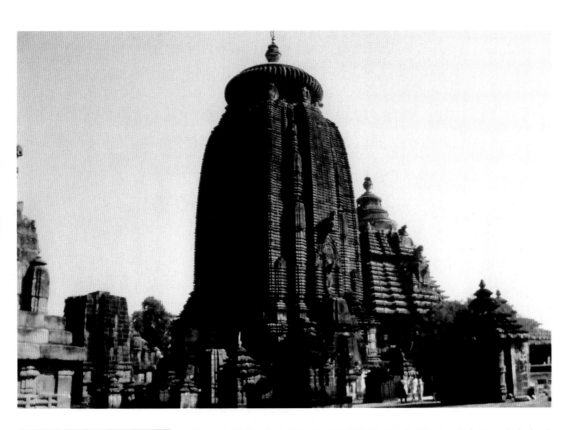

링가라자 사원

사석

주전 탑의 높이 45m

대략 1090~1104년

부바네스와르

식 각추형을 나타내는데, 전전의 탑 꼭대기는 높이가 30.4미터에 달한다. 링가라자 사원 외벽의 조각은 복잡하고 화려하며, 아름답고 기이하면서도 빽빽하고 화려한데, 주전의 탑신에는 사자가 코끼리의 몸 위에서 눌러 굴복시키고 있는 조상을 돋우어 새겨 놓았고, 기단의 벽면에 돌덩이들마다 볼록 튀어나와 있는 테두리에는 모두 화초나 기하학적 무늬를 조각해 놓았으며, 백여 개나 되는 벽감 속에는 요염하고 아름다운 다양한 자태의 여성들이나 혹은 껴안고 성교하는 미투나 조상들이 서 있다. 벽감 속에 있는 한 파르바티 여신 조상은 조형이 호리호리하고 섬세하며 청수하고, 약간 삼굴식 자세를 취하고 있어, 남인도 촐라 왕조의 여신 동상과 유사하다. 벽감 속에 있는, 실제 사람과 크기가 같은 석조(石彫)인 〈나이카(Nayika : 귀부인)〉는 몸매가 날씬하고 아름다운데, 눈꺼풀을 아래로 드리우

고, 수줍어서 어쩔 줄 몰라 하듯이 미소를 띤
채 아랫도리를 내려다보면서, 섬세하고 가는
손가락을 이용하여 벗겨진 사리복(Saree 혹은
Sari : 인도·네팔·스리랑카 등지의 전통 여성 복장의
하나—옮긴이)을 살짝 끌어올리고 있다. 투명한
직물로 만든 사리복은 그녀의 구부린 왼쪽 팔
꿈치 부위에서 나부끼고 있으며, 또한 벽감의
가물거리는 빛과 그림자는 그녀의 표정과 태
도를 더욱 빼어나고 몽롱해 보이도록 해준다.

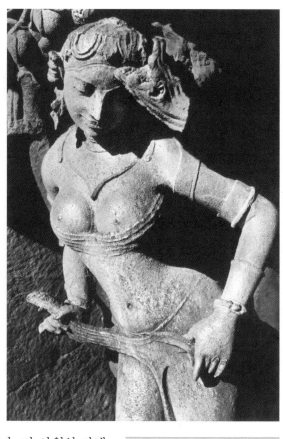

　　말기의 오리사 사원은 대략 1100년부
터 1250년까지 건립되었는데, 오리사식이 이
미 형식화되어 있다. 라자라니 사원(Rajarani
Temple, 대략 1150년)은 말기 오리사 사원의 걸
작인데, 이 사원을 지은 산뜻하고 윤기가 흐
르는 호박색(琥珀色) 황사석(黃砂石)의 명칭이
라자라니아(rajarania)이기 때문에 붙여진 이름이다. 이 사원의 아래
층에는 2열로 중첩된 옥수수처럼 생긴 작은 탑들이 전체가 옥수수
처럼 생긴 주탑(主塔)의 탑신을 에워싸고 있어, 주탑으로 하여금 더
욱 웅혼하고 장엄해 보이도록 해주고 있는데, 이와 같은 구조는 카
주라호식 사원의 특징을 섭취한 것이다. 라자라니 사원 주전의 외
벽에 새겨진 여성 조상들은, 마치 장식한 삼림 속에 무성한 꽃들을
가득 걸어 놓은 듯하여, 링가라자 사원의 장식 조각과 아름다움을
겨룰 만하다. 그들은 수신(樹神)·귀부인 혹은 무희들인데, 어떤 것
은 과일나무에 비스듬히 기대고 있고, 어떤 것은 꽃가지를 당겨서
꺾고 있으며, 어떤 것은 연인을 껴안고 있고, 어떤 것은 발찌를 벗고
있어, 천태만상이며, 아름다움을 다투고 있다.

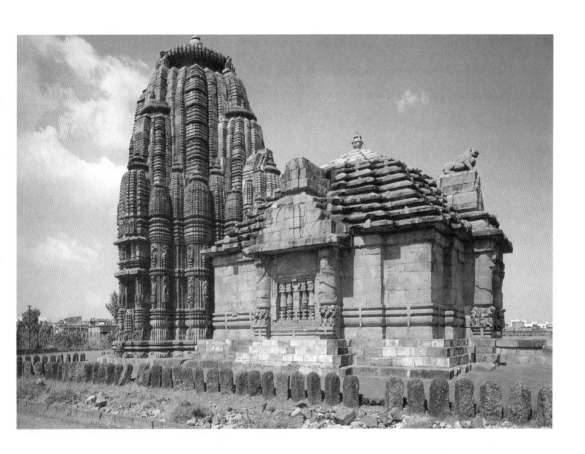

라자라니 사원
라자라니아 사석
대략 1150년
부바네스와르

　푸리는 부바네스와르에서 약 61킬로미터 떨어져 있으며, 인도의 성스러운 도시 중 하나이다. 푸리에 있는 자간나트 사원(Jagannath Temple)은 아난타바르만 초다강가의 재위 시기에 처음 지어졌다고 전해지는데, 현존하는 사원은 대략 1198년에 완성되었다. 자간나트 (세계의 주인)는 비슈누의 호칭 중 하나이다. 이 비슈누 사원은 면적이 대략 200미터×190미터로, 세 개의 울타리 담장으로 둘러싸여 있으며, 배치는 부바네스와르의 링가라자 사원과 유사하여, 동일한 축선 위에 주전·전전·무전과 헌제전을 배열해 놓았다. 주전의 옥수수처럼 생긴 시카라는 높이가 61미터에 달하며, 꼭대기에는 비슈누의 윤보(輪寶)를 씌워 놓았다. 돌로 쌓아 만든 탑신의 대부분은 백회 (白灰)를 칠해 놓았으며[이 때문에 백탑(白塔)이라고 부른다], 장식 조각

이 복잡하고 빽빽하며 자질구레하다. 자간
나트 사원은 지금도 여전히 힌두교도들이
성지를 순례하는 중심지이며, 근대의 영국
식민통치 시기까지 매년 유신거절(遊神車節)
에는 모두 적지 않은 열광적인 힌두교 신도
들이 자간나트 신거(神車)의 바퀴 밑에 투
신하여 순교하였다.

코나라크(Konarak)는 산스크리트어로
'구석진 곳의 태양'을 의미하는데, 부바네
스와르에서 64킬로미터 떨어져 있고, 푸
리의 동북쪽 약 30킬로미터 지점에 있으
며, 벵골 만 해안에 인접해 있다. 코나라
크의 태양 사원(Sun Temple or Surya Temple
at Konarak)은 힌두교의 태양신인 수리야에
게 제사 지내는데, 대략 1240년경에 동강

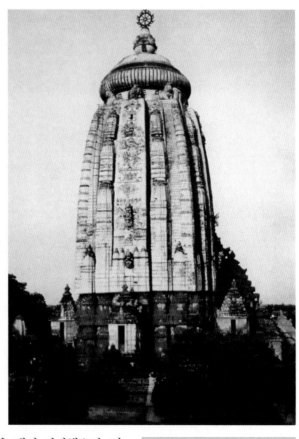

자간나트 사원(속칭 백탑)

사석
주전의 탑 높이 61m
대략 1198년
푸리

가 왕조의 국왕인 나라심하데바 1세가 칙명을 내려 건립했으며, 말
기 오리사 사원의 거작(巨作)이다. 태양 사원은 사석과 녹니석을 겹
쳐 쌓는 방식을 채용했는데, 수백 년 동안 비바람에 풍화되어 색깔
이 어두워졌기 때문에 '흑탑(黑塔 : Black Pagoda)'이라고 불리며, 푸리
의 '백탑(白塔 : White Pagoda)'과 대응하고 있다. 사원의 정문은 동쪽
을 향해 있고, 울타리 담장으로 둘러친 마당의 면적은 대략 264미
터×165미터이며, 동일한 축선 위에 주전(deul)·전전(jagamohan) 및 무
전(natamandir)을 배열해 놓았다. 주전은 일찍이 무너져 버렸고, 무
전은 토대의 외벽만 남아 있어, 지금은 단지 전전만 대체로 온전한
상태이다. 원래 주전의 옥수수처럼 생긴 시카라는 높이가 68.6미터
에 달했을 것으로 추측되며, 1837년에 부분적으로 주탑은 여전히

유신거절(遊神車節) : 인도 전통 종교
기념일로, 양력 1월과 2월 사이에 있
다(인도력 11월 7일). 태양신을 수레 위
에 모셔 놓고 음악을 연주하면서 행
진하는 행사인데, 수레는 금이나 은
혹은 단단한 나무로 만든다.

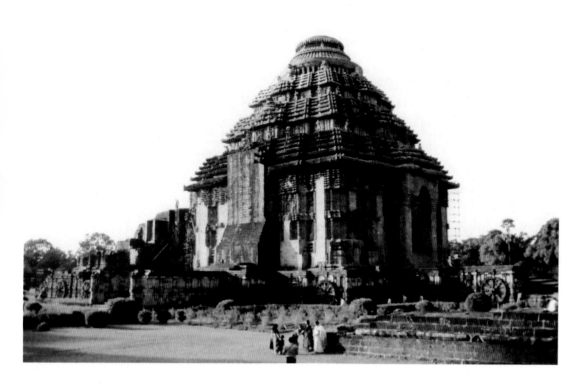

코나라크의 태양 사원(속칭 흑탑)
사석·녹니석
전전의 탑 높이 30.5m
대략 1240년
코나라크

전체 사원은 태양신인 수리야의 마차 형상으로 설계하였다.

곧게 솟아 있었는데, 1869년에 완전히 무너져 버렸다. 전전의 위층에 있는 사각의 각추형 탑 꼭대기는 높이가 30.5미터에 달하고, 층층이 겹쳐져 있으며, 위로 갈수록 점차 줄어드는 평판으로 된 겹처마가 세 개의 단(段)으로 나누고 있다. 두 단의 겹처마 사이마다 쑥 들어간 평대(平臺) 위에 일렬로 음악천녀(音樂天女) 환조(丸彫)들을 세워 놓았다. 주전의 아래쪽 세 개의 측면에 있는 신감 안에는 태양신인 수리야입상 세 좌를 안치해 놓았는데, 각각 맑은 첫새벽·정오·황혼의 태양을 나타내 준다. 주전과 전전을 포함하여 전체 사원은 태양신인 수리야의 황금색 마차로 가상하여 만들어졌는데, 기단의 남북 양 옆에 모두 24개의 화려하고 웅장한 거대한 수레바퀴를 조각해 놓았고, 전전의 정문 양 옆에는 모두 일곱 필의 도약하는 준마들을 조각해 놓아, 휘황찬란한 태양신의 마차를 끌고 천계(天界)

에서 내달리고 있음을 방불케 한다. 12세기부터 13세기까지 남인도
의 다라수람(Darasuram)과 치담바람(Chidambaram)에 건립한 촐라 시
대의 사원들은, 바로 수레바퀴와 말과 코끼리 조각을 건축에 끌어
들여, 사원을 한 대의 신거(神車) 형상으로 바꾸어 놓았다. 코나라크
에 있는 태양 사원의 설계도 어쩌면 남인도의 마차 모양 사원에서
힌트를 얻었을지도 모른다. 왜냐하면 촐라 왕조의 공주인 라자순다
리(Rajasundari)는 동강가 왕국의 국왕에게 출가했으며, 나라심하데
바 1세는 바로 촐라 왕조의 공주인 라자순다리의 후손인데, 이러한
혼인 관계는 아마 남인도의 수레 모양 사원의 형식을 오리사 지역까
지 전파시켜, 코나라크의 태양신 사원에 채용되었을지도 모르기 때
문이다.

코나라크 태양 사원의 조각은 오리사 조각이 성취한 최고 수준
을 대표한다. 신감 속에 있는, 실제 사람과 크기가 비슷한 세 좌의
녹니석 환조인 〈수리야(Surya)〉에서, 태양신이 머리에 보관을 쓰고 정
면을 향해 직립해 있는 제왕 스타일의 조형과 조각 장식이 복잡하
고 자질구레한 뒤쪽의 병풍은, 팔라 왕조의 보관불입상과 유사하

수리야

녹니석

실제 사람 크기

대략 1240년

코나라크 태양 사원

다. 하지만 태양신은 발에 북방 유목민의 장화(아마 쿠샨인의 유풍인 듯하다)를 신고 있으며, 발밑에 소형 부조로 새긴 마부는 일곱 필의 준마가 끄는 신거(神車)를 몰고 있다. 태양 사원의 기단 양 옆에 있는 거대한 사석 부조인 〈수레바퀴(Wheel)〉는 모든 수레바퀴의 직경이 약 3미터이며, 바퀴 안에는 넓은 것과 좁은 것이 각각 교차하는 16개의 바퀴살들이 있는데, 좁은 바퀴살 위에는 구슬을 꿰어 장식

해 놓았고, 넓은 바퀴살과 바퀴테와 바퀴통 위에는 모두 정교하고 세밀한 장식 무늬나 동물 도안을 가득 새겨 놓았다. 넓은 바퀴살에서 마름모꼴로 튀어나온 중간 부분과 수레바퀴의 바퀴통 축심(軸心)에는 모두 하나씩의 원형 부조가 있는데, 각각 요가를 수련하는 남녀와 제멋대로 성교하는 미투나들을 조각해 놓았다. 불교는 거리낌 없는 욕망과 고행이라는 양 극단을 피하는 '중도(中道)'를 제창하고, 힌두교는 바로 거리낌 없는 욕망과 고행이라는 두 개의 극단을 병행하면서 포기하지 말 것을 주장하는데, 탄트라교와 성력파(性力派 : 샥티파-옮긴이)는 또한 '성(性)요가'를 영혼 해탈의 첩경으로 간주한다. 코나라크 태양 사원의 수레바퀴는 동시에 거리낌 없는 욕망과 고행이라는 두 개의 극단이 인생의 윤회 속에서 교대로 순환하면서, 해탈로 나아간다는 것을 형상화하였는데, 이 때문에 일반적으로 힌두교 문화의 상징으로 간주된다. 코나라크 태양 사원은 아마도 탄트라 숭배의 중심지 중 하나였을 것이다. 사원의 기단에 새겨져 있는 수레바퀴의 양 옆에, 그리고 전전과 무전의 외벽에는 성감의 자극과 색욕의 유발로 충만해 있는 미투나(mithuna) 연인 조상들을 대량으로 조각해 놓아, 카주라호 사원의 성애 조각들과 함께 논할 수 있다. 무전의 무너진 담벽에는 기둥과 들보가 종횡으로 놓여 있고, 빽빽하게 많이 조각해 놓았으며, 사석(砂石) 벽주(壁柱)들마다 있는 수직 틀 안에는 거의 모두 음악을 연주하며 춤을 추는 천녀나 귀부인 조상들을 하나씩 새겨 놓았는데, 그들의 부드럽고 아름답게 춤을 추는 각양각색의 자태들은 중세기 오리사 사원에 있는 무희[신노(神奴) : devadasi, 즉 신의 여자-옮긴이]의 우아한 자태를 재현하였다.

전전(前殿)의 각추형 탑 꼭대기의 겹처마 사이에 있는 평대(平臺) 위에는 진짜 사람보다 큰 사석 환조인 〈음악천녀(Celestial Musicians)〉

코나라크 태양 사원의 수레바퀴

사석

직경 약 3m

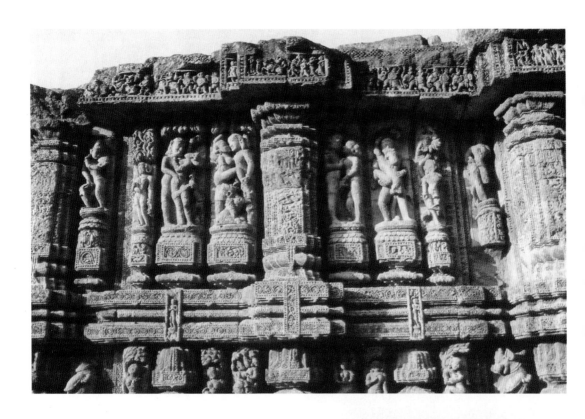

들을 줄지어 세워 놓았는데, 그들은 북을 치고, 징을
치고, 피리를 불면서, 태양의 신거(神車)가 모든 하늘을
순행(巡行)하도록 하기 위해 음악을 연주하고 있다. 이
들 음악천녀들의 조형은 웅건하고 장대하며 중후하고
소박하여, 일반 여성 조상처럼 섬세하고 연약하며 부
드럽고 아름다운 모습은 조금도 찾아볼 수 없다. 이는
오리사 조각에서부터 전체 인도 조각들에 이르기까지
모든 조각들에서 매우 보기 드문 것으로, 사람들로 하
여금 프랑스 조각가인 마욜(Maillol, 1861~1944년)의 웅혼
하고 중후한 여성 나체 조소를 연상케 한다. 음악천녀
들은 머리에 바깥쪽으로 부풀어 오른 커다란 모자나
면류관이나 진주보석류 장식물들을 착용하고 있고, 손

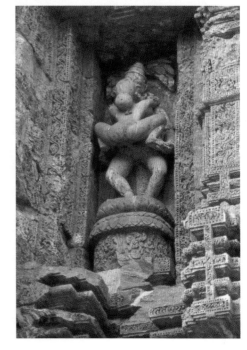

(왼쪽 위) 코나라크 태양 사원 무전의 무너진 벽

에는 각종 악기들을 쥐고 있다. 또 두 다리는 구부려 절반 정도 쪼그린 채 춤을 추는 자세를 취하고서, 음악의 리듬에 맞춰 덩실덩실 춤을 추고 있는데, 춤추는 동작이 힘차고 운동감이 강렬하다. 당시 오리사와 인도 대부분의 지역에서 바로크 풍격은 이미 로코코 풍격으로 바뀌었는데, 코나라크 태양 사원의 음악천녀 조상은, 인도의 바로크 예술가가 건강하고 아름다운 인체의 활력을 끝내 고집스럽

(왼쪽 아래) 미투나

사석

코나라크 태양 사원의 외벽

음악천녀

사석

대략 1240년

코나라크 태양 사원 전전(前殿)의 탑 꼭대기

게 추구했음이 구체적으로 드러나 있다. 이와 같은 여성 인체의 활력을 과장한 것도 어쩌면 성력(性力) 숭배의 표현일 것이다.

태양 사원 마당 안의 남북 양쪽과 무전(舞殿) 동쪽 입구의 사석 환조 동물들의 조형은 힘차고 웅장하며, 동태가 마치 살아 있는 듯하여, 오리사 조각의 걸작이라고 할 만하다. 사원의 남쪽에는 두 기의 사석 환조 〈전마(戰馬, War-Horses)〉가 있는데, 그 중 한 필의 웅건한 전마는 억누를 수 없는 힘으로 앞을 향해 뛰어오르자, 말을 끄는 전사는 고삐를 거의 끌지 못하고 있으며, 한 명의 적병은 말발굽 아래 밟혀 있다. 사원의 북쪽에는 두 점의 사석 환조 〈전상(戰象, War-Elephants : 전투용 코끼리-옮긴이)〉이 있는데, 그 중 한 마리의 거대한 전상은 왼쪽 다리를 구부린 채, 코를 이용하여 한 명의 적병

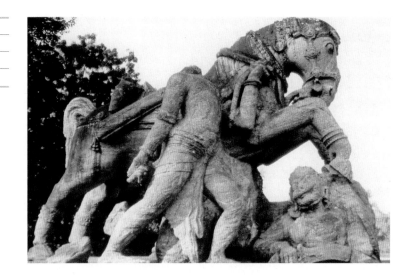

전마(戰馬)

사석

대략 1240년

코나라크 태양 사원 마당의 남쪽

을 말아서 들어 올리고 있다. 무전 동쪽 입구의 층계 좌우에는 각각 한 마리의 사자가 코끼리의 등 위에서 누르며 굴복시키고 있는 사석 환조인 〈가자심하(Gajasimha : 코끼리를 타고 있는 사자)〉가 있는데, 이는 태양이 먹구름을 흩어지게 하고, 광명이 암흑을 압도하며, 동 강가 왕조가 적대 세력들과 싸워 승리한다는 것을 상징한다. 사자 의 조형은 장식화되고 형식화되어 있는데, 뒷다리는 똑바로 세우고,

전상(戰象)

사석

대략 1240년

코나라크 태양 사원 마당의 북쪽

상반신은 벌떡 일어선 채, 갈기털을 나부끼면서 입을 벌려 포효하고 있다. 그 기괴하고 용맹스럽기가 마치 벽사(辟邪 : 사악한 귀신이나 재앙을 물리침-옮긴이)의 신수(神獸) 같다. 이 밖에도 코나라크에서는 또한 몇몇 녹니석 부조들이 출토되었는데, 현재 뉴델리 국립박물관에 소장되어 있다. 이것들은 나라심하데바 1세가 그네 위에 앉아서 즐기고 있거나, 궁정시인들과 회합하고 있거나, 강한 활을 힘껏 당기거나, 사원에 제사 지내는 모습 등의 생활 장면들을 묘사하고 있는데, 역시 오리사 조각의 뛰어난 작품들에 속한다.

카주라호 사원 : 성애(性愛)의 은유

카주라호(Khajuraho)는 지금의 인도 마디아프라데시 주 북부의 차타르푸르(Chhatarpur)에 있으며, 중세기에는 찬델라 왕조(Chandella Dynasty, 대략 950~1203년)의 수도였다. 카주라호도 역시 사원의 도시로 유명하여, 찬델라 시대에 일찍이 85곳의 사원들을 건립했다고 전

해진다. 지금은 단지 25곳만 남아 있는데, 대부분이 950년부터 1050년까지 찬델라 왕조의 전성기에 건립되었다. 찬델라인(Chandellas)들의 전설에 따르면, 그들의 조상은 월신(月神)인 찬드라(Chandra)에서 기원했다고 하는데, 이는 힌두교를 신봉하는 라지푸트(Rajput) 왕족의 한 갈래였다. 초기 찬델라 왕조의 여러 왕들은 카냐쿠브자[곡녀성(曲女城)이라고 번역함-옮긴이]의 프라티하라 왕조(Pratihara Dynasty, 대략 805~1036년)에 예속되어 있었는데, 대략 925년에 처음 독립하여, 북인도에서 하나의 강대한 세력을 이루었다. 초기 찬델라 왕조의 국왕들인 하르샤(Harsha)·야소바르만(Yasovarman)은 곧 카주라호에 힌두교 사원들을 건립했다. 야소바르만의 아들인 당가(Dhanga, 대략 954~1002년 재위)는 찬델라 왕조의 전성기를 열었다. 당가는 관용적인 종교 정책을 실시하여, 카주라호에 힌두교 사원을 건립했을 뿐만 아니라, 또한 자이나교 사원들도 건립했다. 당가의 후계자인 간다(Ganda, 대략 1002~1018년 재위)와 비디야다라(Vidyadhara, 대략 1018~1022년 재위)는 카주라호의 가장 크고 가장 중요한 몇 곳의 사원들을 건립했다. 비디야다라의 손자인 키르티바르만(Kirtivarman)은 당대의 산스크리트어 극작가인 크리슈나미스라(Krishnamisra)를 장려하고 발탁한 것으로 유명한데, 그도 계속하여 카주라호 사원들을 건축하고 공양하였다.

카주라호 사원의 형상과 구조, 즉 카주라호식은 오리사식과 마찬가지로 인도의 북방식 사원의 일종이다. 평면의 설계를 보면, 카주라호식의 비교적 큰 사원들은 일반적으로, 현관[반(半)만다파]·과청(過廳 : 만다파)·회당[會堂 : 대(大)만다파]·주전[主殿 : 성소(聖所) 및 그 전실(前室)을 포함함] 및 우요(右繞) 용도(甬道)의 다섯 부분으로 이루어져 있으며, 각 부분의 구조는 동서로 향해 일직선을 이루며 한데 이어져 있고, 회당의 양 옆과 주전의 세 측면에는 모두 튀어나온 발

과청(過廳) : 앞뒤 양쪽에 문이 있어 통과할 수 있는 대청을 가리킨다.

코니 창문이 있다. 이 때문에 다섯 부분의 설계 평면은 쌍십자형(즉 'ㅐㅐ'자 모양—옮긴이)을 나타낸다. 비교적 작은 사원은 단지 현관·회당 및 주전의 세 부분만 있어, 평면이 십자형(즉 'ㅏ'자 모양—옮긴이)을 나타낸다. 외관을 보면, 카주라호 사원은 높고 큰 기단 위에 자리 잡고 있으며, 주탑의 성소 위쪽에는 하나의 높고 가파른 아치형 시카라——죽순 모양의 주탑(主塔)——가 우뚝 서 있고, 주탑의 주위에는 겹

겹이 주탑을 모방한 죽순 모양의 작은 탑(urusrngas)들이 포개져 있어, 층층이 겹쳐진 채 붙어서 주탑을 빼곡히 에워싸고 있으며, 크고 작은 탑들의 꼭대기에는 모두 아래는 크고 위는 작은 이중의 아치형 골조 나사산이 있는 둥글넓적한 모양의 개석(蓋石 : amalaka)과 하나의 보병(寶甁)처럼 생긴 장식물(kalasa)을 씌워 놓았다. 현관·과청과 회당 위쪽에 있는 세 개의 지붕은 각추형을 나타내며, 겹처마가 계단처럼 층층이 겹쳐져 있고, 높이는 점차 주탑에 근접하고 있으며, 기복이 있는 윤곽이 주탑과 이어져 물결 모양의 곡선을 이루고 있어, 산맥이 서로 이어지고 뭇 봉우리들이 매섭게 솟아나는 것 같은 동태를 만들어 내고 있다. 당시 사원의 탑신 표면에는 백회를 칠해 놓아, 여러 신들이 거주하는 히말라야 설산의 환각을 더욱 강화시켜 주었다. 사원의 주전과 회당의 외벽 중간에는 일반적으로 2, 3층으로 된 고부조 장식 띠를 둘러 놓았는데, 여기에는 남녀 여러 신들·천녀·귀부인·미투나 조상들로 가득 채워져 있으며, 사원의 내부 장식 조각도 복잡하고 자질구레하며 화려하다.

카주라호 사원군(寺院群)은 지금의 카주라호 부근 약 2평방킬로미터의 지역에 분포되어 있는데, 지리적 위치에 따라 서군(西群)·동군(東群)·남군(南群)으로 나눌 수 있으며, 건립 연대에 따라 초기·중기·말기로 나눌 수 있다. 초기 사원은 대략 900년부터 950년까지 건립된 것들로, 화강석 혹은 화강석과 사석을 혼합하여 지었으며, 카주라호식이 아직 성숙하지 않았다. 예를 들면 브라마 사원[Brahma Temple, 즉 '범천(梵天) 사원'. 대략 900년]과 마탄게슈바라 사원(Matangeshvara Temple, 대략 900~925년)이 있다. 중기 사원은 대략 950년부터 1050년까지 건립된 것들로, 모두 카주라호 남쪽 약 40킬로미터 지점에 있는 판나(Panna) 채석장에서 채취한, 재질이 연하고 색깔이 아름다운 옅은 황색의 사석으로 지었는데, 카주라호식은 이미

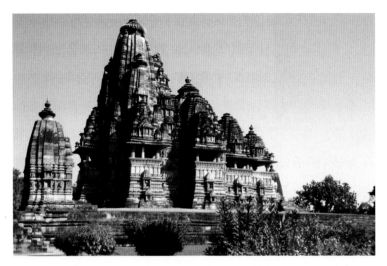

비슈바나트 사원
사석
대략 1002년
카주라호

　이 사원은 현관·과청·회당·주전·우요(右繞) 용도 등 다섯 부분의 설계를 지니고 있으며, 기단의 네 모서리에 있는 네 칸의 배전들도 또한 두 칸이 남아 있다.

형태가 고정되었다. 954년에 야소바르만이 칙명을 내려 건립한 락슈마나 사원(Lakshmana Temple)은 비슈누를 제사 지내는데, 완벽하게 다섯 부분의 설계를 갖추었으며, 기단의 네 모서리에 네 칸의 배전(配殿)을 완정하게 보유하고 있다. 대략 950년부터 970년까지 당가가 칙명을 내려 건립한 파르스바나트 사원(Parsvanath Temple)은 자이나교 조사를 제사 지내는데, 설계가 힌두교 사원과 유사하여, 칸다리아 마하데바 사원의 모형이라고 여겨진다. 대략 1002년에 당가가 칙명을 내려 건립한 비슈바나트 사원(Vishvanath Temple)은 시바를 제사 지내는데, 역시 완벽하게 다섯 부분의 설계를 갖추고 있으며, 네 칸의 배전은 아직도 두 칸이 남아 있다. 간다 재위 기간에 지어졌으며, 파르바티 여신을 제사 지내는 데비 자그담바 사원(Devi Jagdamba Temple)과 태양신 수리야를 제사 지내는 치트라굽타 사원(Chitragupta Temple)은 모두 세 부분 설계이다.

　비디야다라 재위 기간에 칙명을 내려 건립했으며, 시바를 제사 지내는 칸다리아 마하데바 사원(Kandariya Mahadeva Temple, 대략 1018~1022년)은, 카주라호에서 가장 전형적이고 가장 웅장하며 아름다운 사원이다. '칸다리아(Kandariya)'의 의미는 곧 '산의 동굴'이며,

오른쪽 가장자리의 가까이에 있는 것은 데비 자그담바 사원(대략 1002~1018년)이며, 왼쪽 가장자리의 멀리 있는 것은 칸다리아 마하데바 사원(대략 1018~1022년)이다. 두 사원 사이에는 하나의 소형 마하데바 신전이 있다.

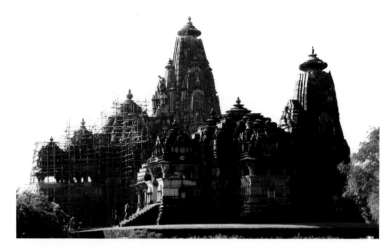

'마하데바(Mahadeva : 大天, 大神)'는 시바의 호칭 중 하나이다. 이 다섯 부분 설계 사원에는 일찍이 네 칸의 배전이 있었다. 주전의 죽순처럼 생긴 주탑은 높이가 31미터에 달하며, 층층이 겹쳐져 있는 죽순처럼 생긴 작은 탑들이 주탑을 에워싸고 있어, 마치 주봉(主峰)이 우뚝 솟아 있고, 뭇 봉우리들이 웅장하게 솟아 있는 것 같아, 경관이 매우 웅대한 장관을 이루고 있다. 높은 토대 위에 옅은 황색 사석으로 건립한 이 사원은, 완비된 카주라호식 사원의 전형으로, 주전은 성소와 그 전실(前室)·우요(右繞) 용도(甬道)·회당·과청·현관의 다섯 부분으로 설계했다. 평면은 쌍십자형을 나타내며, 길이는 30.5미터, 너비는 20.1미터이며, 서쪽에서부터 동쪽을 향해 일직선으로 배치되어 있다. 주전의 성소 위쪽에 우뚝 솟아 있는 죽순처럼 생긴 시카라 주탑의 탑신 주위에는, 84개가 중첩되어 모여 있는 죽순 모양의 작은 탑들을 붙여 놓았으며, 탑의 꼭대기에는 이중의 아치형 골조 나사산이 있는 둥글넓적한 개석과 보병처럼 생긴 장식물을 씌워 놓았다. 주전 동쪽의 회당·과청과 현관 위쪽에 있는 세 개의 각추형 탑정(塔頂)은, 높이가 주탑에서부터 내려가면서 점차 낮아지며, 물결처럼 기복을 이루어, 산맥이 용솟음치는 것 같은 효과를 나타

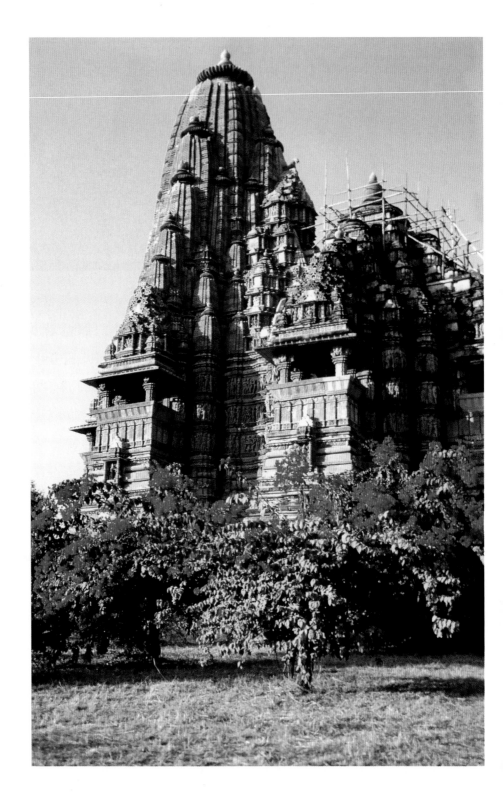

칸다리아 마하데바 사원

사석

주전 주탑의 높이 31m

대략 1018~1022년

　이것은 카주라호에서 가장 경관
이 뛰어난 사원이다.

내고 있다. 죽순처럼 생긴 주탑을 에워싸고 있는 작은 탑들과 각추
형 탑정을 빼곡히 에워싸고 있는 작은 정자들은 상승을 추구하는
추세를 강화해 주어, 한층 더 산들이 첩첩이 겹쳐져 있고, 뭇 봉우
리들이 가득 펼쳐져 있는 것처럼 보이게 해준다. 사원의 주전과 회
당의 외벽 중간에는 3층의 고부조 장식 띠가 둘러져 있으며, 장식
띠 위에는 남녀 여러 신들·사신(蛇神)·천녀·귀부인·미투나·괴수 등
의 군상들을 조각해 놓았다. 이 밖에도 모든 벽감·기둥 사이·아치
형 문·보아지들마다, 거의 모두 각종 조상들을 장식해 놓았다. 통계
에 따르면, 이 사원의 안팎에 있는 조상은 모두 872개라고 한다. 저
요염하고 다양한 자태의 여성 조상들은 여성의 매력을 찬미하는 한
곡의 교향곡을 연주하는 듯하다.

　말기 사원은 대략 1050년부터 1150년까지 건립된 것들로, 규모가
중기에 비해 약간 작고, 성애 조각이 비교적 적은데, 예를 들어 바
마나 사원(Vamana Temple, 대략 1050~1075년)이 있다.

　카주라호 사원의 조각도 역시 성숙기의 인도 바로크 풍격에 속
하여, 번잡하고 자질구레하며 호화로운 장식을 힘써 추구했고, 과
장되게 몸을 비튼 동태를 매우 강조했다. 특히 적나라하게 여성 육
체의 색정적인 유혹과 남녀가 성교하는 성적 자극을 과장하는 데
몰두하여, 오리사 조각에 비해 훨씬 자극성과 흡인력이 풍부하다.
카주라호의 성애 조각들은 주로 각종 유혹적인 자태를 드러내는 여
성 조상과 각종 성교 체위를 취하고 있는 미투나 조상을 포함하고
있어, 세계 각지의 호기심 많은 여행객들을 강력하게 끌어들임으로
써, 카주라호를 인도 여행의 인기 관광지로 만들었다. 이런 성애 조
각들은 락슈마나·파르스바나트·비슈바나트·데비 자그담바·치트
라굽타·칸다리아 마하데바 등의 사원들 외벽에 새겨진 사석 고부
조 장식 띠 위에 집중적으로 펼쳐져 있으며, 일부 사원 내부의 보아

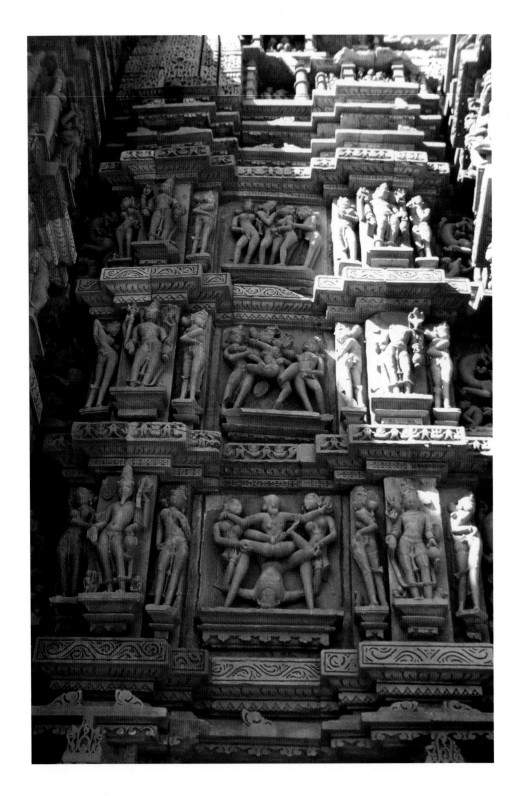

지 위에도 사람들을 현혹하는 여성 조상들을 새겨 놓았다. 카주라호의 여성 조상들은 대부분이 나체의 천녀·귀부인·수신(樹神)·무희들이며, 높이는 대략 80~90센티미터의 옅은 황색 사석 고부조인데, 사원 외벽의 2~3층 부조 장식 띠 위에 남녀 여러 신들 및 미투나 조상들과 어깨를 나란히 하고 서 있다. 비록 카주라호 조각의 인물 조형이 남자나 여자를 막론하고 모두 매우 형식화되어 있어, 얼굴이 마치 천편일률적인 가면을 쓰고 있는 듯한데, 곧은 코와 둥근 아래턱에, 입술은 치켜 올라가 있으며, 길쭉한 눈과 눈썹은 능선이 분명하고, 사지는 관(管)처럼 생긴데다, 전환이 딱딱하여, 나무 인형과 비슷하다. 그러나 이러한 여성 조상들은 오히려 다종다양한 부

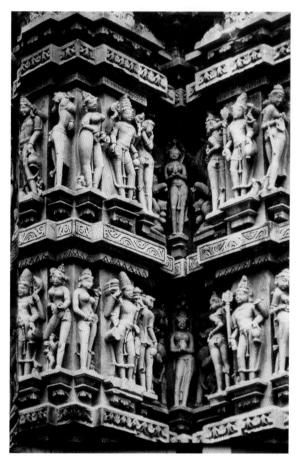

칸다리아 마하데바 사원 외벽의 부조

자연스럽게 비튼 외부의 동작을 통해 여성 나체의 섹시함을 과시함으로써, 내재적 활력이 부족한 점을 보완했다. 그들은 종종 심상치 않은 옆모습이나 뒷모습을 나타내고 있는데, 신체가 중축선을 중심으로 극도로 비틀려 있어서, 관(管)처럼 생긴 사지가 마치 접합 부분에서 격렬하게 방향을 전환하는 것 같다. 어떤 때는 신체가 뒤쪽 벽을 향해 있고, 상반신은 기형적으로 비틀어 구부렸으며, 얼굴은 측면을 보이고 있어, 전통적인 삼굴식을 극도로 과장한 것도 있다. 나무 인형 같은 이들의 신체는 동태가 매우 풍부하며, 가면처럼 생긴 얼굴에도 표정이 적지 않다. 어떤 것은 거울을 보며 화장을 하거나 머리를 땋거나 눈 화장을 하고 있고, 어떤 것은 막 목욕을 하고 나와서, 손으로 길

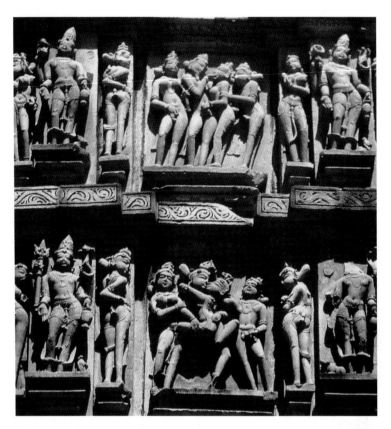

고 아름다운 머리털을 짜서 말리고 있다. 또 어떤 것은 셸락(염료의 일종-옮긴이)을 이용하여 발바닥을 붉게 물들이고 있으며, 어떤 것은 장난기 어린 표정으로 발 위에서 가시를 뽑아내고 있고, 어떤 것은 천진하게 수줍어하면서 성교하는 연인의 앞에서 손으로 자기의 뺨이나 눈을 가리고 있다. 또 어떤 것은 성숙하고 노련하게 머리를 흔들면서 희롱하는 자세를 취하거나 일부러 무관심한 척하고 있고, 어떤 것은 편지를 쓰고, 피리를 불고, 공놀이를 하고, 춤을 추고, 앵무새와 장난을 치고, 아이를 안고 있으며, 어떤 것은 자기의 유방과 음부를 어루만지는 등등 온갖 모습들을 취하고 있다. 이들 여성 조상들은 여성 나체의 성적 매력을 뽐내고 있을 뿐만 아니라, 또한 힌두교 성력파나 탄트라 숭배의 신비한 의미를 내포하고 있어, 세속의

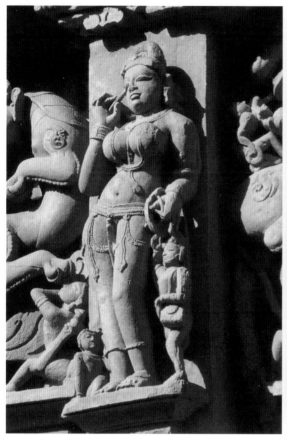

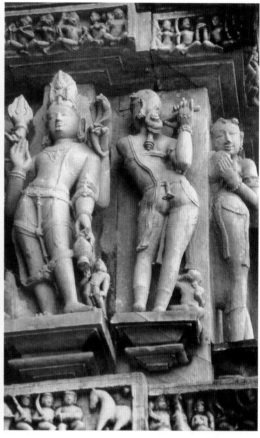

(왼쪽) 눈 화장을 하는 여인
파르스바나트 사원의 외벽 부조

(오른쪽) 피리를 부는 여인
카주라호 사원 외벽의 부조

성(性)을 빌려 종교의 경건함을 표현하였다.

카주라호에서 출토된 옅은 황색 사석 조각인 〈연서(Love Letter)〉는 현재 콜카타 인도박물관에 소장되어 있는데, 이는 카주라호 여성 조상의 명작이다. 〈연서〉는 온화하고 점잖으며 화려한데다, 몸매가 풍만한 젊은 부인이, 나무 그늘 아래에서 정신을 집중하여 편지를 쓰는 모습을 묘사하였다. 그녀의 얼굴 조형은 단정하고 장중하며 사랑스럽고, 목 뒤에 늘어뜨린 쪽진 머리는 구불구불하고 운치가 있으며, 활처럼 생긴 긴 눈썹은 청아하고 섬세하다. 곧은 콧날에 콧방울이 활짝 벌어져 있어, 마치 뜨거운 숨을 호흡하는 듯하다. 선이 분명한 입아귀는 약간 위로 올라가 있어, 마치 미소를 짓고 있는

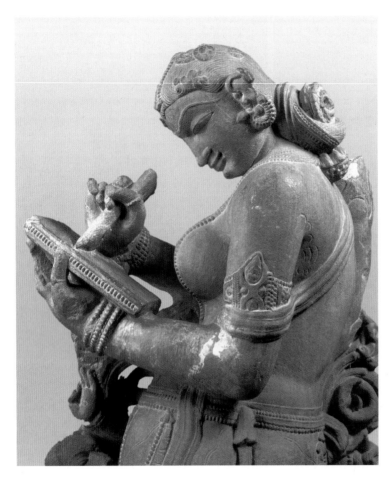

연서(일부분)

사석

전체 높이 82cm

11세기

카주라호에서 출토

콜카타 인도박물관

듯도 하고, 읊조리고 있는 듯도 하다. 그녀의 숙인 머리는 마치 뭔가
를 생각하고 있는 듯한데, 눈썹은 약간 찡그리고 있는 것이, 편지에
쓸 문구를 생각해 내고 있는 것 같다. 목판을 받치고 있는 왼손 엄
지손가락은 매우 힘을 주고 있는 것 같아, 마음속의 격렬한 긴장감
이 묻어나고 있다. 그녀의 전체 몸은 극도로 과장된 '극만식(極彎式)'
으로 비틀고 있는데, 원만하고 윤택한 어깨와 팽팽하게 부풀어 오
른 유방은 여성 인체 곡선의 부드럽고 아름다운 자태를 더욱 돋보이
게 해준다. 이 귀부인의 연서는 천국에 보내는 신비한 소식으로, 경
건하고 정성스러운 신도의 신에 대한 그리움을 표명하고 있다. 카

아이를 안고 있는 여인(일부분)

사석

전체 높이 95cm

11세기

카주라호에서 출토

콜카타 인도박물관

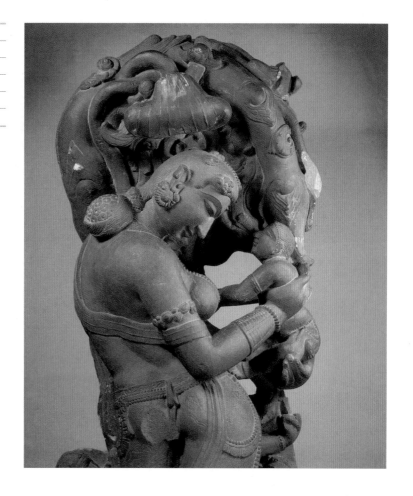

주라호에서 출토된 옅은 황색 사석 조각인 〈아이를 안고 있는 여인
(Woman with a Child)〉은 대략 11세기에 만들어졌으며, 현재 콜카타 인
도박물관에 소장되어 있다. 이것도 역시 카주라호 여성 조상의 뛰어
난 작품 중 하나이다. 부자연스럽게 몸을 비튼 여인은 그녀가 껴안
고 있는 아이를 가슴 가득히 자애롭게 바라보고 있고, 아이는 이에
응답하여 미소를 짓고 있다. 이처럼 세속적인 모자간의 사랑은 아
마도 또한 종교적인 신비한 우의(寓意)를 지니고 있는 듯하며, 동시
에 카주라호의 성애 조각들이 탄생한 생식 숭배 문화의 배경을 암
시하고 있는 것 같다.

카주라호의 성애 조각들에서 가장 대표성을 띠고 있는 것은, 락슈마나·비슈바나트·데비 자그담바·치트라굽타·칸다리아 마하데바 등과 같은 사원들의 외벽에 새겨져 있는 고부조 장식 띠 위의 거리낌없이 성교하는 수많은 남녀 연인들, 즉 미투나 조상들이다. 연인, 즉 산스크리트어 '미투나(mithuna)'는 한 쌍의 남녀·한 쌍의 암수·성교·쌍둥이별자리를 의미하며, 영어로는 흔히 'erotic couple'이라고 번역한다. 남녀 연인이 포옹하고 있는 형상은 고대 인도 조각의 전통적인 제재인데, 중세기 탄트라 숭배의 중심지인 카주라호와 코나라크 등지의 사원 조각들 가운데 남녀 연인이 성교하는 조상들은 100여 개나 되며, 에로틱한 자세가 변화무쌍하다. 이렇게 사원의 외벽에서는 백주대낮에 암석으로 묘사한 인도의 성학(性學) 경전인

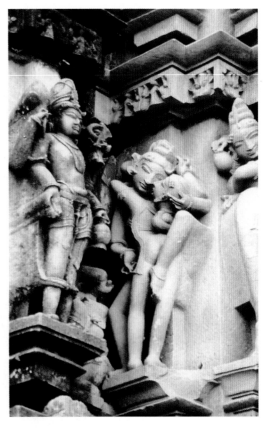

『카마수트라(Kamasutra)』를 펼쳐 보여주면서, 『카마수트라』 속에 열거되어 있는 각종 성교 자세를 마음껏 연출하고 있는데, 어떤 것들은 마치 고난도의 기계체조를 하고 있는 것 같다.

카주라호 사원의 높이 드러나 빛나는 위치에 이와 같이 폼페이의 벽화보다도 더욱 노골적인 대량의 성애 표현이 출현한다는 것은, 상당히 기묘하면서도 복잡한 문화 현상이며, 또한 세계 각국의 학자들이 지금 탐구하고 있는 인기 있는 과제들 중 하나이다. 빅토리아(Victoria) 시대의 영국인들이, 이러한 조각들은 순전히 동물적인 음탕한 성적 욕망의 배설이자 음란한 타락에 속한다고 폄하했던 의견은, 지금은 이미 일반적으로 폐기되었다. 보편적으로 오늘날의 학자들은, 카주라호의 성애 조각들이 실제로는 성애의 은유이자 종

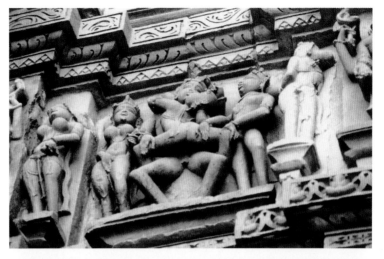

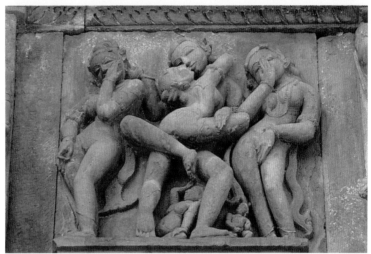

교의 상징이라고 인식하고 있다. 종교와 성의 기이한 병존 혹은 혼합은, 고대 인도의 예술에서는 결코 보기 드문 것이 아니며, 인더스 문명 시대까지 곧장 거슬러 올라갈 수 있는데, 이는 인도의 토착민인 드라비다인의 농경문화 속에 있던 생식 숭배 전통에 근원을 두고 있다. 중세기에 성행한 힌두교 신비주의, 특히 성력파와 탄트라 숭배는, 기본적으로 농경문화 전통의 생식 숭배가 형이상학화하고 의식화(儀式化)한 형태에 속한다. 카주라호 사원에 대량의 성애

조각들이 출현하도록 야기한 주요 원인은, 아마도 바로 찬델라 시대에 탄트라 숭배가 성행했기 때문일 것이다. 카주라호와 약 80킬로미터 떨어져 있는, 찬델라 시대에 건립한 도시인 칼린자르(Kalinjar)는 일찍이 탄트라교 전파의 중심지였는데, 카주라호 사원은 아마도 또한 탄트라 숭배를 거행하는 광희(狂喜) 의식(orgiastic rites)의 중심지였을 것이다. 11세기에 키르티바르만이 장려하여 발탁한 크리슈나미스라가 쓴 산스크리트어 풍자 희곡인 〈깨달음의 달[月]의 출현(Prabodhacandrodaya)〉에서는 당가·간다·비디야다라 등 찬델라 왕조 여러 왕들의 대신(大臣)들을 언급하고 있는데, 이들이 탄트라교의 일파인 카울라-카팔리카(Kaula-Kapalika)의 광희 의식을 거행하였다. 탄트라교는, 우주의 궁극적인 실재는 남성의 본질과 여성의 본질이라는 두 가지 성질을 띠고 있으며, 인체는 우주의 축소판이고, 남녀의 양성(兩性)의 성교는 우주의 양극이 하나로 합쳐지는 것을 은유한다고 주장한다. 탄트라를 수행하는 최종적인 목적은 양극(兩極)의 대립을 극복하고, 이원화(二元化)되지 않은 상태에 도달하여, 영혼이 해탈한 극락 혹은 환희를 획득하는 것이다. 남녀 양성의 성교는 이원화되지 않은 상태에 도달하는 첩경인데, 카팔리카파(Kapalika派)의 한 경전에서는 곧 주색(酒色)에 빠지는 것을 통해 해탈을 얻을 수 있다고 공언한다. 이 때문에 성행위가 탄트라 숭배의 성의식(性儀式 : kamasadhana)으로 변했는데, 이와 같은 성의식 속에서 남성 수행자는 그 자신을 바로 남신(男神)으로 상정하며, 그의 여성 배우자는 바로 여신(女神)으로 상정된다. 카주라호 사원을 포함하여 중세기 힌두교 사원들은 수많은 '신노(神奴 : devadasi, 신의 여자 종)' 즉 사원의 무희들을 길러냈다. 이들 사원의 무희들은 원래 생식 숭배의 무술(巫術) 의식에서 추는 춤과 관련이 있는데, 탄트라 숭배의 성의식에서 남신(男神 : 수행자)에게 몸을 바치는 여신으로 출연하는 배역

은, 실제로는 이미 사원의 사제(司祭)가 훈련을 시켜 매춘을 하는 기녀(妓女)로 모습이 바뀌었으며, 『카마수트라』 속에서 전수하는 각종 성애의 기교에 정통했다. 크리슈나미스라의 서술에 따르면, 찬델라의 여러 왕들은 신화(神化)되어 남신과 동일시되었는데, 사원의 무희와 의식을 진행하면서 성교할 때 자신의 몸에서 에너지를 획득하여 영원불멸에 이르게 되며, 신성한 생식 행위에 대한 신비한 복제를 통해 만물의 질서를 유지 보호해 가도록 보증한다고 한다. 독일의

학자 헤르만 괴츠(Hermann Goetz, 1840~1876년)는 「카주라호의 웅대한 사원들의 역사적 배경(The Historical Background of the Great Temples of Khajuraho)」이라는 논문에서 고증하기를, 그가 이미 카주라호의 칸다리아 마하데바 사원 외벽에 새겨진 조각들 가운데에서, 시바 및 스스로 그의 여성 에너지인 샥티라고 자처한 당가와 간다와 비디야다라 등 찬델라의 여러 왕들을 식별해 냈다고 하였다. 이것으로 유추해 보면, 카주라호 사원의 외벽 위에서 이렇게 교태를 부리고 있는 여성 조상들은, 분명히 찬델라 시대의 사원에 있던 무희들의 요염한 모습을 섭취한 것으로 보인다. 탄트라 숭배의 성의식에서 실제로 성교하는 장면들 가운데 국왕의 형상으로 여러 신들의 형상을 대체한 것은, 마치 국왕을 신화(神化)하는 기괴한 방식인 듯하다. 그런데 오랜 세월 동안 견고하게 농업의 토대를 유지해 온 인도 사회에서는, 농경과 관련된 무술(巫術)에서 기원한 생식 숭배의 전통 관념이 대단히 농후하여, 이와 같이 생식 숭배에서 파생되어 나온 문화 현상도 또한 이해하기가 어렵지는 않다.

서부의 자이나교 사원과 회화

북인도 서부의 솔랑키 왕조(Solanki Dynasty, 대략 962~1297년)는, 그 창시자인 무라라자(Mularaja)는 원래 데칸 지역의 찰루키아 혈통에 속했는데, 아흐메다바드(Ahmedabad)의 서북쪽에 있는 파탄(Patan)을 수도로 삼고, 구자라트(Gujarat)와 라자스탄(Rajasthan)의 서부를 통치했다. 이 지역은 하나의 문화 단위를 형성하여, 중세기 북인도 예술의 서부 분파를 대표했다.

솔랑키 시대에 구자라트와 라자스탄 사원의 형상과 구조는 중세기 인도의 북방식 사원의 변형체로, 겉모습과 배치 면에서는 카주

라호 사원의 몇 가지 특징들을 흡수했지만, 내부 구조 특히 장식 조각 면에서는 복잡하고 경쾌한 지방적 풍격을 나타내고 있다. 비마 1세(Bhima I)·자야심하(Jayasimha) 등 솔랑키 왕조의 여러 왕들은 대부분 시바교를 신봉했으며, 또한 자이나교도 지지했다. 국왕인 쿠마라팔라(Kumarapala)와 일부 관리들은 자이나교를 신봉하여, 적지 않은 자이나교 사원들을 건립했는데, 이것들은 힌두교 사원과 풍격이 일치한다. 구자라트의 모드헤라(Modhera)에 있는 태양신 수리야 사원(Surya Temple)은 1026년에 비마 1세가 칙명을 내려 건립했는데, 형상과 구조가 카주라호 사원과 유사하여, 주전의 죽순처럼 생긴 시카라는 무리를 이룬 작은 탑들이 빼곡히 둘러싸고 있으며, 회당에 있는 열주(列柱)의 조각 장식은 카주라호식 사원보다 더욱 번잡하고 빽빽하며 정교하다. 비마 1세 및 그의 후계자들은 또한 1026년에 아프가니스탄 가즈니(Ghazni) 왕조의 터키인 통치자인 마흐무드(Mahmud)에게 빼앗겼던 구자라트의 가장 유명한, 월신(月神)을 모시는 사원인 소마나트 사원(Somanath Temple)을 원상으로 복구했다.

라자스탄의 아부 산(Mount Abu)에 있는 딜와라(Dilwara) 사원군(寺院群)은 인도 자이나교 사원의 본보기들이다. 딜와라 사원들 가운데 비교적 이른 시기에 지어진 비말라 바사히 사원(Vimala Vasahi Temple)은 대략 1032년에 비마 1세의 장군이었던 비말라(Vimala)가 지었으며, 자이나교의 개산조사(開山祖師 : 사찰이나 한 종파를 창시한 사람—옮긴이)인 아디나트(Adinath)에게 제사 지내는 사원이다. 비교적 늦은 시기에 지어진 루나 바사히 사원(Luna Vasahi Temple)은 대략 1231년에 솔랑키 왕조의 국왕인 비라드하발라(Viradhavala)의 부유한 대신(大臣)들인 바스투팔라(Vastupala)와 테자팔라(Tejapala) 형제가 지었으며, 자이나교 제22대 조사인 네미나트(Neminath)에게 제사 지내는 사원이다. 이들 두 자이나교 사원은 모두 백색 대리석 건축인데,

비말라 바사히 사원의 회당 내부

대리석

대략 1032년

아부 산

외관은 비교적 간결하고 소박하며, 지붕은 각추형(角錐形)도 있고 반원형(半圓形)도 있다. 그리고 내부 조각 장식은 화려하고 웅장한데, 열주·뱀 모양의 보아지·아치형 문과 천장이 줄지어 있고, 층층이 이어지면서 중복되는 인물·동물 혹은 화초를 새긴 부조 장식 띠들이 가득 널려 있다. 이 대리석 부조 장식 띠는 정교하고 세밀하며,

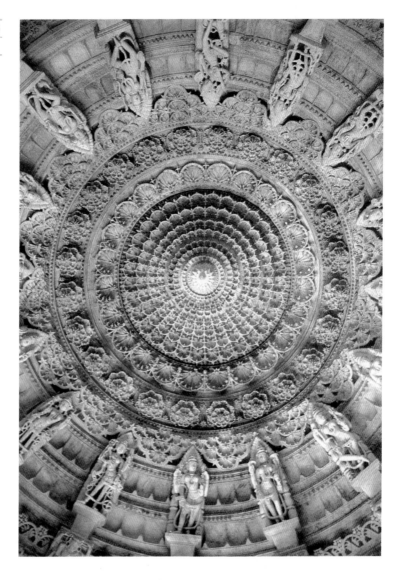

환조(丸彫)에 가까운데, 마치 금속 세공 장식품이나 그물 모양의 직
물 도안 같다. 전해지기로는 모두 줄칼로 갈아서 만든 것이며, 끌로
파서 새긴 것이 아니라고 한다. 비말라 바사히 사원의 회당 내부는,
8개의 줄지어 있는 팔각형 열주가 빙빙 돌면서 상승하는 원정(圓頂 :
둥근 천장−옮긴이)을 지탱하고 있으며, 원정에는 11바퀴의 부조 무늬
가 있는 테두리를 가진 장식 띠가 중심에서부터 바깥으로 향하여

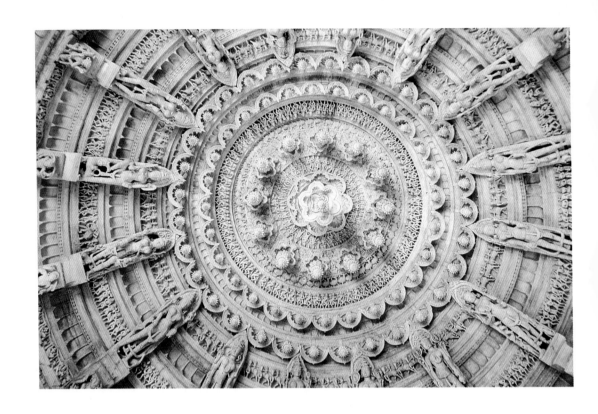

한 바퀴 한 바퀴 동심원(同心圓)을 그리면서 기복을 이루고 있고, 투
각한 대리석 꽃봉오리가 아래로 드리워진 장식은 마치 한 무더기의
수정(水晶) 가지가 있는 샹들리에처럼 생겼다. 그리고 원정을 중심으
로 하여 방사형(放射形)으로 배열된 보아지 벽감 속에는 16명의 자태
가 우아하고 아름다운 지식의 여신인 비드야데비스(Vidyadevis) 조상
들이 서 있으며, 전체가 화개(華蓋)처럼 화려하고 아름다운 장식 도
안을 짜 나가고 있어, 사람들로 하여금 눈이 어지럽고 정신이 혼미
하게 만든다. 루나 바사히 사원 회당의 천장도 마찬가지로 금속 세
공 장식품처럼 정교하고 세밀한데, 여러 겹으로 된 연꽃 장식 띠는
원정의 중심에서부터 바깥으로 향하여 퍼져 나가면서 매달려 있으
며, 16명의 비드야데비스들이 원정의 중심을 에워싸고 있는데, 이
거대한 직물처럼 눈부시게 현란한 원정은 한 덩어리의 옹근 대리석

루나 바사히 사원 회당의 원정
대리석
대략 1231년
아부 산

을 조각하여 만든 것이다. 후세의 인도 이슬람 건축도 자이나교 사원의 이처럼 화려하고 정교한 장식 요소들을 흡수하였다.

11세기부터 16세기까지 구자라트 지역에서 유행한 자이나교 경전 필사본 삽화는, 동부 벵골과 비하르 지역의 팔라 시대 불경(佛經) 필사본 삽화와 유사한데, 모두 인도 본토의 전통적인 초기 세밀화 유파에 속한다. 구자라트는 예로부터 자이나교의 부유한 상인들이 모여들던 지역이며, 솔랑키 왕국의 국왕인 쿠마라팔라는 일찍이 자이나교를 국교(國敎)로 삼았다. 자이나교의 부유한 상인들과 고관대작들의 찬조를 받아, 구자라트의 자이나교 세밀화는 특별히 번영했는데, 이를 '구자라트 화파(Gujarati school)'라고 부른다. 이 자이나교 세밀화는 최초에는 종려나무 잎이나 나무 재질의 표지 위에 그렸으며, 1370년 이후에야 비로소 점차 보편적으로 종이를 이용하여 그렸다. 제재는 주로 자이나교 경전들에서 유래했는데, 자이나교 조사인 마하비라(대웅-옮긴이)의 생애 전설을 기록한 『칼파수트라(*Kalpasutra*)』[『겁파경(劫波經)』]와 자이나교 성도(聖徒)들의 고사를 기술한 『칼라카차르야 카타(*Kalakacharya Katha*)』·『쿠마라팔라 차리타(*Kumarapala Charita* : 쿠마라팔라 전기-옮긴이)』 등의 필사본들이 포함된다. 구도는 간명하면서 단조롭고, 선은 개괄적이면서 부드럽고 강인하며, 색채는 단순

하면서 농염하고, 배경은 일반적으로 큰 면적에 평도(平塗 : 한 가지
색을 동일한 톤으로 칠하는 것–옮긴이)한 붉은 벽돌색[磚紅色]이나 남색
(藍色)이며, 복식과 기물 등은 소량의 황색·백색 및 녹색을 섞어 사
용하여, 전체 화면은 평면감과 장식성이 풍부하다. 인물의 모습은
형식화되어 있는데, 어깨는 넓고 허리는 가늘어, 형상이 마치 그림
자극[皮影戲] 같다. 대부분이 4분의 3 측면을 나타내며, 이마는 뒤쪽
으로 기울어져 있고, 뾰족한 코와 둥근 아래턱은 매우 튀어나와 있

그림자극 : 스크린을 설치하고 동물의
가죽이나 종이로 만든 인형에 조명을
비춰 생긴 그림자로 연기하는 인형극
이다. 주로 중국과 인도네시아를 비롯
한 동남아시아에서 유래했으며, 유럽
등 세계 여러 나라들에 전해졌다.

마하비라의 탄생

세밀화

대략 15세기

이것은 자이나교 경전 필사본 삽
화의 하나로, 입체파처럼 눈동자를
그리는 화법이 눈길을 끈다.

으며, 눈썹은 휘어져 치켜 올라가 있고, 눈초리는 매우 길쭉하다. 특히 흥미로운 것은 측면의 먼 쪽에 있는 하나의 눈동자가 얼굴 윤곽선의 테두리 밖으로 튀어나와 있어, 마치 오늘날의 입체주의 회화에서 측면 모습의 머리에 두 개의 정면 모습 눈동자를 동시에 그려 낸 것 같다. 이처럼 황당무계한 화법은 일찍이 엘로라 제16굴의 카일라사 사원의 현관 천정(天井)에 그려진 벽화에 이미 나타나 있다.

런던의 대영박물관(British Museum)에 소장되어 있는 구자라트 세밀화인 〈마하비라의 헌신(Consecration of Mahavira)〉은 대략 1404년에 그려졌으며, 7센티미터×10센티미터이다. 이 작품은 자이나교『칼파수트라』 필사본 삽화의 하나로, 자이나교의 창시자인 마하비라가 출가하여 종교에 헌신한 전설을 묘사한 것이다. 마하비라는 자기의 머리카락을 뽑아 버리면서, 세속 생활을 포기하기로 결심하고 있고, 그의 앞에 앉아 있는 네 개의 팔을 가진 대신(大神)인 샤크라(Shakra : 인드라)는 두 손을 뻗어 그가 성직에 취임하는 것을 수락한다는 표시를 나타내고 있다. 이들 두 명의 형식화된 인물들은 모두 4분의 3 측면을 드러내고 있는데, 먼 쪽에 있는 눈동자는 오히려 정면 형태로 표현하여 얼굴의 밖으로 튀어나와 있다. 뭄바이의 웨일스 왕자 박물관(Prince of Wales Museum, Mumbay)에 소장되어 있는 구자라트 세밀화인 〈칼라카와 사카 국왕(Kalaka and the Saka King)〉은 대략 15세기에 그려졌으며, 『칼라카차르야 카타』 필사본 삽화의 하나이다. 이 작품은 자이나교 승려인 칼라카(Kalaka)가 사카 국왕의 협조를 받아 그의 누이동생을 위해 복수했다는 고사를 묘사한 것이다. 칼라카의 모습은 구자라트 전통의 형식을 따랐는데, 사카 국왕의 오색찬란하고 화려한 복식(服飾)과 긴 눈썹에 긴 수염이 있는 용모는 오히려 페르시아 세밀화의 화법을 본받아, 먼 쪽의 눈동자가 더 이상 측면의 바깥으로 나와 있지 않다. 이것은 아마도 당시 구자라트

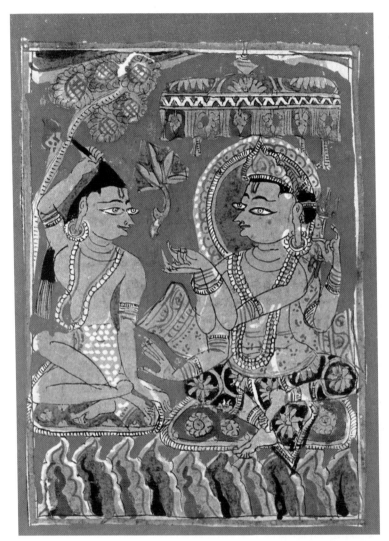

마하비라의 헌신

『칼파수트라』 필사본 삽화의 하나

세밀화

7cm×10cm

1404년

런던 대영박물관

를 통치했던 무슬림 술탄(1396~1572년)이 들여온 페르시아 세밀화의
영향을 받은 것 같다. 이와 같이 인도와 페르시아 요소들을 혼합한
자이나교 세밀화의 풍격은 또한 만두(Mandu)와 자운푸르(Jaunpur) 등
지에도 영향을 미쳤다.

　13세기 이후에, 터키·아프가니스탄 무슬림의 침입과 북인도 델
리 술탄국이 건립됨에 따라, 이슬람 문화는 나날이 인도 문화의 비
옥한 토양 속에 스며들었다. 이렇게 두 가지의 이질적인 문화가 점

차 융합하여, 하나의 새롭고 독특한 문화 양식과 예술 풍격을 만들어 냈다. 무갈 예술(Mughal art)로 대표되는 인도 이슬람 예술은 바로 이렇게 두 가지 이질적인 문화가 융합된 산물이었다.

| 제5장 |

무갈 시대

무갈 건축

인도 이슬람 건축의 시작과 발전

 12세기 말, 중앙아시아의 투르크인(Turks : 돌궐인)과 아프가니스
탄인(Afghans) 무슬림 침입자들이 북인도를 정복한 후, 인도에서는
곧 '인도 이슬람 건축(Indo-Islamic architecture)'이 출현하기 시작했
다. 13세기부터 16세기까지, 델리(Delhi) 술탄국(Sultanate)의 여러 왕
조들의 건축은 중앙아시아에서 전해진 이슬람 풍격이 주를 이루었
으며, 또한 인도 본토의 전통 건축의 몇몇 요소들을 융합했다. 델
리 술탄국의 노예 왕조(Slave Dynasty, 1206~1290년)의 건축은 높고 화
려한데다, 엄밀하고 정교하며 아름다워, 중앙아시아 이슬람 건축과
인도 전통 건축의 초보적인 융합을 체현하였다. 칼라지 왕조(Khalaji
Dynasty, 1290~1320년)의 건축 장식은 풍부하고 화려하며, 활발하고
다양하다. 투글루크 왕조(Tughluq Dynasty, 1320~1413년)의 건축은 고
고하면서 엄숙하고 경건하며, 질박하고 판에 박은 듯이 딱딱하다.
사이이드 왕조(Sayyid Dynasty, 1414~1451년)와 로디 왕조(Lodi Dynasty,
1451~1526년)의 건축은, 풍부하고 화려하며 활발한 칼라지 풍격을 부
흥시키려고 힘썼지만, 여전히 투글루크 풍격의 둔중하고 딱딱함을
탈피하지는 못했다.
 지금의 뉴델리(New Delhi) 남쪽 외곽 약 15킬로미터 지점에 있는
쿠트브(Qutb) 건축군은 인도 이슬람 건축 최초의 본보기이다. 1199년

에, 델리의 터키 술탄국 '노예 왕조'의 제1대 술탄(sultan)인 쿠트브 우드 딘 아이박(Qutb-ud-Din Aibak, 1206~1210년 재위)은 1192년에 무슬림이 델리를 점령한 것을 기념하기 위해 쿠와트 울 이슬람 모스크(Quwwat-ul-Islam mosque : 이슬람의 힘 사원-옮긴이)와 쿠트브 미나르(Qutb Minar : 쿠트브 첨탑-옮긴이)를 건립하기 시작했다. 1231년 전후로, 뒤를 이은 델리 술탄인 일투트미쉬(Iltutmish, 1211~1236년 재위)는 쿠와트 울 이슬람 모스크를 확장하여 건립하고, 쿠트브 미나르를 완성했다. 이 홍사석 모스크는 힌두교 사원의 폐허 위에 건립했는데, 모스크 동쪽 문의 명문(銘文) 기록에 따르면, 건축 재료는 무슬림에 의해 해체된 그 부근에 있던 '27곳의 우상을 숭배하던 사원들'에서 취했다고 한다. 모스크의 직사각형 정원의 3면에 둘러친 회랑(回廊)에 늘어서 있는 홍사석 열주(列柱)에는, 힌두교나 자이나교 사원의 장식 부조들이 남아 있는데, 부조의 인물과 동물의 형상은 이미 훼손되어 버렸다. 모스크의 서쪽에 이슬람의 첨두아치형 문으로 이루어진 아케이드(연속되는 아치를 열주가 떠받치고 있는 건축물-옮긴이) 벽들은, 테두리에 아랍어(Arabic) 명문과 아라베스크(arabesque) 문양

쿠와트 울 이슬람 모스크의 열주 회랑
홍사석
1199년
델리

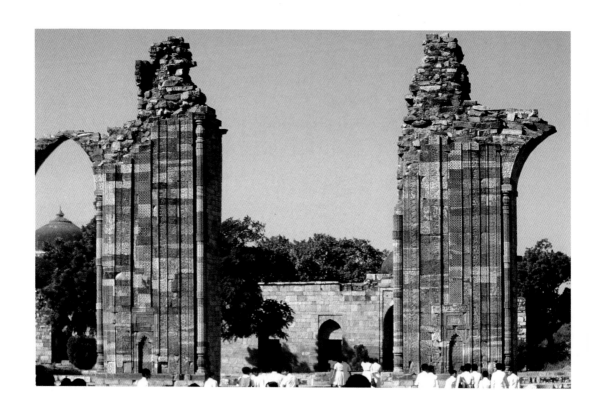

을 새겨 놓았는데, 이는 당시 고용했던 인도 석공(石工)들의 이슬람 서법과 도안을 새기는 적응 능력을 나타내 주고 있다. 쿠와트 울 이슬람 모스크 정원의 동남쪽에 있는 쿠트브 미나르는, 주로 홍사석으로 지었으며, 높이가 72.5미터이다. 이것은 인도에서 가장 높은 이슬람 첨탑인데, 이슬람 건축 특유의 기하형 구조의 분명하고 엄밀한 풍격을 지니고 있을 뿐만 아니라, 또한 페르시아와 인도의 풍격이 혼합된 장식 부조 도안의 현란하고 자연스러운 풍격도 겸비하고 있다. 쿠트브 미나르는 1199년에 아이박이 델리를 정복한 초기에 건립하기 시작하여, 대략 1231년에 그의 후계자인 일투트미쉬가 완성하였다. 이 탑은 원래 이슬람교 승리의 탑인데, 탑 위의 명문은, 알라(Allah)의 그림자를 동쪽과 서쪽에 비치게 할 것이라고 공언하고 있다. 훗날 이 탑은 인접한 쿠와트 울 이슬람 모스크와 합병되었으

쿠와트 울 이슬람 모스크의 아케이드 잔벽

(오른쪽) 쿠트브 미나르

홍사석·백색 대리석

높이 약 72.5m

1199~1231년

델리

이것은 이슬람교가 인도를 정복한 것을 기념하는 승리의 탑이다.

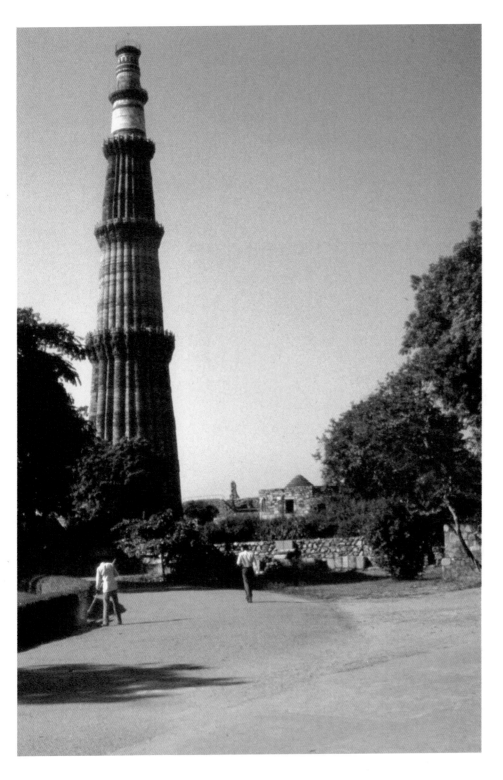

며, 모스크의 미어자나[이슬람교 사원에서 예배 시간을 알리는 첨탑으로, 선례탑(宣禮塔)이라고 번역하기도 한다-옮긴이]의 기능을 겸비하고 있다. 이 인도 최고의 석탑은, 원주형(圓柱形) 탑신이 위로 갈수록 점차 줄어드는데, 탑 토대의 직경은 약 14.3미터이고, 탑 꼭대기의 직경은 약 2.5미터이다. 지금 모스크의 무너진 담장의 첨두아치형 문 안에서 인도의 맑은 하늘에 우뚝 솟아 있는 저 높은 탑을 올려다보면, 매우 기이하고 웅장하며 아름다운 경관을 이룬다. 쿠트브 미나르

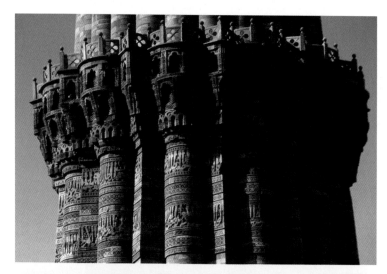

쿠트브 미나르의 보아지

쿠트브 미나르의 아래층

의 높이 솟은 원주형 탑신은 모두 5층으로 나뉜다. 아래 세 층은 모두 홍사석으로 겹쳐 쌓았는데, 외벽에는 반원형과 삼각형으로 튀어나온 벽들 사이에 움푹하게 세로로 파인 고랑들이 있고, 위쪽의 두 층은 백색 대리석과 홍사석으로 지었으며, 반들반들한 원통형이다. 각 층들 사이에 튀어나와 있는 둥근 고리 모양의 발코니 아래쪽에는 종유석처럼 생긴 보아지들이 빈틈없이 늘어서 있어 아름다워 보인다. 탑 벽을 가로로 에워싸고 있는 부조 장식 띠는 이슬람 건축에서 유행한 아라베스크 문양과 나스키 서체(Naskhi script : 아라비아어 초서체-옮긴이)로 된 『코란』 명문(銘文)으로 장식되어 있다. 또한 인도 전통 건축에서 흔히 사용하던 넝쿨 도안과 꽃줄이 늘어져 있는 장식으로 꾸몄는데, 페르시아의 장미처럼 정교하고 현란함과 인도의 초목(草木)처럼 무성하고 풍성함을 융합하여, 인도 이슬람 예술의 혼합적 풍격을 드러내고 있다. 1310년에, 델리에 있던 칼라지 왕조의 술탄 알라 우드 딘 칼라지(Ala-ud-Din Khalaji, 1296~1316년 재위)는 또한 쿠와트 울 이슬람 모스크를 증축하였으며, 아울러 쿠트브 미나르의 동남쪽에 홍사석으로 알라이 다르와자(Alai Darwaza)를 건립했는데, 이 문은 그 장식이 눈부시게 아름답고 다채로워서 인도 이슬람 건축의 걸작으로 칭송되고 있다.

1526년에, 중앙아시아의 이슬람교를 신봉하는 무갈인(Mughals)들이 인도를 침입해왔는데, 델리 술탄국인 로디 왕조의 아프가니스탄인들과 라자스탄의 봉건 토후국인 라지푸트인(Rajputs)들과 싸워 승리한 뒤 무갈 왕조(Mughal Dynasty, 1526~1858년)를 건립했다. 무갈 왕조 시대의 인도 이슬람 건축은 무갈 제국의 수도였던 델리와 아그라(Agra) 등지에 집중적으로 분포되어 있다. 건축의 형식은 주로 성채(城壘)·궁전·모스크·능묘(陵墓) 등을 포함하는데, 일반적으로 첨두 아치형 문(pointed arch)·돔(dome)·첨탑(尖塔 : minar)·키오스크(kiosk :

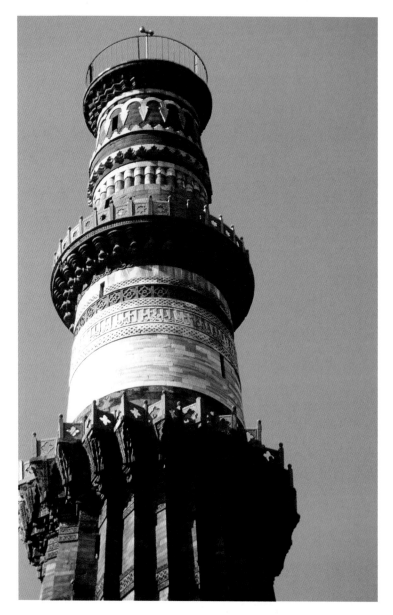

작은 정자-옮긴이) 등의 건축 요소들의 조합을 특징으로 한다. 건축
재료는 주로 인도 특산의 홍사석과 백색 대리석을 채택했는데, 이
것은 무갈 건축의 화려하고 아름다운 외관과 견고성 모두가 중앙
아시아의 채색 타일 건축을 뛰어넘게 해주었다. 건축의 풍격은 델

리 술탄국의 여러 왕조들과 인도의 여러 지방 무슬림 왕국들의 인도 풍격과 이슬람 풍격이 혼합된 양식을 따랐다. 즉 주로 중앙아시아, 특히 페르시아 이슬람 건축의 영향을 흡수함과 동시에, 인도 본토의 전통 건축의 요소들을 융합하여, 간결하고 명쾌하면서도 장식이 화려한 무갈 풍격(Mughal style)을 형성했는데, 이는 인도 이슬람 예술의 최대 성취를 대표한다.

무갈 제국의 개국 황제인 바부르(Babur, 1526~1530년 재위)는 중앙아시아 유목민족인 차가타이 투르크(Chaghatai Turks)의 후예로, 부계(父系) 조상은 투르크인 정복자인 티무르(Timur, 1336~1405년)이고, 모계(母系) 조상은 몽골인(Mongols) 통치자인 칭기즈 칸(Chingiz Khan, 1162~1227년)이다. 바부르는 원래 중앙아시아의 페르가나(Ferghana) 국왕이었는데, 나라를 잃은 후에 아프가니스탄의 카불을 점거했다. 1526년에는 펀자브의 파니파트(Panipat)에서 로디 왕조의 아프가니스탄 군대를 격파하여, 델리 술탄국을 몰아내고 인도를 차지했다. 바부르는 평생 동안 군사적 임무로 매우 바빴으므로, 많은 곳에 건물을 지을 수 없었다. 이 중앙아시아 초원의 총아는 고향의 오아시스 경치를 그리워하여, 카불과 아그라에 화원을 설립하고, 두루 과일나무와 화초를 심었다. 전해지기로는, 바부르는 일찍이 투르크의 오스만리 제국(Osmanli Empire : 오스만 투르크 제국이라고도 함-옮긴이)의 저명한 건축가인 시난(Sinan, 1489~1578년)의 제자를 초빙하여, 인도에 모스크 등 건축들을 설계했다. 지금 바부르 시대의 건축 유물로는, 단지 파니파트 전투를 기념하기 위하여 건립한 카불리 바그(Kabuli Bagh) 모스크와 델리 동부의 삼발(Sambhal)에 있는 자미 마스지드(Jami Masjid : 인도 최대의 이슬람 사원-옮긴이)밖에 없다. 바부르의 장남인 후마윤(Humayun, 1530~1556년 재위)은 무갈의 수도인 아그라에서 즉위하고 나서 얼마 지나지 않아 곧 백성들과 가까운 사람들로부

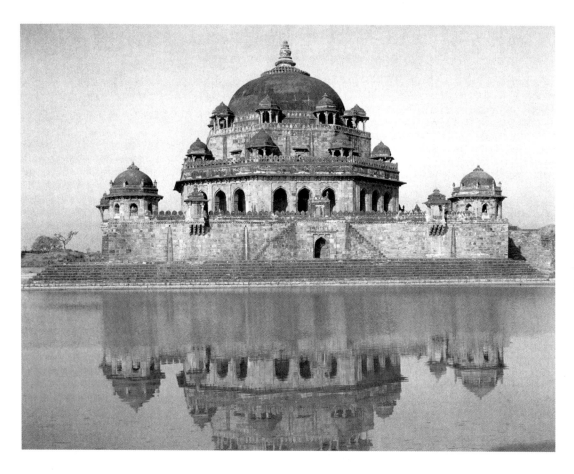

터 외면당하여 고립무원의 처지가 되자, 페르시아와 아프가니스탄
을 15년 동안 떠돌다가, 1555년에야 비로소 인도로 돌아와 무갈 제
국을 부흥시켰는데, 이듬해에 부주의하여 델리의 황궁 장서각(藏書
閣) 계단에서 굴러 떨어져 사망했다. 이 때문에 후마윤 시대의 건축
유물도 매우 드물다. 그러나 후마윤의 재위 기간에, 비하르의 아프
가니스탄 장군인 셰르 샤 수르(Sher Shah Sur, 1486~1545년)가 군대를
동원하여 반란을 일으킨 뒤 왕을 참칭하면서, 역사상 여섯 번째 델
리 성을 건립했는데, 이것은 '푸라나 킬라[Purana Qila : 고성(古城)-옮
긴이]'라고 불린다. 비하르의 사사람(Sasaram)에 있는 셰르 샤 묘(Tomb
of Sher Shah)는 대략 1543년에 건립되었는데, 이는 호수 속의 섬처럼

셰르 샤 묘
사석
대략 1543년
사사람

생긴 돔형 능묘로, 구조가 균형 잡혀 있고, 기세가 웅장하여, 사실상 무갈 왕조 전성기의 인도 이슬람 건축의 기초를 다졌다.

악바르 시대의 웅혼하고 기발한 건축

무갈 왕조의 제3대 황제인 악바르(Akbar, 1556~1605년 재위)는 무갈 제국의 실제적인 창업자이자, 또한 무갈 건축의 진정한 창조자이다. 악바르는 무력 정벌에 몰두하여, 카불에서부터 벵골에 이르는 광대한 영토를 모두 무갈 제국의 영토에 편입시켰으며, 건축에도 열중하여 아그라에서부터 비하르 등지에 이르는 무갈 제국의 수도에 대규모의 건축들을 지었다. 인도 역사상 최대의 이슬람 제국 통치자로서, 힌두교도가 절대 다수를 차지하는 현실에 직면하자, 악바르는 뛰어난 재능과 원대한 지략으로 총명하고 결단력 있게 보편적이고 관용적인 종교 정책을 시행하여, 이슬람교와 힌두교 문화의 융합을 힘써 추구하였다. 그는 힌두교를 신봉하는 라지푸트인들과 혼인 관계를 맺어 동맹을 체결했을 뿐만 아니라, 또한 '신성한 신앙(Din-i-Ilahi)'을 창도하여, 이슬람교·힌두교·자이나교·조로아스터교와 기독교의 교의(敎義)를 종합하려고 시도하였다. 그리하여 일종의 절충주의적인 새로운 종교를 창립함으로써, 무갈 제국 치하의 각종 부조화한 요소들을 하나의 조화로운 통일체 속에 통일하였다. 악바르 시대의 건축은 바로 이슬람 문화와 힌두교 문화가 융합한 산물로서, 절충적 풍격(eclectic style)이라고 불린다. 악바르 시대의 건축 풍격에는 또한 악바르의 개성의 흔적이 남아 있는데, 웅혼하고 강건하며, 기발하고 호방하여, 거인의 웅대한 풍채와 남성의 씩씩한 기개가 넘쳐난다. 악바르 시대의 건축 재료는 홍사석을 주로 사용했는데, 때로는 대리석을 박아 넣어 장식함으로써, 질박하면서도 튼튼하

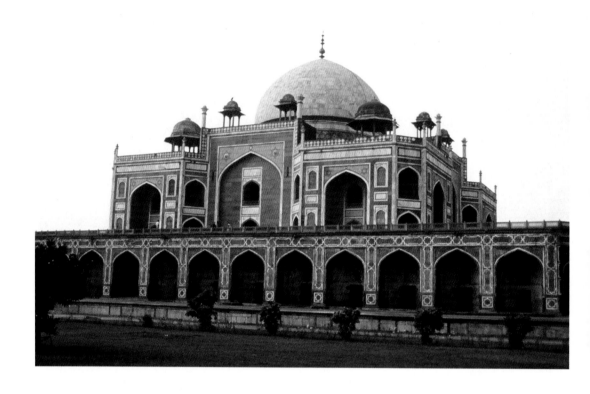

고 웅대하면서도 아름다운 총체적인 효과를 추구하였다.

델리에 있는 후마윤 묘(Tomb of Humayun)는 무갈 건축사상 가장
중요한 이정표로, 1565년에 짓기 시작했는데, 후마윤의 미망인인 하
지 베굼(Haji Begum)이 감독하고, 페르시아의 건축가인 미락 미르자
기야스(Mirak Mirza Ghiyas)가 설계하여, 악바르 재위 기간에 완공하
였다. 기세가 웅혼한 이 묘는 주로 홍사석으로 지었는데, 무갈인들
이 특별히 좋아하던 페르시아식 화원의 중앙에 자리 잡고 있으며,
바닥은 한 변이 47.5미터인 정방형 평대(平臺)로 되어 있다. 직사각형
으로 된 정면의 움푹 들어간 벽[凹壁]에는 높고 큰 첨두아치를 냈으
며, 위쪽에는 백색 대리석 돔이 우뚝 솟아 있다. 돔은 이중의 복합
식으로 되어 있는데, 외층은 대리석 겉껍질로 포장했고, 내층은 아
래쪽의 팔각형 묘실을 덮고 있다. 후마윤 묘의 첨두아치형 문·돔·

후마윤 묘
홍사석·백색 대리석
높이 42.7m
1565~1569년
델리

팔각형 평면과 내부 구조는 페르시아 이스파한(Isfahan : 이란 중부에 있는 옛 도시-옮긴이)의 무슬림 건축에서 영향을 받은 것으로 보인다. 그리고 묘 위쪽의 돔 주위에는 바로 인도 전통의 특색을 지닌 종 모양의 차트리(chhattri : 작은 정자-옮긴이)를 설치해 놓았으며, 전체 홍사석 건축 위에는 백색 대리석 띠나 판을 박아 넣어 장식했는데, 이것은 또한 인도의 석공들이 페르시아의 채색 타일로 장식하는 형식을 차용하여 개조한 것이다. 후마윤 묘의 화원·첨두아치형 문·팔각형 평면 설계와 이중으로 된 복합식 돔은 아그라에 있는 타지마할을 위한 원형을 제공해 주었다. 말하자면 후마윤 묘는 타지마할의 투박한 제품이며, 타지마할은 후마윤 묘의 순정품이라고 할 수 있다.

웅장한 아그라 성채(Agra Fort)는 악바르가 1565년에 짓기 시작한 무갈의 도성이다. 인도 우타르프라데시 주의 교통 요충지인 아그라는 야무나 강 서안에 위치하며, 델리의 동남쪽 약 204킬로미터 지점에 있다. 바부르와 후마윤은 모두 이곳에 수도를 정했지만, 비교적 건물은 적게 지었다. 악바르가 칙명을 내려 건립한 아그라 성채는 기본적으로 하나의 군사 요새로서, 성을 보호하는 해자(垓子)는 너비가 10미터이고, 이중으로 된 홍사석 성벽의 바깥 담장은 높이가 약 12미터이며, 안쪽 담장의 높이는 21미터에 달하고, 2.5킬로미터 이어져 있다. 또 성벽 위에는 탑루(塔樓)·각탑(角塔)·포탑(砲塔)·치첩(雉堞 : 성가퀴, 즉 성 위에 낮게 쌓은 담-옮긴이)·창문·발코니·누청(樓廳 : 튀어나와 있는 누각-옮긴이)이 두루 분포되어 있어, 들쑥날쑥하며, 경계가 삼엄하다. 성채에 있는 네 개의 문들 가운데 서북쪽의 홍사석 정문인 델리문(Delhi Gate)이 가장 높고 웅장한 장관으로, 무갈 건축의 웅건한 풍격을 열었다. 악바르의 사관(史官)이었던 아불 파즐(Abul Fazl, 1551~1602년)이 편찬한 『악바르 연대기(Ain-i Akbari)』의 기

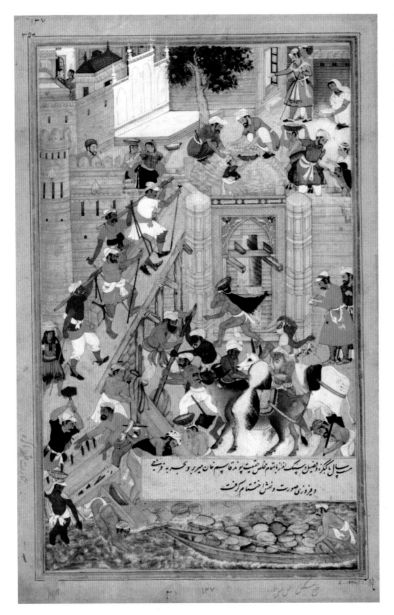

아그라 성채의 건설
무갈 세밀화
대략 33cm×20cm
1590~1597년
런던 빅토리아 앨버트 박물관

록에 따르면, 성채 안에 모두 5백여 채의 구자라트(Gujarat) 양식과
벵골 양식의 홍사석 누각들을 건립했다고 한다. 그 중 가장 웅장한
홍사석 누각인 자한기르마할(Jahangir Mahal)은 대략 1570년에 건립되
었는데, 이는 아그라 성채가 단순한 군사 요새에서 호화로운 궁전

으로 바뀌는 최초의 건축 중 하나이다. 자한기르마할은 무갈의 황제 악바르가 아그라 성채에 그의 아들인 자한기르를 위하여 건립한 후궁(後宮)이다. 자한기르마할은 인도 전통의 횡량식(橫梁式 : cross-bar style-옮긴이) 구조를 채택했는데, 튀어나온 비스듬한 처마, 특히

아그라 성채의 건설

미스킨이 초안을 잡고, 사르완이 색을 칠했다.

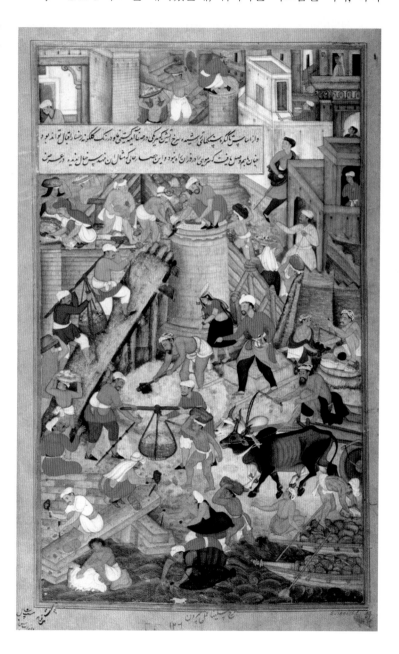

정교하게 조각하여 새긴 보아지는 인도 건축의 느낌이 풍부하다. 이 홍사석 궁전의 전체 구조와 수많은 세세한 부분들은 모두 보는 사람으로 하여금 괄리오르 성채에 있는 힌두교 왕 만 싱(Man Singh, 1484~1516년)의 궁전인 만 만디르(Man Mandir)를 연상케 한다. 궁전 동쪽의 정면에는 남북 양쪽 끝에 각각 종 모양의 돔 지붕을 가진 탑루(塔樓)가 하나씩 있으며, 중앙의 아치형 문은 궁전 안쪽의 정사각형 정원으로 통한다. 정원의 사방 주위에 있는 2층 누각들의 비스듬한 처마는 줄지어 있는 계단 모양의 보아지들이 지탱하고 있다. 문 테두리와 천정(天井)에는 모두 정교하게 새긴 보아지로 장식해 놓았으며, 보아지의 높낮이가 들쑥날쑥한 리듬감은 공간에 동태(動態)의 활력을 부여해 주고 있다. 궁전 정문의 벽 위에는 또한 백색 대리석 띠에 첨두아치·이슬람 도안과 무갈 황제의 육각별[六角星] 모양의 마력(魔力) 부호를 박아서 장식하였다.

자한기르마할
홍사석
대략 1570년
아그라 성채

1580년에 악바르가 짓기 시작한 무갈의 도성인 라호르 성채(Lahore Fort)는, 평면이 평행사변형을 나타내며, 아그라 성채에 비해 네모반듯하고 질서정연하게 설계했으며, 홍사석 건축의 보아지에 새긴 부조가 매우 기이하고 화려하다. 1583년에 악바르가 짓기 시작한 알라하바드 성채(Allahabad Fort)는, 갠지스 강과 야무나 강이 합류하는 지점에 위치하기 때문에 평면이 쐐기 모양을 나타내며, 성채 안에 있는 '치힐 스툰(Chihil Stutun : 40개의 기둥이 있는 궁전이라는 뜻-옮긴이)' 주랑(柱廊)의 위에 튀어나와 있는 비탈진 처마는 줄지어 있는 인도식 보아지 주두를 가진 열주가 지탱하고 있다.

파테푸르 시크리(Fatehpur Sikri)는 아그라 서남쪽 약 40킬로미터 지점에 있는데, 이는 악바르가 1569년에 칙명을 내려 건설하기 시작한 무갈 제국의 새로운 수도(1571~1585년)이다. 시크리는 원래 황폐하고 거친 지역이었다. 이슬람 수피파(이슬람 신비주의의 한 종파-옮긴이)의 성자(Sufi saint)인 샤이크 살림 치슈티(Shaikh Salim Chishti, 1479~1572년)는 시크리의 바위산 등성이에 있는 한 동굴 속에 은거하여 고행 수도하고 있었다. 전해지기로는 악바르가 이곳을 지나다가 이 성자를 참배하고, 후계자를 갖도록 해달라고 기구(祈求)했다고 한다. 1569년 8월에, 성자의 예언이 과연 영험하여, 라지푸트 공주 출신인 악바르의 황후 마리암 자마니(Mariam Zamani)가 왕자를 낳았다. 악바르는 진심으로 감사하게 여겨, 성자의 이름을 따서 왕자에게 살림(Salim)이라는 이름을 지어 주었는데, 그가 바로 훗날의 황제인 자한기르(Jahangir)이다. 아울러 악바르는 아그라에서 시크리로 천도하기로 결정했다. 시크리 성채는 1570년 전후에 건설하기 시작하여, 1571년에 대략적인 모양을 갖추었으며, 1574년에 기본적으로 준공하였다. 악바르는 1572년부터 1573년까지 구자라트를 정복한 전쟁을 기념하기 위해, 시크리 성채를 파테푸르(Fatehpur)라고 명명했는

데, 그 뜻은 바로 '승리의 성'이다.

파테푸르 시크리는 악바르 시대에 건축한 절충적인 풍격의 본보기로, 이슬람 건축과 인도 전통 건축이 융합된 가장 훌륭한 대표작으로 공인되고 있는데, 악바르가 창도한 인도 이슬람 문화의 융합 정책을 체현해 냈으며, 또한 악바르의 강렬하면서 웅장하고 기이한 상무(尙武)적 개성을 체현해 냈다. 악바르는 이 성채의 설계와 시공을 친히 감독했는데, 아마도 페르시아나 투르크의 건축사들을 초빙하고, 훨씬 더 많은 인도의 구자라트·라자스탄·벵골·펀자브 등지의 건축가들과 기술자들을 불러 모았을 것이다. 성채의 대문·궁전·누대(樓臺)·정원·모스크·능묘 등의 건축들은 페르시아나 투르크의 이슬람 건축과 인도 본토의 전통적인 힌두교·자이나교·불교 건

파테푸르 시크리

홍사석

1569~1585년

시크리

축 등 다른 요소들이 뒤섞여 있어, 설계가 다양하고, 구상이 기이하고 특이하며, 풍격이 웅장하고 화려하여, 이채로움이 끊이지 않는다. 영국의 고고학자인 모티머 휠러(Mortimer Wheeler)는 이것을 "이란의 형식 속에 힌두교의 상상력을 섭렵했다"고 칭찬했다.[Umberto Scerrato, *Monuments of Civilization, Islam*, p.147, London, 1976]

홍사석으로 지은 이 성채는 야트막한 산등성이 위에 우뚝 솟아 있으며, 주변의 길이는 대략 11킬로미터로, 아그라 성채에 비해 더욱 웅장하다. 성채 안에 홍사석으로 지은 궁전들은 산세(山勢)에 따라 계단처럼 배열되어 있다. 디완이암[Diwan-i-Am : 근정전(勤政殿)]·디완이카스[Diwan-i-Khas : 추밀전(樞密殿)]·조드 바이궁(Palace of Jodh Bai)·비르발 바반(Birbal Bhavan)과 판치마할(Panch Mahal : '5층궁' 혹은 '터키술탄궁'이라고도 함-옮긴이) 등의 궁전들은 모두 인도 전통 건축의 부재(部材)들을 채택했는데, 특히 라자스탄식의 비스듬한 처마와 열주 및 보아지가 그러하다. 자미 마스지드와 샤이크 살림 치슈티 등의 이슬람교 건축들은 또한 힌두교 건축의 요소들도 흡수하였다. 전체 성채는 웅장하고 견고하며, 경계가 물샐 틈 없이 삼엄하여, 사람들로 하여금 천막이 빽빽이 늘어서 있는 무갈의 군영(軍營)을 연상케 한다. 이 때문에 파테푸르 시크리는 "응고하여 암석이 된 천막"이라고 묘사되고 있다. 성채의 동북부에 있는, 황제가 신하와 백성들을 접견하는 근정전(勤政殿) 즉 디완이암은 회랑(回廊)이 둘러싸고 있는 직사각형의 노천 정원의 남쪽에 있는 홍사석 궁전으로, 열주 회랑의 위에는 인도식의 비스듬한 처마가 튀어나와 있다. 황제와 군정(軍政) 대신들이 국가의 방침을 비밀리에 상의하는 디완이카스(추밀전)는 라자스탄식의 정사각형 2층 홍사석 누각인데, 누각 꼭대기에 있는 평대(平臺)의 네 모서리에는 각각 네 개의 기둥이 있는 종모양의 작은 정자들이 있으며, 건물 안쪽의 중앙에는 하나의 굵직

한 보아지 주두가 있는 석주(石柱)가 세워져 있어, 세계의 중심을 상
징하는 원형 보좌(寶座)를 지탱하고 있다. 전당 안에 있는 유일한 이
굵은 석주의 정사각형 주초(柱礎 : 주춧돌-옮긴이)와 팔각형 주신(柱
身 : 기둥의 몸통-옮긴이) 위에는 각종 도안들을 새겨 놓았다. 주두에
36개의 갈퀴들이 한데 무리지어 갈라져 나와 있는 빽빽한 나선형 보
아지는, 그 모양이 마치 여러 층의 종유석들이 주렁주렁 매달려 있
는 것처럼 생겼으며, 위쪽의 원형 평대를 떠받치고 있다. 평대의 주
위에는 네 개의 '돌다리'들이 전당 내부의 네 모서리들로 통하고 있
어, 전당 상부에 매달려 있는 맨 위층의 주랑과 이어져 있다. 평대·
돌다리와 주랑 위에는 모두 투조(透彫)한 울타리 난간으로 장식해
놓았다. 이러한 석주는 인도 전통 건축의 '등주(燈柱 : 기둥 자체를 등
으로 만든 것-옮긴이)' 양식과 유사하다. 전해지기로는, 악바르가 중앙

의 원형 평대에 있던 보좌 위에 앉았으며, 그의 네 명의 대신들은 네 모서리에 앉았는데, 이것은 무갈 황제가 세계의 사방을 통치한다는 것을 상징했다고 한다. 이와 같이 기묘한 설계와 상징적인 의미는 힌두교의 여러 가지 심오한 상상력에서 비롯된 것임이 분명하다.

후궁(後宮 : zenana)의 건축들 가운데, 황후가 거주하던 조드 바이궁의 사각형 정원의 사방 주위에 있는 홍사석 누각들은 이슬람의 아치형 문과 힌두교의 열주가 혼합되어 있으며, 주두의 나선형 보아지 조각 장식은 구자라트 사원의 부재(部材)와 유사하다. 조드 바이궁 부근에 있는 한 채의 2층 홍사석 누각인 마리암 코티(Mariam Kothi)는 악바르의 라지푸트 황후인 마리암 자마니의 거처였는데, 금으로 도금했기 때문에 '금옥(Golden House)'이라는 이름을 얻었다. 이 건축물의 실내 장식 벽화의 제재는, 벽화 잔편들의 분석에 따르면 페르시아의 서사시나 전기(傳奇 : 신기한 이야기-옮긴이), 심지어는 그리스도교의 제재인 '수태고지(受胎告知 : Annunciation)'까지도 포괄하고 있었던 것 같다. 악바르가 총애하던 힌두교도 신하인 라자 비르발(Raja Birbal)의 성씨(姓氏)를 따서 명명한 비르발 바반(Birbal Bhaban)은 방이 네 개인 2층의 작은 누각으로, 누각의 꼭대기에는 두 개의 이슬람식 돔이 있으며, 비스듬한 처마의 아래쪽에 있는 인도식 보아지 조각 장식은 번잡하고 화려하다. 이 작은 누각은 일찍이 "매우 작은 궁전이자, 또한 매우 커다란 보석함"이라고 일컬어졌다. 후궁과 미녀들이 놀거나 휴식을 취하도

파테푸르 시크리의 디완이카스에 외기둥이 떠받치고 있는 원형 보좌

홍사석

수태고지(受胎告知 : Annunciation) : 성모영보(聖母領報)라고도 하는데, 하느님의 사자인 대천사 가브리엘이 동정녀인 마리아에게 그리스도를 회임(懷姙)했다는 사실을 알려 준 것을 가리킨다.

록 제공했던 판치마할(Panch Mahal)은 또한 터키술탄궁이라고도 불
리는데, 홍사석으로 지은 5층의 높은 누각으로, 아래층에서부터 위
층으로 갈수록 줄어들어, 아래층에는 모두 56개의 열주가 있으며,
꼭대기 층에는 단지 기둥이 네 개인 종 모양의 작은 정자 하나만 있
다. 방문하는 행상들에게 숙소로 제공되었던 상관(商館)인 카라완
사라이(Karawan Sarai)는 홍사석으로 지은 숙사(宿舍)가 줄지어 정사
각형 정원을 둘러싸고 있는데, 그 구조는 불교 사원의 비하라와 유
사하다. 카라완 사라이 부근의 성문인 하티폴(Hathi Pol : 코끼리문-옮
긴이)의 양 옆에는 실제 코끼리와 크기가 같은 두 마리의 석조 코끼
리(대가리는 이미 없어졌음)를 조각해 놓았다. 하티폴의 내리막 지점에
는 높이가 약 21미터인 홍사석으로 지은 히란 미나르(Hiran Minar :
사슴탑-옮긴이)가 우뚝 솟아 있는데, 황제는 이 탑의 꼭대기에서 사
슴을 쏘아 사냥했다. 히란 미나르는 악바르가 진심으로 아끼던 코끼
리의 무덤 위에 지었는데, 탑신 위에는 수많은 석조(石彫) 상아들이
튀어나와 있어, 마치 호저(豪猪 : '산미치광이'라고도 하는데, 고슴도치와
약간 유사하게 생겼으나, 크기가 크고, 털도 긴 동물-옮긴이)의 몸에 난 가

판치마할(터키술탄궁이라고도 함)
홍사석
파테푸르 시크리

시 같다. 이와 같이 기이하고 괴상한 조형도 역시 힌두교적인 상상에 속하는 것이다. 디완이암의 옆에 있는 파치시 정원(Pachisi Court : 장기판 정원–옮긴이)은 네모난 벽돌을 장기판 모양으로 깔아 놓았는데, 악바르가 궁녀들을 살아 있는 말로 삼아 여기에서 장기를 두었다고 전해진다. 성채의 동북쪽 모서리에 있는 홍사석 음악당인 탄센 카나(Tansen Khana)는 악바르의 궁정음악가인 탄센(Tansen, 대략 1560~1610년)만을 위하여 지은 공연 장소인데, 그 음향 효과가 현대의 음악당에 못지않다. 1575년에 악바르는 성채 안에 소박한 홍사석 예배당인 이바다트 카나(Ibadat Khana)를 건립하여, 이슬람교·힌두교·자이나교·조로아스터교 및 기독교의 현철(賢哲)들과 함께 종교의 교의(敎義)에 대해 토론하였다.

파테푸르 시크리 남쪽의 홍사석으로 지은 자미 마스지드(Jami

Masjid)는 1571년부터 1572년까지 건립되었는데, 전해지는 말에 따르면 이슬람교 성지인 메카(Mecca)의 모스크나 페르시아 이스파한의 모스크를 모방하여 설계한 것이라고 한다. 자미 마스지드의 중앙에 있는 넓은 직사각형 정원은, 서쪽 끝에 메카 방향을 향하여 미흐라브(mihrab : 벽감―옮긴이)를 설치해 놓은 예배당과 삼면(三面)의 열주 회랑(回廊)은 모두 중앙아시아의 정규 모스크의 구조나 격식에 부합한다. 그리고 보아지처럼 생긴 주두가 있는 석주와 사원 지붕에 줄지어 있는 종 모양의 작은 정자는 바로 힌두교 양식에 속하고, 사원 안에 있는 장식 부조는 아라베스크 문양과 힌두교 도안을 혼합해 놓았다. 자미 마스지드 정원의 남쪽 입구인 불란드 다르와자(Buland Darwaza : 높은 문―옮긴이)는 높이가 54미터에 달하는데, 대략 1577년 전후에 구자라트를 정복한 것을 기념하여 추가로 건립한 개선문이

불란드 다르와자(높은 문)

홍사석·백색 대리석

높이 54m

대략 1577년

파테푸르 시크리

다(일설에는 이 문이 1601년부터 1602년까지 악바르가 데칸을 정복한 것을 기념하여 지은 것이라고도 한다). 이 높고 웅장한 홍사석 대문은 페르시아식의 강건하고 명쾌함과 인도식의 웅혼하고 기발함을 융합하여, 악바르 시대 건축 풍격의 걸출한 대표작이 되었다. 문 앞의 계단에서부터 지붕 위에 있는 작은 정자까지의 높이는 54미터이며, 홍사석으로 쌓고 백색 대리석을 박아 장식한 정면의 요벽(凹壁)에 있는 커다란 첨두아치형 문은 높이가 약 41미터이다. 이와 같은 첨두아치형 문은 페르시아식이며, 지붕 위에 줄지어 있는 종 모양의 작은 정자는 바로 인도식이다. 아치형 문 안에는 철리(哲理)가 담긴 한 단락의 명문(銘文)을 새겨 놓아, 악바르가 주창했던 다음과 같은 '신성한 신앙'의 관념을 표현해 냈다. 즉 "세계는 하나의 다리이니, 통과하여 지나가는 것이지만, 그 위에 집을 지을 필요는 없으리라. 순간을 희망하는 사람만이 영원함을 희망할 수 있다. 세계는 일순간이니, 기도하는 가운데 지나가 버릴 것이다. 그 외의 나머지는 하나도 볼 것이 없다."

자미 마스지드의 정원 속에 있는 성자(聖者) 샤이크 살림 치슈티의 묘(Tomb of Shaikh Salim Chishti)는 대략 1580년에 지어졌으며, 1605년에 백색 대리석으로 다시 새롭게 단장하였다. 이 백색 대리석으로 만든 사각형의 작은 묘는 수많은 홍사석 건축들이 둘러싸고 있어, 마치 붉은 마노 위에 한 덩어리의 백옥을 박아 놓은 것 같다. 묘실 위쪽의 비교적 낮은 이슬람 돔은 곡선이 우아하고 아름다우며, 백색 대리석으로 투조(透彫)한 체크무늬의 가림벽들은 주랑(走廊)의 열주와 이어져 있는데, 열주 위에는 정교하고 세밀한 라자스탄식의 S자형 보아지들이 주랑의 비스듬한 처마를 떠받치고 있다. 이 백색 대리석 능묘는 이미 무갈 건축의 풍격이 변화한 흔적을 뚜렷이 나타내 보이고 있다. 아마도 도시가 홍수로 인해 곤란에 처했거나 아

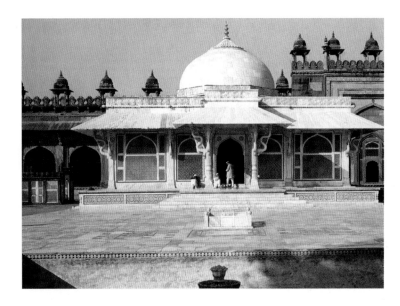

니면 전략적 중심을 옮김에 따라, 악바르는 파테푸르 시크리를 폐기
하고 라호르로 천도했을 것이다. 1598년에 악바르는 다시 아그라로
돌아갔으며, 1605년에 그곳에서 세상을 떠났다.

무갈 왕조의 제4대 황제인 자한기르(Jahangir, 1605~1627년 재위)는
비록 악바르와 같은 뛰어난 재능과 원대한 지략은 없었지만, 여전히
무갈 제국의 강성한 국면을 유지했다. 그는 이슬람교의 정통적 지
위를 회복했으며, 자신이 악바르와 라지푸트 공주의 아들이었으므
로, 여전히 계속하여 관용적인 종교 정책을 시행하였다. 자한기르는
건축보다 회화를 훨씬 더 좋아했는데, 이 때문에 자한기르 시대의
건축은 악바르 시대처럼 그렇게 풍부하지 못하다. 그러나 또한 일부
건축의 성취는 탁월하여, 앞 시대를 계승 발전시키는 작용을 하였
다. 자한기르 시대의 건축 재료는 홍사석을 위주로 하던 것에서 백
색 대리석을 위주로 하는 것으로 바뀌어, 건축의 풍격이 점차 전대
(前代)의 웅혼하고 기발하던 것에서 후대의 전아하고 우아한 것으로
나아갔다. 자한기르의 페르시아 황후인 누르 자한(Nur Jahan : 세계의

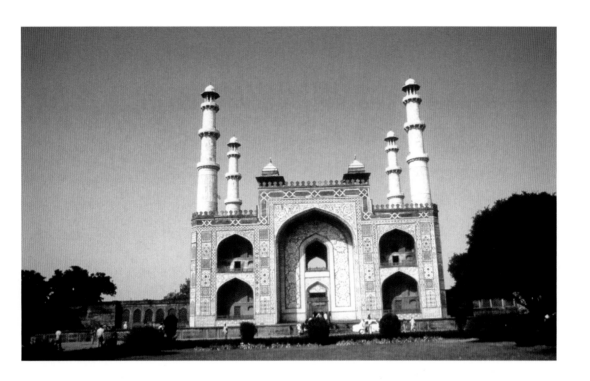

빛)은 미모가 빼어나고 재능이 출중하여, 1611년에 자한기르와 결혼한 이후 국정에 참여했는데, 주로 황실 건축을 주관했다. 이 페르시아 혈통의 천재 여성이 지닌 그처럼 고아한 심미 취향은 또한 자한기르 시대의 건축 풍격을 전아하고 아름답게 바뀌도록 촉진하였다.

아그라 북쪽 약 10킬로미터 지점의 시칸드라(Sikandra)에 있는 악바르 묘(Akbar's Tomb)는 악바르 생애의 말년인 1605년에 건립하기 시작하여, 자한기르 치하인 1613년에 완성하였다. 악바르 묘는 비록 후마윤 묘처럼 기세가 웅혼하지는 못하지만, 여전히 악바르 시대 건축의 절충적 풍격과 강건한 유풍을 지니고 있으며, 동시에 무갈 건축의 풍격이 악바르 시대의 웅혼하고 기발한 풍격에서 샤 자한(Shah Jahan) 시대의 전아하고 아름다운 풍격으로 변화한 흔적을 보여 주고 있다. 무갈 황가의 능묘 관례에 따르면, 능묘의 주체는 큰 화원의 중앙에 위치한다. 악바르 묘가 있는 화원의 담장은 높이가 대

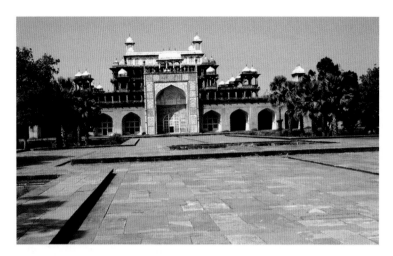

악바르 묘 화원의 묘실

홍사석·백색 대리석

높이 약 30m

1605~1613년

시칸드라

략 7.6미터이며, 남쪽 담장의 중간에 있는 정문인 남문은 백색 대리
석을 박아 장식한 홍사석 대문으로, 그 조형과 장식이 파테푸르 시
크리의 불란드 다르와자에 비해 전아하고 아름다우며, 풍격이 변화
한 흔적을 뚜렷이 보여 주고 있어, 능묘의 주체보다 훨씬 더 사람들
의 주목을 받는 것 같다. 이 대문의 정면 중앙에 있는 요벽(凹壁)은
하나의 거대한 첨두아치형 문이며, 양 옆의 요벽에는 각각 위아래로
중첩되어 있는 비교적 작은 아치형 문들이 있다. 홍사석 벽면 위에
는 백색과 흑색 대리석의 가는 선과 조각들로 기하형이나 화초 문
양들을 상감해 놓았다. 이 도안들은 좌우 대칭이며, 여러 가지가 뒤
엉켜 복잡한 것이, 마치 페르시아 양탄자나 인도의 염직물처럼 오색
찬란하고 화려하며 호화롭고 현란하다. 문 위의 네 모서리에는 백
색 대리석을 겉면에 붙인 네 개의 첨탑들이 높이 솟아 있어, 타지마
할의 네 개의 첨탑이 출현할 것을 예시해 주고 있다. 능묘의 주체
는 위로 갈수록 점차 줄어드는 5층 평지붕의 높은 누각인데, 높이
는 대략 30미터이고, 평면은 정사각형이며, 아래의 네 층은 홍사석
으로 지었다. 그리고 맨 아래층의 한 변의 길이는 97미터이고, 남쪽
중앙에 있는 이슬람 첨두아치형 문이 정면 입구인데, 각 층의 누각

들은 모두 인도식 열주 회랑과 줄지어 있는 종 모양의 작은 정자들을 가지고 있다. 맨 위층은 백색 대리석으로 지었으며, 옥외 노대(露臺 : 발코니-옮긴이)의 중앙에는 악바르의 대리석 가관(假棺 : 시신이 들어 있지 않고 사자의 유품 등을 넣은 가짜 관-옮긴이)을 안치해 놓았으며, 관 위에는 단지 '악바르'라는 한 단어만 새겨 놓았다.

아그라 근교의 야무나 강 동안(東岸)에 있는 이티마드 우드 다울라 묘(Tomb of Itimad-ud-Daula)는 1622년부터 1628년까지 누르 자한 황후가 그녀의 아버지를 위해 지은 능묘이다. 그녀의 아버지인 미르자 기야스 벡(Mirza Ghiyas Beg)은 악바르 시대에 테헤란(Tehran)에서 온 페르시아 이민으로, 후에 자한기르의 장인이자 궁정대신이 되었으며, 봉호(封號)가 '이티마드 우드 다울라(Itimad-ud-Daula : 나라의 기둥)'였다. 화원의 중앙에 자리 잡은 이티마드 우드 다울라 묘는 전대의 웅혼하고 기발한 풍격으로부터 후대의 전아하고 아름다운 풍격으로 넘어가는 과도기의 중요한 연결고리로서, 백색 대리석이 이미 주요 건축 재료가 되었으며, 우아한 조형과 정교하고 아름다운 장식이 지배적인 지위를 차지하고 있다. 화원의 중앙에 있는 능묘의 주체는 완전히 백색 대리석으로만 지었는데, 상하 2층이고, 4면이 대칭이며, 네 모서리에는 돔 지붕을 한 네 개의 팔각 탑루(塔樓)가 우뚝 솟아 있다. 아래층 묘실의 한 변의 길이는 21미터로, 체크무늬 창살이 달려 있으며, 위층 발코니의 중심은 차 덮개형(비닐하우스처럼 생긴 지붕 형태-옮긴이)의 누각이며, 또한 체크무늬의 가림벽이 있다. 아래층 묘실의 장식 문양 창살과 위층 누각의 가림벽은 모두 백색 대리석으로 투조했는데, 마치 투조하여 세공한 상아 조각 같다. 능묘의 백색 대리석 표면에는, 이탈리아 르네상스(Italian Renaissance) 후기에 피렌체에서 유행했던 피에트라 두라(Pietra Dura : 대리석 상감 공예-옮긴이)와 유사한 방식을 대량으로 채용하기 시작했다. 백색 대리

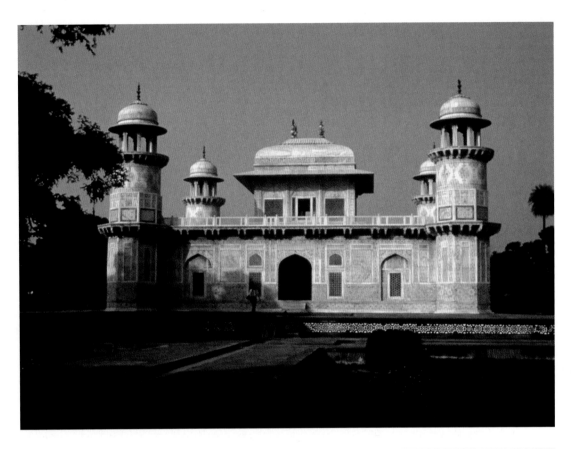

석 탑루·묘실과 누각 안팎의 벽 표면에는 모두 천청석(天靑石 : 셀레스타이트-옮긴이)·얼룩무늬 마노·벽옥(碧玉)·황옥(黃玉) 등 유명하고 진귀한 채석(彩石 : 색깔이 있는 돌-옮긴이)들로 아라베스크 문양이나 화초 도안을 박아 넣어, 능묘 장식을 한층 더 화려하고 웅장하도록 하였다. 백색 대리석과 채석 상감 공예를 대량으로 채용함으로써, 이 묘가 타지마할을 직접 선도(先導)하게 하였다.

라호르 북쪽 교외의 샤데라(Shadera)에 있는 자한기르 묘(Tomb of Jahangir)는 1627년에 누르 자한 황후가 감독하여 지었다. 이 홍사석 능묘는 백색 대리석을 겉면에 붙였으며, 구조는 이티마드 우드 다울라 묘와 약간 비슷하지만, 규모는 훨씬 웅대하며, 역시 커다란 화원의 중앙에 건립했다.

이티마드 우드 다울라 묘
백색 대리석
높이 약 12m
1622~1628년
아그라

샤 자한 시대의 전아하고 아름다운 건축

무갈 왕조의 제5대 황제인 샤 자한(Shah Jahan, 1628~1658년 재위)은 무갈 건축의 황금시대를 열었다. 샤 자한 시대의 무갈 제국은 마치 밝은 태양이 중천에 떠 있는 듯했으며, 물자가 풍부하고 문화가 융성했다. 샤 자한은 그의 조부인 악바르와 마찬가지로 건축에 열중하여, 아그라·델리·라호르 등지에 대규모로 성채·궁전·모스크·능묘·화원을 건립했는데, 매우 사치스럽고 화려했으며, 거액의 자금을 사용했다. 샤 자한 시대의 건축은 일반적으로 구조의 웅장함과 설계의 기묘함이라는 측면에서는 악바르 시대의 건축에 미치지 못하지만, 재료가 유명하고 진귀하며 장식이 호화롭다는 측면에서는 훨씬 뛰어났다. 샤 자한은 진주보석류 장식물을 매우 좋아했기 때문에, 샤 자한 시대의 장식이 호화로운 건축은 종종 "크기가 거대한 진주 보석"이라고 묘사되곤 한다. 샤 자한 시대의 건축은 통상 홍사석 대신 백색 대리석을 주요 건축 재료로 사용했으며, 또한 마노·벽옥·홍옥수(紅玉髓 : 카닐리언—옮긴이) 등 각종 채석(彩石)이나 반

샤 자한의 술잔

백색 연옥

길이 18.7cm, 너비 14cm

1657년

런던의 빅토리아 앨버트 박물관

샤 자한은 진주보석류 장식물과 공예품을 매우 좋아했다. 이 때문에 샤 자한 시대의 백색 대리석 건축은 또한 "크기가 거대한 진주보석"이라고 묘사된다.

보석(半寶石) 혹은 금·은을 상감한 도안으로 장식하였다. 이러한 백색 대리석은 주로 라자스탄의 마크라나(Makrana) 채석장에서 가져왔는데, 무늬가 섬세한데다 매끄럽고 윤택하여, 반드시 매우 정밀한 기술로 세밀하고 신중하면서 적당하게 장식을 해야 비로소 대리석의 겉 표면의 밝고 깨끗함을 손상시키지 않을 수 있었다. 재료와 기술의 변화는 조형과 풍격의 변화를 불러왔다. 특히 첨두아치형 문의 위쪽 곡선은, 대부분이 중앙에 있는 하나의 뾰족한 끝의 양 옆에 각각 서너 개의 반원호(半圓弧)가 있는 형식으로 장식했는데, 이와 같이 물결 모양으로 호가 이어지는 연속 아치형 문이나 아케이드는 샤 자한 시대 건축의 전형적인 특징의 하나가 되었다. 돔의 형상도 간소한 복발식(覆鉢式 : 사발을 엎어 놓은 것-옮긴이) 돔에서 목의 구부러진 부위가 좁아지는 인경(鱗莖 : 비늘줄기, 즉 양파·백합·튤립처럼 줄기가 변화하여 뿌리처럼 된 것-옮긴이) 모양이나 혹은 양파 모양의 페르시아식 돔으로 바뀌었다. 비록 샤 자한이 페르시아 건축가들을 매우 신임하여, 페르시아의 영향이 한때 크게 유행했지만, 백색 대리석과 금·은·채석 상감 공예를 결합함으로써, 샤 자한 시대의 건축을 페르시아의 채색 유약을 발라 구운 자기 타일 건축과는 뚜렷이 구별되게 해주었으며, 또한 악바르 시대의 홍사석 건축과도 뚜렷이 구별되게 해주었다. 샤 자한 시대의 건축 풍격은 이미 악바르 시대의 복잡한 절충으로부터 단순한 조화로움으로 변화하였으며, 남성적인 웅혼하고 기발한 풍격으로부터 여성적인 전아하고 아름다운 풍격으로 변화하였다. 그리하여 윤곽이 뚜렷하고, 비례는 균형을 이루고 있으며, 대칭은 짜임새 있고, 색깔은 밝고 아름다워, 기조가 청순하고 세련되면서도 또한 온화하고 점잖으며 화려하고 진귀하다. 이처럼 완미하고 조화로운 이상적인 경계에 이르렀으므로, 인도 이슬람 건축의 '신고전주의(Neoclassicism)'라고 불린다.

1628년에 샤 자한은 아그라에서 즉위한 후에, 곧 아그라 성채의 궁전을 수리하고 증축하기 시작했다. 그리하여 원래 있던 홍사석 건축들을 대량으로 철거하고, 그것을 백색 대리석 정자와 누각으로 대체했으며, 아울러 금·은·채석 문양을 박아 넣어, 아그라 성채의 면모를 일신하였다. 샤 자한이 새로 지은 디완이암(Diwan-i-am)은 비록 홍사석 건축이었지만, 겉 표면에 백색 모르타르를 칠하고, 채색으로 그림을 그리고 도금하여, 화려하고 웅장했으며, 내부는 백색 대리석 문양을 박은 방으로 꾸몄다. 디완이암(근정전-옮긴이)의 법에서 정한 40개의 열주가 칸을 나누어 내어, 물결 모양으로 호(弧)가 이어지는 아치형 문과 함께 아케이드 주랑(柱廊)을 이루고 있는데, 주두에는 악바르 시대의 인도식 보아지는 이미 없어졌고, 이것을 간결하게 만든 꽃잎 모양의 받침대로 대체했다. 1636년부터 1637년까지 샤 자한이 칙명을 내려 건립한 백색 대리석의 디완이카스(Diwan-i-Khas : 추밀전)는 세 개의 아치형 문이 두 칸의 궁실(宮室)과 이어져 있으며, 전당 내부의 체크무늬 창들은 모두 대리석을 투조(透彫)한 것이고, 전당 외부의 대리석에 문양을 박아 넣은 12각(角)의 열주는 장식이 화려하고 아름다우며, 발코니 형태의 건물 꼭대기에는 대리석 보좌(寶座)를 배치해 놓았다. 샤 자한 시대에 백색 대리석으로 지은 후궁(後宮)인 카스마할(Khas Mahal)은, 뒤로는 야무나 강의 강안(江岸)에 닿아 있으며, 중앙의 전당 앞쪽은 한 채의 로지아(Loggia)인데, 정면이 다섯 칸이며, 모두 물결 모양으로 호(弧)가 이어지는 아치형 문들이 이어져 있다. 중앙 전당의 양 옆에는 각각 하나씩의 길쭉한 정자들이 있으며, 정자의 벵골식 반원형 돔 지붕의 용마루 위에는 열을 이루어 방사(放射)하는 뾰족한 지붕 장식을 설치해 놓았다. 이 정자의 돔 지붕은 금속으로 도금하여 장식했는데, 이 때문에 '금정(金亭 : Golden Pavilions)'이라고 불린다. 이 정자

로지아(Loggia) : 한쪽이나 한쪽 이상에 벽이 없이 트여 있고 열주가 있는 방이나 복도.

의 주랑 위에서 멀리 보이는 야무나 강의 경치는 아그라 성채에서 사람들이 가장 황홀해 하는 경관이다. 금정의 북쪽에 있는 팔각탑인 무삼만 부르지(Musamman Burj)는 사만 부르즈(Saman Burj)라고도 불리는데, 이것은 평면이 팔각형인 백색 대리석 탑루이다. 돔에 도금한 이 탑루의 위층 대리석 벽면은 갖가지 색깔의 보석들로 소형화(素馨花)를 줄지어 상감해 놓았으며(이 때문에 이 탑루를 '소형탑'이라고도 한다-옮긴이), 아래층의 벽면에도 각종 정교하고 아름다운 대칭 도안들을 박아 놓았다. 카스마할 부근의 쉬시마할(Shish Mahal : 거울 궁전-옮긴이)은 궁정의 여성 가족들의 탈의실로, 사방 벽에 무수히 많은 거울 조각들과 금·은·채석(彩石)

아그라 성채의 후궁인 카스마할의 북쪽 가장자리에 있는 팔각탑인 무삼만 부르지[소형탑(素馨塔)]
돔은 도금함, 백색 대리석

소형화(素馨花) : '말리화'라고도 하며, 히말라야가 원산지인 상록 관목으로, 향이 좋고, 흰색 꽃이 핀다.

들을 박아 놓았으며, 대리석 바닥 위에는 헤엄치고 있는 각종 물고기들을 조각해 놓았다. 아그라 성채의 중심에 있는 모티 마스지드(Moti Masjid : 진주 모스크-옮긴이)는 1646년에 샤 자한이 칙명을 내려 건립한 백색 대리석 모스크인데, 사원 안에 있는 한 줄의 페르시아어 명문(銘文)은 그것을 한 알의 진주(珍珠)에 비유하고 있다. 모티 마스지드의 가운데는 대리석으로 포장한 직사각형 정원인데, 삼면은 아케이드 회랑으로 둘러싸여 있으며, 서쪽의 기도청(祈禱廳) 정면에는 물결 모양으로 호가 이어지는 일곱 개의 아치형 문이 있고, 평지붕 위에는 세 개의 양파처럼 생긴 돔들이 우뚝 솟아 있다. 이 모

아그라 성채의 모티 마스지드
백색 대리석
1646년

티 마스지드는 설계가 정교하고, 비례가 균형을 이루고 있고, 윤곽은 간결하면서도 밝고 깨끗하며, 색은 청신하고 담아하여, '세계에서 가장 아름다운 개인 사원'이라고 칭송되고 있다.

아그라 성채에서 약 15킬로미터 떨어진, 야무나 강의 남안(南岸)에 있는 타지마할(Taj Mahal)은, 샤 자한이 그가 총애했던 황후인 아르주만드 바누 베굼(Arjumand Banu Begum, 1593~1631년)을 위하여 건립한 능묘이다. 페르시아 귀족 출신으로 절세의 미녀였던 아르주만드 바누 베굼은 자한기르의 황후인 누르 자한의 조카딸이자, 궁정 대신인 아사프 칸(Asaf Khan)의 딸로서, 1612년에 무갈 왕조의 왕자인 쿠람(Khurram : 즉 훗날의 황제인 샤 자한)과 결혼하여, '뭄타즈마할(Mumtaz Mahal : 황궁의 선택)'이라는 봉호를 받았는데, 부부의 정이 매우 돈독하여 잠시도 서로 떨어지지 않았다. 1631년에 뭄타즈마할은 샤 자한을 수행하여 출정했을 때 분만하다가 불행하게도 부르한푸르(Burhanpur)에서 세상을 떠났다. 전해지기로는, 황후가 임종하기 전에 샤 자한에게 그녀를 위해 세계에서 가장 아름다운 능묘를 건립하여, 그들의 영원한 애정을 기념해 주도록 요구했다고 한다. 샤 자한은 그녀의 유언대로 아그라에 세계에서 가장 아름다운 능묘를 건립했다. 능묘는 황후의 봉호로 명명하여 '뭄타즈마할'이라고 했으며, 또한 '타지마할[Taj Mahal : 황궁의 관(冠)]'이라고도 부르는데, 줄여

서 '타지[Taj : 관(冠)]'라고 부른다.

타지마할의 주요 설계자는 라호르에서 온 페르시아의 건축가 우스타드 아흐마드 라호리(Ustad Ahmad Lahori, 대략 1575~1649년)인데, 그 의미는 바로 '라호르의 거장(巨匠) 아흐마드'이다. 우스타드 아흐마드는 천재적인 건축가이자 숙련된 기사(技師)였을 뿐만 아니라, 또한 해박한 학자로, 천문학·기하학·수학에 정통했다. 그는 기예가 비범했기 때문에 샤 자한 궁정의 수석 건축가로 승진했으며, '나디르 알아스르[Nadir al-Asr : 한 시대의 기재(奇才)]'라는 칭호를 하사받았다. 터키의 기사인 이스마일 칸(Ismail Khan)이 책임지고 능묘의 돔을 지었다. 페르시아의 서법가인 아마나트 칸(Amanat Khan)은 능묘 안팎을 장식하는 『코란』 명문(Quranic inscriptions)과 역사 명문을 책임지고 설계하였다. 샤 자한은 뭄타즈마할의 꿈을 실현하기 위해, 인

도 각지에서 유능하고 뛰어난 수많은 기술자들을 불러왔을 뿐만 아니라, 또한 바그다드(Baghdad)의 석공들과 라호르의 첨탑 기술자들 및 사마르칸트(Samarkand)의 기사들도 소집했다. 전해지기로는 이탈리아의 보석 장인인 제로니모 베로네오(Geronimo Veroneo)와 프랑스의 금 장식 장인인 오스탱 드 보르도(Austin de Bordeaux)도 타지마할의 설계나 상감 장식에 참여했다고 한다. 타지마할을 짓는 데 쓴 백색 대리석은 멀리 400킬로미터 이상 떨어져 있는 라자스탄의 마크라나 채석장에서 수레와 배로 실어왔다. 대리석 표면에 상감한 채석이나 반보석들은 세계 각지에서 가져왔는데, 바그다드의 홍옥수(紅玉髓)·아프가니스탄의 천청석(天靑石)·펀자브의 벽옥(碧玉)·아라비아해의 산호·유럽의 옥수(玉髓)·중국의 녹송석(綠松石)과 수정 등등이 포함되어 있다. 타지마할은 1632년에 공사를 시작하여, 1648년에 완성했으며(일설에는 1653년에 완성했다고도 함), 공사 기간 동안 매일 2만여 명의 기술자와 인부들을 고용하여, 모두 4천만 루피(Rupees)의 자금을 사용했다. 1656년부터 1668년까지 무갈 제국을 여행한 프랑스의 여행가 프랑수아 베르니에(Francios Bernier)는, 타지마할은 "이집트의 피라미드보다도 훨씬 더 세계의 기적에 포함할 가치가 있다"고 크게 칭송하였다.[Wayne Edison Begley, *Taj Mahal : the Illumined Tomb*, p.19, Cambridge, Massachusetts, 1989]

타지마할은 인도 이슬람 건축의 가장 완미한 걸작이자, 샤 자한 시대의 전아하고 아름다운 풍격을 지닌 가장 전형적인 대표작으로, 무갈 건축의 왕관이라 할 만하다. 타지마할은 옛날 무갈 건축의 전통이 객관적 법칙성에 부합하여 발전한 정점을 상징하는데, 델리의 후마윤 묘·아그라의 악바르 묘와 이티마드 우드 다울라 묘는 모두 타지마할의 원형(原型) 혹은 선구(先驅)들이다. 타지마할의 설계를 주관한 페르시아의 건축가 우스타드 아흐마드는, 아마 이슬람교가

타지마할의 화원 남문

화원은 천국의 낙원을 상징한다.

부활의 날의 낙원이나 천국의 정원(Gardens of Paradise)을 그려 내는 우주학(宇宙學) 도해(圖解)에서 힌트를 얻었는지는 몰라도, 무갈 시대의 문학과 예술에서 유행했던 '낙원 형상(Paradise imagery)'을 힘써 추구했으며, 이를 타지마할의 상징성 건축의 설계 방안에 관철시켰다. 타지마할의 건축물들은 커다란 직사각형 구역을 차지하고 있는데, 남북의 길이는 약 580미터, 동서의 폭은 약 300미터이다. 가운데는 정사각형 화원으로, 한 변의 길이는 약 300미터이며, 두 개의 十자로 교차하는 축선이 4등분하고 있는데, 이처럼 균등하게 대칭을 이루는 페르시아식 화원을 '차하르 바그[chahar bagh : 사분화원(四分花園)]'라고 부른다. 화원의 중심에는 볼록 솟아오른 연못이 하나 있고, 홍사석을 쌓아 만든 네 개의 긴 수로가 사방으로 곧게 통하고

있는데, 이는 '에덴 동산(Garden of Eden)'으로부터 세계의 사방으로 흐르는 네 개의 강물을 상징한다. 우스타드 아흐마드는 '낙원의 형상'에 따라 타지마할의 설계를 진행하여, 능묘의 주체를 천국 낙원을 상징하는 화원의 북쪽 가장자리에 배치했으며, 화원의 남쪽 담장의 한가운데에 있는 홍사석으로 만든 아치형 문은 바로 천국 낙원의 입구를 상징한다. 이 아치형 문의 형상과 구조는 악바르 묘의 남문과 유사하지만, 단지 네 모서리의 탑루는 결코 높이 솟은 첨탑이 아니며, 문 위에는 또한 백색 대리석으로 만든 작은 정자들이 일렬로 줄지어 있다. 아치형 문의 테두리에는 백색 대리석으로 아라베스크 문양을 박아 넣었으며, 다음과 같은 『코란』의 명문(銘文)을 새겨 놓았다. "마음씨가 순결한 사람이 천국의 화원에 들어오는 것을 환영하노라." 남문을 들어가면, 연못의 물이 그야말로 마치 거울 같고, 초목이 무성한 화원의 경치가 곧 시야에 확 들어온다.

　타지마할 화원 속에 홍사석을 깔아 만든 용도(甬道 : 사원이나 묘지의 중앙 통로-옮긴이)에는 줄 지어 있는 향나무들이 좁고 긴 수로를 사이에 두고 마주하여 우뚝 서 있으며, 북쪽 중앙의 백색 대리석으로 지은 돔 침궁(寢宮)을 향해 곧게 이어져 있다. 타지마할은 여타 무갈 시대의 화원 능묘들과는 배치가 달라, 능묘 자체가 화원의 중앙에 위치하지 않고, 화원의 북쪽 가장자리에 위치하는데, 이와 같은 특수한 설계는 대체로 또한 낙원의 이미지를 강조하기 위한 것이었다. 화원의 북쪽 가장자리에서 야무나 강의 남안(南岸)을 등지고 있는 능묘 자체는 전부 마크라나 채석장에서 생산한 백색 대리석으로 지었다. 기단은 높이가 약 7미터, 한 변의 길이가 약 95미터의 정사각형 평대(平臺)로, 평대의 중앙에는 높이가 약 57미터인 돔 침궁 하나가 우뚝 솟아 있고, 평대의 네 모서리에는 높이가 약 42미터인 원주형(圓柱形) 첨탑들이 높이 솟아 있다. 전체가 백색 대리석인 주

체 건축물은 마치 하늘 위의 궁전처럼 매우 밝게 빛나고 있다. 이 화려한 궁전은 마치 한 송이의 꽃봉오리가 피어나려고 하는 새하얀 연꽃 같으며, 맑고 푸른 수면 위에 비친 저 깨끗한 그림자는 가볍게 흔들리는데, 그 모습이 맑고 우아하며 그윽하고 아름답다. 돔 침궁을 짓는 데 쓰인 마크라나 특산의 백색 대리석은 마치 자체의 생명을 지니고 있기라도 한 것처럼, 매일 다른 시각에 빛의 변화에 따라 농도가 다른 갖가지 색조로 변화한다. 새벽의 동이 틀 무렵에는 색조가 유백색(乳白色)에 약간 푸른색을 띠고 있어, 가볍고 부드러우며 담아해 보이며, 꿈을 꾸는 것처럼 몽롱하다. 한낮에 햇빛이 비추면, 마치 설산(雪山)의 빙하처럼 은백색 빛으로 눈이 부시다. 인도의 짧은 황혼 무렵에는, 사람을 현혹하는 은회색이나 어여쁜 장밋빛을 나타낸다. 달빛이 비치는 밤에는 돔의 광채가 냉염하고 기묘하

(왼쪽) 타지마할 침궁의 돔과 첨두아치형 문이 있는 요벽(凹壁)

(오른쪽) 타지마할의 첨탑 꼭대기

(아래) 타지마할 침궁의 외벽

며 신비한데, 마치 한 알의 매우 커다란 진주가 별이 총총한 하늘에 매달려 있는 것 같아, 사람들로 하여금 무한한 그리움을 불러일으킨다. 백색 대리석 능묘의 양 옆에는 또한 서쪽의 모스크와 동쪽의 '자와브(jawab : 응답, 호응, 대답이라는 뜻—옮긴이)'라는 영빈관이 대칭을 이루고 있다. 이 두 채의 홍사석으로 지은 부속 건축물들은, 마치 피부색이 밤색인 한 쌍의 궁녀들이 살결이 곱고 흰 황후의 좌우에서 시중을 들면서 서 있는 듯하여, 황후의 희고 연약한 모습을 한층 더 돋보이게 해준다. 타지마할의 돔 침궁은 기본적으로 후마윤 묘의 팔각형 평면 설계와 이중으로 된 복합식 돔 구조를 그대로 따랐다. 즉 중앙의 대청에 숨겨져 있는 반원형 돔의 위쪽에는 다시 양파처럼 생긴 두 번째의 돔을 설치해 놓았다. 이 2층으로 된 돔의 얇은 껍질 사이에는 대청 자체보다도 훨씬 더 크고 완전히 은폐된 공간이 있는데, 이와 같은 구상은 낙원의 정취 혹은 천국의 환상(Paradisaic vision)을 창조하는 상징적 의미를 띠고 있음이 분명하다. 침궁의 바깥쪽에 유일하게 볼 수 있는 커다랗고 새하얀 양파 모양의 돔은 비례가 매우 균형 잡혀 있고, 곡선이 대단히 아름다워, 타지마할 최고의 영예로 칭송되고 있다. 침궁의 정면에 있는 백색 대리석 요벽(凹壁)의 첨두아치형 문 테두리에는 흑색 대리석과 각종 채석들을 상감한 『코란』 명문과 아라베스크 문양들로 장식해 놓았다.

 타지마할의 돔 침궁 내부는 백색 대리석으로 투조(透彫)한 체크무늬의 문과 창을 통해 비치는 자연광(自然光)으로 가득 넘쳐나, 마치 촛불이 가물거리는 성소(聖所) 같다. 팔각형 침궁의 네 모서리에 있는 네 칸의 작은 방들과 연결되어 통하는 중앙 대청의 한가운데에는, 뭄타즈마할 황후의 백색 대리석 의관묘(衣冠墓 : 관 속에 시신은 넣지 않고 사자가 생전에 착용했던 옷이나 관만 넣은 묘—옮긴이)가 놓여 있으며, 위쪽 돔의 중심과 똑바로 마주하고 있다. 샤 자한 황제 사후

에 추가로 만든 의관묘는 황후의 석관 서쪽에 자리 잡고 있으며(따로 두 개의 진짜 석관은 침궁의 지하에 있는 묘실 안에 안치되어 있다), 석관의 위에는 모두 채석을 상감한 정교하고 아름다운 무늬로 장식해놓았다. 백색 대리석으로 투조한 팔각형 병풍이 두 개의 석관을 둘

팔각형의 병풍이 둘러싸고 있는 황후와 황제의 두 석관(石棺)은 의관묘이고, 진짜 석관은 침궁 지하의 묘실에 있는데, 침궁 뒤쪽의 지하도를 통해 들어간다.

러싸고 있다. 이 병풍의 높이는 183센티미터로, 하나의 옹근 대리석판으로 조각하여 만들었는데, 받침대와 테두리 위에는 울긋불긋한 보석들로 화초 도안을 가득 장식해 놓아, 마치 무수한 별들처럼 눈이 부시다. 채석으로 상감한 석관은 마치 아름다운 옥으로 가득한 보석상자 같다. 전체 침궁 내부의 대리석 벽이나 바닥판과 체크무늬를 투조한 문과 창에도 금·은·채석을 상감하거나 혹은 부조로 새긴 도안들이 가득한데, 전체적인 장식 효과는 화려하고 정교하면서도 또한 자질구레하고 번잡한 화려함으로 흐르지 않았다. 타지마할

은 총체적인 설계의 측면에서 보자면, 수학적 계산의 정밀함과 기하학적 구조의 균형과 광학(光學) 효과의 변화와 우주학적 도해의 분명함을 강조했다. 그리고 심미 기조의 측면에서 보면, 화려하고 진귀한 간결함과 조용하고 엄숙한 찬란함과 수정 같은 순수함과 여성적인 부드러움을 추구했다. 특히 저 순백색의 밝고 깨끗한 돔 침궁은 맑은 연못 속에 거꾸로 비쳐져, 아름답고 날렵한 자태를 뽐내며 서 있으며, 위아래의 빛과 그림자가 서로 눈부시게 비치고 있어, 마치 선경(仙境)의 몽환적인 색채로 넘쳐나는 듯하다. 그리하여 '대리석의 꿈'·'백색 대리석의 교향악'·'백색의 기적' 등등 무수히 많은 찬사를 받고 있다. 샤 자한 본인도 일찍이 다음과 같은 시를 지어 찬사를 보냈다. "건축가는 아마도 속세의 범인(凡人)이 아니리라. 왜냐하면 천국에서 그의 설계를 주었음이 분명하기 때문이로다."[R. Ian Lloyd, Wendy Moore, *The Raj & Fatehpur Sikri*, p.16, Singapore, 1989]

원래 샤 자한은 타지마할의 양식을 완벽하게 모방하여, 야무나 강의 북쪽 강변에 그 자신을 위하여 흑색 대리석 능묘를 건립하고, 은색 다리를 설치하여 남쪽 강변에 있는 타지마할과 연결하려고 계획했다고 전해진다. 하지만 이 숙원은 실현하지 못했다. 1658년에, 그는 왕위를 찬탈한 셋째 아들 아우랑제브에게 폐위되어 아그라 성채의 팔각 탑 속에 8년 동안이나 감금당한 채, 눈물을 삼키며 멀리 타지마할을 우울하게 바라보다가 세상을 떠났기 때문이다. 사후에 그는 타지마할 안의 황후 묘 옆에 합장되었다. 오늘날 여행객들이 아그라 성채을 관람하면서, 팔각 탑의 남쪽 가장자리의 금정(金亭) 주랑(走廊) 위에 서서 하늘가 야무나 강의 강변에 있는 타지마할을 바라보는데, 이는 참으로 아름다운 한 폭의 풍경이다. 멀리 타지마할은 조그맣게 축소되어, 마치 하나의 순백색 상아 조각처럼 영롱하고 맑고 깨끗하며 사랑스러운데, 어둑어둑하게 해가 질 무렵에

아그라 성채의 금정(金亭) 주랑 위에서
본 하늘가의 야무나 강 강변에 있는
타지마할 모습

는 또한 마치 신기루의 환영처럼 허무하게 가물가물하여, 사람들의
마음을 사로잡는다.

1639년에, 샤 자한은 아그라에서 델리로 천도하기로 계획하고, 역
사상 일곱 번째의 델리 성인 샤자하나바드(Shahjahanabad : 샤 자한의
주둔지)를 건립하기 시작했다. 성 안의 황궁 보루는 성벽이 모두 홍
사석으로 지어졌기 때문에 '랄 킬라(Lal Qila : Red Fort, 즉 붉은 요새)'
라고 부른다. 아그라 성채도 역시 붉은 요새라고 부르지만, 델리의
붉은 요새(Red Fort at Delhi)의 명칭처럼 그렇게 보편적으로 사용되지
는 않고 있다. 델리의 붉은 요새(1639~1648년)도 타지마할의 설계를
주관했던 페르시아의 건축가인 우스타드 아흐마드 및 그의 동료인
우스타드 하미드(Ustad Hamid)가 설계했다. 델리의 붉은 요새의 이중
으로 된 홍사석 성벽은 2킬로미터가량 이어져 있는데, 북쪽에서부

터 남쪽에 이르는 평면은 직사각형에 가까우며, 면적은 대략 488미터×975미터이다. 붉은 요새는 동쪽으로는 야무나 강에 닿아 있으며, 일반적으로 서쪽의 정문인 라호르 문(Lahore Gate)을 통해 들어가, 기나긴 아치형 통로를 지나면, 곧 황실의 악대(樂隊)가 음악을 연주하던 나우바트 카나(Naubat Khana)에 이르게 되는데, 황제를 알현하러 온 자는 코끼리를 타고 와서 이곳에서 내렸다. 붉은 요새의 중심에 있는 디완이암(Diwan-i-Am : 근정전)도 아그라의 디완이암처럼 사석(砂石) 구조의 표면에 모르타르를 발랐으며, 아울러 채색으로 그림을 그리고 도금했다. 건물의 앞에 40개의 열주로 이루어진 로지아(Loggia : 601쪽 참조-옮긴이)의 칸[間]들에는, 물결 모양으로 호(弧)가 이어지는 첨두아치형 문들이 서로 교차하면서 연속되고 있다. 전당 안의 뒷벽 중앙에 파 놓은 방의 앞쪽에는, 황제의 보좌를 놓는 백

델리의 붉은 요새의 디완이카스(추밀전)

백색 대리석

27.4m×20.4m

1642년

델리

델리의 붉은 요새의 디완이카스에 있
는 열주 복도

델리의 붉은 요새의 디완이카스에 있
는 대리석 석주(石柱)

색 대리석으로 만든 높은 대(臺)가 솟아 있는데, 대의 모서리에 있는
네 개의 기둥들이 벵골식 돔을 지탱하고 있으며, 대리석의 표면에
는 화려하게 채석으로 도안을 상감해 놓았다. 붉은 요새의 뒤쪽 가
장자리에 있는 디완이카스(Diwan-i-Khas : 추밀전)는 백색 대리석으
로 지은 정대(亭臺 : 정자-옮긴이) 스타일의 궁전으로, 삼면에는 물결
모양으로 연속되는 호(弧)로 장식한 첨두아치형 문이 각각 다섯 개
씩 있으며, 전당 지붕의 발코니의 네 모서리에는 돔 지붕으로 된 작
은 정자가 각각 하나씩 설치되어 있다. 전당 안에는 물결 모양으로
호가 연속되는 아치형 문들이 다섯 개의 칸으로 나누고 있어, 층층
이 구불구불한 투시의 깊이를 형성하고 있다. 복도의 대리석으로
만든 사각형 기둥의 주초(柱礎)·기둥의 몸통 및 기둥 위에 보아지처
럼 튀어나온 부분에는 아름다운 로코코식 요철 장식무늬들을 조각

델리의 붉은 요새의 디완이카스 내부

해 놓았다. 모든 열주·아치형 문과 전당 내의 벽 위에는 온통 벽옥(碧玉)·호마노(縞瑪瑙)·홍옥수 등의 보석들을 상감한 장미·백합·양귀비 등의 화초 도안들을 장식해 놓았다. 디완이카스의 아치형 문·열주와 벽면 위의 채석 상감은 눈이 부실 정도로 화려하며, 천장판은 무늬를 조각한 은으로 포장하였다. 디완이카스의 남북 양쪽 모서리의 아치형 문 위에는 샤 자한이 페르시아어로 지은, 다음과 같은 2행의 시(詩)를 새겨 놓았다. "만약 인간에게 하나의 낙원이 있다면, 여기가 바로 거기라네. 그러하다면 여기가 거기라네, 그러하다면 바로 여기가 거기라네." 전당 안의 중앙에 있는 대리석 기단 위에는 원래 그 가치가 수천만 루피나 되는 공작 보좌(Peacock Throne)가 놓여 있었다. 샤 자한의 이 공작 보좌는 순금으로 주조했으며, 의자의 등받이 위에는 갖가지 색깔의 보석들과 진주로 상감한 공작 형상으로 장식되어 있었다. 1739년에 페르시아 침입자인 나디르 샤

(Nadir Shah)가 델리를 모조리 약탈한
다음, 공작 보좌를 이란으로 가져갔는
데, 현재는 테헤란박물관에 단지 보좌
의 잔편만 남아 있을 뿐이다. 비록 디
완이카스는 여러 차례에 걸쳐 약탈을
당했지만, 지금도 여전히 옛날의 호화
로운 분위기를 잃지 않고 있다.

붉은 요새의 동쪽에 강을 향해 있
는 일련의 백색 대리석 궁전들은 북쪽
에서부터 남쪽을 향하여 중간에 있는
디완이카스와 일직선으로 배열되어 있
다. 디완이카스의 북쪽 가장자리에 있
는 욕실(Hammam : 터키식 목욕탕-옮긴
이)은 주랑(柱廊)으로 인해 두 칸으로
나뉘어 있는데, 대리석 벽과 바닥에는
붉고 푸른 채석 무늬를 상감했으며,
중앙에 있는 욕조의 분천(噴泉 : 솟아오
르는 샘-옮긴이)에서는 욕조 안으로 완

델리의 붉은 요새의 카스마할 내부

전히 가열된 장미 향수를 뿜어냈었다. 디완이카스의 남쪽 가장자리
에 있는 후궁(後宮)인 카스마할(Khas Mahal)은 기도실·침실과 탈의실
로 나뉘는데, 화려하고 웅장하며, 마치 눈처럼 밝고 깨끗하다. 카스
마할의 동쪽에 있는 팔각탑인 무삼만 부르지(Muthamman Burj)의 구
조는 아그라에 있는 같은 이름의 건축물과 유사하며, 돌 표면에 무
늬를 박아 넣었고, 돔에 도금을 하였다. 카스마할의 남쪽에 있는 채
색 궁전인 랑마할(Rang Mahal)은 궁전 안에 채색 그림을 그려 놓았기
때문에 붙여진 이름인데, 또한 벽과 천장판에 작은 거울 조각들을

델리의 자미 마스지드
홍사석·백색 대리석
탑의 높이 약 43m
대략 1644~1658년
델리

가득 박아 놓았기 때문에 거울 궁전이라는 의미의 쉬시마할(Shish Mahal)이라고도 부른다. 이 궁전은 아치형 문의 열주가 내부를 칸칸이 나누고 있으며, 중앙에 움푹 들어간 연꽃 모양의 대리석 수분(水盆 : 대야-옮긴이) 속에 있는 연꽃봉오리처럼 생긴 분천에서는, 옛날에는 사람들에게 시원하고 상쾌한 느낌을 주는 향수가 흘러나왔었다. 이 궁전의 남쪽 끝에 있는 '뭄타즈마할(Mumtaz Mahal)'은 샤 자한의 황후의 봉호(封號)로 명명한 것인데, 지금은 이미 고고박물관으로 바뀌어 무갈 제국 황실의 초상(肖像)·갑옷과 투구·도검(刀劍)·복식(服飾) 등의 문물들을 진열해 놓았다.

델리의 붉은 요새가 비스듬히 마주보이는 곳에 있는 델리의 자미 마스지드(Jami Masjid at Delhi)는 대략 1644년부터 1658년까지 지어졌으며, 샤 자한이 칙명을 내려 지은 인도 최대의 무갈 시대 모스크인데, 아마 이것도 우스타드 아흐마드와 우스타드 하미드가 합작하

여 설계했을 것이다. 델리의 자미 마스지드는 홍사석과 백색 대리석을 혼합하여 지었다. 홍사석을 깔아 놓은 정원은 110평방미터로, 삼면에 홍사석 회랑(回廊)으로 둘러 놓았다. 서쪽의 홍사석 예배당은 너비가 60미터이고, 깊이가 26미터인데, 위쪽에는 백색 대리석으로 지은 세 개의 양파처럼 생긴 돔이 있으며, 정면 중앙에는 물결 모양으로 호가 이어지는 커다란 아치형 문이 있고, 양 옆의 비교적 낮은 측전(側殿)에는 모두 물결 모양으로 호가 이어지는 아치형 문이 있는 아케이드 복도가 있다. 또 남북 양쪽 끝에는 높이가 43미터에 달하는 두 개의 첨탑이 솟아 있으며, 아치형 문과 첨탑의 표면에는 모두 백색 대리석판이나 긴 장식 띠를 박아 놓았는데, 장식이 장중하고 엄숙하며, 색의 배합이 조화롭다.

이 밖에도 샤 자한은 또한 라호르의 성채를 확장하여 건축했고, 라호르에 와지르 칸 모스크(Wazir Khan's Mosque, 1634년) · 다이 아나고 마스지드(Dai Anago Masjid, 1635년) · 샬라마르 바그(Shalamar Bagh, 1637년) · 굴라비 바그(Gulabi Bagh) · 차우부르지 바그(Chauburji Bagh)를 건립했으며, 아지메르(Ajmer)의 아나 사가르(Ana Sagar) 호수에 행궁(行宮) 화원을 지었고(1637년), 신드(Sind)에는 칙명을 내려 타타(Thatta) 모스크를 건립(1647년)하는 등등 수많은 건축물들을 새로 짓거나 확장했다. 이러한 건축물들은 장식이 화려하고 아름다우며 정교하고 우아하며, 모두 샤 자한 시대 건축의 풍격을 지니고 있다.

무갈 왕조의 제6대 황제인 아우랑제브(Aurangzeb, 1658~1707년 재위)는 샤 자한의 셋째 아들로, 그는 부왕(父王)을 감금하고, 형제들을 잔혹하게 살해한 뒤, 델리의 붉은 요새의 공작 보좌를 찬탈했는데, 무갈 제국의 영토를 전에 없이 크게 확장하였다. 아우랑제브는 고집스럽고 냉담하며 융통성이 없었는데, 이슬람교 수니파(Sunni) 정통을 엄격하게 준수했으며, 다른 종교를 배척하고 예술을 멸시하

여, 그의 치세 하에서는 무갈 건축은 쇠퇴하기 시작했다. 그는 궁전 건축에 흥미를 느끼지 못했을 뿐만 아니라, 이슬람교가 우상 숭배를 금지하는 금율(禁律)을 준수하여, 아그라 성채와 파테푸르 시크리의 하티폴(코끼리문-옮긴이) 위에 있던 악바르 시대의 석조 코끼리상들을 파괴했다. 동시에 그는 또한 온 힘을 다하여 나라를 다스리고 사치스러운 화려함을 배제한 황제로, 샤 자한 시대 건축의 극도로 사치스럽고 호화로운 장식을 혐오하여, 그의 통치 기간에 지어진 고작 몇 개뿐인 모스크와 능묘들은, 재료는 저렴한 것들을 사용한데다, 풍격은 간소하여, 검소하고 고루한 청교도 정신을 체현하였다.

라호르의 바드샤히 모스크(Badshahi Mosque, 1658~1674년)는 아우랑제브 시대에 지어진 최대의 모스크로, 델리의 자미 마스지드보다 한층 장중하고 딱딱하며 단조로워 보인다. 1660년부터 1661년까지 아우랑제브가 데칸의 아우랑가바드 성(城) 북쪽에 그의 아내인 라비아 다우라니(Rabia Daurani)를 위하여 지은 능묘인 라비아 묘(Rabia's Tomb)는 또한 비비카라우자(Bibi-ka-Rauza : 황후의 능-옮긴이)라고도 부르는데, 우스타드 아흐마드의 장남인 아타 알라(Ata Allah)가 타지마할을 모방하여 설계하였다. 그러나 타지마할의 백색 대리석은 마치 씻은 것처럼 빛이 나고 깨끗한데, 라비아 묘는 대부분이 사석 위에 백회(白灰)를 발라 놓은 것으로, 모르타르 도료는 지금 이미 얼룩덜룩하게 벗겨져 버렸다. 또 타지마할의 비례는 균형 잡혀 있고 조화로우며 우아하고 아름다운데, 라비아 묘의 돔 침궁과 네 개의 첨탑은 지나치게 높고 가늘어, 균형과 조화를 상실하였다. 또한 타지마할의 장식은 호화로운데, 라비아 묘는 조잡하고 초라하여 '가난뱅이의 타지마할'이라고 조롱당하고 있다. 1699년에 아우랑제브가 델리의 붉은 요새의 깊숙한 곳에 그 자신을 위하여 지은 모티 마스지드(Moti Masjid : 진주 모스크-옮긴이)는, 비록 백색 대리석으로 지어,

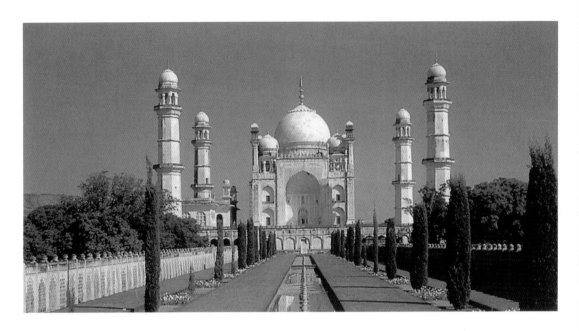

아직 샤 자한 시대 건축의 우아한 격조를 잃지는 않았지만, 아그라 성채의 모티 마스지드처럼 순수하고 화려하며 진귀하고 아름답지는 않다. 무갈 제국의 폭군인 아우랑제브는 말년에 그가 박해했던 이교도들의 보복을 당할까 염려하여, 항상 델리의 붉은 요새 안의 깊숙한 곳에 틀어박혀 좀처럼 외출을 하지 않았으며, 심지어는 붉은 요새와 비스듬히 마주보이는 곳에 있는 자미 마스지드 사이의 화원을 통과하는 것도 두려워했다. 그리하여 그는 붉은 요새의 심장부에 자신을 위해 개인적으로 작은 기도실을 지었는데, 이 기도실은 샤 자한이 1646년에 아그라 성채에 칙명을 내려 건립한 순백색의 대리석 모스크와 이름이 같은 모티 마스지드이다. 델리의 붉은 요새에 있는 이 모티 마스지드는 백색 대리석과 회색 줄무늬가 있는 대리석으로 지었는데, 샤 자한 시대의 전아하고 우아하며 아름다운 건축 풍격을 따르기는 했지만, 아그라의 모티 마스지드처럼 균형 잡혀 있거나 밝지는 못하다. 사원의 지붕 위에 있는 세 개의 양파처럼 생긴 돔은 빽빽하고 좁게 배치되어 있으며, 아치형 문의 열주 위에

라비아 묘

사석

대략 1660~1661년(일설에는 1678년)

아우랑가바드

라비아 묘는 간소하고 소박하여 '가난뱅이의 타지마할'이라고 조롱당하고 있다.

델리의 붉은 요새의 모티 마스지드(진주 모스크)

백색 대리석

1699년

델리

조각하여 장식한 무늬도 그다지 자연스럽고 풍성하며 아름답지는 않다. 이처럼 어색하게 풍격을 모방한 것은, 아우랑제브 시대 건축의 영감이 고갈되었음을 나타내 준다.

1907년에 아우랑제브가 사망한 후, 무갈 제국은 나날이 와해되

어 갔으며, 무갈 건축도 날이 갈수록 점차 쇠미해져 갔다. 오우드
(Oudh)의 무갈 제국 지방장관이었던 나와브(Nawab)가 럭나우에 건립
한 바라 이맘바라(Bara Imambara, 1784년) 등의 건축물들에도 또한 무
갈 시대가 저물어 가는 석양의 볕이 남아 있다.

무갈 세밀화

페르시아 세밀화의 이식(移植)

페르시아 세밀화(Persian miniatures)는 13세기부터 17세기까지 페르시아 문화권에서 유행했던 소형 그림으로, 문학이나 역사 서적의 필사본 삽화가 주를 이루었는데, 선이 섬세하고, 색채가 아름다우며, 조형이 형식화되어 있고, 평면적인 장식 효과를 추구하였다. 이는 대체로 중국 전통 회화의 공필중채(工筆重彩)에 해당하는데, 발전 과정에서 일찍이 몽골의 정복자들이 들여온 중국 회화의 영향을 받았다. 티무르 왕조(Timurid Dynasty, 1369~1500년) 시대에, 페르시아 세밀화는 헤라트(Herat)·쉬라즈(Shiraz)·사마르칸트 등지에서 크게 성행하였다. 사파비 왕조(Safavid Dynasty, 1502~1736년) 시대에, 페르시아 세밀화는 타브리즈(Tabriz) 등지에서 전에 없던 번영을 이루었다. 헤라트에서 온 페르시아 세밀화의 거장인 비흐자드(Bihzad, 대략 1455~1536년)는 티무르 시대 헤라트 화파의 우두머리였으며, 또한 사파비 시대 타브리즈 화파의 창시자로, '동방의 라파엘로(Oriental Raphael)'라고 칭송되고 있다.

무갈인들은 혈통상으로는 투르크인과 몽골인에 속하며, 문화 배경상으로는 곧 페르시아 문화를 받아들였다. 무갈 제국의 창업자인 바부르는 그 자신이 티무르 가문의 후예로서, 조상들의 예술에 대한 애호심을 물려받았다. 그는 일찍이 티무르의 아들인 샤 룩

공필중채(工筆重彩) : 정교하고 세밀하면서도 여러 가지 색을 이용하여 그리는 중국 전통의 회화 장르를 가리킨다.

(Shah Rukh) 시대의 수도인 헤라트를 방문하여, 직접 비흐자드 및 그의 제자들의 명화를 관람하고는, 칭찬해 마지않았다. 바부르가 인도를 통치했던 그 짧은 4년 동안에 (1526~1530년), 그는 페르시아 예술의 꽃을 그가 새로 정복한 인도의 토양 위에서 활짝 피우기를 갈망했지만, 그는 확고하게 자리를 잡지 못하여, 배양할 겨를이 없었다.

바부르의 아들인 후마윤은 아버지의 예술에 대한 애호심은 이어받았지만, 거꾸로 선제(先帝)의 나라를 다스리는 수완은 상실했다. 1540년에 그는 아프가니스탄의 반란 장군인 셰르 샤에게 쫓겨나, 1543년에 페르시아 사파비 왕조의 통치자인 샤 타흐마스프(Shah Tahmasp, 1524~1576년)의 궁정으로 난을 피해 망명했다. 샤 타흐마스프의 수도인 카즈빈(Kazvin)의 궁정에서, 후마윤은 항상 페르시아 화가들이 그림 그리는 것을 보면서, 필사본 삽화를 감상했다. 타브리즈

화원을 시찰하는 바부르
『바부르 나마』의 삽화 중 하나
무갈 세밀화
29cm×16cm
16세기 말엽
런던 대영박물관

를 두루 유람할 때, 후마윤은 두 명의 젊은 페르시아 화가들을 사귀었다. 한 사람은 타브리즈의 화가인 미르 사이드 알리(Mir Sayyid Ali)인데, 전해지기로는 비흐자드의 제자라고 하며, 다른 한 사람은 쉬라즈의 화가이자 서법가인 압두스 사마드(Abdus Samad)이다. 미르 사이드 알리가 대략 1539년부터 1543년 사이에 타브리즈에서 그린 한 폭의 세밀화인 〈야영도(Camp Scene)〉는, 현재 런던의 대영도서관(British Library, London)에 소장되어 있으며, 사파비 시대 타브리즈 화

파의 풍격을 대표하는데, 이와 같이 흥미로운 풍속화 장면, 문아하게 형식화된 조형, 페르시아 서법 스타일의 선, 채색 타일 같은 색채, 매우 풍부한 장식 효과를 후마윤은 매우 좋아했다. 1545년에 샤 타흐마스프는 후마윤을 도와 카불에 소조정(小朝廷 : 국토의 대부분을 잃어 버려 일부에만 통치권이 미치는 작은 조정-옮긴이)을 건립하였다. 1550년에 후마윤이 미르 사이드 알리와 압두스 사마드를 카불로 초청한 이후, 작은 화실에서 이들은 그를 위해 5년 동안 작업을 했다. 이때 압두스 사마드는 또한 후마윤이 1542년에 유랑하면서 낳은 아들인 어린 악바르가 그림을 배우도록 가르쳤다. 대략 1550년부터, 후마윤은 이 두 명의 페르시아

야영도
미르 사이드 알리
페르시아 세밀화
대략 1539~1543년
런던 대영도서관

화가에게 페르시아 고사인 『함자 나마(Hamza Nama)』의 필사본 삽화를 그리기 시작하도록 위탁했는데, 이 방대한 분량의 필사본 삽화는 악바르 시대에 이르러서야 비로소 완성되었다. 1555년에 후마윤은 무갈 제국을 회복하고, 다시 델리로 돌아오자, 미르 사이드 알리와 압두스 사마드를 인도로 초빙했다. 이들 두 명의 페르시아 세밀화 대가들은 인도 화가들과 합작하여, 악바르 시대에 일어난 무갈 화파(Mughal school)를 형성하였다.

악바르 시대의 세밀화 : 활력을 숭상하다

악바르 시대(1556~1605년)는 무갈 세밀화가 발전한 시기이다. 악바르는 무갈 화파의 진정한 창시자로, 그는 후마윤의 예술 유산을 계승하여, 정식으로 무갈 황가의 화실(Mughal royal studio)을 창립하였다. 악바르의 문화 융합 정책과 서로 부응하여, 악바르의 황가 화실도 이슬람교와 힌두교라는 이질적인 문화가 융합된 특색을 띠었다. 그의 화실에서 일했던 백여 명의 화가들 중에는 무슬림도 있고 힌두교도도 있었는데, 힌두교도가 대다수를 차지했다. 후마윤이 인도에 초청해 온 두 명의 페르시아 세밀화 대가들인 미르 사이드 알리와 압두스 사마드는 계속 이어서 악바르 화실의 수석 궁정화가를 맡았다. 저명한 무슬림 화가들로는 파루크 베그(Farrukh Beg)·미스킨(Miskin) 등이 있었다. 힌두교 화가들은 라자스탄·구자라트·괄리오르·카슈미르 등지에서 소집되어 왔는데, 그들은 인도 본토의 전통적인 벽화·세밀화 혹은 민간 회화에 능통했다. 기예가 뛰어났던 다스완트(Daswanth)는 미천한 가마꾼 신분 출신이었는데, 그가 벽화를 그릴 때 악바르의 눈에 띄어 궁정화가에 선발되었으며, 압두스 사마드로부터 배웠다고 전해진다. 다스완트와 함께 유명했던 바사완(Basawan)도 역시 압두스 사마드의 제자로, 스승을 능가했으며, 뛰어난 재능이 넘쳐났다. 저명한 힌두교 화가들로는 또한 케수(Kesu)·랄(Lal)·마두(Madhu)·무쿤드(Mukund)·툴시(Tulsi) 등이 있었다. 악바르는 페르시아 화가들이 인도 화가들에게 페르시아 세밀화 기법을 책임지고 전수해 주도록 하였으며[페르시아 세밀화에서 이식되어 온 무갈 세밀화는 일반적으로 죽지(竹紙)·황마지(黃麻紙)·아마지(亞麻紙)나 견지(繭紙 : 누에고치로 만든 종이-옮긴이) 위에 그렸으며, 때로는 면포(棉布) 위에 그리기도 했다. 우선 마노로 화지(畵紙)를 눌러 평평하고 매끄럽게 만든 다음,

다시 붓을 이용하여 붉은 먹물로 종이 위에 초도(草圖)의 윤곽을 그리고, 고친 다음 검정색 선으로 다시 전체를 그린다. 그런 다음 종이 위에 한 층의 얇은 백색을 칠하여 덮고, 다시 과슈(gouache) 안료로 색을 칠하여, 인물의 얼굴 초상 등 세부를 섬세하게 그리며, 마지막으로 완성된 화면을 다시 마노를 이용하여 광택이 나게 한다]. 또한 인도 화가들이 인도 전통 회화의 장점을 발휘하도록 격려했다. 황가 화실의 모든 세밀화들은 일반적으로 두세 명의 화가들이 합작하여 완성했는데, 한 명의 주요 화가는 초안을 잡았고, 한 명의 조수는 색을 칠하거나 혹은 얼굴 부위의 초상을 그렸으며, 주요 화가가 종종 마지막 손질을 가하기도 했다. 이러한 작업 과정을 통하여, 페르시아 화가와 인도 화가 혹은 무슬림 화가와 힌두교 화가가 역할을 분담하여 합작하고, 서로 교류하면서, 점차 페르시아 세밀화와 인도 전통 회화의 요소들이 융합된 절충적인 풍격을 형성해 갔다. 악바르 시대 세밀화의 절충적인 풍격은 동시대 건축의 절충적인 풍격보다 한층 더 포용성과 흡수력이 풍부했던 것 같다. 무갈 황가의 화실은 황제의 의도를 받들어 그림을 그렸으므로, 황제의 취향은 자연히 회화의 풍격에 영향을 미쳤다. 악바르는 성격이 호방하고, 정력이 왕성하여, 야생 코끼리를 타는 모험·수렵·전쟁 등 야외 활동을 특별히 좋아했으며, 또한 인도 전통 회화 속에 담겨 있는 생명 활력의 표현을 매우 좋아했다. 그리고 바로 그의 화실에서 대다수를 차지했던 힌두교 화가들이 인도 전통 회화의 생명 활력을 가져다 주었는데, 이 때문에 활력을 숭상하는 것이 곧 악바르 시대 세밀화의 가장 뚜렷한 특징이 되었다.

악바르 시대 세밀화의 표현 양식은 주로 문학과 역사 저작들의 필사본 삽화였다. 악바르는 비록 거의 문맹에 가까웠지만, 지적 욕구가 왕성하고, 기억력이 놀라울 정도로 뛰어났으므로, 그는 항상 학자들로 하여금 그를 위하여 삽화가 있는 서적을 펼쳐 놓고 낭독

하도록 했는데, 결코 한 글자도 빠뜨리지 않고 기억해 낼 수 있었다. 1605년에 악바르가 세상을 떠났을 때, 무갈 황가 도서관의 장서는 무려 2만 4천 권에 달했다. 그 가운데 수많은 필사본들에는 대부분 삽화가 수록되어 있는데, 악바르가 좋아했던 두 가지 페르시아 고사인 『함자 나마』와 『투티 나마(*Tuti Nama* : 앵무새 기담)』, 페르시아 시인인 니자미(Nizami)의 『캄사(*Khamsa* : '5부작 시'라는 뜻−옮긴이)』, 인도의 서사시 『마하바라타(*Mahabharata*)』의 페르시아어 번역본인 『라즘 나마(*Razm Nama*)』, 악바르의 궁정 사관(史官)인 아불 파즐이 편찬한 『악바르 나마(*Akbar Nama* : 악바르 본기−옮긴이)』, 악바르 시대에 바부르의 터키어로 된 원작에 근거하여 페르시아어로 번역한 『바부르 나마(*Babur Nama* : 바부르 본기−옮긴이)』 등등이 포함되어 있다.

악바르 황가 화실의 가장 중대한 항목은 『함자 나마』 필사본 삽화였다. 『함자 나마』는 이슬람교의 선지자 무함마드(Muhammad)의 숙부인 아미르 함자(Amir Hamza)의 고사들을 기술하고 있는데, 모두 17권이며, 제본을 하지 않고 반절로 접은 책이다. 면포(棉布) 위에 그린 삽화는 모두 약 1400컷이었는데, 현재는 123컷만 남아 있으며, 그림의 크기는 비교적 커서 대략 67센티미터×50센티미터이다. 이 필사본 삽화는 대략 1550년 혹은 1555년의 후마윤 시대부터 손으로 그렸으며, 1567년부터 1579년까지 잇달아 완성했다. 오랜 기간에 걸쳐 그리는 과정에서 회화의 풍격에 점차 변화가 발생했다. 초기에 수석 화가였던 미르 사이드 알리가 주관하여 그린 작품들은 기본적으로 사파비 시대의 페르시아 세밀화 양식을 준수하였다. 그리하여 대칭이 평형을 이룬 구도는 동태(動態)를 매우 적게 나타내 보이며, 조형은 평면화(平面化)와 장식성을 중시했고, 서법 스타일의 선을 사용했으며, 평도(平塗 : 한 가지 색을 똑같은 농도로 고르게 칠하는 것−옮긴이)한 법랑처럼 산뜻하고 아름다운 색채로 채워져 있다. 배경은

일반적으로 지평선이 매우 높이 있고, 먼 곳에는 암석이 중첩된 산봉우리들이 이어져 있으며, 하늘은 금색인 것도 있고 순수하게 짙은 파랑색인 것도 있다. 화초의 면적이 방대하며, 마치 페르시아 양탄자의 도안처럼 생겼다. 또 형식화된 인물의 자태는 지나치게 문아하고 유약해 보인다. 1574년에, 미르 사이드 알리가 페르시아로 돌아가서 오지 않자, 압두스 사마드가 이어서 수석 화가를 맡았다. 후기에 압두스 사마드가 주관하여 그린 작품들은, 구도에 동태가 더욱 풍부하여, 인도의 벽화와 유사한데, 설계의 다양성과 복잡성의 측면에서 새로운 영감의 원천—즉 인도인들의 타고난 운동감과 형식감—을 암시해 주고 있다. 춤·희극과 조소·벽화를 포함하는 인도 예술에서 동태를 강조하는 전통은, 이들 세밀화 속에 매우 두드러지게 표현되어 있다. 비엔나 민속박물관(Volkerkunde museum, Vienna)에 소장되어 있는 『함자 나마』 삽화 중 하나인 〈노천 정원 속에서 사람들을 공격하는 거인 자무라드(Giant Zamurrad Attacking Figures in an Open Courtyard)〉는, 전체 화면의 구도가 혼란스럽고 불안정하여, 추격하는 거인과 도망치는 사람들 모두 격렬한 동태에 놓여 있다. 만약 페르시아 세밀화의 기준으로 판단해 본다면, 이들 인물 형상은 상당히 투박하고 문란하지만, 이러한 투박함과 문란함은 오히려 인도 전통 예술 특유의 생명 활력을 내포하고 있다. 이것은 분명히 힌두교 화가들의 예술 전통과 문화 연원에서 비롯된 것이다. 악바르 화실에서 그린 페르시아 우화 고사인 『투티 나마』의 필사본 삽화는, 대략 1580년부터 1585년까지 그린 것들인데, 페르시아 세밀화의 요소가 점차 감소하고, 인도 전통 회화의 요소가 점차 증가하고 있다. 클리블랜드 예술박물관(Cleveland Museum of Art)에 소장되어 있는 『투티 나마』 삽화의 하나인 〈부상당한 원숭이(Wounded Monkey)〉는 최고의 힌두교 화가인 다스완트가 그린 것으로, 성채의 궁전 속

노천 정원 속에서 사람들을 공격하는 거인 자무라드

무갈 세밀화

대략 60cm×50cm

대략 1574~1579년

비엔나 민속박물관

에 한 마리의 원숭이가 그와 장기를 두고 있는 왕자의 손을 깨무는 장면을 그린 것이다. 이 그림에서 비록 인물의 복식(服飾)은 페르시아 양식을 따르고 있지만, 얼굴 모습과 동태의 표현은 인도적인 특색으로 충만해 있고, 원숭이의 동태는 더욱 민첩해 보이며, 건축물과 수목(樹木) 등의 화법은 선이 투박하고 필치가 자유분방하여, 역시 인도 전통 벽화의 흔적을 지니고 있다. 인도의 서사시인 『마하바라타』의 페르시아어 번역본인 『라즘 나마』의 필사본 삽화는, 대략

1584년부터 1588년까지 그렸으며, 모두 169폭인데, 그 가운데 12폭의 가장 뛰어난 작품들은 모두 다스완트의 명의로 되어 있다. 이 필사본의 삽화들은 한층 더 힌두교 전통 예술의 과장된 동태와 희극적인 분위기를 표현해 내고 있다. 애석하게도 다스완트는 대략 1584년에 불행하게 자살했다.

서양 사실주의 회화의 영향은 유럽의 상인과 선교사들을 통해 인도 무갈 왕정에 전해졌다. 1580년에 고아(Goa : 인도 중서부의 아라비아 해 연안에 있는 주-옮긴이)의 포르투갈인 예수회 선교사 사절단 (Jesuit mission)이 초대에 응하여 파테푸르 시크리에 있는 악바르의 궁정을 방문했다. 예수회 사절단은 악바르에게 여러 가지 언어로 대조하여 편찬한 『성경(Polyglot Bible)』과 함께 그리스도(Christ)와 성모 마리아(Virgin)의 패널화(panel pictures)들을 선물했다. 이 8권짜리 다국어 『성경』은 1569년부터 1572년까지 프랑스의 인쇄업자인 플랑탱 (Plantin, 대략 1520~1589년)이 스페인의 필리프 2세(Philip Ⅱ of Spain, 1527~1598년)를 위해 인쇄한 것으로, 얀 비릭스(Jan Wiericx) 등 플랑드르 판화가들(Flemish engravers)의 동판화 삽화가 딸려 있었다. 얼마 지나지 않아 유럽의 회화가 여러 경로를 거쳐 무갈 궁정으로 흘러들어 왔는데, 거기에는 독일의 화가 알브레히트 뒤러(Albrecht Dürer, 1471~1528년)·네덜란드의 화가 마르텐 반 헤엠스케르크(Maerten van Heemskerck, 1498~1574년) 등과 같은 사람들의 채색 판화가 포함되어 있었다. 악바르는 이러한 유럽의 회화를 매우 좋아하여, 그의 궁정 화가들로 하여금 모방하여 그리도록 명령했다. 바사완·미스킨·케수 등과 같은 사람들은 모두 유럽의 회화를 모방하여 그리는 데 뛰어났다. 1582년에 무갈 왕조의 화가들이 황제의 명을 받들어 파테푸르 시크리에 있는 예수회의 작은 예배당에서 그리스도와 성모 마리아의 초상화를 복제했으며, 심지어는 기독교를 제재로 한 벽화로

궁전을 장식했던 것 같다. 1587년에 케수는 네덜란드의 화가 헤엠스케르크의 판화인 〈성 마태(St. Matthew)〉를 모방하여 그렸으며, 또한 다른 두 건의 그리스도교를 제재로 한 작품들도 모방하여 그렸다. 1580년대부터 1590년대까지 무갈 왕조의 화가들은 세밀화에 서양의 사실화(寫實畵)에서 사용되는 투시법(perspective)과 명암법(chiaroscuro)을 시험 삼아 채용하기 시작하여, 일정한 공간감과 입체감을 가진 형상들을 묘사했는데, 특히 원경의 건축물·수목·구름과 하늘을 비교적 사실적으로 그려 냈다. 동시에 중국에서 페르시아에 전해진 조감도(鳥瞰圖 : 높은 곳에서 비스듬히 내려다본 그림-옮긴이)식 투시, 인물과 암석에 대한 형식화된 처리, 섬세한 서법(書法) 스타일의 선, 그리고 법랑에 상감한 것처럼 산뜻하고 아름다운 장식성 색채도 여전히 지니고 있었다. 1595년에 무갈 왕조의 화가가 라호르에서 그린, 페르시아의 시인인 자미(Jami, 1414~1492년 : 이란의 신비주의 서사 시인-옮긴이)의 『바하리스탄(Baharistan : 봄의 정원-옮긴이)』 필사본 삽화는, 현재 옥스퍼드대학의 보들리언 도서관(Bodleian Library, Oxford)에 소장되어 있는데, 이것이 바로 서양의 사실적 기법을 흡수하여 그린 것이다. 그 가운데 바사완이 그린 삽화인 〈옷을 깁는 승려(Dervish Patching His Clothes)〉는, 화가가 서양의 투시법과 명암법을 충분히 숙지하여, 어떻게 명암을 분포시키면 입체적 효과를 낳는지를 알고 있었음을 나타내 준다. 미스킨이 그린 삽화인 〈부정한 아내 이야기(Story of the Unfaithful Wife)〉는 이탈리아 매너리즘의 관례를 모방하여, 흐릿한 광선과 짙은 그림자로 별과 달이 환하게 산야(山野)의 천막을 비추는 야경을 그려 내어, 이야기의 희극적 분위기를 증대시켰다. 이처럼 페르시아와 인도 및 서양의 세 가지 요소를 종합함으로써, 즉 페르시아 세밀화의 장식적인 요소를 이식하고, 인도 전통 회화의 생명 활력을 융합하고, 서양 회화의 사실적 기법을 흡수함

으로써, 악바르 시대 무갈 세밀화의 독특한 풍격을 구성하였다.

1590년대에, 악바르 시대의 무갈 세밀화의 독특한 풍격은 『악바르 나마』 등의 역사 문헌들의 삽화에서 성숙해져, 크게 빛을 발했다. 런던의 빅토리아 앨버트 박물관(Victoria and Albert Museum, London)에 소장되어 있는 『악바르 나마』 필사본 삽화는, 악바르 시대의 세밀화 성숙기에 그려진 전형적인 대표작이다. 종이 위에 과슈로 그린 이 삽화는 모두 117폭으로, 화면의 크기는 대략 33센티미터×20센티미터이고, 대략 1590년부터 1597년까지 그려진 것들인데, 궁정사관(宮廷史官)인 아불 파즐이 편찬한 『악바르 나마』와 거의 동시대에 그려졌다. 당대의 시각에서 씌어진 이 편년사(編年史)는, 1560년부터 1577년까지 악바르의 재위 기간 전기(前期)에 있었던 중요한 사건들을 형상적으로 기록한 것으로, 아마도 궁정사관이 실속없이 겉만 화려하게 기록한 아부성 말들보다는 훨씬 상세하고 확실하여 믿을 만할 것이다. 이 삽화를 그리는 데 참여한 46명의 화가들은 주요 궁정화가인 바사완과 미스킨을 우두머리로 하여, 랄·케수·마두·툴시·무쿤드·파루크 베그 등의 사람들이 포함되어 있는데, 대부분이 힌두교 화가들이다. 이 삽화는 주로 악바르의 궁정 생활·수렵 장면과 전쟁 장면을 묘사하고 있으며, 페르시아와 인도와 서양의 세 가지 요소를 종합한 절충적 풍격인데, 그 가운데 인도의 요소가 더욱 뚜렷하다. 구도는 종종 전체 화면을 관통하는 경사선·대각선·S자형이나 소용돌이형을 채용하여, 운동감이 풍부한 주선(主線) 위에 동태가 격렬한 수많은 인물이나 동물들을 배치함으로써, 화면을 더욱 활기차고 리듬감이 넘치도록 해주어, 인도 전통 회화의 생명 활력을 중시하는 정신을 구현해 냈다. 페르시아 세밀화의 장식 요소들은 궁실·기물·양탄자·복식 등 세부 묘사의 도처에서 볼 수 있으며, 기본적으로 평도(平塗)한 색채는 일반적으로 여전히 마치 법랑

정무를 처리하는 악바르(구자라트의 전
쟁포로를 바치는 후세인 퀄리즈)

무갈 세밀화

대략 33cm×20cm

1590~1597년

런던의 빅토리아 앨버트 박물관

에 상감한 것처럼 밝고 아름다워 눈이 부시다. 일부 수렵 장면과 전

쟁 장면의 색채는 더욱 강렬하고 자극적이며, 말기에 가까운 작품

들의 색조는 점차 순하고 부드러워진다. 서양의 사실화(寫實畵)에서

는 투시법·명암법 등의 기법들을 흡수했는데, 이는 건축물이나 원경을 묘사할 때 비교적 분명하게 드러나 보인다.

『악바르 나마』 삽화의 하나인 〈1570년의 무라드 왕자 탄생(Birth of Prince Murad in 1570)〉은, 부라흐(Bhurah)가 초안을 잡고 색을 칠했으며, 바사완이 인물 초상을 그린 것으로, 악바르의 차남인 무라드의 탄생을 경축하며 흥청거리는 장면을 묘사하였다. 구도는 조감도식 투시를 채용하여, 궁궐 문밖에서부터 정원 안쪽을 거쳐 다시 후궁의 침실에 이르기까지, 층층이 자세히 드러나 있고, 여러 차례 변화하면서, 역동적인 환경을 구성하고 있다. 한 무리의 많은 남자와 여자들은 음악을 연주하기도 하고, 춤을 추기도 하고, 시주를 하기도 하고, 점을 치기도 하고, 시중을 들기도 하고, 축하를 하기도 하면서, 각각의 공간을 채우고 있어, 전체 화면을 활기 넘치게 해주고 있다. 또 다른 한 폭의 삽화인 〈파테푸르에서의 살림 왕자 탄생의 경축(Rejoicings on the Birth of Prince Salim at Fatehpur)〉은, 케수가 초안을 잡고, 람다스(Ramdas)가 색을 칠했는데, 구도는 마찬가지로 구불구불 변화가 많으며, 장면은 마찬가지로 경사스러운 일로 북적거리고 있다.

『악바르 나마』 삽화의 하나인 〈호랑이를 살해하는 악바르(Akbar Slays a Tigress)〉는, 바사완이 초안을 잡고 아울러 얼굴을 그렸으며, 타라(Tara)라 색을 칠했는데, 한 목격자의 기록에 근거하여 악바르가 말와국(Malwa國)의 괄리오르 부근 산길에서 호랑이를 만나

1570년의 무라드 왕자 탄생
부라흐, 바사완
무갈 세밀화
대략 33cm×20cm
1590~1597년
런던의 빅토리아 앨버트 박물관

자 칼을 휘둘러 살해하는 아슬아슬한 장면을 그렸다. 구도는 동태가 풍부한 소용돌이 형태의 곡선을 나타내고 있는데, 아래쪽 전경(前景)의 중앙에서 한데 뒤엉켜 싸우고 있는 한 마리의 맹호와 한 명의 용사를 소용돌이의 중심으로 삼아, 포위하여 사냥하고 있는 호위대와 호랑이 떼가 격투를 벌이는 한 줄기 폭풍우를 불러일으키고 있다. 짙은 녹색으로 표현한 광활한 땅의 가운데에서, 악바르가 말을 몰아 하늘 높이 뛰어오르면서, 긴 칼을 휘둘러 암컷 호랑이를 베는 모습은, 이 회오리바람을 압도하고 있으며, 전체 화면의 운동감과 긴장감을 형성하고 있다. 위쪽 중경(中景)에 눈을 동그랗게 뜨고 방관하면서 황제의 수레를 따르는 수행원들은 상대적으로 정태(靜態)여서, 전경의 사람과 호랑이가 서로 격

파테푸르에서의 살림 왕자 탄생의 경축

케수, 람다스
무갈 세밀화
대략 33cm×20cm
1590~1597년
런던의 빅토리아 앨버트 박물관

투를 벌이고 피와 살이 튀기는 격렬함을 반대로 더욱 돋보이게 해주고 있다. 이와 같이 빙빙 도는 동태는 생기발랄한 활력으로 충만해 있다. 『악바르 나마』 삽화 중 하나인 〈하와이라는 이름의 코끼리를 탄 악바르의 모험(Akbar's Adventures with the Elephant Hawai)〉은, 바사완이 초안을 잡고, 치트라(Chitra)가 색을 칠했다. 이 그림은 악바르가 포악하고 고집이 세며 길들여지지 않은 야생 코끼리인 하와이를 타고서 야무나 강 위에 설치한 부교(浮橋)를 건너가는 모험을 했던 경험을 그렸는데, 대각선 구도를 채용하여 강렬한 동태를 표현한 명작이다. 악바르는 아그라 성채의 밖에 있던 폴로 경기장에서 한 마리의 거칠고 길들여지지 않은 사나운 코끼리인 하와이를 타고

호랑이를 살해하는 악바르

바사완, 타라

무갈 세밀화

대략 33cm×20cm

1590~1597년

런던의 빅토리아 앨버트 박물관

서, 또 한 마리의 난폭한 코끼리를 뒤쫓아, 야무나 강 위에 목선(木船)들을 연결하여 설치해 놓은 부교를 돌진해 올라가고 있다. 부교는 수직으로 된 화폭의 대각선을 구성하고 있고, 부교 위에 있는 코끼리와 사람들은 모두 이에 따라 기울어져 있다. 코끼리의 체구가

호랑이를 살해하는 악바르(일부분)

무겁고 동작이 맹렬하기 때문에, 부교가 힘껏 밟히자 물속으로 무너져 내리고 있다. 요동을 치며 불안정한 배와, 다리의 가장자리에 넘어져 있거나 물에 빠져 허우적대거나 깜짝 놀라서 도와달라고 소리치는 시종들은, 장면을 더욱 아슬아슬하고 긴장감 넘치며 요동치면서 불안정해 보이도록 해준다. 악바르는 오히려 코끼리의 등 위에 침착하게 앉아 있으며, 맨발을 코끼리 목 부위의 밧줄에 끼워 넣고 있다. 이 그림의 초안을 잡은 힌두교 화가인 바사완은 코끼리를 잘 그렸으며, 특히 그 동태를 잘 표현하여, 악바르에게 높은 평가를 받

(오른쪽) 하와이라는 이름의 코끼리를 탄 악바르의 모험

바사완, 치트라

무갈 세밀화

대략 33cm×20cm

1590~1597년

런던의 빅토리아 앨버트 박물관

을 그린 것으로, 한 무리의 전상들의 머리 부위가 열을 지어 부대 배치를 이루고 있는데, 비스듬한 축선은 헤엄쳐 건너는 코끼리 무리와 사람과 말들이 앞으로 돌진하는 동태를 강화시켜 주고 있다.

『악바르 나마』 삽화의 하나인 〈파테푸르 시크리의 건설을 감독하는 악바르(Akbar Supervises the Building of Fatehpur Sikri)〉는, 툴시가 초안을 잡고, 반디(Bandi)가 색을 칠했으며, 마두가 얼굴을 그렸다. 투시는 페르시아의 조감도 스타일과 서양의 원근법을 함께 채용했으며, 시점(視點)은 이리저리 변하는 것도 있고 고정된 것도 있다. 또 공간은 종횡으로 뒤엉켜 교차하고 있으며, 성채의 건축물들은 평면감과 입체감이 혼합되어 있어, 마치 접어서 개는 무대 세트 같다. 화면 중간에 비스듬히 놓여 있는 긴 발판은 중심의 사선(斜線)을 구성하고 있는데, 수많은 석공·미장공들은 모두 이 사선의 상하좌우에 모여서 번잡하고 바쁘게 작업을 하고 있으며, 감독자와 귀족들도 이 사선 부근에서 활동하고 있다. 화면의 위쪽 먼 곳에 서 있는 황제의 체격이 근경에 있는 사람들보다 오히려 큰데, 이는 인도 전통 회화에서 위인들을 돋보이게 그리는 관례에 따른 것이다. 1585년에 페르시아에서 무갈 궁정에 온 무슬림 화가인 파루크 베그가 그린 삽화인 〈수라트에 진입하는 악바르(Akbar's Entry into Surat)〉는, 페르시아 세밀화의 장식적인 요소가 유난히 강하며, 색채는 맑고 산뜻하면서 아름답고, 인물은 섬세하고 청수하며 문아한다. 심지어 인도의 코끼리조차도 이미 고상하게 변

악바르의 갠지스 강 횡단
이클라스, 마두
무갈 세밀화
대략 33cm×20cm
1590~1597년
런던의 빅토리아 앨버트 박물관

**라호르 부근에서 포위하여 사냥하는
악바르(일부분)**

화했다.

　더블린의 체스터 비티 도서관(Chester Beatty Library, Dublin)에 소
장되어 있는 또 다른 61폭의 삽화로 된 『악바르 나마』는, 아마 비교
적 늦은 시기의 필사본인 것 같다. 이 필사본의 삽화는 대략 1605년
에 악바르가 세상을 떠나기 전후에 그려졌는데, 이 삽화를 그린 화
가들로는 샹카르(Shankar)·다울라트(Daulat)·고바르단(Govardhan)·이
나야트(Inayat)·피다라트(Pidarath)·발찬드(Balchand) 등이 포함되어 있
다. 이 삽화들의 구도는 딱딱하고 어색하여 생동감이 부족하다. 예
를 들면 발찬드가 그린 〈파테푸르 시크리의 건설(Building of Fatehpur

Sikri)〉은 미스킨이 그린 〈아그라 성채의 건설(Building of Agra Fort)〉처럼 동태가 강렬하지도 않고 형상도 선명하지 않다. 대영박물관에 소장되어 있는 자미(Jami)의 산문시집인 『나파하트 알운스(*Nafahat al-Uns*: '우정의 향기'라는 뜻-옮긴이)』 필사본 삽화는 대략 1603년에 그려졌는데, 악바르 시대 말기에 출현한 사실주의 화풍을 대표한다. 사실주의적인 경향은 자한기르 시대의 세밀화 속에서 더욱 뚜렷해진다.

자한기르 시대의 세밀화 : 자연을 꼭 닮다

자한기르 시대(1605~1627년)는 무갈 세밀화의 전성기였다. 자한기

(왼쪽) 파테푸르 시크리의 건설을 감독하는 악바르

툴시, 반디, 마두

무갈 세밀화

대략 33cm×20cm

1590~1597년

런던의 빅토리아 앨버트 박물관

(오른쪽) 수라트에 진입하는 악바르

파루크 베그

무갈 세밀화

대략 33cm×20cm

1590~1597년

런던의 빅토리아 앨버트 박물관

르는 어려서부터 회화 예술을 좋아했다. 그 자신이 살림 왕자를 위해 알라하바드에 주둔하여 방어하고 있을 때, 일부 화가들을 고용했는데, 저명한 사람으로는 1580년대에 사파비 왕조 풍격의 페르시아 세밀화 훈련을 받은 헤라트 지역의 화가 아쿠아 리자(Aqa Riza)가 있다. 1605년에 자한기르는 아그라에서 즉위한 후, 계속하여 무갈 황가 화실을 찬조하는 데 크게 힘을 기울였으며, 악바르 시대의 무슬림 화가와 힌두교 화가들이 혼합되어 있는 편제를 유지했다. 무슬림 화가인 아쿠아 리자의 아들인 아불 하산(Abul Hasan, 대략 1589년 ~?)은 자한기르 시대의 걸출한 초상화가로, 소년 시절부터 곧 자한기르의 옆에서 시중을 들었는데, 1618년에는 '나디르 알 자만[Nadir al-Zaman : 당대에 필적할 자가 없는 기재(奇才)-옮긴이]'이라는 호칭을 하사받았다. 우스타드 만수르(Ustad Mansur)는 악바르 시대 후기에 이미 점차 두각을 나타내기 시작했는데, 자한기르 시대에는 곧 화조화(花鳥畵)의 대가가 되었으며, '나디르 알 아스르(Nadir al-Asr : 한 시대의 기재-옮긴이)'라는 칭호를 하사받았다. 이나야트는 또한 동물화의 대가였으며, 파루크 베그는 여전히 제왕의 생애를 그린 것으로 유명했다. 황가의 화실 안에서 이들 무슬림 화가들과 함께 작업했던 힌두교 화가들인 비샨 다스(Bishan Das)·고바르단·마노하르(Manohar)·비치트르(Bichitr) 등과 같은 사람들은, 비록 자한기르에게 동등하게 표창을 받지는 못했지만, 그들의 기예는 오히려 황제가 총애하던 신하들과 우열을 가릴 수 없었다. 자한기르는 유미주의자(唯美主義者)였으며, 회화 수장가(收藏家)이자 감상가로, 심미 취향이 고아하고 민감하며 정교하고 오묘하면서 섬세했다. 그는 사적으로 회화 수장고를 건립하여, 비싼 값에 인도와 해외의 우수한 회화 작품들을 사들였다. 대략 1609년부터 1618년까지, 그는 사람들에게 명령을 내려 무갈 세밀화를 화책(畵冊)으로 표구하도록 했는데, 책엽(冊

유미주의자(唯美主義者) : 유미주의는 '심미주의' 혹은 '탐미주의'라고도 하며, 영어로는 Aestheticism이다.

頁 : 회화나 서예 작품들을 한 장씩 표구한 것을 한 책으로 한 것-옮긴이)의 크기는 서로 같았다(대략 40센티미터×24센티미터). 당시 악바르 시대에 유행했던 서적 삽화는 이미 별로 유행하지 않게 되었으며, 화책이 세밀화를 수장하는 주요 형식으로 변화한 상태였다. 자한기르는 그의 회고록 속에서 그가 모든 궁정화가들의 특기와 필법에 대해 일목요연하게 알고 있으며, 심지어는 서로 다른 화가들이 합작하여 동일한 화폭 속의 몇몇 인물을 그린 경우에, 누가 그린 얼굴이고 누가 그린 눈썹인지 그는 모두 하나하나 식별해 낼 수 있다고 자랑하고 있다. 이처럼 매우 미세한 부분까지 꼼꼼히 살피는 관찰력은 그의 화가들에 대해 영향을 미치지 않은 것이 없었다. 자한기르가 자연의 미에 대해 연연해 하고 서양의 사실주의 회화를 추앙하자, 그의 궁정화가들은 점차 몇몇 서양의 사실적인 기법들을 이해하기 시작했다. 이 때문에 자연을 꼭 닮게 그리는 것이 자한기르 시대 세밀화의 가장 뚜렷한 특징이 되었다.

자한기르의 창도에 따라, 무갈 세밀화는 서양 회화의 사실주의 요소들을 날이 갈수록 깊이 흡수했다. 자한기르는 악바르보다 한층 더 유럽의 회화들을 좋아했던 것 같은데, 특히 성모 마리아 그림을 좋아했다. 1607년에, 예수회 신부인 히에로니무스 사비에르(Jerome Xavier)는 자한기르에게 그가 페르시아어로 번역한 『사도행전(Acts of the Apostles)』 삽화 필사본 한 부를 선물했다. 1608년에, 자한기르는 무갈 화가들에게 명령을 내려, 아그라 성채 궁전의 벽과 천장에 이 책의 삽화에 근거하여 그리스도교를 제재로 한 벽화를 복제하도록 했다. 후에 포르투갈의 예수회 신부인 페르난도 게헤이루(Fernando Guerreiro)는 아그라 황궁에서 무갈 화가가 그린 성모 마리아와 그리스도 및 성 루카(St. Luka) 등과 같은 그리스도교를 제재로 한 벽화들을 보고서 놀라움과 의아함을 감추지 못했다. 자한기르

의 수장고 속에는 대량의 유럽 회화와 판화들이 소중히 보관되어 있었는데, 독일의 화가인 뒤러·홀바인(Holbein, 대략 1497~1543년)·H. S. 베함(Hans Sebald Beham, 대략 1500~1550년), 네덜란드의 화가 마르텐 반 헤엠스케르크·피터 반 데르 하이덴(Pieter van der Heyden, 대략 1530~대략 1576년), 플랑드르의 화가 J. 사델러(J. Sadeler)·베르나르 반 오를리(Bernard van Orley, 대략 1492~1542년) 등, 그리고 이탈리아와 영국 화가들의 작품이 포함되어 있었다. 이러한 유럽의 회화와 판화들은 무갈 화가들에게 모사하여 그리는 본보기로 여겨졌는데, 어떤 의미에서는 회화 솜씨를 테스트하는 시금석이 되었다고 할 수 있다. 자한기르가 아직 왕자였을 때, 라호르에서 무갈 화가들로 하여금 플랑드르의 판화인 〈십자가 강하(The Deposition from the Cross : 십자가에서 예수를 내림-옮긴이)〉를 모사하여 그리도록 했다. 아불 하산은 나이가 고작 13세일 때 뒤러의 판화인 〈성 요한의 순교(Crucifixion of St. John)〉를 모사하여 그렸다. 런던의 대영박물관에 소장되어 있는 세밀화인 〈성모 마리아와 아기 예수(Madonna and Child)〉에는 출람이 샤 살림(Chulam-i-Shah Salim)의 서명이 있는데, 이는 자한기르 시대의 무갈 세밀화가가 베르나르 반 오를리의 판화를 모사하여 그린 인도의 변형판이다. 1615년에 영국의 제임스 1세(James Ⅰ of England, 1603~1625년 재위)가 파견한 사절인 토마스 로 경(Sir Thomas Roe)은 아지메르 행궁에서 자한기르를 알현하면서, 그에게 영국 화가인 아이작 올리버(Issac Oliver, ?~1617년)가 그린 한 폭의 세밀화 초상화를 증정했다. 자한기르는 무갈 화가들로 하여금 이 그림을 복제하게 했는데, 로 경은 모사하여 그린 작품과 원작을 쉽게 구분하지 못했다. 유럽 회화의 모사와 모방을 통해 무갈 화가들은 서양의 사실주의에 대한 이해를 더욱 심화시킴으로써, 원경(遠景)과 건축물의 묘사에서 서양의 요소들을 참고했을 뿐 아니라, 또한 인물 초상이나 동식물

아이작 올리버(Issac Oliver) : 프랑스 출신의 영국 미니어처 초상화가이다. 아버지를 따라 영국에 가서 살다가 1606년에 영국으로 귀화하여, 히야리드에게서 그림을 배웠다. 플랑드르 풍격으로 엘리자베스 1세를 비롯하여 많은 왕과 귀족들의 초상화를 남겼다.

십자가 강하

무갈 세밀화

19.4cm×11.3cm

대략 1598년

이것은 자한기르가 아직 왕자였을 때 라호르에서 한 무갈 세밀화가로 하여금 한 폭의 플랑드르 판화를 모사하여 그리도록 한 세밀화 작품인데, 그 판화 작품은 또한 이미 유실된 라파엘의 한 폭의 회화 작품에 근거하여 다시 그린 것이다.

등 세부 묘사에서도 서양의 부피·투시 및 명암 화법을 함께 사용하여, 색채가 부드럽고 조화로워지자, 법랑에 상감한 것처럼 선명하고 어색하지 않게 되었으며, 자연을 꼭 닮게 표현하는 사실주의는 이미 무갈 화가들이 자발적으로 추구하는 방식이 되었다.

이것도 자한기르 시대의 한 무갈 화가가 베르나르 반 오를리의 판화를 모사하여 그린 세밀화 작품이다.

자한기르 시대의 무갈 세밀화는 하나의 새로운 과목을 추가하였는데, 즉 화조화(날짐승과 들짐승이 비교적 큰 비중을 차지하기 때문에 또한 '화훼조수화'라고도 부른다)가 그것이다. 자한기르는 자연에 연연해하고, 각종 기이한 화초와 진기하고 특이한 금수(禽獸)를 감상하는 것을 좋아하였다. 그래서 그는 항상 궁정화가들을 데리고 수렵이나 나들이를 하면서, 그들로 하여금 수시로 그가 좋아하는 화초나 금

이) 얼룩말에 근거하여 그린 것이다. 얼룩말의 털은 가늘고 부드러우며, 줄무늬가 아름답고, 전체 횡폭 화면을 차지하고 있는데, 배경은 공백에 가깝다. 아불 하산도 화조화에 뛰어났는데, 그의 세밀화 명작인 〈플라타너스 나무의 다람쥐들(Squirrels in a Chinar Tree)〉은 대략 1615년에 그려졌으며, 36.5센티미터×22.5센티미터이다. 현재 런던의 인도사무소 도서관(India Office Library, London)에 소장되어 있는데, 자연의 정취가 매우 풍부하다. 전경은 한 그루의 커다란 플라타너스 나무인데, 붉은색·갈색·노란색·녹색으로 오색찬란한 무성한 나뭇잎들이 대부분의 화면을 가득 채우고 있다. 배경을 이루고 있는 하늘은 금색으로 평도(平塗)했다. 중경의 산석·수목·화초·새와 영양은 서양의 몇 가지 사실적 화법을 흡수하여 그렸다. 아래쪽에서 나

플라타너스 나무의 다람쥐들
아불 하산
무갈 세밀화
36.5cm×22.5cm
대략 1615년
런던의 인도사무소 도서관

무에 오르고 있는 포수에게 놀란 새들과 나무 위를 기어오르는 십여 마리의 다람쥐들이 서로 호응하고 있는데, 동태가 민첩하다. 나무 가장귀 위에 있는 한 마리의 어미 다람쥐는 맞은편의 나무 밑동 구멍 속에서 대가리를 내밀고 두리번거리는 두 마리의 새끼 다람쥐를 다정하게 바라보고 있어, 세부 묘사가 사실적이고 생생한데, 이것도 인도 전통 예술에서 흔히 보이는 동물의 인정미(人情味)를 표현한 것이다.

초상화는 무갈 화파가 인도 회화에 기여한 커다란 공헌이다. 인도 전통 회화는 일반적으로 이상화된 전형을 그렸기 때문에, 사실적인 초상은 매우 보기 드물었다. 악바르 시대에 이미 초상화를 그

리기 시작했는데, 자한기르 시대에는 초상화가 무갈 세밀화의 주요 장르 중 하나로 독립되었다. 무갈의 초상화는 대부분이 단일 인물의 전신(全身) 입상이나 좌상이며, 또한 기마상(騎馬像)도 흔히 보이는데, 모두 반측면(半側面) 혹은 4분의 3 측면을 채용하고 있다. 배경은 통상 짙거나 옅은 단색으로 평도한 바탕색이며, 때로는 화초나 풍경으로 꾸며 놓은 것도 있다. 자한기르 시대의 초상화는 인물의 사실적 조형·개성 특징과 심리를 묘사하는 데 주의를 기울였으므로, 초상화가 인물의 자연적 본성을 꼭 닮을 것을 강조했다. 이는 아마도 북유럽 르네상스의 사실주의 회화에서 영향을 받은 듯하며, 또한 자한기르가 일부러 제창했기 때문이기도 하다. 당시 무갈 왕조의 궁정은 셰익스피어의 비극적인 분위기에 휩싸여 있었는데, 화려하고 성대한 광채 밑에는 살기(殺氣)가 잠복해 있었고, 충직하고 양순한 겉모습 밑에는 음모가 숨겨져 있었다. 이 때문에 자한기르는 궁정화가들을 임명한 뒤 파견하여 그 자신의 초상화에 권위를 세워 그것을 영구히 전하도록 한 것 외에도, 또한 궁정에서 투쟁이 일어날 것을 고려하여 그들에게 왕실 성원들·조정 대신들과 귀족들에서부터 외국의 호적수들에 이르기까지 초상을 그리도록 명령했다. 그러면서 초상을 핍진하고 생생하게 그려, 각 인물들마다 개성 특징과 심리 상태가 드러나도록 함으로써, 곧 그가 적과 동지를 구분할 수 있도록 하라고 요구했다. 황제의 요구를 만족시키기 위해 궁정화가들은 최대한 객관적이고 정확하게 대상의 용모와 풍채 및 표정과 태도를 그렸으며, 힘껏 인물의 성격 특징이 온화한지 아니면 난폭한지, 정직한지 아니면 비뚤어졌는지, 대범한지 아니면 유약한지를 나타내려고 시도했다. 이러한 사실주의적 경향은 뒤러의 화풍과 매우 가까웠다. 자한기르 화실의 수석 궁정화가였던 아불 하산이 그린 세밀화인 〈자한기르 초상(Portrait of Jahangir)〉은 대략 1605년

에 그려졌으며, 현재 파리의 기메박물관에 소장되어 있는데, 황제에 즉위한 첫 해의 풍채를 재현한 것이다. 아불 하산은 자한기르가 가장 총애했던 초상화의 대가였다. 그는 어려서부터 뒤러의 판화를 모사하여 그렸으며, 줄곧 자한기르를 옆에서 수행했으므로, 황제의 용모와 성격에 대해 매우 잘 알고 있었다. 이 때문에 그가 그린 자한기르의 소형 흉상은 매우 핍진하다. 36세의 젊은 나이에 즉위한 자한기르는 손에 그의 아버지인 악바르의 초상을 들고 있다. 아불 하산이 자한기르의 셋째 아들인 쿠람을 위해 그린 초상화인 〈왕자 신분의 샤 자한(Shah Jahan as a Prince)〉은 대략 1617년에 그려졌으며, 현재 런던의 빅토리아 앨버트 박물관에 소장되어 있는데, 공을 세워 '샤 자한(세계의 왕)'이라는 작위를 받은 쿠람 왕자의 득의양양한 표정과 자태를 표현하였다. 쿠람 왕자가 데칸을 정벌하여 승리를 거두고 '샤 자한'이라는 봉호를 받았을 때, 함께 제국의 군대를 따라 여행하던 화가가 이 그림을 그려 경축한 것이다. 샤 자한은 즉위한 뒤, 이 그림에 다음과 같은 글을 남겼다. "짐이 25세일 때의 이 한 폭의 절묘한 초상, 이것은 당대에 필적할 자가 없는 기재(奇才)가 그린 뛰어난 작품이로다." 늠름하고 당당한 자태의 샤 자한은 꽃들로 장식된 짙은 녹색의 잔디밭 가운데에 서 있는데, 몸에는 허리를 묶은 오렌지색의 장포(長袍 : 남성용 긴 옷−옮긴이)를 입고 있으며, 두건과 복식은 진주·마노·벽옥으로 가득 장식되어 있고, 금실[金絲]로 만든 허리띠 위에는 한 자루의 비수(匕首 : 날카롭고 짧은 칼−옮긴이)와 몇 개의 옥고리[玉環]를 착용하고 있다. 그는 왼손에 유럽식 도안(圖案)의 백로 깃털처럼 생긴 진주보석류 장식물 하나를 쥐고 있는데, 아마도 자한기르 황제가 하사한 진귀한 보석인 것 같으며, 이는 또한 샤 자한이 진주보석류 장식물을 매우 좋아했음을 나타내 준다. 비치트르도 일류 초상화가였는데, 아불 하산과 화풍이 유사했지만,

왕자 신분의 샤 자한

아불 하산

무갈 세밀화

20.6cm×11.5cm

대략 1617년

런던의 빅토리아 앨버트 박물관

더욱 냉정하고 정확하면서도 엄밀했다. 뉴욕의 메트로폴리탄 예술
박물관(Metropolitan Museum of Art, New York)에 소장되어 있는 세밀
화인 〈라자 비크라마지트(Raja Birkramajit)〉는 대략 1616년에 그려졌는
데, 이는 비치트르가 자한기르의 조정 대신인 비크라마지트를 위해
그린 초상이다. 초상은 고운 꽃들이 가득한 잔디밭 위에 서 있는 자
세를 취하고 있어, 아불 하산이 그린 〈왕자 신분의 샤 자한〉과 유사
하다. 하지만 이 조정 대신은 몸에 흰색의 허리를 묶은 장포를 입고

|제5장| 무갈 시대 659

의 하나로, 대략 1615년부터 1625년 사이에 그려졌으며, 서명은 없는
데, 자한기르 시대 궁정 생활을 표현한 걸작이다. 무갈 궁정 생활의
관례에 따라, 1607년 7월에 자한기르 황제는 카불에 있는 우르타 화
원(Urta Garden)의 행궁(行宮)에서 친히 16세 생일을 맞은 쿠람 왕자
의 몸무게를 측정했다. 붉은색 천막을 친 정자 스타일의 궁전 안에
서, 왕자는 거대한 천평칭(天平秤)의 한쪽 끝에 있는 저울판 위에 앉
아 있고, 다른 한쪽 끝에는 금·은을 넣은 자루를 올려 놓았다. 소
용돌이 문양 장식의 중앙에 춤을 추는 무희 도안을 짜 넣은 양탄자
위에서, 맨발로 선 황제와 최고 대신은 손으로 왕자가 앉아 있는 저
울판의 끈을 부축하고 있다. 최고 대신의 뒤에는 이티마드 우드 다
울라와 아사프 칸 등 네 명의 대신들이 서 있다. 전경(前景)의 쟁반

화원 안에서 학자 및 친구들과 함께
있는 살림 왕자

비치트르

무갈 세밀화

대략 1625년

더블린의 체스터 비티 도서관

안에는 비수·진주와 보석·금 장신구·비단 등 생일 선물들이 놓여
있다. 뒤쪽 벽의 벽감 속에는 황제가 소장하고 있는 자기(瓷器)와 유
리그릇들을 진열해 놓았다. 궁전의 오른쪽에는 화원의 무성한 나무
와 갖가지 꽃들을 얼핏 볼 수 있다. 더블린의 체스터 비티 도서관에
소장되어 있는 세밀화인 〈화원 안에서 학자 및 친구들과 함께 있는
살림 왕자(Prince Salim with Scholars and Companions in a Garden)〉는 대

략 1625년에 비치트르가 그린 것으로, 자한기르가 왕자 신분일 때 라호르나 알라하바드의 화원 안에서 무슬림 학자 및 친구들과 모여 앉아 술을 마시며 시를 읊었던 옛일을 회상하고 있는데, 실제로는 늙은 황제가 옛날을 회고하는 정을 은연중에 드러내 주고 있다.

자한기르는 재위 기간 말기(1617~1627년)에 나날이 아편과 주색잡기에 탐닉했지만, 오히려 세계의 통치자가 되려는 헛된 꿈을 꾸면서, 자신이 초인(超人)으로 그려지기를 갈망했다. 그리하여 후궁들이 안락하게 지내는 모습을 버릇처럼 몰래 엿보는 연정화(戀情畵)가 풍미함과 동시에, 상징주의적인 우의화(寓意畵 : allegorical scene)나 우의적인 초상(allegorical portrait)들이 대량으로 출현하여, 황제의 역할에 대한 환상적인 과장과 상징적인 미화(美化)를 진행해 나갔다. 이러한 우의화들 속에는 이슬람교와 힌두교 및 기독교 예술의 상징성 있는 도상(圖像)들을 종합적으로 이용했다. 특히 유럽 회화의 상징성 있는 도상들, 예컨대 구름 속의 천사(cherub)·왕권을 상징하는 보구(寶球 : orb) 같은 것들을 차용하였다. 이와 같은 상징성 있는 도상들은 은유할 필요에 따라 인물 초상의 주위에 임의대로 여러 가지를 조합함으로써, 사실적인 기법으로 상징적인 우의를 표현하는 '핍진한 환상적인 경지'를 구성하였다. 이러한 우의화의 전형적인 한 가지 사례인 〈자한기르와 샤 압바스 간의 가상적인 회견(An Imaginary Meeting between Jahangir and Shah Abbas)〉은 현재 워싱턴의 프리어미술관(Freer Gallery of Art, Washington)에 소장되어 있으며, 대략 1618년에 그려졌는데, 추측에 따르면, 이 그림은 아마 아불 하산이 그렸거나 혹은 비샨 다스와 합작하여 그렸을 것이라고 한다. 샤 압바스(Shah Abbas, 1587~1629년 재위)는 페르시아 사파비 왕조의 뛰어난 군주였는데, 한편으로는 사신을 파견하여 자한기르를 알현하면서도, 다른 한편으로는 기회를 엿보다가 칸다하르(Kandahar) 요새를 탈취

자한기르와 샤 압바스 간의 가상적인 회견

아불 하산, 비샨 다스

무갈 세밀화

대략 1618년

워싱턴의 프리어미술관

하였다. 이 세밀화는 자한기르의 충족시키지 못한 욕망, 즉 샤 압
바스는 응당 친히 그에게 굴복하여 신하가 되어야 한다는 것을 표
현하였다. 자한기르는 일찍이 궁정화가인 비샨 다스를 무갈 왕국의
사절과 함께 페르시아의 이스파한에 가서 사파비 왕조의 여러 왕들
의 초상을 그리도록 파견했는데, 이 때문에 화가는 샤 압바스의 초

상에 근거하여 이 가상적인 회견을 허구적으로 표현해 낼 수 있었다. 당시 중앙아시아의 패권을 다투던 양대 적대 세력들, 즉 무갈의 황제인 자한기르와 페르시아의 황제인 샤 압바스가 가상적인 화면의 중앙에 있는 왕좌 위에서 나란히 무릎을 맞대고서 허심탄회하게 이야기하고 있다. 자한기르는 엄숙하고 위엄 있게 주인으로 자처하고 있으며, 얼굴 표정·몸의 자세와 손동작에서 모두 신하를 예우하는 활달하고 대범함을 구현해 냈다. 그러나 샤 압바스의 표정과 동작은 겸손하고 공손하여, 마치 무릎을 꿇고 절을 하면서, 머리를 숙여 신하로서 복종하는 것 같다. 자한기르의 옆에서 술을 권하는 일을 담당한 무갈의 대신인 아사프 칸은 점잖고 예의가 바른 가운데에 은근히 오만함이 묻어난다. 또 샤 압바스의 옆에 있는, 일찍이 페르시아를 방문했던 무갈의 사신인 알람 칸(Alam Khan)은 손에 페르시아가 공물로 보내온 사냥매와 공예품을 들고 있다. 화려한 복식·주전자와 과일 등 세부는 강렬한 페르시아 장식 분위기로 충만해 있는데, 구름 속에서 무리를 이룬 별들을 떠받치고 있는 두 명의 날개 달린 작은 금색 천사는 유럽의 회화에서 차용한 상징성 있는 도상이다. 워싱턴의 프리어미술관에 소장되어 있는 또 다른 세밀화인 〈모래시계 보좌(寶座) 위의 자한기르(Jahangir on the Hour-glass Throne)〉는, 대략 1625년에 비치트르가 그렸는데, 이것도 자한기르 말기의 상징주의 우의화의 전형적인 작품이다. 화면의 중심에는 자한기르가 시간을 상징하는 모래시계 보좌 위에 앉아 있어, 마치 시간의 주재자 같다. 그의 머리 뒤에 해와 달로 이루어진 커다란 광환(光環)은 그의 칭호인 '누르 우드 딘(Nur-ud-Din : 신앙의 빛-옮긴이)'을 암시하며, 그리스의 아틀라스(Atlas : 땅 위에 서서 하늘을 떠받치고 있는 그리스 신화 속의 거대한 신-옮긴이)처럼 생긴 형상이 지탱하고 있는 낮은 걸상은 그의 이름인 '자한기르(Jahangir : 세계의 주인-옮긴이)'

모래시계 보좌 위의 자한기르
비치트르
무갈 세밀화
대략 1625년
워싱턴의 프리어미술관

를 은유하고 있다. 이것이 어떠한 영예를 암시하든지간에, 황제의 늙고 무기력한 용모의 초췌하고 수심에 찬 모습을 감출 수는 없었다. 두 명의 작은 천사는 보좌 바닥의 모래시계 위에 "대왕이시여, 당신의 만수무강을 기원하옵니다"라고 쓰고 있어, 세월이 유수처럼 빨리 흐르는 것을 막으려고 시도하고 있다. 자한기르는 화면의 왼쪽 가장자리에 있는 수피파(Sufi派 : 수피즘이라고도 하며, 신비주의적인 경향을 띤 이슬람교의 한 종파—옮긴이)의 장로—아마도 아지메르의 성전장(聖殿長)인 샤이크 후세인(Shaikh Hussain)인 듯함—에게 한 권의 경전을 건네 주고 있다. 터키 오스만 제국의 술탄과 영국 국왕 제임스 1세는 모두 무갈 황제의 앞에 서 있는데, 이것도 역시 순전히 가상적인 회견이다. 경전을 받은 수피파 장로, 합장하여 예의를 갖추고 있는 터키의 술탄, 그리고 회견을 기다리는 영국 국왕은 모두 크기를 축소함으로써, 자한기르가 천하를 통치한다는 권세를 과장하여 표현하였다. 왼쪽 아래 모서리에는 크기가 훨씬 더 작은 화가인 비치트르의 자화상이 있다.

요약하자면, 자한기르 시대 세밀화의 풍격은 자연을 꼭 닮은 사실주의를 주요 경향으로 하면서도, 동시에 또한 장식적인 요소와 상징적인 요소도 결코 배제하지 않았다. 페르시아 요소·인도 요소와 서양 요소가 한층 더 완미하게 융합되어 나아갔는데, 서양 회화의 사실적인 요소가 가장 뚜렷했다. 비록 악바르 시대 같은 동태의 활력은 부족하지만, 자연에 대한 집착은 신선한 영감을 불러일으켜, 화조화·초상화와 우의화 등 새로운 장르의 영역들에서 독특한 성취를 이루었으며, 매우 조화로운 심미 경지에 도달했다. 린다 요크 리치(Linda York Leach)는 그의 논문인 「후기 무갈 회화(Later Mughal Painting)」에서 다음과 같이 지적했다. "자한기르 시대의 회화는 비록 매우 화려하지만, 여전히 적당하고 경제적이면서 소박하여, 사람

들로 하여금 겉만 화려하거나 혹은 단지 사람들을 현혹한다는 생각
이 들게 하지 않는다."[Basil Gray, *The Arts of India*, p.142, Oxford, 1981]

샤 자한 시대의 세밀화 : 장식을 매우 좋아하다

샤 자한 시대(1628~1658년)는 무갈 세밀화의 정체기였다. 궁정 예
술로서, 무갈 세밀화의 성쇠는 전적으로 황가(皇家)의 찬조에 달려
있었다. 샤 자한의 주요 관심은 건축과 진주보석류의 수장(收藏)에
집중되었으며, 회화에 대한 찬조는 그의 선대 황제들만큼 열성적이
지 않았다. 황가 화실의 규모는 축소되었지만 여전히 옛 체제를 유
지하였으며, 1620년 이후에 자한기르가 편집하기 시작한 일련의 화
책들을 계속하여 완성하였다. 샤 자한이 총애하던 장남이자 공식
계승인인 다라 쉬코(Dara Shikoh, 1615~1659년)는 학문이 깊고 품행
이 반듯한 학자이자 열성적인 회화 수장가였는데, 1659년에 불행히
도 그의 동생인 아우랑제브에게 살해되었다. 런던의 인도사무소 도
서관에 소장되어 있는 『다라 쉬코 화책(*Dara Shikoh album*)』은 1605년
부터 1634년까지 무갈 세밀화의 진귀한 작품들을 수집해 놓은 것이
다. 샤 자한 시대 세밀화의 성취는 비록 동시대의 건축에는 훨씬 미
치지 못하지만, 장식을 매우 좋아했던 샤 자한의 심미 취향이 마찬
가지로 스며들어 있다. 샤 자한은 진주보석류 수장가였을 뿐만 아니
라, 또한 직접 진주보석류 장식물들을 설계하기도 했다. 그가 명령
을 내려 지은 건축은 마치 커다란 진주보석류 장식물 같고, 그가 장
려한 세밀화도 진주나 보석처럼 휘황찬란하게 빛을 발한다. 비록 샤
자한 시대의 세밀화가 일반적으로 비교적 화려하고 진귀하며 차가
워서, 악바르 시대처럼 동태의 활력이 부족할 뿐 아니라, 자한기르
시대의 자연에 대한 집착도 부족하기는 하지만, 회화의 기교는 오히

려 전에 없이 능숙하고 세련되며 정교하고 완미하게 변화했다. 특히 장식을 매우 선호하는 것이 샤 자한 시대 세밀화의 가장 뚜렷한 특징이 되었다. 페르시아 요소·인도 요소 및 서양 요소가 융합된 풍격 가운데, 페르시아 세밀화의 장식성은 이미 이 시기 무갈 세밀화에서 주도적인 요소가 되었다. 이렇게 보석처럼 현란한 색조, 채석(彩石)을 상감한 것처럼 산뜻하고 아름다운 무성한 나뭇잎 도안, 우아하게 형식화된 인물의 조형은 모두 페르시아 세밀화로의 복귀를 상징하는 것들이다. 선은 페르시아 서법 스타일의 선보다 한층 섬세해진 듯하며, '엑 발 파르다즈(ek bal pardaz)'라고 불렸는데, 직역하면 '한 올의 털까지도 모두 뚜렷이 나타내다'라는 뜻이다. 섬세한 선으로 소묘(素描)한 위에 연한 색을 얇게 칠한 층이나 금분(金粉)으로 바림하는 기교가 매우 유행하였는데, 이는 '시야히 콸람(Siyahi Qalam)' 즉 '담채필법(淡彩筆法)'이라고 불렸다. 이 방법은 투명한 얇은 비단 직물이나 금실로 문양을 수놓은 비단을 그리는 데 적용되었다. 당시 사실주의는, 총체적으로는 장식성 화풍 앞에서 세력을 상실했지만, 야경을 묘사하는 데에는 오히려 한 걸음 더 나아가 서양 회화의 명암법을 흡수하여, 빛과 그림자가 실제인 듯한 환각을 표현하였다.

 샤 자한 시대의 황가 화실 규모는 비록 줄어들었지만, 여전히 인재들은 수두룩했는데, 비치트르·고바르단·발찬드(Balchand)·파야그(Payag)·무함마드 나디르(Muhammad Nadir)·미르 하심(Mir Hashim)·아누프차타르(Anupchhatar)·치타르만(Chitarman) 등과 같은 걸출한 화가들을 보유하고 있었다. 그리하여 건축의 기적인 타지마할을 창조한 시대에, 여전히 회화의 걸작들을 생산해 낼 수 있었다. 샤 자한 화실의 주요 작품들은, 황제·왕자·귀족의 초상과 『파드샤 나마(*Padshah Nama* : 제왕 본기)』나 『샤 자한 나마(*Shah Jahan Nama* : 샤 자

한 본기)』필사본의 삽화였다. 이러한 왕·귀족의 초상과 필사본 삽화의 궁정 알현 장면은 매우 현란하고 화려한 복식, 호화롭고 사치스럽게 배열한 겉치장, 각종 진주보석류 장식물들이 인물을 마치 현란한 꽃무더기처럼 꾸며 주고 있다. 샤 자한에게 가장 총애를 받았던 궁정화가인 비치트르는 자한기르 시대에 초상화를 잘 그리기로 유명했는데, 이 시기에는 이미 샤 자한 화실의 원로이자 거장이 되었으며, 기교가 최고의 경지에 도달했다. 런던의 빅토리아 앨버트 박물관에 소장되어 있는 세밀화인 〈샤 자한의 초상(Portrait of Shah Jahan)〉은 대략 1631년에 그려졌으며, 22.1센티미터×13.3센티미터로, 그림 위에는 다음과 같은 샤 자한의 친필 낙관이 있다. "짐이 40세일 때의 한 폭의 우수한 초상으로, 비치트르가 그렸노라." 1592년에 자한기르의 라지푸트 왕국 출신 황후가 낳은 이 황제의 청년 시절 초상은, 측면의 윤곽이 고귀하고 수려한 아리아인의 모습이다. 머리 뒤에 있는 신성한 광환, 뾰족하게 다듬은 아름다운 수염, 색채가 산뜻하고 아름다운 깃털 장식이 있는 두건·허리띠에 찬 칼과 진주보석류 장식물들은 한 시대의 걸출한 황제의 위엄을 더해 주고 있다. 그는 꽃들 사이에 서서 두 손을 합장하고 있으며, 얼굴 표정은 경건하고 냉정하면서도 시원스럽고 고상하여, 자한기르 시대에 초상의 사실적인 모습과 심리 묘사를 중시했던 뛰어난 특색을 지니고 있다. 윈저 성의 왕립도서관(Royal Library, Windsor Castle)에 소장되어 있는 『샤 자한 나마』필사본 삽화의 하나인 〈1628년에 아그라에서 자신의 아들과 아사프 칸을 접견하는 샤 자한(Shah Jahan Receiving His Sons with Asaf Khan at Agra in 1628)〉은 대략 1630년에 그려졌는데, 비치트르가 그린 것으로 여겨진다. 화면에서는 샤 자한의 궁정에서 알현하는 호화로운 겉치장과 복잡한 예의를 펼쳐 보여주고 있다. 화려하고 웅장한 구도, 오색찬란한 장식, 밝고 화려하며 아름다운 색

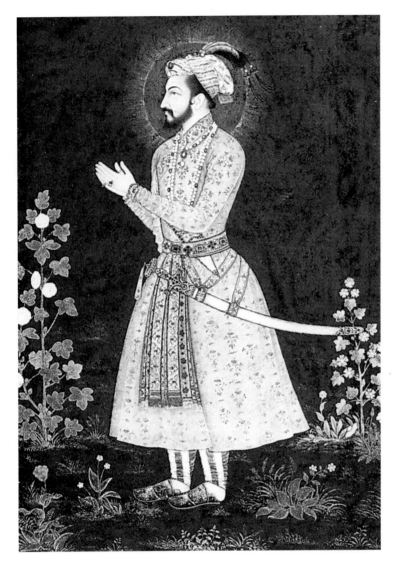

샤 자한의 초상
비치트르
무갈 세밀화
22.1cm×13.3cm
대략 1631년
런던의 빅토리아 앨버트 박물관

조는, 당시 백색 대리석 건축의 표면을 채석(彩石)으로 상감한 것과
아름다움을 견줄 만하며, 장식을 매우 좋아했던 샤 자한의 심미 취
향에 확실히 부합한다. 저 수많은 황족과 조정 대신들의 측면 인물
군상(群像)은 용모와 복식이 전부 다르다. 화가는 한 올의 털까지도
모두 뚜렷이 드러나 보이는 섬세한 선과 세밀한 운염(暈染)으로 50
여 명이나 되는 인물들의 종족·신분과 심리적 특징들을 일일이 묘

(오른쪽) 1628년에 아그라에서 자신의
아들과 아사프 칸을 접견하는 샤 자한
비치트르
무갈 세밀화
대략 1630년
윈저 성의 왕립도서관

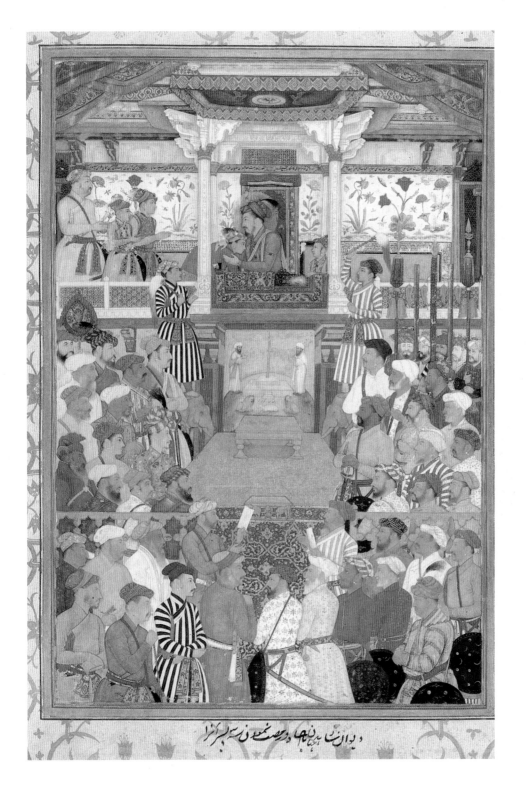

사해 내어, 각각의 인물들을 단독으로 뽑아내면 모두가 그 자체로
한 폭의 정교하고 아름다운 초상화이다. 더블린의 체스터 비티 도
서관에 소장되어 있는, 비치트르가 대략 1630년경에 그린 세밀화인
〈티무르의 황관을 샤 자한에게 전해주는 악바르(Akbar Transfers the
Timurid Crown to Shah Jahan)〉와, 고바르단이 대략 같은 시기에 그린
세밀화인 〈황관(皇冠)을 바부르에게 전해 주는 티무르(Timur Hands
His Imperial Crown to Babur)〉는 모두 자한기르 시대 말기에 남아 있던
우의적(寓意的)인 초상 형식을 답습하여, 각자 시대가 다른 세 명의

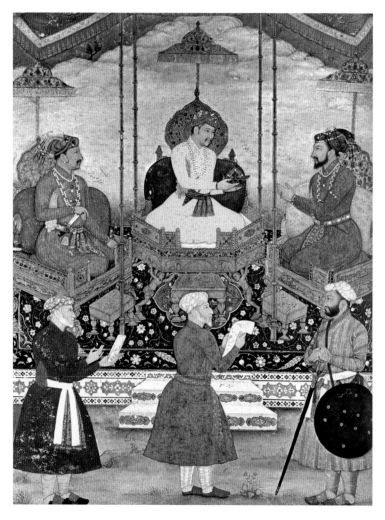

**티무르의 황관을 샤 자한에게 전해 주
는 악바르**

비치트르

무갈 세밀화

대략 1630년

더블린의 체스터 비티 도서관

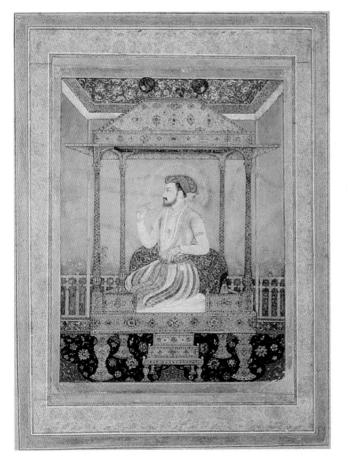

황제들이 함께 앉아 있는 것을 가상
하여 그린 것들이다(전자는 악바르가 자
한기르와 샤 자한 사이에 앉아 있고, 후자
는 티무르가 바부르와 후마윤 사이에 앉아
있다). 이 그림들은, 무갈인이 중앙아
시아 정복자인 티무르의 후예라는 정
통성을 강조하고, 무갈 제국 권력이
대를 이어 전해지고 있음을 표현하
였다. 파리의 바론 로스차일드(Baron
Rothschild)가 소장하고 있는 세밀화인
〈공작 보좌 위의 샤 자한(Shah Jahan
on the Peacock Throne)〉은 대략 1635년
에 그려졌는데, 프랑스의 여행가인 베
르니에가 기술한 적이 있지만 실물은
이미 유실된 공작 보좌의 진귀한 시
각적 기록을 남겨 주었다.

공작 보좌 위의 샤 자한
무갈 세밀화
대략 1635년
파리의 바론 로스차일드 소장

샤 자한 화실의 궁정화가였던 발찬드와 파야그 형제는 일찍이 악
바르 시대 말기에 그림을 그리기 시작했는데, 자한기르 시대를 거
쳐 말년에 들어서서 비로소 그림 솜씨가 완숙해졌다. 더블린의 체스
터 비티 도서관에 소장되어 있는 세밀화인 〈샤 자한과 그의 아들들
(Shah Jahan and His Sons)〉은 발찬드의 말년 작품으로, 대략 1628년에
그린 것이다. 이 그림은 그가 초기에 그린 『악바르 나마』 필사본 삽
화인 〈파테푸르 시크리의 건설〉에 비해 선이 섬세하고, 색채는 밝
고 아름다우며, 조형은 우아하고, 장식이 정교하고 아름다운 것이,
페르시아의 장식성 화풍에 더욱 가깝다. 화면 중앙의 새로 등극한
샤 자한의 발밑에 있는, 왕권을 상징하는 보구(寶球 : orb)와 머리 위

의 구름 속에서 왕관을 받쳐 들고 날갯짓하며 날아 내려오는 한 쌍의 작은 천사는, 유럽에서 도입된 상징성 있는 도상을 차용한 것이다. 런던의 대영박물관에 소장되어 있는 세밀화인 〈샤 자한의 세 아들들(Three Sons of Shah Jahan)〉은, 추측에 따르면 발찬드(일설에는 비치트르)의 작품으로, 대략 1637년에 그려졌는데, 샤 자한의 둘째 아들인 슈자(Shuja)·셋째 아들인 아우랑제브 및 넷째 아들인 무라드(Murad)가 나란히 말을 타고 교외로 사냥을 떠나는 장면을 그린 것이다. 이 세밀화는 샤 자한 시대의 화려하고 아름다우며 섬세하고

수려한 장식성 화풍을 대표한다. 샤 자한의 세 아들들이 나란히 말을 타고서 천천히 가고 있는데, 이는 아마도 교외의 들판으로 사냥을 하러 가고 있는 것 같다. 둘째 아들인 슈자는 노란색 상의와 자주색 바지를 입고 있으며, 셋째 아들인 아우랑제브는 온 몸에 주홍색 옷을 입었고, 넷째 아들인 무라드는 온 몸에 짙은 녹색 옷을 입었다. 또 그들이 타고 있는 세 필의 준마의 색은 순서대로 갈색·황토색·흑백이 뒤섞인 무늬인데, 색채 대비가 매우 선명하고 찬란하면서 조화롭다. 세 왕자들의 깃털로 장식한 두건·진주보석류 장식물·허리띠에 착용한 검(劍)과 말의 장식은 모두 정교하고 화려하며 아름답고 유려하다. 인물의 성격 묘사도 매우 섬세하다. 즉 슈자는 문아하고 온화해 보이며, 아우랑제브는 침착하고 과단성 있어 보이고, 무라드는 조급하고 경솔해 보인다(아마도 그는 이미 긴 창을 황급히 던져 버린 것 같다). 중경에 있는 한 그루의 플라타너스는 페르시아식 화법으로 그렸으며, 근경의 무성한 들풀과 원경의 첩첩한 산봉우리와 구름과 나무는 유럽의 명암 처리 기법을 받아들였다.

발찬드의 동생인 파야그는 표준화된 궁정의 알현 장면을 표현하는 데 뛰어났는데, 예를 들면 그가 그린 『샤 자한 나마』 필사본 삽화의 하나인 〈만두에서 쿠람을 접견하는 자한기르(Jahangir Receiving Khurram at Mandu)〉는 대략 1460년에 그려졌으며, 현재 윈저 성의 왕립도서관에 소장되어 있다. 이 그림은 1617년에 자한기르가 만두에 있는 행궁에서 데칸을 정벌하고 돌아온 쿠람 왕자를 접견하고, 그에게 '샤 자한(세계의 왕)'이라는 칭호를 수여하는 성대한 분위기를 그린 것이다. 이 그림의 구도는 비치트르가 그린 〈1628년에 아그라에서 자신의 아들과 아사프 칸을 접견하는 샤 자한〉(673쪽 그림 참조─옮긴이)과 대동소이하며, 금빛과 푸른빛이 휘황찬란하고, 궁전 위쪽의 자한기르가 좋아한 성모상과 그리스도상 등의 벽화들이 사

람들의 주목을 끈다. 파야그는 또한 야경(夜景)도 잘 그렸는데, 서양 회화의 명암법 적용이 특히 돋보인다. 그가 그린 야경에서 어떤 인물의 반신(半身)은 어둠 속에 감추어져 있고, 여타 인물들은 모닥불이나 촛불 같은 빛이 반짝이면서 비추고 있어 선명하게 두드러져 있다. 예를 들면, 대략 1640년에 파야그가 그린 『샤 자한 나마』 필사본 삽화의 하나인 〈1631년의 칸다하르 포위 공격(Siege of Kandahar in 1631)〉은, 현재 윈저 성의 왕립도서관에 소장되어 있는데, 화면 위쪽의 칸다하르 성채에서 세차게 피어오르는 포연은 유럽의 명암법을 이용하여 반투명한 상태로 그려, 전쟁의 불길이 타올랐다 사그라지는 빛과 그림자 효과를 조성하였다.

1631년의 칸다하르 포위 공격
파야그
무갈 세밀화
대략 1640년
윈저 성의 왕립도서관

아우랑제브 시대(1658~1707년)는 무갈 세밀화의 쇠퇴기였다. 아우랑제브는 이슬람교 수니파 정통의 계율을 준수했으며, 더 이상 회화를 찬조하지 않았다. 황가 화실은 아직 완전히 해산하지는 않았고, 일부 황제의 초상과 궁정에서의 알현 장면은 비록 고도로 윤색했지만, 지나치게 형식화되었고, 구도는 이전 방식을 그대로 따랐으며, 조형은 딱딱하고, 필법은 고리타분하며, 색채는 지나치게 화려하여, 이미 샤 자한 시대와 같은 장식의 우아함을 상실했다. 아우랑제브의 증손자인 무함마드 샤(Muhammad Shah, 1719~1748년 재위)는 유약하고 무능했지만 예술을 애호하여, 황가의 회화에 대한 찬

조를 회복시키자, 무갈 세밀화가 한때 다시 번영하게 되었다. 역사에서는 이를 '무함마드 샤의 부흥(Revival of Muhammad Shah)'이라고 부른다. 무함마드 샤의 부흥 시기의 세밀화는 황제의 교만하고 사치스러우며 방탕하고 무도한 일상생활 모습을 대량으로 그렸는데, 섬세하고 정교하며 실속 없이 겉치레만 번드르르하고 경박한 로코코 화풍을 나타내고 있다. 일부 뛰어난 작품들은 선이 간결하고 세련되며, 색채가 순수하고, 조형이 균형 잡혀 있으며, 윤곽이 뚜렷하여, 18세기 후기의 지방 무갈 화파(Provincial Mughal school)와 라지푸트 화파(Rajput school)에 직접적인 영향을 미쳤다. 1739년에 페르시아 침입자인 나디르 샤와 1757년에 아

정무를 처리하는 아우랑제브
바바니 다스
무갈 세밀화
대략 1710년
더블린의 체스터 비티 도서관

흐마드 샤 압달리(Ahmad Shah Abdali)가 잇달아 델리를 모조리 약탈한 이후, 델리에 있던 무갈 화가들은 뿔뿔이 흩어져 도성에서 도망친 뒤, 북인도 오우드 주의 수도인 럭나우와 벵골 주의 수도인 무르시다바드(Murshidabad) 등지로 이주하여 자신들을 보호해 줄 사람을 찾아 나섰다. 그리고 그곳의 성독(省督 : 지방장관—옮긴이)인 나와브를 위해 복무하면서, 지방 무갈 화파를 형성하였다. 대략 1760년에 럭

나우로 이주한 무갈 화가 미흐르 찬드(Mihr Chand)와 미르 칼란 칸 (Mir Kalan Khan)은 지방 무갈 화파의 중견 화가가 되었다. 1757년에 영국의 동인도회사(British East India Company)가 벵골을 점령한 이후, 영국의 수채화를 모방하여 유럽화된 세밀화가 출현하였는데, 이것은 '회사 양식(Company style)'이라고 불렸다. 이러한 회사 양식의 세밀화는 주로 인도 화가들이 고용되어 영국인들을 위해 그린 인도의 동식물 표본·상표 광고 혹은 풍속화들로, 서양 회화의 영향을 한층 더 많이 받았지만, 점차 자신만의 특색을 상실해 갔다. 1858년에 무갈 제국이 완전히 멸망하면서, 무갈 세밀화도 명실상부하게 함께 소멸했다.

라지푸트 세밀화

신비한 목가(牧歌)와 음악의 회화

라지푸트인(Rajputs)은 왕족의 자손으로, 원래 5, 6세기에 인도를 침입하여 굽타 제국의 붕괴를 초래했던 중앙아시아 부족의 후예인데, 점차 인도 본토의 토착민에게 동화되어 힌두교를 신봉했으며, 스스로를 크샤트리아 혈통이라고 일컬었다. 그리고 라자스탄(Rajasthan)·중인도와 펀자브 등지에 일련의 독립적인 힌두교 왕국, 즉 봉건 토후국들을 건립했다. 토후국의 왕들은 일반적으로 '라자(Raja : 국왕)'라고 불렸다. 무갈 시대 라지푸트의 각 토후국들은 잇따라 무갈 제국에게 정복당했으며, 토후국의 왕들은 정기적으로 무갈 궁정에 가서 황제를 알현하거나 직무를 맡도록 강요당했지만, 무예를 숭상하고 오만했던 라지푸트인들은 여전히 완강하게 힌두교 문화 전통을 유지하고 보호해 나갔다.

라지푸트 세밀화란, 주로 16세기부터 19세기까지 라자스탄과 펀자브 등지에 있던 라지푸트의 각 토후국들에서 성행했던 세밀화를 가리킨다. 라지푸트 세밀화는 아마도 서인도의 자이나교 경전 필사본의 삽화에서 연원한 듯하며, 발전 과정에서는 또한 무갈 세밀화의 영향을 일부 받기도 했지만, 라지푸트 세밀화와 무갈 세밀화의 차이는 여전히 뚜렷하여 쉽게 알 수 있다. 무갈 세밀화는 기본적으로 궁정 예술에 속하며, 페르시아 서법 스타일의 정교하고 능숙한

선을 사용했고, 색채는 매우 아름답고 부드러우면서 미묘하다. 또 사실주의를 숭상하여 인물의 조형이 핍진하고, 심리 묘사를 중시했으며, 배경에는 어느 정도 투시법과 명암법을 사용하였다. 반면 라지푸트 세밀화는 기본적으로 민간 예술에 속하며, 혹자는 말하기를 "귀족 스타일의 민간 예술"이라고 부르기도 하는데, 인도 벽화 스타일의 생동적이고 유창한 선을 사용했고, 색채는 단순하고 강렬하면서 선명하다. 또 상징주의를 강조하여, 인물·동물과 경물은 일반적으로 대부분이 신비한 상징적 의미를 띠고 있으며, 인물의 조형은 과장되어 있거나 이상화되어 있고, 배경은 역시 다분히 형식화하여 처리했다. 무갈 세밀화의 영향 하에서, 라지푸트 세밀화는 무갈의 본보기적인 작품들을 모방하여 일부 토후국 왕들의 초상과 궁정 생활 장면들을 그리기도 했지만, 훨씬 많은 작품들은 크리슈나 전설 위주의 인도 민간 신화를 제재로 한 것들이다. 이와 같이 인도의 민간 전통 신앙에 뿌리를 둔 신화의 제재들은, 라지푸트 세밀화의 총체적 풍격에 대해 결정적인 영향을 미쳤으며, 이는 토후국의 왕들이 무갈의 궁정 예술에 대해 흠모하는 것을 뛰어넘었다. 만약 무갈 세밀화가 궁정의 아악(雅樂)이었다면, 라지푸트 세밀화는 바로 신비한 목가(牧歌)였다.

목신(牧神)인 크리슈나와 목녀(牧女)인 라다(Radha)가 연애하는 전설은 라지푸트 세밀화에서 가장 유행했던 제재이다. 크리슈나는 힌두교 대신(大神)인 비슈누의 주요 화신의 하나이자, 또한 힌두교의 여러 신들 중 가장 인정미(人情味)가 넘치는 신이다. 인도 중세기에 가장 폭넓게 전해진 『바가바타 푸라나(Bhagavata Purana)』와 12세기의 벵골 시인인 자야데바(Jayadeva)의 산스크리트어 서정시집인 『기타 고빈다(Gita Govinda : 목동가)』는 비슈누교 경건파의 성전(聖典)으로 받들어졌는데, 수많은 크리슈나 전설을 모아 놓은 것으로, 라지푸트 세

밀화의 가장 주요한 제재의 원천이었다. 전설에 따르면 크리슈나는 야무나 강 부근의 마투라에 있던 야다바(Yadava) 왕실에서 출생했는데, 외삼촌인 국왕 칸사(Kansa)의 박해를 피해 고쿨라(Gokula) 마을의 목자(牧者)인 난다(Nanda)의 집에서 몰래 길러져 목동이 되었다고 한다. 크리슈나는 여러 차례 목자들을 위해 마귀를 물리쳐 주어 해를 입지 않도록 했던 영웅일 뿐 아니라, 수많은 목녀들로부터 사랑을 받는 연인이기도 했는데, 그는 목녀인 라다에 대해 각별한 정을 갖고 있었다. 크리슈나 전설을 제재로 삼은 라지푸트 세밀화는 전원시(田園詩)의 서정적인 색채와 목가적인 낭만적 분위기와 온유하면서도 신비한 상징주의적 분위기로 충만해 있다. 비슈누교 경건

크리슈나와 라다
캉그라 세밀화
22.5cm×31.1cm
18세기
뉴델리 국립박물관

크리슈나와 목녀들

바소리 세밀화

18세기

뉴델리 국립박물관

파의 신앙에 따르면, 목녀들은 사랑하는 자이자 경건한 신도로서,
사람의 영혼을 상징하는데, 이미 결혼한 목녀인 라다는 자신의 남
편을 저버리고 크리슈나에게 헌신함으로써, 가장 뜨겁고 가장 경건
하게 사랑할 수 있는 영혼을 대표한다. 목신인 크리슈나는 사랑받
는 자이자 경건한 신앙의 대상으로서, 궁극적인 실재 혹은 우주정
신을 상징하며, 목녀의 크리슈나에 대한 사랑은 인간 영혼의 우주
정신에 대한 흠모와 신도의 신에 대한 귀의를 상징한다. 크리슈나와
라다는 라지푸트 세밀화가 가장 자주 그렸던 두 가지 형상이다. 그
리슈나의 피부색은 검푸른 색(비슈누 신의 상징)이며, 왕자 차림을 하
고 있고, 머리에는 공작의 깃털로 장식한 연화보관(蓮花寶冠)을 썼
으며, 허리는 황금색 천으로 묶었고, 가슴에는 화환을 착용했으며,
손에는 횡적(橫笛 : 관악기로서, 피리의 일종-옮긴이)을 쥐고 있다. 라다
의 피부색은 하얗고, 고귀한 부녀자 차림이며, 몸에 착 달라붙는 브

래지어와 라지푸트 스타일의 긴 치마를 입고 있다. 『바가바타 푸라
나』와 『기타 고빈다』 말고도, 인도의 양대 서사시인 『마하바라타』
와 『라마야나』 및 『차우라판차시카(*Chaurapanchasika*)』·『라시카프리
야(*Rasikapriya*)』·『바라마사(*Baramasa*)』 등의 시집들도 또한 모두가 라
지푸트 세밀화 제재의 원천들이었다. 시집인 『나야카 나이카베다
(*Nayaka Nayikabheda* : '남녀 주인공 분류'라는 뜻—옮긴이)』의 연작 그림들

푸트 세밀화에서, 시집인 『라가말라』를 도해(圖解)한 그림들은, 음악이 심리적으로 암시해 주는 바에 따라 각종 선율을 시각적 형상으로 인격화하고, 이 시각적 형상을 통해 음악의 곡조와 선율에 대한 연상을 불러일으킴으로써, 음악의 감정 특징을 펼쳐 보여주는데, 이 때문에 '음악의 회화(繪畵)'라고 불린다. 음악과 회화는 인류의 심미적 감정에 호소하여 공감을 얻는 것이다. 『라가말라』 회화가 이처럼 청각 예술을 시각화하는 공감각(共感覺) 기법은, 사람들로 하여금 현대 추상 예술(Abstract art)의 대가인 바실리 칸딘스키(Vassily Kandinsky, 1866~1944년)가 주장했던, 형상과 색상은 음악의 소리와 마찬가지로 영혼에 직접적으로 영향을 미친다는 이론을 연상시킨다. 만약 칸딘스키의 순수 비구상(非具象)의 '구도(composition)'가 추상적인 음악 회화라고 한다면, 『라가말라』 회화는 바로 구상적인 회화이다. 추상적인 형식과 구상적인 형식은 단지 표면적인 차이일 뿐이며, 그것의 심층의 일치되는 모든 것들은 신비주의로 통한다. 자야데바는 일찍이 그의 시집인 『기타 고빈다』를 위해 라가(선율)와 탈라(tala : 리듬)를 규정하여, 비슈누 사원 안에서와 경축일에 배경 음악을 연주하도록 했다. 일부 『라가말라』 회화에는 크리슈나와 목녀들이 노래하고 춤을 추며 악기를 연주하는 장면이 출현하여, 『라가말라』의 신비한 상징주의 내용을 더욱 심화시켜 준다.

공감각(共感覺) : 영어로는 'synesthesia'라고 하는데, 어떤 하나의 감각이 다른 영역의 감각을 불러일으키는 것을 가리킨다.

라자스탄파와 파하르파

라지푸트 세밀화는 지리적 위치와 풍격의 차이에 따라 양대 유파로 나눌 수 있는데, 라자스탄파(Rajasthani school) 즉 평원파(平原派)와 파하르파(Pahari school) 즉 산악파(山岳派)가 그것이며, 각 파들에는 또한 수많은 지파(支派)들이 포함되어 있다.

라자스탄파란 16세기부터 19세기까지 인도 서부의 라자스탄 지역에 있던 각 토후국들에서 번영했던 라지푸트 세밀화 유파를 가리킨다. 라자스탄과 인접한 중인도 말와 지역의 라지푸트 세밀화 유파, 즉 말와파는 역시 항상 라자스탄파와 서로 함께 논의되는데, 통틀어서 평원파라고 부른다. 라자스탄은 대략 남북으로 뻗은 아라발리(Aravalli) 구릉을 경계로 하여 동서 양쪽으로 나뉜다. 서부는 사막 지대로, 멀리 인더스 강 유역에까지 이르며, 조드푸르(Jodhpur)·비카네르(Bikaner) 등의 토후국들이 포함되어 있었다. 동부는 온난한 지대로, 멀리 참발 강(Chambal River)에까지 이르며, 메와르(Mewar)·분디(Bundi)·코타(Kotah)·키샹가르(Kishangarh)·자이푸르(Jaipur) 등의 토후국들이 포함되어 있었다. 라자스탄파 세밀화의 총체적 풍격 특징은 소박한 활력·선명한 윤곽·대담한 색채와 도안화된 건축 풍경이다. 또한 인물의 얼굴 조형·현지 경물(景物)과 세부적인 기교 등의 방면에서는 서로 다른 지파들의 지방적인 특색을 볼 수 있다.

메와르 토후국(대략 1600~1900년)의 세밀화는 라자스탄파의 역사상 가장 일찍부터 가장 오랫동안 존속한 유파의 하나이다. 메와르의 초기 작품인 『차우라판차시카』의 연작화(대략 1550~1600년)와 『라가말라』 연작화(대략 1605년)는 서인도의 자이나교 필사본 삽화와 페르시아의 세밀화가 혼합되어 영향을 미친 특징을 띠고 있다. 메와르 토후국 후기의 수도였던 우다이푸르

활을 쏘는 애신(愛神)
『라시카프리야』 시집 삽화
메와르 세밀화
대략 1694년
뭄바이의 개인 소장

인도의 애신은 꿀벌이 만든 화궁(花弓)을 이용하여 활을 쏜다. 이 그림에서 애신의 화살이 명중한 대상은 크리슈나와 라다이다.

(Udaipur)의 왕인 자가트 싱(Jagat Singh, 1628~1652년 재위) 시기에 메와
르 풍격은 성숙기에 이르렀다. 이 시기의 회화는 색채가 산뜻하고,
선은 굳세고 강하며, 장식성 식물이나 도안화된 식물이 매우 무성
하고, 평면화된 건축 구조는 비교적 간결하다. 또 인물의 얼굴은 뚜
렷이 계란형을 나타내며, 이마는 좁고, 코는 볼록 튀어나와 있으며,
눈은 마치 물고기 모양으로 생겼고, 입술은 작다. 무갈 세밀화의 몇
몇 요소들은 또한 이 시기의 회화에도 스며들어 있는데, 가자트 싱
이 고용한 무슬림 화가인 사히브딘(Sahibdin)은 『바가바타 푸라나』의
연작화(1648년)·『라가말라』의 연작화(1650년)·『라마야나』의 연작화
(1649~1653년) 등의 작품들을 주관하여 그렸으며, 메와르 풍격을 민
간의 질박하던 것으로부터 궁정의 정교하
고 섬세한 것으로 변화시켰다.

　분디 토후국(대략 1590~1800년)의 세밀
화도 매우 일찍부터 그려지기 시작했는
데, 연대를 알 수 있는 첫 번째의 라자스
탄 필사본인 『라가말라』의 연작화(1591년)
가 바로 분디의 작품이다. 생기발랄하면
서도 우아하고 서정적인 자연 풍경의 묘
사가 분디 회화의 특색이다. 코타 토후국
(대략 1630~1850년)의 세밀화는 분디의 원
형을 따랐지만, 수렵 장면은 자신들만의
방식으로 독특하고 뛰어나게 그렸다.

　키샹가르 토후국(대략 1720~1850년)의
세밀화는 18세기의 무갈 풍격을 세심하
게 모방했지만, 조형은 한층 더 형식화되
었는데, 길쭉한 신체, 길고 비스듬히 올

라간 큰 눈, 구부러져 있으면서 깎은 듯이 날카로운 코를 강조했다. 키샹가르의 왕인 사완트 싱(Sawant Singh, 1748~1764년 재위)은 비슈누교 경건파의 신도이자 시인으로, 아름답고 다정다감했던 궁정 가녀(歌女)인 바니 타니(Bani Thani)를 열렬히 사랑했다. 사완트 싱은 그의 동생에 의해 폐위된 이후에, 곧 바니 타니를 데리고 크리슈나가 살았다고 전해지는 브린다반(Brindaban)에 가서 은거했다. 그의 궁정 화가인 니할 찬드(Nihal Chand)는 그가 지은 시가(詩歌) 속의 비유에 근거하여, 그와 바니 타니의 연인 관계를 크리슈나와 라다로 미화했다. 뉴델리 국립박물관에 소장되어 있는 키샹가르 세밀화인 〈크

리슈나와 라다(Krishna and Radha)〉
는 대략 1750년에 그려졌는데, 이
것이 바로 니할 찬드가 사완트 싱
과 바니 타니를 크리슈나와 라다
로 미화하여 그린 명작이다. 화면
위의 창망하고 심원한 황혼의 낙
조 풍경, 빽빽이 늘어서 있는 홍사
석과 백색 대리석으로 지은 궁전
들, 광활한 연꽃 호수와 짙푸르고
무성한 숲은 아름답기가 마치 선
경(仙境) 같고, 시적 정취가 넘쳐난
다. 사완트 싱과 바니 타니는 크리
슈나와 라다의 모습을 하고서 동
일한 화면에 두 번 출현하는데, 한
번은 연꽃 호수의 배 위에서 다정
하게 기대고 있고, 한 번은 숲속

에서 마주보며 밀회하고 있다. 인물의 몸매는 호리호리하고, 동태는
우아하며, 얼굴의 조형은 키샹가르 회화의 형식화된 특징을 띠고
있어, 인도 민간 전통의 그림자극(564쪽 참조-옮긴이)에 등장하는 인
물과 유사하다.

　자이푸르 토후국(대략 1640~1850년)의 왕궁 건축과 세밀화는 무갈
왕조의 영향을 깊게 받았는데, 18세기 말기에 이르러서야 비로소 점
차 무갈의 영향에서 탈피하고, 진정한 자이푸르의 풍격을 나타냈
다. 자이푸르 왕인 프라탑 싱(Pratap Singh, 1778~1803년 재위)의 찬조를
받아, 50여 명의 화가들이 크리슈나 전설을 그렸다. 조드푸르 토후
국(대략 1600~1850년)의 세밀화는 경건파의 시가(詩歌)와 서사시의 필

크리슈나와 라다
니할 찬드
키샹가르 세밀화
대략 1750년
뉴델리 국립박물관

　화가는 키샹가르의 왕인 사완트
싱과 가녀(歌女)인 바니 타니를 크
리슈나와 라다에 비유했는데, 바니
타니의 용모에 근거하여 라다의 모
습을 그렸다.

사본 삽화 및 왕공의 초상들을 대량으로 그렸는데, 그 조형이 과장과 가식적인 꾸밈으로 흘렀다. 비카네르 토후국(대략 1600~1800년)의 세밀화에는 크리슈나 전설의 낭만적인 제재가 유행했는데, 부드러운 색채와 온화하고 우아한 조형은 무갈에서 영향을 받았음을 나타내 준다.

말와 지역(대략 1620~1750년)은 1561년에 악바르에 의해 병합된 이후, 말와의 라지푸트인들은 여전히 힌두교 문화 전통을 유지하고 있었다. 말와 세밀화는 구자라트의 자이나교 회화에서 파생된 고풍식(古風式) 관례를 답습하여, 색채는 평도(平塗)한 남색·홍색 및 백색 색괴(色塊)가 주를 이루고, 형식화된 인물·수목(樹木)과 건물들은 메와르의『차우라판차시카』연작화와 유사하다. 17세기 중엽의 말와

풍격은 완만하게 변화하여, 구도는 단순하면서 절제되어 있고, 효과는 강렬했다. 이러한 침착하고 힘 있는 고전식 풍격은 대략 1690년에 쇠락하기 시작하여, 이후의 회화는 비록 정교하고 복잡하기는 하지만 비교적 나약해졌다. 말와의『라가말라』연작화가 가장 대표성을 지닌다. 런던의 대영박물관에 소장되어 있는 말와 세밀화인〈비라발 라기니(Vilaval Ragini)〉는 대략 1640년에 그려졌는데, 이것이『라가말라』연작화의 하나이다. 비라발 라기니는 그 속에 단지 여섯 개의 음이 있는데, 어떤 하나의 음은 소리가 나지 않는 선율로서, 밤의 전반부 세 시간에 연주하는 것이다. 이 그림은 이러한 음악 선율을, 거울을 보

소리 풍격의 세밀화는 색채가 선명하고 강렬한데, 평도한 주홍색·분홍색·황토색·짙은 녹색을 애용하였다. 풍경 속의 나무는 고도로 형식화되어 있지만, 여전히 두견화·수양버들·망고나무·칠엽수(七葉樹)·측백나무와 순수한 상상 속의 나무를 구별해 낼 수 있다. 그림 속의 건축은 악바르 시대나 초기 라자스탄 풍격과 유사하며, 건축의 세부와 양탄자의 도안은 정교하고 화려하며 아름답다. 바소리파의 인물 조형은 비교적 키가 크고 풍만하며, 얼굴은 타원형이고, 콧날은 곧으며, 연꽃잎처럼 생긴 커다란 눈은 흑백이 분명하다. 여성은 통상 라지푸트식 치마와 몸에 착 달라붙는 브래지어를 착용하고 있다. 인물은 수많은 진주보석류 장식물들을 착용하고 있다. 끈으로 꿰어서 볼록하게 튀어나온 백색의 둥근 점들로 진주를 그림으로써, 사람들에게 메와르파의 기법을 연상하게 해준다. 그리고 검푸른 색 갑충(甲蟲) 겉날개의 섬광 조각들로 에메랄드를 그린 것은, 바로 바소리파의 독창적인 특기에 속한다. 바소리 풍격은 파하르 회화의 전기(前期)에 영향력이 가장 컸던 유파로, 만코트·참바·쿨루·굴레르·캉그라 등 인근의 토후국들은 모두 바소리 풍격을 모방했으며, 동시에 바소리의 회화도 또한 인근 토후국들, 특히 굴레르의 영향을 받았다. 굴레르 회화의 명문가였던 판디트 세우(Pandit Seu)의 장남인 마나쿠(Manaku)와 차남인 나인수크(Nainsukh)는 모두 바소리의 왕을 위해 복무했다. 뉴델리 국립박물관에 소장되어 있는 바소리의 세밀화인 『기타 고빈다(목동가-옮긴이)』 연작화는 대략 1730년에 그려졌는데, 아마도 이것은 바로 마나쿠 및 그의 조수가 그렸을 것이다. 진주보석류 장식물들 위에는 검푸른 색의 갑충 겉날개를 아낌없이 사용했는데, 이는 바소리 회화의 독특한 상징이다. 이『기타 고빈다』 연작화 가운데 한 폭은 크리슈나가 목녀들을 놀리려고 숲속에서 놀다가 갑자기 나무 뒤로 숨어 버리자, 목녀들이 열심히

크리슈나와 목녀들의 숨바꼭질
마나쿠
바소리 세밀화
대략 1730년
뉴델리 국립박물관

그를 찾는 모습[사람의 영혼이 신성(神性)을 추구하는 것을 상징한다]을 표현하였다. 한 명의 목녀는 다른 한 명의 목녀를 위해 손금을 봐 주는데, 이는 크리슈나가 어디에 숨었는지를 알아 보려는 것이지 그녀를 좋아해서가 아니다. 그리고 한 명의 목녀는 라다인 것 같은데, 마치 이미 나무 뒤에 숨어 있는 크리슈나를 발견하고는, 손동작을 이용하여 그에게 나와서 자기와 사랑을 즐기자고 부르고 있는 듯하다. 이 사랑스러운 목녀의 몸에는 캉그라 풍격의 여성미의 이상이 내포되어 있지만, 그들은 귀부인 스타일의 캉그라 미녀에 비해 한층 순박하고 꾸밈이 없다.

굴레르 토후국(대략 1690~1850년)은 바소리 남부의 요충지인 캉그라 하곡(河谷)의 입구에 위치하고 있었는데, 면적은 비록 작지만, 파하르 회화사에서는 오히려 매우 중요하다. 굴레르의 왕인 달립 싱

(Dalip Singh, 1695~1741년 재위) 시기에, 굴레르의 수도인 하리푸르(Haripur)에는 한 무리의 화가들이 모여 살고 있었다. 저명한 화가인 판디트 세우는 카슈미르의 브라만 출신으로, 무갈 궁정에서 왔다. 판디트 세우의 장남인 마나쿠와 차남인 나인수크 및 그들의 후손은 파하르 일대에서 널리 알려진 회화의 명문가였으며, 각자 산악 지역의 각 토후국 왕들을 위해 복무하였다. 굴레르의 왕인 고바르단 찬드(Govardhan Chand, 1741~1773년 재위)의 찬조를 받아, 세우 가문의 주요 성원들은 무갈의 사실주의와 파하르의 상징주의를 결합하여 굴레르의 풍격을 발전시켰다. 18세기 중엽에 풍격이 성숙한 굴레르의 회화는 바소리의 민간 예술 전통을 계승한 기초 위에서, 한 걸음 더 나아가 '무함마드 샤의 부흥'의 무갈 기법을 흡수했으며, 캉그라

매를 데리고 있는 귀부인
굴레르 세밀화
20.6cm×11cm
대략 1750년
런던의 빅토리아 앨버트 박물관

하곡의 그윽하고 아름다운 경치와 파하르 귀부인의 어여쁜 자태를 그리는 데 몰두하여, 자연미와 여성미의 찬가라고 칭송되고 있다. 런던의 빅토리아 앨버트 박물관에 소장되어 있는 굴레르 세밀화인 〈매를 데리고 있는 귀부인(Lady with a Hawk)〉은 대략 1750년에 그려졌으며, 20.6센티미터×11센티미터인데, 이는 굴레르 풍격의 본보기이다. 정교한 선, 미묘한 색조, 귀족 여인의 페르시아식 차림과 대리석 궁전 테라스는 모두 무갈의 영향을 받았음을 보여준다. 그리고 젊은 여인이 연인을 그리워하는 낭만적인 주제, 격렬한 연정(戀情)을 상징하는 붉은색 배경과 뾰족한 형태의 측백나무, 연인이 떠나갔음

을 암시해 주는 사냥매는 바로 파하르의 전통을 표현하였다. 1740년
부터 1780년 사이에, 굴레르 풍격은 파하르 지역에서 광범위하게 유
행했는데, 세우 가문의 몇몇 화가들은 굴레르 풍격을 훨씬 크고 훨
씬 중요한 캉그라 토후국까지 전파하여, 캉그라 풍격의 탄생을 촉진
하였다.

캉그라 토후국(대략 1760~1850년)이 18세기 말기에 파하르 지역에
서 가장 강대한 토후국이 되자, 캉그라 풍격도 파하르 회화의 후
기에 영향력이 가장 큰 유파가 되었다. 캉그라의 왕인 산사르 찬드
(Sansar Chand, 1775~1823년 재위)는 무갈인이 차지하고 있던 군사 요충
지인 캉그라 성채를 되찾고, 영토를 인근 토후국들에까지 확장하였
다. 산사르 찬드는 캉그라 화실을 창립하고, 많은 굴레르의 화가들

보름달이 뜬 밤에 함께 목욕하는 크리
슈나와 목녀들

캉그라 세밀화

대략 1760년

바라나시의 인도예술학원 박물관

비 피하기
캉그라 세밀화
18세기 말
뉴델리 국립박물관

있다. 〈비 피하기〉의 화면 위에는 먹구름이 몰려오고, 천둥과 번개
가 한꺼번에 몰아치자, 백로는 놀라서 날아가고, 꽃나무는 어지럽게
휩쓸리면서, 한바탕 폭우가 목장에 쏟아지고 있다. 왕자 차림을 한
목동 크리슈나가 하나의 우산을 들고서 목녀인 라다를 위해 비바람

을 막아 주고 있다. 라다는 애무를 갈구하면서도 부끄러운 듯이 머리를 숙이고 있는데, 가득한 나무들에 피어 있는 무성한 꽃들은 그녀가 마음속으로 매우 기뻐하고 있음을 암시해 주며, 바람 따라 가볍게 휘날리는 투명한 비단 스카프는, 그녀의 빼어나고 소탈한 아름다운 자태를 더해 주고 있다. 홍색·황색·흑색·백색의 색조는 강렬하고 명쾌한데, 백색의 어미 소는 크리슈나의 흑색 망토와 라다의 홍색 드레스를 유난히 돋보이게 해준다.

런던의 빅토리아 앨버트 박물관에 소장되어 있는 캉그라 세밀화인 〈그네뛰기(Swing)〉는 대략 1810년에 그려졌으며, 21센티미터×14센티미터인데, 대리석 발코니 위에서 그네를 뛰고 있는 한 명의 전형적인 캉그라의 미녀를 표현한 작품이다. 인도 전통 음악의 선율을 기술한 시집인 『라가말라』를 그림으로 풀어 그리는 것은, 라지푸트 세밀화에서 유행했던 제재이다. 캉그라파 세밀화인 〈그네뛰기〉가 바로 이러한 '음악의 회화'에 속한다. '그네(hindola)'는 인도 전통 음악의 선율(라가) 중 하나로, 우계(雨季)에 연주하도록 규정하고 있다. 전해지기로는, 이러한 선율을 정확하게 연주할 때에는 그네가 곧 저절로 흔들리게 된다고 한다. 그네는 또한 봄과 애정의 상징이다. 화면 속의 붉은 양탄자를 깔아 놓은 백색 대리석 발코니 위에는, 세 명의 시녀들이 그네 위에 앉아서 그네를 뛰고 있는 젊은 귀족 여인을 밀어 주고 있다. 그녀는 캉그라파의 전형적인 여성미를 지니고 있는데, 용모는 마치 고대 그리스의 병(甁)에 그려진 그림처럼 단정하고 장중하며 우아하고, 피부는 마치 상아 조각처럼 새하얗고 고우며, 휘날리는 숄과 긴 치마는 몸 전체 곡선의 부드럽고 아름다움을 한층 돋보이게 해주고 있다. 공중에서 몰려들고 있는 먹구름은 그녀의 용솟음치는 정욕을 암시해 주고 있다.

캉그라 회화의 말기 풍격은, 펀자브 산악 지역 동북부 가장자리

그네뛰기

캉그라 세밀화

21cm×14cm

대략 1810년

런던의 빅토리아 앨버트 박물관

에 있던 작은 토후국인 가르왈(Garhwal, 대략 1770~1860년)에서는 19세기 후반기까지 계속 이어졌다. 1905년에 있었던 캉그라 지진으로 대다수의 화가들이 비명에 죽음을 맞이함으로써, 파하르 회화는 마침내 종결을 고하고 말았다.

|부록|

〈기원전〉

2500–1500년 인더스 문명

2000–1500년 아리아인 침입

1500–1000년 『리그베다』를 글로 완성

1500–800년 베다 문화

800년 브라만교 흥기

800–600년 우파니샤드 성립

599–527년 자이나교 창시자인 대웅(大雄) 생존

566–486년 불교 창시자인 석가모니 생존

516년 페르시아 제국인 아케메네스 왕조가 인더스 강 유역
을 정복

327–326년 마케도니아 국왕인 알렉산더가 인도의 서북부를 침입

321–185년 마우리아 왕조

305년 그리스 사절인 메가스테네스가 인도에 주재함

273–232년 마우리아 왕조의 황제인 아소카 왕 재위
아소카 왕 석주 건립

190년 박트리아 그리스인들이 간다라를 정복

185–75년 슝가 왕조

150–100년 바르후트 스투파 울타리 조각
바자 석굴 개착

100–서기 초 산치 대탑 탑문 조각

70–서기 124년 초기 안드라 왕조

〈서기(西紀)〉

40–100년 카를리 석굴 개착

대략 40–241년 쿠샨 왕조

대략 78–144년	쿠샨 국왕 카니슈카 재위
	헬레니즘 풍격의 간다라 불상 창시
대략 81년	발라 비구가 〈마투라 보살 입상〉을 헌납
124–225년	후기 안드라 왕조
	아마라바티 대탑 조각
150–250년	대승불교 중관파(中觀派 : Madhyamika)의 철학자 나가르주나(Nagarjuna) 생존
320–550년	굽타 왕조의 산스크리트어 시인이자 극작가인 카리다사(Kalidasa) 생존
	힌두교 사원과 조각 발흥
	굽타식 불상 확립
	아잔타 석굴 벽화 번영
376–415년	굽타 국왕 아잔타굽타 2세 재위
395–470년	불교 유식파(唯識派) 철학자 아상가(Asanga) 생존
399–412년	중국 동진(東晉)의 고승 법현(法顯)이 인도 방문
400–480년	불교 유식파 철학자 바수반두(Vasubandhu) 생존
434년	야샤디나(Yashadinna)가 〈마투라 부처 입상〉을 조각
475년	아잔타 제16굴 개착
478–496년	스리랑카의 카시야파(Kasyapa) 1세 재위
	시기리야(Sigiriya) 벽화
543–753년	초기 찰루키아 왕조
578년	바다미 제3굴 개착
580–897년	팔라바 왕조
606–647년	카냐쿠브자의 계일왕(戒日王 : Siladitya) 재위
630–644년	중국 당나라 고승인 현장(玄奘)이 인도 방문
630–668년	팔라바 국왕인 나라심하바르만 1세 재위
	마하발리푸람의 판차 라타
	거대한 암벽 부조인 〈강가 강의 강림〉
700–728년	팔라바 국왕 나라심하바르만 2세 재위
	마하발리푸람의 해안 사원
	칸치푸람의 카일라사나타 사원
740년	파타다칼의 비루팍샤 사원
750–1150년	팔라 왕조의 밀교 예술 흥성

750–1250년	동강가 왕조의 오리사 사원군(寺院群)
753–973년	라슈트라쿠타 왕조
756–775년	엘로라 제16굴 카일라사 사원
788–820년	베단타 불이론(不二論) 철학자 샹카라 생존
846–1279년	촐라 왕조의 남인도 동상 번영
950–1203년	찬델라 왕조의 카주라호 사원군
973–1200년	후기 찰루키아 왕조
985–1014년	촐라 국왕 라자라자 1세 재위
1000년	탄자부르의 브리하디스바라 사원
1011–1012년	티루벤카두의 동상 〈수소를 탄 시바와 파르바티〉
1012–1044년	촐라 국왕 라젠드라 1세 재위
1014년 전후	인도 전통 미학을 집대성한 아비나바굽타 생존
1017–1137년	한정적 불이론(Vishishtadvaita) 철학자 라마누자 생존
1022–1342년	호이살라 왕조
1025–1050년	카주라호의 칸다리아 마하데바 사원
1032년	아부 산의 비말라 바사히 사원
1054–1206년	세나 왕조
1100–1350년	판디아 왕조
1199년	델리의 쿠트브 첨탑 처음 건립
1206–1290년	델리 술탄국 '노예 왕조'
1238–1264년	동강가 국왕 나라심하데바 1세 재위
1240년	코나라크의 태양 사원
1290–1320년	델리의 칼라지 왕조
1320–1413년	델리의 투글루크 왕조
1336–1565년	비자야나가르 왕조
1414–1451년	델리의 사이이드 왕조
1451–1526년	델리의 로디 왕조
1526–1858년	무갈 왕조 무갈 건축 흥성 무갈 세밀화와 라지푸트 세밀화 번영
1526–1530년	무갈 황제 바부르 재위

1530–1556년	무갈 황제 후마윤 재위
1556–1605년	무갈 황제 악바르 재위
1565년	델리의 후마윤 묘 아그라 성채 건립
1565–1700년	나야크 왕조
1569–1585년	파테푸르 시크리 성채
1575–1649년	페르시아 건축가이자 타지마할 설계자인 우스타드 아 흐마드 생존
1590–1597년	바사완·미스킨 등 무갈 화가들이 『악바르 나마(*Akbar Nama*)』 삽화를 그림
1605–1613년	시칸드라의 악바르 묘
1605–1627년	무갈 황제 자한기르 재위 무갈 화가 아불 하산·만수르·비샨 다스·고바르단·마 노하르·비치트르의 창작 전성기
1622–1628년	아그라의 이티마드 우드 다울라 묘
1623–1659년	마두라이의 미낙쉬 사원
1628–1658년	무갈 황제 샤 자한 재위
1632–1648년	아그라의 타지마할
1639–1648년	델리의 붉은 요새
1644–1658년	델리의 자미 마스지드
1658–1707년	무갈 황제 아우랑제브 재위
1719–1748년	무갈 황제 무함마드 샤 재위
1757년	영국 동인도회사의 벵골 점령
1760–1850년	캉그라 토후국 세밀화 유행
1858년	무갈 제국 멸망

|부록 2| 참고 문헌

1. 玄奘, 『大唐西域記』(玄奘, 辯機原 著, 季羨林 等 校註, 『大唐西域記校註』, 中華 書局, 1985)

2. Rene Grousset, *The Civilizations of the East*, Vol. Ⅲ: India, New York, 1931(常任 俠, 袁音 譯, 『印度的文明』, 商務印書館, 1965)

3. A. L. Basham (ed.), *A Cultural History of India*, Oxford, 1975; New Delhi, 1984

4. S. Radhakrishnan, *Indian Philosophy*, 1923, reprint ed., London, 1956

5. Veronica Ions, *Indian Mythology*, 1967, reprint ed., London, 1983(孫士海, 王鏞 譯, 『印度神話』, 經濟日報出版社, 2001)

6. Heinrich Zimmer, *Myths and Symbols in Indian Art and Civilization*, 1946, reprint ed., London and New York, 1962

7. John Keay, *Indian Discovered*, Windward, 1981

8. Maurizio Taddei, *Monuments of Civilization: India*, London, 1977

9. E. B. Havell, *The Art Heritage of India*, Bombay, 1964

10. Vincent A. Smith, *A History of Fine Art in India and Ceylon*, Oxford, 1911; Bombay, 1969

11. A. K. Coomaraswamy, *History of Indian and Indonesian Art*, 1927, reprint ed., New York, 1965

12. Stella Kramrisch, *The Art of India*, London, 1954

13. M. Bussagli and C. Sivaramamurti, *5000 Years of the Art of India*, New York, 1971

14. C. Sivaramamurti, *The Art of India*, New York, 1977

15. Basil Gray (ed.), *The Arts of India*, Oxford, 1981

16. Roy C. Craven, *A Concise History of Indian Art*, New York, 1976(王鏞, 方廣羊, 陳 聿東 譯, 『印度藝術簡史』, 中國人民大學出版社, 2004)

17. Margaret-Marie Deneck, *Indian Art*, London, 1984

18. Benjamin Rowland, *The Art and Architecture of India*, 1956, reprint ed., London, 1967

19. Percy Brown, *Indian Architecture*, Vol. Ⅰ: Buddhist and Hindu Periods, 1942, reprint ed., Bombay, 1976

20. Philip Rawson, *Indian Sculpture*, London, 1966

21. Charles Fabri, *Discovering Indian Sculpture*, New Delhi, 1970(王鏞, 孫士海 譯, 『印 度彫刻』, 文化藝術出版社, 1987)

22. Douglas Barrett and Basil Gray, *Indian Painting*, Geneva, 1963; London, 1978

23. A. K. Coomaraswamy, *The Transformation of Nature in Art*, New York, 1965

24. Niharranjan Ray, *An Approach to Indian Art*, Chandigarh, 1974

25. K. Krishnamoorthy, *Studies in Indian Aesthetics and Criticism*, Mysore, 1979

26. Y. S. Walimbe, *Abhinavagupta on Indian Aesthetics*, Delhi, 1980

27. Padma Sudhi, *Aesthetic Theories of India*, Vol. Ⅱ, New Delhi, 1988

28. Heinrich Zimmer, *The Art of Indian Asia*, New York, 1955

29. Benjamin Rowland, *Art in East and West*, 1954, reprint ed., Boston, 1968

30. *Encyclopedia of World Art*, London, 1963

31. 中村元 編, 『ブッダの世界』, 學習研究社, 1980

32. 佐和隆研 編, 『インド美術』(世界美術大系 第7卷), 講談社, 1962

33. 杉山二郎 編, 『インドの美術』(ゲヲント世界美術 第4卷), 講談社, 1976

34. 宮治昭, モタメデイ遙子 編, 『シルクロード博物館』(世界の博物館-19), 講談社, 1979

35. 宮治昭, 『インド美術史』, 吉川弘文館, 1981

36. 『インド古代彫刻展』, 東京國立博物館, 京都國立博物館, 日本經濟新聞社, 1984

〈제1장 고대 초기〉

37. John Marshall, *Mohenjo-daro and the Indus Civilization*, London, 1931

38. Mortimer Wheeler, *The Indus Civilization*, Cambridge, 1968

39. Bridget and Raymond Allchin, *The Rise of Civilization in India and Pakistan*, New Delhi, 1983

40. Alexander Cunningham, *The Stupa of Bharhut*, 1879, reprint ed., Varanasi, 1962

41. John Marshall, *A Guide of Sanchi*, 1918, reprint ed., Delhi, 1955

〈제2장 쿠샨 시대〉

42. Alfred Foucher, *L'art greco-bouddhique du Gandhara*, Paris, 1905-1923

43. John Marshall, *The Buddhist Art of Gandhara*, Cambridge, 1960(王冀青 譯, 『犍陀羅佛教藝術』, 甘肅教育出版社, 1989)

44. H. Ingholt and I. Lyons, *Gandharan Art in Pakistan*, Connecticut, 1971

45. N. P. Joshi, *Mathura Sculpture*, Mathura, 1966

46. H. Sarkar and S. P. Nainar, *Amaravati*, New Delhi, 1972

〈제3장 굽타 시대〉

47. V. S. Agrawala, *Gupta Art*, Varanasi, 1977

48. James Harle, *Gupta Sculpture*, Oxford, 1974

49. Madanjeet Singh, *Ajanta*, Lausanne, 1965

〈제4장 중세기〉

50. A. K. Coomaraswamy, *The Dance of Shiva*, 1918, reprint ed., New York, 1962

51. J. N. Banerjea, *The Development of Hindu Iconography*, Calcutta, 1956

52. G. Rao, *Elements of Hindu Iconography*, New York, 1968

53. George Michell, *The Hindu Temple*, London, 1977

54. A. Lippe, *Indian Mediaeval Sculpture*, Amsterdam, 1978

55. K. R. Srinivasan, *Cave Temples of Pallavas*, New Delhi, 1964

56. D. E. Barrett, *Early Chola Architecture and Sculpture*, London, 1974

57. R. Nagaswamy, *Masterpieces of Early South Indian Bronzes*, New Delhi, 1983

58. W. D. O'Flaherty, G. Michell and C. Berkson, *Elephanta: the Cave of Shiva*, New Jersy, 1983

59. O. C. Gangooly, *Orissan Sculpture and Architecture*, Calcutta, 1956

60. L. A. Narain, *Khajuraho*, New Delhi, 1982

〈제5장 무갈 시대〉

61. Percy Brown, *Indian Architecture*, Vol. Ⅱ: Islamic Period, 1956, reprint ed., Bombay, 1975

62. V. J. A. Flynn and S. A. A. Rizvi, *Fatehpur Sikri*, Bombay, 1975

63. W. E. Begley, *Taj Mahal—the Illumined Tomb*, Cambridge, Massachusetts, 1989

64. W. G. Archer, *Indian Miniatures*, Greenwich, 1960

65. S. C. Welch, *Imperial Mughal Painting*, New York, 1977

66. Geeti Sen, *Painting from the Akbar Nama*, Varanasi, 1984

67. A. K. Coomaraswamy, *Rajput Painting*, 1916, reprint ed., New York, 1975

68. W. G. Archer, *Indian Painting from the Punjab Hills*, London, 1973

69. M. Ebeling, *Ragamala Painting*, Basel, 1973

70. 王鏞, 『印度細密畵』, 中國靑年出版社, 2007

|제5장| **무갈 시대**

20cm/1590~1597년/런던의 빅토리아 앨버트 박물관

641 호랑이를 살해하는 악바르/바사완, 타라/무갈 세밀화/대략 33cm×20cm/1590~1597년/런던의 빅토리아 앨버트 박물관

642 호랑이를 살해하는 악바르(일부분)

643 하와이라는 이름의 코끼리를 탄 악바르의 모험/바사완, 치트라/무갈 세밀화/대략 33cm×20cm/1590~1597년/런던의 빅토리아 앨버트 박물관

644 란탐보르 포위 작전/미스킨, 파라스/무갈 세밀화/대략 33cm×20cm/1590~1597년/런던의 빅토리아 앨버트 박물관

645 라호르 부근에서 포위하여 사냥하는 악바르/미스킨, 사르완, 만수르/무갈 세밀화/대략 33cm×20cm/1590~1597년/런던의 빅토리아 앨버트 박물관

646 악바르의 갠지스 강 횡단/이클라스, 마두/무갈 세밀화/대략 33cm×20cm/1590~1597년/런던의 빅토리아 앨버트 박물관

647 라호르 부근에서 포위하여 사냥하는 악바르(일부분)

648 파테푸르 시크리의 건설을 감독하는 악바르/툴시, 반디, 마두/무갈 세밀화/대략 33cm×20cm/1590~1597년/런던의 빅토리아 앨버트 박물관

648 수라트에 진입하는 악바르/파루크 베그/무갈 세밀화/대략 33cm×20cm/1590~1597년/런던의 빅토리아 앨버트 박물관

652 십자가 강하/무갈 세밀화/19.4cm×11.3cm/대략 1598년

653 성모 마리아와 아기 예수/런던 대영박물관

655 붉은 튤립/만수르/무갈 세밀화/대략 1620년/알리가르의 마울라나 아자드 도서관

655 칠면조/만수르/무갈 세밀화/13.2cm×15.3cm/대략 1620년/런던의 빅토리아 앨버트 박물관

656 플라타너스 나무의 다람쥐들/아불 하산/무갈 세밀화/36.5cm×22.5cm/대략 1615년/런던의 인도사무소 도서관

659 왕자 신분의 샤 자한/아불 하산/무갈 세밀화/20.6cm×11.5cm/대략 1617년/런던의 빅토리아 앨버트 박물관

660 죽어 가는 이나야트 칸/무갈 세밀화/12.5cm×15.3cm/대략 1618년/보스턴미술관

662 파르비즈와 여인들/고바르단/무갈 세밀화/대략 1615~1620년/더블린의 체스터 비티 도서관

662 쿠람 왕자의 몸무게를 재는 자한기르/무갈 세밀화/대략 1615~1625년/런던의 대영박물관

663 화원 안에서 학자 및 친구들과 함께 있는 살림 왕자/비치트르/무갈 세밀화/대략 1625년/더블린의 체스터 비티 도서관

665 자한기르와 샤 압바스 간의 가상적인 회견/아불 하산, 비샨 다스/무갈 세밀화/대략 1618년/워싱턴의 프리어미술관

667 모래시계 보좌 위의 자한기르/비치트르/무갈 세밀화/대략 1625년/워싱턴의 프리어미술관

672 샤 자한의 초상/비치트르/무갈 세밀화/22.1cm×13.3cm/대략 1631년/런던의 빅토리아 앨버트

박물관

|부록 4| 찾아보기

1) 올림말 끝에 ⓑ 표시가 있고, 영문을 이태릭체로 표기한 것은 '문헌명'임을 의미한다.
2) 올림말 끝에 ⓜ 표시가 있는 것은 건축·조소·회화를 포함한 일체의 '유물·유적명'을 의미한다.
3) 쪽수 숫자에 밑줄을 그어 놓은 것은, 그 곳에 설명이나 주석이 있다는 표시이다.